자코메티

GIACOMETTI: A Biography
by James Lord

자코메티

영혼의 손길

제임스 로드 지음 | **신길수** 옮김

❖ 을유문화사

현대 예술의 거장

자코메티

영혼의 손길

발행일 2006년 10월 25일 초판 1쇄
2021년 6월 30일 개정판 1쇄

지은이 제임스 로드
옮긴이 신길수
펴낸이 정무영
펴낸곳 (주)을유문화사

창립일 1945년 12월 1일
주소 서울시 마포구 서교동 469-48
전화 02-733-8153
팩스 02-732-9154
홈페이지 www.eulyoo.co.kr

ISBN 978-89-324-3149-9 04620
ISBN 978-89-324-3134-5 (세트)

찬사

브루노 자코메티 Bruno Giacometti

제임스 로드 James Lord 가 『작업실의 자코메티 *A Giacometti Portrait*』에서 설명했듯이 알베르토 자코메티 Alberto Giacometti 는 제임스 로드의 초상화를 그린 적이 있다.

본 평전에서 제임스 로드는 알베르토의 이미지를 매우 정확하게 보여 준다. 그의 삶, 그의 모호함, 그의 모순······. 알베르토 자코메티와 제임스 로드가 서로를 깊이 이해하지 못했다면 이 정도로 정확한 시각의 책은 나오지 못했을 것이다.

이 책을 읽으면서 나는 알베르토와 제임스가 나누는 긴 대화를 듣는 것 같았고, 나의 형, 알베르토의 존재가 영원히 살아 있다고 느꼈다. 우리 가족의 과거를 상기해 주고, 우리가 사랑한 알베르토를 생생하게 일깨워 준 저자에게 감사의 뜻을 표한다.

알베르토에게 관심이 있지만 잘 알지 못했던 사람들에게 이 책은, 온통 자신의 작품에 녹아 있는 그에게 가까이 다가갈 수 있게 해 준다. 알베르토가 만일 자신의 삶 전체를 세세히 떠오르게 하는 이 책을 읽었다면 매우 기뻐했을 것이다. 예술가에 대한 놀라운 이해에서 나온 이 책은 자서전과 다름없다.

일러두기

1. 본문 하단에 나오는 각주는 옮긴이 주다.
2. 단행본, 잡지, 신문은 『 』로, 연극, 오페라, 뮤지컬, 시, 에세이, 희곡은 「 」로, 영화,
 TV 프로그램, 노래, 미술 작품은 〈 〉로 표기했다.
3. 주요 인물, 작품, 언론사(신문, 잡지)명은 첫 표기에 한하여 원어를 병기했다.
 이름의 한글 표기는 기본적으로 국립 국어원의 표기 원칙을 따랐으나,
 일부 관례로 굳어진 표기는 예외로 두었다.
4. 본문에 실린 도판은 원서 도판을 기준으로 삼되, 국내 시장 상황과
 저작권자 확인이 불가능한 경우를 고려해 일부를 삭제하거나 교체했다.
 저작권자의 연락이 닿지 않은 일부 도판의 경우 저작권자가 확인되는 대로
 별도의 허가를 받을 예정이다.

서문

1952년 2월의 어느 날 저녁, 나는 이야기 상대를 찾으러 들어간 파리의 카페 되 마고에서 우연히 한 친구와 마주쳤다. 그 친구는 함께 있던 사람을 나에게 소개해 주었는데, 그가 바로 알베르토 자코메티였다. 그와 처음 만나는 사람 대부분이 그렇듯 나 역시 곧바로 내 앞의 남자가 다른 사람과는 매우 다르다는 것을 알았고 그에게 강하게 끌렸다. 아마도 내가 이미 그의 작품을 매우 찬미하고 있었기 때문일 것이다. 자코메티는 나 같은 자칭 찬미자들의 원치 않는 주목을 악의 없는 단순함과 솔직함으로, 때로는 어색하게, 가끔은 어리둥절해하며 받아들였다. 나는 그를 만나기 위해 주기적으로 그의 작업실을 방문하곤 했는데, 그럴 때마다 그는 예의 바르고 정중하고 세심하게 나를 맞아 주었다. 그는 내게 같이 생활하는 가족, 동생 디에고Diego Giacometti와 부인 아네트Annette Giacometti를 소개해 주었다. 가끔 우리는 다 같이 저녁 식사를 했고, 영화를 보러 가기도 했으며, 늦은 밤에는 한적한 곳에 있는 바에 가기도 했다. 나는 그의 작품에 관한 논문을 몇 편 썼

고, 그는 내가 종종 찾아가 작업을 방해할 때면 나를 모델로 드로잉을 하기도 했다. 1964년 가을, 그가 내 초상화를 그릴 때 나는 그 과정을 꼼꼼히 기록했고, 그것을 토대로 1965년 뉴욕 현대 미술관에서 『작업실의 자코메티』라는 얇은 책을 펴냈다. 물론 내가 초상화의 모델이 되기 전후의 기록 역시 매우 유용하게 사용되었다. 실제로 알베르토와의 친분은 이 책을 준비하는 데 큰 도움이 되었다.

그렇지만 친분 관계가 언제나 유용하기만 한 것은 아니다. 우리가 친한 사이였다는 내 주장은 주제넘은 것인지도 모른다. 나는 단지 알베르토의 삶의 특정한 국면을 목격했을 뿐이고, 우리가 만나지 않았더라도 그의 삶은 달라지지 않았을 것이기에 그의 전기에 내가 들어갈 자리는 없다. 그러나 그의 일대기는 내 삶에 큰 영향을 주었을 뿐 아니라 역사적인 중요성도 점차 인정을 받고 있다. 나는 15년간 이 전기를 집필하면서 수많은 사람에게 용기와 조언과 도움을 청했다. 이 일과 관련되는 것을 정중하게 거절한 단 한 사람은 이 예술가의 삶이 자세히 밝혀지는 것을 꺼렸는데, 그는 바로 천재와 냉혹한 관계를 맺으며 — 알베르토 본인 다음으로 — 많은 고통을 받은 그의 부인이다. 그녀의 반대는 이상하지도 부당하지도 않다. 이것은 평범한 독자들도 충분히 이해할 수 있는 일이다. 독자들은 내가 그랬듯이 아네트 자코메티의 태도에 공감할 뿐 아니라 연민까지 느낄 것이다. 그러나 천재는 자신의 규칙을 만드는데, 그중 하나는 그것이 알려져야 한다는 것이다. 천재는 가능한 한 자세하고 숨김없이 알려질 필요가 있

고 알베르토 역시 드러나지 않는 것을 걱정했다. 따라서 그의 안내에 따라 그를 최대한 드러내는 일은 그를 최고라고 여겼던 사람들의 의무다. 왜냐하면 모든 시대는 당대의 거장들을 평가할 권리가 있고, 특히 그 수가 적을 때는 더더욱 그러하기 때문이다.

아네트의 반대가 부당한 것은 아니지만 편안하게 느껴지지 않은 것도 사실이다. 알베르토가 유언도 없이 사망했을 때 주 상속인이 된 부인은 예술적 유산에 대해 강력한 법적 권리를 가지게 되었다. 그녀는 이 권리를 강력하게 행사했으며, 그중 하나는 바로 알베르토가 남긴 모든 종류의 출판되지 않은 글, 즉 편지, 잡지 글 및 이런저런 기록을 그의 전기에 담지 못하게 한 것이었다. 알베르토는 훌륭한 글솜씨로 매우 풍부한 양의 글을 남겼으므로 이것은 안타까운 일이다. 의역을 하거나 주석을 달거나 이것저것 짜깁기를 하는 잔재주로는 그의 글이 보여 주는 생생함을 표현해 낼 수 없기 때문이다. 그러나 관심이 있는 독자라면 출판된 원본 자료들을 참고할 수 있으므로, 이런 안타까움이 영원한 것은 아니다. 이 책을 쓰는 데 참고한 모든 종류의 기록, 편지, 노트, 그 밖의 자료들은 코네티컷주 뉴헤이븐의 예일대학교 도서관에 보관되어 있으며, 관심 있는 사람들이 이용할 수 있도록 그곳에 영구히 보존될 것이다. 그리고 다행스러운 일은 검열자의 권리에 한계가 있다는 점이다. 알베르토는 기록을 많이 하기도 했지만, 말도 매우 잘했고 많이 하기도 했다. 그의 말을 듣는 행운을 가진 많은 사람은 그가 말한 것을 기록할 상식도 가지고 있었다. 적어도 이 말들은 검열될 위험이 없다.

단 한 사람만이 이 책에 담긴 내용과 관련된 도덕적 권한에 대해 합법적인 주장을 할 수 있다. 그는 평생 알베르토를 도와주었던 것처럼 사심 없이 알베르토의 전기 작가를 도와주었기 때문이다. 형만큼이나 믿을 수 없을 정도의 고상한 영혼과 불굴의 인내력을 가진 디에고 자코메티는 진실에 대한 열정 이외에 예술이 섬겨야 할 것은 없다고 믿었다.

알베르토라면 자신의 전기를 쓰거나 출판하는 소동을 조롱했을 것이다. 그는 아마도 거리에서 만난 어떤 보통 사람의 삶도 자신의 삶만큼이나 흥미롭고 색다른 이야깃거리를 제공할 것이라고 말했으리라. 물론 언제나 그랬듯이 그의 말이 옳다. 그러나 동시에 그는 매우 공정해서, 모든 인간을 특별하게 만드는 것이 무엇인지 이해하기 위해 자신의 내면으로 깊이 파고 들어갔다는 것을, 그렇게 발견한 것이 흥미롭다는 증거를 만들기 위해 반세기 동안 지치지 않는 열정으로 작업했다는 것을 인정하지 않을 수 없을 것이다. 알베르토라면 자신이 만났거나 눈이라도 마주친 모든 사람이 지극히 흥미롭게 느낄 방식으로 이 일도 진행했을 것이라는 생각에서, 나는 그의 이야기를 전하기에 적합한 단어들을 찾아내려고 노력했다.

차례

자코메티 스타일의 확립, 1945~1956

어린 시절

1901~1922

1
알베르토 자코메티의 탄생

브레가글리아 계곡은 스위스 남동부의 협곡 지역에 있다. 북부
와 남부 지역의 경계가 되는 이곳은 로마 시대 이후 많은 여행객
이 거쳐 갔지만 여전히 그 지역 고유의 특성을 잘 보존하고 있다.
이런 사실을 잘 보여 주는 한 가지 사례는 종교로, 주변 지역이 모
두 가톨릭교로 둘러싸여 있지만 브레가글리아 주민들은 엄격한
개신교를 유지하고 있다. 계곡은 말로야 고개 기슭에서 약 19킬
로미터 떨어진 이탈리아 국경 지역인 카스타세그나까지 가파른
경사가 이어진다. 경사가 매우 가파르고 들쭉날쭉한 봉우리들에
둘러싸인 이곳은, 매우 차가운 강과 고랭지 목초지와 소박한 마
을이 있는 아름답지만 가난한 지역이다. 겨울이 되어 계곡 바닥
에 첫눈이 앉을 때면 이 마을에는 해가 들지 않는다. 11월 초부터
다음 해 2월 중순까지 급경사의 산이 햇빛을 완전히 가리면, 하루

중 가장 추운 정오 시간에는 얼음으로 덮인 지면에 가혹한 추위
가 몰아친다. 디에고는 가끔 "그곳은 거의 연옥煉獄과 다름없었어
요"라고 회상했다.

어쨌든 그곳에서 조각가이자 화가인 알베르토 자코메티의 모
든 것이 시작되었다. 그를 예술가가 될 수밖에 없게 만든 그곳의
자연환경은 심오한 의미를 지닌 것처럼 보였다. 아울러 그의 인
생의 알레고리에서 가장 심오하고 가치 있는 도덕을 강조한 곳도
바로 그곳이었다.

브레가글리아에서의 생활은 특히 전기와 자동차가 들어오기
전에는 매우 힘들었으며, 놀거리와 즐거움이 거의 없었다. 그 지
역의 남자들은 행운을 잡기 위해 기후가 좀 더 좋은 지역으로 떠
났다가 대개는 곧바로 돌아왔고, 그렇지 않은 경우에도 고향을
규칙적으로 방문하거나 영원히 돌아왔다. 혹독하고 금욕적인 고
난의 지역인 만큼, 그곳 사람들의 마음속과 마음의 눈 속에는 언
제나 그 계곡이 담겨 있었으므로, 다른 지역이 그다지 흥미롭게
느껴지지 않았을 것이다. 그러므로 바르샤바와 베르가모의 여러
곳에서 살던 알베르토 자코메티라는 젊은이가 1860년경에 스탐
파 지역의 작은 마을인 브레가글리아로 돌아온 것은 그리 이상한
일은 아니었다. 그리고 1863년 11월 15일 그곳에서 그는 오틸리
아 산티Ottilia Santi와 결혼한다.

자코메티 가문은 그 계곡에서 오랫동안 살아왔지만, 그전에
는 이탈리아 중부 지역의 그저 그런 도시들에서 살았었다. 그리
고 자코메티 가문은 완전히 파산한 반면 산티 가문은 재력이 있

었다. 오틸리아와의 결혼으로 그는 정신적 안정뿐 아니라 물질적 안정을 얻을 수 있었다. 무엇보다도 그녀의 집안은 스탐파에서 계곡 북쪽 지역에 있는, 3천 미터에 이르는 봉우리의 이름을 딴 피츠 두안 여관을 운영하고 있었는데, 후에 오틸리아의 남편이 그 여관의 주인이 된다.

다른 능력도 있었겠지만 자코메티는 정력이 뛰어나서 여덟 남매를 낳았는데 그중 일곱이 사내아이였다. 1868년 3월 7일에 태어난 셋째 조반니Giovanni는 예의 바르고 사려 깊은 소년으로 성장했는데, 어렸을 때부터 그림에 흥미가 있었다. 그는 학교에 다니면서 화가의 꿈을 키웠고, 그 꿈을 실현하도록 지원해 주고 용기를 북돋아 준 아버지 덕분에 파리로 가서 공부를 할 수 있었다.

조반니 자코메티는 붉은 머리카락과 수염, 파란 눈을 가진 보통 키의 건장한 남자였다. 예의 바르고 감성적이며 진지했던 그는 주변 사람들을 좋아했고 그들도 그를 좋아했다. 그의 작품 역시 이런 품성을 닮아 모험적이거나 혁신적이지는 않지만 영혼이 살아 있고 상상력이 풍부하게 표현되었다. 그의 회화 작품이 오늘날까지도 호평을 받고 있는 것은 아마도 그가 순수한 즐거움을 가지고 삶을 보았기 때문일 것이다.

조반니는 화가로서의 초년 시절에는 어려움을 겪기도 했다. 아버지가 도움을 주었지만 배고픈 시절은 있었다. 파리에서 공부를 끝낸 그는 이탈리아로 가서 폼페이에서 멀지 않은 나폴리만의 한 마을에 잠시 머물렀는데, 종종 이때가 그의 인생에서 가장 힘든 시기였다고 말하곤 했다. 그러나 그는 정기적으로 브레가

글리아로 돌아왔고, 1900년 초에는 아버지의 죽음이라는 극심한 고통을 겪게 된다. 아들의 예술적 열정을 이해하고 지지해 주던 여관 주인이 그 열망이 완수되는 것을 보지 못하고 사망하자 조반니는 비탄에 빠졌다. 그러므로 아버지가 사망한 그해, 즉 서른 두 살이 되던 해에 그가 결혼을 결심한 것은 단순한 우연이 아닐 수도 있다.

아네타 스탐파Annetta Stampa는 아름답다기보다는 멋있는 여인이었다. 이런 표현 자체가 이미 이 능력 있고 비범한 여인에 대해 중요한 설명을 해 주고 있다. 그녀는 남편과 키가 비슷했고, 매우 건강했으며, 눈에 띄는 코와 짙은 눈, 검고 억센 머리카락을 지녔다. 그녀는 당당한 태도를 지녔으면서도 사교적이고 따뜻한 성격이었다. 긴 생애 동안 그녀는 다른 사람들에게, 무엇보다도 가족에게 매우 큰 영향을 끼쳤다.

스탐파 가문의 사람들은 유능하고 집과 땅을 가지고 있었으므로, 결국 조반니 자코메티는 아버지처럼 생활 조건을 향상시킬 수 있는 여자와 결혼한 셈이었다. 훌륭한 요리사이자 까다로운 가정주부이며 현명한 후원자였던 그녀는, 조반니의 그림이 팔리기 시작할 때까지 가족의 복지와 안락을 책임졌다. 그녀는 철저하게 원칙과 결심을 지키는 사람이었고, 매주 교회에 나가면서 예의범절에 완고한 견해를 지니고 있었지만 편협하거나 소심한 것은 아니었다. 그녀는 신문과 친정에 있는 많은 책을 읽었으며, 대화를 즐기는 뛰어난 논객이자 유머 감각까지 가지고 있었다. 그녀는 예술을 포함해서 사고의 폭이 넓었기 때문에 주저 없

이 자기 마음속에 담고 있는 것을 말했다.

아네타는 스탐파에서 1.6킬로미터쯤 떨어진 계곡의 완만한 경사 지대에 있는 '새로운 마을'이라는 뜻의 보르고노보에서 태어났으며, 그녀의 부모도 그곳에서 태어났다. 그곳에 있는 성 조르조 교회는 바로 1900년 10월 4일 조반니 자코메티와 아네타 스탐파가 결혼하기 불과 여덟 달 전에 아버지의 장례식을 치른 곳이기도 하다. 부부가 세를 얻어 신혼살림을 처음 시작한 곳도 바로 보르고노보 마을 가운데에 있는 평범한 3층 건물의 2층이었다.

조반니는 매너와 성격이 좋고 겸손한 사람이었으며, 아버지를 닮아 정력적이었다. 결혼 석 달 만에 부인은 임신을 해 1901년 10월 1일 새벽 한 시에 첫아들을 낳았다. 이 행복한 부부는 아들의 이름을 조반니 알베르토 자코메티Giovanni Alberto Giacometti라고 지었으나 아버지의 이름도 조반니이기 때문에 사람들은 항상 그를 "알베르토"라고 불렀다. '고귀한 명성'이라는 뜻을 가진 이 이름은 확실히 그에게 잘 어울렸다. 이상하게도 모든 사람이, 심지어 그조차도 자신의 이름이 조반니였다는 것은 기억하지 못했지만 그 사실과 의의만이 남았다. 그리고 아이가 태어난 후 몇 달간, 이 계곡이 그늘져 있던 시기는 아이의 세계관, 그리고 — 그가 천재로 판별되기에 — 우리의 세계관에도 결정적으로 영향을 줬을 것이다.

2
행복한 유년기

아네타 자코메티가 두 번째 아이를 가졌을 때도 계곡은 여전히 그늘에 잠겨 있었다. 두 번째 임신으로 첫아이의 젖을 6개월 만에 뗀 것은 보기 드문 일은 아니었다. 그러나 이 일로 인해 아이는 원초적인 안정감, 즉 아기가 엄마의 몸과 접촉하면서 경험하는 육체적 안정감과 쾌적함을 잃었을지도 모른다.

1902년 11월 15일에 태어난 아네타와 조반니의 둘째 아들의 이름은, 아버지가 찬미하는 화가인 디에고 벨라스케스Diego Velázquez의 이름을 따서 '디에고'라고 붙였다. 그러나 아이러니하게도 둘째 아들은 보통 아기들과는 달리 엄마의 젖을 빨지 못해 잔병치레했으며, 결국 채소로 만든 유동식을 먹으며 자랐다. 디에고는 끝까지 모유를 먹지 못했고, 어른이 되어서도 궤양에 걸려 우유를 처방받았으나 그것도 소화하지 못했다.

알베르토가 오랫동안 마음속에 간직해 온 아주 어린 시절의 기억 한 가지는 바로 어머니에 대한 추억이었다. 나중에 어른이 된 그는 이렇게 기록했다. "바닥에 끌리는 검은색의 긴 드레스를 신비롭게 느낀 나는 불편했다. 그 옷이 마치 어머니의 몸의 일부인 것처럼 보였고, 그래서 두려움과 혼란을 느꼈기 때문이다. 매우 불안해서 정신을 차릴 수가 없었다."

그런데 놀라운 사실은 이것이 그가 돌을 조금 지났을 때의 경험이라는 점이다. 한 살짜리 아기는 엄마와 관련된 그런 종류의 혼란과 두려움을 겪는 일이 거의 없다. 물론 성장한 뒤에 어떤 강력한 심리적 힘이 어린 시절에 경험한 것으로 보이는 기억을 새롭게 구성하고 치장하는 경우가 많고, 아이의 기억이 중요한 내용을 담고 있을 수는 있지만, 대개 그런 종류의 상징적 표현은 환상이나 꿈과 다르지 않은 방식으로 발생한다.

디에고가 한 살도 되기 전에 아네타는 또 다시 임신을 했기에 알베르토에게 주목할 만한 일이 발생하지는 않았지만, 가족에게는 현실적인 문제가 생겼다. 1904년 3월 31일에 태어난 딸은 할머니 이름을 따서 '오틸리아'라고 이름 지었다. 이제 다섯 명이 된 가족이 살기에는 보르고노보의 셋방은 비좁았으므로, 그들은 1904년 늦여름에 스탐파로 이사를 했다.

이사 가는 날 발생한 한 가지 작은 사건은 채 두 살도 안 된 디에고의 가장 오래된 기억이다. 그는 짐이 들고나는 혼란 속에서 길거리에서 놀고 있다가 갑자기 지나가던 수많은 양 속에 섞여 버리고 말았다. 그는 눈에 보이는 엄청난 수의 양의 다리에 치여 가

면서 여기저기 밀려다니다가, 아무도 도와주지 않는 홀로된 무서운 상황에서 비명을 지르고 흐느껴 울기 시작했다. 그때 어떤 소녀가 다가와 양 떼 속에 있는 그를 들어 올렸고, 그 순간 그는 창가에서 웃으면서 바라보는 엄마와 눈이 마주쳤다. 다치지는 않았지만 그렇게 놀란 다음부터 그는 세상이 그다지 안전하거나 안정된 곳이 아니라고 생각하게 되었다고 한다.

피츠 두안 여관에서 1년 반을 지낸 후 그들은 길 건너에 있는 건초 헛간과 마구간이 딸린 장미색의 큰 건물 본관에 있는 집으로 이사해서 계속 그곳에서 살게 된다. 그다지 크지 않은 집에는 침실 두 개에 거실과 식당, 부엌이 있었지만, 현대적인 '편의시설'은 갖추고 있지 않아 길 건너에 있는 샘에서 물을 길어 와야 했다. 건물에 딸린 건초 헛간은 조반니의 작업실로 개조되었는데, 겨울에 난방이 되는 곳은 그곳과 거실뿐이었다. 창문은 두안 산의 뾰족한 봉우리로 급하게 이어지는 북쪽 계곡을 향해 있었다. 다행히도 아버지의 작업실은 거실의 역할도 겸했으므로 아내와 아이들은 기꺼이 모델이 되어 주었다. 특히 알베르토는 작업실의 분위기, 테레핀유와 물감 냄새, 포즈 잡기를 좋아했다.

알베르토는 부끄럼을 잘 타는 유순한 아이였다. 그가 가장 소중하게 여기고 친밀하게 느낀 친구는, 자신의 설명에 의하면 무생물이었다. 나중에 그는 "네 살에서 일곱 살 사이에 나는 내게 즐거움을 줄 수 있는 것만 보았는데, 그것은 다름 아닌 바위와 나무들이었다"고 기록했다. 마을에 있는 한 바위 밑의 침식된 동굴은 바로 어린 시절의 알베르토가 주로 숨는 성소였다. 그가 네 살 때

아버지가 처음으로 그곳에 데리고 갔다. 스탐파에서 6백 미터쯤 떨어진 풀밭에 있는 거대한 둥근 바위 밑에는 작은 어린이가 똑바로 서서 다닐 수 있을 정도의 동굴이 있었다. 동굴의 뒤쪽에는 땅으로 연결되는 좁은 틈이 있었으며, 바위가 입술을 쑥 내밀고 거대한 입을 벌린 것처럼 생긴 동굴 입구는 길고 낮으며 톱니 모양이었다.

스탐파의 모든 어린이가 이 동굴을 알고 있었지만, 알베르토만이 그곳에 특별한 감정을 가졌다. 그에게 그곳은 형제나 친구와 공유할 수 없는 의미와 중요성을 가진 곳이었다. 오랜 세월이 흘러 서른 살이 넘었을 때 그는 그 동굴에 강렬하게 끌리는 이유를 설명하고 싶다는 충동을 느끼고, 초현실주의 글인 「어제, 흐르는 모래Hier, sables mouvants」라는 에세이에 다음과 같이 썼다.

"처음부터 나는 그 바위가 친구라는, 그것도 내게 충분한 선의를 가지고 있는 존재라는 생각이 들었다……. 마치 오래전부터 잘 알고 사랑해 왔는데, 놀랄 만큼 무한한 즐거움 속에서 다시 만난 누군가처럼 생각되었다."

그는 매일 아침 일어나면 먼저 바위가 그곳에 잘 있는지를 창문으로 보았고, 멀리서도 바위의 아주 세세한 부분까지 알아볼 수 있다고 느꼈다. 그러나 그 밖의 다른 풍경에는 별로 관심이 없었다.

2년 동안 알베르토에게 그 동굴은 지구 안에서 가장 중요한 장소였다. 가장 재미있던 것은 동굴 안으로 깊이 들어가 뒤쪽에 있는 좁은 틈으로 나올 때였다. 거기서 "절정의 즐거움을 느꼈고, 모

든 욕구가 충족되었다"고 그는 말했다. 물론 상징적인 충족이었 겠지만 욕구는 상징적이지 않았다. 정도는 다르지만 욕구는 모든 어린이가 느끼는 것이었고, 알베르토는 그것을 예외적으로 표현 하고 싶었다. 어느 날 동굴 바닥에 편안하게 엎드려 있던 꼬마는 동굴이 음식을 원한다는 생각이 들어, 부엌에서 빵 한 덩어리를 몰래 가져와 동굴 끝부분의 깊숙한 곳에 파묻었다. 이 일로 그의 만족감은 생애 최고 수준에 이르렀는데, 어떤 의미에서는 그 이 상의 만족감을 경험하지 못했기 때문이다.

동굴 주변에서 놀던 알베르토가 한 번은 보통 때보다 약간 멀리 떨어져서 헤맨 적이 있었다. 「어제, 흐르는 모래」에 그는 "어쩌다 가 그랬는지는 기억이 나지 않는다"고 썼다. 기억나지 않기 때문 에 "어쩌다가 그랬는지"라는 말로 시작해야 한다고 느꼈던 점이 재미있다. "나는 갑자기 내가 땅 위에 서 있다는 생각이 들었다. 눈앞 약간 아래쪽에 보이는 풀밭 가운데 길고 뾰족하며 양쪽 면 은 거의 수직에 가까운 피라미드 형태의 거대한 검은 바위가 서 있었다. 그 순간에 나는 표현할 수 없을 정도의 분노와 혼란의 정 서를 경험했다. 그 바위는 마치 살아 있는 생명체처럼 위협적으 로 느껴졌다. 그것이 모든 것, 즉 우리와 우리의 놀이와 우리의 동 굴을 위협한다는 느낌이 들었던 것이다. 인정하고 싶지 않았지만 ─ 없앨 수도 없기에 ─ 나는 곧바로 그것을 무시하고 그런 느낌 을 아무한테도 말하지 말아야겠다고 생각했다. 그럼에도 불구하 고 나는 바위에 가까이 다가갔는데, 못마땅하고 비밀스럽고 부적 절한 어떤 것에게 굴복한다는 느낌이 약간 들었다. 나는 혐오감

과 두려움으로 그 바위를 손으로는 만질 수 없었고, 입구가 있었으면 좋겠다는 희망으로 떨면서 그 주변을 돌았다. 동굴의 흔적이 없다는 점에서 더욱 참기 어려운 동시에 만족감을 느낄 수 있었다. 그 바위에 입구가 있었다면 나의 동굴이 상대적으로 황량하다고 느껴져 모든 것이 복잡해졌을 것이다. 나는 그 검은 바위에서 도망친 뒤 다른 아이들에게 말하지 않았고, 애써 잊은 뒤로는 다시 그곳에 가지 않았다."

더 이상 동굴을 못 견딜 만큼 좋아하거나 만족스러워하지 않을 나이가 되자 알베르토는 자연스럽게 생긴 다른 욕구를 만족시키려고 했다. "나는 조바심을 내면서 눈이 내리기를 기다렸다. 가방과 뾰족한 지팡이를 챙겨서 뭔가(그 일이 무엇이었는지는 비밀이다)를 하러 마을에서 약간 떨어진 들판으로 혼자 나갔으나 눈이 내가 충분하다고 생각한 만큼 내리지 않아 만족할 수 없었다. 그곳에서 내가 한 일은, 최소한으로 작은 둥근 입구 외에는 아무것도 보이지 않도록 내가 들어갈 만한 구멍을 파는 것이 다였다. 나는 눈구덩이 바닥에 가방을 펴 놓으려고 생각했고, 한 번은 그곳의 내부가 따뜻하고 어두울 것이라고 상상했다. 나는 매우 큰 즐거움을 느낄 것이라고 기대하면서 눈구덩이를 파고 그 속에 들어가 있는 즐거움에 완전히 몰두했다. 나는 겨우내 그곳에 혼자 들어앉아 있었으면 좋겠다고 생각했고, 먹고 자기 위해 집에 돌아가는 일을 억울하게 여겼다. 그러나 상황이 좋지 않았기 때문이기도 하지만 나의 이런 욕구는 아무리 노력해도 충족되지 않았다."

알베르토는 어른이 된 후에 근심·걱정 없이 행복하기만 하던 유년 시절에 대해 자주 말했다. 그는 자신이 아직도 어린 소년인 것처럼 느껴진다고 종종 말했는데, 정말로 그는 어린아이 같았고 그렇게 되려고 평생 노력했다. 그의 유년기는 실제로 그가 말한 것처럼 행복했을 것이다. 결국 그가 느낀 깊은 욕구와 그가 갈망한 만족감은 평생 언제나 마찬가지였다. 그러나 그런 욕구와 만족감은 성장하면서 왜곡되고 변형되는데, 그 역시 그랬다. 어린 시절의 그는 무엇이든 즐거움을 주는 것이라면 열망을 가지고 살수 있었는데, 그것은 행복에 나쁜 기준은 아니었다.

3
소년의 몽상

자코메티 가족에게 불화란 결코 존재할 수 없었다. 친구와 친척들은 이들 부모와 자식 사이에서 피어오르는 다정함과 따뜻함에 깊은 인상과 매력을 느꼈다. 이런 안정감의 근원은 바로 아네타 자코메티로, 그녀의 결단력과 수완, 사랑은 모든 가족을 똘똘 뭉치게 만들었다. 특히 노년의 그녀는 많은 사람에게 자비롭고 안전한 대지의 어머니이자 의표를 찌르는 모험과 즐거움을 지속해주는 사람으로 간주되었다. 그러나 그녀는 주는 것만큼 요구하기도 해서, 자신의 힘과 사랑으로 안전함을 제공한 사람들에게 무조건적인 헌신을 받고 싶어 했다.

부부는 전혀 다투지 않았고, 아이들도 거의 싸우지 않았다. 알베르토와 디에고는 부모가 언짢은 대화를 나누는 것을 본 적이 없다고 말했다. 그런 조화는 감탄할 만한 것이기는 하지만, 감정

이 풍부한 사람이라면 그렇지 않기 때문에 어쩐지 자연스럽지 않게 느껴지는 것도 사실이다. 여하튼 자코메티 집안의 아이들은 가정이란 평화로운 것이라고 이해했고, 그래서 나중에 성장했을 때 남편과 아내의 관계가 즐거울 것이라는 다소 비현실적인 생각을 하게 된다.

1907년 8월 24일에 세 번째 아들이자 막내인 넷째 아이가 태어나자 아네타와 조반니는 이 아이에게 '브루노'라는 이름을 지어주었다. 브루노의 대부는 당시 스위스에서 가장 유명한 화가로 논쟁을 좋아하던 페르디난트 호들러Ferdinand Hodler였다. 그에 비해 조반니는 논쟁을 좋아하지도 않았고 그다지 성공한 편도 아니었다. 그는 분명히 세상의 주목을 받거나 실재에 대한 새로운 시각을 창조할 필요성이나 욕구를 느끼지 않았다. 요즘의 시각에서 본다면 그의 회화 작품은 그다지 전위적이라고 할 수는 없지만 매우 감각적이고 아름다우며, 특히 가족이 안락하게 사는 데 충분할 만큼 꾸준히 판매되었다. 낙천적인 성격의 그는 불후의 명성을 기대하며 애태우지 않고, 그저 현실과 그 속에서의 자신의 삶에 만족했다. 물론 그의 부인 역시 명랑한 성격에 시간을 즐길 줄 아는 사람이었으며, 스탐파에서도 그럴 기회는 종종 있었다.

놀거리가 많았기 때문에 아이들 역시 즐겁게 지냈다. 올라타기 좋은 나무가 수없이 많았고 겨울에는 대대적인 눈싸움이 벌어졌으나 알베르토는 거기에 끼지 않았다. 그는 대부분의 남자아이가 즐기는 거칠고 험한 경쟁이나 우정 만들기를 좋아하지 않았다. 마을의 다른 아이들 역시 그가 별난 녀석이어서 자기들처럼 놀

것이라고는 기대하지 않았던 것 같다. 따라서 처음부터 알베르토는 자신과 세상의 나머지 부분과의 거리가 멀다는 것을 알고 있었고, 바로 그런 거리로 인해 사람과 사물의 객관적인 상황을 관찰할 수 있는 기회와 충동을 가지게 되었다. 그는 필연적으로 외로울 수밖에 없었다. 아주 가까운 사람들에게서조차 알베르토는 특별한 아이라는 취급을 받았으며, 집안에 틀어박혀 그저 그런 자질구레한 일이나 하고 있을 것이라고 여겨졌다. 그러나 실제로 알베르토가 했을 법한 일을 한 사람은 바로 디에고였다. 둘째가 최선을 다해 형을 도와주어야 하는 것은 자연스러운 일이었다. 숲에서 놀고 싶을 때도 기꺼이 집에 남아서 자질구레한 일들을 한 디에고 덕분에 형은 구석에 조용히 앉아서 책을 볼 수 있었다. 배움에 예외적인 호기심과 열정이 있고 학습 속도도 매우 빨랐던 알베르토는 탁월한 학생이었으며, 학교 선생님들 역시 이 의젓한 곱슬머리 소년이 비상하다는 것을 알아차렸다. 이에 반해 기껏해야 평범한 학생이었던 디에고는 형의 학습 열정을 공유하지는 않았지만 존중해 주었다.

시베리아는 알베르토가 처음으로 지리를 배웠을 때 그의 상상력을 극도로 자극한 세상의 일부였다. 그는 「어제, 흐르는 모래」에서, 그 머나먼 불가능한 대지를 여러 번 여행한 듯한 순수한 환상을 이렇게 적었다. "그곳에서 나는 회색 눈으로 덮인 광활한 평원 한가운데 서 있는 나 자신을 보았다. 그곳은 햇빛이 비치지 않는 언제나 추운 곳이었다. 멀리 보이는 그 평원의 끝자락에는 칙칙한 검은색의 소나무 숲이 있었다. 나는 내가 머물러 있던 따뜻

한 곳인 이스바(내게는 이 이름이 중요하다)의 창문으로 그 평원과 숲을 주시했다. 그것이 다였지만 나는 자주 그곳으로 정신적인 여행을 떠났다."

더 이상 어린아이가 아닌 그에게 성적인 문제에 대한 깨달음과 고민이 생겨나기 시작했다. 그가 이런 백일몽을 생생하게 기억하고 기록하고 싶었던 것은 우연이 아니었다. 상징적으로 표현된 풍경은 언제나 여성적이었다. 한 아이의 성적 호기심은 주로 탄생의 문제에 대한 관심으로 나타나고, 따라서 부모 간의 친밀한 육체적 행위를 궁금해하게 마련이다. 그는 부모가 둘만 있을 때 무엇을 하는지 보고 싶었다. 삶의 뿌리를 알고 싶어 하는 열망은 이 같은 충동을 강화하여 그 일의 중요성과 능력, 엿보는 행위와 엿보는 환경에 더욱 빠지게 만들었다. 그러나 그의 바람은 두려움 때문에 이루어지지 않았다. 어쩌면 엿본 것을 이해할 능력이 없었는지도 모른다. 그런 행위는 잘 알지 못하는 상황에서 어쩔 수 없이 폭력적으로 보였을 것이고, 부모의 침대 시트나 어머니의 속옷에 묻은 핏자국은 아버지가 가한 상해의 증거처럼 여겨졌을 것이다. 자연히 아이는 여성의 순종을 잘못된 것이거나 위험의 신호로 보이도록 만든 쾌락의 외적 표현이 혼란스러웠을 것이다.

어린 시절에 알베르토는 순진하고도 이상한 강박관념에 사로잡혀 있었다. 매일 밤 자기 전에 그는 특별한 주의를 기울여 침대 옆 바닥에 신발과 양말을 가지런히 놓았다. 양말은 각각 발의 윤곽을 드러내면서 평평하게 편 상태로 차례차례 바닥에 놓았고,

신발은 양말 옆의 정확한 위치에 놓았다. 이처럼 수고를 아끼지 않는 제의가 매일 밤 변함없이 반복되자 형제들은 그를 놀리며 즐거워하기도 했고, 어떤 때는 일부러 가지런히 정리된 신발과 양말을 흐트러뜨려 그의 화를 돋우기도 했다.

그 후 일생 알베르토는 자기 전에 강박적으로 신발과 양말을 가지런히 놓았다. 그러나 이런 강박이 다른 옷들로 확대되지는 않았고, 오로지 밤에 잠자리에 들기 전의 신발과 양말에만 한정되었다. 침대로 들어간 어린 소년은 바로 잠으로 빠져들지 못했다. 「어제, 흐르는 모래」에서 그는 당시에 몇 달 이상이나 독특한 몽상을 즐기기 전에는 잠을 잘 수 없었다고 밝혔다.

"나는 먼저 해 질 무렵 빽빽한 숲속을 지나 아무에게도 알려지지 않은 곳에 있는 회색 성에 가는 것을 상상하지 않고는 밤에 잠들 수 없었다. 거기서 나는 그곳을 지키는 두 명의 남자를 죽였다. 한 사람은 열일곱 살 정도로 언제나 창백한 얼굴에 놀란 표정을 하고 있었다. 다른 한 사람은 갑옷을 입고 왼쪽에 금처럼 번쩍이는 무언가를 차고 있었다. 그리고 두 여성을 옷을 찢은 뒤 범했다. 한 사람은 서른두 살쯤 되었고 검은색 옷에 희고 보드라운 얼굴이었다. 다른 한 사람은 어린 소녀로 주위에 베일이 있었다. 숲 전체에 그녀들의 비명과 신음이 울려 퍼졌다. 그런 다음 아주 천천히(그러는 동안 밤이 되었다) 가끔은 성 앞에 있는 녹색 물이 담긴 연못 옆에서 그들 역시 죽였다. 상상을 할 때마다 약간씩 내용이 달라졌지만 나는 성을 불태우고 행복한 잠에 빠져들었다."

조반니 자코메티는 자주 친구를 만나거나 직업적 목적으로 제

네바, 파리 등 이곳저곳을 다녀왔다. 이렇게 아버지가 집을 비우던 어느 날 알베르토는 갑자기 아버지의 얼굴이 기억나지 않는다는 사실에 크게 놀랐다. 그 이후 스탐파의 집은 조반니의 수많은 자화상, 초상화 그리고 사진으로 도배되었다. 이해할 수 없는 건망증에 당황한 알베르토는 눈물을 흘리며 비명을 지르기 시작했다. "아빠의 얼굴이 생각나지 않아." 그러면 디에고는 형을 편안하게 해 주기 위해 웃으면서 이렇게 말했다. "알잖아, 아빠는 빨간 턱수염을 가진 키 작은 남자야."

형의 불안감에 대한 디에고의 침착하고 단순한 반응은 완벽하게 그다운 행동이었다. 집안의 잡일을 돕는 것은 형을 안심시키고 도와주기 위해 침착하게 할 수 있는 예상되고 준비된 일 중 한 가지일 뿐이었다. 그렇다고 디에고 자신이 불안해하지 않았다는 뜻은 아니다. 그는 어린 시절부터 자기 자신으로부터의 이상한 분열, 즉 마치 삶의 무한한 가능성에 대한 자연스러운 기대가 어떤 식으로든 사라져 버린 것 같은 느낌을 받았다. 그런 감정은 형의 자신감이나 세심한 감수성과는 눈에 띄게 대조적이었다. 손끝에 세상의 모든 아름다움과 즐거움을 쥔 알베르토와는 달리 디에고는 자신의 재능에 만족하지 못했다. 약간의 참을 수 없는 불만은 그가 세계와 만나는 가장 직접적인 육체 기관, 즉 손에 집중되었다. 바로 손가락 모양이 그를 불쾌하고 당황하게 만들었다. 불쾌감으로 괴로워하던 어린 마음은, 손이 할 수 있는 능력이란 고작 스스로를 참을 수 없을 정도로 이상하게 가리키는 것뿐이라고 느끼기도 했다.

1907년의 어느 여름날 이상야릇한 '사고'가 발생한다. 브레가글리아의 주 수확물은 건초로, 그날도 여느 날처럼 육체노동을 할 수 있는 계곡의 모든 남자와 소년들이 건초를 베는 데 동원되었다. 언제나 기꺼이 즐겁게 일하는 디에고의 임무는 막 베어 낸 풀을 회전 톱날로 자르도록 컨베이어 벨트에 올리는 것을 돕는 일이었다. 잘린 풀은 말의 먹이로 만들기 위해 귀리와 섞는 저장용 광에 떨어진다. 이 농기계는 맞물리는 톱니가 있는 한 쌍의 톱니바퀴가 달린 크랭크를 손으로 돌려 작동시킨다. 디에고보다 열 살 정도 위인 청년이 벨트 옆에 어중간하게 서서 열심히 크랭크를 돌리고 있었다. 벨트의 반대쪽 뒤에 있던 어린 보조는 한 아름 건초를 들어 벨트 위에 올릴 때 톱니바퀴에 아무것도 딸려 들어가지 않도록 주의를 기울였다. 그는 연속적으로 톱니가 맞물리는 강력한 움직임에 매혹당했다. 70년이 더 지난 후에도 노인은 여전히 그날의 사고의 전모를 매우 자세하게 기억하고 있었다.

그는 오른손을 들어 손가락을 일부러 회전하는 톱니바퀴에 올려놓고 맞물리는 철제 톱니가 그것을 으깰 때까지 기다렸다. 첫 번째 손가락이 낄 때의 고통은 놀라울 정도로 약했다. 그다음에 두 번째 손가락이 껴 날카롭게 맞물리는 톱니바퀴에 으깨지고, 세 번째 손가락이 딸려 들어갔다. 그러면서도 그는 비명을 지르면 그의 손가락이 충분히 고통을 당하기 전에 다른 사람이 달려와 크랭크를 멈출 것을 염려해 거의 소리를 내지 않았다. 그러나 그때 크랭크를 돌리던 청년이, 건초가 더 이상 벨트 위에 올라오지 않는 데다 디에고의 손가락이 으깨져 톱니바퀴의 움직임이 부

드럽지 않고 약간 덜컹거리는 것을 느끼고, 사고가 났다고 생각하여 크랭크를 정지시켰다. 공포에 질린 청년은 크랭크를 거꾸로 돌려 디에고의 손을 톱니바퀴에서 빼내고 도와 달라고 소리쳤다. 부상당한 소년은 급히 집으로 보내졌다. 충격을 받은 가족들이 근심하며 모여들었다. 그들이 부른 의사는 수의사보다 나을 것이 없는 사람이었다. 처음에는 그다지 아프지 않았으나 시간이 지날수록 고통이 심해졌다. 첫 번째 손가락은 심하게 손상되기는 했지만 그럭저럭 매달려 있어서, 흔적이 남아 있기는 하지만 살려 낼 수 있었다. 그러나 두 번째 손가락은 절반도 남지 않고 깨끗하게 절단되었고, 세 번째 손가락은 끝부분만 으깨졌다.

어린 시절의 보다 행복한 기억을 위해서는 몹시도 고통스러운 이 사고에서 재빨리 벗어나는 것이 좋을 것이다. 그러나 디에고가 그것을 견뎌 낸 데는 그럴 만한 이유가 있었다. 사람들이 어떻게 그런 일이 일어날 수 있느냐고 물으면 그는 상식적으로 사고의 증거라고 생각되는 부상의 흔적을 보여 주었다. 또한 디에고는 일생 스스로 중요하게 여기는 것을 다른 사람이 알 수 없게 하려고 노력했다. 예컨대 그는 오른손잡이였지만 오른손이 불구라는 사실을 감추기 위해 언제나 오른손을 꽉 쥐고 있었다.

1911년 8월 5일 아네타 자코메티는 마흔이라는 뜻깊은 나이가 되었다. 이것을 축하하기 위해 그녀는 남편과 아이들과 함께 국경도시 카스타세그나까지 나들이를 가 그 지역의 사진사에게서 사진을 찍었다. 이 사진은 가족 구성원 모두가 생생한 모습으로 찍혀 평생 변함없이 남아 있을 것처럼 보이는 주목할 만한 기념

물이 되었다.

앞에 앉은 디에고는 들뜬 듯하며, 좋은 옷을 입었지만 안절부절못하고 있다. 불구가 된 그의 오른손은 일부를 가린 채 무릎 위에 놓여 있고, 형의 풍성한 머리카락이 긴 데 비해 그는 짧게 깎은 머리를 하고 있다. 오틸리아는 아버지와 어머니 사이에서 무릎을 꿇고 생각에 잠겨 무언가를 동경하는 표정을 하고, 아버지의 왼쪽 무릎을 껴안고 밖을 주시하고 있다. 조반니가 한가운데 앉았지만 전체를 압도하는 위치는 아니다. 그는 막내아들을 오른쪽 무릎 위에 올려 놓고, 만족한 표정을 지으면서 막내의 예의 바른 자세를 내려다본다. 브루노는 그 순간의 경험을 침착하게 받아들이는 거의 무표정하고 차분한 모습이다.

검은 드레스와 꽃무늬 블라우스를 입은 아네타는 한쪽 귀퉁이에 앉아 있지만 가족 중에서 몸집이 가장 크다. 그녀는 두 손을 모으고, 그녀를 황홀한 표정으로 뚫어지게 바라보고 있는 알베르토를 쳐다보면서 조용히 앉아 있다. 그들이 서로를 주시하는 강렬한 모습과 의미, 시선의 질이 이 사진의 압권이다. 다른 가족은 이것을 눈치채지 못하고, 아네타와 알베르토가 따로 있지만 또한 같이 있는 것을 알지 못할 뿐만 아니라 이해하지도 못하는 모습이다. 알베르토에 관한 모든 것, 즉 옷, 자세, 심지어는 육체적 실존까지도 어머니, 즉 절대적인 매혹과 측정할 수 없이 신비로운 그녀의 인격에 초점을 맞춘 주시의 마법에 걸린 것처럼 보인다. 그녀는 아들의 주시를 침착하게 받아들인다. 그의 주시가 무언가에 대한 전조라 하더라도, 그녀는 그것과 세상에 대해 침착하게

만족하고 있는 것으로 보인다. 그녀의 입가에는 알 듯 모를 듯한 미소가 번져 있다.

아네타 자코메티는 마르세유에서 빵 가게를 하면서 그 계곡 출신의 다른 이민자처럼 언제나 브레가글리아와 밀접한 유대를 유지했던 로돌포 발디니Rodofo Baldini의 조카였다. 발디니는 말로야 도심 고갯마루에 좋은 집을 가지고 있었는데, 1909년에 사망하면서 이 집을 조카에게 물려주었다. 산과 초원, 실스 호수가 보이는 수려한 경관을 가진 그 집은 도심의 주 도로에 인접한 약간 비탈진 곳에 있다. 운이 좋은 조반니는 또다시 그 집의 헛간을 작업실로 바꾸었고, 나중에는 알베르토가 유용하게 사용한다. 그들은 1910년 이후 매년 여름을 말로야에서 보내고, 1년에 3분의 1 정도를 그곳에 머물렀다. 제2의 집이 된 말로야는 본가에서 16킬로미터 정도 떨어져 있으며, 750미터 정도로 고도가 더 높았다.

알베르토가 그림을 언제 시작했는지는 확실하지 않다. 그에 의하면 "나의 기억이 시작되는 시기부터 아버지의 작업실에서 그림을 그리기 시작했다." 그러나 노는 시간을 모두 동굴에서 보낸 시기나 잠들기 위해 살인과 강간에 대해 공상한 시기에는 그림을 그리지는 않은 것으로 보이므로, 아마도 그 직후에 시작했을 것이다.

그는 아버지가 화가라는 사실을 자각하면서 성장했다. 자코메티 가족은 예술에 관해 이야기를 많이 했고, 부모가 대화로 나눈 예술의 중요성이나 훌륭한 예술가가 되어 주기를 바라는 마음은 알베르토의 마음속에 영향을 주었다. 그는 아버지의 권유에 의해

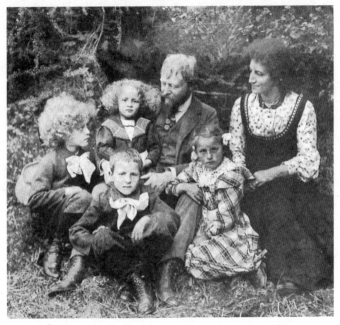

1909년의 자코메티 가족. (왼쪽부터 시계방향으로) 알베르토, 브루노, 조반니, 아네타, 오틸리아, 디에고

서가 아니라 스스로 그림을 그리기 시작했다. 본능적인 경쟁심이 그가 그림을 그리도록 만든 강력한 동기의 일부였을 것이다. 그는 나중에 "학교에서 돌아오자마자 작업실로 달려가서 창가 근처의 내 자리에 앉는 것보다 더 큰 즐거움은 없었다"고 말하기도 했다.

아버지는 그림을 그리도록 채근하지 않았지만 그가 그림을 시작한 뒤에는 도와주고 격려해 주었다. 아버지가 사망한 뒤에, 그리고 나중에 아버지보다 훨씬 더 유명한 미술가가 된 뒤에 그는 아버지의 도움과 지도에 자주 고마움을 표했다. 물론 일찍부터 그가 재능을 드러냈을 것이라고 생각할 수도 있다. 여하튼 조반니는 일찍이 큰아들이 비상한 재주를 가졌다는 것과 그가 언젠가는 큰 인물이 될 것임을 알고 있었고, 그런 기대는 단순한 자기만족으로 끝날 일은 아니었다.

알베르토가 훗날 기억해 낸 아주 어릴 때 그린 첫 그림은 『백설공주Snow White』, 이탈리아어로는 『비앙카 네브Bianca Neve』의 한 장면을 그린 삽화였다. 그 그림에서는 공주가 죽어 크리스털 관에 누워 있고 주위에는 일곱 난쟁이가 몹시 슬퍼하고 있다. 물론 정말로 죽은 것은 아니지만 그녀는 매력을 발휘할 수 없는 곳으로 쫓겨난 것이다.

소년 시절에 그린 대부분의 그림은 그가 읽은 책의 삽화였으며 전투, 살인, 고문 장면이 많았다. 그는 잔인함과 난폭함이라는 생각에 사로잡혀 있었다. 어린아이답게 작은 동물을 못살게 굴거나 벌레의 팔다리를 잘라내면서 즐겁게 놀았고, 가학적 충동을 느꼈

으면서도 대부분을 억누르거나 승화했다. 가학적 충동이 있는 그의 마음속에는 고통을 자연스럽고 불가피한 것으로 받아들이거나 심지어는 찾으려는 성향도 있었다.

4
첫 작품을 만들다

알베르토는 읽고 있던 책의 내용을 그림으로 그리는 것 말고도 아버지의 복제판 화집 중에서 마음에 드는 작품을 많이 베꼈다. 그는 미술의 세계와 상상의 세계 속에 빠져들었다. 놀라운 솜씨로 능숙하게 그림을 그렸지만, 현재 남아 있는 아주 어린 시절의 드로잉을 보면 대부분 그릴 때 그리 큰 노력을 기울이지 않았음을 알 수 있다. 그런 그가 가능한 한 완벽한 작품을 만들고 싶어서 엄청난 노력과 집중력을 기울인 첫 번째 작품을 완성한 것은 바로 열두 살 때였다.

그즈음 조반니가 구입한 독일의 위대한 거장 알브레히트 뒤러Albrecht Dürer의 복제판 화집을 본 알베르토는, 거기에 있는 그림 한 점에 온 정신이 팔려 자연스럽게 그것을 모사하고 싶은 마음이 생겼다. 그것은 바로 〈기사, 죽음 그리고 악마Knight, Death, and the

Devil〉라는 유명한 목판화로, 알베르토는 꼭 400년 전에 뉘른베르크에서 만든 이 작품을 많은 공을 들여 복제해 낸다.

이 목판화는 인간의 도덕과 의지를 이상적으로 표현하고 있다. 갑옷을 입고 말 위에 앉아 있는 기사는 북유럽 후기 고딕 시대의 자연주의 양식과 남부 르네상스의 고전주의 양식을 동시에 구현하고 있다. 또한 그가 말을 타고 지나가는 배경이 되는 산은 북부 지역과 남부 지역이 만나는 지점을 나타내는 것처럼 보이기도 한다. 그는 세속의 유혹과 인간적인 연민, 죽음을 무릅쓰고 자신의 길을 추구한다. 결단력과 소신을 상징하는 그는 불굴의 표정을 지으면서 영웅적으로 가야만 하는 길을 주시한다. 그의 개는 열정과 이성의 구체적 표현으로, 그들은 함께 세속적인 욕망을 상징하는 돼지주둥이 모양의 악마와 죽음을 상징하는 반쯤 부패한 시체 옆을 지나간다. 분명히 유혹과 두려움을 극복해 낼 그 기사에게는 당연히 칼과 길고 뾰족한 창 같은 무기가 필요하다.

알베르토는 며칠 동안 이 그림을 모사하는 일에 매달린 결과 정밀하고 솜씨 좋게 복제된 뛰어난 그림을 만들었다. 자신이 만든 작품을 그때그때 없애는 경향이 있었음에도 그는 이것만은 평생 조심스레 간직했다. 아버지가 렘브란트Rembrandt Harmenszoon van Rijn 와 뒤러 중 누가 더 좋은지 묻자 알베르토는 약간 머뭇거리더니 "뒤러"라고 대답했다. 그는 한동안 가장 큰 공감을 느끼고 있던 그 거장의 것을 본떠서 자신의 드로잉에 서명을 하기도 했는데, 우연히도 이름의 첫 글자가 같았기 때문에 대문자로 'A'를 쓰고, 두 기둥 사이에 소문자로 'g'라고 썼다.

뒤러는 타협하지 않는 객관성으로 실재를 바라보고, 그것을 모호하지 않고 정확하게 표현해 낸 최초의 미술가 중 한 명이었다. 날카로운 관찰력을 지닌 그는 자연계에 대한 지각 능력 역시 감상적이지 않았으며, 병적일 정도로 신경이 예민해 상상을 통해 불길한 환상의 장면을 만들어 냈다. 그는 불길한 전조를 느끼고 전율했고, 괴물에 경악했으며, 악몽과 성적 강박관념으로 괴로워했다. 종교개혁에 깊은 영향을 받은 후 개신교로 개종한 그는, 자기 그림에 서명을 한 최초의 미술가이기도 했다. 새로운 정신으로 자신의 일을 한 그와 경쟁할 용기나 능력을 가진 사람은 극소수에 불과했다.

조반니 자코메티가 옛 미술가에 관한 책을 상당히 많이 가지고 있었기 때문에, 알베르토는 그들을 연구하고 작품을 모사하면서 일찍이 과거 미술에 대한 포용력과 친밀감을 가질 수 있었다. 따라서 어린 소년은 지속되어 온 전통의 일부가 되어 그것에 참여하는 것이 미술가가 활동하는 목적이고, 그것의 예증과 영속화가 미술가의 특권이자 책임이라는 생각을 자연스럽게 갖게 되었다.

아이들 중 아버지의 붉은 머리카락과 파란 눈동자를 물려받은 사람은 아무도 없었다. 모두 다 아기 때는 금발이었다가 자라면서 어머니처럼 검은색 머리카락과 눈동자로 변해 갔다. 유전자는 중요한 진실을 말해 주지만, 그중에서도 알베르토가 어머니인 아네타를 가장 많이 닮았다.

세계의 절반이 큰 재앙에 빠져들어 돌이킬 수 없는 변화를 겪은

1914년에 알베르토 자코메티는 열세 살이 되었다. 그 나이는 더 이상 어린아이가 아니며 근원적인 심리적·생리적 변화를 겪으면서 세상이 다르게 보이기 시작한다.

그가 처음으로 조각을 한 해가 바로 1914년이었다. 아버지의 화집에서 정사각형의 조각대 위에 놓인 복제한 작은 조각 작품 몇 점을 보자마자 조각을 하고 싶다는 생각이 든 그는, 아버지가 세공용 점토를 조금 사 주자 곧바로 작업에 들어갔다. 그가 모델로 고른 사람은 당연히 포즈를 취하는 고역을 참아 내도록 강요할 수 있는 디에고였다. 디에고의 얼굴은 매우 낯익었기에 수줍어하지 않고 편안하게 작업할 수 있었다.

첫 번째 조각 작품을 만든 일은 알베르토의 일생 동안 가장 만족스러운 경험 중 하나였다. 그 일을 회고할 때 그는 언제나 향수를 느끼면서도 어쩔 줄 몰라 했다. 그는 자기가 본 것을 정확히 그대로 만들어 낼 수 있다고 느끼고, 망설이거나 머뭇거리지 않고 계속해서 작업을 했다. 그것은 디에고가 순순히 모델을 선 것처럼, 실재가 매우 진지하고 통찰력 있는 시각의 명령에 편안하게 복종함으로써, 작품이 마치 그의 손가락 끝에서 무의식적으로 만들어지는 것 같은 느낌이었다. 이 첫 조각 작품은 미술적 형태에 대한 본능적인 포착 능력과 뛰어난 기교, 엄밀한 객관성을 지닌 탁월한 감수성을 보여 준다.

그가 시종일관 실물을 그리기 시작한 것도 이때부터였다. "나는 내가 하고 싶은 것에 대한 지배력 같은 것을 가지고 있어서, 그것을 정확히 할 수 있다는 느낌이 들었다. 나는 스스로 감탄했다.

1914년 알베르토가 처음으로 조각한 디에고 흉상

그처럼 엄청난 그림이라는 도구를 가지고 무언가를 이룰 수 있다는 느낌, 모든 것을 그릴 수 있다는 느낌, 즉 누구보다도 대상을 더 분명하게 볼 수 있다는 느낌이 들었기 때문이다."

그는 자기 주변의 모든 것을 그렸다. 스탐파 부근의 산과 집과 사람을 그렸고, 동생, 어머니, 방에 있는 가구, 부엌의 주전자와 냄비를 그렸다. "나는 의사소통하기 위해서 그렸고, 지배하기 위해서 그렸다. 내가 원하는 것은 무엇이든 재생하고 소유할 수 있다는 느낌이 들었다. 나는 고압적이 되었고…… 그 무엇도 나를 거부할 수 없었다……. 연필은 나의 무기였다"라고 그는 말했다.

가족들은 그가 갑자기 조숙함을 적극적으로 드러내자 놀라기는 했지만, 이런 성장을 매우 기뻐하면서 열정적으로 애정 어린 격려를 해 주었다. 특히 조반니는 이런 변화를 흥미로워하면서 차분하게 지켜보았다. 이처럼 알베르토는 좋아하는 것을 할 자유를 얻기 위해 투쟁할 필요가 없었다.

5
시어스의 기숙 학교

1915년 8월 30일 시어스의 에반젤리컬 중학교에서는 흥미로운 소동이 벌어졌다. 새 학기가 시작되는 날, 평범하지 않은 모습의 한 유명인사가 학교에 나타났기 때문이다. 그 사람은 바로 47세가 되어서야 유명해지기 시작한 조반니 자코메티였다. 학교의 교사들과 많은 학생이 그를 알고 있었다. 품위 있는 태도와 붉은색 턱수염이 인상적인 그는 신입생이 되는 큰아들과 함께 학교에 방문했다.

알베르토는 부모의 권유 때문이 아니라 세상이 어떻게 돌아가는지 알고 싶어 기숙 학교에 입학했다. 아직 열네 살이 채 안 된 어린 나이였지만 인생에서 하고 싶은 것이 무엇인지 모른다는 생각이 들었기 때문이다.

시어스는 란트크바르트강 계곡의 들판 한가운데 있는, 학교를

위해 만들어진 작은 마을이었다. 학교는 원래 어린 소년들을 전도사로 양성하기 위해 설립되었지만, 1915년경에는 그런 목적으로 입학하는 학생은 별로 없었다. 그런데도 종교적인 분위기가 지배적이어서 하루에 여덟 번이나 기도를 올렸다. 교장 야코프 짐멀리Jacob Zimmerli는 검은 턱수염을 가진 생각이 깊은 남자였다.

알베르토는 시어스에서의 생활을 매우 좋아했고 놀랍게도 한 순간도 향수병에 걸리지 않았다. 아마도 시어스에서 처음으로 자유의 상쾌함을 맛보았기 때문일 수도 있고, 스탐파를 벗어나 세상에 도전하는 느낌이 들었기 때문일 수도 있다. 비록 생모리츠와 쿠어를 거쳐 기차와 우편 마차를 갈아타야 하는 쉽지 않은 여행길이기는 하지만 집이 산 너머 남쪽으로 72킬로미터 정도밖에 떨어져 있지 않기 때문이기도 했다.

조반니와 아네타는 아들이 에반젤리컬 중학교에 다니는 4년 동안 학교를 자주 방문했고, 규칙적으로 편지를 주고받았다. 알베르토에게 자신의 느낌, 경험, 활동을 담은 길고 애정 어린 편지를 집으로 보내는 습관이 생긴 것은 바로 이때였다. 그는 어머니가 살아 있는 동안 그녀의 애정을 확인하고 자기 삶의 중요한 사건과 감정 대부분을 그녀와 함께하고자 계속해서 편지를 썼다. 그는 아버지에게서는 책을, 어머니에게서는 음식이 담긴 꾸러미를 우편으로 받았는데, 음식이 너무 많아서 한동안은 보내지 않아도 되니, 대신에 신발을 보내 달라고 한 적도 있었다.

알베르토가 태어났다는 단순한 업적만으로도 승리할 수 있었던 자기 집 이외의 곳에서 처음으로 정복을 경험한 곳이 바로 시

어스였다. 아직 어려 젊음의 충만함과 기대감으로 가득 찬 그는 승리를 갈망했다. 칭찬받고 싶었고, 그럴 자격이 있음을 증명하고 싶었으며, 다른 사람들보다 선천적으로 뛰어나다는 것을 즐기고 싶었다. 멋지고 매력 있는 사람이 되고 싶은 동시에 지배하고 싶었던 그는, 뛰어난 머리와 직관력과 강한 자존심으로 결국 원하는 것을 이룰 수 있었다. 그러면서도 그는 놀랄 만큼 온화한 성격으로 쌀쌀맞다거나 건방지다는 비판을 받지 않았다. 시어스를 떠난 지 50여 년이 지난 후에도 중학교 동창들은, 처음에는 의심했던 알베르토의 능력을 이해하게 되었을 뿐 아니라 그 능력을 어느 누구에게도 해를 끼치지 않고 발휘한다는 사실에 감탄했다고 기억한다.

친구들과 교사들에게 칭찬과 애정을 빠르게 얻은 것은, 그를 최고가 될 수 있게 만든 진정한 무기인 연필 덕이기도 했다. 사람이나 사물을 손쉽게 생생하게 종이 위에 표현하는 그의 능력과 하고 싶은 것에 순수하고 진지하게 몰입하는 모습은 감동을 주기에 충분했다. 그가 세상을 얻은 듯한 느낌을 가진 것은 세상을 바라보는 것에서 즐거움을 발견하고 그것을 기록하는 것에서 만족감을 느꼈기 때문이다. 기록하는 것보다 더 가치 있다고 생각한 것은 물론 즐거움 그 자체였다. 언제나 그렇듯이 그는 그때도 관대해서 자신이 그린 작품을 원하거나 주고 싶은 사람이 있으면 망설이지 않고 주었으며, 받은 사람 역시 매우 기뻐했다. 학교에서는 알베르토에게 사용하지 않던 체육관 안의 조그만 다락방을 작업실로 고쳐서 쓰게 해 주었다. 경쟁적으로 애써 참으면서 모

델이 되어 준 학생들과 교사들은 초상화가 완성되면 정성껏 보고 매우 감동했다. 알베르토는 풍경과 정물을 선화로 그리거나 회화 작품으로 만들고 조각 작품도 약간 만들었다. 이 모든 작품에는 그 시절의 단순함과 행복감이 담겨 있으며, 특히 예술과 생활이 서로를 보완하는 아름답고 절묘한 표현이 돋보였다. 불길한 예감 이나 불안 또는 실패 같은 것은 이 행복한 시기에는 전혀 끼어들 자리가 없었다.

학교에서 즐겁게 생활한 알베르토는 방학도 열심히 보내려고 기대하고 있었다. 1915년 12월 중순에 시작된 첫 방학에 열네 살 학생인 그는 처음으로 혼자 시어스에서 쿠어까지 여행했고, 그곳 에서 생모리츠까지는 기차를 탄 후에 하숙집에서 하룻밤을 보내 고 다음 날 아침 스탐파로 가는 우편 마차를 탈 예정이었다. 쿠어 에서 꽤 오래 기다려야 했던 알베르토는 한가롭게 거리를 거닐다 가 서점에 들어가 두꺼운 오귀스트 로댕Auguste Rodin의 작품집을 발견하게 된다.

미술사에 기록된 거장으로, 보편적으로 미켈란젤로Michelangelo Buonarroti 이후 가장 위대한 조각가라는 인정을 받고 있던 로댕은 당시에도 생존해 있었다. 책값이 비싸 책을 사면 집에 갈 차비밖 에 남지 않았으나 그는 전혀 망설이지 않고 책을 사 가지고 역으 로 돌아갔다. 그나마 생모리츠까지 가는 표를 미리 끊어 놓아 다 행히 저녁 늦게 생모리츠의 하숙집에 도착하기는 했지만, 숙박비 가 없었을 뿐 아니라 이미 마지막 우편 마차도 떠난 후였다. 그는 한 손에는 책을, 다른 한 손에는 옷가방을 들고 어둠 속을 걷기 시

작했다.

고도가 1천5백 미터나 되는 알프스 지역의 12월 중순의 밤은 몹시 추웠다. 길에는 오가는 사람이 아무도 없었다. 말로야까지의 거리가 16킬로미터이고 거기서 어머니의 집까지는 또다시 한참을 걸어야 한다. 알베르토는 이미 싸늘한 어둠이 시작된 산길을 터벅터벅 걸으면서, 몇 번이나 미끄러져 눈밭으로 책을 떨어뜨렸다. 새벽 다섯 시에 스탐파에 도착한 그는 반쯤은 얼어 있었지만, 그 소중한 책은 꼭 껴안고 있었다. 이 충동적인 소년의 부모는 그를 맞아 언 몸을 데워 주고 먹을 것을 챙겨주면서 이런저런 생각을 많이 했다. 거기에는 아무리 생존해 있는 위대한 조각가의 책이라고 해도, 책 한 권을 위해 그런 시련을 자초할 준비가 되어 있는 아들의 미래에 대한 놀라움도 포함되었을 것이다.

1916년 방학에 로베르토가 처음 만든 어머니의 두상은, 전에 디에고를 모델로 만든 것과는 놀랄 만큼 달랐다. 지난번에는 예술가의 행위가 모델의 존재에 영향을 받았지만, 이번에는 그렇지 않았다. 이제 그는 예술가였고, 혼자 힘으로 예술 작품에 생명력을 부여했다. 이런 발전은 조각 재료의 사용과 표면의 질감 처리에서도 이루어졌는데, 강력하지만 감각적인 입체 표현법은 로댕의 일부 작품을 닮기도 했다.

자코메티가 창조적 개인으로서의 탁월성을 처음 표현한 조각이 어머니에 대한 생생한 묘사였다는 것은 흥미로운 일이다. 마치 알베르토 자신이 우리에게 허용하는 것보다 그녀에게 더 가까이 접근할 준비가 되어 있지 않았거나 접근할 수 없었던 것처

럼, 예술가가 우리와 가까워지는 만큼 모델은 멀어진다. 즉 우리가 어떤 개인을 보는 방법만이 아니라 공간에서의 그녀와 우리의 관계를 그가 결정하기도 했다는 말이다. 전에 만든 디에고의 두상은 표면에 존재하는 어린아이를 보여 주지만, 한 사람의 개인으로서의 아네타 자코메티는 두상의 청동 표면을 초월해 있었다. 알베르토가 애매하게 표현한 그녀의 눈은 누구도 그 경계를 가로질러 갈 방법이 없음을 암시하는 것처럼 보이기도 한다.

소년으로서, 젊은 남자로서 알베르토는 친구와 주변의 아는 사람은 말할 것도 없고 가족 전원의 초상화를 그렸음에도 불구하고, 당시에는 아버지를 그리고 싶은 충동을 느끼지 않았다. 아버지의 첫 번째 초상화로 알려진 것은 1927년에 그린 것인데, 당시 알베르토는 이미 파리에서 5년을 지내고 초년의 성공을 성취하기 직전이었다.

6
조숙한 열정

알베르토는 뛰어난 학생이었으며 특히 언어, 역사, 문학 그리고 당연히 미술 과목에서 빼어났다. 그는 즐거움을 위해 엄청난 양의 책을 꾸준히 읽었고, 계속 책을 보내 달라고 집에 요구했다. 독일어로는 노발리스Novalis, 하이네Heinrich Heine, 호프만E. T. A. Hoffmann, 횔덜린Friedrich Hölderlin의 작품을, 영어로는 셰익스피어 William Shakespeare의 희곡을 읽었는데, 보통의 열다섯 살 소년이 읽는 종류의 책은 아니었다. 그는 오래 앉아 지적인 노력을 할 수 있었고, 완전히 소진된 것처럼 보일 때도 더 열심히 할 수 있는 능력이 있었다. 그 결과 그는 즐거움을 얻었다. 알베르토가 시어스에서 쓴 일기에는 "공부"라는 단어가 반복해서 적혀 있었다. 공부하는 것을 워낙 좋아해서 쉬지 않고 몰두했기 때문에 누구도 그에게 잔소리할 필요가 없었다.

정기간행물이나 일기 등을 보관하는 것은 알베르토의 성격상 맞지 않는 행동이었지만, 글로 적힌 것을 존중하고 선호했기 때문에 자신의 감정, 생각과 경험을 글로 적어서 확실하게 만드는 습관을 들일 수 있었다. 시어스에 있는 동안 형성된, 일상생활에서 일어나거나 몰두한 일을 기록하는 습관은 평생 지속되었다. 그러나 이런 기록은 오로지 자신만을 위한 것이었기 때문에 대부분은 간결하고 축약적이었으며, 우연히 손에 잡히는 종이에 휘갈겨 쓴 것들이 많았다. 그 기록 전부를 모을 수 있다면, 다양하고 심오하고 열정적이고 익살맞으며 고상하기도 한 위대한 지성인에 대한 독특한 기록을 엮어 낼 수 있을 것이다. 그러나 알베르토는 그런 일을 과시적이라고 생각했는지, 관심 분야가 바뀌면서 어느 틈엔가 기록들이 자연스럽게 사라졌다. 따라서 남아 있는 것 대부분은 우연의 산물이라 할 수 있다.

소년 자코메티에게 제1차 세계 대전은 그다지 심각한 것은 아니었다. 희생자에게 연민의 정을 가지지 않았던 것은 아니지만, 아직은 어린 데다 학교생활에 몰두했기 때문에 세상의 발작에 관심을 가지지는 못했다. 시어스에서의 평온한 생활을 깨뜨린 한 사건은, 당시에는 그다지 중요하지 않았지만 그 후 오랫동안 그에게 영향을 미치게 된다.

그는 사춘기를 지난 1917년 후반이나 1918년경에 유행성 이하선염에 걸렸는데, 제대로 치료하지 않아 급성 고환염으로 발전하여 고환이 곪고 부어오르는 증상으로 고통을 받았다. 육체적인 고통도 심각했지만 심적인 불쾌감을 참기가 더 어려웠을 것이다.

부어오른 고환은 보통 육체적·심리적으로 남성을 심각하게 위협하는데, 이 고약한 일이 알베르토에게 발생한 것이다. 그의 급성 고환염은 며칠간 계속된 끝에, 고환이 고유의 기능을 수행하도록 하는 정관에 문제가 생겨서 결국 아이를 갖지 못하게 되는 심각한 후유증을 남겼다.

따라서 이제 막 소년의 티를 벗어난 그에게, 인생에서 기본적이고 중요한 결정 중 하나가 자연스럽게 내려졌다. 성적 이상자에게는 종족 번식이라는 목적은 중요하지 않지만, 보통 사람에게는 종족 번식을 목적으로 행해지는 성행위가 중요한 전환점이 되는 법이다. 그러나 그처럼 결정적인 전환점이 정상적인 성생활 경험이 전혀 없는 상태에서 사라져 버린 알베르토는, 보통 사람이 가장 친밀한 경험을 하게 되는 영역에서 모호한 행동을 하도록 운명지어졌다. 그는 성적 능력이 허용하는 최대한의 육체적 희열을 추구했지만 아버지가 될 수 없었기 때문에 완전한 남편이 될 수 없었다. 따라서 정상적인 성생활뿐 아니라 정상적인 사회생활까지도 영원히 박탈된 셈이었다. 이로 인해 남성적 역할의 수행에서 약간의 혼란이 발생하지 않는다면 오히려 놀라운 일일 것이다. 생식 기관이 완전하지 않다는 느낌과 불임에 대한 자각은 성교 불능이라는 문제의 강력한 원인일 수도 있다.

한편 병에서 회복된 후 그가 그린 드로잉과 회화는 여전히 그전의 것에 못지않게 밝고 활력 있고 자신감이 있었다. 학교 친구들과 교사들은 눈과 손의 산물 속에, 다른 사람이 스스로 무의식적 기쁨의 원천에 접근해 놀라움과 위로를 느낄 만큼 강력한 즐거움

을 불어넣는 그의 신비로운 능력에 여전히 감탄하고 있었다.

나이를 먹으면서 알베르토는 부끄러움을 덜 타게 되었고, 스탐파와 시어스를 왕복하는 여행 중에 낯선 사람과 긴 대화를 즐겼다는 사실을 어머니에게 알리기도 했다. 호기심 많고 예민한 관찰력을 가진 그는 어리지만 스스로에게 예외적일 정도로 다른 사람에게 잘 호응해 주는 개성이 자신에게 있다는 것을 알았다. 알베르토의 성격 중에서 다른 사람에게 가장 매력적이고 인상적이었던 것은, 그가 일단 어떤 사람을 하나의 인격으로 진지하게 대하려고 마음먹으면 열정적이고 허심탄회한 대화를 통해 상대가 스스로 진지한 대접을 받고 있다고 느끼게 만드는 신비한 능력을 가졌다는 점이었다. 그래서 그는 종종 "나는 한 번의 대화를 위해 전심전력을 다한다"고 말하곤 했다.

알베르토는 시어스에서의 생활을 좋아해서, 동생 디에고가 함께 즐길 기회를 갖지 못한 것을 애석해하면서 매우 좋은 곳이니 함께 다니자고 동생에게 권했다. 디에고는 1917년 초여름에 시어스에 입학했지만 그다지 학교가 마음에 들지 않았고, 공부가 즐겁기는커녕 고역스럽게 느껴졌다. 두 번째 자코메티라는 것도 학생 디에고에게는 불운이었다. 뛰어난 학생의 동생이자 유명한 미술가의 아들이었기에 입학할 수는 있었지만 본인이 원한 것은 아니었다. 따라서 그가 비참한 느낌을 받은 것은 자연스러운 일이었다. 알베르토는 미안하고 안타깝게 생각했지만, 그렇다고 그가 해 줄 수 있는 일은 많지 않았다. 알베르토의 친구들은 디에고가 마음에 들지 않았고, 디에고도 마찬가지였다. 그러나 활달하고

낙천적이며 따라서 절대로 자기연민에 빠지지 않는 디에고는 자신만의 친구들을 만들었다. 따라서 형제는 매일 학교에서 마주치기는 하지만 따로따로 생활했다.

젊었을 때의 알베르토는 잘생긴 편이 아니었고 또래의 다른 소년들에 비해 키가 작았으며, 별로 크지 않은 키가 다 자란 것도 비교적 늦은 편이었다. 그런데 그의 머리와 손은 몸에 비해 컸으며, 생각에 잠긴 듯한 진지한 표정과 여전히 소년티 나는 용모가 어울리지 않아 보였다. 그러나 자신이 잘생기지 않았기에 그는 잘생긴 사람들에게 강한 매력을 느꼈다.

1917년 4월 27일에 시어스에 매우 잘생긴 열네 살 소년이 입학했다. 그의 이름은 시몽 베라르Simon Bérard로, 그는 날씬하고 키가 크고 곱슬곱슬한 밤색 머리카락에 혈색이 좋았으며, 수줍은 듯하면서도 눈부신 미소를 띠고 있어 사람들의 시선을 끌었다. 사랑에 빠질 만큼 인상적인 그에게 강력한 반응을 보인 사람 중 하나가 바로 알베르토였다. 마침내 유럽에 평화가 돌아온 1918년 가을에서 1919년 겨울까지 두 소년은 떨어질 수 없는 사이가 되었다. 알베르토가 관계의 주도권을 쥐었지만, 시몽 역시 학교 전체에 우수하다고 알려진 소년의 총애를 받는 일이 매우 행복했다. 그들은 함께 산책을 하고 오랜 시간 이야기를 나누며 학창 시절의 하루하루를 함께했다. 그들이 가장 강력하게 공유한 것은 아마도 각자 자신의 어머니에게 느끼는 무한한 동경이었을 것이다.

알베르토가 평생 그린 초상화 중에서 시몽 베라르의 초상화만큼 애정을 가지고 그린 것은 없을 것이다. 그는 자신의 눈과 손의

산물에 정신과 마음을 완전히 불어넣는 일이 어렵지 않다는 것을 경험했다. 미적 평가나 개인적 금기도 두 소년의 서로에 대한 감정 표현을 방해할 수 없었다. 47년이나 지난 후에도 알베르토가 가지고 있던 시어스 시절에 만든 유일한 작품은 바로 시몽의 반신상이었다.

그들의 우정은 소문이 났으며 무성한 뒷말이 나돌았다. 알베르토는 친구에게 누드 모델이 되어달라고 요청했다. 그것은 예술가에게도 모델에게도 당연히 할 수 있는 요구였지만, 다른 학생들은 호기심을 참지 못하고 수시로 작업실 근처를 기웃거렸다.

우리가 모르는 무언가가 있었는지 여부는 중요한 것이 아니다. 문제는 알베르토가 공공연하게 시몽에 대한 감정을 동성애적으로 표현하여 난처한 지경에 빠졌다는 점이었다. 동성애자에게 가해지는 비난은 몇몇 소년이 학교에서 쫓겨날 정도로 심했다. 성적 표현을 하고 싶은 열망 역시 매우 컸는데, 똑똑하고 용감한 그는 열망하는 것을 얻으려고 노력하지 않는 것은 비겁한 짓이라고 느꼈다. 열네 살에서 열여덟 살까지의 소년들은 지나칠 정도로 강렬한 성적 희열을 갈망한다. 그들에게는 이런 열망을 만족시킬 수 있는 기회가 거의 없고, 그것과 관련된 낭만적 흥분을 보통의 방식으로 표현하는 것을 사회가 제재하기 때문에 만족을 위해 다른 수단을 찾기도 한다. 그러나 만약 이런 충동이 전혀 충족되지 않고 매우 강하게 비판받으면, 그에 따른 억압으로 정서적 충동과 헌신에 대한 깊고 영원한 불신이 생기며 두려움을 유발할 수도 있다.

그렇게 오랫동안 행복했던 시어스에서의 생활이 점차 고통스러워지기 시작하자, 자신을 힘들게 만드는 난관의 해결책을 도저히 찾아 낼 수 없었던 알베르토는 그것을 회피하기로 결심했다. 자신을 괴롭히는 무언가를 회피함으로써 해결하려는 것은 이번이 처음이 아니고 마지막도 아니었다. 그가 도망쳐서 가려던 곳은 언제나 똑같았다. 이번에 성공적인 도피를 위해 알베르토가 선택한 계책은 애처로울 정도로 소박했다.

그는 짐멀리 박사에게 가서 나중에 미술가가 되어야 할지 어떨지를 결정하기 위해 회화와 조각을 만드는 일에 전념해야 하기 때문에 학교를 쉬겠다고 말했다. 교장은 그다지 인정이 있는 사람이 아니었는지, 알베르토에게 시어스에서 계속 공부해서 졸업하라고 충고하면서 모든 사람이 미켈란젤로가 될 수 있는 것은 아니라고 말하고, 나중에 자기 집을 장식하는 데 와서 그림을 그릴 수도 있을 것이라고 덧붙였다.

알베르토의 계책은 물론 예상했던 것과는 전혀 다른 중대한 결과를 초래했다. 설교조로 생색내는 교장의 태도에 자극받은 알베르토는 나름의 요령으로 자신의 주장을 고집해서, 결국 명령권을 가진 현명한 당국자를 설득했다. 그는 시어스를 3개월간 떠나 있어도 좋으며, 원한다면 그 후에 같은 학급에 다시 돌아와도 좋다는 허락을 얻어 냈다. 교장의 동의를 얻은 이상 부모를 설득하는 것은 그다지 어려운 일이 아니었다.

알베르토가 시어스를 떠난 것은 1919년 4월 7일이었다. 디에고도 같은 날 학교를 떠났는데, 훨씬 전에 쫓겨나지 않은 것이 이상

한 일이었다. 의심의 여지 없이 짐멀리 박사는 디에고에게 학교에
머물 것을 강력히 권하지 않았다. 알베르토는 자신의 미래에 배
움의 일생이 기다리고 있다는 것을 전혀 눈치채지 못한 채 정규
교육이 끝났다는 사실에 매우 기뻐했다.

7
제네바 미술 학교

스탐파에 봄이 왔다. 가파른 비탈의 풀밭에 야생화들이 넘쳐날 무렵 알베르토는 금방 사랑에 빠졌다. 그가 사랑에 빠진 소녀는 겨우 열두 살이었으므로 그녀에게 베푼 특별한 친절로 무성한 뒷말을 감수해야 했지만, 그답게 전혀 신경 쓰지 않았고 주목할 만한 사건을 벌이지도 않았다. 시간이 지나면서 동성애 성향은 대수롭지 않은 것으로 판명되었고, 그는 행복하고 자유롭게 생활했다. 그의 드로잉과 회화와 조각 속에는 그가 본 세계와 그 안의 모든 것이 단순한 아름다움을 가지고 표현되었다.

그는 아버지의 작업실에서 작품을 만들었으므로, 조반니는 아들의 재능이 커 가는 것을 지켜보는 행복한 기회를 얻게 되었다. 알베르토의 재능은 훈계나 충고가 가능하지 않은 권위를 가지고 갑자기 생겨났기에, 조반니는 그저 담담하게 지켜보기만 했을 것

이다.

　작업실에 있던 알베르토는 어느 날 탁자 위에 배들이 놓여 있는 정물화를 그리기 시작했다. 마치 사실적인 모습은 이미 알고 있는 비례를 표현하는 것에 달려 있다는 듯이, 그는 탁자 위에 있는 배의 실제 크기라고 느낀 대로 배를 그리기 시작했다. 그런데 작업을 하면서 그렸다가 지우기를 반복한 끝에 배들을 아주 작게 그렸다. 조용히 지켜보던 조반니는 배를 작게 그린 것이 자연스럽지 않다고 생각하고, "있는 그대로, 그러니까 네가 본 그대로" 그리라고 말했다. 다시 시작한 알베르토는 30분쯤 후에 연필을 놓았는데, 이번에도 배들을 아주 작게 그렸다. 그가 관심을 가지고 있던 것은 배들을 그대로 재현하는 것이 아니라 실재를 재현하는 것이었고, 따라서 종이의 가장자리와 시야의 범위에 맞춰 배들은 당연히 작아질 수밖에 없었던 것이다. 그러나 그의 이런 본능적인 현상학적 관찰은, 알려진 실재는 지각된 실재와 동일하다는 전통적 미학에 의존하던 조반니와의 충돌을 피할 수 없었다.

　알베르토는 모방이 아니라 경쟁을 원했기 때문에 아들의 생기 있는 작품에 아버지가 끼친 영향은 거의 없었다. 열여덟 살인 그는 쉰한 살인 아버지보다 예술적으로 더 성숙해져, 아버지에게 더 이상 배울 것이 없었고 오히려 영향을 주기까지 했다. 1919년 이후 조반니의 회화 작품은 덜 힘차고 권위 있는 양식으로 바뀌었다. 그러나 이것이 알베르토의 발전에 영향을 받은 것이라고 하더라도, 그 사실이 두 사람 사이에 경쟁심을 유발하지는 않았다. 겉보기에 그들의 관계는 따뜻하고 관대했으며 애정이 깊었다.

미술가 아들의 등장으로 아버지가 어떤 느낌을 받았든 어머니는 전혀 염려하지 않았다. 그녀는 조반니보다 알베르토의 업적이 훨씬 더 자연스럽고 완전하게 성취되는 것을 알아차리고, 분명 아들의 경탄할 만한 솜씨에 매우 만족했을 것이다. 게다가 아들은 자신이 처음 낳은, 자신의 몸의 일부인 데 반해 남편은 생활은 같이 하지만 그 생명은 다른 여자에게서 얻은 것이다.

디에고는 형에 비하면 부모를 그다지 만족시키지 못했다. 그는 탁월하고 싶은 의욕이나 필요성을 느끼지 못했고 평범한 삶, 즉 세속적인 즐거움에 만족하는 성격이었다. 미술에 심취해 있는 아버지와 형을 보고 그도 취미 삼아 회화 작품도 만들고 드로잉도 해 봤지만 미술가가 되고 싶은 강렬한 충동은 느끼지 못했다.

디에고는 적당한 직업을 발견해 스위스와 이탈리아 국경 부근의 작은 마을인 치아소에 있는 한 운송회사에 사무직으로 취직했으나 단조롭고 힘든 일이 적성에 맞지 않았다. 미술가가 되고 싶지도 않았지만 판에 박힌 평범한 일 역시 마음에 들지 않았다. 치아소에 있던 18개월간 운송회사에서 일한 것은 처음의 잠시뿐이었다. 친구들과 놀기 좋아하는 평범한 젊은이인 그는 시내의 카페에서 술 마시고 잡담하는 것을 좋아했으며, 매춘부를 만나기 위해 약 5킬로미터 떨어진 이탈리아의 코모까지 전차를 타고 다녔다. 그곳에서 사귄 친구 중에는 무모한 성격에 사기성까지 있는 시칠리아 사람이 한 명 있었다. 두 사람은 한때 생활비를 벌기 위해 근처 시골을 돌면서 구리로 만든 농부들의 주방 기구의 녹을 벗겨 주며 다니기도 했고, 집집마다 돌며 진공청소기를 팔기

도 했다. 디에고는 한동안 지역 공동묘지의 석물을 만드는 석공의 조수 노릇을 하기도 했고, 시칠리아 친구와 함께 잠시 동안 밀수에 관련되기도 했다.

어느덧 3개월의 휴학 기간이 지나갔지만 알베르토는 학교로 돌아가고 싶지 않았다. 아버지가 "화가가 되고 싶은 거니?"라고 묻자, 알베르토는 기다렸다는 듯이 "화가나 조각가가 되고 싶어요"라고 대답했다.

자신의 아버지에게서 격려를 받으며 미술가의 길을 걸었던 조반니는 자연스럽게 아들의 의견에 동의했다. 동기와 정서는 더 복잡했을 수도 있지만, 아네타 역시 마음에서 우러나오는 진지함을 가지고 찬성했다. 이에 대해 알베르토는 나중에 "어머니도 화가와 결혼했거든"이라고 말한 적이 있다.

아버지의 명성에 가려질까 봐 걱정한 아네타는 알베르토가 능력을 발휘하고 증명할 기회를 얻도록 최선을 다했다. 그녀는 이 일을 인생의 영원한 과제로 여기고, 권위적이고 가끔은 공격적으로 행하기도 했다. 알베르토에게 스탐파는 활기를 불어넣어 주는 동시에 요구하기도 하는 어머니라는 존재를 의미했다. 그 역시 큰 세상에서 홀로서기를 하기 위해 집을 떠나는 것을 주저하지 않았다.

조반니는 아들에게 제네바로 가서 미술 학교에 등록하라고 권했다. 충고를 받아들인 알베르토는 1919년 여름에 칼뱅Jean Calvin과 루소Jean-Jacques Rousseau의 도시로 갔지만 학교가 마음에 들지 않았다.

그는 한 친지의 아파트에 방 한 칸을 빌린 뒤 아버지가 권한 학교에 등록했는데, 교수 중 몇 명은 아버지의 친구이기도 했다. 그러나 혼자서 너무 멀리 진도를 나간 바람에 평범한 교수들의 지식을 존중할 수 없었던 알베르토는, 금방 그 학교의 교수법이 진부하고 지루하다고 느끼고 실망하게 되었다. 그는 아버지에게 미술학교를 그만둘 것이라고 알렸다. 조반니는 그다지 기분이 좋지 않았지만 다루기 힘든 아들이 선택한 길을 가지 못하게 방해하지는 않았다.

알베르토는 미술 공예 학교로 옮겼는데, 그곳의 교수법과 작품 경향은 미학적이라기보다는 실용적이었다. 먼 훗날 그는 미술 학교에 다닌 기간이 딱 3일뿐이었다고 말하기를 즐겼지만, 이것은 사실이 아니다. 그는 제네바에 있는 동안 규칙적으로 미술 학교에 가서 드로잉과 회화 수업에 출석했다.

알베르토는 추상 개념으로서의 진리에 헌신적이면서 양심적으로도 진실한 사람이었다. 거짓말과 기만은 그가 증오하는 것이었음에도 불구하고, 그는 자기 자신의 사생활에 관해서는 끝까지 명확하지 않았다. 그가 왜 미술 학교를 딱 3일만 다녔다고 거짓말했는지는 이해하기 어렵다. 매우 현명한 그가 자유분방한 사람처럼 보임으로써 자신이나 타인을 우롱하고 싶은 마음을 가졌을 리는 없다. 실제로는 몇 달씩 다녔으면서도 미술 학교를 3일 만에 그만두었다고 지속적으로 말하는 것에는, 아마도 그럴 만한 중요한 이유가 있을 것이라고 짐작할 뿐이다. 그의 제네바 체류는 홀로서기에 중요한 첫발을 내디딘 것을 의미했다. 간혹 반항하는

모습을 보여 준 것은 아마도 그가 기억하고 있는 자유와 관련된 어떤 것일 수도 있다.

그는 "나는 그 도시의 생활과 전혀 어울리지 않는다고 느꼈다"라고 말할 정도로 늘 혼자였다. 그의 생활은 규칙적이고 평온했다. 일찍 자고 일찍 일어났으며, 열심히 작품을 만들었고, 학교의 친구들과 교수들의 기호나 취미를 인정하기보다는 필요하다면 홀로 자신의 길을 가기로 결정했다.

어느 날 풍만한 가슴을 가진 룰루Loulou라는 모델이 누드로 포즈를 취한 데생 시간에 학생들은 관례대로 인물 전체를 그렸지만, 알베르토는 관심 있는 부분만 그리는 것이 자신의 권리라고 주장하고, 교수를 자극하기 위해 모델의 발을 수십 번 반복해서 그렸다.

미술 공예 학교의 부비에Bouvier 교수의 조각 수업 중에 벌어진 사고는, 알베르토 옆에서 작업하던 친구에게 50년이 지난 후에도 청년 알베르토를 매우 생생하게 기억할 정도로 깊은 인상을 심어 주었다. 작업 도중 알베르토는 손에 들고 있던 무거운 돌 조각용 쇠망치로 조각 거치대를 두들기다가, 자기도 모르게 쇠망치를 1미터 30센티미터쯤 되는 높이에서 자기 발 위로 떨어뜨렸다. 이런 경우에는 대개 고통을 신체적 반응으로 '전환'해 울면서 껑충껑충 뛰는 것이 정상적이겠지만, 알베르토는 미동도 없이 아무 소리도 내지 않았고 다만 고통으로 얼굴을 찌푸렸을 뿐이다. 그리고 잠시 후에 허리를 굽혀 망치를 집어들고 마치 아무 일도 없었던 듯이 작업을 계속했다.

알베르토는 같이 수업을 듣는 여학생들 대부분과 친하게 지냈지만 특정한 사람과 깊은 관계를 맺지는 않았다. 제네바에 있는 동안 그는 연애를 하지는 않은 것 같다. 그는 모든 에너지를 작품을 만드는 데 집중하면서, 자신의 창작 의지가 진실하다는 것을 전혀 의심하지 않았다. 돈은 그다지 문제가 되지 않았다. 열여덟 살의 그는 부모의 지원에 만족하고 있었고, 어린 시절의 육체적 의존이 연장된 그와 가족 사이의 원만한 물질 관계는 그 후로도 오랫동안 지속되었다.

제네바 유학 6개월 만에 그는 집으로 돌아가고 싶어졌고 다른 여행, 경험, 기회의 유혹에 따라 계획보다 빨리 제네바를 떠났다.

8
이탈리아 여행

20세기의 첫 10년 동안 이탈리아는, 뒤러가 그곳을 처음으로 여행한 이래 미술가들에게 발휘해 온 매력을 여전히 많이 담고 있었다. 4백여 년간 이탈리아의 도시는 조토Giotto di Bondone를 넘어 비잔티움, 로마, 그리스, 이집트의 예술적 유산을 바탕으로 창조적 야망을 완수하고 싶은 사람들에게 매력 있는 곳이었다. 알베르토역시 그곳에 매우 가고 싶어 했다. 그곳의 언어가 예술적 모국어이며 예술적 유산의 뿌리가 되는 그 경이로운 나라에 얼마나 가고 싶었겠는가.

1920년 4월 말에 드디어 기회가 생겼다. 2년마다 열리는 국제미술 전시회, 즉 당시 세계에서 가장 유명한 미술 이벤트였던 베네치아 비엔날레의 스위스 전시관을 점검하기 위해 스위스 정부가 베네치아로 파견하는 사절단원으로 뽑힌 조반니가 아들을 데

리고 가기로 결정한 것이다.

알베르토는 베네치아의 밝음, 건물, 예술에 깊은 감명을 받았고, 무엇보다도 틴토레토Tintoretto의 미술 작품에 전율했다. 나중에 그는 이렇게 기록했다. "베네치아에 있는 동안 오로지 틴토레토에만 빠져 있었다. 나는 그곳에 한 달 동안 있었는데, 어떤 교회의 구석에 감추어진 그의 그림이 하나라도 더 있지 않을까 하며 안타까워했다. 나에게 틴토레토는 경이적인 발견이었다. 그는 나를 둘러싸고 있는 세계의 실제 모습을 정확히 반영하는 새로운 세계를 볼 수 있도록 커튼을 젖혀 주었다. 나는 오로지 그만을 열광적으로 사랑했다. (…) 틴토레토만 아주 좋았고, 다른 사람들의 것은 별로였다."

비엔날레에 전시된 작품들 역시 시원찮은 것으로 보였지만, 그중에는 프랑스 전시관에 전시된 세잔Paul Cézanne의 회화 작품들도 있었다. 사망한 지 14년이 된 세잔 역시 살아 있을 때 틴토레토를 숭배했다. 이것이 청년 자코메티가 처음으로 본 세잔의 회화 작품이었지만, 두 사람 모두 깊이 존경한 틴토레토에 대한 외골수적인 숭배로 그는 자신에게 평생 정신적으로 큰 영향을 미칠 사람의 예술을 곧바로 알아보지는 못했다. 그러나 알베르토의 마음과 영혼에 대한 틴토레토의 독점은 그다지 오래가지 않았다.

"마지막 날 나는 가장 위대한 친구에게 작별 인사를 하러 스쿠올라 디 산 로코Scuola di San Rocco*와 산 조르조 마조레San Giorgio Maggiore**로 달려갔다. 바로 그날 오후 파두아에 있는 아레나 예배당**에서 나는 조토의 프레스코 작품들 앞에서 큰 충격을 받았다.

나는 혼란스러워 정신을 차릴 수 없었고, 곧바로 엄청난 고통과 큰 슬픔에 빠지게 되었다. 틴토레토에게도 충격이 가해졌다. 조토의 강렬함이 저항할 수 없이 나를 덮쳤고, 불변의 형상들, 즉 현무암처럼 짙은 형상의 정밀하고 정확한 몸짓, 무거운 표정과 때때로 보이는 무한한 부드러움에 압도당하고 말았다. 문득 틴토레토를 포기해야 할지도 모르겠다는 생각에 몸서리를 쳤다. 조토가 더 강하다고 확실히 느끼기는 했지만, 한 가닥의 빛이나 한 번의 호흡이 조토의 모든 장점보다 훨씬 더 소중하듯이, 다른 것으로 대체할 수 없는 틴토레토를 그런 식으로 잃어야 하는지 깊은 절망감에 빠졌다.

같은 날 저녁, 이 모든 모순되는 감정은 내 앞에서 걷고 있던 두세 명의 소녀의 모습을 보고 혼란에 빠졌다. 그들은 크기를 잰다는 엄두가 나지 않을 정도로 거대하게 보였고, 그들 전체의 존재와 움직임에서 끔찍할 정도의 폭력성이 느껴졌다. 나는 환각에 빠진 듯한 느낌이 들었고 공포감에 사로잡힌 채 그들을 노려봤다. 그것은 실재를 찢어 구멍을 낸 것 같았다. 사물의 의미와 관계가 모두 변한 동시에 틴토레토와 조토의 작품은 매우 작아지고 약해지고 무기력해지고 느슨해졌으며, 일관성 없이 순박한 말더

• 틴토레토가 천장화와 벽화들을 그린 것으로 유명한 건물로, 약 50점의 회화 작품을 23년간 그렸다고 한다.
•• 팔라디오Andrea Palladio의 설계로 1610년에 완공된 성당으로, 내부에 틴토레토의 〈최후의 만찬〉이 그려져 있다.
❈ 조토의 〈예수의 죽음에 대한 애도〉라는 작품으로 유명하며, 조토의 걸작 38점이 벽과 천장을 장식하고 있다.

들이처럼 소심하고 어색해졌다. 그러나 나는 틴토레토가 그 소녀들의 광경을 아주 희미하게 반영한 것을 가장 높이 평가했으며, 이것이 바로 내가 그를 완전히 잃고 싶지 않은 이유였다."

무슨 일이 일어났는가? 두세 명의 소녀를 보는 것으로 그가 이전에 깊이 빠져 있던 감정이 그렇게 근본적으로 혼란스럽게 느껴진 것은 무엇 때문인가? 평범하기 짝이 없는 소녀들이 갑자기 측정이 불가능할 만큼 거대하게 보였던 것은 왜일까? 그들의 움직임과 그들 전체의 존재가 끔찍할 정도의 폭력성으로 부담스럽게 다가왔던 이유는 무엇일까? 무엇 때문에 알베르토는 공포감과 함께 마치 환각에 빠진 듯한 느낌이 들었을까? 실재를 찢어서 구멍을 낸 것처럼 보였던 것은 무엇 때문일까? 한순간에 사물의 모든 의미와 관계가 바뀐 이유는 무엇인가? 그 소녀들의 광경을 아주 희미하게 반영한다는 것은 정확히 무엇인지, 다시 말해서 알베르토가 잃고 싶지 않아 했던 한 가닥의 빛이나 한 번의 호흡은 무엇을 말하는가? 그는 자신이 그것을 잃고 싶지 않았던 이유를 알게 되었다고 말한다. 정말로 그랬다면 그는 자신의 운명을 알았다는 말인데, 그것은 분명 열여덟 살의 젊은이로서는 존재가 산산이 부서져 나가는 경험이었을 것이다. 그가 그때 아버지 일행과 함께 있었다면 특히 그랬을 것이다. 사실 그가 자신이 이해했다고 말한 것을 정말로 이해했다고 하더라도, 그런 이해가 어떤 결말로 이어질지는 알 수 없었을 것이다.

알베르토는 10년 이상 믿을 만한 도구인 연필과 그 밖의 다른 재료를 가지고 실재와의 관계를 만들어 내고 연마했으며, 그 관

계를 통해 실재를 통제하여 자신의 명령에 따르게 할 수 있다고 믿었다. 그 실재는 외재적이고 물질적일 뿐 아니라, 기본적으로는 내재적이고 정신적인 것이었다. 그는 추상 능력, 즉 자기 자신과 자신이 지각하는 대상 사이에 물리적 거리만이 아니라 심리적 거리를 확립시키는 성향이 생겼다. 이로 인해 상징을 만들어 내고, 본래 실재 자체와는 무관한 실재와의 관계를 찾기 위해 노력하면서 상상력을 활성화했다.

어린 소녀들을 보기 몇 주 전 알베르토는 그의 삶에서 매우 심오하고 흥미로운 미적 경험을 했다. 틴토레토의 예술 세계에서 열광적인 움직임, 영적인 시각, 공간에 대한 초자연적인 감각을 경험한 것이다. 어떤 다른 미술가도 그보다 더 자족적이고 자립적인 우주를 창조해 내는 미술의 능력을 더 설득력 있게 보여 주지 못했다. 그 힘을 잘 보여 주는 그의 위대한 작품이 모두 다 베네치아에 있었다. 그러나 그가 베네치아를 떠나던 바로 그날, 틴토레토의 정신이 그처럼 소중해졌던 그곳에서 조토라는 천재와 마주쳤고, 그 피렌체인의 위대함이 자신의 베네치아 우상보다 더 강력하다는 것을 인식하고서는 몸서리쳤던 것이다. 하지만 알베르토가 간직한 틴토레토의 순수한 예술 의지만은 조토도 흐트러뜨릴 수 없었다.

미적 위기를 겪고 있던 젊은 시절, 외재적이고 물질적인 실재는 그의 의식을 철저히 찢어놓고 깊이 파고들었다. "내 앞에서 걷고 있던 두세 명의 소녀의 모습." 그들의 모습이나 실존에 관해 이론적으로 관념적인 면은 전혀 없었다. 알베르토는 단지 시각적으

로만 접촉했지만, 그들은 실체가 있었고 심지어 만질 수도 있었을 것이다. 그런데도 그의 감각적 경험은 그에게 외부에 무한하고 측정 불가능한 세계, 자신과 시각적 실재와의 관계 외부에 예술이나 예술가와 무관한 세계가 존재한다는 것을 인정하라고 강요했다. 자연히 그런 인정을 한 원인이 된 장면이 끔찍한 폭력성을 띠고 있는 것처럼 느껴졌고, 그런 경험은 사물의 의미와 관계를 변형시키는 무서운 환각처럼 보였을 것이다.

실재를 찢어 구멍을 낸 그 장면이 소녀들이었고 알베르토가 그들을 먼 곳에서 매우 분명하게 본 것 역시 우연은 아닐 것이다. 그 결정적인 순간은 심리학적·현상학적일 뿐 아니라 분명히 생리학적인 것이었다. 그때까지의 그의 성적 경험은, 완전히는 아닐지라도 본질적으로 상상에 의한 것이었다. 그것 역시 인정과 표현을 요구했지만, 상상의 달콤함과 영혼의 순화에도 불구하고 성욕을 유일하게 만족시키는 것은 역시 성행위이기 때문이다.

1920년의 늦여름과 이른 가을 동안 알베르토는 잠시 제네바의 미술 학교로 돌아갔지만, 지난봄의 경험은 억압적인 이 도시를 진저리나게 했다. 그는 이탈리아로 돌아가고 싶은 열망으로 가득 차, 몇 달간 내키는 대로 혼자 그곳을 여행하기로 마음먹었다. 그리고 이 여행은 그에게 첫 번째 여행보다 훨씬 더 중대한 영향을 끼치게 된다.

11월 중순에 스탐파를 떠나 피렌체로 간 그는 그곳에서 아카데미에 참석하고 자유롭게 회화 작품을 만들 수 있는 수업을 듣고 싶었으나, 아카데미들에는 이미 사람이 가득 찼고 자유 회화

반 역시 가능하지 않았다. 그래서 그는 혼자 도시의 구석구석을 훑고 다니면서 박물관들을 들락거리고 부지런히 그림을 그리던 중 그가 보기에 정말로 사람의 머리를 닮았다고 느낀 첫 번째 두상 조각을 발견한다. 이 미켈란젤로의 도시에서 만난 두상의 주인공은 이탈리아인도 그리스인도 아닌 이집트인으로, 고고학 박물관에 전시된 작품의 일부였다. 이곳에는 이집트 소장품이 그리 많지 않았고 (그 작품을 제외한 다른 것들은) 그렇게 크지도 두드러지지도 않았다. 젊은 조각가의 눈에 들어온 그 두상 역시 특별히 뛰어난 사례는 아니었다. 그러나 피렌체 박물관에 소장된 그 작품은 정말로 매우 주목할 만하며 당시로서는 세계 유일의 것이었다. 예술 작품에 쓰기에 적합한 표현은 아니지만, 그것은 고대 이집트에서부터 손상되지 않고 살아남은 유일한 전차였다. 두 마리의 말이 끄는 이 전차에는 네 개의 살이 있는 바퀴 두 개 사이에 약해 보이는 단을 걸쳐 놓고 그 위에 한 사람이 타고 있다. 알베르토는 이 전시품이 얼마나 뛰어난 것인지 알지 못했으며, 그렇다고 당시에 고대나 현대의 전차에 깊이 빠져 있었던 것도 아니었다. 그러나 박물관에 오는 사람 중에 그 작품에 눈이 가지 않은 사람은 없었다. 박물관의 가장 큰 유리 전시관 속에 있는 전차는 마치 앞으로 움직이는 듯한 섬뜩한 느낌을 들게 하지만, 알베르토는 오로지 두상에만 빠져 있었다. 그에게는 그것이 6개월 전에 틴토레토의 회화 작품들을 발견했을 때 경험했던 것과 똑같은 한 가닥의 빛으로, 한 번의 호흡으로 구체화되었던 것이 분명하다.

피렌체의 날씨는 몹시 추운 데다 불편하고 외로웠다. 게다가

아카데미에 들어가거나 자유 수업을 들을 수 있는 희망이 보이지 않자 알베르토는 한 달 후에 로마로 옮기기로 결정한다. 그는 그곳에 사는 몇 명의 친척 덕분에 편안하고 외롭지 않게 지낼 수 있고, 아카데미에 입학할 수도 있을 것이라고 기대했다. 1920년 12월 21일에 도착하면서 처음 본 로마 대평원의 모습은 매우 상쾌했으며, 녹색 잎이 무성한 나무들이 있고 양과 황소가 한가로이 풀을 뜯어 먹는 햇빛 가득한 초원이었다. 그는 점차 흥분되기 시작했다. 그곳은 그가 가 본 곳 중에서 가장 큰 도시이자 가장 유서가 깊고 예술적·역사적으로 가장 풍부하며, 문명의 흔적이 무려 2천 년 전 이상으로 거슬러 올라가는 곳이었다. 로마역에는 두 명의 친척이 그를 기다리고 있었다.

안토니오 자코메티Antonio Giacometti는 조반니 자코메티와 아네타 스탐파의 사촌으로, 1896년에 브레가글리아를 떠나 로마에서 빵집을 차렸다. 처음 몇 년간 사업이 번창하자 그는 고향으로 돌아와서 결혼한 뒤 부인과 함께 이탈리아로 다시 갔다. 그러나 그 계곡 출신의 국외 이주자 대부분이 그렇듯이 그 역시 고향을 완전히 떠난 것이 아니어서, 말로야에 가족과 함께 여름 휴가를 보낼 집이 있었다. 따라서 알베르토가 1920년 겨울 어느 날 오후에 로마역에서 만난 친척들은 낯설지 않았다.

안토니오와 에벨리나Evelina 그리고 여섯 아이는 한적한 주거 지역인 로마의 몬테베르디에 있는 안락한 집에서 살았다. 그 집은 가족 모두가 따로 방을 쓸 정도로 방이 많았고, 수많은 레바논산 히말라야삼목으로 가득 찬 넓은 정원도 있었다. 알베르토는 마치

집에 돌아온 듯한 느낌을 받았다. 그는 베드로 성당과 로마 공회당, 콜로세움을 돌아보았다. 너무 많은 볼거리에 흥분한 알베르토는 어느 하나라도 놓칠까 싶어 도시 전체를 뛰어다니는 와중에도 스탐파를 잊지 않았다. 그는 삶을 보다 충분히 경험하기 위해 자신을 여러 조각으로 나눌 수 있다면, 가장 큰 조각은 항상 스탐파를 위해 남겨 두겠다고 말한 적도 있다.

로마에 사는 자코메티 집안 사람들은 고향에서 온 친척의 옷차림과 태도에 조금 놀랐다. 그는 처음 만났을 때 아버지에게서 물려받은 초라하고 허름한 옷을 입고 있었으며, 아직 어깨가 벌어진 탄탄한 몸매의 젊은 청년이 아니라 마른 몸에 키만 껑충하게 큰 꼴사나운 모습이었다. 처음에는 수줍고 냉정한 것처럼 보이던 그는 본래의 모습인 침착함을 되찾았고, 놀란 눈을 하고 감명받을 준비를 한 이방인 같은 모습은 금세 사라졌다.

알베르토는 처음에는 아버지의 낡은 옷이 로마의 젊은 예술가에게는 어울리지 않는다는 것을 몰랐지만, 일단 그런 느낌이 들기 시작하자 그것을 벗어 버리고 싶어졌다. 그는 부모에게 옷을 잘 입고 즐거운 시간을 보내야 사람들이 더 좋아한다며 돈을 부쳐 달라고 조용히 알렸다. 부모가 보내 준 돈으로 그는 궁색한 생활은 하지 않았다. 그는 최신 유행의 새 옷을 입은 자기 모습을 그린 드로잉을 부모에게 보내면서, 이렇게 잘 차려입은 아들을 보는 것이 행복한지 묻기도 했다. 멋진 새 정장, 세련된 코트, 스카프, 장갑보다 알베르토의 마음에 더 들었던 것은 그를 패션 감각이 있는 청년으로 보이게 만든 지팡이였다. 지팡이가 남성적인

우아함의 핵심 요소였던 시기는 이미 20년 전에 지나갔기 때문에 알베르토가 그것을 가지고 다니는 것은 약간 별나게 보일 수도 있었지만, 정작 본인은 신경쓰지 않고 재미있어하면서 자랑스럽게 지팡이를 휘두르고 다녔다.

아카데미를 알아보고 작업실도 구해 봤지만 처음에는 실망스러웠다. 아카데미들은 이미 정원이 찼고 작업실은 비쌌다. 그러나 몇 주 후에는 "스케치가 가장 중요하다"고 생각하고, 시르콜로 아르티스티코Circolo Artistico(미술 동호회)의 회원이 되어 그곳에서 매일 저녁 두 시간씩 실제 모델을 대상으로 스케치를 했다. 그는 곧 비아 리페타Via Ripetta에 작은 작업실을 마련하고 또래의 젊은 미술가들도 사귀었다. 스위스 사람인 아르투어 벨티Arthur Welti와 한스 폰 마트Hand von Matt, 이탈리아 사람인 무릴로 라 그레카Murillo La Greca가 그들이었다.

9
불행한 사랑

비앙카Bianca Giacometti는 안토니오와 에벨리나 자코메티의 여섯 아이 중 장녀로, 발랄하고 명랑하며 예뻤다. 그녀가 열다섯 살 때 스탐파에서 로마로 온 열아홉 살의 친척은 그녀를 보고 금방 사랑에 빠졌지만, 그녀는 그를 마음에 들어 하지 않았다. 결국 이 사건은 성인 자코메티의 첫 번째 불행한 사랑으로 기록되었다.

자코메티 가문의 모든 친척과 주변의 모든 친지가 알베르토를 존중하고 칭찬했으나 비앙카만은 그렇지 않았다. 그녀는 오로지 자신을 재미있고 즐겁게 해 주는 것에만 관심이 있었는데, 예술은 그렇지 않았기 때문이다. 그녀는 가끔 기분이 좋을 때는 알베르토와 데이트를 해 주거나 선물을 받아 주기도 했다. 그러다가 그녀는 곧 마음만 먹으면 그에게서 모든 것을 얻을 수도 있다고 느꼈고, 한술 더 떠서 그가 이용당하는 것을 즐긴다는 교활한 생

각까지 하게 되었다.

알베르토는 비앙카의 노예가 되었다. 그는 그녀를 말 그대로 멀리 떨어져서 숭배했다. 알베르토의 입장에서는 전혀 만족스럽지 않은 비참하기 짝이 없는 관계였으며, 비앙카도 견딜 수 없기는 마찬가지였다. 알베르토는 일부러 다른 소녀와의 데이트로 그녀를 자극해 보기도 했으나 아무 소용이 없었고, 사탕과 아이스크림을 사 주고 로마 주변을 둘러보러 갈 때 동행하는 기회를 많이 만들었지만 비앙카는 전혀 반응을 보이지 않았다. 물론 그가 그 이상을 원한 것도 아니지만, 그저 수동적으로 마지못해 응해 주는 것이 그녀가 해 준 전부였다.

에벨리나는 이해심 많고 마음이 따뜻한 여성으로, 알베르토를 좋아하여 엄마의 역할을 해 주려고 했다. 어느 날 그녀는 딸이 상사병에 걸린 오빠에게 더 많은 관심을 가지는 계기를 마련하고자, 비앙카에게 그와 함께 외출하라고 명령했다. 내키지 않는 일을 계속해서 강요당하자 그녀는 화를 내다가 결국 울음을 터뜨리고 말았다. 그런데 이 장면을 보고 있던 알베르토는 당황한 기색도 없이, 주저앉아 울고 있는 비앙카의 드로잉을 그리고 있었다.

알베르토가 조각 작품을 만들기 시작한 것은 로마에 온 지 8주가 지난 2월 중순 무렵이었다. 작품을 만들고 싶은 마음이 든 이유 중 일부는, 아마도 자신이 다른 여자에게 관심을 보인다면 비앙카가 자신에게 좀 더 관심을 가지게 되지 않을까 하는 희망이었을 것이다. 모델은 자코메티 집안에서 하녀 일을 하는 사람의 올케로 아름답고 젊은 여성인 알다Alda였다. 이목구비가 뚜렷하

고 앞머리를 쓸어 올린 그녀는, 알베르토가 임시 작업실로 쓰는 지하실에서 포즈를 잡았다. 작업은 잘 진행되어 조각가와 모델은 계속해서 얘기를 나누고 웃으면서 일을 했고, 알베르토는 알다를 입가에 미소를 띤 모습으로 묘사했다. 일주일 만에 완성한 작은 반신상은 정말로 비슷하게 만들어졌다. 모델은 매우 기뻐하면서 선물로 받고 싶어 했고, 알베르토도 기꺼이 허락했다. 그녀는 석고로 만든 자신의 초상을 들고 행복하게 돌아갔다.

비앙카의 질투심을 유발하려던 계획은 실패로 돌아갔다. 그녀는 지하실에서 오빠와 하녀의 올케 사이에 무슨 일이 벌어지고 있는지 전혀 관심이 없었다. 알다의 반신상이 끝났을 때 그는 비앙카의 것도 하나 만들었으면 좋겠다고 생각했으나 그녀가 그럴 마음이 전혀 없었기 때문에 또다시 에벨리나가 설득에 나섰다. 덕분에 곧바로 작업이 시작되었는데, 이로 인해 미술가와 모델 사이의 관계가 호전될 것이라고 기대할 수도 있다. 알베르토는 그녀를 마음대로 부리기 위해 상황을 바꾸어, 알다와 작업할 때와는 달리 전혀 움직이지 못하도록 했다. 조각가나 그의 예술에 전혀 관심이 없는 변덕스러운 열다섯 살 소녀에게는 참을 수 없는 고통이었을 것이다. 작업하는 동안 그녀는 안절부절못하고 몸을 비비 꼬았고, 알베르토 역시 마음이 편하지는 않았다. 모든 시선이 짝사랑하는 연인의 감정에서 나왔을 테니, 그가 얼마나 예술가에게 필연적인 객관성으로 그녀를 보고 싶었겠는가? 이런 상황이기에 두 사람 사이에 서 있는 반신상이, 비앙카의 실제 마음보다 더 많은 갈등과 불만을 드러내고 있으리라는 사실은 쉽게

상상할 수 있다.

동시에 알베르토가 알다의 반신상을 만들었을 때만큼 만족스럽게 비앙카의 초상을 만들어 낸다면, 비앙카도 그의 낭만적인 열정에 보다 긍정적인 반응을 보였을 것이다. 그러나 작업은 처음부터 어긋나고 있었다. 비앙카는 바로 앞에 앉아 있었지만 실제로는 멀리 떨어져 있었던 것이다. 그는 나중에 "처음으로 아무 방도도 생각나지 않았다"고 말했다. "어떻게 해야 할지 모르겠고, 아무 생각도 나지 않았다"는 것이다. 자기가 본 것을 재현해 낼 수 없어 무능하다는 느낌이 온몸을 휘감았으며, 한순간에 모든 자신감과 열정이 사라져 버렸다. "내 앞에 있는 모델의 머리가 마치 구름처럼 모호하고 경계가 없는 것으로 보였다." 무슨 일이 일어났는지 이해할 수 없었고 좌절감이 들었다. 그러나 다행히 그는 불가능해 보이는 일에 굴복하고 싶은 마음이 없었고 집요했다. 작업은 몇 주를 끌다가 몇 달간 이어졌다.

그렇다고 해서 늦겨울에서 다음 해인 1921년의 봄까지 모든 시간과 에너지를 오로지 비앙카의 반신상에만 쏟은 것은 아니고, 꾸준히 풍경화와 초상화도 그렸다. 시르콜로 아르티스티코에서의 생활을 담은 드로잉을 그리고, 그가 로마의 미술관과 성당에서 본 작품 중에서 수준 높다고 생각하는 것을 베껴 냈다. 이런 일은 전혀 어렵지 않은 데 비해 비앙카의 반신상은 전혀 만족스럽지 않았다. 굳지 않도록 젖은 헝겊으로 싸여 있는 점토는 마치 그 사실을 증명하는 목격자처럼 자코메티 저택의 지하 작업실에 서 있었다.

알베르토와 비앙카 사이에 육체적 관계가 없었다는 것은 말할 필요도 없다. 그는 성적 경험을 생각하는 것만으로도 당황스러워했는데, 아마도 그것이 사랑과 헌신이라는 관념과 관련되었다고 생각했기 때문일 것이다. 아울러 고통스러운 고환염의 경험도 그에게 생식 불능과 성적 무능력의 느낌을 남겼을 것이다. 무엇보다 그것은 바로 성행위가 위협적일 뿐 아니라 무섭게 느껴지도록 만든 어떤 금기 때문이었다. 하지만 언제나 그렇듯이 욕망은 불안을 이겨 낸다.

"한 번은 매춘부에게 이끌려 간 적이 있었는데, 그녀와 하게 됐다. 글자 그대로 열정을 폭발시켰지만, 결국 '느껴지지가 않아! 너무 기계적이야!'라고 소리칠 수밖에 없었다."

에너지로 가득 찬 젊음의 쾌감을 방출시킨 이 폭발은, 알베르토 자신의 내적 자아에 대한 인상 자체를 영원히 바꾸어 놓았다. 기계적이고 느낌이 없는 성행위는 사랑과 무관한 것이고, 그래야만 한다. 따라서 그것은 두려워할 일이 아니고, 누군가 다른 사람의 정체성에 대해 언급할 필요도 없으며, 극단적인 결과가 발생하는 일도 아니었다. 커다란 방출에 이어서 자유로움의 전율을 느끼면 그의 열정을 단순히 예전의 불길한 예감의 일부로 해석하면 그만이었다. 그러나 그는 자신이 받아들인 자유에 대한 열정이, 자신을 해방해 주는 것으로 기꺼이 맞이한 냉정함과 정확히 균형을 이룬다는 것을 상상할 수도 없었다. 게다가 이처럼 편리한 현실은 억압된 예속의 아이러니한 가능성을 헤쳐 나가게 했다.

알베르토가 겪은 최초의 성숙한 성적 경험은 일정한 패턴이 되

었다. 매춘부는 해결할 수 없는 문제에 대한 가장 단순한 해결책이었으나 이런 편법이 언제나 정당화될 수 있는 것은 아니었다. 육체적 해방은 그것으로 족했지만, 공적·사적으로 매춘부가 가장 만족스러운 연인이 된 이유를 반복해서 설명해야 할 때도 있었던 것이다. 그럴 경우 그의 설명은 매우 용기 있는 행동이었으나 그가 제시한 이유가 진지하고 심각하기는 해도 그중 어떤 것도 진짜 이유를 암시하지는 못했다. 그렇다고 억지로라도 그 이유를 알아야 할 필요는 없을 것이다. 그는 작품으로 그것을 표현했다.

알베르토는 로마에 있을 때 담배를 피우기 시작했고 얼마 되지 않아 흡연의 즐거움을 만끽하게 되었다. 그는 한 손에는 지팡이를 들고 다른 손에는 담배를 든 멋쟁이 신사의 모습으로 자신을 묘사하면서, 거기에 "담배야말로 진정한 즐거움이다"라는 오스카 와일드Oscar Wilde의 말을 적어 놓기도 했다. 진정한 즐거움인지는 모르겠지만 이후 알베르토는 평생 상습적인 흡연가가 되었다.

이탈리아에 있을 때 이 젊은 미술가는 나폴리와 폼페이, 파에스툼에 있는 그리스 사원들에 너무나도 가고 싶어했으며, 드디어 1921년 3월 31일에 한 젊은 영국인과 함께 남쪽으로 여행을 떠났다. 그는 특히 기대 이상으로 아름다운 나폴리가 마음에 들었다. 그곳 미술관의 고대 로마 회화와 청동상들은 특히 인상적이었다. 나폴리만에서 보트를 타는 것도 빼놓지 않았다.

4월 3일 그들은 나폴리에서 파에스툼으로 가는 기차를 탔다. 그 유적은 1921년 이전까지는 개발이 덜 된 탓에 관광객들이 없

어서 조용했다. 전해 내려온 다른 것들만큼 잘 보존된 세 개의 도리스양식 사원이 소나무와 분홍바늘꽃 사이에 평온하고 외롭게 서 있었다. 알베르토는 그 평화롭고 잊힌 지역에서 상당히 큰 감동을 받았고, 이탈리아의 모든 기독교 교회에서보다 파에스툼에서 더 큰 종교적 정신을 느꼈다. 그는 파에스툼은 자신의 기억에 영원히 남을 것이라고 말했고 정말로 그랬다.

그곳에서 하룻밤을 지낸 후 두 젊은 여행객은 아침 기차를 타고 폼페이로 갔다. 그때 알베르토는 그 근처에서 인생의 어려웠던 시기 중 한때를 보낸 아버지를 생각하면서 객차에 함께 탄 승객 중 한 사람과 대화를 나누게 되었다. 이 사람은 나이가 지긋한 흰머리의 신사로, 혼자 여행을 하면서 진취적인 기상의 젊은이들과의 대화를 즐겼다. 그러나 이 우연한 우정은 폼페이가 파에스툼에서 겨우 80킬로미터 정도밖에 떨어져 있지 않았기 때문에 금방 끝이 났다. 알베르토와 친구는 그곳에서 내렸고, 고독한 신사는 나폴리로 향했다.

폼페이 역시 깊은 인상을 주었다. 알베르토는 특히 회화들에 주목했는데, 빌라 데이 미스테리Villa dei Misteri에 있는 작품들이 장려하다고 느꼈다. 그는 그것들의 형태와 빛의 처리가 매우 현대적이며, 고갱과 약간 비슷하기는 하지만 더 완전하게 표현되었다고 말하기도 했다.

10
비앙카의 반신상

비앙카는 여전히 모델을 서 주었고, 알베르토는 계속해서 괴로웠
다. 작업 중이던 반신상은 아무리 해도 만족스럽지 않았으며, 도
저히 마무리할 수 없었다. 그런 적이 한 번도 없었기에 비앙카의
반신상이 이처럼 어려웠다는 것은 흥미로운 일이다. 그때까지 그
는 일단 시작한 것은 무엇이든 어렵지 않게 완성할 수 있었다. 디
에고와 브루노의 두상, 어머니, 시몽 베라르, 알다의 반신상까지
무리 없이 만족스럽게 마칠 수 있었는데, 이번에는 그렇지 못했
던 것이다. 조각의 형태로 실체화하는 것에 어려움을 겪자 알베
르토는 조각에 전념함으로써 문제를 극복하기로 했다. 드로잉과
회화는 쉽게 완성해 문제가 없었다. 이런 결심을 한 것은 불가능
하게 보이는 일을 만족스럽게 해내고 싶어 하는 그의 욕구 때문
이었다. 이런 그의 결심은 그 조각 작품의 운명에 영향을 받았을

수도 있다.

그처럼 오랜 시간 만족스럽지 못하게 작업해 온 반신상에서 비앙카는 고리 모양으로 땋은 머리카락이 귀를 덮은 실물 크기로 묘사되었다. 알다와는 달리 미소를 띠고 있지 않은 비앙카의 표정은 물론 포즈 잡는 것과 미술가 그리고 작품이 마음에 들지 않는다는 의미를 담고 있었다. 그녀는 이것을 너무나 싫어해서 어느 날 작업 중인 작품을 좌대에서 바닥으로 내동댕이쳐서 산산조각을 냈다.

알베르토의 성격도 보통이 아니었으므로 이는 화가 나는 장면이었다. 비앙카의 어머니가 달려와 고집 센 모델을 몇 대 때리기도 했다. 알베르토는 화를 풀지 않고, 복구할 수 없게 망가진 작품의 조각을 모아 버리면서 고마워할 줄 모르는 친척의 초상은 다시는 만들지 않겠다고 맹세했다. 그러나 마음에 담아 두지는 않았으며, 오히려 비앙카가 작품을 망가뜨리려고 마음먹었다는 사실을 더 사랑스럽게 여겼을지도 모른다.

그는 이후로 평생 비앙카의 반신상을 만들면서 경험한 어려움을 되풀이해서 말했다. 그는 그 경험이 말하자면 "낙원으로부터의 추방"이었고, 필생의 작업이 제대로 시작된 계기였다고 여러 번 강조했다. "그전에는 내가 사물을 매우 명확하게 본다고 믿었고, 모든 것, 즉 우주에 대해 일종의 친밀감을 가지고 있다고 생각했다. 그런데 갑자기 사물이 낯설어진 것이다. 나는 나고, 우주는 다른 것, 즉 전혀 이해할 수 없는 것으로 느껴진 것이다."

그러나 이 경험을 설명할 때 사실과는 다른 내용이 한 가지 있

었다. 그는 항상 자신이 작품에 만족하지 못해 반신상을 깼다고 말했다. 그 반신상이 사랑했던 소녀의 초상이었다거나 그녀가 부순 것이라고는 말하지 않았다. 다시 말해서 자기가 겪은 어려움은 뭔가를 부순 것이고, 그 책임도 자신에게 있는 척했다는 말이다. 이는 결국 결정적인 느낌을 받고 필생의 과업의 진로를 결정하게 된 그 일의 본질과 정확한 날짜를 그가 혼동하고 있었다는 것을 의미한다. 1921년 봄, 로마에서 그 사건이 일어났다는 것에는 의심의 여지가 없지만 그는 4년 후에도 다른 상황에서 비슷한 어려움에 직면했기 때문에 이 두 사건의 특성과 영향을 경우에 따라 바꾸어 말했던 것이다.

알베르토는 시르콜로 아르티스티코에서 계속 작업하고 부지런히 음악회, 연극, 미술관에 다니면서도 고향을 잊지 않았다. 집을 떠나 온 지 일곱 달이 지나자 그는 숨 막힐 정도로 더운 로마를 벗어나 여름에 고향으로 돌아가기만을 기다렸다.

비앙카는 스위스 취리히 부근의 한 기숙 학교에 등록했다. 그녀 혼자서 그렇게 먼 곳까지 여행할 수는 없었기 때문에 알베르토가 부모의 여름 별장이 있는 말로야까지 그녀를 데리고 가서 거기서 하룻밤을 지낸 다음 생모리츠에서 기차를 태울 예정이었다. 출발하면서 그는 그녀에게 "신혼여행 가는 것 같은데"라고 속삭였다. 그녀는 물론 그렇게 생각하지 않았기에 재빠르게 아니라고 말했다.

도중에 약간 지연이 있었다. 국경에 도착했지만 다음 날 아침에야 국경이 열리기 때문에 그들은 어쩔 수 없이 호텔에서 하룻밤

을 머물기로 했다. 호텔 식당에서 저녁 식사를 하고 정원으로 나간 알베르토는 어두워질 때까지 그녀가 탄 그네를 밀어 주었다. 그 후 그녀가 자기 방에서 슈미즈만 입은 채 엄마에게 편지를 쓰고 있을 때 알베르토가 방문을 노크했다. 비앙카는 마음이 내키지 않았지만, 그는 끈질기게 문을 두드렸다. 마침내 그녀는 문을 조금 열고 "무슨 일이죠?"라고 물었다. 그는 "네 발을 그리고 싶어"라고 말했다.

엉뚱한 요구라고 생각한 비앙카는 망설이며 응하지 않았으나 알베르토가 다시 요구하자 잠자코 따르는 것이 더 편할 것 같아서 마지못해 동의했다. 알베르토는 진지하게 종이와 연필을 가져와 늦은 밤까지 그녀의 발을 그린 후 만족해하면서 자기 방으로 돌아갔다.

다음 날 아침 두 사람은 생모리츠로 가는 우편 마차를 탔다. 거기서 비앙카는 점심 식사 후에 기차를 탈 예정이었다. 밥을 먹는 동안 알베르토는 기운이 없었다. 디저트로는 초콜릿케이크를 주문했으나, 알베르토는 자신이 가장 좋아하는 초콜릿을 먹지 못하고 이렇게 말했다. "초콜릿케이크 더 먹을 수 있지? 너무 슬퍼서 아무것도 먹을 수 없어." 그러자 비앙카는 "그러지 뭐"라고 말하고 냉큼 케이크를 먹어 버렸다.

11
낯선 이와의 여행

1921년 여름, 이탈리아의 한 신문에 이상한 광고 하나가 났다. 결국 광고는 효과가 있었지만 신문사의 자료실에서는 그것을 확인할 수 없었다. 그것은 헤이그 출신의 한 네덜란드인이 낸 광고로, 내용은 몇 달 전 파에스톰에서 나폴리로 가는 기차 여행 중에 만난 이름 모를 스위스계 이탈리아 미술학도에게 보내는 글이었다. 우편으로 답을 해 달라고 요청한 이 광고가 그 젊은이에게 전해질 확률은 매우 낮았다. 그러나 우연히 이 광고를 본 안토니오 자코메티는 당사자가 자신의 친척일 수도 있다는 생각에 애써 말로야까지 그것을 가지고 갔다.

알베르토에게는 놀랍고 당황스러운 일이었다. 그는 곧바로 지난 4월 기차 여행 중에 만난 중년 남성을 떠올리고, 아마도 그 사람이 여행 중에 뭔가를 잃어버려서 혹시 찾을 수 있는지를 물어

보려는 것이리라고 생각해서 헤이그로 편지를 썼다.

페터르 반 뫼르스Peter van Meurs라는 사람에게서 곧바로 답장이 왔다. 그는 정말로 짧은 만남이었음에도 젊은 화가가 마음에 드는 여행 동반자임을 알 수 있었기에, 그 만남을 새롭게 시작하고 싶다고 제안했다. 여행을 즐기지만 나이가 든 데다 혼자이다 보니 함께 여행할 사람이 있으면 좋겠는데, 알베르토가 동반 여행에 응해 준다면 매우 기쁘게 생각하면서 당연히 모든 비용을 부담하겠다는 것이다.

아무리 생각해도 아주 놀라운 제안이었다. 이 예비 독지가에 대해 알베르토가 더 많이 알았다면 더더욱 놀랐을 수도 있다. 페터르 안토니 니콜라스 스테파노스 반 뫼르스는 1860년에 아른헴에서 청교도 부모의 여섯 자녀 중 첫째로 태어났다. 법률을 공부하고 학위를 땄지만 개업을 하지는 않았다. 1885년부터 헤이그에 있는 정부 기록물 보관소에서 주로 남네덜란드의 공공 문서들을 분류하고 보관하는 일을 했고, 1913년에는 공공 기록물 보관소의 책임자가 되었다. 공식적인 업무 말고도 시민으로서의 책임을 다하려고 노력했는데, 그중에서도 가장 열심이었던 것은 탈선 청소년들을 인간적으로 대우하기 위해 만든 한 단체의 이사회 회원으로서의 역할이었다. 또한 그는 주일 휴식 추진회와 네덜란드 산악 협회의 회원이었고, 독신의 자유로운 부자에 채식주의자였다.

이 사람이 바로 기차에서의 한 시간가량의 우연한 만남 이후 함께 여행을 하고 싶어서 각별히 노력한 그 남자였다. 예순한 살의 여행자가 옆자리의 열아홉 살 젊은이에게서 깊은 인상을 받았다

고 말하는 것은 상당히 겸손한 표현으로 보인다.

여행을 한다는 점이 알베르토의 관심을 끌었지만, 동시에 반 뫼르스의 제안을 어떻게 받아들여야 할지 판단하기도 어려웠다. 그러던 중 우연히 말로야에 들른 디에고에게 알베르토는 조언을 구했다. 디에고는 의심의 여지 없이, 그 노인이 동성애자여서 자신의 평판이 훼손되지 않도록 먼 이국의 젊은이와 평범하지 않은 경험을 할 여행을 원하는 것이라고 확신했다. 디에고는 넉 달 전에 한 시간 동안 만났던 사람을 찾기 위해 들인 예사롭지 않은 노력을 달리 어떻게 설명할 수 있겠느냐고 주장했다. 아울러 의도가 순수하다면 자기가 살고 있는 곳에서 여행 친구를 찾지 않았을 리가 없다고까지 말했다.

알베르토는 디에고에게 그처럼 불미스러운 추측을 할 권리는 없다고 말하면서 이의를 제기했다. 사실 그 역시 그런 가능성을 생각하지 않았던 것은 아니지만 인정하고 싶지는 않았다. 그는 고집이 세다기보다는 모순적인 천성을 지니고 있었기에 걱정이 되면서도 제안을 받아들이고 싶었다. 그는 나중에 여행을 몹시 하고 싶었지만 능력이 없어 그 제안을 받아들였다고 설명했다. 제안만큼이나 가슴에 와닿는 설명이었다.

그는 반 뫼르스에게 승낙하는 편지를 썼다. 그 네덜란드인은 서둘러 자신의 행운을 실천에 옮겨 곧 함께 여행을 떠나기로 약속을 정했다. 여행 일정을 언뜻 보면 그 노인이 여행의 즐거움을 젊은 동반자에게 증명하려고 애쓴 것처럼 보인다. 목적지 베네치아는 바로 알베르토가 1년 전 아버지와 같이 방문한 이래 계속 돌

아가고 싶어 했던 도시였다.

알베르토의 부모가 이 계획을 어떻게 생각했는지는 알려지지 않았지만, 아마도 아들이 스스로 결정할 나이가 되었으므로 간섭하지 않는 것이 최선이라고 생각했을 것이다. 그렇다고 알베르토가 부모님을 완전히 배제한 것은 아니어서, 여행 중에 어려운 일이 생기면 부모에게 도움을 청할 수 있는지를 확인하는 상징적인 조치를 취하기는 했다. 말로야를 떠나기 전에 아버지의 서랍에서 1천 프랑을 꺼낸 그는 "일이 잘못되어 그가 부담스러워지면 내 힘으로 집에 올 수 있어야 하니까!"라고 혼잣말을 했다.

그 당시 스위스 돈 1천 프랑은 그렇게 큰돈이 아니었다. 로마에 있을 때 새 옷을 사는 데 더 큰 돈을 쓰기도 했고, 아버지에게 부탁했더라도 그 정도는 당연히 주었을 것이다. 그러나 그는 그렇게 하지 않았다. 말하자면 동행 없이 떠나는 것이 아니라는 점을 확신했기 때문이다.

정확히 북부 이탈리아 어느 곳에서 두 사람이 만났는지는 분명하지 않지만, 장소가 어디였든 충동적인 열아홉 살 청년과 특이하지만 중후한 예순한 살의 신사가 만난 순간 호기심과 어색함으로 긴장감이 흘렀을 것이라는 점은 분명하다.

반 뫼르스는 잘생긴 편은 아니었다. 살집이 있는 후덕한 몸집에 눈은 작고 처졌으며 턱은 완고해 보이고 입술은 단호한 느낌을 주었다. 그의 어깨는 다소 구부정했는데, 평생을 고문서들과 보냈기 때문일 것이다. 그가 동성애자였다는 근거는 없었지만, 만약에 그렇더라도 적극적이거나 의식적인 편은 아니었을 것이다.

실제로 성적인 동기에서 접근했다고 하더라도, 알베르토는 느끼지 못했을 것이다. 당시는 아직 동성애자들이 문제시되던, 즉 경찰에게 쫓기고 대중에게 경멸받던 시절이었기 때문에 사람들은 대개 다른 사람이나 자신에게도 그런 경향을 인정하고 싶어하지 않았다. 실제로 그가 동성애자라는 증거가 없었으므로 반 뢰르스의 의도는 순수했다고 보는 것이 공정하다. 알베르토 역시 노신사가 자신과 특정한 종류의 친밀감을 갖고 싶어했다고 생각하지 않았다. 알베르토가 그에 대해 말하거나 기록한 많은 자료를 분석해 보았을 때, 그를 친절하고 아버지 같은 사람으로 생각했던 것이 분명하다.

1921년 9월 3일 그들은 '마돈나 디 캄피글리오'라는 이름의 산속에 있는 작은 마을을 향해 출발했다. 당시에 그 정도의 시골에는 아직 모터가 달린 이동 수단이 없었으므로, 우편 마차를 타고 험준한 골짜기가 내려다보이는 절벽의 좁고 꼬불꼬불한 길을 따라 올라갔다. 9월 초지만 기온이 낮았기 때문에 해 질 무렵 산중의 한 분지에 도착했을 때 반 뢰르스는 그만 오한이 들고 말았다. 그들은 옛 수도원 터에 무질서하게 대충 지은 알프스 그랜드 호텔에 묵었다.

다음 날인 일요일은 비가 산기슭과 숲속, 호텔 주변의 들판에 내리고 있었고 날씨도 추웠다. 잠에서 깨어난 반 뢰르스는 신장 결석으로 극심한 고통을 호소했다. 침대에서 머리를 벽에 부딪히며 매우 괴로워하던 그는 다행히 호텔 의사에게 주사를 맞고 극심한 고통에서 벗어날 수 있었다.

알베르토는 노신사의 침대 곁에서, 가지고 온 플로베르Gustave Flaubert의 『부바르와 페퀴셰Bouvard et Pécuchet』에 있는 모파상Guy de Maupassant의 소개 글을 읽기 시작했다. 그리고 거기에는 잘 모르는 병든 남자의 침대 곁에 있던 감수성 예민한 젊은 화가에게 인상적이었을 구절이 있다.

플로베르에 대해 모파상은 이렇게 말한다. "모든 것이 행복하고 강인하면서도 건강한 사람이, 과연 이처럼 고통스럽고 짧기만 한 인생을 이해하고 꿰뚫어 보고 표현해 낼 수 있을까? 원기왕성하고 외향적인 사람이, 우리를 에워싼 그 모든 고뇌와 모든 고통을 알아채고, 죽음이 매일 모든 곳에서 끊임없이 닥쳐와서 모질고 맹목적이고 치명적이게 만든다는 사실을 알아 낼 수 있을까? 최초의 간질 발작이 이 건장한 청년의 정신에 우울함과 두려움의 깊은 자국을 남겼다면 가능하다. 아니 가능할 것이다. 아마도 그 사건을 겪은 뒤 그에게는 삶에 대한 일종의 불안감, 사물을 바라보는 보다 더 음울한 태도, 외부 사건에 대한 의심, 명백한 행복함에 대한 불신의 흔적이 생겼을 것이다."

창밖에는 호텔의 나무 발코니 위로, 마돈나 디 캄피글리오의 몇 안 되는 집 위로, 저 멀리 숲으로 계속해서 비가 내리고 있었다. 침대 위에서는 반 뫼르스가 "곧 좋아지겠지"라고 중얼거렸으나 좋아질 기미는 보이지 않았다. 오히려 그의 뺨은 점점 깊게 파이고 입을 벌린 채 숨도 제대로 쉬지 못했다.

알베르토는 종이와 연필을 꺼내 그를 그리기 시작했다. 눈앞의 광경을 놓치지 않고 파악하려고 애쓰면서, 그를 더 분명히 보고

그 순간의 경험을 영원한 것으로 만들기 위해, 병자의 움푹 파인 볼과 벌어진 입, 볼 때마다 점점 더 길어져서 이상하게 보이기까지 하는 두툼한 코를 그렸다. 그런데 그의 상태가 급속히 나빠지자 비가 퍼붓는 궁벽한 호텔에 홀로 남은 알베르토는 공황 상태에 빠지고 있었다.

그날 늦은 오후 병자를 살펴본 의사는 알베르토를 한쪽으로 데리고 가서 이렇게 말했다. "마지막입니다. 심장 박동이 약해지고 있습니다. 오늘 밤을 넘기지 못할 겁니다." 어떻게 해 볼 도리 없이 알베르토는 죽어가는 사람 옆에 그저 있을 뿐이었다. 어둠이 내려앉고 얼마간의 시간이 지나자 결국 피터르 반 뫼르스는 죽고 말았다.

바로 그 순간 알베르토 자코메티에게는 모든 것이 영원히 변했다. 인생은 시련의 연속이라는 사실을 그는 깨달았다. 그때까지 그는 죽음이 어떤 것인지 전혀 몰랐고, 누군가의 죽음을 가까이서 경험한 적도 없었다. 그에게 삶이란 그 자체의 지속성과 영원성을 가지는 힘이고, 죽음은 단지 운명적인 사건이며 삶의 장엄함과 가치를 약간은 고양하는 것이라고 막연히 생각하고 있었을 뿐이다. 그런데 이제 순식간에 눈앞에서 벌어진 죽음으로 인해, 그는 삶을 무nothing로 끌어내리는 막강한 힘을 경험하고 존재에서 비존재로 옮겨 가는 것을 목격한 것이다. 한 남자가 있던 곳에는 껍데기만 남았고, 한때는 가치 있고 장엄해 보였던 것이 이제는 부조리하고 보잘것없었다. 그는 삶이 연약하고 불확실하고 덧없는 것임을 목격했다.

그 순간에는 모든 것이 반 뫼르스처럼 허약해 보였다. 모든 사물이 그 존재의 근본에서부터 위협받는 것으로 보였다. 가장 작은 알갱이에서 거대한 은하계와 우주 그 자체에 이르기까지, 모든 것이 불안정하며 소멸할 운명이었다. 그리고 무엇보다도 인간의 생존 자체가 우연하고도 비상식적이었다.

"일이 벌어졌을 때, 즉 그가 죽은 것을 안 바로 그 순간 모든 것이 위협적이었다. 마치 매우 혐오스러운 함정에 빠진 듯한 느낌이었다. 몇 시간 후 그는 아무것도 아닌 하나의 사물이 되었다. 당시에 나는 언제라도 죽을 수 있다고 생각했다. 마치 경고와도 같았다. 우연히 그처럼 많은 일, 즉 기차에서의 만남, 신문 광고, 여행 같은 모든 일이 마치 내가 이 비참한 종말을 목격하도록 예정된 듯이 일어났다. 그날 한순간에 나의 일생이 변했다. 모든 것이 덧없이 느껴졌다."

그날 밤 알베르토는 다시 깨어나지 못할지도 모른다는 두려움으로 편하게 쉴 수 없었다. 게다가 빛의 소멸이 생의 종말처럼 느껴져 어둠이 두려웠으므로 밤새 불을 켜 놓고 있었다. 잠들지 않기 위해 계속 몸을 흔들다가 깜빡 졸음에 빠졌고, 반수면 상태에서 자기 입이 죽어가던 그 사람의 입처럼 벌어져 있다고 느껴지는 순간 겁에 질려 잠에서 깨어났다. 그는 졸음과 싸우면서 새벽까지 깨어 있었다.

그는 무엇보다도 이 장소를 벗어나고 싶은 충동에 휩싸여 마돈나 디 캄피글리오를 가능한 한 빨리 떠나고 싶었다. 그 끔찍한 상황에서, 죽음의 느낌에서 벗어나 모든 일을 잊고 이전의 안전하

고 순진했던 삶으로 돌아가고 싶었지만 그러기에는 너무 늦었다. 당시에는 무슨 일이 일어났는지 완전히 이해하지 못했지만 적어도 그 어떤 것도 다시는 예전과 같지 않으리라는 것만은 느끼고 있었다. 그의 전 인생이 정말로 변했다.

그 네덜란드인의 가슴에서 이상한 염증이 발견되자 사망 원인이 미심쩍어졌다. 따라서 알베르토는 사인이 확인될 때까지 경찰의 보호를 받게 되었다. 반 뵈르스의 사인이 심각한 전염성 질병일 수도 있기 때문에 그것을 퍼뜨리지 않도록 젊은 동행자는 격리되었다. 아울러 그는 다른 혐의도 받았을 것이다. 어떤 이유로든 전날 밤을 공포와 불면으로 지새운 알베르토에 대한 경찰의 의심은 죽음을 목격한 충격을 가중했다. 경찰서에 갇히는 것은 언제나 범죄를 연상시키고, 따라서 죄책감이 들게 만들기 때문이다.

부검 결과 반 뵈르스가 의사의 예견대로 심장마비로 죽은 것으로 드러나자 알베르토는 경찰의 보호 관리를 받은 지 하루 만에 풀려났다. 아버지 몰래 1천 프랑을 가져온 일은 대단한 선견지명인 셈이지만, 아마도 그것은 그가 무시하고 싶어 한 우연의 일부일 것이다. '상황이 이런데도' 그는 말로야로 돌아가지 않고 원래 계획대로 베네치아로 갔다.

이 두 번째 체류 동안 젊은 화가는 16개월 전에 사로잡혔던 배타적이고 광신적인 사랑에 들떠 있지 않았다. 그는 틴토레토를 숭배하며 이 교회 저 교회로 뛰어다니는 대신 매춘부들을 쫓아다니고 카페와 여자들에게 아버지의 돈을 썼다. 그러나 언제나처럼

도착 다음 날 집으로 엽서를 보냈는데, 그 엽서의 사진은 현존하는 가장 찬양받는 조각상 중 하나인 베로키오의 위대한 르네상스인 바르톨로메오 콜레오니Bartolomeo Colleoni의 기마상이었다. 알베르토는 사랑하는 가족들에게 베네치아가 전보다 더 마음에 들고 매력적이며 하루 종일 휘파람과 노랫소리를 들을 수 있는 곳이라고 전하면서, 나쁜 기억들이 희미해지고 있다고 덧붙였다. 그러나 사실은 그렇지 않았다.

어느 날 밤, 뭔가에 놀란 것처럼 그는 처리하고 싶은 빵을 손에 쥐고 도시의 좁은 골목길 사이로 어슴푸레한 수로를 따라 넓은 광장을 피해서 달렸다. 오랜 세월이 흐른 후 그는 이렇게 썼다. "나는 멀리 떨어진 고독한 동네를 찾아 베네치아를 온통 뒤지고 다녔다. 그리고 거기서 어두운 작은 다리와 매우 어둠침침한 수로를 따라 초조하게 몸을 떨면서 몇 번인가 시도한 끝에, 어두운 벽들에 둘러싸인 한 수로의 막다른 끝에서 악취 나는 물속에 그 빵을 던졌다."

그러나 이미 경험한 사건은 떨쳐 버릴 수 없었다. 빵은 베네치아의 수로를 막아 쓸데없이 넘치도록 했을 수도 있다. 그런 경험은 제의적인 행위로 벗어날 수 있는 것이 아니라 오로지 자신의 고독한 이해를 통해서만 가능할 것이다.

아버지의 돈이 바닥나자 알베르토는 말로야로 돌아갔고, 한 달후에 스무 번째 생일을 맞았다.

12
진로를 정하다

"(반 뫼르스의 죽음을 비롯한 많은 사건을 경험한) 1921년의 여행은 내게는 인생 여정의 구멍과 같았다. 모든 것이 변해 버렸고, 나는 1년 내내 온통 그 여행에 사로잡혀 있었다. 지칠 줄 모르고 그 이야기를 했으며, 때로는 기록하고 싶었지만 그럴 능력이 없었다."

다양한 방식으로 드러내고 싶었던 그 경험을 알베르토는 20년이 지나서야 겨우 글로 표현할 수 있게 되었다. 대화는 그 다양한 방식 중 한 가지에 불과했다.

베네치아에서 말로야로 돌아온 그는 가족의 여름 별장에서 브루노와 한 침대를 쓰게 되었다. 그런데 열네 살의 소년은 형이 여행을 통해 또 하나의 야행성 기벽을 가지게 된 것을 알고는 견디기 어려웠다. 양말과 신발을 강박적일 정도로 정렬해 놓은 것은 예전과 같았지만, 한술 더 떠서 이제는 불을 켜 놓고 자려고 했다.

브루노는 당연히 항의했지만 받아들여지지 않자 다툼이 일어났다. 아네타가 중재에 나서 늘 그렇듯이 큰아들에게 우선권을 주었다. 아마도 그녀는 엄마로서 평상시보다 더 동정적이어야 한다고 느꼈을 것이다. 알베르토의 침실의 불은 계속 켜져 있었다.

그 후 44년 4개월 동안 언제 어디서 어떤 상황이든 그는 잠을 잘 때 언제나 불을 켜 놓았다. "물론 그건 유치했다. 어두운 곳도 밝은 대낮만큼이나 위협적이지 않다는 것을 아주 잘 알고 있었기 때문이다"라고 인정하면서도 그는 언제나 불을 켜 놓고 잠을 잤다. 그것은 불안의 징후였고, 불안한 곳에는 반드시 사람들이 두려워하는 뭔가가 있다. 마돈나 디 캄피글리오에서의 일은 어린이의 환상이나 어른의 꿈속이 아니라 현실에서 발생했던 것이다.

알베르토는 로마에서 주변의 것을 항상 톡톡 치면서 말했듯 "늘 누군가의 삶을 위태롭게 하면서" 자랑스럽게 가지고 다녔던 그 지팡이가 스탐파에서는 어울리지 않는다고 느꼈다. 그토록 뽐내면서 입었던 멋진 옷들도 마찬가지여서 그것들을 버릴 수밖에 없었다. 이처럼 그가 옷에서 자기만족을 느낀 기간은 매우 짧았으며, 일단 집에 오면 단순하고 수수한 차림새를 선호했다. 그 후로 그는 절대로 멋진 옷에 관심을 보이지 않았고, 오히려 일부러 꾀죄죄하게 입으려 한 적도 가끔 있었다.

알베르토는 미래에 관해 결정을 내려야 했다. 미술가가 되려는 것은 확실했지만 그 안에서 어느 장르를 선택할지는 아직 분명하지 않았다. 그가 스탐파에 머물러 있을 수 없다는 것은 모든 사람이 알고 있었다. 어디로 가야 하는가? 로마? 파리? 빈? 또 어떤 장

르를 선택해야 하는가? 조각? 아니면 회화?

알베르토가 특히 조각에 전념하기로 마음을 먹은 것은 바로 이때, 정확히 말하면 몇 개월 전 안토니오 자코메티의 지하 작업실에서였을 것이다. "가장 이해하지 못한 영역이 조각이었기에 그것을 하기 시작했다. 도저히 이해할 수 없다는 것이 참을 수 없었기 때문이다. 선택의 여지가 없었다."

조반니 자코메티는 아들에게 파리로 가서 인정받는 대가가 지도하는 아카데미에 들어갈 것을 권하면서, 그랑드쇼미에르 아카데미의 앙투안 부르델Antoine Bourdelle을 추천했다.

1921년 12월 28일 알베르토는 스탐파를 떠나 취리히를 거쳐 프랑스 입국 비자를 받기 위해 바젤까지 갔다. 그리고 바젤역에서 그 무렵 치아소에서 옮겨와 한 공장에서 일하고 있던 디에고를 만났다. 알베르토는 열아홉 살의 동생이 충실히 자기 일을 하고, 바젤 사람들에게 매우 인상적인 멋쟁이가 되어 있는 것이 기뻤다. 아마도 부분적으로는 디에고가 20대 미남 배우만큼 상당히 잘생겼기 때문일 것이다. 이때는 디에고의 인생에서 가장 말쑥하고 번지르르한 시기였다. 당시에 그는 직장 일에만 관심이 있었던 것이 아니었다. 여전히 밀수가 행해지고 있는 바젤이라는 국경도시에서 치아소에 있을 때 배운 바를 활용했을 것이다. 그리고 바로 그런 일에서 얻은 수입으로 이 우아하고 잘생긴 건달이 건실한 주민들에게 인상적으로 보이는 데 성공했다는 사실에는 의심의 여지가 없다.

복잡한 절차를 거치느라 알베르토의 프랑스 비자 발급이 지체

되었다. 그는 하루라도 빨리 파리로 가고 싶었다. 심지어 출발 이틀 전날 밤에는 기차를 타고 길을 떠나는 꿈을 꾸었을 정도였는데, 꿈속에서는 모든 것이 아름다웠고 기차들이 엄청나게 커 보였다.

1922년 1월 8일 저녁, 꿈이 실현되었다. 알베르토는 혼자서 스위스에서 국경을 넘어 생애 처음으로 프랑스로 갔다. 그날 밤 보주를 지나 서쪽으로 향한 기차는 그리 크지 않았지만 목적지는 대단했다.

파리 생활과 초현실주의

1922~1935

13
파리 생활을 시작하다

자코메티는 훗날 자신이 1922년 새해 첫날 파리에 처음 도착했다고 일관되게 주장했지만 실제로는 1월 9일이었다. 그런 주장에 그다지 중요한 속뜻이 있었던 것 같지는 않다.

1922년에 처음으로 파리에 도착했다는 사실은 청년 미술가에게는 주목할 만한 사건이었다. 만약 그의 도착이 새해 첫날과 일치한다면 매우 인상적이고 좋은 징조로 간주되었을 것이고, 반대로 첫날 도착한 것이 아니라면 그렇지 않았을 것이다. 새해 첫날 파리에 처음으로 도착했다고 주장함으로써 그는, 신화적인 영향이 단순한 사실보다 우선한다는 식으로 경험을 받아들이는 자신의 성향을 보여 주면서 운명을 주무르고 있었던 것이다.

1922년의 파리는 지적 소동과 예술적 흥분의 세계적 중심지였다. 세계 대전의 혼돈과 황폐함은 전통적 개념과 관습을 철폐하

려는 움직임을 많이 만들어 냈다. 그중에서 가장 강력한 다다이즘은, 루마니아 시인인 트리스탄 차라Tristan Tzara와 조각가 한스 아르프Hans Arp를 비롯한 사람들이 1916년 취리히에서 시작했다. 다다이즘은 의도적인 무분별함, 허무주의에 근거했고, 구성, 형태, 미에 대한 모든 전통적인 규범을 체계적으로 부정하는 것에 바탕을 두었다. 전후 차라와 함께 그 사조는 파리로 터전을 옮겨, 앙드레 브르통André Breton과 루이 아라공Louis Aragon 같은 젊은 시인들 및 마르셀 뒤샹Marcel Duchamp과 프랑시스 피카비아Francis Picabia 같은 화가들의 열광적인 환영을 받았다. 그러나 예술적 주도권은 오래가지 못하고, 1922년에는 하나의 사조로서는 생명을 마쳤다. 하지만 다다이즘의 몇 가지 관념과 많은 추종자는 2년 후 브르통이 시작한 초현실주의에서 더 큰 결실을 맺게 된다. 그리고 알베르토가 도착했을 때 그곳에는 예술적 변화의 바람이 휘몰아치고 있었다.

이전 세대에서 명성을 얻은 거장들은 더 이상 역할을 맡지 못했다. 입체파라는 독특한 모험을 거친 피카소Pablo Picasso는 고전 시기의 부르주아적인 평온함 속에서 새로운 아내와 갓 태어난 아들을 데리고 평화롭게 지내고 있었고, 브라크Georges Braque는 장식적인 정물화들을 만들어 내고 있었다. 이른바 1905년의 야수파 중에서 가장 거칠었던 마티스Henri Matisse는 리비에라에 살면서 우아한 오달리스크(여자 노예들)를 그리는 유순한 화가가 되었다. 드랭André Derain, 블라맹크Maurice de Vlaminck, 루오Georges Henri Rouault, 위트릴로Maurice Utrillo 등은 이미 자신의 최고 작품을 완성했다. 따라

서 새로운 인물들에게는 자신의 재능과 대담함을 증명할 수 있는 기회의 장이 열려 있었다.

파리에서의 창조적인 흥분은 몽파르나스를 중심으로 벌어졌다. 몽파르나스 대로와 라스파유 대로의 교차로 주변 지역이 바로 그곳이다. 그곳은 예술에서의 모든 흥미롭고 창조적인 것들이 이루어지거나 이루어질 것처럼 보이는 장소였다. 젊은 예술가들이 그곳에 살면서 공부하고 작업했고, 카페에서 새벽까지 술을 마시며 논쟁했다. 아무도 몽파르나스가 세계의 중심이라는 것을 의심하지 않았다. 그곳은 미국, 아시아, 아프리카, 오스트레일리아, 유럽 등 세계 전역에서 온 거주자들로 넘쳤다.

라스파유 몽파르나스 사거리 부근의 그랑드쇼미에르 거리 14번지에는, 오늘날에도 존재하는 같은 이름의 미술 학교가 있다. 1920년에 파리에서 가장 이름 있는 미술 학교인 그곳에서 유명한 조각가 앙투안 부르델이 학생들을 가르치고 있었다.

당시 60세의 부르델은 로댕의 제자로 15년간 그의 조수 노릇을 했다. 그는 자신을 베토벤 같은 창조력을 가진 영웅적 인물이라고 생각했고, 그래서인지 그 음악가의 초상을 과장된 모습으로 20개 이상 만들었다. 또한 자신의 작품을 위한 영감을, 비슷한 수준이라고 여긴 고대 그리스 조각과 중세 장인의 거칠게 깎은 조각에서 찾기도 했다. 그러나 그의 자부심은 자만이었음이 드러났고, 그의 평범한 작품은 단지 크기만 위대했을 뿐이다. 자기 시대의 위기, 즉 유럽 문화에 내재한 우발성을 알아차리지 못한 채 단지 자신의 성공만을 추구했던 것이 바로 부르델의 운명이었다.

당시에 가장 뛰어난 조각가는 콘스탄틴 브랑쿠시Constantin Brancusi, 앙리 로랑스Henri Laurens, 자크 립시츠Jacques Lipchitz, 아리스티드 마욜Aristide Maillol 등이었다. 이들 모두는 자코메티보다 나이가 많았으며, 그중에서 마욜은 정확히 마흔 살이나 위였다. 알베르토가 파리에 도착하기 전에 이미 이름을 날리고 있던 이들은 모두 부르델보다 재능이 많았다.

1904년에 프랑스에 온 루마니아 출신의 브랑쿠시는 로댕의 후견인 제안을 정중히 거부하고 오래지 않아 탁월한 추상 조각가로 인정받게 된다. 그의 작품의 특징은, 자주 상징적으로 표현되는 형태의 극단적인 단순화와 조각 재료의 미학적 잠재 가능성에 대한 놀라울 정도의 섬세한 탐구다.

로랑스의 초기 작품은 입체파의 근본 원리인 권위와 정교함을 나타낸다. 그는 이런 스타일로 간혹 다양한 색이 칠해진 조각과 저부조 작품을 만들었는데, 피카소와 브라크의 회화 작품보다는 더 서정적이고 덜 이론적이었다. 그러나 1920년대 중반에 그는 인물상(거의 전적으로 여성상)으로 돌아갔다. 이러한 회귀는 예상치 못했던 능력을 발휘해, 그는 관능적이고 서정적이며 여성성의 신화적인 풍요로움을 찬양하는 데 더할 나위 없이 적합한 개인적 스타일을 개발할 수 있었다.

립시츠는 리투아니아에서 태어나 열아홉 살에 파리에 왔다. 그 역시 처음에는 당시의 급진적 장르였던 입체파의 영향을 받아서 전형적인 입체파 작품을 대단한 기교를 가지고 생기발랄하게 만들어 냈다. 제1차 세계 대전 이후에는 보다 독창적인 스타일로 진

화했지만, 나중에는 우화적이고 상징적인 주제에 사로잡힌 끝에 이해하기 어렵고 지루하며 과장된 작품을 만들고 말았다.

로댕 이후 고전적인 조각 전통의 연속성은 마욜의 작품에서 가장 분명하게 드러난다. 그의 단순하고 당당한 여성상은 그리스 조각과 매우 가깝다는 것을 선언하려는 의도를 담고 있었다. 그는 이상화되기는 했지만 전형화된 스타일로 육중하며 풍만한 작품을 만들어 냈다.

피카소와 마티스가 둘 다 우연히도 제1차 세계 대전 이전에 조각에서 중요한 작품을 만들었다는 사실은 오랫동안 거의 알려지지 않고 있었다. 피카소가 당대 조각의 입장에서는 완전히 새로운 전통, 즉 조각 대상에 대한 예전 개념을 거부하고 미학적 담론의 새로운 시기를 선도하는 강력한 선구자로 여겨진 것은 1922년보다 10여 년 후의 일이었다.

자코메티는 자기 시대의 모든 미학적 사건에 부단히 주의를 기울였으며, 과학적·정치적·사회적 사건에 대해서도 마찬가지였다. 그는 무슨 일이 일어나고 있는지 알았고 그것에 매우 열정적으로 반응했기에, 그의 삶에는 그가 살았던 세기의 역사도 중요한 영향을 미쳤다.

알베르토는 그랑드쇼미에르 아카데미에 5년 정도 다녔다. 그곳에서는 원하면 항상 살아 있는 모델과 작업할 수 있었고, 몇 명의 매우 실력 있는 다른 학생들로 인해 자신의 작품을 보다 더 객관적으로 보고 창조적 야망의 발전 과정을 신중하게 평가할 수 있었다. 그러다가 마침내 그는 아카데미에 가기보다는 혼자 작업

하는 것을 더 좋아하기 시작했고, 점차 며칠이나 몇 주일, 심지어는 몇 달씩이나 가지 않게 되었다.

처음에 알베르토는 영원한 서약을 하는 관계에 안주하기를 꺼린 것과 마찬가지로, 고정된 거처 없이 되는 대로 아무 호텔에서나 묵었다. 인생의 어떤 것도 당연히 받아들이지 않으려 했듯이, 자신의 존재를 당연히 받아들이는 것처럼 보이는 상황도 피했다.

알베르토가 파리에서 처음으로 친구를 만난 것은 당연히 그 아카데미에서였다. 그곳의 학생들은 대부분 자신과 같은 외국인이었고, 몇 명 있는 프랑스 사람들은 자기들끼리만 어울리는 경향이 있었다. 알베르토는 프랑스인들의 냉담함에 많이 놀라서 "프랑스인과 교제하는 것보다 더 어려운 일은 없었다. 마치 벽과 같았다"고 말한 적도 있었다.

정말로 호의적이지 않은 그랑드쇼미에르의 프랑스인 학생 중에서도 가장 비사교적이고 과묵했던 22세의 청년 피에르 마티스 Pierre Matisse 는, 그 당시에 세계적으로 유명한 화가 앙리 마티스의 막내아들이었다. 아버지는 그가 음악가가 되기를 원했지만 본인은 화가가 되기를 열망했다. 실력이 있었음에도 불구하고 자신감이 없었던 그의 화가로서의 경력은, 1923년 코르시카에 있는 숙모의 집에서 지내던 중에 만난 고집 센 젊은 아가씨와의 충동적인 결혼으로 중단되었다. 그러나 그 결합은 곧 불행한 것으로 드러났다. 전혀 관대하거나 가정적이지 않았던 앙리 마티스는 아들을 미국으로 쫓아 버리고 결혼을 무효화했다. 뉴욕에 머물던 피에르는 생계를 위해 창조적 열망을 보류하고, 그의 아버지가 작

품이 팔리기 전에 생계를 위해 했던 일인 화상의 길을 선택했는데, 이런 그의 여건은 이 분야에서 혼자 힘으로 이름을 얻는 데 도움이 되었다. 그는 화상으로서는 아버지를 능가하게 된다.

알베르토가 파리에서 처음으로 사귄 친구들은 유고슬라비아, 스위스, 미국, 그리스 출신의 학생들이었고 가끔 이탈리아 출신의 화가들도 만났다. 그들과 함께 영화관에 가고 콘서트와 루브르에 갔으며 일요일에는 교외로 소풍을 갔다. 미래에 대한 충만한 자신감과 전후의 새로운 자유로움으로 고양된 그들은 자신의 젊음과 서로를 열정적으로 즐겼다. 그러나 스탐파와 시어스의 동창들이 그랬듯이 친구들은 처음부터 알베르토가 특별하다는 것을 감지했다. 가끔 그들과 어울리지 않는 그에게는 말로 표현할 수 없는 뭔가가 있었다. 아마도 부분적으로는 그가 자신의 작품에 쏟는 열정이 남달랐기 때문일 것이다. 물론 친구들도 모두 진지했고 커다란 야망을 품고 있었으나 알베르토는 남달랐다. 그가 단순한 야망 이상의 충동에 사로잡혀 있다는 사실을 친구들도 느끼고 있었다.

처음 3년간 자코메티는 지속적으로 고향에 가서 오랫동안 머물고 왔기 때문에 파리에 머문 기간은 실제로는 절반 정도에 불과했다. 파리에 거의 영구적으로 정착한 이후에도 그는 외국에 사는 알베르토와 집을 떠나지 않은 또 하나의 알베르토라는 두 사람의 알베르토가 있기나 한 듯이 정기적으로 스탐파로 돌아갔다. 파리의 알베르토는 고향의 알베르토에게서 위안을 얻을 수 있었기에 정기적으로 고향으로 돌아가야 했다. 고향의 돌투성이

흙이 두 명의 알베르토를 길러 냈다. 그는 "나를 이해하려면 그곳에서 태어나야 한다"고 말하기도 했다. 그를 이해하는 데는 브레가글리아의 모든 면이 핵심적이고 꼭 필요했지만 무엇보다도 아네타 자코메티가 가장 중요했다. 그를 키우고 결실을 맺도록 해 준 것은 바로 그녀의 관심과 사랑이었다.

비앙카도 여름 동안 말로야에 있었다. 기숙 학교에 있는 동안 그녀는 알베르토를 잊은 적이 없었으며, 파리에 있는 젊은 화가에게서 러브레터를 받는다면 학교 친구들이 감동할 것이라는 생각을 하게 되었다. 그녀는 편지를 쓰면서도 편지 교환으로 가장 감동을 받을 사람이 자기 자신일 것이라고는 상상도 하지 못했다. 알베르토에게서 답장이 오고 점점 편지 왕래가 빈번해지면서, 그녀는 정작 비범한 친척에 대해 아는 것이 별로 없다는 생각이 들었다.

그의 편지들은 아름답고 독창적이어서 그가 삶을 얼마나 깊이 생각하는지, 세상을 얼마나 열정적으로 바라보는지, 세상의 모든 특징을 얼마나 생생하게 보는지를 알 수 있었다. 변덕스럽고 무심해 보이는 부분도 있지만 언제나 생각이 깊고 진지하다는 것을 읽을 수 있었다. 무엇보다도 편지의 모든 부분에서 알베르토 자신이 강렬하게 존재하고 살아 있었다. 비앙카는 매우 놀라면서 차츰 자신의 마음이 그에게 움직이고 있다는 사실을 깨달았다. 열여덟 살이 되어서야 그녀는 자신이 로마에서 마지못해 포즈를 취했던 그 힘들었던 시절에 알베르토가 원했던 것만큼 그를 깊이 사랑하고 있다는 것을 알게 되었다.

그랑드쇼미에르나 파리의 카페에서 만난 여자 중 누구도 비앙카를 잊게 만들 수 없었으므로 그녀의 무관심이 열정으로 바뀐 것에 알베르토는 진심으로 만족했을 것이다. 그 후에도 그는 다른 여성들을 사랑했지만 그녀에 대한 사랑 역시 변치 않았다. 그가 열다섯 살의 멋진 소녀에게 처음으로 느꼈던 낭만적인 감정은 결코 식지 않았다.

알베르토가 젊은 시절 사랑에 빠졌던 아가씨 중에 중요한 사람으로는 알리스 히르쉬펠트Alice Hirschfeld가 있다. 그녀의 부모는 말로야에서 매해 여름을 보냈으며 그녀는 미술에 관심이 있었다. 자코메티 가족은 손님들을 따뜻하게 대했고, 그녀와 알베르토는 진지한 대화를 길게 나누었다. 그때 그는 헤겔Georg Wilhelm Friedrich Hegel을 읽고 있었는데, 그녀는 그의 생각을 이해했고 그의 변증법적 사고를 즐겼다. 그들의 부모는 두 젊은이가 대화만큼이나 진지한 관계를 맺을 수도 있다고 생각하거나 희망했을지도 모른다. 그러나 알베르토는 관계를 그 이상 진전시키지 않고 그 문제에서는 뒷걸음질을 쳤다. 아마도 어머니가 자신을 훌륭한 처녀의 우유부단한 구혼자로 여기는 데 만족했던 것 같다. 아네타는 이 점에 관해서는 항상 그가 매우 잘 처신하는 것이라고 생각했다.

알베르토는 춤을 배운 적이 없는데도 가끔 어쩔 수 없이 무도회에 갔다. 그해 여름 말로야에서도 그랬다. 마치 춤을 자신이 도저히 참여할 수 없는 어떤 관계인 양 배우려는 마음조차 없어 보이는 형과는 달리 두 동생 디에고와 브루노는 모두 춤을 잘 추었다. 춤은 리드미컬한 움직임으로 공간에서 정확한 위치를 요구

하지는 않지만, 음향이라는 추상적인 영역과 일치해야 한다. 생동감 있는 곡조는 무용수를 도취시켜 정해지지도 않고 지시되지도 않은 어떤 목표를 향해 특정한 방식으로 움직이게 만든다. 춤추는 사람들이 종종 눈을 감은 채 춤을 추는 것은 우연한 일이 아니다. 시각적인 공간은 인간의 행동 영역이며 그 사람의 인생사의 틀이다.

알베르토가 음향 공간에 대한 감각적인 경험을 열망했지만 춤을 배우지 못했다는 것은 의미 있는 일이다. 다리가 불편한 것도 아니고 육체적으로는 충분히 춤을 출 수 있는데도 춤을 추지 못한 것은 아마도 어떤 금기로 고통받았기 때문일 것이고, 결국 자신의 열망을 고유한 방식으로 받아들였기 때문일 것이다.

말로야와 스탐파에서 열린 무도회는 공동체적인 행사였기에 모든 주민이 참여했다. 물론 춤을 추지 못하는 알베르토는 그저 바라보기만 했을 뿐이다. 가끔 함께 춤추고 싶은 아가씨를 발견하고 브루노에게 대신 추어 달라고 부탁하면 동생은 대개 받아들였다. 브루노가 부탁받은 아가씨와 춤을 추는 동안 형은 구석에서 양팔을 뻣뻣하게 옆에 붙이고 주먹을 꼭 쥐고 서서 그들을 응시했다. 어떤 경우에는 한 번이 아니라 같은 아가씨와 여러 번 추어 달라고 고집하기도 했다. 심지어 자신은 그저 구경할 수밖에 없었는데도 매력적이라고 생각한 오틸리아의 학교 친구를 위해 경비를 전액 부담해서 무도회를 연 적도 있다.

알베르토는 1922년 8월에서 10월까지 아펜첼주 헤리자우에 있는 알파인 보병부대에서 기본적인 훈련을 받고 군 복무를 했다.

1922년의 알베르토

예리한 시력 덕분에 일등사수가 되었지만 지나치게 명료한 정신과 풍부한 상상력을 지녔기에 군인들의 사기 같이 허위의식적인 모든 것에 동참할 수 없었다. 삶의 덧없음을 끊임없이 인식하며 살아온 사람에게 기동 작전과 같은 전쟁 훈련은 특히나 혼란스러웠다. 그의 상식으로는 도저히 죽고 죽이는 놀이를 받아들일 수 없었다. 자신의 성격에 맞게 충동적으로 반응하면서 그는 모의 전투에서 벗어나 숨어 버렸다.

14
미친 천재

젊은 시절 그랑드쇼미에르에서 만난 학생들은 알베르토에 대해 "그는 매우 크게 되거나 미쳐 버릴 것"이라고 말했다. 그들은 그가 특별하다고 생각했지만 모두가 그의 탁월함을 알았던 것은 아니다. 알베르토 자신이나 부르델이 그런 분위기를 조장하지 않았기 때문이다.

사제 사이는 그다지 좋지 않았다. 원하는 것과 기질이 완전히 달랐기 때문에 서로를 이해하지 못했고, 따라서 서로를 존중하지 못한 것이 아마도 자연스럽고 바람직한 일이었을 것이다. 부르델이 아카데미로 수업하러 올 때면 알베르토는 자기 작품을 가려 놓았다. 그런데도 집에 보내는 편지에는 가끔 스승의 칭찬을 받았다고 썼는데, 그것은 의심의 여지 없이 그런 격려가 자신이 아닌 부모에게 필요하다고 확신했기 때문이다. 하지만 그가 정말로

독창적인 작품을 만들자 부르델은 빈정거리기 시작했다. 물론 그의 칭찬이나 비판 어느 것도 알베르토에게 별다른 영향을 주지는 못했다. 한번은 부르델이 그가 만든 반신상을 칭찬하며 청동으로 주조하라고 조언했지만, 그는 작품이 완성되었다고 생각하는 것은 더 이상 잘 만들 수 없음을 인정하는 것이라고 느끼고 거부했다. 그는 이미 성공이 아니라 실패가 완성으로 가는 길이라고 여기고 있었다.

알베르토는 결코 만족하지 않았다. 그랑드쇼미에르의 동창들은 힘들이지 않고 인물 조각을 만들어 내는 그의 능력에 감명받았지만 그 자신은 아니었다. 그는 자신의 작품을 대수롭지 않게 여기면서 끝없이 비판하고 계속해서 다시 만들었기에 만족스러운 작품을 만드는 것은 도저히 불가능했다. 그러나 친구들의 작품에 대해서는 자신의 것보다 훨씬 더 좋다고 칭찬해 주었다. 그가 진실하게 그런 말을 한 이유는 간단했다. 미술가 대부분의 주된 관심은 바로 작품을 만드는 것인데 비해, 그에게는 그것이 어떤 목적을 위한 한 가지 수단에 불과했기 때문이다.

친구들은 그의 혹독한 자기비판에 놀라면서도 여전히 즐겁게 지냈다. 1920년대의 파리에서 미술가가 된다는 것은 낭만적이고 흥미로운 일이었으며, 단 한 사람의 진지한 친구 때문에 훼손될 즐거움은 아니었다. 아니 어쩌면 알베르토의 진지함이 즐거움의 일부였을 수도 있다. 친구들은 일부러 그를 자극해서 논쟁을 끌어 낸 다음 그의 대답을 비웃기도 했다. 그들은 그를 "미친 천재"라고 부르면서 놀렸는데, 재능뿐 아니라 유머 감각도 갖춘 그는

대부분 좋게 받아들이고 이렇게 말했다. "내 인내심은 꽤 강한 편이야."

그러나 그는 외로웠다. 그의 특출한 매력, 지성, 강력한 물리적 존재감에도 불구하고, 그의 섬세함, 솔직함, 타인에 대한 대단한 친화력에도 불구하고, 뛰어넘을 수 없는 거리감이 그를 그들에게서 떼어 놓았다. 그의 작품이 그랬듯이 그들 역시 그를 만족시키지 못했다. 그러나 고독을 자연의 이치로 받아들인 그는 불평하지 않았고, 오히려 고통을 받아들이려는 강력한 충동을 느꼈다. 그렇다고 그가 염세주의자였던 것은 아니며, 불굴의 힘과 결부된 가장 깊은 불만족은 낙천주의의 원천이 되어 내일은 모든 것이 틀림없이 더 나으리라는 확신을 만들어 냈다.

그랑드쇼미에르의 많은 젊은이는 조각뿐 아니라 사랑과 결혼에도 큰 관심이 있었지만 알베르토는 그렇지 않았다. 남편감을 찾는 아가씨들이 눈길을 주어도 그는 전혀 반응을 보이지 않고 수줍어했으며 초연했다. 아카데미의 아가씨를 식사에 초대해서 마치 연애하는 것처럼 보인 적은 몇 번 있었지만 상대가 애정을 표현하려 하면 즉시 만남을 중단하고 다른 사람들에게 그녀가 "매달린다"며 불평했다. 그에게는 남자 친구들만 있었고, 그의 삶에서 가치 있는 유일한 여성은 바로 어머니였다. 그는 어머니 얘기를 매우 자주하면서 그녀의 뛰어난 장점을 반복해서 칭찬했다. 몇몇 친구는 그런 사실로 인해 알베르토가 어떻게 동성애자가 아닐 수 있는지 궁금해했다.

다른 사람들이 보기에 특이한 방식으로 행동했을 뿐 그가 여자

들에게 관심이 있었던 것에는 의심의 여지가 없다. 한 아가씨에게 빠지면 그는 거의 환각에 빠진 듯이 강렬하게, 팔을 옆에 뻣뻣이 붙이고 주먹을 꽉 쥐고 미동도 없이 그녀를 응시했다. 이처럼 뚫어지게 바라보는 충동이 강렬한 인상을 주었을 것이다. 나중에 마침내 여성을 응시하는 강렬한 욕구에 현실적으로 길들여졌을 때 알베르토는 이렇게 회상했다. "처음부터 인간의 얼굴은 다른 어떤 것보다 나의 흥미를 끌었다. 젊은 시절 파리에 있을 때는 가끔 모르는 사람들을, 그들이 화낼 정도로, 마치 내가 보고 싶은 만큼 다 보지 못했다는 듯이, 모든 것이 너무 혼란스러워서 보고 싶은 것을 읽어낼 수 없다는 듯이, 너무나 빤히 쳐다보곤 했다."

동성애자 친구들에게 강한 공감을 가지고 있기는 해도 알베르토는 동성애자가 아니었다. 그러나 여성에 대한 감정은 지극히 양면적이어서 여성을 흠모하는 동시에 경멸했다. 그들은 멀리서 숭배받는 여신들인 동시에 고통받아 마땅한 타락한 여인들이었다. 그는 자신과 타인의 극복할 수 없는 거리감을 폭력으로 해결할 수 있을지도 모른다고 느끼고, 마음속으로 강간과 살인의 환상을 그렸다. 그래서 그는 아주 어린 시절부터 성적인 행위를 전투라고 생각했다. "나는 한 남자와 한 여자 사이에는 오로지 불일치, 전쟁, 폭력만이 가능하다고 생각했다. 여자는 육체적으로 저항할 수 없을 때까지는 복종하지 않을 것이기에, 남자는 그녀를 강간했다"고 그는 말한 적이 있었다.

폭력에 대한 환상이 현실적으로 이루어질 것이라고는 생각하지 않았지만, 환상이 그토록 강했던 것은 스스로 성적으로 완전

치 않다는 자각 때문이었을 것이다. "나는 항상 성적 능력에 문제가 많다고 느꼈다"라고 그는 말했다. 그러나 고환염으로 불임이 되기는 했지만 성교는 가능했기 때문에 진정한 이유는 생리학적인 것은 아니었다. 문제는 성적 행위를 매우 간절하게 원한다고 하더라도, 아직은 만족스럽게 성취할 자신이 없다는 점이었다. 아마도 그것이 여자들을 멀리서 바라보는 것을 더 좋아하고 애정 관계에 얽히는 것을 수줍게 피한 이유일 것이다.

그렇다고 모든 여성에게 똑같이 성적인 억제감을 느낀 것은 아니다. 편의적·논리적 선별 과정을 거친 끝에 매춘부들은 예외가 되었다. 로마에 있을 때부터 시작된 알베르토의 매춘에 대한 선호는 점차 뚜렷해졌고, 파리에서의 첫 1년 동안 뿌리 깊은 성향으로 굳어졌다.

"매춘부들은 가장 정직한 여자들이다. 그들은 그 자리에서 대가를 요구하고 가지만 다른 여자들은 매달려서 결코 놓아 주지 않는다. 성적으로 문제가 있다면 매춘이 이상적이다. 돈을 주기만 하면 능력의 유무는 중요하지 않다. 그들은 전혀 개의치 않기 때문이다."

파리에서 가장 유명한 사창가 중 한 곳인 스핑크스는 알베르토가 파리에 있던 대부분의 기간 동안 전성기를 누리고 있었다. 알베르토는 몽파르나스 역 뒤편 에드가퀴네 대로 31번지에 있는 그곳의 유혹에서 벗어날 수 없었다. 아래층의 바와 살롱은 카르나크와 폼페이를 파리식으로 섞어서 호화롭게 장식했고, 위층의 침실은 다양한 취향에 맞게 다양한 스타일로 치장하고 각종 편의시

설을 제공했다. 바와 살롱은 개방된 곳이어서 누구나 즐겁게 마시고 이야기하며 밤을 보낼 수 있었다. 그곳의 여인들은 허리까지 벗은 채로 손님들과 거리낌 없이 어울리면서 그들을 위층으로 유혹하려고 애썼다. 물론 손님이 내키지 않으면 위로 올라가야할 의무는 없었다. 알베르토는 특히 바로 이런 자유로움이 마음에 들었는데, 두려워할 만한 테스트에 빠지지 않아도 되기 때문이었다. 그래서 그는 "그곳은 내게 다른 어떤 곳보다 더 경이로운 장소였다"라고 말했다.

알베르토에게 성적인 문제가 있었던 것은 분명했지만, 그것은 말하자면 실제로 적용하는 데만 문제가 되었다. 매춘부가 이상적으로 보인 것은 성적 불능의 불쾌함과 모욕감을 덜어 주어서가 아니라, 관계의 특성이 알베르토가 열망한 진정으로 이상적인 여성성을 가려 주었기 때문이다. 따라서 그가 남녀 사이에 존재한다고 믿은 갈등 상황에서도, 군대 시절 모의 전투에서 도망쳤던 것처럼 실전에서 도망치고 있었던 것이다. 그는 남녀 관계를 전쟁으로 본 자신의 견해에 충실하게 결혼을 항복이라고 부르면서 그 개념과 관습에 매우 적대적이었다.

성인 남성으로서의 자코메티는 잘생긴 동시에 그렇지 않기도 했다. 머리는 몸에 비해 다소 컸고 손이 큼지막하고 팔도 길어, 아카데미의 친구들은 그가 몸을 굽히지 않고도 무릎을 긁을 수 있다며 놀리곤 했다. 세련되고 뚜렷한 이목구비가 강렬한 인상을 주었음에도, 그의 피부는 창백했고 입술에는 핏기가 없었다. 작은 치아들은 틈이 벌어져 있었고, 나중에는 담뱃진으로 누렇게

변했다. 한번은 어머니가 그에게 어두운 안개의 나라에서 온 것처럼 보인다며 "너는 결코 미인대회에는 나가지 못하겠다"라고 말한 적도 있었다.

알베르토는 그런 모진 비판에 동의했을 것이다. 그는 본래 외모나 체격에 자부심을 갖는 사람이 아니었고, 오히려 유별나게 건장한 체격이 주는 행복을 무시했다. 그는 어떤 종류의 스포츠건 참여하려 하지 않았으며 체조도 거의 하지 않았다. 가끔 말로야에서 여름을 보내는 동안 등산을 했지만, 봉우리는 산 아래에서 볼 때 가장 아름답다고 느꼈다. 그는 담배를 너무 많이 피워 파리 초기 시절부터 기침을 하기 시작했다. 성적 경험을 통해 쾌락을 느끼고, 담배를 좋아하고 술과 음식을 즐겼지만, 알베르토에게 육체적인 만족은 별로 중요하지 않았다. 육체는 주관이 인간의 행위를 가장 쉽게 통제하는 영역인데, 육체적인 자아가 종종 지적이고 정신적인 자아를 방해하기 때문이다. 알베르토는 처음부터 그런 간섭이 자신을 귀찮게 해서는 안 된다고 느꼈으며, 주변 환경은 그런 느낌을 갖는 데 일조했다.

15
위기와 성숙

파리에서 미술가로서 평생을 보낸 자코메티의 세 작업실 중 가장
크고 쾌적한 곳은 바로 첫 번째 작업실이었다. 당페르로셰로 거
리 72번지의 작업실은 길거리에서 한참 안쪽에 있었고, 북쪽으로
는 천문대의 넓은 정원이 보였다. 한 17평쯤 되는 넓이에 천정이
매우 높고 넓은 채광창이 있었으며, 집세는 1년에 겨우 1백 프랑
이었다.

　파리에서 첫 몇 년간의 노력의 결실은 대부분 파괴되었다. 알베
르토는 스스로를 직업적인 예술가라고 여기지 않았고, 겉모습을
탐색하는 데 몰두해 있어서 보는 연습을 하는 게 자신의 일이며,
작품은 시각과의 투쟁에서 나오는 부산물일 뿐 창조적인 능력의
증거가 아니라고 생각했다. 희망을 주는 것은 그런 행위지 결과
물이 아니라는 것이다.

돈이 더 많았다면 당연히 더 좋았겠지만 집에서 매달 보내 주는 약 1천 스위스 프랑으로도 생활하기에는 넉넉했다. 알베르토는 스위스 정부가 국외로 나간 젊은 인재에게 주는 지원금 중의 하나를 신청했다가 거절당한 뒤 당황하고 조국에게 퇴짜 맞았다고 느껴 매우 화가 났다. 그는 그것을 잊지 않고 있다가 6~7년 후 공식적인 대회에 작품을 출품하라는 요청을 받았을 때 거절했다. 고향인 브레가글리아의 모든 것에는 헌신적이었지만 모국과의 관계는 현실적·상징적으로 정반대였다. 훗날 그를 분개하게 만든 더 많은 사건이 생겨나는데, 이것 역시 잊지 않았다. 스탐파에서 오는 돈은 당연한 제공이라기보다는 헌신적인 애정의 증거라고 생각해서 자연스러운 것으로 기꺼이 받아들였다.

아네타 자코메티는 가끔 맏아들이 잘 지내고 있는지를 보러 파리에 왔다. 그녀는 아들에게 계속해서 신경을 써야 한다고 생각했고 아들도 비슷하게 느꼈다. 어머니가 와 있는 동안 알베르토는 그녀에게 보답하기 위해 순종적이고 단정하며 근면하게 살고 있다는 인상을 주려고 애썼다. 그는 살아가면서 매우 큰 의미를 지니는 일에는 언제나 어머니를 관련시키고 그녀의 승인을 받으려고 노력했다. 어머니에게 자신의 일과 야망을 얘기하는 것을 좋아했고, 그 미래에 그녀가 관여하는 것은 정당한 일이라고 생각했다. 애초부터 격려할 준비가 되어 있었던 그녀는 주저 없이 의견을 말하고 충고를 했다.

입장료가 무료인 거의 모든 일요일마다 알베르토는 세계에서 가장 풍부하고 가장 다양한 박물관인 루브르를 찾았다. 그곳에서

그는 깊은 인상을 받은 작품을 수도 없이 종이에 베꼈는데, 그중에서 가장 탁월한 것은 이집트 고대 왕국의 조각들과 선사 시대 키클라데스 문명의 대리석상이었다. 그것은 극단적인 양식화를 특징으로 하는 미술이지만 각각의 작품은 마음 깊이 느껴지는 독특한 개성을 가지고 있다. 그 대다수는 꼿꼿이 서 있는 나체의 여인을 표현한다. 여인의 발은 대체로 앞으로 구부러져 아래를 향하고 있는 힘든 자세여서, 결과적으로 그 발이 과도한 관심을 불러일으키는 동시에 미학적으로도 효과적이다. 다리는 쭉 뻗어 브이v 자로 여성을 나타내며, 몸통은 직사각형이고 가슴 바로 아래에 팔짱을 끼고 있다. 머리는 높이 들고 있고, 양식화된 코를 제외하면 특징이 없다. 모든 인물이 정면을 향하고 있으며, 측면에서는 가늘고 약하게 보인다. 이런 조각상은 풍요의 신상으로, 대지의 여신이나 위대한 어머니를 나타낸다. 고전 시대 이전의 에게해 중심의 세계에서 그녀는 창조의 힘과 행위를 상징하는 가장 중요한 존재였다. 그녀의 상은 죽은 자를 해악에서 보호하고 부활로 가는 길을 인도하기 위해 무덤 속에 놓여 있었다.

고전 시대의 조각에는 자코메티가 이집트 미술과 키클라데스 조각상에 첫눈에 반한 힘과 매력이 전혀 없었다. 그의 작품은 겉으로는 그 조각상과 거의 닮지 않았지만 수십 년이 지나면서, 그것을 강조하기 위해 더 확연해지고 심화하고 도발적이 되면서 결국 자신의 길에서 벗어나게 되는 내적 유사성이 있었다.

청년 자코메티가 파리에 도착했을 때 폴 세잔은 이미 유명한 화가들조차도 존경심을 가지고 대하는 전설적인 인물이 되어 있

었으므로, 알베르토는 그와 겨루겠다는 생각조차 하지 못했다. 알베르토는 조반니의 서재에 있던 복사본으로 그의 작품을 처음 접했고, 베네치아에서는 원작을 보았지만 틴토레토 예찬에 주의를 빼앗겨 이해하지 못했다. 이제 그는 중요한 전시품을 공부할 기회를 얻었으며, 그것들은 그에게 즉각 결정적인 감동을 주었다. 세잔의 사례는 알베르토에게 예술적 완성이라는 보답 없는 싸움에서 견디는 데 도움을 주었다. 그러나 그는 너무나 현명해서 선조들의 기교나 양식과 겨루려고 애쓰는 헛된 실수는 하지 않았다.

부르델은 파리 화단에서 권위 있는 지위를 유지하고 있는 명사이자 많은 미술가가 다양한 스타일의 작품을 출품하는, 해마다 열리는 전시회인 〈살롱 데 튈르리Salon des Tuileries〉의 부위원장이었다. 따라서 그는 자신이 총애하는 학생들을 전시회에 초청했는데, 뛰어난 재능이 있었음에도 알베르토가 초청받은 것은 3년이 지난 후였다. 출품자의 명단은 별 볼일 없는 사람들의 명부에 불과했기 때문에 중요한 것은 아니었지만 그를 제외시킨 부당함이 당시에는 마음에 사무쳤을 것이다.

이렇게 해서 자코메티는 1925년이 되어서야 두 개의 조각을 전시해 파리에서 작품을 처음으로 대중에게 선보였다. 하나는 진부한 양식의 두상이고 다른 하나는 힘이 있는 작품으로 립시츠와 초기 브랑쿠시에게 영향을 받은 〈토르소Torso〉였으나 부르델의 관심을 끌지는 못했다. 부르델은 이렇게 말했다. "누구나 그런 것을 만들 수 있지만 공개하지는 않지."

불안과 의심의 순간이 없었던 것은 아니지만 알베르토는 스스로에게 강한 믿음이 있었다. 실제로 그랑드쇼미에르의 몇몇 사람은 그가 오만하고 자만에 빠져 있다고 생각했다. 아직은 천재성에 수반되는 고뇌로 인해 그의 콧대가 꺾이기 전이었기에 간혹 퉁명스럽고 건방져 보였을 것이다. 그는 쉬고 싶어 하는 모델에게 참지 못하고 "제발, 움직이지 좀 마세요!"라며 소리를 버럭 지르는 일도 있었다. 그러나 그의 성품은 매우 좋은 편이었기 때문에 그가 아카데미에 나타나지 않자 친구들은 자리가 빈 듯한 느낌을 받았다.

알베르토의 삶의 목적이 단순했던 것에 반해 디에고는 이 직업 저 직업을 전전했다. 그는 1922년의 여름 동안 포병부대의 군 복무에 소집되어 바젤을 떠났으나 군대의 규율에 적응하지 못하고 규정에 어긋난 물품을 소지하여 벌금형을 받기도 했다. 군에서 제대한 뒤에는 마르세유에 사는 한 친척의 주선으로 화학 공장의 야간 경비 자리를 얻었다. 그러나 그 일이 마음에 들지 않은 그는 1924년 초에 스위스로 돌아가 장크트갈렌에 있는 무역 학교에 등록했다. 그는 자신이 무엇을 원하는지 알지 못했기에 술을 마시고 여자들을 쫓아다니는 등 즐기며 사는 것에 만족하면서 부모의 걱정거리가 되었다.

알베르토는 평생 디에고를 보호하고 불행이 닥치지 않을까 염려하면서 다른 사람에게 좋은 인상을 보일 수 있기를 간절히 바랐다. 그는 어머니를 제외하고는 어느 누구에게도 그런 근심을 표현한 적이 없었다. 혈기왕성한 디에고는 모험을 즐기듯이 곤경

에 빠지는 것을 좋아하여 위험한 일들을 저지르기도 했으므로 알베르토는 매우 불안해했다.

1925년 여름 알베르토는 어머니의 초상화를 그리기 시작했으나 잘 진행되지는 않았다. 4년 전에 비앙카의 반신상을 작업할 때 경험한 것과 똑같은 난감함에 빠졌지만, 이번의 상처가 훨씬 더 컸다. 4년 전에는 눈에 보이는 실재의 본성이 도전받는다는 느낌은 들지 않았고, 단지 그것을 만족스러운 형태로 재창조해 내는 자신의 능력이 도전받고 있다고 느꼈다. 그리고 그런 도전은 스스로에게 심각한 위협인 동시에 자신의 예술을 완성하려는 강력한 동기를 부여하기도 했다. 그 이후로도 그는 이전에 익숙했던 것과 근본적으로 다르지 않은 방식으로 예술적 완성을 위한 노력을 지속할 수 있었다.

그러나 이번에는 아니었다. 훗날 그는 "인간의 얼굴은 항상 다른 어떤 것보다 나의 관심을 더 끌었는데, 1925년에 나는 어떤 두상에서 받은 인상을 비슷하게라도 전달하는 것이 불가능하다고 확신하게 되었고, 그래서 그런 노력을 하지 않기로 했다. 영원히 그렇게 생각했다"라고 말했다.

1925년에 남편과 아들이 그린 초상화가 여러 점인 것으로 보아, 아네타 자코메티는 경험 많고 인내심 강한 모델이었을 것이다. 따라서 알베르토가 그녀의 초상을 그리며 겪었던 어려움은, 비앙카의 경우처럼 마지못한 포즈에서 나온 것이 아니라 아마도 모델의 정체성에 있었을 것이다. 그가 포착하고 싶은 초상은 어머니의 것이었다. 그는 모델의 적절한 역할과 행동에 지극히 엄

격한 원칙을 가지고 있었다. 알베르토의 모델이 되기 위해서는 진지한 맹세가 필요했다. 오랜 시간 부동자세를 취해야 할 뿐 아니라, 자신의 강력한 집중력에 상응하는 반응을 끊임없이 요구했다. 그것은 능동적인 수동성이었다. 훗날 많은 사람이 알베르토를 위해 자세를 취하는 것의 정서적인 어려움을 이야기했다.

1925년 여름 그는 미술가로서 성숙의 문턱에 서 있었다. 입문하고 교육받고 경쟁하던 시절은 끝났다. 1925년부터는 점차 브레가글리아에서 머무는 시간이 줄어들었다. 언제나 깊은 애착을 가지고 있었고 본원적인 중요성을 자각하고 있었기에 평생 정기적으로 그곳을 방문했지만, 이제는 직업적인 경력을 쌓아야 하는 파리가 진정한 고향이 되었다. 야심만만하고 젊은 그는 경력이 더 많고 더 성공한 동시대인의 영향을 받을 필요가 있었다. 재현적인 작품이 젊은 미술가가 당시 찬사와 명예를 얻는 데 가장 효과적인 양식이 아니라는 그의 자각이 그해 여름 겪은 위기의 한 요소였을지도 모른다.

1925년의 위기는 알베르토를 과거의 한 중요한 부분에서 떼어놓았지만 그는 움츠러들지는 않았다. 오히려 그것은 보다 완성된 표현을 위해 이 미술가의 본성에서 중요하고 복잡한 면으로부터 자유로워지는 사건이었을 것이다. 그는 훗날 무슨 일이 있었는지에 대해 다음과 같이 비유적으로 말했다. "달까지 뛰어오르고 싶어 하고 그렇게 할 수 있다고 믿을 만큼 어리석다고 해도, 어느 화창한 날 그것이 헛된 일임을 깨닫고 포기할 수 있는데, 그렇다고 비참해하는 것은 바보짓일 뿐이다." 좌절된 열망을 묘사하기 위

해 선택한 낭만적인 심상은 놀랄 만큼 현명한 태도지만, 과연 그가 자신의 경험을 그처럼 명료하게 생각했을지는 의문이다. 40년 후에 그는 반복해서 1925년의 위기를 마치 심각한 정신적 충격이었던 것처럼 말했다. 미술가에게는 그것이 해방이었을 수도 있지만 개인으로서는 상실감에 의한 고통이었을 것이다. 우리는 창조적 의지의 힘이 그 사람의 운명의 실현에 미묘한 영향을 끼치면서 작용하는 것을 다시 한 번 엿보게 된다.

그의 주장에도 불구하고 자코메티가 인간의 형상을 묘사하려는 노력을 완전히 포기했던 것은 아니다. 이런 부정확함은 자신의 과거를 잘 정리해서 단순하게 보이고 싶어 하는 욕구에서 유발될 수도 있는 반면 그의 삶과 예술 자체는 점점 더 복잡해져 갔다. 그는 그 후에도 재현적인 조각이나 회화, 드로잉 작품을 만들었고, 몇몇 작품은 전시하기도 했다. 물론 그것들에는 당시 창조적 노력의 핵심이 담겨 있지 않았고, 우리가 보기에도 그렇다. 오히려 이런 작업은 1925년의 위기에 의해 활성화된 힘을 담기에 충분히 여유 있고 융통성 있는 조각적 기법을 정교화하려는 것과 관계가 있어 보인다. 게다가 애써 발견한 표현 형태는, 그가 여전히 가끔 재현적인 작품을 만들고 있었다는 것을 의식하고 보면 더 특별하고 깊은 의미를 준다.

비앙카와 알베르토는 말로야에서 여름 휴가를 보내는 동안에는 늘 함께했다. 친밀함이 그들의 열정을 약하게 만들지는 않았다. 묘하게도 그것은 차분한 열정이어서 적어도 겉으로는 성적인 관심이 개입되지 않았다. 그들의 감정이 지속된 이유의 일부가

편안함이었을 수도 있다. 비앙카와 손을 잡고 긴 산책을 하는 동안 그의 특별한 즐거움 중 하나는 비가 곧 내릴 것 같다는 핑계로 튀어나온 둑 아래나 낮은 덤불 밑으로 비집고 들어가는 것이었다. 먹구름이 단 한 점만 있어도 그랬다.

아네타는 아들과 비앙카 사이의 연애를 인정하지 않았고, 양가 사이의 촌수가 너무 가깝다고 생각하여 결혼은 절대로 허락할 수 없다는 의견을 숨기지 않았다. 비앙카가 미술가의 아내로는 적합하지 않다고 판단했을지도 모른다. 그녀는 미술가의 아내가 가져야 할 성품을 잘 알고 있었으며, 남편감으로서는 조반니보다 알베르토가 더 요구사항이 많고 힘들 것이라고 생각했다. 그녀는 알베르토의 아내가 될 여성에 대한 정확한 기준을 가지고 있었는데, 아마도 그녀 또는 그에게 딱 알맞은 여자는 없을 것이다.

16
플로라

1925년 4월 16일 콜로라도 덴버 출신의 젊은 아가씨가 파리에 도착했다. 스물다섯 살의 플로라 루이스 메이오Flora Lewis Mayo는 새로운 삶을 살겠다는 희망으로 프랑스에 왔는데, 그녀의 과거는 새로운 미래를 동경할 충분한 이유가 되었다.

플로라의 아버지는 덴버에서 번창하는 큰 백화점을 경영하느라 너무 바빠서 딸을 위한 시간을 거의 낼 수 없었다. 불행했던 그녀는 낭만적인 백일몽에서 도피처를 찾았다. 그녀는 순간을 살고 싶었기에 모든 순간을 철저히 살았다. 그래서 학교의 교장 선생님에게 "악마가 지옥에서 '빨리 오너라'라고 말할 아이"라는 말을 듣기도 했다. 대학에 가서는 댄스 파티와 가든 파티에서 많은 청년이 그녀에게 관심을 보이자 애정에 굶주린 그녀는 분별없이 기꺼이 응했다. 사람들에게서 좋지 않은 소리가 들리기 시작했고,

급기야 소문은 플로라의 집안까지 이르렀다. 그녀는 제대로 시작해 보기도 전에 인생을 망치는 것 같아 두려운 나머지, 자신의 장례식 행렬이 지나가는 것을 바라보는 꿈을 꾸기도 했다. 부모는 그녀가 '결혼해서 정착해야' 한다고 결정하고, 적절한 조건의 메이오Mayo라는 젊은이를 찾아냈다. 결혼한 후 장인의 백화점에서 좋은 지위를 얻은 남편을 신부는 경멸했다.

인습의 희생양이 되어 버린 플로라는 곧, 이전에는 연기만 냈을 뿐인데 이제는 정말로 불을 피운다고 해도 더 이상 잃을 것이 없다고 생각했다. 그녀는 애인을 만들었다. 상대는 동쪽으로 계속해서 걸어가는 단순한 방법으로 최근에 볼셰비키에서 탈출한 백계 러시아인이었다. 그는 아무것도 없이 신발이 닳아 없어지자 맨발로 만주를 가로질러 왔다. 그도 운명으로 고통받았기 때문에 플로라의 어려운 처지를 동정했다. 아마도 그녀의 아버지가 백만장자라는 사실이 그가 기꺼이 동정심을 발휘하도록 해 주었을 것이다. 그들은 뉴욕으로 도망쳤다.

그녀는 뉴욕의 메이시스 백화점에서 책을 판매하는 일자리를 얻고 러시아 피난민들과 어울렸다. 이전에 귀족이고 귀부인이었던 모든 사람이 그녀에게 러시아인의 영혼을 가졌다고, 즉 체호프의 한 캐릭터 같다고 말했다. 그것은 사실이었다.

메이오는 자유를 얻기 위해서 장래를 희생하고 이혼을 했지만, 연인이 결혼을 거절하자 어떻게 해야 할지 알지 못했다. 덴버로도 돌아갈 수도 없었고, 뉴욕에서 혼자 사는 것도 견딜 수 없었다. 얼마 동안 그녀는 아트 스튜던트 리그에서 공부했는데, 조각에

소질이 있었고 마음이 내키면 작업이 즐겁기도 했다. 그 당시 파리는 낭만적이고 예술적인 미국인들이 완성을 추구하는 장소로 인기가 높았다. 플로라가 아버지에게 프랑스에 가고 싶다고 말하자, 루이스 부부는 덴버에서 와서 플라자 호텔의 로비에서 딸과 유쾌하지 않은 만남을 가졌다. 플로라의 부모는 죄악의 도시에서 벌 받을 삶이라고 확신하는 일의 비용을 떠맡는 것이 즐거울 리 없었지만, 딸을 집에서 멀리 떼어 놓는 것이 상책이라고 여기고, 매달 2백 달러의 돈을 주기로 하고 여행을 허락했다.

　파리의 봄은 그녀를 전율케 했다. 그녀는 황홀한 상태로 시내를 걸어 다니고, 지붕이 없는 마차를 타고 불로뉴 숲으로 갔다. 그녀는 여기서 새로운 삶을 살 수 있을 것 같았다. 예술적 기질을 가진 다른 사람들과 마찬가지로 그녀는 곧 몽파르나스로 가서 부아소나드 거리에 넓은 작업실을 얻은 후 그랑드쇼미에르의 부르델 반에 등록했다. 이 신입생은 아카데미에서 환영을 받았다. 호감을 주고 싶고 매력적으로 보이고 싶었던 그녀는 충동적이고 즉흥적인 사교성을 보여 주었다. 그러나 도가 지나칠 때도 있었다. 예를 들면, 그녀는 알코올을 절제하지 못해 더욱 충동적이 되었다. 게다가 행복해지고 싶었던 그녀는 몽파르나스의 카페에 상주하는 카사노바들의 유혹에 특히 약했는데, 그녀는 수중에 돈을 많이 가지고 있었기에 특히 매력적으로 보였다. 오래지 않아 그랑드쇼미에르의 몇몇 학생은 그녀가 나쁜 것은 아니지만 분별이 없다고 수군대기 시작했다. 플로라 역시 그 소문을 듣고, 곧 새로운 삶이 실패로 돌아갈까 봐 두려워하기 시작했다. 그녀는 술을 훨

씬 더 많이 마시기 시작했고, 자신을 행복하게 만들어 줄 강하고 이해심 많은 남자를 더욱 갈망했다.

알베르토는 그녀가 아카데미에 입학했을 때 알게 되었다. 처음부터 그녀가 매력적이라고 생각했지만 얼마 동안은 그저 아는 사이로 지냈다. 우연히 어울리던 이 시기는 그녀가 인습에 얽매이지 않으며, '매달리는' 유형의 아가씨가 아니라고 짐작하기에 충분한 기간이었다. 인습의 비난을 받는 사람들에게 본능적인 동정심을 가지고 있는 그였기에, 그녀에 대한 소문이 더욱 매력적으로 다가왔다. 하루는 플로라가 아파서 그랑드쇼미에르에 오지 않자 알베르토는 부아소나드 거리로 병문안을 갔다. 그가 침대 발치에 앉아 그녀를 바라보자 동정적인 시선을 느낀 그녀는 두 팔을 내밀어 그를 안았다. 음탕한 포옹이 아니라 그들은 마치 무한한 신뢰를 표현하려는 듯이 서로를 껴안았다. 그것이 매우 행복했던, 적어도 한동안은 행복했던 연애의 시작이었다.

알베르토가 삶에서의 행복감과 일에서의 성취감을 추구하고 있을 때, 디에고는 여전히 어느 쪽도 찾지 못했다. 한편 어린 브루노는 책임감 있고 매력적인 어른으로 자라고 있었으며, 이미 건축가가 되겠다고 결심했다. 오틸리아는 학교를 졸업하고 어머니와 함께 집에 있었다. 따라서 둘째아들이 부모를 걱정시키는 유일한 아이였다. 아네타가 그런 걱정을 끝내기 위해 취한 조치를 보면 그것이 어느 정도인지를 알 수 있다. 그녀는 디에고를 파리에 있는 형에게 보내기로 결정했다. 알베르토에게 부담을 주는 것이 내키지 않았지만, 동생을 위하는 그의 마음을 알고 있었기

에 도움이 될 것이라고 판단했다. 알베르토는 목표가 넘쳐나서 고통을 받았으므로, 그 일부가 우유부단한 동생으로 인해 소멸되기를 기대했는지도 모른다. 디에고는 파리로 가는 것을 전혀 거부하지 않았고, 거기서 즐거운 시간을 보내거나 재미있는 사건을 일으킬 기회가 많을 것이라고 기대하고 있었다. 알베르토 역시 동생을 돕고 어머니도 안심시킬 기회를 기꺼이 환영했다.

디에고는 1925년 2월의 어느 춥고 흐린 날 파리에 도착했다. 스트라스부르 대로의 황량한 경치가 마음에 들지 않았지만, 몽파르나스에 도착했을 때는 기운이 났다. 예술가가 되고 싶은 마음은 전혀 없었지만, 태평하고 방종한 삶이라는 인상에 매력을 느꼈던 것이다.

동생이 도착하기 얼마 전에 알베르토는 작업실을 당페르로셰로 거리에서 걸어서 겨우 6, 7분 정도 떨어진, 몽파르나스에 더 가까운 프루아드보 거리 37번지로 옮겼다. 2층짜리 건물의 2층 전체를 빌린 그곳은, 좁은 계단으로 오르내리도록 되어 있었고 커다란 작업실과 작은 부엌이 있었다. 넓이는 열두 평 정도로 전보다 매우 좁았고 지붕도 훨씬 낮아 작업실로는 넓지 않았지만, 숙소로서는 실용적인 이점이 더 많았다. 문제는 몽파르나스 묘지의 묘비가 어수선하게 보이는 정면 창문의 전망이 그다지 유쾌하지 않다는 점이었다. 이렇게 해서 형제의 가장 가까운 이웃은 죽은 자들이 되었는데, 뜨거운 여름밤에는 부패하는 시체에서 나오는 연소성 가스의 푸른빛이 무덤 위에서 반짝이는 것을 볼 수 있었다.

디에고도 부르델의 작업실에 가 보았지만 전혀 흥미를 느끼지

못했다. 그는 생드니 교외에 있는 공장 사무실에 일자리를 얻었
으나 이곳 역시 별로 마음에 들지 않았다. 그의 흥미를 끈 것은 멋
진 옷을 차려입고 평판이 나쁜 술집을 전전하고 매춘부들을 만
나는 것뿐이었다. 그렇게 되면 머지않아 교활한 유형의 인간들과
어울리고, 그다음은 좋지 않은 일을 벌일 것이 뻔한데도 그는 주
저 없이 그렇게 했다. 좋지 않은 일의 종류와 정도는 그 목적에 따
라 달랐다. 디에고에게 범죄 성향이 있었던 것은 아니지만 약간
은 무책임했고 도덕 관념에 문제가 있었다. 초년 시절에 보여 준
미덥지 않은 행동은 형제 사이의 근본적인 차이를 보여 준다. 동
생의 안전을 걱정하면서도 아무 생각 없이 소량의 밀수나 사소한
절도에 가담하는 일로 알베르토가 충격을 받은 것 같지는 않다.
매우 지적이었던 알베르토는 산업 사회에서 도덕적 편의주의와
윤리적 판단의 최고 기준이 다르다는 것을 익히 잘 알고 있었다.
그래서 그는 언제나 윤리적으로 적절하게 행동하려고 노력했으
며, 그럴 때면 항상 윤리에 대한 존중과 그렇지 못했을 때의 고통
스러운 자기 부정이 동반되었다. 가끔 윤리적 기준을 지키지 못
했을 때는, 죄가 실존의 근원적인 전제라는 이유로 훨씬 더 혹독
하게 스스로를 비난했다.

한편, 디에고의 행동 기준은 하루살이와 같은 도덕이어서 그다
지 의식하지 않았다. 알베르토에게 큰 걱정을 하게 만들고 보호
본능을 강하게 자극한 것은, 바로 이처럼 외적으로 드러나는 행
동이 아니라 그것에 대한 본능적인 무시였다. 마지못해서 매일의
현실과 타협하는 디에고의 무능함이, 자기 자신과 관계가 있고

자신이 정확하게 지키려고 노력한 방법들과 관련된다는 것을 그는 무의식적으로 느꼈다. 따라서 그는 자신이 실천하려고 노력하는 것과 동생을 도우려고 애쓰는 것을 연결하는 경향이 있었다. 심지어 겉으로 보기에는 목적이 다른 것을 성취하는 최선의 방법을 서로 연결하기도 했다. 그것은 실수였으나 청년의 야망과 맹목적인 형제애에 빠져 있던 알베르토로서는 다른 도리가 없었을 것이다. 수십 년이 지난 후에는 그것을 알았지만, 이미 어쩔 수 없는 일이었다.

그는 동생에게 물감 한 세트와 캔버스를 사주고 사기를 북돋아주었다. 디에고는 성실하게 작업에 착수했다. 며칠 후 디에고는 갑자기 붓을 놓으면서 "나갈 거야"라고 말했다. "어디로?"라고 알베르토가 묻자 디에고는 "베네치아로"라고 대답했다.

디에고가 파리에서 사귄 새 친구 중에 가장 친한 이는 베네치아 출신의 구스타보 톨로티Gustavo Tolotti였다. 두 사람은 대부분 북부 이탈리아로 함께 여행을 하면서 여러 번 곤경에 빠졌다. 그들은 머물던 도시나 마을에서 24시간 내에 떠나라는 명령을 받는 적이 많았다. 브루노가 건축을 공부하고 있던 취리히에서는 출처가 분명치 않은 다이아몬드를 팔다가 구금된 적도 있다. 품행이 올곧았던 어린 동생은 형의 경솔한 행동에 기겁을 했다.

또 그들이 마르세유에서 배를 타고 이집트로 갔을 때는 알렉산드리아 부두에 내리자마자 수상쩍게 생각한 경찰의 검문을 받았고, 카이로에서 문제를 일으키지 말라는 충고를 들었다. 그후에도 이상하리만큼 경찰과 자주 마주치자, 그들은 사창가에 들른

후 피라미드와 스핑크스를 보고 곧바로 마르세유로 가는 배에 올랐다.

알베르토는 동생의 무분별함과 그 친구들에게 감정이 좋을 리가 없었다. 그렇다고 장래성 있는 대안을 제시할 수도 없었다. 한가지 확실한 것은 디에고의 무분별한 행동이 스탐파에는 전혀 전해지지 않았다는 점이다. 생각이 깊은 젊은이가 충동적인 행동을 하는 사람에게서 느끼는 감정을 알베르토도 어느 정도 느꼈을 것이다. 훗날 그는 디에고가 젊은 시절 벌인 탈선 행위를 말할 때, 특히 이집트 여행에 관해서는 마치 대담하고 상상력이 풍부한 행위라도 되는 것처럼 부럽다는 듯이 이야기했다. 그러나 그때 그렇게 생각할 수밖에 없었던 것은 살아남기 위해서였다.

알베르토에게는 디에고의 행동을 불안해하거나 관대하게 여길 여러 이유가 있었지만, 그의 친구들은 전혀 그렇지 않았다. 그들은 알베르토의 동생이 무슨 짓을 하고 다니는지 잘 알고 있었다. 몽파르나스라는 세계는 카페와 작업실로 이루어져 있기 때문에 모든 구성원이 서로의 일을 잘 알고 있었고, 따라서 전도유망한 젊은 조각가의 동료들은 그의 동생을 싫어했다. 알베르토가 그들의 의견을 바꿀 수도 없는 일이었고, 그렇게 하기에는 자존심이 너무 강했다. 디에고도 자신을 원치 않는다고 느껴지는 곳에서 머리를 수그리고 싶지는 않았을 것이다. 이렇게 된 이유는 알베르토의 친구들과 디에고의 친구들이 전혀 다른 부류의 사람이기 때문이다. 시어스에 있을 때도 마찬가지였지만, 그때는 디에고가 종종 사라져 버려서 그다지 놀라운 일로 생각되지 않았

다. 여하튼 어쩔 수 없는 일이었다. 결국 이런 상황은 형제 간의 아름답지만 이상한 관계에 또 다른 기묘함을 덧붙이는 하나의 패턴을 이루게 된다.

17
숟가락 여인

성숙한 미술가로서의 자코메티가 처음 몇 년간 만든 조각상은, 1925년의 어려움을 거치고 나서 힘 있고 창의적인 솜씨가 발휘된 것이었다. 형태에 힘이 있고 조형은 매우 창의적이었지만, 젊은 작가는 천재성을 가진 사람이 위대한 예술가가 될 수 있을지를 결정하는 테스트를 받을 준비가 아직 되어 있지 않았다. 그런데도 이 시절의 가장 중요한 조각 작품은 20~30년 후에 제작된 주요 작품에 나타나는 특징을 구체적으로 보여 준다.

1925년에서 1930년 사이에 만든 가장 중요한 작품 중 하나는 보통 "숟가락 여인The Spoon Woman"이라고 불리는 1926년 작품이다. 정작 작가 자신은 1948년까지도 이 작품을 후기 조각 작품과 훨씬 더 논리적으로 밀접하게 연관되는 "커다란 여인Large Woman"이라고 불렀다. 이 작품의 주요 특징은 커다란 숟가락 형태를 띠

고 있다는 점으로, 윗부분은 볼록하고 아랫부분은 오목하여 복부를 암시한다. 평범한 모양의 흉부 위에는 작은 머리가 놓여 있다. 또한 인간의 사지가 전혀 표현되지 않은 것도 큰 특징이다. 이런 특징은 미묘하지만 강력한 상관관계를 맺고 있는데, 그것을 통해 자코메티는 처음으로 조각 매체의 필수 요소로서의 공간을 얼마나 능숙하게 다룰 수 있는지를 보여 주고 있다. 그는 이 작품에서 일생의 작업에서 기본이 되는 면을 분명히 드러냈다. 이 작품은 145센티미터 정도의 크기에 불과하지만 보는 순간 불후의 명작이라는 느낌을 준다. 그녀의 당당한 모습은 옆이나 다른 어떤 각도에서가 아니라 정면에서 보아 줄 것을 요구한다. 똑바로 정면으로 응시하도록 만드는 이 능력 또한 그녀에게 신비롭고 신성한 후광을 부여한다. 그녀는 하나의 개체가 아니라 개념적 대상이다. 그녀는 여신이고, 따라서 그 조각 작품은 신상이다. 그것은 키클라데스 대리석 조각들과 심오한 외형적·영적인 유사성을 지니고 있다.

이 시기에 만든 또 하나의 흥미롭고 중요한 작품은 〈커다란 여인〉 제작 직후에 만든 〈커플The Couple〉이다. 이전 작품에 비하면 예술적 성취와 상상력의 풍부한 전개에서 조금 뒤지는 이 작품 역시 이후의 작품을 예측할 수 있게 하는 하나의 원형이 된다. 이 작품 역시 강력하게 정면을 향하는 자세를 취하고 있기는 하지만 막연하거나 신성한 느낌을 주지 않는다. 오히려 현재적, 구체적, 육체적이며 무엇보다도 성적인 느낌을 준다. 고도로, 그러나 거칠게 양식화된 남녀는 성적인 특징을 상징하는 동시에 구체적으

로 재현하고 있다. 남자는 원통형으로 똑바로 서 있고, 여자는 곡
선으로 이루어졌다. 그 둘은 가까이 있지만, 엄밀하게는 공간적
으로뿐 아니라 형태와 기능의 조화될 수 없는 차이에 의해 떨어
져 있다. 그것들 각각은 상대의 존재를 인식하지 못하고 자아의
내면에 움츠려 있는 듯이 보인다. 그래서인지 외형적으로는 성적
인 특징을 노골적으로 드러내는데도 정서적이라기보다는 지적
인 느낌을 준다. 이 작품은 명백한 이미지일 뿐 아니라 동시에 내
밀한 드러냄이다. 이런 점에서 이 작품은 이미 자코메티의 삶과
작품 전반에 일관되게 들어 있지만, 작품이나 삶에 가장 장엄한
의미를 불어넣기 전에 가장 엄격한 심판을 받게 될 어떤 기질과
욕구를 보여 준다.

알베르토와 플로라의 연애는 처음 몇 달 동안에는 낭만적이고
행복했다. 사랑은 현실에서 현실 자체를 제외한 모든 필연성을
배제시키는 것으로 보였다. 그들은 불로뉴 숲의 호숫가에서 손을
잡고 앉아 있었고, 루브르 박물관과 룩셈부르크 정원, 자댕 데 플
랑트 안의 동물원을 거닐었다. 동물원에서는 두 사람 모두 우리
에 갇힌 동물보다 뛰어노는 아이들을 보는 것이 더 즐겁다는 사
실도 느낄 수 있었다. 그러나 알베르토는 플로라에게 자기가 아
버지가 될 수 없다는 사실을 이야기하지 않았고, 사랑과 예술에
관해 이야기를 나누면서도 결코 미래를 논하지 않았다. 특히 결
혼에 관해서는 더욱 그러했다. 플로라는 알베르토가 더 이상 바
랄 것이 없는 짝이라고 생각하여 청혼을 간절히 원했지만, 그가

(왼쪽부터) 〈토르소〉(1925), 〈숟가락 여인〉(1926)

청혼하지 않자 숙명으로 받아들이고 깨끗이 단념했다. 그녀는 그 것만으로도 행복했고 그녀 안에 '러시아인'의 영혼이 있었기에 오래 기다리면 모든 것이 원하는 대로 될 것이라고 생각했다.

알베르토는 그녀의 초상을 조각해 〈살롱 데 튈르리Salon des Tuileries〉에서 전시했다. 이에 대한 답례로 그녀는 평범하면서도 놀라울 정도로 숙련되고 생생한 그의 두상을 제작했다. 플로라가 만든 알베르토의 두상 양옆에 앉은 젊은 예술가 커플을 담은 사진이 한 장 전해진다. 남자는 강력하지만 예민한 자부심을 가지고 세상을 응시하고 있으며, 입술에는 웃을 듯 말 듯한 수수께끼 같은 미소가 담겨 있다. 플로라는 그렇게 할 이유라도 있는 것처럼 연인을 그리운 듯이 바라본다. 그녀는 매력적이지만 아름다운 얼굴은 아니고, 얼굴 어딘가에 약점이 있는 듯 보인다. 당시에 이미 그녀는 주변 환경에 의해 파괴되도록 운명 지어진 사람이라는 것이 분명했다. 사랑의 힘으로 만든 두상은 모델의 얼굴을 매우 비슷하게 묘사했을 뿐 아니라 그녀가 원하는 대로 이상화하기도 했다. 알베르토는 강하고 역동적이고 진지한 젊은이로 묘사되었다. 그가 실제로 그렇기도 했지만, 이에 반해 플로라가 잘 알고 있던 그의 이해하기 어렵고 머뭇거리며 확실한 의견을 표현하지 않는 성향은 전혀 드러나 있지 않다. 결국 사진 속에 보이는 두상은 단순히 구체적인 사물일 뿐 아니라, 그들의 꿈의 결과를 결정지을 차이와 오해의 상징으로서 그들 사이에 놓여 있는 듯이 보인다.

플로라는 한 예술가의 본성에 대한 모호한 지시를 이해하거나 참작할 능력이 없었고, 알베르토 역시 자신의 행동이 심술궂고 이

기적으로 보일 수 있다는 점을 스스로 반성할 것으로 기대되지 않았다. 그는 연인으로서 의지하고 남편으로서 책임감을 가진다거나 관습에 얽매이는 사람이 분명 아니었다. 그는 가끔 설명도 없이 며칠 동안 나타나지 않은 적도 있어 플로라는 전혀 안정적인 느낌을 가질 수 없었다. 그녀는 알베르토의 외견상의 무관심이 고통스러웠고, 그에게 매달리지 않는 것도 쉽지 않았다. 게다가 짝을 찾고 있는 젊은 여성으로서 알베르토가 그녀에게서 성적 만족을 추구하지 않는 듯이 보였기 때문에 더 큰 괴로움을 느꼈다. 그는 처음에는 열렬히 달아오르다가 정작 결정적인 시점이 되면 자주 성적 불능 상태에 빠졌고, 자신의 실패를 보상해 주려는 자상함도 보이지 않았다. 심지어 그녀와 함께 밤을 보내려고 하지 않았다. 뭔가가 잘못되어가고 있었지만 그들은 서로에게 매달렸다. 결함이 있을 수도 있지만, 이것은 알베르토가 제대로 경험한 최초의 낭만적 사랑이었고 플로라에게는 마지막 사랑이었다. 둘 다 그것이 실패한 사랑이라는 사실을 인정하고 싶지 않았다.

플로라는 브레가글리아 여행에 초대받지 못했다. 아네타가 평판을 의심할 수도 있는 여자를 집에 데리고 갈 수는 없었을 것이고, 게다가 말로야에는 여름에 비앙카가 오기로 되어 있었다. 비앙카에 대한 알베르토의 애정은 또 다른 여성이 파리에서 기다리고 있다는 사실과는 전혀 무관했다. 그들은 여전히 손을 잡고 긴 산책을 했고, 작은 은신처에 함께 비집고 들어갔다. 연인은 아니었지만 그는 자신이 그녀의 주인이라는 것을 증명하기 위해서라면 그녀에게 그 어떤 이상한 짓이라도 할 준비가 되어 있었다. 어

느 날 저녁 그녀의 방에 둘만 있을 때 그는 갑자기 호주머니에서 작은 주머니칼을 꺼내서 그녀의 팔에 자신의 이니셜을 새기고 싶다고 말했다. 그녀는 깜짝 놀라면서도 그의 탁월한 설득력에 넘어가고 말았다. 알베르토는 그녀의 왼팔 윗부분에 열심히 이니셜을 새겼지만, 너무 깊게 새기지는 않았는지 몇 년 후에 흉터가 사라져 버렸다. 여하튼 피가 흐를 만큼은 깊이 새겼는데, 비앙카는 침착하게 아픔을 견뎌내면서 나름대로 즐겼다. 그는 대문자 A를 조그맣게 새기면서 매우 흥분하고 자랑스러워했다. 그는 "이제 너는 나만의 작은 암소야!"라며 마치 장난인 듯이 그녀에게 말했다. 알베르토가 기뻐했기 때문에 비앙카도 기뻤다. 그러나 그것은 장난이 아니었다. 그 후 여러 해 동안 비앙카는 그 미술가의 칼이 자신의 살 속에 들어 왔던 부분을 낭만적인 상상을 하면서 바라보았다.

연인의 가족들은 그 사건이 암시하는 바를 잘 알고 있었으므로 장난으로 여기지 않았다. 그들은 비앙카가 알베르토의 요청에 응한 것을 나무랐고, 그가 그녀를 설득한 것을 비난했다. 그들은 눈에 보이는 것 이상의 뭔가가 있다고 여겨 용서하지 않고 질책했다. 비앙카의 팔에 이니셜을 새긴 주머니칼은 그가 조각할 때 사용하던 것이었다. 그는 보통의 조각도보다 주머니칼로 작업하는 것을 더 좋아했다. 예전에 비앙카의 반신상을 만들 때는 어쩔 줄몰라 애를 썼지만, 비앙카의 몸에 직접 새길 때는 전혀 저항이나 어려움을 느끼지 못했다. 그녀는 전에 안토니오 자코메티의 지하실에서 저항했던 것과 같은 강도로 기꺼이 그에게 복종했다. 말

하자면 그는 반신상이 아니라 모델에게 자신의 이름을 서명하고 있었던 것이다. 아마도 이 미술가의 마음속, 가장 생생하고 납득할 수 있는 실체가 머물러 있는 곳에 일말의 의심이 존재했기 때문일 것이다.

18
성공적인 첫걸음

그랑드쇼미에르의 오랜 친구들이 뿔뿔이 흩어지기 시작했다. 그 좋은 학생 시절이 끝나가고 있었고, 부르델은 심장 질환으로 고생하다 1929년에 사망했다. 작업실에서의 장난과 성공하리라는 낙천적인 꿈은, 성공하거나 사망하기 전까지는 예술가에게 세상이 눈도 끔쩍하지 않는다는 사실로 대체되었다.

알베르토가 파리에 도착하기 전에 이미 입체파가 등장했고 훌륭한 작품들이 발표되었지만, 1920년대에 명성을 얻고 싶은 젊은 미술가라면 입체파의 혁명을 무시할 수 없었다. 입체파는 인간의 의미 있는 진술을, 그것을 담고 있는 물질적 존재와 분리해서 구체적으로 표현하는 창조물이 바로 예술 작품이라는 오랜 관념을 무너뜨린 것처럼 보였다. 입체파의 창안자들은 관찰 가능한 실재의 파편화된 측면을 대담하게 표현했지만, 그들의 궁극적인 목

적은 실재를 묘사하는 것이 아니라 예술 작품을 창조하는 것이었다. 그들은 순수한 형태의 예술을 만들어 낸 미학의 기원을 무모하게도 폴 세잔이라고 규정했다. 그러나 정작 세잔은 자신에게서 자신의 것과 상반되는 후속물이 나오리라고는 생각지도 못했을 것이다. 대부분의 입체파 미술가가 이론 자체의 엄격한 구속을 외면했음에도 불구하고, 그것은 여전히 당당한 영향력을 가진 고려해야 할 것이었다.

자코메티도 자신의 조각 능력을 입체파의 영역 안에서 테스트해야 한다고 느꼈다. 1926년과 1927년에는 추상적인 조각품에 "구성Composition"이나 "구조Construction" 같은 제목을 붙여서 입체파 스타일로 많이 만들어 냈다. 재현을 완전히 포기하는 것이 내키지 않아서 작품에 "남자Man", "여자Woman", "인간Personage" 같은 부제를 붙이기도 했다. 인체 해부의 특징을 생각나게 하는 양식화된 요소가 있기는 하지만 전체적으로는 조각의 조형 규범을 따랐다. 뛰어난 재능을 가진 젊은이가 만든 것이라고 해서, 이런 작품이 근본적으로는 마음에 들지 않는 양식을 이용해 단순히 연습삼아 만들어 본 것이라고 판단하는 것은 잘못이다. 알베르토는 입체파에서 조각과 자신에 관해 배워야 할 것이 있었고, 배움에 대한 그의 열정적이고 솔직한 자세로 인해 입체파의 역사가 풍부해졌다.

그가 입체파에서 조각에 관해 배운 것은 바로 그 자체의 다양성과 중요성을 가지고 있으면서도, 본질적으로는 추상적인 3차원 대상을 창조하는 것과 관련된 형태상의 조형 문제에 대한 해결책

이었다. 그러나 그 해결책으로는 자신이 추구하는 종류의 완성을 이룰 수 없다는 사실도 배웠다. 나중에 그는 자신에게 가장 흥미로웠던 것은 예술이 아니라 진실이었다고 말했다. 그런데도 어떤 사람은 그가 입체파 작품을 겨우 열 점 내지 열두 점 정도만 만든 것을 애석해하는데, 그 이유는 그것이 그의 다른 작품과는 달리 순박한 아름다움을 담고 있기 때문이다. 그 작품들은 볼록면과 오목면, 각과 선, 생기 없는 덩어리와 활기찬 공간의 병치가 대단히 긴장감 있고 창의적이어서, 알베르토가 입체파적인 표현 방식에 정통했음을 의심의 여지 없이 보여 준다. 물론 그가 새로운 표현 양식을 만들어 냈다기보다는 기존의 표현 양식에 자신만의 무엇인가를 강하고 순수하게 덧붙인 것으로 보아야 할 것이다.

청년 자코메티에게 현저한 영향을 준 미술가는 앙리 로랑스와 자크 립시츠였다. 두 사람 다 그보다 나이가 많고 표현 양식이 달랐으나 젊은 미술가의 재능을 키워 줄 줄 알았다.

립시츠는 초보자들이 가르침을 구하면 기뻐하는 허영심 많고 자기중심적인 사람이었다. 그는 가르침을 원하는 초보자의 작품을 사람들이, 특히 보통 사람들이 너무 진지하게 받아들이지 않는 한 후하게 가르쳐 주었다. 자코메티는 1920년대 중반에 그와 친분을 쌓고 간혹 그의 화실을 방문했다. 1925년과 1927년의 입체파적 구성 작품들은 립시츠의 것보다 더 직선적이고 힘차기는 하지만 그의 영향을 나타내고 있다. 그러나 불행하게도 알베르토가 성공할 것 같은 징조가 보이자 두 사람의 진심 어린 관계는 유지되지 못했고, 훗날 젊은 예술가가 더 큰 명성을 얻게 되자 유감

스럽게도 립시츠는 그에 대해 악의 어린 비하까지 하게 된다.

앙리 로랑스는 세련된 고상함과 창조적인 순수함을 지닌 인물이었다. 그는 젊은 미술가들이 자신의 작업실에 오는 것을 호의적인 관심을 가지고 환영했으며, 결코 그들을 위압적으로 대하지 않았다. 다른 사람들이 보기에 로랑스의 공정함과 예술적인 청렴함은, 그의 조각이 지닌 미묘한 화려함과 활기만큼이나 감동적이었다. 친분이 시작되던 때부터 알베르토는 그의 작품과 그 사람 자체를 아낌없이 존경했고, 이후에도 이처럼 높은 평가를 바꾸지 않았다. 그는 로랑스나 다른 사람 앞에서만이 아니라 1945년에 발간된 감사와 찬사의 글에서도 그것을 주저하지 않고 표현했다. 숭배자이자 친구가 된 로랑스가 그에게 끼친 영향은 조각 예술에 대한 것이라기보다는 오히려 정신적인 것이었다. 알베르토의 몇몇 입체파적 작품은 로랑스 초기 스타일의 우아함과 리듬을 어느 정도 반영하고 있으나 로랑스의 완성된 특징인 풍부한 곡선의 형태는 전혀 찾아볼 수 없다. 당시의 주도적인 양식에 대해서는 정반대의 생각을 가졌다 하더라도, 두 사람이 가진 타협하지 않는 겸손함과 적당하다고 생각할 때 혼자서 작업하는 결단력은 매우 유사했다.

프루아드보 가에 있던 작업실은 천정이 너무 낮고 조명이 좋지 않아 알베르토의 마음에 전혀 들지 않았다. 당시에는 작업실을 구하기가 쉬웠는데도 알베르토는 두 해나 지난 후에야 이사 갈 결심을 했다. 1927년 봄에 스위스인 친구가 그에게 이폴리트맹드롱 거리 46번지에 작업실이 났다고 알려 주었다. 좁다는 인상에

도 불구하고 그 자리에서 이사를 결정하고, 4월의 어느 따뜻한 오후에 형제는 이삿짐과 알베르토의 작품을 손수레에 싣고 9백 미터쯤 떨어진 새 작업실로 옮겼다.

이폴리트맹드롱은 원래 19세기 조각가의 이름으로 그의 업적을 기리기 위해 붙인 것이지만, 사후에는 명성이 기대에 미치지 못해 결국 지금은 그게 누군지도 모르는 상황이 되어 버렸다. 모리스리포슈 거리와 알레지아 거리 사이에 남북으로 뻗은 그 길은 길이가 360미터 정도에 교통편이 그다지 좋지 않았다. 1930년대의 그곳에는 초라하고 낮은 건물, 작은 카페와 상점, 목재 하치장 및 프랑스인들이 "정자"라고 부르는 조그만 정원이 있는 그저 그런 작은 집 몇 채가 줄지어 있었다.

그해 봄날 알베르토와 디에고가 이사한, 화실과 허름한 방들이 뒤엉킨 날림 건물은 이폴리트맹드롱 거리와 물랭베르 거리 남서쪽 모퉁이의 꽤 넓은 구역에 있었다. 그 건물은 1910년에 무슈 마생Monsieur Machin이라는 일꾼이 튼튼한 건축물을 헐어 낸 곳에서 돈 들이지 않고 주워 모은 폐품을 이용해서 지었다. 애초에 얼기설기 대충 지은 탓에 하나의 건물이 아니라 분리된 여러 건물처럼 보였다. 어떤 부분은 단층이고, 어떤 부분은 2층이며, 또 다른 곳은 3층이어서 이웃한 각각의 부분이 서로를 지탱하면서 전체가 붕괴되는 것을 막고 있었다. 가운데에는 여러 작업실과 방으로 출입할 수 있는 복도가 있었다. 건물 부지 한쪽 귀퉁이의 작은 정원에는 나무가 몇 그루 서 있었다. 전체적으로 그곳은 한적하고 방치되었다는 매력 아닌 매력을 지니고 있었지만, 안락함을

이폴리트맹드롱 거리의 작업실

주는 현대적인 편의 시설, 즉 전기, 수도, 난방 등 어떤 종류의 배관 설비도 없었다. 복도 중간쯤에 튀어나와 있는 수도꼭지 하나와 위아래가 30센티미터쯤 없는 허술한 문이 달린 재래식 화장실이 시설의 전부였다. 이외의 문화적 설비가 필요하면 세입자가 스스로 장만해야 했으므로, 대부분의 세입자는 난방용 석탄 난로와 조명용 가스등을 구입했다. 화재의 위험이 심각한 수준이었지만 가난한 예술가들에게는 우연히 일어날 사고를 걱정할 여유가 없었다.

알베르토의 작업실은 복도 왼쪽 첫 번째 방이었다. 이전의 두 곳에 비해 훨씬 좁은 5평 정도에 불과했지만, 천정은 충분히 높았고 뒤에 있는 가파른 계단으로 올라가면 좁은 목재 발코니도 있었다. 채광창이 있는 복도 북쪽에는 커다란 창문이 있었다. 처음에는 가스등과 석탄 난로 외에는 어떤 시설도 없었고 침대 하나, 테이블 하나, 찬장 하나, 의자 한두 개, 꼭 필요한 조각대와 화판 외에는 어떤 것도 더 들어갈 공간이 없었다.

어둠침침하고 단조롭고 초라하고 좁은 장소는 이후 35년간 전혀 나아지지 않았다. 물론 그는 그곳에서 일생을 보낼 생각은 없었고 "그곳은 작은 구멍 같아서 가능한 한 빨리 옮길 생각이었다"고 말하기도 했다. 30여 년간 디에고와 함께 다른 곳을 알아보기도 했지만 심각하게 이사를 고려하지는 않았고, 오래지 않아 그곳이 충분히 넓은 장소라고 느끼게 되었다. "오래 머물수록 그곳은 더 커졌다."

이폴리트맹드롱 거리에서의 생활은 전혀 안락하지 않았고, 그

들은 금욕적인 생활을 했다. 디에고는 작업실 뒤편의 발코니에서 자고 알베르토는 바로 아래 구석에서 잤으며, 복도에 있는 수도에서 세수를 했다. 그들은 근처에서 식사를 하거나 걸어서 20분 정도 거리인 몽파르나스의 싸구려 식당에 갔다. 나중에 수입이 생기기 시작했을 때 알베르토는 근처 프리마베라 호텔에서 잠을 잤지만, 디에고는 그런 사치를 누린 적이 없었다.

이폴리트맹드롱 거리로 이사한 시점은 알베르토의 작품에서 중요한 변화가 있었던 시기와 일치한다. 새 작업실에서 그는 어느 누구의 영향도 받지 않은 조각 스타일을 만들어 나가기 시작했다. 1926년에 그는 수집가이자 미술애호가인 요제프 뮐러Joseph Müller라는 스위스인의 초상을 의뢰받고 직선적이고 힘찬, 뛰어난 조각 작품을 만들어 주었고, 다음 해에도 하나 더 제작했다. 이 작품은 개인의 특징이 분명히 드러나 있기는 하지만 보는 이에게 시각적 경험의 예술적 등가물을 보여 주려고 노력하고 있는 캐리커처에 가까웠다. 뮐러의 두 번째 초상은 비례에 맞지 않게 평평하고 비대칭적이며 약간 도드라진 부조가 특징으로 석고에 절개선을 넣어 강조했다. 전혀 실물 같지 않음에도 놀라울 만큼 생생했다.

알베르토는 어머니를 모델로 이처럼 '납작한' 초상을 하나 제작했다. 그 작품은 자연적인 외관을 재생하려고 애쓰지 않은 형태로, 비범한 활기와 깊은 울림을 주는 진실성을 결합했다. 젊은 예술가는 어머니의 초상을 온전히 자신만의 스타일로 만들었고, 이후로는 어머니를 묘사하는 데 전혀 어려움을 겪지 않았다.

알베르토는 아버지를 묘사한 놀라운 연작 초상에서 이 새로운 방식을 매우 강력하게 추구했는데, 그것은 특이하게도 아버지를 모델로 제작한 최초의 초상이었다. 처음 것은 매우 능숙한 솜씨로 만든 평범한 초상으로, 아첨까지는 아니더라도 아버지를 기쁘게 하려는 미술가의 노력을 암시한다. 그러나 그 노력은 인생관이 아니라 단순히 외모만을 표현해 냈기 때문에 실패하고 말았다. 뒤를 이은 다른 작품들은 점점 더 왜곡되고 추상적이 되어, 결국엔 조반니를 닮은 것이 모두 사라지고 예술 작품 자체만 남게 되었다. 두상의 앞면은 점점 더 납작해졌다. 어떤 것에서는 완전히 납작해져서 모델의 특징을 알아볼 수는 있지만 왜곡된 채 되는 대로 긁어서 만들었다. 어쨌든 그것은 조각 대상의 타당성과는 무관했다. 흰 대리석으로 만든 것은 너무 추상적이어서, 삼각형 모양의 얼굴이 완전히 '납작한' 초상과 유사하다는 사실만이 확인할 수 있는 유일한 근거였다. 마지막 것은 사실상 작은 조각으로 만든 가면이라 할 수 있으며, 아버지의 특징을 극단적이고 냉엄하게 풍자하여 표현했다.

이런 일련의 작품을 통해 자코메티는 인간의 두상을 표현하는 전통적인 방식과는 거리가 먼 지극히 개성적인 방식으로 진화했다. 얼굴이 덧붙여진 형상에서 얼굴을 떼어 낸 것이다. '납작한' 초상은 느리고 힘겨운 진화를 거쳐 1928년에는 앞면에 매우 섬세하게 비구상적인 모양이 새겨진, 본질적으로 얇은 직사각형 장식판 조각으로 발전했다. 조형의 이미지가 이제 직접적인 재현을 완전히 대체했고 "나는 오직 모델 앞에서 느낀 기억만을 가지고

재구성하려고 노력했을 뿐"이라고 말했다. 그러나 아직 재현의 규범이 거부되지는 않았다. 오히려 장식판 조각은 그리스 조각에서 로댕에 이르는 조각 전통에 새로운 생명력과 의미를 불어넣으려는 자코메티 최초의 공식적인 노력이었다. 이 전통에 따르면 조각된 머리는 실물과 똑같은 육체적인 형태를 가져야 하지만, 자코메티는 생명력을 표현하기 위해 조각이 실물과 반드시 똑같아야 할 필요는 없다고 생각했다. 실물 같은 떨림을 가진 키클라데스 신상의 납작하고 얇은 형태가 그에게 그 사실을 보여 주었다. 그리고 아무리 놀랍거나 예측불가능한 것이라도 영적·시각적인 경험에 대한 절대적인 충실성만이, 한 예술 작품에 완전성을 부여할 수 있다는 사실을 세잔에게서 배웠다. 또한 그는 끈질긴 연습을 통해 자신의 가장 깊은 감정에 빠지지 않고 창의적인 용어로 그것에 진실해지는 방법을 발견할 수 있다는 사실을 배우고 있었다.

이 중요한 시기에 조반니는 알베르토에게 미술가로서 스스로를 시험할 때가 왔다고 말했다. 물론 최후통첩을 한 것은 아니지만, 요컨대 아들에게 앞으로의 인생 행로에 영향을 줄 수 있는 걸음을 내디디라고 요구한 것이다. 알베르토로서는 파리의 도전에 응해 능력을 보여 줌으로써 미술가로서 자신을 증명할 뿐 아니라 한 사람의 성인으로서 자신의 힘으로 독립할 것을 요구받은 셈이다.

처음에 그는 망설였으며, 나중에 "직업적인 미술가가 되려는 마음은 없었다"고 설명하기도 했다. "나는 우연히 몇 가지를 시도

해 볼 수 있는 기회를 갖게 된, 그리고 단순히 바라볼 뿐인 젊은이였다. 아버지가 후원해 주는 한 직업적인 미술가가 될 생각은 없었다." 그러나 그는 이제 한 걸음 더 나아가라는 권고를 받았다. 그 얇은 장식판 조각은 시각적 경험에 대한 충실한 표현이자 깊은 감정을 정직하게 구현한 것이 분명했지만, 그런데도 이 미술가는 그것을 자신의 능력이나 야망을 만족시킬 증거로 여기지는 않았다.

그는 그 작품들에 대해 "형태의 면에서 정말로 완전해질 수 있었던 것이 결국 매우 작아지는 것을 보는 일은 언제나 실망스러웠다"고 말했다. 그러나 알베르토는 다른 이들의 찬사와 인정과 애정을 갈망했고, 따라서 장식판 조각 두 점과 〈두상Head〉 그리고 〈인물Figure〉을 전시하기로 결심했다.

그는 이탈리아 친구들과 몇 번 단체전을 열었는데, 그중에서 가장 유명한 사람은 캄피글리Massimo Campigli와 세베리니Gino Severini였다. 캄피글리는 알베르토가 1929년 6월 장식판 조각을 전시하기로 결심했을 때, 마침 잔 뷔셰Jeanne Bucher 화랑에서 최근 작품을 전시하려고 준비하고 있었다. 그 화랑은 통찰력 있는 화상으로 명성이 높은 마담 뷔셰가 운영하는 유명한 곳으로, 그녀의 승인은 젊은 예술가에게 명성의 지표였다. 그녀가 캄피글리의 그림과 알베르토의 장식판 조각 두 점을 함께 전시하도록 했다는 것 자체가, 그의 작품에서 독창성을 보았고 앞으로 더 나은 작품이 나오리라는 것을 예견했다는 증거였다. 아버지의 간절한 권고로 그는 운명적인 발걸음을 내디뎠다.

그녀는 일주일 만에 자코메티의 작품 두 점을 팔고, 앞으로 그의 작품을 정식으로 취급하겠다고 제안했다. 그는 경력이 이렇게 성공적으로 시작되자 놀라는 한편, 이처럼 쉬울 것이라고 예상하지 못했기 때문에 약간은 실망하기도 했다. 그는 "어떻게 그렇게 빨리 받아들일 수 있지? 어떻게 그런 어리석음을 받아들일 수 있지?"라고 자문했다. 그러나 그의 의문은 자신의 능력이 인정받으리라는 것을 결코 의심하지 않았음을 암시한다. 게다가 그는 "아버지 덕분에 기뻤다"는 사실을 기꺼이 인정했다.

19
남과 여

알베르토의 성공에 대한 플로라 메이오의 심경은 복잡 미묘했다. 그들의 관계는 안정되지도 않고 영원하지도 않으리라는 것이 점점 더 분명해졌다. 알베르토의 삶에 생긴 변화는 어떤 것이든 그녀의 위치를 위협하는 것으로 보였다. 알베르토는 여성을 배려하는 양면성을 가진 사람답게 그녀를 기쁘게 해 주려고 애썼지만 그녀의 기대치는 점점 더 높아만 갔다. "그녀와 함께 있으면 숨이 막히는 느낌이 들었다. 나는 그녀가 다른 사람을 찾았으면 했다"라고 그가 말할 정도였다. 밤에 그녀의 작업실에 함께 누워 있으면 그는 감옥에 갇힌 듯한 두려움에 싸여 그곳에서 벗어나고 싶어 했다. 자기 쪽의 침대 곁에는 불이 켜져 있었지만 어둠이 자신을 불안하게 만든다고 생각하기도 했다.

플로라는 점점 더 자주 아침에 혼자 깨어났고, 습관적으로 술

을 마셨으며, 몽파르나스의 카페에서 우연히 만난 술친구들에게서 위안을 찾았다. 어느 날 저녁 그녀는 카페 돔에서 잘생기고 어린 폴과 함께 술을 마셨다. 그가 자신의 호텔에서 하룻밤 같이 지내자고 제의하자 그녀는 승낙하고 즐겼다. 플로라에게는 알베르토와의 관계가 주는 괴로운 불확실성에서 벗어나게 해 주는 기분 좋은 변화였을 것이다. 그러나 그녀가 설령 원했다고 하더라도 배신은 일어나지 않았다. 다음 날 바르샤바로 떠난 폴을 그녀는 두 번 다시 볼 수 없었다.

그녀는 자신의 부정함에 괴로워하고 순진하게도 이를 고백하면 용서받을 수 있으리라고 생각했다. 폴을 만난 지 일주일이 지난 어느 날 저녁 그녀와 알베르토는 베르사유궁에 놀러 갔다. 정원을 거닐면서 행복한 시간을 보낸 후 자신의 작업실로 돌아왔을 때 플로라는 외도를 고백했다.

그는 상처를 받고 매우 분노했다. 화가 날 때 그는 언제나 요란하게 감정을 폭발시키는 경향이 있었는데, 이날도 소리를 지르면서 오랫동안 난리를 피웠기 때문에 인접한 작업실들에게서 불평을 들었다. 플로라는 깜짝 놀라 소란을 피우는 연인을 설득하려고 애썼다. 그녀는 한 번의 지나간 외도는 중요한 것이 아니고, 실제로 많은 부부가 때때로 충실하지 않고도 여전히 함께 살고 있지만, 그것 때문에 서로에 대한 사랑이 덜해지지는 않는다고 말했다.

그러자 알베르토는 부정을 저지르지 않는 커플들도 있으며, 그래야 한다고 대답했다. 그가 생각하는 이상적인 부부란 절대적인

책임을 지는 관계이므로 그 순간에 고통이 매우 컸을 것이다. 그러나 정기적으로 매춘부를 만나기도 하는 그의 이런 태도는 어떻게 생각해야 할까? 순수한 사랑은 배반당한 적이 없었다. 위협받고 손상된 것은 정신적인 이상이 아니라 알베르토의 정서적인 성격이었으나 플로라는 이것을 알 수 없었다. 여성에 대한 양면적인 태도로 그는 사랑하는 사람에게도 자비를 베풀지 않았다. 그런데도 그의 고통은 순수했으며, 고통의 근원이 매우 복잡하고 모호하다는 사실 때문에 더 심각했나.

그는 "우리 사이의 뭔가가 깨졌다"고 말했다.

그들은 만나지 않기로 했지만 마주치지 않을 수는 없었다. 오래지 않아 플로라에게 잘생긴 미국인 플레이보이 연인이 생기자 알베르토는 격분했다. 결별을 요구한 것은 자신이었지만 샘솟는 질투는 어쩔 수 없었다. 그는 마음속으로는 아직 그녀를 몰아내지 못했다는 놀라운 사실을 깨닫고, 애틋한 심정을 토로하는 긴 편지를 써서 우체국에 갔지만 부칠 수는 없었다. 한때 플로라가 일시적인 역할을 했던 갈망의 대상은 더 이상 존재하지 않았고, 플로라도 더 이상 그 역할을 해 줄 수 없었다. 이후로 그는 결코 그때처럼 공공연하고 비현실적으로 낭만적인 관계는 만들지 않았다. 이 사건 이후의 그의 연애, 즉 네 번의 중요한 연애는 플로라가 만족시켜 주기를 바랐던 것보다는 더 근본적인 욕구로 이루어졌고, 그것은 점차 자신의 창조적인 충동이 몰고 가는 운명의 구체적인 표현이 되었다. 그의 작품이 심오한 개인적 감정과 깊이 묻혀 있던 욕구가 가장 강력하고 뜻깊게 표현되는 국면으로 들어

〈남과 여〉(1929)

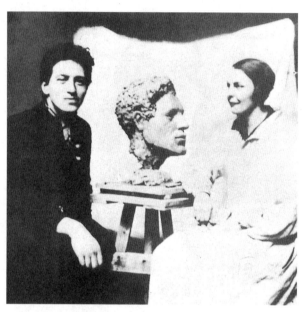

1927년의 알베르토와 플로라

선 것은 바로 이때였다.

자코메티는 1929년에 처음으로 성적인 잔인함과 폭력성이라는 주제가 숨김없이 표현된 작품을 발표했다. 이후 몇 년간 많은 조각에서 다시 나타나지만 이 작품만큼 분명한 힘과 설득력 있는 목적을 가지고 표현된 것은 없었다. 〈남과 여 Man and Woman〉는 자코메티의 작품 중에서 한 인물이 다른 인물과 능동적인 관계를 맺고 있는 유일한 조각 작품으로, 적나라하고 폭력적인 공격 행위를 표현했다. 자유롭게 양식화된 남자와 여자 형상은 마치 서로에게서 뒷걸음치듯이 오목하다. 남자의 중심부에 여자를 성폭행하거나 학살하려는 듯이 길쭉하게 생긴 도구가 튀어나와 있으며, 여자는 그처럼 위협적인 돌출 앞에서 당장이라도 쓰러질 듯 허약해 보인다. 그런데도 남자의 단단한 물건은 여자의 약해 보이는 구멍에 절대로 닿지 않는다. 두 인물은 운명적이지만 애절한 양면성의 이미지 안에 영원히 얼어붙어 있다. 〈남과 여〉는 자코메티가 입체파의 구속과 '납작한' 조각들의 한계에서 벗어나는 진화 과정에서 중요한 일보를 내디뎠음을 증명한다.

그는 시각적 경험, 즉 세잔이 말했듯이 공간 자체에 대한 지각을 조각 대상의 필수적인 부분으로 만들기 위해, 공간 속의 형상에 대한 '감각'을 전달하려고 몹시 노력했다. 따라서 감각이나 그에 따라 만들어진 대상도 실제 인물의 실물 같은 외모를 그대로 나타낼 필요는 없었을 것이다. 이처럼 분명한 자유로움이 오히려 그 미술가를 철저하게 구속했다. 자기 자신과 다른 사람에게 조각이 생명력 있는 매체라는 것을 증명하기 위해서, 그는 과거의

조각에도 주의를 기울이는 동시에 자신이 마치 최초의 조각가인 것처럼 작업할 수밖에 없었을 것이다. 그 기원의 개인적 특성에서 벗어나기 위해 알베르토는 작품의 정서적 내용을 핵심에서 제거하려고 노력했다. 이런 필요성 때문에 그는 자기 예술의 개인적 원천을 무한한 신중함과 통찰력으로 탐구할 수 있었다. 그 결과 그는 곧 인습적 규율과 이론적 기준에서 해방되어, 주로 무의식적으로 표현하는 예술적인 활동에 기여하고 그 혜택을 받을 수 있게 되었다. 자코메티는 마치 그것이 자기만을 위해서 만들어지기라도 한 듯이 쉽게, 그리고 자연스럽게 초현실주의 집단 속으로 끌려 들어갔다.

20

초현실주의 친구들

샤를 드 노아유Charles de Noailles 자작과 마리 로르Marie-Laure 자작부인은 양차 대전 사이에 프랑스에서 예술과 문화에 대해 가장 관대하고 돋보이는 후원자였다. 그들의 엄청난 부는 세계 경제의 변동이나 세계적 공황에서도 안전했다. 통찰력만큼이나 관대한 것으로 증명된 취향의 한계만을 제외한다면 그들의 역할은 거의 무한대였다. 그들은 결혼한 1923년부터 파리 유파의 중요한 미술가 대부분의 대표적인 작품을 포함한 동시대의 작품을 수집하기 시작했고, 따라서 그들이 작품을 구입한다는 것만으로도 대단한 명예가 되기도 했다. 자코메티의 재능에 대한 잔 뷔셰의 확신 역시 1929년 6월에 노아유 부부가 그녀의 화랑에서 장식판 석고 조각 한 점을 구입했을 때 충분히 보답받은 것으로 보인다. 그것은 알베르토의 초기 조각에서 가장 섬세한 작품 중 하나인 〈바라보

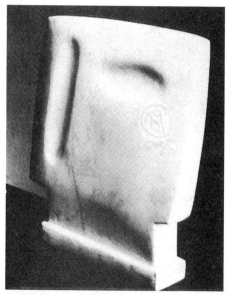

〈바라보는 남자의 두상〉(1927)

는 남자의 두상Gazing Head〉이다.

양차 대전 사이의 파리 예술계는 매우 단순하고 응집력 있어서, 주목할 만한 사건이 생기면 곧바로 모든 사람에게 알려졌다. 알베르토가 주목을 받기 시작할 무렵 가능하면 예술의 최전선에 있고자 했던 한 남자의 관심을 끈 것은 그로서는 매우 다행스러운 일이었다. 노아유 부부의 절친한 친구인 장 콕토Jean Cocteau는 1929년 자신의 『일기Journal』에 이렇게 썼다. "매우 단단하지만 매우 경쾌해서, 새 발자국이 찍힌 눈이 생각나는 자코메티의 조각을 나는 알고 있다."

잔 뷔셰는 자신의 판단에 확신을 가지고 있었지만, 무명 작가의 새로운 작품을 유명한 사람에게 보여 주면서 의견을 듣는 습관이 있었다. 따라서 그녀는 자코메티의 장식판을 이미 30대 중반에 들어선 화가 앙드레 마송André Masson에게 보여 주었다. 열정적인 초현실주의 화가 중 한 명인 마송은 상당한 명성을 얻고 있었는데, 선형적 리듬의 역동적 상호작용이 환상적인 형상과 불가해한 상징을 그려 냈던 자동기술법 덕분이었다. 그런 그에게 마담 뷔셰가 전혀 들어 본 적 없는 어느 미술가의 허약해 보이는 석고 조각을 보여 주자, 그는 곧바로 열정적인 반응을 보이면서 이렇게 말했다. "이번에는 진짜 물건을 건지셨군요."

일주일 후에 마송이 혼자 카페 돔의 테라스에 앉아 있을 때 낯선 젊은이가 테이블로 와서 말했다. "당신이 마송 씨군요." 마송은 그 젊은이가 자신이 얼마 전에 찬사를 보낸 조각을 만든 조각가임을 즉시 감지하고 말했다. "자코메티 씨군요." 알베르토는

"그래요"라며 자리에 앉았다. 이야기를 시작한 그들은 곧바로 마치 여러 해 동안 알고 지낸 듯한 느낌을 받았다. 관심사가 같고 상대가 강력한 창조적 권위를 가진 인물임을 자각했기에 그들 사이에는 우정이 생겨 나기 시작했다.

마송은 이렇게 최근에 급격히 가까워진 친구를 자기가 알고 있던 예술가와 작가들에게 소개했고, 그들은 그를 자신들의 일원으로 기꺼이 받아들였다. 알베르토는 하룻밤 사이에 자기 세대의 재능 있고 활발하고 흥미로운 대부분의 젊은이에게 알려지게 되었다. 그들 중 많은 이가 평생의 친구가 되었는데, 이런 우정은 처음부터 자연스럽고 필연적인 것으로 보였다. 자코메티는 순식간에 무명과 외로움과 고독에서 벗어났다. 이를 위해 필요한 것은 아무도 알 수 없는 직업 미술가로 성공하기 위한 장래성뿐이었다. 그 후로 그는 명성을 잃은 적이 없었다. 운명적인 발걸음을 내딛도록 한 아버지의 충고가 약속된 결과를 이루어 낸 것이다.

막스 에른스트Max Ernst, 호안 미로Joan Miró, 자크 프레베르Jacques Prévert, 미셸 레리스Michel Leiris가 마송과 함께 알베르토가 1929년 초여름에 새로 사귄 친구들이었다. 마송과 몇몇 사람이 그 무렵 순종하지 않는다는 이유로 제명되기는 했지만, 그들은 초현실주의 운동과 밀접하게 결합되어 있었다. 그들이 모든 면에서 신랄하고 열정적인 것은, 초현실주의 역사 전체가 처음부터 소란과 싸움과 논쟁의 연속이었던 것과 마찬가지였다.

초현실주의자들은 인간의 의식에 원시적 경외감을 다시 북돋웠고, 인간 내적 자아의 통합성과 직접성을 재생하기를 간절히

원했다. 또한 처음부터 목표를 달성하기 위해서는 예술적이고 문학적인 혁신만으로는 충분치 않다는 것을 알고 있었다. 인간의 삶의 근본적인 변형, 간단히 말하면 혁명이 필요했다. 따라서 젊은 시인들과 화가들은 진지하게 스스로를 혁명가라고 여겼지만, 그들에게는 교리도 전략도 없었다. 그들에게는 단지 자신들의 가치에 대한 철저한 믿음만이 있었을 뿐이며, 무엇보다도 무의식이 가장 중요하다는 것과 그것이 환상과 꿈을 통해 드러난다는 믿음이 컸다. 그들은 논리와 종교와 도덕을 비웃었고, 생활비를 벌기 위해 자신의 삶을 낭비하지 않았다. 초현실주의는 새로운 신념이자 질서이며, 모두가 공통된 규율에 복종하고 같은 이상에 고양되어 결합된 엘리트 집단이었다.

이 유토피아적 무리의 지도자를 자청한 이는 앙드레 브르통으로, 이 운동을 시작하고 이론을 정립하고 회원을 모은 비범한 권위를 가진 사람이었다. 키가 크고 위엄 있게 잘생긴 그는 절대적인 자신감에서 오는 고귀하고 차분한 분위기를 지니고 있었다. 그와 접촉한 사람 중에 그의 남다른 개성과 지성의 끌림에 저항하려 했거나 저항할 수 있었던 사람은 거의 없었다. 그는 원래 신경정신학을 전공할 목적으로 의학을 공부했지만 적성에 맞지 않았다. 이 미래의 무정부주의자는 피가 흐르는 것을 볼 수 없었고, 수술을 처음으로 참관하던 중 그만 기절하고 말았다. 의학은 포기했지만 심리학에는 여전히 큰 관심을 갖고 있던 그는 프로이트 Sigmund Freud를 만나러 빈으로 순례 여행을 떠났고, 그렇게 배운 프로이트의 이론이 초현실주의의 핵심이 되었다. 브르통의 승인과

그와의 우정은 다른 무엇보다 동료 초현실주의자들에 의해 존중되었다. 그러나 그들의 존중은 종종 시험에 들었다. 브르통은 변덕스럽고 경솔하게 이론을 자주 바꾸면서도 다른 사람들이 의문 없이 묵묵히 따르기를 기대했다. 실제로도 오랫동안 아무도 그의 권위에 도전할 마음을 품지 않았다.

루이 아라공과 폴 엘뤼아르Paul Eluard는 최초의 초현실주의자들 중에서는 브르통 다음으로 서열이 높고 두드러진 인물이었다. 아라공 역시 오만하고 독선적이었다. 그와 브르통은 둘 다 부모가 파리 경찰청 관리였다는 것과 원래는 의사가 될 생각이었다는 중요한 공통점을 가졌다. 엘뤼아르 역시 혁신적인 이상을 열렬히 지지했지만 광적인 목소리를 내지는 않았다. 무엇보다도 그는 정교한 감성을 가진 시인이자 사람을 끄는 매력을 지닌 남자였다. 이 세 사람은 그들 세대에서 가장 주목받고 재능 있는 인물이었다. 따라서 그들이 그토록 재능 있고 뛰어난 다른 많은 사람의 주목을 받고 추종자가 되게 만든 것은 놀라운 일이 아니다.

이 젊은 초현실주의자들은 처음에는 소논문과 비평지 출간에 전념하면서 —『초현실주의 혁명La Révolution Surréaliste』이라는 적절한 이름의 비평지를 통해 — 스캔들을 유발하거나 허무주의적인 견해를 발표했다. 젊고 혈기왕성했기에 그들은 지극히 평범한 것을 누리기도 했고 문제를 일으킨 적도 많았다. 지나친 행동으로 대중의 분노를 사는 경우도 있었다. 부르주아 사회에 대한 혐오를 표현하기 위한 그들의 행위는 지나치게 무례하고 경멸적이었다. 그렇지만 그들의 오만한 글과 소란스러운 일탈 행위에는 정

치적인 의도가 전혀 없었기 때문에 기존 질서에 대한 심각한 위협으로 받아들여지지는 않았다. 그러나 이 중대한 결여는 곧 공산주의자들에게 무기력한 결함으로 매도되었다. 그들은 초현실주의자들을 무능한 선전 문구 제작자이며 순진한 위선자라고 불렀다. 두 진영은 오랫동안 서로 충돌했는데, 초현실주의자들이 진지했던 반면에 공산주의자들은 영리하게도 그다지 많은 에너지와 재능을 쓰지 않았다.

1928년경에 초현실주의는 절정에 이르렀다. 언론은 브르통, 아라공, 엘뤼아르와 동료들을 더 이상 무책임한 사기꾼이나 악당으로 여기지 않고, 진정하고 가치 있는 아방가르드로 인식하게 되었다. 예전의 몇몇 무정부주의자는 사회적 지위가 믿을 수 없을 만큼 위험하고 유혹적이라는 사실을 증명했는데, 초현실주의자들 역시 나이가 들면서 개인적인 야심을 이루고 싶은 충동을 느끼고 인정받고 싶어 했다. 그러나 편리하게도 개인적 야심과 경력, 영광을 모두 초현실주의 안에서 실현한 브르통이 보기에 그런 성향은 파문당해 마땅했다. 이간질과 반박이 난무하면서 이후 초현실주의 운동은 갈등으로 분열될 운명에 처했다.

자코메티의 새 친구들 대부분은 초현실주의 계열에서 버림받거나 제명된 사람들이었다. 알베르토는 브르통을 피하라는 충고를 들었고, 거짓 선지자에 의해 잘못된 길로 들어서거나 속지 말라는 경고를 받았다. 그는 그런 충고를 충분히 이해하기는 했지만 도대체 어떤 종류의 사람이 그런 열정을 일으킬 수 있는지를 직접 보고 싶은 호기심도 참을 수 없었다.

1926년 이래 초현실주의자들이 선호한 화상은 보자르 거리 2번지에 화랑을 가지고 있는 빈틈없고 야심만만한 피에르 뢰브 Pierre Loeb였다. 고객과 예술가 모두에게 그는 감식가이자 친구라는 인상을 주었다. 그가 사업가라는 사실은 가끔씩만 느낄 수 있을 뿐이었다. 또한 화랑이 넓긴 하지만 다소 초라했던 것도 상업적인 건물이라기보다는 작업실의 분위기를 내는 데 도움이 됐다. 따라서 그는 개인적인 야망과 세속적인 성공을 경멸하는 초현실주의자들과 어울리면서, 이처럼 미묘한 분위기를 이용해서 이윤을 창출하는 일에 최고 재능을 가지고 있었다. 미학적으로 남다른 감각을 지닌 그는 자코메티의 작품이 화두에 오르기 시작하자 당연히 관심을 가지게 되었다.

알베르토는 처음으로 성공의 기회를 준 잔 뷔셰가 자신의 작품을 계속해서 다룰 수 있도록 계약을 맺었지만, 그 후 얼마 되지 않아 뢰브도 작품 전체에 매달 일정한 금액을 지불한다는 조건으로 계약을 제안했다. 알베르토의 당시 재정 상태는 어렵긴 했어도 불안정하지는 않았다. 따라서 뢰브의 조건은 알베르토에게 좀 더 안정감을 주는 정도라서 그다지 매력적인 것은 아니었다. 그러나 그의 화랑은 뷔셰의 화랑보다 훨씬 더 명성이 높았다. 막스 에른스트, 미로, 데 키리코Giorgio de Chirico 같은 젊은 사람들 외에도, 때때로 피카소나 브라크, 심지어는 마티스의 작품이 전시되기도 했다. 게다가 보유하고 있는 작품 자체가 바로 거의 실패하지 않는 통찰력을 가진 뢰브가 세심하게 가꾸어 온 비법의 산물이었다. 직업 미술가의 길로 본격적으로 들어서기 위해 막 자신의 능력을

시험한 젊은 미술가는 뢰브의 제안을 거부할 수 없는 행운으로 받아들여 계약을 맺고 만다.

새로운 계약은 뷔셰의 계약과 충돌했지만 이 일을 어떻게 해결했는지는 알려지지 않았다. 겉으로 보기에는 알베르토가 약간은 기회주의적으로 행동한 것 같은데, 그랬다면 그와는 어울리지 않는 일이다. 그러나 그 후에는 정밀하고 정확한 윤리적 행동에 대한 관심보다 명성이나 금전적 이익에 대한 고려가 우위를 차지한 적이 한 번도 없었다. 그런데도 그가 그런 행동을 한 것은 야심, 즉 성공하고 싶은 의지가 매우 강렬했던 특수한 시기였기 때문이라고 이해하는 것이 정당하다. 직업 미술가로서의 자신에 대한 믿음이 어떠했는지는 알 수 없지만 알베르토는 인정받고 싶었고, 그럴 수 있다면 무슨 일이라도 할 준비가 되어 있었을 것이다.

1930년에서 1935년 사이에 자코메티가 만든 조각 작품은 모두 그의 영적인 특성과 정서적인 성향의 직접적인 표현이라는 점에서 서로 관련되어 있다. 그 이전이나 이후에는 한 번도 자신의 본성과 가장 깊은 내면의 충동이나 욕구가 그처럼 분명하게 관련된 작품을 만든 적이 없었다. 완성을 향해 전진하기 위해서는 자생적으로 존재하는 하나의 전체를 형성하면서 영적인 동기를 미학적인 목적과 융합할 수 있어야 했다. 1921년과 1925년에 이른바 위기를 겪었던 것은 아마도 부분적으로는 그처럼 전체를 형성하기 위한 융합이, 모든 이에게 그러했듯이 자신에게도 불가능하다고 느꼈기 때문이다. 그러나 이런 불가능성을 인식한 것이 바로 결실을 맺는 유인이었고, 나중에 그는 자신의 경험을 창조적 우

연이라고 보지 않을 수 없었다. 그의 삶과 일은 되고 싶은 것과 하고 싶은 것을 조화롭게 결합해 모든 수준에서 하나가 된다. 원인과 결과가 미술가인 동시에 작품인 하나의 정체성 안에서 조화를 이룬 것이다.

이전에 만든 〈남과 여〉가 그다지 성적이거나 폭력적이지 않았던 것에 반해 1929년에 만든 〈옆으로 눕는 여자Reclining Woman〉와 〈꿈꾸는 여자Woman Dreaming〉에는, 오목한 형태와 교묘하지만 모호한 관계를 맺고 있는 명백한 남근의 형상이 담겨 있다. 그러나 정서적 내용은 조형적 목적으로 더 완벽하게 통합되어, 결과적으로는 구조적 요소가 그 미술가의 것이 아니라 그 자체의 언어로 더 효과적으로 어우러진다. 그는 내면적 삶의 가장 심오한 측면을 객관적으로 형식화할 수 있는 표현적 형태의 어휘집을 고안해내기 시작했다. 이렇게 만들기 시작한 표현 언어가 환각이나 우연의 산물처럼 보일지 몰라도, 실제로는 일관된 정서적·미학적 태도의 결과다. 자코메티의 초현실주의 시기는 그의 예술적 발달이나 경력과 어울리지 않는 막간극 같은 것이 아니다. 그 전후의 것들과 달라 보이는 이 5년간의 조각 작품도 같은 조각가가 일생동안 제작한 모든 작품과 같은 방식으로 창조적인 명령에 따라 만든 것이다. 그러한 근원적인 통일성은 물론 모든 예술가가 떠나는 모험의 정수 그 자체다.

알베르토가 최근에 사귄 친구 중에 가장 오랫동안 절친한 관계를 유지한 사람은 미셸 레리스였다. 자코메티와 동갑인 그는 부유한 부르주아 집안 출신으로, 출생의 불운함은 평생의 문학적

보상만으로는 충분히 속죄될 수 없었다. 몸집이 작고 호전적인 그는, 마치 초현실주의자들이 논쟁을 좋아하는 그의 성향과 조화를 이루기 위해 주문 제작한 듯이 보였다. 그는 문학을 통해 '평범한' 삶, '보통의' 삶을 대단한 수준의 운명으로 끌어올리기 위해 윤리적이면서도 위험하게 살고 싶었다. 그는 아무리 가혹해도 자신의 강박관념을 극단까지 추구함으로써 자기가 사로잡혀 있는 것이 죽음의 개념, 그리고 그와 비슷한 종말이나 자살의 유혹이라는 것을 알게 되었다. 개인의 책임과 청렴에 대한 기준이 너무나 엄격했던 그가 초현실주의적인 탈선과 제휴한 기간은 그리 길지 못했고, 알베르토를 만나기 훨씬 전에 이미 독자적인 길을 가고 있었다. 그는 민족학자가 되어 아프리카로 여행을 다녔고 인간학 연구로 이름을 떨쳤다. 그렇지만 그의 주된 관심은 문학, 그 중에서도 특히 자서전 문학에 있었으며, 기꺼이 그것을 통해 신화를 유추, 비유 그리고 이미지로 구성할 만큼 고통스럽게 진실을 추구하는 위험한 삶을 살았다.

레리스는 시와 예술에 관한 많은 비평을 발표했고, 알베르토 자코메티의 조각만을 다룬 첫 번째 글을 쓰기도 했다. 그 글은 1929년 유명한 작가 조르주 바타유Georges Bataille가 편집장으로 있던 『도큐망Documents』이라는 작은 비평지에 실렸다. 아직 서른도 되지 않은 예술가에게는 명예로운 일이었는데, 그 내용은 다음과 같다.

"위기라고 부를 수 있는 순간들이 있는데, 그것만이 인생에서 중요하다. 외적인 것이 갑자기 내적으로 만들어진 호소에 반응하

는 것처럼 보이는 그런 순간, 외적 세계가 그 자체와 우리의 마음 사이에 갑작스러운 의사소통을 위해 열리는 그런 순간⋯⋯. 나는 자코메티의 조각을 좋아한다. 그가 하는 모든 것이 이런 위기 중 하나를 돌처럼 굳건히 만들어 놓은 것과 같기 때문이다."

자코메티가 본격적으로 조각가의 길을 걷기 시작하는 이 시점에, 위기의 순간이 주는 근본적이고 생성적인 효과를 이해한 것은 레리스의 선견지명이었다. 알베르토를 알았던 사람들은 반드시 그의 창소적인 열망을 알았다. 훗날 그는 위기의 순간을, 바로 그것이 창조 행위가 물질적인 결과물을 만들어 낼 때 작용하는 매체가 되는 수준까지 고양한다.

1930년 초에 자코메티는 그때까지 만들었던 것과는 다른 작품을 만들었다. 〈매달린 공The Suspended Ball〉은 그의 경력에 큰 영향을 끼친 작품이다. 원래는 석고로 만든 것을, 곧 바스크 출신의 한 목수가 나무로 똑같이 만들어 냈다. 예산을 줄이고 싶어 하는 피에르 뢰브가 석고보다는 견고하고 청동보다는 싼 나무를 놓칠 리가 없었다. 열린 새장 같은 금속 틀 안에 큰 사과만 한 구체가 전선에 매달려 있으며, 그것의 아랫부분은 커다란 쐐기 모양으로 베여 있다. 이 베인 부분 바로 아래의 바닥은 큰 초승달 모양으로 솟아나 있고, 그것의 날카롭게 각진 위쪽 부분은 구체의 쐐기에 거의 들어갈 듯이 보인다. 매달려 있는 구체가 초승달 모양의 것에서 막 벗어나려는 듯이 보이기도 하고, 초승달이 위로 뚫고 올라가려는 듯이 보이기도 하도록 형태를 병치한 것이다. 관능적인 암시가 강하게 느껴지지만 동시에 뚜렷하지 않은 두 형태 사이의

모호한 관계로 인해 해석이 불안정하고, 결과적으로 막 발생하려는 순간이지만 영원히 좌절된 어떤 사건에 대한 범상치 않은 느낌을 끊임없이 만들어 낸다. 게다가 조각적인 요소가 새장 같은 틀 속에 배치됨으로써 억제된 고립감을 더해 준다.

1930년 봄에 뢰브는 미로, 아르프, 자코메티의 작품전을 열었다. 알베르토가 만든 최근의 조각 중 〈매달린 공〉은 즉시 앙드레 브르통과 초현실주의 운동에 새로 들어온 호전적인 스페인 사람 살바도르 달리Salvador Dali의 관심을 끌었다. 그들은 자코메티의 작품이 초현실주의 원리를 구현했다는 데 동의하고 그를 즉시 영입하기로 결정했다. 브르통이 이폴리트맹드롱 거리로 찾아오자, 불만을 품은 자들의 경고도 그의 유명한 매력과 숭고한 자신감에 부정적인 영향을 주지는 못했다. 알베르토는 미학적인 명성을 널리 인정받고 있는 연장자의 칭찬에 기뻐하고 감동했다. 당시 젊은 세대의 뛰어난 미술가나 작가 대부분은 초현실주의 운동의 일원이거나 경험이 있었다. 알베르토가 합류에 동의하자 브르통은 신입 회원의 강력한 지성과 스스럼없는 박력에 곧바로 마음이 끌렸다. 자코메티는 초현실주의와 함께한 4년 반 동안 모임에 참석하고, 전시회에 참가하고, 정치적·예술적 원리를 승인했으며, 『혁명에 기여하는 초현실주의Le Surréalisme au Service de la Révolution』라고 이름을 바꾼 기관지에 글을 싣기도 했다.

그는 자기 작품이 자신의 의도와 상관없이 자신에게서 독립해서 정신적 완성을 실현했음을 브르통에게 보여 주었다. 이 말은 정통 초현실주의 교리와 완벽하게 일치하므로 진실성을 의심할

이유는 없다. 자코메티의 모든 초현실주의 조각이 외적인 실재라기보다는 내적인 이미지이기 때문이다. 그러나 작품이 거의 스스로 존재하게 되었다는 암시는 사실이 아니며, 그의 초현실주의 조각의 정교함에 우연적인 효과는 아무런 역할도 하지 않았다. 그의 작품 모두는 정성스러운 근면함으로 만들어졌고, 짧은 시간 안에 만든 것도 있지만 중요한 작품 대부분은 수주일, 심지어는 수개월의 세심한 작업의 결과였다. 그래서 그의 빈틈없고 왕성한 목직의식은 브르통이 주상한 수동적인 암시와는 모순되는 듯이 보인다. 이처럼 알베르토는 모순 속에서 성장했는데, 이것이 그의 가장 뚜렷한 지적 특성 중 하나였다. 앙드레 브르통이 좋아하는 색은 초록이었다. 초현실주의 교리와 의례를 정교하게 만드는 데 리더의 개인적인 선호는 절대적인 통제력을 가졌다. 따라서 브르통이 모든 구성원에게 가능한 한 초록색 물질만을 먹고 마셔야 한다고 공표하자 그들은 기꺼이 따랐다. 그러던 어느 날 저녁 다른 사람들이 의무적으로 (연두색 술인) 샤르트뢰즈와 크렘 드 망트를 홀짝거리고 있는 동안, 알베르토는 허튼짓에 동참하는 데도 한계가 있다고 생각하여 코냑을 주문했다. 그러나 브르통은 두 사람의 견고한 우정을 감안해 예외적인 관용을 베풀었다.

초현실주의 운동에 가담한 지 몇 주 만에 알베르토는 병에 걸려 심한 복통으로 고생했다. 그가 찾은 의사는 열 살 때부터 브르통의 단짝 친구이자 함께 의대를 다닌 테오도르 프랭켈Theodore Fraenkel이었다. 프랑스의 많은 의사처럼 프랭켈도 예술에 대한 관심이 대단해서, 의학에 대한 관심보다는 동창생을 통해 만난 사

람들에게 더 큰 흥분과 만족감을 느꼈다. 그는 그런 흥분과 만족에 대한 답례로 기꺼이 의학적인 조언을 해 주면서 가끔은 보수를 받지 않기도 했다. 사실 그는 증상에 대한 진단보다는 예술적 재능을 음미하는 데 더 소질이 있었다. 그는 알베르토를 진찰한 뒤 급성 소화불량이라고 진단하고 간단한 약을 처방하여 집으로 돌려보냈다.

그러나 통증이 가라앉지 않고 오히려 더 심해지자 디에고가 불러온 다른 의사는 맹장염이라는 진단을 내렸다. 당시 프랑스에서는 급성 질병으로 고통받는 환자에게는 수술이 적합하지 않다는 의학적 견해가 있었으므로, 복부에 얼음 봉지를 대고 심각한 상태를 벗어날 때까지 기다리는 것이 일반적인 처방이었다. 다행히 알베르토는 당시 프리마베라 호텔에 있었기 때문에 작업실보다는 더 안락한 환경이었다. 디에고는 우유와 부드러운 음식과 얼음을 가지고 자주 들락거렸다. 통증이 3주 이상 지속되자 알베르토는 파리보다는 집에서 수술을 받는 것이 낫겠다고 결심하고 6월 15일에 말로야로 출발했다. 수술은 생모리츠에서 몇 킬로미터 떨어진 사메단에 있는 병원에서 이루어졌다. 나중에 집도의는 염증이 맹장을 지나 복막까지 퍼져 조금만 늦었으면 큰일 날 뻔했다고 말했다. 겨우 29세인 알베르토에게 죽음이 스쳐 지나갔다.

21
초현실주의의 새장

노아유 부부 같이 세련되고 예술적인 파리 사람들 사이에서 당시 가장 유명하고 혁신적인 실내 디자이너는 장 미셸 프랑크Jean-Michel Frank였다. 대단히 매력적인 그는 사회적·지적으로 매우 다양한 친구들의 신뢰와 존경을 받았다. 자신의 고객이 될 수 있는 상류층에 전념했던 그 역시 사상가이자 심미가였다. 그가 남달리 사려 깊은 데는 이유가 있었다. 유대인이자 동성애자인 그는 가족들과 참혹하게 사별했다. 두 형이 제1차 세계 대전에서 죽자 절망에 빠진 아버지는 창문에서 뛰어내려 자살했고, 어머니는 정신 이상자가 되어 정신병원에서 죽었다. 스물한 살이 채 되지 못한 막내아들은 고아가 되어 재산을 물려받았다. 그는 가장 진보적이고 지적인 예술 운동에 매력을 느끼고 초현실주의자들의 친구가 되었다. 그는 공산주의 이론을 숭배하고 동조한다고 고백했지

만, 동시에 호화로움을 애호하는 자신의 본성을 무시할 수도 없었기 때문에 엄격하고 검소한 장식 스타일을 발전시킴으로써 모순적인 탐닉을 부분적으로 상쇄했다. 그가 즐겁게 교제했지만 도덕적 상태를 개탄한 게으른 부자들은, 건실하고 매우 비싼 단순한 환경을 접하게 되었다. 입체파를 받아들이고 초현실주의를 인정했던 당시의 멋쟁이 엘리트들은 환호했다. 포부르생오노레 거리 140번지에 있던 프랑크의 가게는 당시의 취향을 결정하는 통찰력과 영향력을 가진 사람들의 집결지가 되었다.

예술 작품을 찬미하고 능력 있는 젊은 예술가들과의 교제를 즐긴 프랑크는 가능하면 언제나 그들의 재능과 자신의 재능을 결합하고자 했다. 그와 함께 일한 사람 중에서 자코메티는 단연 가장 완성도가 높고 풍부하고 충실했다. 그들은 1929년 무렵에 미국의 초현실주의 사진작가 만 레이Man Ray를 통해 안 이래, 제2차 세계대전으로 불행한 종말을 맞을 때까지 협력을 지속했다. 절친한 친구가 된 그들은 대부분의 사람은 결코 알아차릴 수 없는 공간적인 관계를 위해 무한한 고통을 감수하는 강박관념에 가까운 기질이 서로에게 있음을 잘 알고 있었다.

알베르토는 프랑크를 위해서 석고와 청동으로 화병, 램프, 촛대, 손잡이 달린 촛대, 장식용 메달, 벽난로 장식 조각, 난로 장작받침대 등을 만들었다. 그 일이 생계에 많은 도움이 되기는 했지만 단순한 돈벌이로 여긴 것은 아니었고 그럴 수도 없었다. 언제나 그렇듯이 자코메티는 완전히 빠져들 수 없는 일은 하지 않았으므로, 그 작품들도 실용적인 목적과는 별도로 내재적인 아름

다움을 가지고 있었다. 그는 "꽃병을 최대한 잘 만들려다 보니 조각 작품을 만들 때와 똑같이 꽃병을 만들고 있었다"라고 말했다. 그 물건들의 도안은 그의 작품에 간접적인 영향을 주었을 뿐이다. 프랑크와의 작업은 역시 간접적으로 그의 삶에 상당히 큰 영향을 끼쳤는데, 그도 그 사실을 잘 알고 있었다. 이 일로 인해 어머니 다음으로 가장 가까운 사람과의 관계가 결정적으로 바뀌었던 것이다.

알베르토의 생활방식은 여전히 디에고와는 전혀 달랐다. 디에고는 대부분의 시간을 평판이 나쁜 술집을 전전하고 어두운 탈선에 가담하면서 보냈다. 처음에는 그런 행동을 활기찬 추진력으로 포장했지만 시간이 흘러가면서 그처럼 희망적인 설명은 그다지 신뢰할 수 없게 되었다. 디에고가 인생을 허비하는 무책임한 게으름뱅이이며, 그 밖의 다른 어떤 비전이나 야망도 없는 것으로 드러나자 알베르토는 걱정이 되었다. 그의 두려움은 디에고의 부정적 생활과 자신의 긍정적 생활 사이의 근원적인 관계를 자각함으로써 더 커졌을 수도 있다. 동시에 그는 자신이 디에고의 미래가 잘못되지 않도록 막을 수 있는 긍정적이고도 유일한 요소라고 생각했다. 따라서 그는 자신의 운명과 디에고의 운명을 희망적인 방향으로 일치시키려는 경향이 있었다. 동생을 위해 할 수 있는 최대한의 것을 계획하고, 사심 없이 불명예스럽고 무능하며 위태로워 보이는 삶에서 디에고를 구해 내고 싶었다. 또한 그는 자신에게 주어진 과제와도 씨름해야 했기에 자신의 활동 범위 내에서 디에고를 도와야 했다.

지금까지는 그렇게 할 수 있는 방법이 보이지 않았지만 모든 면에서 가장 필요할 때 갑자기 방법이 나타났다. 그것은 모든 필요와 걱정을 이상적으로 만족시켜 줄 가능성이었고, 이후 35년 동안 디에고와 알베르토의 삶에 덧붙여진 당시의 필연적인 가능성이었다. 그 방법은 간단히 말해서 디에고가 알베르토의 작업을 돕는 것이었다.

알베르토가 조각 작품만 만들었다면 아마도 조수의 필요성을 느끼지 못했을 것이다. 그러나 프랑크에게서 수수료를 받기 시작하면서 그는 이 일이 본래의 작품 활동을 방해하리라는 것, 그리고 누군가가 도와주어야 이 일과 본래의 작품 활동 모두를 해낼 수 있으리라는 사실을 깨달았다. 뼈대 만들기, 석고로 뜨기, 돌 조각하기는 필수적이지만 손이 많이 가는 허드렛일이어서, 알베르토로서는 적성에도 맞지 않고 별로 좋아하지도 않았다. 디에고가 바로 그런 일을 도와주기에 적합한 사람이었다. 그는 어린 시절부터 형을 돕는 일을 당연하게 여긴 데다가 비범한 손재주까지 가지고 있었다. 아마도 오른손을 다친 것이 손가락으로 하는 뛰어난 기술을 습득하도록 유도했을 것이고, 치아소에서 석물 조각을 했던 경험도 도움이 됐을 것이다. 그리고 무엇보다도 그는 알베르토가 위대한 예술가임을 의심하지 않았다.

알베르토가 마치 기적이라도 행한 것처럼 디에고의 장래 문제가 하룻밤에 해결되었다. 디에고는 이전의 친구들과 계속 만나기는 했지만 너무나 바쁜 나머지 그들의 일에 참여할 시간이 없었고, 오래지 않아 프랑크를 비롯해 그와 함께 일하는 사람들과 친

구가 되었다. 보호받고 도와주어야 할 관계가 알베르토의 필요에 따라 훌륭한 결합을 이루자, 형제는 기쁘고 행복했을 것이다.

미술과 패션의 세계는 상호의존적으로 혼합되어 있어서, 한 분야에서의 성공이 종종 다른 곳에서의 성공도 가능하게 해 준다. 알베르토는 곧 자신이 파리 상류사회에 진출했음을 알게 되었다. 전도유망한 미술가이자 장 미셸 프랑크의 협력자로서 그는 상류사회에 즉시 받아들여졌다. 상류사회의 구성원들은 그가 자신들에게 관심을 보이는 것이 사회적인 입장 때문이 아니라는 사실을 알 수 있었다. 그는 노아유 자작 부부의 후원을 받으면서, 팔라스 데 제타트르지니에 있는 호화로운 저택의 정규 손님이 되었다. 그들은 피에르 뢰브에게서 로베르토의 작품을 하나 더 구입한 뒤 1930년 초에 한 가지 제안을 했다. 이에르의 지중해가 내려다보이는 언덕 위에 최근 지은 큰 별장의 정원에 놓을 대형 석조 조각을 만들어 달라는 것이었다. 그는 후한 선금이 기다리고 있는 그들의 제안을 받아들였다.

장 미셸 프랑크와 노아유 부부의 사교 집단에서 알베르토가 사귄 친구 중에는 장 콕토와 화가 크리스티앙 베라르Christian Bérard가 있었다. 비범한 재능을 가진 창조적인 이기주의자인 장 콕토는 당대의 가장 매혹적인 좌담가로 알려져 있었다. 그에게는 분명히 말을 다루는 놀라운 방식이 있었으나 다른 사람을 매혹하는 자신의 능력에 너무나 심취해서 멋진 평판이라는 부추김에 재능의 많은 부분을 낭비하기도 했다. 베라르의 그림은 독창적이지도 않고 중요하지도 않았지만, 매우 현대적이어서 안목 있는 구매자들을 만

족시켰다. 베라르는 또한 무대 디자이너로서도 뛰어난 재능을 발휘하여, 제2차 세계 대전 이후 의상 디자이너 크리스티앙 디오르 Christian Dior의 눈부신 성공에 상당한 기여를 했다. 장 콕토와 베라르의 친구였던 프랑크가 그랬듯이, 두 사람 다 상류사회와 그곳의 화려한 생활방식을 찬미하는 동성애자였다. 초현실주의자들은 그들을 긍정적으로 보지 않았고 믿지도 않았는데, 특히 콕토를 자리나 탐내는 혐오스러운 자기중심적 야심가라고 의심했다.

초현실주의자들은 동성애를 비난받을 만한 결함이라고 공공연하게 공격했다. 프로이트가 동성애 성향이 모든 창조적 인물에게는 어느 정도는 보편적이라고 선언한 이후, 이드의 자유로운 작용을 통한 인간의 경험에 대해 열광적으로 새롭게 해석했던 프로이트의 추종자들에게 이처럼 완고한 차별은 아마도 다소 경솔하게 보였을 것이다. 브르통은 이런 입장을 굽히지 않았지만, 그 집단의 주요 구성원이었던 르네 크르벨René Crevel은 동성애자였다. 잘생기고 매력적이며 쾌활한 독창적 시인 크르벨은 낭만적인 이상주의자였다. 그는 공산주의의 이상을 믿었지만 부유한 집안의 아들로서 상류사회의 사치스러운 삶을 즐겼다. 건장하고 남성적인 그는 한편으로는 결핵으로 고통받았으며 요양소에서 장기간의 치료를 받기도 했다. 이런 크르벨이 알베르토에게 빠져들자 알베르토 역시 긍정적으로 반응하여 크르벨의 시집에 들어갈 삽화를 그의 최초의 동판화 작품으로 만들었다.

콕토, 베라르, 프랑크, 크르벨 같은 사람들과 친했다는 이유로 알베르토의 몇몇 다른 친구들은 그가 동성애자가 아닐까 의심하

기도 했다. 그런데도 알베르토는 동성애자에게 그들의 문제에 대한 이해를 넘어선 공감을 느꼈다. 그는 자신의 필요에 의해 그들에게 끌렸고, 그들의 경험을 말로 공유하는 방식으로 참여하는 데서 즐거움을 얻었을 뿐 그 이상은 아니었다.

자코메티의 인생에서 결정적인 역할을 한 여성 중에, 우리가 전혀 중요하게 여기지 않는 유일한 사람은 드니즈Denise였다. 몽파르나스에서 만난 그들의 관계는 1930년경에 시작되었다. 알베르토와 비슷한 나이의 드니즈는 검은 머리의 아름다운 여인이었다. 그녀의 직업이 무엇이었는지는 그녀에 관한 다른 모든 것처럼 알려져 있지 않지만, 출생과 성장 과정의 불확실성은 알베르토의 창녀 선호 취향과 섞여 모종의 추측을 가능하게 한다. 드니즈는 마취약을 흡입했고 성격이 거칠며, 알베르토 말고도 같은 시기에 과일 노점상 데데 르 레쟁Dédé le Raisin이라는 또 다른 애인이 있었다고 알려져 있다. 알베르토와 데데와 드니즈는 서로 잘 지냈으며, 가끔은 함께 매우 친밀한 시간을 보냈다. 결론적으로 매우 복잡했던 드니즈와의 관계는 플로라와의 관계와는 완전히 다르게 처음부터 소란스러운 것이었다.

알베르토의 인생에서 다른 중요한 인물에 대한 정보를 많이 얻을 수 있다는 점을 고려한다면 드니즈에 관해 거의 알려지지 않은 것은 놀라운 일이다. 그렇다고 그가 그녀를 숨기려고 노력한 것도 아니었다. 그들은 드러내 놓고 애정행각을 벌였고 친구들에게도 거리낌 없이 소개했다. 어쩌면 알려지지 않았다는 것 자

체가 가장 인상적인 것일 수도 있다. 알베르토의 인생에서 중요한 여성은 대부분 그의 작품에도 중요했는데, 드니즈의 경우에는 얼마나 많은 영향을 끼쳤는지 확인할 수가 없다. 그러나 그녀와 교제하던 시기는, 그가 자신의 작업과 발표된 글, 양쪽에서 자신에 대한 솔직한 정보를 가장 풍부하게 제공했던 시기와 일치한다. 자코메티의 인생에서 다른 많은 우연의 일치가 그랬듯이, 이경우 역시 완전한 우연의 일치만은 아닐 수도 있다. 실제로 존재했음에도 그녀는 아무런 흔적도 남기지 않았다. 그렇지만 우리가 그녀에 관해 알지 못한다는 사실은, 이 시기의 알베르토에 관해 알아야 할 정보로 충분히 보상된다.

자코메티가 초현실주의 운동에 가담했을 때 만든 조각 작품에는, 계속되는 위기 상태와 모진 우연을 드러내는 잔인함과 폭력성의 암시, 성적인 고뇌, 정신적인 소외감이 가득 차 있다. 1925년의 어려움 이래, 그는 최초의 목적과 열망에 기초한 창조적 완성을 위해 자신을 해방하는 개인적·창조적 경험을 융합하려 노력했다. 아니면 그가 젊은 시절에 느꼈던 순수한 숙달의 감각을 다시 느껴 보려고 애쓰고 있었다고 말할 수도 있다. 여하튼 그렇게 하기 위해서는 미리 만족시켜야 할 조건과 극복해야 할 장애물이 있었다.

그는 자신의 초현실주의 조각 작품에 관해 "그것이 무엇을 의미하는지 고려하지 않은 채" 만들었다고 말했다. "나는 완성된 작품에서 변형되고 위치가 바뀐 이미지, 인상 그리고 가끔은 내가 알지 못한 채 심오하게 나를 감동시켰던 사건, 즉 종종 확인할 수

없을 때도 있지만 내게 아주 가깝게 느껴지는, 언제나 나를 혼란
스럽게 만든 형태를 다시 찾아내려는 경향이 있었다."

이런 이미지, 이런 형태는 무엇인가? 그것은 어떤 인상과 사건
을 말하는가? 이 조각가가 매우 강하고 구체적으로 생각하게 만
드는 작품을 만들어 내면서도 정작 의미를 고려하지 않았다는 것
은 무슨 말인가? 이런 질문들이 바로 극복해야 할 장애물과 만족
시켜야 할 조건을 가리킨다.

1931년에 석고로 만든 〈새장The Cage〉은 〈매달린 공〉처럼 나중
에 능력 있는 목수가 나무로 다시 만든 작품이지만 그 결과는 달
랐다. 전혀 모호하지 않은 이 작품은 공격적인 데다가 적나라하
지만 암시적인 에로티시즘으로 인해 문제가 되었다. 자유롭게 병
치된 요소들, 즉 두 개의 공, 남근을 상징하는 두 개의 형상, 서로
직각을 이루는 두 개의 막대, 세 개의 오목한 형태, 다섯 갈래의 발
톱이 성적 야수성이 임박했다는 듯이 새장 안에 매달려 있다. 그
조각 작품을 한 바퀴 둘러보면 다가오는 폭력의 전율이 훨씬 더
분명하게 느껴진다. 그러나 물론 아무 일도 벌어지지 않는다. 발
톱은 찢지 않고, 암시적인 형태들은 접촉하지 않으며, 내재적인
폭력은 결코 실현되지 않는다. 조각가는 차분한 자부심, 즉 미술
가의 정신적인 동기와는 다른 예술적 성향을 담은 예술 작품을
우리에게 내놓았다. 결국 그는 자기 작품에 자신의 환상을 가득
채운 동시에 자신을 포함한 다른 사람에게는 그들의 동경과 만
족의 가장 깊숙한 원천에 다가서는 예기치 못한 기쁨을 제공하는
객관적인 창조물을 만든 것이다.

물론 자코메티가 그 시기에 인간 경험의 은밀하고 숨겨진 면을 솔직하게 언급하는 예술 작품을 제작한 유일한 미술가는 아니었다. 모든 초현실주의자가 그것에 전념했으며, 공통의 목적에도 불구하고 각자 매우 자유롭게 개성 있는 작품을 만들어 냈다.

훗날 그는 "내게 영향을 준 초현실주의적인 분위기가 분명히 있었다"라고 말했다. "내 조각 작품이 다른 사람에게 흥미롭고 뭔가를 의미했으면 했다. 나는 다른 사람이 어떤 욕구를 가지고 있는지, 어떻게 하면 그들을 감동시킬 수 있는지에 대해 신경을 많이 썼다."

자코메티 인생의 다른 시기에서는 볼 수 없는, 인정받고 싶은 욕구가 인상적이다. 그는 나중에는 10년 이상을 쉬지도 않고 실망도 없이 어느 누구의 인정이나 격려 없이도 작품에 매진할 수 있음을 증명하기도 했다. 따라서 그의 초현실주의적인 작품에 표현된 내용이, 초현실주의자에게 그 특징을 인정받았는지가 궁금하지 않을 수 없다. 초현실주의 집단은 어떤 의미로든 독재적 가장인 앙드레 브르통이 자신의 성향에 따라 구성원에게 축복을 내리거나 단죄하는 일종의 대가족이었다. 그는 자신의 초현실주의 작품이 브르통의 승인을 얻자 기뻐했을 것이다. 그가 말한 대로 그것은 "나 자신의 외부에 무언가를 만듦으로써 나 자신을 완성하려는 욕구"를 충족했기 때문이다. 우리는 그가 만든 것을 볼 수 있고, 그가 어떻게 스스로를 완성했는지 작품을 보면서 추측할 수 있을 따름이다. 여하튼 그는 초현실주의 운동이라는 소우주에서 자신만의 방식으로 그것을 증명함으로써 세상에 대해 자신의

〈새장〉(1931)

우월성을 증명했다.

조반니 자코메티는 아들의 초현실주의 작품을 좋아하지도 인정하지도 않았다. 각자가 추구하는 방식에 따라 그들은 도전으로 생각되는 지점에 이르렀다. 조반니는 알베르토가 "길을 잃었다"라고 선언하고, 자신이 명예롭게 여기는 모든 기준에서 그처럼 급격하게 이탈하는 것을 잠재적 모욕으로 생각하면서, 그의 성취와 위치를 인정하지 않으려는 듯이 보였다. 그러나 부자는 겉으로는 친밀함을 유지했다.

아들의 초현실주의 작품에 대한 아네타 자코메티의 의견은 알 수 없다. 그녀는 조반니의 영향을 많이 받았지만 예술에 대한 나름의 의견이 있었고, 아버지의 이름에 가려질까 봐 걱정하던 아들이 성공해 가는 모습에 기뻐했을 것이다. 이제는 그런 걱정을 할 필요가 없었다. 알베르토는 경제적·직업적으로 독립할 수 있음을 증명했다.

22
노아유 정원의 인물

이에르에 있는 샤토 생베르나르는 거대한 콘크리트 건물이다. 노아유 자작 부부를 위해 로베르 마예스트방스Robert Mallet-Stevens가 설계한 그 건물은 입체파적인 화려한 볼거리였으며, 방마다 파리 유파의 가장 유명한 미술가들의 작품이 걸려 있었다. 정원은 현대적인 조각으로 장식되었으며, 자코메티뿐 아니라 로랑스, 립시츠, 자드킨Ossip Zadkine이 리비에라 별장의 중요한 부분을 조각하도록 의뢰받았다. 샤를 드 노아유는 알베르토에게 생베르나르를 위해 "로랑스와 같은 입체파적인 작품도 아니고, 립시츠의 청동 작품처럼 비틀리지도 않은 조각품을 제작해 달라"고 요구했다. 1930년 초의 몇 달 동안 그는 석고로 시험적인 모델을 많이 만들었지만 어느 것도 만족스럽지 않았다. 완성된 작품은 자코메티가 전에 만든 어떤 작품보다 크면서도 실외에서 견딜 수 있는 재료

로 만들어야 했다.

그해 12월에 받아들일 만한 모델이 만들어졌다. 알베르토는 로랑스와 협의한 후 완성품은 부르고뉴의 푸유네이라는 작은 마을 근처의 채석장에서 나오는 회색빛의 오톨도톨한 돌을 재료로 쓰기로 결정했다. 디에고는 선정된 모델을 가지고 준비 작업을 하기 위해 그곳에서 그해 겨울을 보냈다. 알베르토도 여러 차례 그곳에 가서 돌에 윤곽선을 그려 주는 등의 일을 했다. 그는 디에고가 명시적이기보다는 암시적이라 할 수 있는 개념적인 작은 모형을 큰 규모의 물체로 바꾸어 놓으리라고 믿었다. 디에고는 실제로 완성된 조각 작품의 대부분을 제작해 단순한 조수라 할 수 없을 정도의 역할을 했지만, 그렇다고 능동적인 협력자라고 하기에는 아직 부족한 점이 있었다. 결국 그는 알베르토의 동생으로 필요할 때 일을 도와주고 수입의 상당 부분을 받으면서, 그 외의 시간에는 화려한 옷을 입고 즐거운 시간을 보내고 싶어 하는 잘생기고 유쾌한 청년일 뿐이었다. 간단히 말해, 그는 예술가가 아니었고 예술가인 척하지도 않았다. 그러나 그는 형이 창조적인 능력을 발휘하는 데 상당히 큰 도움이 됐다. 형은 의심의 여지가 없는 예술가였다지만 당시에 디에고는 무엇이었다는 말인가? 그때까지는 아마도 그다지 절실한 문제로 보이지 않았겠지만 디에고의 애매한 지위 때문에 문제가 발생할 조짐은 있었다.

노아유 부부의 정원을 위한 작품인 〈인물〉은 1932년 초여름까지도 완성되지 않았다. 알베르토는 6월에 이에르에 3주간 머물면서 디에고와 함께 마지막 손질을 했다. 그것에만 전념한 것은 아

니지만, 구상에서 완성까지 2년이라는 상당히 긴 시간이 투입된 이 일 자체는 흥미로운 작업이었다. 이 작품은 높이가 2미터 70센티미터나 되고, 오른쪽으로는 골반, 왼쪽으로는 어깨가 돌출되어 있으며, 크고 네모난 머리가 올려져 있는 점이 특징이다. 이 조각을 놓을 정원 안의 정확한 위치는 알베르토와 노아유 부부가 함께 정했다. 이 작품은 테라스 아래 정원의 꽃과 나무 가운데 마치 살아 있는 존재가 모호한 생각을 품고 있는 듯이 보이며 비석처럼 서 있는데, 매우 거친 지역에서 온 침입자처럼 푸르게 우거진 정원과는 어울리지 않았다. 이 작품은 알베르토의 작품 중에서 돌로 만든 유일한 대작이다.

자코메티는 화상인 피에르 뢰브와 맺은 계약이 마음에 들지 않았다. 그는 미술가들은 물질에 연연하면 안 된다고 주장하면서도, 자신의 탁월한 감식 능력으로 고객이 모이는 것이므로 보상을 받아야 한다고 거리낌 없이 요구하기도 했다. 1년의 계약 기간이 끝나자 알베르토는 그의 구속에서 벗어나고자 했는데, 자유의 회복은 축하할 일이었다. 뢰브보다 미술가들을 더 공평하게 대했던 다른 화상 피에르 콜Pierre Colle 역시 초현실주의자에게 호감을 얻고 있었다. 알베르토와도 가까워진 그는 적절한 수의 작품이 준비될 때마다 개인전을 열어 주겠다고 제안하기도 했다. 알베르토로서는 환영할 만한 일이었다.

많은 동료 초현실주의자처럼 30대 초반의 자코메티 역시 한 번도 적극적으로 투쟁한 적은 없지만 공산주의가 인류의 불행에 가장 효과적이고 이성적인 해결책이라고 믿었다. 그가 가진 성격

과 삶의 방식이 민주주의와 자본주의 사회의 개념과 관습에서 벗어날 수는 없었지만 그는 오랫동안 이상적인 신념을 가지고 있었다. 그는 열정적인 정치적 신념을 가지고 있었지만 그것을 실천하는 활동을 한 적은 없었다. 스위스 시민권을 유지했으면서도 투표할 수 있을 만큼 오래 집에 머무르지 않았기 때문에 평생 투표를 한 적도 없었고, 정당에 가입한 적도 없었다. 그렇지만 그는 자기 시대의 도덕적이고 사회적인 문제에 분명한 태도를 취했다. 그는 환경의 불평등으로 억압받는 사람들과 자신을 동일시했다. 파리의 부랑자와 거지들을 존중하고 그들에게 동질감을 느꼈으며, 소외와 고뇌라는 모호한 감정도 가졌다. 생의 말기에는 세계적인 명성과 부를 얻었음에도 불구하고 부랑자처럼 살았고 그렇게 보이기도 했다. 러시아의 스탈린주의의 실상에 관해서는 1930년대의 추방과 테러가 있기 전까지는 알베르토나 초현실주의자들 중 어느 누구도 진실을 알 수 없었다. 나중에 진실이 드러났을 때 그는 이렇게 말했다. "예술가가 혁명가가 되는 가장 훌륭한 길은, 최대한 자신의 일을 잘하는 것이다."

드니즈는 자코메티의 삶의 중심에 있는 여성이었고 그들의 관계는 여전히 소란스러웠다. 소란스러움은 그녀가 이 미술가의 관심을 받은 유일한 여성이 아니라는 사실 때문에 가중되었다. 그는 남자가 한 여자에게 충실해야 한다고 생각하지 않았다. 그러나 스스로가 쉽게 질투로 고통스러워하기도 했는데, 그런 감정이 생긴다는 것 자체가 자존심이 상하는 일이었다. 그의 천성에는 심술궂은 면이 있었다. 어떻게 해 보려고 애써 봐도 그것은 태어

날 때부터 도저히 극복할 수 없는 부분이었다.

어느 날 갑자기 아버지의 파산으로 궁핍해진 플로라 메이오가 나타났다. 그녀는 또다시 붕괴하고 있던 자신의 삶을 무기력하게 방관할 수밖에 없었다. 어찌해야 할 바를 모르던 그녀가 알베르토에게 도움을 청하자 그는 그녀에게 미국으로 돌아갈 것을 권했다. 어쨌거나 미국인들이 한창 국외로 이주하던 좋은 시절은 이미 끝났다. 돌아가기 전에 그녀는 알베르토의 두상을 포함해 자신이 그농안 만든 모든 조각 작품을 파괴했다.

23
첫 개인전

디에고는 항상 1925년에서 1935년 사이가 일생에서 가장 행복했던 시절이라고 말했다. 그 10년간은 철없이 마음 편하게 지내던 청년이기를 멈추고, 성숙한 어른이 되어 다른 사람의 천재성을 완성하는 데 기여하는 큰 변화가 있던 시기였다. 필요, 도움, 보호라는 나름의 공생 관계는 형제 간의 관계가 발전하는 데 특별한 영향을 주었다. 디에고는 장 미셸 프랑크가 의뢰한 장식품을 만드는 것 외에도, 알베르토의 조각 작품에서 뼈대 만들기를 비롯한 복잡하고 어려운 준비 작업을 했고, 몇몇 작품은 같이 만들기도 했다. 알베르토가 결정하고 지시했지만 앞으로 어떤 변화가 일어날지 예측할 수 없을 정도로 디에고의 손은 점점 더 요긴해져 갔다.

아이러니하게도 디에고가 항상 알베르토가 교제하는 사람들

을 인정했던 것은 아니다. 예전처럼 어두운 일을 같이 하지는 않았지만 디에고는 가끔 옛 친구들과 저녁 시간을 함께 보냈고, 언제나처럼 알베르토와 거리를 유지했다. 그렇지만 그는 알베르토의 예술을 위해 자신을 헌신할 준비가 되어 있었으므로 예술가를 따를 수 있었다. 인간의 행동 동기에 대한 대단한 분석가는 아니었지만 디에고는 일상적인 인과 관계를 통해 형의 천성이 복잡하다는 것을 알아차렸다. 형에게 천재성이 있다는 것과 다른 사람과의 관계에서는 놀랄 만큼 순진하기에 원하지 않는 사건에 휘말릴 수 있다는 것도 파악했다. 제대로 파악한 셈이지만 동생의 관심은 창조적 재능에 관한 것은 아니었다.

1932년 4월 초의 어느 저녁 디에고와 알베르토는 카페 돔에 앉아 있었고, 늘 그렇듯이 다른 테이블에도 사람들이 있었다. 디에고는 형의 친구들이 마음에 들지 않았다. 남자 넷과 여자 둘이었는데, 거기에는 다다이즘의 창시자인 시인 트리스탄 차라도 있었다. 다른 사람으로는 초현실주의에 막 가담한 20대 초반의 자크 코탕스Jacques Cottance와 조르주 와인스타인Georges Weinstein, 23세의 미술가 로베르 주르당Robert Jourdan이 있었다. 여자로는 드니즈 벨롱Denise Bellon(아직은 알베르토의 연인이 아니었다)과 코탕스와 약혼한 그녀의 여동생 콜레트Colette가 있었는데, 그들 역시 초현실주의자들과 친분이 있었다. 그들은 그저 저녁에 마시고 이야기하러 모인 활기찬 사람들이었으나 디에고는 별로 신이 나지 않았다.

디에고는 혼자서 먼저 카페를 나왔다. 그는 최근에 알레지아 거리 199번지에 있는 한 주택단지에 새로 얻은, 이폴리트맹드롱 거

리의 방만큼이나 허술하고 검소한 작업장 겸 셋집으로 돌아가 잠을 청했으나 숙면을 취할 수 없었다. 그는 알베르토가 헤어날 수 없는 검고 끈적끈적한 늪에 빠져서 반쯤 가라앉아 있는 것을 조금 떨어진 곳에서 보면서도 전혀 돕지 못하고 당황해 쳐다만 보고 있는 꿈을 꾸었다.

그사이에 카페에서는 코탕스와 와인스타인은 집에 갔고, 나머지 사람들은 계속 얘기를 하다가 화제가 마약으로 넘어갔다. 주르당은 매우 잘생기고 재능 있는 젊은이로, 동성애자는 아니지만 뛰어난 재능과 외모로 장 콕토와 크리스티앙 베라르의 마음을 끌었다. 그들은 그에게 아편을 가르치기도 했다. 그의 아버지는 파리 경찰청의 고위 관리였으므로, 아버지와 함께 살고 있는 집에서는 감히 아편을 피울 수 없었다. 그가 친구들에게 다른 곳에 가서 아편을 피우고 난 뒤에 남는 끈적끈적한 찌꺼기를 먹자고 제안하자 모두 동의했다.

드니즈 벨롱은 최근에 남편과 헤어져서 포스탱엘리 거리의 작은 아파트에서 살고 있었다. 어린 두 딸이 집에서 자고 있음에도 그녀가 아파트의 다른 침실에서 파티를 하자고 제의하자 다섯 사람은 곧 차에 올랐다. 집에 도착하자마자 차라는 양해를 구하고 집으로 돌아갔고, 드니즈, 콜레트, 알베르토, 로베르만이 남았다. 드니즈의 침실로 가려면 아이들이 자는 방을 지나가야 했지만 다행히도 아이들은 깨지 않았다. 로베르가 찌꺼기를 만들자 두 남자와 두 여자는 그것을 삼켰다. 쾌감에 빠진 것인지 기절한 것인지 효과가 곧 나타나 그들은 모두 잠에 빠져들었다.

새벽 무렵 정신이 든 알베르토는 차츰 자신이 어디에 있는지 알아차리고, 어떻게 된 일인지 기억이 돌아왔다. 그는 옷을 모두 입은 채 침대에 누워 있었고, 곁에는 로베르가 있었다. 그다지 밝지는 않았지만 점차 주변의 것이 눈에 들어오기 시작했다. 로베르는 전혀 움직이지 않고 숨도 쉬지 않는 듯 조용히 누워 있었는데, 살펴 보니 실제로 숨을 쉬지 않았다. 알베르토는 자리에서 벌떡 일어났다. 로베르는 정말로 죽어 몸에 온기가 없었다.

알베르토는 또다시 갑자기 이유도 모른 채 밤에 낯선 방에서 시체와 함께 있었다. 북부 이탈리아의 비 내리는 산속에서처럼, 재차 운명적으로 죽음과 마주하게 된 것이다. 우연의 일치였을까? 그는 이전에 마약을 해 본 적이 없었고, 이후로도 결코 마약에 손대지 않았다. 그렇다고 로베르를 잘 아는 것도 아니었다. 이 일에 필연성이 있었다면 어디에 있었는가? 그에게 있었을까? 아니면 주변 환경에 있었을까?

그는 이 상황에 제대로 대처하지 못하고 우선 떠오른 생각대로 도망을 치기로 했다. 그는 시체가 있는 침대에서 일어나 황급히 문을 열고, 여자들이 자고 있는 방을 지나 계단을 내려와 거리로 나갔다. 쌀쌀한 거리에는 비가 내리고 있었다. 인적이 없는 시간이었지만 마침 지나가던 택시를 잡아타고 이폴리트맹드롱 거리로 돌아왔다.

자크 코탕스는 잠을 자다가 겁에 질린 전화를 받고 불려왔다. 그의 약혼녀와 언니는 알베르토가 떠난 직후에 시체를 발견했다. 로베르는 치사량을 먹은 것이 분명했다. 또한 관련된 모든 사람

을 위해 사인이 가능하면 은폐되어야 한다는 것도 분명했다. 그는 로베르의 아버지가 너무나 상심하여 영향력을 행사할지도 모른다고 생각했다. 그는 물론 경찰은 불러야겠지만, 난처한 시체가 그 집에서 발견되는 것이 달갑지 않았으므로 밖에서 우연히 발견한 척하도록 시체를 옮기자고 제안했다. 그런 와중에도 바로 옆방에서 자고 있던 어린 딸들은 기적적으로 잠에서 깨지 않았다. 그들은 가장 가까운 모퉁이에서 시체를 수습해서 포소즈 광장의 인도에 놓아 두었다.

경찰은 처음에는 속았지만 곧 진실을 알아내고, 관련된 사람 모두를 부아르방 거리 2번지에 있는 경찰서로 데려갔다. 자코메티에게도 경찰차가 와서 그를 연행해 갔다. 이런 연유로 알베르토는 우연히 연루된 죽음 때문에 한 번 더 경찰서에 구금되었다. 경찰에 구금되어 죄의식이 생겼으리라는 추측은 사실에 대한 합리적 판단에서 나온 것이라고 볼 수 없다. 그는 수년 동안 불을 켜놓고 잠을 잤지만 아무것도 막을 수 없었다.

경찰서에서의 절차는 형식적인 것에 불과했다. 코탕스의 말대로 죽은 이의 아버지는 진실을 은폐하려고 애썼고, 실제로도 그렇게 할 수 있는 위치에 있었다. 목격자들은 바로 풀려났고, 보고서는 아무것도 작성되지 않았다. 6일 후 장례를 치르고 나서야 사망 증명서가 발행되었는데, 사망 원인은 생략한 채 단지 포소즈 광장에서 죽었다고만 쓰여 있었다.

그날 아침 작업실에 도착한 디에고는 알베르토가 없는 것을 알고, 간밤의 불길한 꿈이 떠올라 불안해졌다. 곧 알베르토가 돌아

와 괴로워하며 자초지종을 말해 주자 디에고는 혼란스러웠다. 자신의 해석보다 훨씬 더 복잡한 해몽이 있어야겠지만 그의 꿈과 알베르토의 경험이 일치하자 그는 알베르토에게 도움과 보호가 필요하다는 생각을 한층 더 강화했다. 우연으로만 생각할 수 없는 일이었다.

1932년에 알베르토가 만든 〈더 이상 놀지 않는다No More Play〉는 당시에 가장 반응이 좋은 작품 중 하나였다. 죽음을 주제로 한 이 작품은 그의 모든 작품 중에서 가장 강력한 암시와 모호한 느낌을 준다. 납작한 직사각형의 흰 대리석 석판으로 된 그 작품은 깊숙이 묻혀 있는 의미를 구체적으로 상징하고 있다. 조각된 표면은 세 개의 직사각형 모양의 영역으로 나뉘어 있다. 가장 작은 가운데 것에는 뚜껑이 열리는 관이 세 개 있고, 그중 한 곳 안에 작은 전형적인 해골 하나가 들어 있다. 양쪽의 영역에는 다양한 크기의 타원형 혹은 원형의 구멍들이 우묵하게 패어 있다. 좌우 한 영역에 하나씩 똑바로 선 형상이 우묵한 곳 중의 두 곳에 서 있는데, 오른쪽에는 완고해 보이는 여성 성직자가, 왼쪽에는 존경이나 굴복의 자세로 팔을 올리고 있는 머리 없는 인간의 형상이 있다. 그리고 작품의 정면 오른쪽 구석에 마치 구슬픈 비문이라도 되듯이 제목이 새겨져 있다. 장례식을 상징하는 〈더 이상 놀지 않는다〉는 은유적인 개념의 구현인 동시에 실존인 아이러니의 표현이다. 죽음은 존재하지만 존재의 부정이며, 예술은 불멸을 제공하지만 예술가의 죽음을 필요로 한다. 프랑스어 제목 "On ne Joue

Plus"는, 글자 그대로 '사람이 더 이상 놀고 있지 않다'는 뜻이다. 자코메티가 이 작품을 만든 서른 살 무렵은 삶이 장난이 아니고 의미가 있다는 것을 증명할 여유가 있던 시기였다. 그런데도 왜 조각가가 되었느냐는 질문을 받았을 때 알베르토는 "죽지 않기 위해서"라고 말했다.

같은 해에 만든 또 하나의 중요한 조각 작품 〈눈을 향해서Point to the Eye〉는, 다른 방식이기는 하지만 비슷한 선입견을 암시한다. 직사각형의 나무 평판에 고정된 두 개의 형상이 치명적으로 대치하고 있다. 송곳처럼 가늘어지는 곤봉 형태가 보통의 두개골처럼 생긴 머리에 있는 눈을 향해 찌르듯이 있다. 눈을 건드리지는 않지만 이미 찌르고 난 뒤인지도 모른다. 그 형상은 죽음의 이미지이며, 눈을 향한 도구는 치명적인 사건의 명백한 표현이다. 그것의 원인과 특성이 조각의 표현적 느낌을 전달한다. 한 예술가에게 시야는 삶과 맞먹으며, 그것의 자연스러운 결합의 결과가 바로 예술 작품이다. 창조는 출산이라 할 수 있는데, 눈이 먼다는 것은 창조력을 잃는 것이고, 예술적인 능력을 넘어 성적 불능의 상태가 되는 것이며, 살아 있는 죽음을 맞게 되는 일이다. 그래서 우리는 치명적인 도구의 본성을 주목하게 된다. 〈눈을 향해서〉에서 '향해서'는, 말하자면 '향하는' 자체가 아니라 전체 형상이다. 무기는 송곳만이 아니라 곤봉이며, 그 형태로 치명적인 결과를 가져올 수 있는 다른 행위의 완성을 암시하고 있다. 따라서 성은 삶에서 가장 귀중한 것을 위협하고 있는 듯하다. 알베르토는 천성적으로 매우 치밀하게 작품을 만들었다. 영적인 원인을 반영하고

그것의 결과를 구체화한 〈눈을 향해서〉 역시 절묘하게 착안된 조각의 권위를 지닌 작품이다. 이 작품의 힘은 작품의 허약함과 분리될 수 없고, 힘과 허약함은 끊임없이 균형을 이루면서 서로 관련된다.

자코메티가 1932년에 만든 세 번째 중요한 조각 작품은 〈목이 잘린 여인Woman with Her Throat Cut〉으로, 죽음이라는 지배적인 주제가 작가의 정신적인 고뇌와 성적 폭력성에 대한 선입견에 의해 부차적으로 표현되었다. 이 작품의 기원은 특히 그런 의도를 가졌다는 것과 그것의 의미를 드러내고 있는 반면, 의도와 의미는 모두 항상 꿈, 질병, 죽음 같은 열네 살짜리의 낯설고 어지러운 경험과의 연관성을 노골적으로 떠올리게 한다. 〈목이 잘린 여인〉은 해부학적 형태들의 속이 드러나 보이도록 구성했는데, 제목에서 유사한 상징적인 의도를 암시하고 있는, 전에 만든 두 작품과 관련되어 있다.

그중 하나는 그가 3년 전에 만든 〈거미 모양의 여인Woman in the Form of a Spider〉이다. 작품의 다양한 요소를 보았을 때 대충 여성과 절지동물을 암시하는 것으로 볼 수는 있지만 아무래도 제목과는 어울리지 않는다. 마치 이 작품에서 알베르토는 우리에게 작품의 조형적 완전성에 폭력을 가한다는 암시를 찾아보게 하려는 듯이 보인다. 〈거미 모양의 여인〉은 벽에 매달도록 만들어졌는데, 수년 동안 최초의 석고본을 자기 침대 바로 위의 벽에 걸어 놓았던 사실에서 자코메티에게 그것이 얼마나 중요했는지 알 수 있다. 그러나 이 작품이 거미를 묘사한 것이라면 토막토막 잘린 것이

고, 여자라고 생각한다면 작가가 자기 침대 위에 걸어 두었다는 사실을 언급하지 않더라도 모든 것이 훨씬 더 분명히 드러난다.

알베르토가 2, 3년 후에 만든 〈밤에 자기 방에서 고통받는 여인 Tormented Woman in Her Room at Night〉은 립시츠와 로랑스의 영향을 받은 반半입체파 양식의 시험적이고 과도기적인 작품이다. 〈거미 모양의 여인〉이나 〈목이 잘린 여인〉보다는 힘, 독창성, 효율성이 부족하다고 평가되는 이 작품은 무엇보다도 조형적이고 상징적인 전이라는 점에서 흥미롭다. 난도질당한 암컷 곤충이 해체되고 경련하는 모습을 재현하여, 〈목이 잘린 여인〉에서 잔인하게 수행된 살해 의도 때문에 밤에 홀로 위협받는 한 여인의 불안을 전달하도록 의도된 우아하고 지적인 창조물로 넘어온 것이다. 처음부터 위협당하던 거미 여인은 난도질당한 다음 결국 살해당하고 만다. 이 결정적인 행위는 조각 작품에서 조화롭고 독창적이고 유기적인 형태로 묘사되어 있다.

〈목이 잘린 여인〉은 폭력과 잔인한 행위를 표현한다고 보기에는 너무나 추상적이어서 소기의 목적을 달성하지 못하고, 오히려 우아하고 지적이며 미학적인 느낌을 준다. 암시적인 모양은 놀랄 만큼 규칙적이고 미묘하게 서로 관련된 반면, 창조적인 자기 확신의 효과가 뛰어나 자코메티가 초현실주의 시절에 만든 작품 중에서 감탄을 불러일으키는 작품 중 하나로 손꼽힌다.

독특하면서도 호기심을 불러일으키는 다른 작품으로 〈손가락에 붙잡힌 손Hand Caught by the Fingers〉이 있다. 이 작품은 서로 맞물린 톱니바퀴를 향해 손가락을 뻗고 있는 사람의 손을 나무로 만

든 것으로, 톱니바퀴는 손잡이를 돌려서 움직이게 할 수 있다. 위험은 임박했지만 아무 일도 벌어지지 않고, 부상도 발생하지 않는다. 이 작품은 더 이상 통제할 수 없는 기계들로 인해 인간이 처한 곤경을 표현하고 있다고 해석되어 왔다. 그러나 한편으로는 조각가가 동생의 오른손을 볼 때마다 떠올랐을 사건과 관련된 보다 깊은 개인적인 의미가 있는지도 모른다. 그런데 그는 그때까지 25년 전에 일어난 그 사건의 전말을 알지 못했다. 시간이 더 필요했다. 그 조각은 아마도, 조각가가 모든 시간을 가치 있게 만들어 줄 뭔가를 기다렸음을 보여 주는 한 가지 방식이었을 것이다.

1932년 5월 알베르토의 최신작들로 구성된 최초의 개인전이 캉바세레스 거리 29번지에 있는 피에르 콜 갤러리에서 열렸다. 그의 조각 작품이 이미 몇 년간 12회가 넘는 단체전 출품을 통해 비교적 널리 알려진 편이었기 때문에 첫 개인전이 무명 작가의 파리 데뷔는 아니었다. 이번 개인전은 이미 확인된 뛰어난 재능을 공개적으로 인정받는 자리였다. 전시회 첫날 제일 먼저 방문한 사람은 파블로 피카소였다. 그는 예술적 혁신에 민감했고 가능하면 그것을 자기 작품에 이용하려는 마음이 있었다. 그와 알베르토는 초현실주의 활동을 하면서 알게 되었지만 아직 친구라고 부를 만한 관계는 아니었다. 전시회에 다녀간 손님 중에는 당시의 젊은 예술가와 작가 대부분이 포함되었고 노아유 부부 같은 상류층 사람도 많았다.

대중매체에 실린 평들은 선견지명 있게 찬사를 보냈다. 당시 현대 예술 애호가들에게 가장 영향력 있는 잡지는 크리스티앙 제

〈목이 잘린 여인〉(1932)

르보스Christian Zervos가 편집자로 있는 파리의 『카이에 다르Cahiers d'Art』였다. 알베르토의 전시회에 대한 그의 평의 일부는 다음과 같다. "자코메티는 선배들(브랑쿠시, 로랑스, 립시츠)의 작품에서 폭넓게 덕을 본 첫 번째 젊은 조각가다. 함께 보았듯이, 그의 작품의 새로움은 매우 개인적인 표현성, 실험성, 작가의 정신적인 호기심, 무엇보다도 언제나 승리를 거두는 태생적인 힘에 있다. 자코메티는 현재 조각의 새로운 방향을 공고히 하고 확장하는 작품을 만드는 유일한 젊은 조각가다."

이런 찬사와 동료들의 거의 무한한 존경에도 불구하고 알베르토는 첫 개인전에서 작품을 거의 팔지 못했다. 경제 불황으로 아방가르드 미술 시장 역시 불황에 빠져들었던 것이다. 그러나 자코메티 형제는 프랑크에게서 주문받은 일로 검소하게나마 그럭저럭 생활할 수 있었고, 부득이하면 스탐파에서 지원을 받을 수도 있었다. 게다가 초현실주의자들은 그 누구도 돈이 없었으며, 그 사실을 중요하게 여기지도 않았다.

그는 파리에 온 지 10년이 지나 어느 정도 성공을 거두었고, 한 번의 도전을 통해서 자기 예술의 가치를 증명했다. 보통의 예술가라면 그런 성취에 기뻐하고 적절한 보상을 받는 일이 자연스러웠을 것이고, 우쭐해하지는 않는다 해도 적어도 자기가 정당한 대우를 받고 있다는 느낌은 있었을 것이다. 그러나 그는 그렇지 않았고, 정당한 기쁨을 누릴 자격이 없다는 영문 모를 겸손함을 고집했다. 인간관계와 직업상의 일을 탁월하게 처리했음에도 불구하고 자코메티는 매우 외로웠고, 오로지 작품을 통한 만족과

영적 교감을 추구했다. 이처럼 심한 자아 몰입은 지나친 자신감, 즉 자신의 한도를 넘는 개인의 의지를 암시하는 것으로, 창조적 곤경에 빠진 예술가에게는 흔히 있는 일이다.

24
아버지의 죽음

1932년 여름 말로야의 자코메티 가문에 연애 사건들이 생겼는데, 알베르토가 아니라 가까운 다른 사람들의 일이었다. 그런데 한 경우는 너무 가까운 사람의 일이라서 마음이 편치 않았다.

비앙카는 이미 결혼 적령기에 이른 지 꽤 되었다. 매력적이고 명랑한 그녀는 쾌활하고 잘 웃었으며 파티를 좋아하여 많은 청년의 관심을 받았다. 그녀 역시 그런 관심을 즐겼지만 그녀의 마음은 여전히 재기 넘치는 친척에게 가 있었다. 그러나 그들의 관계는 대화나 간헐적인 애정 표현 이상의 더 적극적인 방향으로 진행되지 않았다. 알베르토는 결혼하지 않겠다고 마음을 굳혔지만 비앙카는 그렇지 않았다. 그녀는 곧 마음이 따뜻한 나폴리 사람으로 열렬한 무솔리니Benito Mussolini 지지자인 마리오 갈란테Mario Galante와 약혼하고 다음 해에 결혼했다.

취리히에서 건축 일을 시작한 브루노 자코메티는, 거기서 오데트 뒤프레트Odette Duperret라는 로잔 출신의 매력적인 아가씨를 만나 약혼했다. 그들은 오랫동안 행복하게 살았으며, 특히 뛰어난 품성을 지닌 데다 정이 많은 오데트가 혈기왕성하고 예민한 남편을 세심하게 보살폈다. 브루노는 큰형의 재능과 작은형의 보헤미안적 기질 중 어느 것도 가지지 않았다. 그의 삶은 차분하고 특별한 사건도 없었지만 뛰어난 경력을 쌓게 된다. 그와 오데트는 모든 가족이 좋아했고 알베르토의 독특함도 익히 알고 있었기에 늘 그 점을 고려하고 있었다. 간혹 알베르토가 그들의 인내력을 혹독하게 시험하기도 했지만 언제나 잊지 않고 고마움과 사랑으로 보답했다.

1932년경 조반니 자코메티의 명성은 스위스에 널리 퍼져 있어서 가끔은 초대받지 않은 숭배자들이 존경심을 표하러 집으로 방문해 오기도 했다. 그런 사람 중 한 명이 제네바에서 온 젊은 의사 프랑시스 베르투Francis Berthoud였다. 예술 애호가일 뿐 아니라 열렬한 등산가였던 그는 부근의 험준한 봉우리들을 등반할 계획을 가지고 있었다. 그가 자코메티 집안의 젊은이들에게 같이 가기를 권하자 모험을 즐긴 디에고는 여러 번 응했지만, 알베르토는 충동적인 동생이 추락이나 하지 않을까 걱정하면서 집에서 안절부절못하고 있었다. 그렇게 베르투는 자코메티 집안과 친분을 쌓으면서, 28세의 예쁘고 사교적인 아가씨 오틸리아와 급속히 가까워졌다. 그들이 진지하게 교제하자 가족들은 기뻐했고, 곧 약혼 발표가 뒤따랐다.

가까운 사람들의 삶이 사회 규범에 따라 이루어지고 있었지만 알베르토는 여전히 자신이 제대로 살고 있지 않고, 작업을 하면서 홀로 삶을 살아가야 한다고 점점 더 느꼈다. 〈새벽 네 시의 궁전The Palace at 4 a.m.〉은 그의 조각 작품 중에서 가장 섬뜩하고 이해하기 어려운 작품이다. 나무와 철사와 실로 만든 이 작품은 중간에 작은 직사각형의 유리가 매달려 있다. 이것은 마치 뭔가 극적인 사건이 일어났거나 일어나고 있거나, 아니면 일어날 예정인 무대 장치의 작은 모형처럼 보인다. 뒤편에는 미완의 탑이 하나 솟아 있으며, 아래의 장면을 품고 있는 듯, 혹은 폐허 속에 있는 듯하다. 오른쪽으로는 창문틀에 날아가는 생물의 해골이 매달려 있고, 아래쪽에는 새장 안에 척추가 있다. 중앙의 널빤지 위에는 발기한 남근 모양이 솟아 있고, 반면에 왼쪽으로는 여성 형상이 세 개의 똑바로 세워진 널빤지 앞에 서 있다. 전체 구조는 공중에 매달린 분위기가 나는데, 정말로 궁전이고 새벽 네 시라면 꿈을 표현한 것으로 보인다. 이 작품은 그 내력을 설명하고 숨겨진 도상학의 중요성을 암시하는 자료를 내놓은 자코메티의 의도대로, 불가사의하고 낯선 예감을 전하고 있다.

〈새벽 네 시의 궁전〉은 1년 전에 끝을 맺은 삶의 한 시기와 관련이 있다고 그는 말한다. 그때 그는 매 순간 놀라움을 주고 성냥개비로 환상적인 궁전을 쌓고 무너지면 다시 쌓으며 밤을 지새운 한 여인과 한시도 떨어지지 않고 6개월을 보냈다. 이 시기 동안 그는 한 번도 태양을 보지 않았다고 썼다. 의문의 여인은 드니즈였지만 실제로 그녀와의 관계는 전혀 끝나지 않았고 그는 정기

적으로 태양을 보았다. 나중에는 작업을 새벽까지 하지만 그때는 아직 그렇지 않았다. 그는 새장 안의 척추가 궁전 안에 있어야 하는 이유는 말할 수 없다고 선언하고, 계속해서 그것을 드니즈와 관련시킨다. 날아가는 생물의 해골이 "우리의 삶이 함께 무너져 내린 그 아침이 오기 전날 밤 그녀가 보았던 것 중 하나"라고 말했을 뿐이다. 알베르토가 유일하게 설명할 수 있는 여성 형상은 아주 어린 시절부터 기억해 온 것으로, 몸의 일부처럼 보여서 그를 화나게 하던 길고 검은 드레스를 입고 있는 어머니를 표현한 것이다. 그녀의 뒤에 있는 세 개의 널빤지는, 그가 유아기 때부터 봤다고 주장하는 갈색 커튼을 묘사하는 것으로 보인다. 중앙에 똑바로 선 남근 모양의 물체도 쉽게 증명할 수 없는데, 알베르토는 그것을 자신과 동일시했다. 간단히 말하면, 어머니가 유일하게 명확히 인간의 모습으로 묘사되어 침착하게 현재와 과거를 관장하고 있는 이 환상적인 구성에서, 우리는 단지 그와 드니즈가 상징적으로만 결합되어 있다는 것을 알 수 있을 뿐이다. 시간과 삶은 작은 유리창처럼 매달려 있고, 감정과 경험의 단편은 포획되어 영원히 갇혀 있는 듯이 보인다. 양면적이지는 않다고 해도 모호함이 지배적이며, 아마도 그 점이 고민거리일 것이다.

1933년과 1934년 사이에 자코메티는 두 개의 거의 실물 크기의 인물상을 제작했는데, 초현실주의 시기의 다른 조각과 비교하면 대단히 파격적이다. 머리도 팔도 없이 가냘픈 모양으로 만들어진 이 작품은 한 젊은 여성의 몸을 정면에서 묘사한 것이다. 그중 하나는 가슴 바로 아랫부분에 하트 모양으로 오목하게 들어간 얕은

홈이 있어, 나머지 부분의 섬세한 자연주의를 기묘하게 강조한다. 두 인물은 왼쪽 다리와 발을 오른쪽 앞에 살짝 디딘 채 앞쪽으로 쏠리는 것을 간신히 막고 있는 자세로 서 있다. 발이 보통 크기임에도 불구하고 이 작품이 신비롭고 활기차게 보이는 것은 정밀하고 미묘한 배치 때문이다. 실제로 그는 작품에 "걸어가는 여자Walking Woman"라는 제목을 붙였다. 두 작품은 형태뿐 아니라 자세가 주는 힘 때문에 고대 이집트의 조각을 떠오르게 한다.

이 두 작품은 분명히 초현실주의의 정신과 목직에 위배된다. 직접적인 묘사는 이단으로 여겨졌고, 많은 이가 이보다 미약한 실수로 인해 파문당했다. 그러나 브르통은 가끔 알베르토가 "믿음직스럽지 않다"고 불평하면서도 여전히 관대함을 보이며 계속해서 초현실주의 집단의 일원으로 인정해 주었다. 글로 출판된 한 대담에서 브르통의 질문에 대한 그의 답변은 파문당할 준비가 되어 있음을 보여 준다. 브르통이 그에게 "당신의 작업실은 뭐지?"라고 묻자 알베르토는 "걸어 다니는 두 발이죠"라고 대답했다.

1933년 5월에 『혁명에 기여하는 초현실주의』 최종호가 나왔다. 초현실주의 복음서의 종말은 임박한 쇠퇴의 한 징후였다. 알베르토는 이전의 발행물에는 단 한 편의 원고를 기고했을 뿐이지만 마지막 호에는 4편이나 실었다. 이 역시 어느 정도 말기적인 징후를 가지고 있다. 그중 세 편은 정통 초현실주의 양식으로 쓴 시로, 명확한 의도가 없으면 특정한 의미를 부여하기가 어렵다는 것이다. 「일곱 공간에서의 시Poème en 7 espaces」와 「갈색 커튼Le rideau brun」은 짧고 모호하며, 나머지 하나인 「풀밭의 잿불Charbon

〈새벽 네 시의 궁전〉(1932~1933)

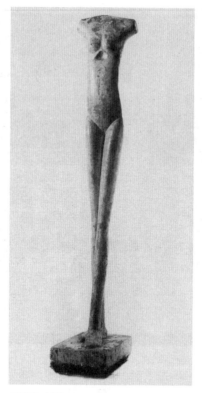

〈걸어가는 여자〉(1933~1934)

d'herbe」은 더 길고 명확하다. 아래의 한두 줄을 보면 알베르토가 얼마나 우아하고 세련된 감정을 불러일으키는 문장을 쓰는지 알 수 있다.

"나는 공허 속에서 더듬으며, 자연 그대로의 귀하디 귀한 자갈들 위에서 날카로운 소리를 내며 사실과 꿈이 터져 나오는, 가슴 뛰는 경이로움이라는 눈에 보이지 않는 하얀 실을 잡으려고 애쓴다."

"그것은 삶과 바늘의 반짝이는 놀림에 생명을 주며 회전하는 주사위들이 교대로 떨어져서 서로를 뒤따르고, 우유처럼 흰 피부 위의 핏방울, 그러나 삐걱거리는 울음이 갑자기 터져 나와, 공기를 고동치게 하고 흰 대지를 떨게 만든다."

「일곱 공간에서의 시」에서 한 공간은 온통 "핏방울"이라는 구절에 주어지는데, 이 이미지가 특별한 의미를 지니고 있음은 분명하다.

초현실주의 기관지의 최종호 끝부분에 있는 자코메티의 네 번째 글은, 그의 초기 기억과 관련된 「어제, 흐르는 모래」라는 제목의 귀중한 자료다. 성인인 그가 어린 시절의 사건, 감동과 환상을 정교하고 생생하게 기술한 이 글은 사실인지가 의심스러울 정도다. 실제로 초현실주의 운동에 지배적인 프로이트적인 분위기로 보면 몇 가지 의문이 제기되기도 한다. 그 글의 내용이 프로이트적인 해석을 상당히 요청하고 있기 때문이다. 그러나 서술된 경험과 그 모든 암시가 매우 분명하고 호소력 있게 성인 알베르토의 천성과 연관되어 있기 때문에 얼마나 사실에 충실한지는 중요

한 사항이 아니다. 그가 그 아이의 아버지가 아니기 때문에 자신에 대한 그럴듯한 초상을 위조해 낼 수 없었을 것이다.

「어제, 흐르는 모래」에서 적절하면서도 놀랄 만큼 의미심장한 점은, 작가가 그 글의 근원적인 의미를 파악하지 못했을 리가 없다는 것이다. 따라서 이 글은 그가 예술가로서 중요한 한걸음을 내디뎠음을 나타낸다. 글을 쓰고 발표하기까지 했다는 것은 바로 그가 점차 자아를 충분히 인식하면서 살아가게 되었다는 증거다. 그러나 아무리 한 인간의 성상에 필수직이라고 하더라도, 자기 인식의 열매가 언제나 다른 사람들의 마음에 드는 것은 아니다. 아들의 탁월함이 대중적으로 인정받는 것을 모를 리 없는 스탐파의 부모가, 그 열매를 얼마나 맛있어했을지는 의문이다. 알베르토가 기억하는 동굴, 검은 돌, 눈 속의 굴, 시베리아의 아늑한 오두막 같은 것은 단순히 시적인 기질을 순수하게 드러낸 것처럼 보일 수도 있다. 그러나 어린 소년이 잠들기 전에 즐거움을 얻기 위해 필요로 했던 살인과 강간의 그 세세한 환상은 어떠한가? 아들의 성공에 헌신적인 아네타 자코메티는 어린 아들이 그처럼 무시무시한 상상을 즐겼다는 것을 알고도 태연할 수 있는 사람이 아니었다. 조반니도 이미 알베르토의 초현실주의적인 작품을 잘못된 것이라고 확신하고 있었으므로, 폭력과 살인에 대한 취향을 공개적으로 선언한 것이 유쾌하지는 않았을 것이다.

65세의 조반니 자코메티는 이미 스위스의 유력한 화가 중 한 사람으로 인정받고 존경받고 있었기에 젊은 시절에 겪었던 역경과 절망이 마치 남의 일처럼 느껴졌을 것이다. 가장 높은 수준

의 창조적 완성을 경험하지 않았음에도 아마 그랬을 것이다. 그는 회화 작품이 널리 전시되고 구매되는 것에 충분히 만족했다. 자신이 쇠약해지고 있음을 인식한 그는 체력이 많이 떨어지고 실제 나이보다 더 늙어 보였다. 그의 그림을 많이 소장하고 있는 의사 비드머Dr. H.A. Widmer는 쇠약해진 화가에게, 몽트뢰 위쪽의 산속 글리옹에 있는 자신의 요양소에서 휴식을 취하라고 제안했다. 조반니는 그저 쉬기만 하면 회복될 것이라고 생각하여 동의했고, 의사도 가족들에게 걱정할 필요가 없다고 말했다. 아네타와 함께 요양소로 간 그는 얼마 후 조금 좋아지는 느낌이 들자 아네타에게 말로야로 가서 여름 동안 머물 준비를 하라고 부탁했다.

1933년 6월 23일, 조반니는 뇌출혈로 혼수상태에 빠졌다. 아네타는 급히 말로야에서 돌아왔고 브루노는 취리히, 오틸리아는 제네바에서 달려와 다음 날 글리옹에 도착했다. 환자는 아직 의식이 없었지만 즉각적인 위험은 없는 듯했다. 세 사람은 상태가 호전되기를 바라면서, 알베르토와 디에고에게는 아직 알리지 않기로 결정했다.

그다음 날은 일요일이었다. 산기슭에, 숲에, 요양소를 둘러싼 들판에 비가 내리고 있었다. 환자의 침대 곁에 아네타와 딸과 막내아들이 있었다. 시간이 흘러도 조반니의 의식이 돌아오지 않자 죽음이 임박했다고 생각한 브루노는 파리에 있는 형들에게 알렸다. 작업실에 전화 같은 편리한 물건은 없었지만, 어쨌든 소식이 전해져 그들은 그날 밤 리옹역에서 기차를 탔다.

스위스를 향해 동쪽으로 가는 기차를 탄 알베르토는 상태가 좋

지 않았다. 구체적으로 어떤 병의 징후라기보다는 막연히 쇠약함
과 피로감으로 으스스한 느낌이 들었다. 글리옹의 비 오는 산속
에 어떤 일이 기다리고 있을지는 의심의 여지가 없었다.

다음 날 아침, 역에 나와 있던 브루노는 우선 형들에게 밤사이
에 아버지가 돌아가셨다는 사실을 알렸다. 삼형제가 차를 타고
산속으로 올라갈 때도 여전히 비가 내리고 있었다. 병동 앞에 아
네타와 오틸리아가 나와 있었다. 다섯 가족은 남편이며 아버지인
조반니 자코메티가 있는 영안실로 갔다.

얼마 후 알베르토는 아프고 열이 나서 눕고 싶다고 말했다. 그
가 가까운 병실에 눕자 의사 비드머가 와서 진찰을 했다. 원인이
나 병명을 꼬집어 말할 수는 없지만 열이 있었으며, 쉬는 것만이
유일한 처방인 듯했다. 알베르토는 침대에 누워 있었다.

다른 형제들보다 더 현실적이고 덜 감정적이었던 브루노는 아
버지의 시신을 스탐파로 옮겨 장례식을 치르고 보르고노보의 성
조르조 교회에 매장할 수 있도록 준비를 하고 다녔다. 그곳에는
이미 조반니의 아버지와 많은 친척이 묻혀 있었다. 한편 조반니
의 장례식은 단순히 가족끼리 치를 일이 아니라 국가적으로 중요
한 사건이었다. 신문들은 재빠르게 조반니의 업적을 찬양하는 글
을 싣고, 국가 차원에서 문화적 손실이라고 지적했다. 따라서 그
의 장례식은 고인에 대한 존경을 표할 뿐만 아니라 국가적인 긍
지를 표현하는 행사가 될 것으로 예상되었다. 가족들에게는 정부
대표가 장례식에 참석하리라는 사실이 통보되었다.

알베르토가 침대에 누워 있을 때 브루노가 여러 번 절차를 논의

하러 왔지만, 형은 아무런 역할도 하고 싶지 않아 했고 이불을 덮고 누운 채 반응을 보이지 않았다. 가족의 중요한 일에 관여하지 않겠다는 태도는 놀라운 일이었다. 특히 전통적으로 장남이 아버지의 역할을 대신하는 것은 당연한 일이었으므로 더욱 그랬다. 그러나 그가 이처럼 이상하게 행동한 것은 아팠기 때문이라는 이유를 댈 수도 있다.

다음 날 가족들은 브레가글리아로 돌아가기 위해 조반니의 유품을 가지고 글리옹을 떠났다. 알베르토가 너무 아파서 동행할 수 없었으므로, 하는 수 없이 나머지 사람들만 집으로 돌아갔다. 알베르토는 몸이 좋아지는 대로 따라가기로 했지만, 며칠이 지나도 그러지 못했다. 그는 조반니의 장례식에도 참석하지 못했고, 아버지에게 존경을 표하거나 아들로서 마지막 효심을 보여 주는 기회도 갖지 못하고 말았다. 이 중요한 시기에 침대에 머물 수밖에 없게 만든 병이 무엇이었는지 의문이 드는 동시에, 중대한 사건에 어울리는 의례를 수행하느라 바빴을 가족들과 떨어져 홀로 누워 있는 동안 무슨 생각을 했을지 궁금하기도 하다.

25
초현실주의와의 결별

며칠 후 건강이 호전된 알베르토는 말로야에서 가족들과 합류하고도 그들과 오래 머무르려 하지는 않았다. 그는 작업 때문에 파리로 돌아가야 한다고 했으나 그 작품이 무엇인지는 명확하지 않다. 그는 그해의 남은 기간에 아무것도 만들지 않았다. 그 후 10년간 만든 모든 작품을 파괴했던 것에 비추어 본다면, 아마도 그 몇 달간 만든 것도 파괴했을지도 모른다. 여하튼 그는 지칠 줄 모르는 근면성실한 사람이었기에 한가하게 지내지는 않았으리라고 추측할 뿐이다. 자코메티의 창조관이 근본적으로 변형되기 시작한 것은 바로 이 시기였다.

아버지의 1주기가 되었을 때 그는 스스로의 결정으로 아버지의 묘비를 설계했다. 장남이자 조각가로서 실질적·지속적 기념비로 감사와 효심을 표현하는 것보다 더 자연스러운 일은 없었을

것이다. 형의 설계대로 디에고가 화강암으로 만든 묘비는 수수하고 신중하며 인상적이다. 높이가 겨우 60센티미터지만 특별한 무게감과 부피가 느껴진다. 정면에는 고인의 이름이 새겨져 있고, 위에는 새 한 마리와 성배, 태양과 별 하나가 얕은 부조로 조각되어 있다. 성배와 새는 영원한 삶의 확실성에 대한 기독교적 비유다. 아마도 이것들은 아버지에 대한 기억을 불멸의 확신으로 신성화하는 데 매우 적절한 것으로 보인다.

1930년, 1931년, 1932년에는 작품을 많이 만들어, 자코메티는 진정한 초현실주의 작가로 자리매김할 수 있었다. 그러나 1933년의 전반기에는 초현실주의적 경향이 줄어들었고, 1934년에는 초현실주의적이라고 불릴 수 있는 작품이 단 한 점에 불과했다. 따라서 알베르토에게 초현실주의 시기는 실질적으로 1933년 6월에 종료되었다. 그러나 실제로 그 사실을 확인하는 현실 직시의 시기는 1년 이상이 흐른 뒤에 찾아온다.

1934년 봄에 시작한 대형 조각은, 노아유 부부의 정원을 위해 만든 돌조각 이후 착수한 가장 큰 작품인 동시에 한 인간의 전체 모습을 재현적 이미지로 시도한 첫 번째 작품이었다. 완성되기도 전에 이 작품은 알베르토의 초현실주의 친구들, 특히 앙드레 브르통을 매료했다. 매우 인상적이고 신성하고 불가해한 이 작품은 거의 실물 크기로 여성을 묘사하고 있지만, 사실적 이미지로서의 여성의 형상은 아니다. 다리와 몸통은 가늘게 만들어져서 최근에 만든 두 개의 〈걸어가는 여자Walking Woman〉를 떠오르게 하지만 팔은 관 모양이며 가늘어진 발톱 같은 손들은 가슴 앞쪽으로 올려

져 있다. 뻣뻣하게 쳐든 머리는 정면을 응시한 채 입을 벌리고 있는 가면을 쓰고 있다. 이 신비로운 형상은 높고 등받이가 없으며 앞으로 약간 기울어진 의자 또는 옥좌 위에 앉아 있다. 그녀의 곁에는 주둥이가 긴 새의 머리가 놓여 있고, 그 형상의 다리 아랫부분은 발 위에 놓인 작은 널빤지로 가려져 있다. 조각가는 이 작품에 두 개의 제목, 즉 "보이지 않는 물체The Invisible Object"와 "허공을 쥐고 있는 손Hands Holding the Void"을 번갈아 사용했는데, 그 상호작용이 내밀한 분위기를 만들어 냈다. 따라서 보는 사람의 관심의 초점과 조각가의 의미의 초점은 들어올려진 손을 나누는 공간에 정확히 놓인다. 그러나 두 제목은 의미로는 모순적이다. 아무리 보이지 않는다고 하더라도 사물의 존재 자체는 아무것도 없는 진공의 법칙을 불가능하게 하기 때문이다. 따라서 이런 개념적 모순은 존재와 무의 형이상학적 대립에 의해 더욱 심화된다. 예술가의 예리한 지적 수준을 고려하면, 이 대립의 긴장이 그 작품의 발생에 기여했고 표현 의도에 영향을 주었다고 가정하는 것이 올바를 것이다.

자코메티는 이 작품을 만들면서 극심한 어려움을 겪었다. 미학적일 뿐 아니라 개인적인 어려움, 즉 그의 인생과 경력에 중요한 의미에 대해서만이 아니라 작품 자체의 특성에 대한 전조가 되는 어려움이었다. 짐작하겠지만 가장 큰 어려움은 상관관계에 있는 두 손을 정확히 어느 지점에 위치시킬 것인지에 대해서였다. 작품 전체의 의미가 두 손의 관계에서 나오는 힘에 달려 있기 때문이다. 이런 어려움은 서로 관련된 다양한 대상들의 완벽한 위치

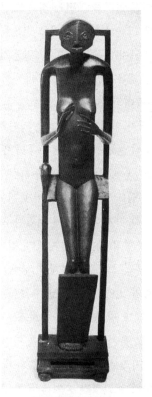

〈보이지 않는 물체〉 또는
〈허공을 쥐고 있는 손〉(1934)

를 발견하려는 강박적인 욕구가 점점 더 공개적으로 언급되면서 더욱 심해졌다. 이런 어려움은 단지 작품을 만들 때만 발생한 것이 아니다. 예컨대 그는 신발과 양말을 벗은 후 어떻게 놓을지를 정확히 결정할 수 없어서 불면의 밤을 보낸 적도 있었다. 이처럼 위치 선정에 대한 맹목적인 집착은 관례적으로 꼭 그럴 필요가 없는 것들로까지 확대되었다.

"나는 내 방의 탁자 위에 있는 물건을 정확하고 만족스럽게 배열하지 못해 여러 날 동안 아무깃도 미무리 짓지 못하고 있었다. 예컨대 탁자 위에는 담배 한 갑, 연필 한 자루, 받침 접시 하나, 종이 묶음 하나, 상자 하나 등이 있었다. 이 물건들의 모양과 색깔과 분량은, 자체 내에서 각자 유일하게 적합한 자리를 결정해 주는 밀접하고 정확한 조형적 관계를 유지했다. 깊이 생각해서든 시행착오에 의해서든 그것들의 질서에 대한 탐색은 정말로 고민스러운 일이었다. 질서가 발견되지 않으면 나는 온몸이 마비라도 된 듯이 약속이 있는데도 방을 떠나지 못하기도 했다. 그래서 상자를 탁자의 왼쪽으로 옮기고, 종이 묶음을 약간 돌리고, 담뱃갑을 모서리에 두는 등 여러 시도를 했지만 효과가 없었다. 상자의 위치를 바꾸면 좀 나아 보였지만 종이 묶음이 중심에서 너무 가까웠다. 그것을 밀어내면 접시 혼자서 너무 중요해진다. 연필을 더 가까이 옮겼더니 만족스러웠냐 하면 그것도 아니었다. 여전히 완전치 않았고 근사치에 불과하다고 생각되어 참을 수 없었다. 그래서 항상 힘든 줄도 모르고 다시 시작했고 이 하잘것없는 짓에 끝없이 시간을 보냈다."

초현실주의는 알베르토가 개인적·미학적 진전을 이루는 데 도움이 되었으나 그에게 진보는 이루어지는 즉시 그것으로 끝이었다. 그는 지나치게 열성적인 데다 도저히 만족할 줄 모르는 성격이라서 매우 뛰어난 성취라도 단순히 연속적인 것은 받아들일 수 없었다. 그는 점점 모든 이상적인 운동에 공통되는 구속, 타협, 위선, 반박, 질투, 야심의 충돌을 참을 수 없어 했다. 현실적으로 벌어지는 사건에 대해 판단하기 어려워지자 선택을 해야 할 시점이 되었다. 그에게 삶은 끊임없이 재생되지만 결코 끝나지 않는 연속성을 지닌 것이다. 어떤 부분도, 어떤 사람도 전체를 줄이지 않고는 포기할 수 없었다. 그의 친구들은 거의 대부분 초현실주의자였는데, 주목할 만한 사람만 해도 브르통, 막스 에른스트, 미로, 이브 탕기Ives Tanguy, 엘뤼아르, 크르벨이 있었다.

1934년 가을, 알베르토는 뉴욕 전시회 준비로 바빴다. 그는 주로 초현실주의 작가들을 다루면서 이미 다른 회원들의 작품 전시회를 많이 열었던 줄리앙 레비Julien Levy라는 미국인 화상과 얼마 전 계약을 맺고 뉴욕으로 보낼 11점의 작품을 선정했다. 가장 초기의 것은 1927년의 〈바라보는 남자의 두상〉이고 최근의 작품은 〈허공을 쥐고 있는 손〉이었다. 약간 부정확하게 〈알베르토 자코메티 추상 조각전Abstract Sculpture by Alberto Giacometti〉이라는 제목의 전시회가 그해 12월에 열렸다. 당시 미국은 대공황의 어려움을 겪고 있어 초현실주의가 주목을 끌 분위기가 아니었으므로, 가격이 저렴한 편이었는데도 작품은 단 한 점도 팔리지 않았다. 1934년 12월 9일에 『뉴욕 타임스The New York Times』의 비평가는 이

런 글을 쓰기도 했다. "5분 동안 나는 타자기를 망연히 쳐다보았다. 레비 화랑에서 열린 알베르토 자코메티의 추상 조각에 관해 뭔가 말할 거리를 생각해 내려고 애썼다. 이 문제에 관해 솔직한 진실을 말한다면, 내게는 자코메티 씨의 물건들이 조각으로서는 지독히 멍청한 느낌을 준다."

그해 가을 알베르토는 이전에 했던 것과는 전혀 다른 두 점의 작품을 만들기 시작했다. 확실하지는 않지만 둘 다 여성으로 보이는 두상으로 실물 크기에 전체적으로 둥글게 조각되었다. 그것들은 진화하고 있는 형태의 모체에서 빠져나오려고 애쓰고 있는 인간의 초상에 대한 느낌, 즉 그 어떤 원형적인 초상도 없는 곳에서 힘들게 얻은 일반적인 이미지의 효과를 전달하고 있는 의미 있는 작품이다.

어느 날 알베르토는 모델 작업이 한동안 도움이 될 것이라고 느끼고 모델을 구하기로 마음먹었다. 나중에 그는 이 일을 이렇게 말했다. "내가 무슨 일을 했건, 무엇을 원했건, 언젠가는 별수 없이 모델 앞에 앉아 성공할 가능성이 없다고 해도 내가 본 것을 복제하려고 애쓰게 될 것임을 알았다. 그렇게 되리라는 것이 약간은 두려웠지만 불가피하다는 것도 알고 있었다. (…) 두려웠지만 그렇게 되기를 바랐을 수도 있다. 당시 내가 하고 있던 비구상적인 작품들이 일단 완전히 끝났기 때문이다. 계속하면 같은 종류의 작품을 만들겠지만 모험은 이제 끝났고, 따라서 그것은 더 이상 흥미롭지 않았다."

그는 모델 작업을 일주일 정도 하면 원하는 것을 분명히 보게

될 것이고 앞으로도 어려움이 없을 것이라고 기대했지만 그것은 오히려 함정에 불과했다. "일주일 후에도 전혀 진척이 없었다! 형상은 너무나 복잡했다. 나는 '괜찮아, 머리부터 만들어 보자'고 다짐하고 상반신을 시작했는데…… 점점 더 분명하게 보기는커녕 점점 덜 분명하게 보였다. 계속해서 그랬다."

알베르토는 결코 자신의 생각이나 일을 숨기는 사람이 아니었고, 곧 그런 사실을 알게 된 초현실주의 집단은 당황한 기색이 역력했다. 탕기는 "그가 미친 게 분명해"라고 말했고, 막스 에른스트는 친구가 자신의 가장 훌륭한 부분을 저 버리고 있어서 슬프다고 말했다. 브르통은 "머리가 어떤 것인지는 모든 사람이 알고 있다!"라고 경멸조로 선언했다. 비록 브르통은 관대하고 인내심이 있는 친한 친구였지만 교조적인 지배권을 부정하고 믿음을 저버리는 일을 비난하지 않을 수는 없었다.

1934년 12월 어느 날, 광신적인 초현실주의자인 젊은 시인 벤자민 페레Benjamin Péret가 알베르토에게 브르통과 셋이서 저녁 식사를 하자고 요청했다. 식사를 하는 동안 화제는 자연스럽게, 자코메티가 실제 두상을 통해 실물과 똑같으면서도 자신의 시각적 경험을 구체화할 수 있는 조각의 가능성에 몰두하고 있다는 것으로 넘어갔다. 브르통과 페레는 그런 생각이 미학적으로도 시시할 뿐 아니라 역사적으로 볼 때 너무 많이 시도된 것이라고 말했다. 그러나 어떤 논쟁도 자코메티의 결심을 움직일 수 없었고, 그에게는 자신의 생각을 지킬 지적인 권위까지 있었다. 식사가 끝나갈 무렵 대화는 열기를 띠었다. 이럴 것을 예견했던 페레와 브르

통은 미리 자코메티의 고집스러움을 목격할 다수의 초현실주의 심복들을 배치해 놓았다. 함께 음모를 꾸민 시인이자 측근인 조르주 위네George Hugnet는 자기 집에서 기다리고 있었다. 식당을 나서면서 페레가 위네의 집에 들르자고 했을 때도 알베르토는 전혀 의심하지 않았다. 가는 도중에도 토론은 이어졌고, 집에 도착해서 다른 사람들과 합류했을 무렵에는 매우 신랄해졌다. 그 집에는 위네와 그의 아내 외에도 탕기, 브르통 부인과 두세 명이 더 있었다.

자코메티는 자신이 추진하는 삶의 목적이 공격받았을 때는 특히 위협에 굴복하지 않았다. 브르통은 프랑크를 위해 만드는 그의 작품들이 초현실주의 정신에 위배되며, 진정한 예술가는 실용적인 물건 제작에 헌신하느라 자신의 창조적인 힘을 낭비하지 않는다고 몰아붙였다. 어떤 예술가에게 판매할 작품이 충분치 않다면 어떻게 생계를 꾸려 갈지를 무시한 공격이었다. 실제로 브르통 자신도 예술 작품을 신중하게 판매하여 종종 이득을 보았는데, 그중 많은 것이 친구들에게 받은 선물이며, 알베르토도 그런 친구 중 한 명이었다. 자코메티는 브르통의 비난에 대해, 자신은 사람들의 생활에 안락함과 편리함을 주면서도 그 자체가 아름다운 제품들을 만들었다고 주장했다. 사람들의 안락함과 편리함에 대한 관심은 부르주아적 느낌을 주었기에 초현실주의로서는 인정할 수 없는 것이었다. 그래서 브르통은 그 물건들이 아름답건 아니건 상류층을 위한 가게에서 부자들에게 팔리는 사치품이라고 반박했다. 자코메티의 행위가 초현실주의에 반할 뿐 아니라

반혁명적이며 무가치하고 불명예스러운 일이라는 비판이었다.

비판의 도가 지나치다고 느낀 알베르토는 고함을 쳤다. "내가 지금까지 해온 모든 것은 자위에 불과했단 말인가." 브르통은 자신에 대한 위협으로 생각하고 다급하게 응수했다. "이 일은 분명히 처리되어야 해." 그는 "귀찮게 굴지 마. 이만 가 보겠네"라고 말하고 인사도 없이 집을 나섰다. 그는 방 안에 가득 찬 친구들과 인생의 중요한 한 시기를 남겨 두고 떠났던 것이다.

하루아침에 자코메티는 자신이 알고 지냈고 승리를 얻어냈던 파리에서 정말로 내쫓겼다는 것을 실감하게 되었다. 그는 중요한 인물이었고 존경을 받아왔는데, 이제는 마치 어떤 숨겨진 수치스러운 일이 갑자기 공개된 듯한 분위기였다. 가까운 친구였던 사람들이 말 걸기를 꺼려 하고 우연히 마주쳐도 등을 돌렸다. 초현실주의 지도자의 힘은 실로 위력적이었다. 우연히도 자기 세대의 가장 재능 있고 지적인 무리의 일원이 된 사람들의 판단과 행동에 대한 한 사람의 지배력은 정말로 놀라웠다. 그것은 집단행동의 특이성을 보여 주는 한 가지 사례인데, 당시에도 프랑스에 인접한 큰 두 나라에서는 끔찍하다고 여길 정도로 초현실주의자들에 의해 격렬하게 비난받은 사건이었다.

자코메티는 고독한 길을 따르기로 결정했다. 그것은 시대의 주도적인 흐름에 역행하는 것이었다. 그렇게 하기 위해서는 일종의 광적인 결단력, 즉 궁극적으로는 정신을 억누르고 육신을 혹사하려는 의지로 보일 수 있는 것이 필요했다.

초현실주의 시절에 대해 알베르토는, 사실은 자기가 달아나

고 있었던 것이라고 분명히 말했다. 그러나 그가 만든 초현실주의 작품들은 스스로 의미를 축소하거나 변명할 수 없는 미학적이고 영적인 권위를 가지고 존재한다. 누군가 〈매달린 공〉, 〈새장〉, 〈눈을 향해서〉, 〈목이 잘린 여인〉 같은 조각 작품을 고찰한다면 작가가 당시의 작업을 자위로 규정했다는 점을 흥미로워할 것이다. 그의 초기 조각에 성적인 환상이 드러나 있다는 사실은 명백한데, 그에게 성적인 행위는 결코 단순한 문제가 아니었다. 자위는 나름의 방식으로 현실에서 벗어나는 것, 즉 편의와 환상을 받아들이는 것이다. 그러나 알베르토는 그 점을 인정하고 싶은 마음이 전혀 없었다.

초현실주의 혁명은 실패했고 인간의 삶의 행위에서 어떤 근본적인 변화도 이루지 못했다. 불합리함에 대한 소리 높은 고발이 사회를 바꾸어 놓지는 못했던 것이다. 그러나 인간 본성의 비합리적인 면은 곧 세계적인 참화와 비극을 유발하게 된다.

공산주의자들은 초현실주의자들의 비효율성을 재빨리 진단했고, 우크라이나 출신의 일리야 에렌부르크Ilya Ehrengurg는 그들을 물신 숭배자이자 노출증 환자이며 동성애자라고 매도하기도 했다. 앙드레 브르통은 불명예를 가볍게 넘기지 않고 에렌부르크를 길거리에서 만나자 자신의 명예를 지킬 기회라며 얼굴을 때렸다. 이 사건은 크게 문제가 됐다. 특히 오랫동안 다른 이념을 가진 사람들과 매개 역할을 자처했고, 초현실주의자 중에서는 유일하게 그들을 성적 추문에 빠뜨릴 수도 있는 크르벨에게는 난처한 일이었다. 이런 어려움과 지속적으로 시달려 온 지병으로 인해 크르

벨은 집에서 수면제 두 병을 삼키고 부엌에 가스를 틀었다. 그리고 눕기 전에 마지막으로 다소 섬뜩한 초현실주의적 기행으로, 시체보관소에서 신원을 오해하지 않도록 자신의 엄지발가락에 르네 크르벨이라고 쓴 라벨을 붙였다.

이 잘생기고 재능 있는 젊은이의 자살로 자코메티는 큰 상처를 입었다. 크르벨과 알베르토는 파문 이후에도 등을 돌리지 않고 서로 각별한 우정을 나누고 있었다. 그는 언제나 뛰어난 유머 감각을 유지하고 있던 유일한 초현실주의자로, 그의 진실성을 의심하는 사람은 아무도 없었으며, 탁월한 재치로 동료들의 오해를 푸는 역할을 했다. 알베르토가 초현실주의 집단에서 배제된 직후 가장 섬세한 회원이 죽고 그 운동 자체가 소멸되었다는 것은 참으로 슬프고도 기이한 우연이다.

도전과 시련
1935~1945

26
이사벨

1912년 7월 10일, 이스트 런던의 소박한 광장이 보이는 아담한 벽돌집에서 이사벨 니컬러스Isabel Nicholas라는 여자아이가 태어났다. 그녀가 자란 환경에서는, 자신은 물론 어느 누구도 그녀가 자기 시대의 문화에 중요한 인물이 되리라고 예상할 수 없었다. 그녀의 아버지는 상선의 고급 선원이었다. 장기간의 바다 생활로 아이에게는 아버지가 다소 낯선 존재였지만 먼 나라들에서 데려와 집 안에서 키우는 이국적인 반려동물들을 보며 아버지를 떠올렸다. 이사벨은 열두 살 때 어머니와 함께 리버풀로 이사했고, 그때 우연히 아버지의 배가 정박해 있어 워릭Warwick이라는 남동생이 태어났다. 그 후 얼마 지나지 않아 니컬러스 함장은 아내와 두 아이를 남겨 둔 채 먼 이국땅에서 원인 모를 죽음을 맞이했다.

어린 이사벨은 뛰어난 미인으로 자라났다. 그녀는 키가 크고

유연하고 균형 잡힌 몸매를 지녔으며 고양이처럼 민첩하게 움직였다. 활짝 벌어진 입, 높은 광대뼈, 두툼한 눈꺼풀, 경사진 눈매에는 태생의 모호함을 드러내는 이국적인 면이 뚜렷했으며, 희미하지만 대단히 강렬한 눈빛이 빛났다. 이사벨은 단순히 예쁘기만 한 것이 아니라 넘치는 끼와 하고 싶은 대로 할 권리에 대한 맹렬한 동물적 확신도 갖추고 있었다. 열정적으로 살아가려는 태도역시 다른 사람들에게는 매우 흥미롭고 의미 있게 보였다. 금속성의 목소리가 귀에 서슬리기는 했지만 낯선 악기로 연주하는 이국의 음악처럼 그럭저럭 들을 만했고, 웃음소리는 길들일 수 없는 야생의 그것 같았다. 게다가 그녀에게는 딱 부러지게 말할 수는 없지만 남자들을 사로잡는 파악하기 어려운 초연한 분위기가있었다.

리버풀에서 학교를 다닐 때도 그녀는 주목의 대상이었다. 특히 그림에 관심과 재능을 보이고 있었기 때문에 런던에 있는 왕립아카데미의 장학금을 받을 수 있었다. 그사이에 어머니와 동생은 캐나다로 이민을 갔고, 동생은 나중에 생물학자가 되어 오스트레일리아에 정착한다. 열여덟 살의 나이에 홀로 남겨진 이사벨은 살아가기가 쉽지 않았다. 아마도 학업의 엄격함은 팔팔한 젊은 여성의 흥미를 끌지 못했을 것이다. 결국 그녀는 학교를 떠나 혼자서 그림을 그리고, 생계는 화가의 모델 일로 꾸려 나가기로 결심했다. 이 결정에 충격을 받은 한 선생님은 여성 모델들에 관한 소문이 좋지 않은 것이 마음에 걸렸다. 그로서는 이사벨이 나중에 20세기의 가장 중요한 화가들의 모델이 되리라고는 상상할 수

도 없었을 것이다. 여하튼 그녀는 왕립아카데미 사람들의 경고에 굴하기는커녕 오히려 더 위협적으로 행동했다. 나중에 그녀는 적어도 한 남자를 위협하기도 했다. 그녀는 스캔들이 생길까 봐 불안해하는 대신 그것을 즐기는 성격이었다. 그녀는 모델이라는 자신의 길을 갔는데, 만일 그녀처럼 남다른 재능을 가진 인물이 재능을 발휘할 기회를 빨리 얻지 못했다면 세상이 잘못된 것이 분명하다.

유명한 조각가인 제이콥 엡스타인Jacob Epstein의 부인은, 미술가의 부인이 자아 표현의 험난한 길을 남편과 함께 가장 잘 지나가는 방법을 이해한 보기 드문 사람이다. 예컨대 그녀는 지속적으로 남편의 모델이 될 수 있는 젊고 아름다운 여인들을 찾아냈으며, 남편의 손이 작업 중인 작품이 아니라 모델의 촉각적 특징에 관심을 갖는다고 해도 그것을 무리 없이 이해하고 넘어갈 준비가 되어 있었다. 이사벨을 남편에게 소개한 것도 그녀였다. 이 새로운 모델은 그 조각가의 취향에 아주 잘 들어맞아 다양한 작품의 모델이 되었다. 마지막 작품은 엡스타인이 자신의 가장 뛰어난 작품 중 하나라고 여기는 것이었다. 그 작품이 완성된 뒤 오래지 않아 조각가는 한 아들의 아버지가 되었다. 새 생명은 엡스타인과 모델의 관계를 변화시켰고, 그는 그녀에게 적절하고 즐거운 환경에서 예술적인 기호를 추구할 수 있는 곳, 즉 파리로 떠나라고 권유했다. 그녀는 그 권유를 흔쾌히 받아들였고, 이후 엡스타인이나 그의 가족과는 만나지 않았다.

1934년 9월 말에 이사벨은 두 명의 젊은 여인과 함께 파리에 도

착했다. 그들은 곧장 몽파르나스로 향해 카페 돔에서 이국에서의 첫날밤을 즐길 생각이었다. 가까운 테이블에 있는 키 큰 영국인은 런던 『익스프레스Express』지의 유명한 파리 특파원인 세프턴 델머Sefton Delmer였다. 가까이서 들려오는 영어에 이끌려 그녀들을 주목한 그는, 특히 〈이사벨Isabel〉이라는 제이콥 엡스타인의 조각 작품을 닮은 한 사람에게 눈길을 돌렸다. 그는 몇 년 전 전시회에서 그 작품을 보고 낭만적인 환상에 빠졌던 적이 있었다. 그가 일어나 그녀에게 말을 걸자 이사벨은 기뻐서 소리치며 자신이 실제로 엡스타인 작품의 '원본'임을 인정했고, 그렇지 않아도 친구의 소개장을 받아 내일 델머 씨에게 전화를 할 작정이었다며 엄청난 우연의 일치라고 말했다. 이렇게 하여 용기를 얻은 파리 특파원은 젊은 여인들이 파리에서의 첫날밤을 즐겁게 보낼 수 있도록 도와주었다.

살아 있는 이사벨과의 우연한 만남은 그 이상으로 발전되어, 낭만적인 환상이 현실적인 열정, 즉 결혼으로 이어졌다. 델머 부부는 방돔 광장이 내려다보이는 호화로운 아파트에 신혼살림을 차렸다. 해외 특파원의 삶은 떠들썩하고 흥미로웠다. 때때로 남편의 해외여행에 동행하기도 한 이사벨은 사회적·정치적 모임에서 넘치는 재능과 매력으로 남편을 도왔다. 그러면서도 그녀는 예술가가 되고 싶은 꿈을 포기하지 않고, 아파트의 안마당에 화실을 만들고 그랑드쇼미에르 아카데미에 등록하여 몽파르나스의 일원이 되었다. 그런대로 프랑스어를 말할 수 있게 되자 그녀는 지칠 줄 모르는 활기로 밤늦도록 떠들고, 이야기를 나누고, 담

배를 피우고, 포도주를 마셨다. 시인과 음악가, 미술가들은 그녀를 대단하게 여겼고, 그녀의 입장에서는 남자들을 끄는 능력을 과시하는 것이 낙이었기에 상냥하게 대응했다.

알베르토는 멀리서 그녀를 관찰하고 아름다움과 쾌활함, 남자를 끄는 그녀의 매력에 끌렸을 뿐 아니라 위협적으로 느끼기도 했다. 그녀가 남자를 오로지 겉모습으로만 판단했다면 아마도 그의 건장한 모습을 좋아했을 것이다. 예의를 갖출 필요가 없었던 카페에서 그들이 인사할 기회는 많았지만 알베르토가 그녀에게 말을 걸기까지는 여러 달이 걸렸으며, 그렇게 생긴 친분 역시 매우 일시적이었다. 그들의 관계를 이해하려면 우선 그들 사이의 거리를 정확히 알아야 한다.

자코메티는 실물 작업을 통해 자신의 예술을 새롭게 시작하기로 결심했다. 이러한 노력의 시점은 분명했다. 동생에게 포즈를 취하라고 한 것이다. 그가 처음 만든 작품 역시 20년도 더 전에, 실물을 대상으로 원하는 대로 만들 수 있는 능력을 감격적으로 보여 주겠다는 강한 확신을 가지고 쉽게 만든 디에고의 두상이었다. 그가 되찾고자 했던 것이 바로 그때 느꼈던 힘에 대한 감각과 시각의 명료함이었다. 1921년과 1925년에 '어려움'을 겪은 이후 초현실주의적인 작품 활동이 이어지는 바람에 그는 그것을 잊고 있었다. 물론 그때의 어려움과 초현실주의 시절에 대해 "나는 그것들을 부인할 수 없다. 그것들 덕분에 다른 시각에서 작품을 다시 시작할 수 있었기 때문이다"라고 말하기도 했다. 그것들과 새

로운 시작의 차이는, 미술가의 가장 내적인 본성이 창조 활동의
매체가 될 수 있다는 발견에 의해 결정되었다. 이제 그는 주관적
이고 상징적인 지각과 자연을 바라보는 어린이의 직접성 및 순수
성을 조화시켜 표현하는 방법을 추구해야 했다.

디에고는 매일 아침 몇 시간이나 자세를 잡으면서 형의 인생에
더 깊고 복잡하게 개입하기 시작했다. 수작업의 보조로서 필요한
존재인 디에고가 이제는 알베르토가 만드는 작품의 개념적 발전
에 영원히 관여하게 된 것이다. 30년 동안 다양하게 변형된 디에
고의 얼굴은 예술적인 목적의 지속적 이미지로서 나타났다 사라
졌다 하면서, 창조적 행위의 자율적인 결과물 속에 형제를 영원
히 묶어 놓았다.

오후에는 디에고가 장 미셸 프랑크에게서 주문받은 일에 전념
해야 했기 때문에 알베르토는 이웃에 사는 작고 콧대가 날카로운
리타Rita라는 여자 모델과 작업을 했다. 그러나 두 모델과의 작업
은 출발부터 어긋나기 시작했다.

"모델을 많이 보면 볼수록 그의 실재와 나의 실재 사이의 막이
더 두꺼워졌다. 포즈를 잡고 있는 사람을 보는 것으로 작품을 시
작하지만 점차 가능한 그의 모든 조각상이 끼어든다. 그의 사실
적인 모습이 사라질수록, 그의 두상은 점점 더 낯설어진다. 이제
더 이상 그의 외모나 크기, 또는 다른 어떤 것도 확실히 알 수 없
다. 모델과 나 사이에 너무나 많은 조각이 있었다. 그리고 아무런
조각상도 남아 있지 않게 되자, 누구를 봤는지 또는 보고 있었는
지를 알 수 없을 정도로 완전히 낯선 인물이 있었다."

1934년의 디에고

예술은 실재를 보고 자기가 본 것을 예술로 옮기려는 예술가의 노력에 장애물이 되었다. 이런 곤경에서 벗어나는 방법은 오직 하나뿐이었다. 예술이 새로운 시작을 방해한다면 예술이 결코 존재하지 않았다는 듯이 시작해야 하며, 마치 처음인 것처럼 지각되는 실재의 원초적인 힘이 어떻게 재투자되는지를 보아야 할 것이다. 이것을 보려면 예술의 역사 전체를 무시해야 한다. 그것은 어려운 일이지만 그렇지 못했을 때의 더 큰 고난에 비하면 맛보기에 불과하다. 재현적 미술의 근본적인 가정은 당연히 재현이 가능하다는 것이지만 자코메티에게는 그렇지 않았던 것으로 보인다. 그러나 얻고 싶은 것을 얻지 못했음에도 불구하고 예상과는 달리 그것을 얻고자 하는 의욕이 줄어들지 않았다. 따라서 그의 목적은 단순히 예술 작품을 만들어 내는 것이 아니라, 그런 가능성이 존재한다는 것을 보여 주려는 것이었다.

알베르토는 매일 오전과 오후에 디에고와 리타의 두상에 매진했지만 마음에 들지 않아 대부분을 파괴할 수밖에 없었다. "나는 단지 보통의 두상을 만들고 싶었을 뿐이다. 그런데도 제대로 되지 않았다. 하지만 늘 실패했기 때문에 나는 언제나 새로운 시도를 하고 싶었다." 그는 실망하지 않았다. 어머니에게 매일 새로운 걸음을 내디디고 있다고 확신하고 있으며, 어린 시절 크리스마스 트리를 간절히 기다릴 때 느꼈던 것 같은 열망과 기쁨으로 내일의 작업을 기다린다고 말하기도 했다. 그리고 어떻게 만들어졌는지 궁금해서 장난감을 부수는 아이처럼 계속해서 작품의 대부분을 부숴 버렸다.

그의 불만족은 다른 사람들을 만족시키는 작품으로 결실을 맺었다. 이 시기에 만든 작품 중 살아남은 몇 안 되는 것에는 모호한 구석이 하나도 없다. 질감은 역동적이고 내적 구조는 명확하다. 자신만의 표현 수단이 점점 더 발전하고 있다는 증거다. 자코메티에게 비전의 문제는 자신만의 표현 수단을 가장 충분하고 진실하게 구체화할 스타일을 발견하는 일이었다. 물론 이 문제는 모든 예술의 문제이며, 그중에서도 가장 냉혹한 것이다. 왜냐하면 그것을 발견하는 문제는 예술가로서의 능력 이상의 개인적인 자질을 시험하기 때문이고, 진실이 스타일로 표현된다는 냉혹한 사실은 진정한 스타일에 대한 탐색의 어려움을 증가시킬 뿐이기 때문이다.

알베르토는 이 점을 잘 알고 있었고, 이렇게 말하기도 했다. "진실한 작품일수록 자신의 스타일을 갖는다. 이상한 것은 스타일이 겉모습과 일치하지 않는다는 점이다. 그렇지만 거리에서 보이는 사람들의 두상과 가장 닮았다고 생각되는 두상은 전혀 현실적이지 않은 두상, 즉 고대 이집트, 고대 중국 혹은 고대 그리스 조각들의 두상이었다. 내게 최고의 창의력은 최고의 유사성으로 통한다." 이렇게 생각했기에 그가 끝없이 만족하지 못하고 작품을 부순 것은 충분히 이해할 수 있는 일이다.

그는 이사벨 델머를 계속 주시했지만 여전히 멀리 떨어진 곳에 서였다. 그녀는 예술가로서가 아니라 놀라운 매력을 지닌 여성으로서 파리 예술계에 입성했다. 한 화가의 적극적인 영향력 아래에서 성인 시절을 시작한 이후 그녀는 자신의 주도로 창조적인

남자들과 친밀한 관계를 맺어 왔다. 그녀를 잘 알던 많은 남자는 매우 친밀하게 사람을 붙들고 조종하는 그녀의 기질을 느낄 수 있었다. 사실 어떤 이들은 그녀가 친밀하게 느껴지는 가장 강력한 매력이 남자를 끌어당겨서 자기 마음대로 할 수 있는 능력을 드러낼 가능성에 있다고 생각하기도 했다. 아마도 알베르토가 그녀를 그처럼 매력적으로 느꼈던 것도 바로 그런 이유에서였을 것이다. 그래서 그런 유혹에 빠져들기는 했지만, 바로 그렇기 때문에 처음에는 그만큼 더 소심스러웠다.

이사벨과 친해진 또 한 명의 유명한 미술가 앙드레 드랭은 그녀를 모델로 많은 초상화를 제작했다. 맥이 빠져 버린 후기 스타일 작품 중에서는 신선함과 감성이 돋보이는 작품들이었다. 제이콥 엡스타인과 같은 해에 태어난 드랭 역시 자기주장이 강한 권위적인 인물로, 젊은 시절에 마티스, 블라맹크와 친분을 쌓았으며 야수파 스타일로 인습을 타파한 혁신가였다. 그러나 이처럼 격렬하고 감탄할 만한 독창성의 시기는 짧게 끝났다. 1920년대가 되면서 1905년의 '야수'는 길들어서 멋진 풍경, 정물, 누드를 그렸고, 아울러 사교계에서 큰 인기를 끌었다. 그리고 1935년에는 드랭이 자신의 약속을 지키는 데 실패했으며 최근 작품들이 생기를 잃었고 모방적이라고, 많은 예술가는 물론 대부분의 진지한 비평가가 판단했다. 결과적으로 그는 사교계에서 물러나 시골 영지에서 살며 작품을 그렸지만, 그렇다고 은둔에 들어간 것은 아니다. 그는 자신을 위해 기꺼이 포즈를 취해 줄 이사벨 델머 같은 아름다운 여성과의 교제를 즐겼으며, 몇몇 진지한 젊은 예술가로부터 창조

이사벨

적 불변성의 모범으로 존경을 받기도 했다. 자코메티도 그중 한 명이었다.

드랭에 대한 알베르토의 존경과 우정은 실물 작품을 만들기로 결심한 시기로 거슬러 올라간다. 이 선배 미술가는 젊은 미술가들 사이에서 상징적 인물이었고, 이런 점에서 그는 알베르토의 삶에서 브르통의 역할을 어느 정도는 대신했다고 볼 수 있다. 물론 드랭을 존경하고 동일시한다고 해서 자코메티의 시각이 흐려진 것은 아니다. 그 역시 드랭의 후기 작품 대부분이 형편없다는 사실을 잘 알고 있었으며, 최고의 작품에도 "항상 뭔가가 거슬렸다"고 느끼고 있었다. 그러나 사실 그가 가장 좋아한 것은 바로 그처럼 거슬리는 작품이었다. 가장 덜 성공적인 작품을 찬미한 이유는, 그것이 과거의 평범한 작품에서 빌려 온 것이 명백했기 때문이다. 그가 예술가로서의 드랭의 행동을 소중히 여긴 것은 정확히 말해서 실패했기 때문이고, 그가 찬미한 것은 그런 실패를 끌어안는 드랭의 열정이었다.

드랭은 우울해하거나 절망할 상황을 만들지 않고 젊은 예술가 친구들과 활발한 토론을 즐기고 유쾌한 시간을 보냈다. 그는 탁월한 재담꾼이었는데, 몇 번이고 반복해서 말하는 인기 있는 일화 중 하나는 자신의 결혼에 관한 것이었다. 젊었을 때 그와 조르주 브라크는 절친한 친구였다. 두 사람 다 결혼은 하지 않았지만, 결혼생활을 동경해서 결혼식을 올리자고 조르는 여성들과 함께 살고 있었다. 두 예술가는 마침내 결혼에 동의하고 합동 결혼식을 올리기로 결정했다. 결혼식 날, 그 두 쌍이 드랭의 화실을 떠나

려 할 때 갑자기 그의 신부가 낡은 구두가 너무 초라하게 느껴진다며 새 구두가 꼭 필요하다고 주장했다. 그러나 드랭은 "오, 알리스. 그렇지 않아. 아무도 네 구두를 쳐다보지 않을 거야"라고 말했다는 것이다. 알베르토는 특히 이 이야기를 재미있어해서, 드랭이 이야기해 줄 때마다 큰소리로 웃으며 이렇게 말했다. "그건 정말 그래. 아무도 구두는 신경 쓰지 않아. 그런 건 전혀 중요하지 않아."

드랭이 생을 마칠 때까지 주위에 있던 젊은 미술가 중에 알베르토 다음으로 흥미롭고 유망한 사람은 스스로를 발튀스Balthus라고 불렀던 폴란드 태생의 화가였다. 그의 본명은 미셸 발타사르 클로소프스키Michel Balthasar Klossowski였지만, 어릴 적 애칭인 발튀스를 공적인 이름으로 계속 사용했다. 클로소프스키 가족은 19세기 중반에 프랑스로 이주한 소귀족 가문으로, 부모 모두 인상파 스타일로 두드러진 활동을 한 화가였다. 아들은 예술적 재능에 어울리고 공상에 적합한 분위기 속에서 자랐다. 나중에 그는 "어렸을 때 나는 항상 왕자처럼 느꼈다"라고 말하기도 했다.

발튀스는 25세 때 파리에서 뛰어난 예술적 재능을 지닌 화가로 인정받았다. 피에르 뢰브는 그에게 개인전을 열어 주었으며, 초현실주의자들의 높은 평가를 받기도 했다. 그러나 그의 작품은 구상적이었고, 이후 주제나 스타일에서 거의 변함이 없었다. 그가 선호하고 강박적으로 부지런히 그려 낸 주제는 사춘기의 어린 소녀들로, 때로는 누드였고, 때로는 가학적인 요소가 들어 있는 명백히 에로티시즘적인 상황의 그림들이었다. 발튀스의 작품에

는 섬뜩한 정적이 가득 차 있었다. 그 속의 인물들은 시간에서 벗어나 일상의 현실 바깥에 존재하고 있었다. 이런 이유로 초현실주의자들은 그에게 흥미를 보였던 것이다.

그러나 발튀스는 초현실주의 집단에 가입하고 싶은 마음이 없었다. 그는 까다롭다기보다는 타고난 오만함으로 인해 자신의 길을 가겠다는 결심을 당당한 원칙으로 삼아 홀로 행동하는 종류의 인간이었기 때문이다. 발튀스는 사생활에서도 본질적으로 혼자였다. 그는 자신의 그림들에 그처럼 사랑스럽고 친밀하게 묘사된 동경의 대상들과 어른으로서의 관계를 충분히 맺는 일이 불가능했다. 늘씬하고 잘생겼던 그는 스스로를 『폭풍의 언덕Wuthering Heights』에 나오는 자존심 강하고 사색적인 주인공으로, 출생의 모호함을 보상하기 위해 자신의 출생을 고귀하게 짜 맞추는 데 열심이었던 히스클리프Heathcliff 같은 인간이라고 여겼다. 실제로 발튀스는 그 소설의 삽화를 그리면서 자신을 우수에 젖은 히스클리프로 묘사했다. 그는 바이런 경Lord Byron과 비슷한 어엿한 낭만주의자였고, 바이런 경과 자신이 먼 친척 관계로 이어져 있다고 주장하기도 했다. 불행히도 그에게는 직함도 재산도 명성도 없다는 것이 다른 점이었다. 그러나 그는 지칠 줄 모르는 부지런함으로 마침내 그것들을 모두 얻을 수 있었다.

명성은 쉽게 해결했다. 합법적인 자격은 없었지만 그는 자신을 롤라의 발타사르 클로소프스키 백작이라고 당당히 주장했다. 발튀스의 화가 친구들은 뒤에서 비웃었지만, 노아유 같은 진짜 귀족들은 관대하게 웃어넘겼다. 이처럼 특이한 짓을 했다고 해서,

감수성이 예민하고 명석한 그를 속물이라고 말하는 것은 적절하지 않다. 게다가 귀족적인 태도가 정신의 경박함을 의미하지도 않는다. 오히려 발튀스에게 귀족주의는 개인적인 태도의 엄격함을 의미했던 것으로, 자신의 예술을 통해서는 얻을 수 없다고 느꼈던 것이다. 자신의 예술적 완성을 위해 백작이 되어야 했다면, 그럴 필요성은 현대 사회에 도움이 되는 기준, 즉 남자로서 예술가로서 발튀스가 만족시킬 희망이 없는 기준에 따라 살고 일하지 않겠다는 결단에서 나왔다고 보아야 한다. 그의 환상은 필연적으로 자기 소모적인 식욕에 의해 양육되었다.

처음부터 그의 그림은 과거의 미술에 대한 확고한 애착과 강력하고 거부할 수 없는 향수를 보여 주었고, 오래전에 죽은 미술가에 대한 추억이 풍부했다. 피에로 델라 프란체스카Piero della Francesca, 벨라스케스, 쇠라Georges Seurat, 그리고 무엇보다 쿠르베Gustave Courbet는 발튀스가 작품을 구상할 때 참고한 화가들이었다. 이처럼 영감의 원천은 최상급이었지만 거기서 나온 결과물에 대한 판단은 매우 엄격해질 수밖에 없다. 자코메티는 이 점을 발튀스의 '벨라스케스 콤플렉스Velázquez complex'라고 지적하기도 했다. 그러나 발튀스는 스스로를 전통과 연결하는 능력이 있었다. 이는 주제에 대해 강박적일 정도로 고집스럽게 파고드는 힘, 즉 어린 소녀를 묘사할 때와 풍경조차 환상적인 세계인 것처럼 묘사할 때 보여 주는 열정적인 초연함을 통한 것이었다. 그런데도 발튀스를 과거에 얽매이지 않는 현대 예술가로 구해 줄 수 있었던 것은, 바로 이 환상적인 세계의 무시무시하고 뇌리를 떠나

지 않는 생생함이다.

발튀스는 곧 알베르토의 가장 가까운 친구가 되었고, 함께 당시의 취향에 맞서는 미학적 목적에 헌신하기로 약속했다. 그러나 두 사람은 예술가로서나 남자로서나 매우 달랐다. 알베르토는 미래로 가기 위해 과거의 예술에 눈을 돌린 반면 발튀스는 과거 자체에 빠져드는 것이 목적이었다. 알베르토는 탁월한 사람이었기에 당대의 철학적·정치적·문화적 토양에 감응했지만 발튀스에게는 현재란 거의 쓸모가 없있다. 알베르토는 매우 단순한 환경 속에 살면서 작품을 만들고 싶어했지만 발튀스는 화려함을 동경했다. 알베르토는 언젠가 "내일 빈곤해진다 해도, 아무것도 바뀌지 않을 그런 방식으로 살고 싶다"라고 말한 반면, 발튀스는 "내가 대저택에 살고 싶은 욕구는 일꾼이 빵 한 덩어리에 대해 품는 것보다 훨씬 더 크다"라고 말했다. 자신의 최선이 실패의 증거가 될 수도 있다는 사실을 미리 확신하고 있던 알베르토는, 최선을 다해 작품을 만들어 내기 위해 홀로 남겨지길 원했다. 그러나 발튀스는 성공적인 예술가로 존경받고 싶었을 뿐 아니라 인정받는 귀족의 신분에서 오는 존경도 열망했다. 알베르토는 비록 스스로를 활용하듯이 가까운 사람들을 이용하지 않을 수는 없었지만, 인간으로서의 책임감이라는 높은 기준에 맞추어 친밀한 관계를 맺으려고 애썼다. 이에 반해 발튀스는 그의 작품들에 분명히 나타나 있듯이 가장 가까운 사람들을 환상적인 오브제로 이용했다.

이 정도로 다른 두 사람이 대체 어떻게 그처럼 단단한 우정을 맺을 수 있었는지 궁금하지 않을 수 없다. 간단히 말하면, 그들의

우정은 이미 자신의 가치를 보여 준 손위의 미술가에 대한 증명되지 않은 젊은 화가의 존경으로 시작해서, 양쪽 모두에게 유동적으로 30년간 지속되었다. 많은 사람이 아마도 발튀스가 알베르토의 재능과 고결함, 지성을 부러워했고, 감수성이 예민한 젊은 이들이 종종 그렇듯, 자신이 따라 할 수 없는 능력을 키워야 한다는 압박을 느꼈을 것이라고 믿었다. 그러나 알베르토의 특성 중 하나는 한결같이 다른 사람의 개성을 존중했다는 것이고, 바로 이 점으로 인해 그와 우정을 맺고 싶어 하는 사람들을 모르는 체할 수 없었다. 물론 그렇다고 해서 그의 판단력에 문제가 있다고 느껴질 만큼 맹목적이었다는 말은 아니다. 그는 마음속으로 상반되는 두 생각을 동시에 유지하는 일이 별로 어렵지 않았고, 아울러 그 능력을 계속해서 사용하기도 했다. 한 인간으로서의 발튀스는 인정하지 않았지만 그와의 우정을 즐겼고, 그의 작품을 칭찬하지는 않았지만 그것이 나오게 된 미학적 결정은 진심으로 높이 평가했다. 발튀스는 이런 평가를 받을 자격이 충분했다. 그는 알베르토만큼이나 실물과 실제 사람을 미학적 관심의 대상으로 이용하는 것에 대한 당시의 혐오에 단호하게 도전한 점에서 고집스럽게 용감했다. 또한 완전함에 대한 기준 역시 둘 다 같았으므로, 다른 비슷한 점이 없다고 하더라도 그것만으로도 가까워졌을 것이다. 그러나 자신만의 방식을 고집했던 두 사람 역시 우정의 지속적인 부침 속에서 심술궂고 모순적인 것을 즐길 수 있을 만큼 충분히 심술궂고 모순적이었다.

자코메티와 발튀스가 자연을 직접 재현하는 일에 가장 독창적

이기는 했지만 당시의 젊은 미술가 중에서 그들만이 그것에 헌신했던 것은 아니다. 스타일과 목표는 많이 달랐지만 집단이라고도 부를 만한 이들이 있었다. 알베르토가 가장 나이가 많고 재능이 뛰어났기에 그 중심에 있었고, 나머지 사람들로는 발튀스 외에도 프랑시스 그뤼버Francis Gruber, 피에르 탈 코트Pierre Tal Coat, 프랑시스 타이외Francis Tailleux, 장 엘리옹Jean Hélion이 있었다.

유명한 스테인드글라스 창문 디자이너의 아들인 그뤼버는 1912년생으로 예술적인 적성이 일찌감치 드러나 아버지의 격려를 받았다. 그는 자코메티 형제와 가깝게 지냈으며, 특히 알베르토는 그가 폐결핵으로 일찍 세상을 뜰 때까지 작품에 큰 영향을 주었다. 그러나 두 사람의 예술의 목적과 결과는 매우 달랐다. 그뤼버의 회화는 자신의 삶이 길지 않음을 예감이나 했는지 우울하면서도 대담한 삶의 태도를 반영했다. 데생 솜씨가 노련하면서도 냉정했고, 예술적 기교 자체에 관심을 나타냈다. 색상 관계는 유연하지 않고 눈에 거슬렸다. 양식에 대한 탐색으로 인해, 표현되는 내용의 한계에 맞추어 다소 엄격하고 공허한 양식화가 이루어졌다. 그래서 그의 그림에는 생기 없는 환경 속에 어색한 자세를 취한 수척하고 여윈 인물들이 있다. 그것은 행복하지도 심오하지도 않은 세상 풍경이었다.

탈 코트, 타이외 그리고 엘리옹은 재능이나 개성도 덜해서 주로 그 집단의 숫자를 늘려 주는 역할에 머물렀다. 물론 그들 역시 진지하고 섬세한 미술가였고 각자 고유한 개성을 지니고 있었지만, 주요한 인물의 등장에 필요한 환경을 조성하는 데 도움이 되는

조연의 역할이 그들의 운명이었다. 자코메티가 이 작은 집단을 주도한 것은 우월해지고자 하는 욕구 때문이 아니라 단순히 그의 천재성 때문이었고, 그를 포함해 관련된 모든 이가 그 천재성을 최대한 이용해야 했기 때문이었다.

전쟁 전의 불안한 시절에 자코메티는 시각의 순수함과 자연의 우월성을 설파했다. 자신의 신념에 확신을 가졌던 그는 친구들에게 열정을 가지고 선입견 없이 사물을 바라볼 것을 권유했다. 이 점에 대해 발튀스는 다음과 같이 말하기도 했다. "알베르토는 찻잔을 바라볼 때 마치 처음 보는 것처럼 그것을 볼 수 있었다." 이것이 바로 사물이 자기 눈앞에 있다고 알고 있는 것 말고 실제로 보는 것을 재현해 내려고 시도하게 만드는 그 예술가의 능력이었다.

미학적 사고에 온통 몰두해 있었다고 해서 알베르토가 세상사의 위태로운 흐름에 무심했던 것은 아니다. "작업을 할 수 있도록 몇 년만 더 평화롭게 내버려둔다면" 하고 말하기도 했지만, 상황은 그렇지 못했다. 파시스트 이탈리아가 에티오피아를 공격해서 점령했고, 히틀러는 라인강 유역에 군사력을 결집하면서 이웃 나라를 위협했으며, 스페인에서는 내전이 일어났다. 유럽 문명사는 행복한 결말을 향하고 있지 않았다. 예술은 역사의 고아가 될 운명인 듯했고, 결국 개인들이 외롭게 예술의 필요성과 가치를 인정하려고 노력하는 수밖에 없었다. 자코메티는 그런 개인의 전형이었다.

27
작아지는 형상

몽파르나스에서는 아름다운 여성이라면 특별한 직업 없이도 생활할 수 있었다. 술집에서 손님들이 술을 사게 만들 수도 있었고, 여성에게 기꺼이 도움의 손길을 내밀고는 답례로 손 한번 흔들어주는 것 이상의 보답을 기대하지 않는 미래의 추종자들과 친분을 맺을 수도 있었다. 아무 생각 없이 살기에는 딱 좋은 무의미한 삶이었다. 1930년대 중반에 그런 식으로 산 여자 중 하나가 넬리 Nelly였다.

디에고는 그녀를 카페 돔에서 만났다. 디에고는 연도 뒤의 두 자리와 비슷한 나이였지만 잘생기고 경험이 많았으며, 그녀는 겨우 열아홉이었지만 자신감 넘치고 아름다웠다. 그들은 자연스럽게 가까워졌고, 곧바로 연애가 시작되었다. 그는 그녀에게 자신이 헛간이라고 부르던 알레지아 거리에서 함께 살자고 제안했다.

물론 그곳이 그 정도로 형편없지는 않았지만 젊은 연인이 살림을 차리고 싶어 하는 종류의 장소는 분명 아니었다. 그러나 디에고와 넬리는 대부분의 젊은 연인이 가지는 꿈 같은 신혼집을 기대하거나 바라지 않았다. 그들은 도덕적이고 물질적인 중산층의 안락함에는 관심이 없었다.

넬리는 평범한 소녀가 아니었다. 때로는 사람의 삶을 지배하는 보통의 감정 대부분에 면역이 있는 것이 아닌가 싶을 정도로 무덤덤했다. 그녀는 동물과 곤충을 좋아한 반면 인간에게는 별 관심이 없었다. 알레지아 거리로 옮겨 오고 난 얼마 후 그녀는 디에고에게 한 가지 고백을 했다. 디에고는 내용이 중요한 만큼 늦은 고백에 매우 놀라고 불쾌하게 생각했다. 그녀에게 교외에 사는 이모가 돌보고 있는 사내아이가 있다는 것이다. 아버지가 누군지는 분명치 않은데, 아마도 부적절한 관계였을 것이다. 디에고는 넬리가 순수할 것이라는 환상은 전혀 가지지 않았으나 한 여자에게 함께 살자고 했다는 이유로 가족이 딸린 남자가 되리라고는 전혀 예상하지 못했다. 바라던 상황은 아니었지만 옳은 일을 하고 싶었던 그는, 아이는 엄마와 함께 살아야 한다고 생각하여 아이를 파리로 데려오자고 제안했다. 넬리는 자기 아이인데도 엄마의 역할에 별 관심이 없었고 오히려 디에고가 아빠의 역할에 더 관심을 보였다. 그러나 이 시도는 결국 실패로 끝나고 말았다. 넬리가 아이에게 전혀 인내심을 발휘하지 못하고, 말썽을 일으키지 못하도록 테이블 위에 아이를 묶어 놓았던 것이다. 아이는 곧 다시 이모 댁으로 보내졌다.

엉터리 부모 역할이라는 해프닝 이후에도 그들은 함께 살기는 했으나 묘하게 어긋나는 분위기가 감돌았다. 디에고의 일상은 오로지 알베르토와의 작업에 매여 있었다. 넬리는 그가 무슨 일을 하는지 알지 못했으며, 이폴리트맹드롱 거리로 찾아가는 일도 거의 없었다. 디에고는 여자가 있을 곳은 아무리 누추하더라도 집 안이라고 생각했으며, 넬리 역시 그렇게 생각하는 것 같다고 느꼈다. 그들이 함께 카페에 가거나 영화를 보고 식당에 가는 일은 거의 없었기 때문에, 알베르토와 디에고의 많은 친구기 여러 해 동안 넬리의 존재를 몰랐을 정도였다. 한편 디에고가 그녀의 무관심에 대해 불평한 사건이 생기기도 했다. 그는 그녀가 일을 하도록 설득하려고 애썼고, 향수 가게에 괜찮은 자리를 구해 주기도 했다. 그러나 넬리는 그처럼 부르주아적인 일은 절대로 할 수 없다고 선언했다. 다른 상황에서라면 충분히 그의 공감을 얻을 수 있는 주장이었겠지만 디에고는 화를 냈다. 그는 나름의 방식으로 여성차별주의자였다. 그는 여자를 좋아하면서도 결국에는 짜증을 냈는데 "여자들이란 항상 뭔가 문제가 있다"는 것이었다. 그렇지만 그들은 결혼을 진지하게 고려할 정도로 서로 사랑했다.

물론 어머니가 엄격한 도덕적 관점을 견지하고 있기 때문에 결혼은 스탐파를 염두에 두고 이루어져야 했다. 따라서 디에고는 매우 신중하게 접근해, 성급히 대면시키지 않고 우선 넬리의 사진을 동봉한 편지를 썼다. 아이에 대해서는 물론 한마디도 하지 않았을 것이다. 아네타 자코메티는 아들의 삶에 대해 돌려 말하는 사람이 아니었다. 그녀는 알베르토에게 편지를 썼다. "그 아이

는 내가 찬성할 수 있는 종류의 여성이 아니다."

디에고는 결국 결혼하지 않았다. 그 역시 평판이 좋지 않은 과거를 지녔고 현재의 상황도 평범했지만, 어머니의 승인보다 더 큰 의미를 가진 것은 없었다. 그럼에도 불구하고 그는 넬리와 20년이나 함께 살게 된다.

이제 알베르토가 자코메티 집안에서 정착해서 함께 삶을 꾸려 갈 동반자를 만나지 못한 유일한 자식이었다. 물론 정착은 그가 가장 원하지 않는 일이었다. 그는 자신의 삶을 공유하는 것은 진정한 삶이 아니라는 사실을 너무나 잘 알고 있었다. 그와 드니즈는 서로 겉돌았고, 그는 아직도 이사벨 델머를 향한 희망을 가지고 있었다. 조각가와 특파원의 부인은 점점 더 친분이 두터워졌고 기회는 부족하지 않았다. 그녀의 금속성의 날카로운 웃음소리는 이미 몽파르나스 카페에서, 그리고 센강 왼쪽과 오른쪽에 사는 예술가들의 파티에서 친숙해져 있었다. 술기운에 의지해서 그녀는 매우 활기찬 사람들과의 관계에서도 자신의 자리를 굳건히 지켜 낼 수 있었다. 그녀의 추종자들은 매우 많았고 기꺼이 환영받았다. 남편이 종종 급한 사건을 취재하러 나가면, 빈자리를 채워 그녀를 즐겁게 해 줄 후보들이 전혀 부족하지 않았다. 여배우와 귀족에서 무용수와 고위 경찰까지 섞인 생기 넘치는 많은 모임이 그녀의 호화로운 아파트에서 열렸다. 사람들을 웃기는 방법을 알고 극적인 것에서 희극적인 요소를 볼 수 있었던 알베르토도 가끔 참석해서 사람들을 즐겁게 만들어 주곤 했다.

이사벨은 알베르토의 관심이 즐거웠다. 남자의 잠재력에 날카

로운 판단력을 가지고 있던 그녀는, 그 예술가의 관심이 하고 싶은 대로 행동하는 그녀의 특권을 전혀 억누르지 않으면서도 커다란 만족감을 줄 수 있음을 깨달았다. 진정한 예술가가 아니었지만 이사벨은 본능적으로 예술가 남자들의 상당한 부분을 이해하고 있었다.

알베르토는 이사벨이 만지고 바랄 수 있는 촉각적인 인간일 뿐 아니라 조금 떨어져서 찬사를 보내고 숭배하는 하나의 우상일 수도 있음을 즉시 알아차렸다. 바로 이런 점이 매력적인 동시에 안전한 방법이기도 했다. 그녀는 알베르토에게 진정한 도전 의식을 불러일으킨 최초의 여성이었다. 그가 그녀에게 반하게 된 이유에는 — 변덕이 아니라 그녀의 본성에 의해 — 그녀가 자신을 완전히 드러내도록 만들 수 있다는 자각이 있었을 것이다.

1937년 어느 날 밤 알베르토는 우연히 생미셸 대로에 있었고, 이사벨도 그곳에 있었지만 조금 거리를 두고 서 있었다. 그녀의 정체성에 대한 그의 인상은 어둠이 깔린 건물들과 함께 매우 강력했다. 그것은 어느 정도는 당시 그들의 관계에 의해 결정되었을 수도 있다. 그녀는 그의 정서적인 삶에서 가장 중요한 인물이었지만, 그런 중요성은 그 어떤 행동이나 언질로도 확인되지 않았다. 그는 자기가 정확히 어디에 있는지 알지 못했다. 그녀는 그의 욕망은 고려하지 않고 자신의 길을 갔고 자신의 삶을 살았다. 그러나 이 욕망이 뚜렷하지 않았을 수도 있다. 만약 그가 자신이 이사벨과 함께 어디에 있는지 알지 못했다면 어디에 있고 싶은지도 정확히 알지 못했을 것이다. 그 역시 자신의 길을 갔고 자신의

삶을 살았지만 비밀로 하기엔 지나치게 정직했기에, 아니 어쩌면 너무나 고집스러웠기에 감출 수 없었을 것이다. 그는 비록 '그림 자들'에 지나지 않는다고 하더라도, 자신에게 다른 여자들도 있다는 사실을 이사벨이 알게 하겠다고 마음먹었다. 이로써 두 사람은 함께 그들 관계의 특징을 보여 주는 거리를 만들었다. 때때로 그 거리와 관계는 같은 것으로 보였다.

그럼에도 불구하고 그들 사이의 친밀함은 가장 적절한 방식으로 확인되었다. 알베르토는 1936년과 그 2년 후에 그녀의 초상을 두 점 제작했다. 둘 다 순간적인 움직임을 특징으로 하며, 만드는 데 어려움을 겪지는 않았다. 움직이고 있는 형태가 특징적이지만 전혀 비슷하지는 않았다.

첫 번째 초상은 "이집트인The Egyptian"이라고도 부르는데, 매끄럽게 조각된 얼굴, 선의 순수함, 형태의 역동적인 상호작용, 실물 같은 직접성이 이집트 초상을 생각나게 하기 때문이다. 마치 그의 정신이 눈앞에 있다고 아는 것을 재생하려고 마음먹을 때는, 언제나 조각가 마음대로 할 권위라도 있다는 듯이 유쾌하지만 강력한 유사성을 쉽게 표현해 냈다. 두 번째 초상은 완전히 다르며 쉬워 보이는 부분이 전혀 없다. 모델과의 유사성이 사라진 대신 본다는 것과의 긴 투쟁이 있었고, 이 투쟁은 물론 하나의 작품으로 완성되어 승리로 끝났다. 작품 표면의 질감은 거칠고 깔깔하며 줄이 가 있는데, 살아 움직이기 직전의 꿈틀거리는 듯한 물체와 자기 행위의 완전무결함을 유지하려고 애쓰는 조각가가 느껴진다. 모델의 유사성은 인간의 외형이라는 어려운 문제에 관한

하나의 추측으로서 그 작품과 융합되어 있다. 즉 초상은 그녀와 비슷하지만 불가사의한 시선과 표정 때문에 그녀처럼 보이지는 않는다.

이사벨의 두 번째 작품과 동시에 만들고 있던 디에고와 리타의 두상 기법과 효과도 그것과 비슷하다. 살아남은 몇 안 되는 이 작품들은 모두 무한한 지속과 재생을 가능케 하는 시각적인 자기 절제의 발전을 향한 중요한 과정이었다. 그런 이유로 그것들은 예술 작품으로서 만족스러웠고, 동시에 같은 이유로 본 것의 조각적 등가물을 만들어 낼 수 없다는 조각가의 무능의 만족스럽지 못한 증거이기도 했다.

결코 두상을 만족스럽게 조각해 낼 수 없을 것이라는 느낌이 들자, 알베르토는 전신상을 만들어 보기로 했다. 그는 회반죽으로 직접 작업해 대략 50센티미터 크기의 인물을 만들기 시작하고 옆구리에 팔을 붙이고 서 있는 전라의 여인을 표현하고 있었다. 그런데 작업을 해 나가면서 놀랍고도 당황스러운 일이 발생했다. 시간이 갈수록 작품은 점점 더 작아졌고, 그럴수록 더욱더 혼란스러웠다. 문제는 작품이 작아지는 것을 막을 수 없었다는 점이다. 마치 조각 스스로 크기를 미리 결정이나 한 듯했으며, 한술 더 떠서 막무가내로 조각가에게 순종하도록 강요하는 느낌까지 들 정도였다. 결국 수개월 후에 인물상은 못 크기로 줄어들어, 몇 배나 더 큰 받침대 위에 고립되어 불안정하게 서 있게 되었다. 크기가 너무 작은 것은 참을 수 없었지만, 반면에 그가 찾던 유사성은 그 작은 조각에 어떻게든 붙어 있는 듯했다.

도대체 이해할 수 없는 상황에 놀란 그는 처음과 같은 크기의 인물상을 다시 시작했다. 역시 작업을 하는 동안 크기가 줄어들었고, 저항했음에도 불구하고 점점 더 작아져서 마침내는 처음 작품만큼 작아져 버렸다. 또다시 시도했지만 결과는 역시 마찬가지였다. 그러나 그는 멈출 수가 없어 몇 십 번이고 반복했다. 어떤 때는 인물상이 너무 작아져서 한 번만 더 손질하면 부서져 먼지가 될 정도였다. 그는 존재의 한계이자 비존재의 경계에서 작업하고 있었고, 실재에서 비실재로의 갑작스러운 이동, 즉 그의 손에서 일어났지만 통제할 수 없는 전이에 직면했다. 20년간 그는 삶의 덧없음에 사로잡혀 있었는데, 이제 그것이 그의 작품을 통제했고 말 그대로 그의 작업이 되었다. "나는 늘 생명체의 허약함에 대한 막연한 생각이나 느낌을 가지고 있다. 마치 계속해서 서 있으려면 엄청난 에너지가 필요해서 언제라도 무너져내릴 것처럼. 그리고 바로 그 허약함이 내 조각들과 유사하다"고 그는 말했다. 작은 인물상들이 거의 살아남지 못한 것은 당연한 일이다. 일시성이 그것의 중요성이기 때문이다.

자코메티는 자신의 시각을 새롭게 하고 싶었고, 앞에 서 있는 것을 본래의 신선함을 가지고 보고 싶었다. 그는 자신의 시각을 구체화한 창작품이 재생의 상징물이 되리라고는 예상하지 못했다. 그 조각가의 문제는 이제 인류학적인 것이 되었다. 마치 미술이 없었던 것처럼 작업하려고 시도함으로써 미술을 새롭게 시작한 그는, 창조성의 기원, 즉 그것의 신비로움과 제의를 불러일으키는 작품을 만들어 냈다. 이 작은 조각상들은 인류학적인 생명

력과 마술적인 감정을 담고 있는 불가사의한 힘을 지니고 있다. 그래서 그것들은 알 수 있는 것과 살아 있는 것의 공간인 실제적 공간, 그리고 알 수 없는 것과 죽은 것의 공간인 형이상학적 공간, 이 양쪽 공간에 모두 존재하는 것처럼 보인다.

28
찬장 위의 사과

프랑스에서의 불행한 결혼 생활을 청산하고 뉴욕으로 건너온 피에르 마티스는 화상으로서의 일이 적성에 맞았다. 화가가 되려는 희망은 버렸지만 타인의 독창성을 인지하고 그것을 실행하도록 도움으로써 나름의 방식으로 독창적이 되었다. 그러나 그는 지나치게 조심스러운 데다 숨기는 것이 많고 인색해서 다른 사람들과 아낌없는 우정을 나누거나 따뜻한 관계를 맺는 사람은 아니었다. 이런 점에서 그는 아버지를 약간 닮기도 했다. 그렇지만 그를 잘 모르는 사람이라면 우정 어린 따뜻함으로 오해할 수도 있는 뛰어난 매너와 상냥한 매력을 지니고 있었다. 절친한 친구는 없었지만 예술, 특히 당대의 예술에 대한 열정적인 애정을 지니고 있었다. 그는 자신의 취향을 옹호하는 데 헌신할 용기와 결단력이 있었고, 그 일이 매우 가치 있는 일이라는 신념도 있었다. 이처럼 그

는 자신의 야망뿐만 아니라 위대한 재능과 대단한 업적에 도움을 주었으며, 자기 시대의 문화에 크게 기여했다.

피에르는 자코메티와 그의 작품에 조심스럽고 신중하게 접근했다. 그는 파리의 예술계에서 무슨 일이 일어나고 있는지 매우 잘 알고 있었고, 뢰브와 콜도 잘 알고 있었다. 게다가 1935년에는 미로와 탕기, 발튀스의 미국 에이전트가 되었는데, 그들은 모두 알베르토의 친구였다. 그는 파리뿐 아니라 뉴욕의 줄리앙 레비 전시회에서도 본 적이 있는 자코메티의 조각을 잘 알고 있었다. 그러나 구입할 생각을 한 것은 1936년 가을이 되어서였다. 그가 선택한 작품은 1933~1934년에 석고로 만든 〈걸어가는 여자〉 두 점 중에서 더 자연주의적인 작품이었다. 초기 작품 중에서 앞으로의 경향을 가장 분명하게 암시하고 있는 이 작품은 중요한 선택이었다. 존재 자체에서 나오는 신비로운 아우라, 앞으로 향하는 동작의 괴기한 느낌, 먼 과거의 제의적인 대상을 떠오르게 하는 점 등 모든 것이 자코메티가 인생의 마지막 20년간 만든 작품과 관련된다.

자코메티는 피에르의 선택이 기뻤으나 두 사람 다 그것이 자신들에게 어떤 결과를 가져올지는 예상할 수 없었다. 몇 년간 실패에 대한 지속적인 위협을 견딘 끝에 기회가 찾아왔다. 물론 좋은 징조이긴 했지만 "이 작품이 최후의 완성품은 아니다"라는 그의 말처럼 최고의 경지에 이른 것으로 보이지는 않는다. 사실 그는 이제 막 위대한 모험을 떠나려는 참이었고, 거기서 피에르 마티스는 중요한 역할을 맡기로 예정되어 있었다.

1937년 4월 26일 프랑코Francisco Franco 장군의 파시스트 세력을 지지하는 독일과 이탈리아의 비행기들이 바스크의 작은 도시 게르니카를 폭격해서 파괴했다. 서구의 민주 국가들이 이처럼 잔악한 행위를 응징하지 못했기 때문에 이제 훨씬 더 큰 재앙이 닥치게 되었다. 계속되는 전쟁 이야기로 그런 재앙을 예견한 알베르토는 초조해졌다. 어느 날 밤에는 전쟁에 징집되는 꿈을 꿀 정도였다. 그는 총알을 매우 두려워했기 때문에 만약에 징집된다면 도망갈 생각이었다. 물론 겁쟁이로 여겨지는 것이 훨씬 더 두렵기는 했지만 그는 "소총을 메고 떠나는 것보다 더 끔찍한 것은 상상할 수 없다"고 말했다. 그러나 나중에 알게 되듯이 그런 걱정은 할 필요가 없었다.

게르니카의 참극에 피카소는 분노했다. 그는 즉시 거대한 회화의 스케치에 착수해서 5주 만에 작품을 완성했다. 피카소는 생존해 있는 당대의 가장 유명한 예술가였다. 자코메티는 초현실주의 시절에 피카소를 만난 적이 있었는데, 그때 두 사람은 서로에게서 깊은 인상을 받았다. 어느 시기의 누구든 그들이 주고받았던 것보다 더 인상적일 수는 없었고, 아마도 그런 이유 때문에 그들의 우정은 늦게 시작되었다. 자코메티는 피카소가 나이가 들어가면서 점점 더 선호한, 아첨 섞인 찬사를 하는 사람이 아니었다. 피카소의 최근 작품전이 열렸을 때도 알베르토는 의도적으로 그가 있는 자리에서는 찬사를 바치지 않았고, 나중에는 "그는 모든 사람이 자기에게 무릎을 꿇지는 않는다는 사실을 안다"라고 말하기도 했다. 아마도 피카소는 아부하지 않는 알베르토의

자신감을 높이 평가했거나 자신이 동료라고 인정한 사람의 우정을 갈망했을 것이다. 피카소가 〈게르니카Guernica〉를 그리기 시작했을 무렵 자코메티는 그 거대한 회화의 진행 상황을 보러 그랑 오귀스탱 거리에 있는 화실에 오는 것을 환영받은 몇 안 되는 사람 중 하나였다. 작품이 완성되기 전에 피카소는 스페인에서 싸우고 있는 공화파와의 연대를 공식적으로 선언했고 "예술가로서의 나의 일생은 오로지 반동과 미술의 죽음에 대항하는 끊임없는 투쟁이었다"라고 말하기도 했다. 사실 투쟁은 그것보다 더 심하고 끔찍했다.

피카소는 자코메티보다 스무 살 위였다. 그는 처음부터 대단한 성공을 거두면서 시작했다. 세계적으로 유명해진 만년에 그는 몽마르트르의 젊은 청년에 지나지 않았을 때 자주 가던 카페의 단골들이 언제나 그에게 인사하려고 자리에서 일어나는 것을 보고 진정한 명성을 알았다고 말했다. 30년이 지난 후 그는 귀족과 시인, 아름다운 여성, 많은 다른 예술가의 존경을 받는 데 익숙해졌다. 그는 자신의 생명력이 자신과의 우정을 즐기기 위해 앞다투는 추종자들과의 관계로 고무된다는 사실을 알게 되었다. 그래서 그는 "그들이 내 배터리를 충전해 주었다"고 말하기도 했다. 추종자들의 존경을 이용해 그들을 조종하는 것을 즐겼으며, 그 효과가 매우 극적이라는 사실을 알게 되었다. "어떤 때는 가장 친한 친구들조차 매표소를 그냥 지나칠 수 없었다"고 말하기도 했다. 하지만 매표소가 문을 닫았을 때 가장 위대한 역할을 연기하는 훌륭한 연기자가 빠질 정체성의 함정을 그가 간과한 것은

아닌지 궁금하다.

결국에는 영화배우보다 더 공개된 피카소의 사생활은, 전례가 없을 정도로 부유하고 유명한 예술가로서의 경력에 비하면 덜 성공적이었다. 스타일의 갑작스러운 변화와 예술의 급격한 방향 전환은 마찬가지로 급격한 개인적 경험의 변천사의 부산물이었다. 그에게는 많은 연인이 있었으며, 그의 모든 여성 편력은 심각한 문제를 일으켰다. 친구들과 함께 있을 때면 여자들이 서로 반목하게 만들면서 즐거워했다. 게르니카를 그리고 있을 때는 당시의 연인이었던 도라 마르Dora Maar와 전에 사귀던 마리 테레즈 발터 Marie-Thérèse Walter가 자신의 작업실에서 난투극을 벌이고 있는 와중에, 자신은 인간들의 끔찍한 충돌을 폭로하려고 그리는 거대한 캔버스에서 평화롭게 작업을 하고 있기도 했다. 피카소에게는 천성적으로 창조의 욕구와 파괴의 의지가 불가분의 관계였고 "모든 창조 행위는 무엇보다도 파괴 행위"라고 말한 적도 있다. 그러나 그는 아마도 예술에 대해서만 그렇게 생각했을 것이다.

자코메티와 피카소 간의 진정한 우정은 피카소가 〈게르니카〉를 그리던 시절에 시작되었다. 피카소의 작품과 인생은 여러 가지 면에서 이 시기에 절정에 이르렀다. 그의 많은 작품의 중요성에 대해서는 다양한 판단이 나올 수 있지만 〈게르니카〉 이후 힘과 독창성 면에서 그것에 필적하는 다른 작품이 나오지 않았다는 데 이의를 제기할 사람은 아무도 없을 것이다. 그 작품은 그의 경력상 정확히 중간 지점에 제작된 것으로, 이전에 나왔던 모든 것은 그것을 향해 조금씩 쌓여 갔으며, 이후의 모든 것은 점진적인

하강으로 볼 수 있다. 이 작품은 형식상의 창의성, 미학적인 역동성, 도덕적·문화적인 함축, 극적인 심상과 상징, 강렬한 정서와 엄청난 크기를 가졌으며, 예술가이자 스페인 사람이자 유한한 한 인간으로서 피카소의 전 존재를 끌어들이는 유일한 작품이다.

〈게르니카〉가 화제를 불러일으키고 논쟁거리가 되는 동안 자코메티는 자신의 작품을 진전시키려고 애쓰고 있었다. 초현실주의 집단에서 벗어난 뒤 2년 동안 그는 실물과 비슷하다고 수긍이 가는 두상을 만들어 내려고 열심히 노력해 왔다. 또 석고로 인물상을 시작하기도 했는데, 당황스럽게도 작업해 가면서 크기가 점점 더 작아졌다. 그 어느 것도 만족스럽지 않았다. 친밀한 관계에서 경험하는 무능함이 창조적 삶의 한 가지 조건이 되어 버린 듯했다. 그는 점점 걱정이 되기 시작했고, 그의 어머니 역시 불안함을 느꼈다. 특히 아네타는 걱정할 만한 충분한 이유가 있었다. 그러나 동시에 알베르토는 천성적으로 의심할 수 없는 힘을 가지고 있었기에 그렇게 심각하게 생각하지는 않았다.

그는 어머니에게 자신이 어디로 가고 있는지 잘 알고 있으며, 그 길이 자신의 길이고 매일 조금씩 진보하고 있다고 확신시켰다. 앞으로 몇 년 동안 무엇을 하고 싶은지 잘 알고 있고, 빨리 도착하려고 애쓰는 것은 소용없는 일이며, 그것이 오히려 정체에 빠지는 길이라고 말하기도 했다. 오직 한 걸음씩 전진할 뿐이지만 반드시 가고자 하는 곳에 도달할 것이고, 그것은 더 이상 자신의 능력 문제가 아니라 시간이 지나면 해결될 문제라고 선언했다. 그의 기교는 훨씬 더 어려워졌지만, 그에 따르면 그것이 바로

조각가의 수가 그처럼 적은 이유다. 그리고 무엇보다도 사람은 나중에는 쉽게 해결할 수도 있는 어떤 어려움도 회피해서는 안 된다. 어쩔 것인가? 전쟁과도 같았지만 그는 상황을 단호히 바로 잡고 자신이 옳다고 결론을 내렸다.

자신이 무슨 말을 하고 있는지 알고 있다는 것, 자기가 옳다는 것을 부끄러워할 이유가 없다는 사실을 증명하기라도 하듯 자코메티는 1937년 여름에 회화 작품 두 점을 그려 냈다. 둘 다 걸작인 이 작품들은 조각가로서의 자신에게 부과됐던 어려움을 해결할 수 있는 진전의 증거로 보였다. 그러나 그것들은 미학적인 통일성이 너무나 다르게 표현되어서 서양 회화의 유서 깊은 두 양식의 훌륭한 표본이 되기도 한다. 하나는 어머니의 초상화이고, 다른 하나는 말로야의 거실에 있는 찬장에 놓인 사과 한 개를 그린 정물화다. 두 작품 모두 당대에 비난받지는 않았지만 인기가 없었다. 또한 세잔 이후 어떤 화가도 독창적 비전을 가진 생명력을 불어넣을 수 없었던, 철저한 재현적 화풍으로 착상되고 제작되었다. 자코메티는 재현적 화풍에 새로운 생명력을 불어넣는 데 성공했다. 그리고 그의 성공은 다 소진된 듯이 보이는 전통의 맥락에서 활기찬 독창성을 가지고 작업하는 것이 여전히 가능하다는 것을 증명했다. 또한 문화적 연속성의 증거로서도 매우 적절한 시기에 만들어졌다.

〈찬장 위의 사과Apple on a Sideboard〉는 겉으로 보기에는 실망스러울 만큼 단순한 작품이다. 벽의 웨인스코팅wainscoting*과 비슷한 색의 목조 찬장 위에 놓인 노란 사과 한 개가 그려져 있고, 웨인스코

팅 위에는 사과와 같은 색상의 줄이 한 줄 그려져 있다. 그림 전체에서 겨우 100분의 4를 차지하는 구 모양의 형태 하나가 고독한 존재로서 시선을 집중시킨다. 그것만이 특별히 묘사되어 그림 전체의 의미에 복잡한 질감을 부여한다.

자코메티는 매우 정직하고 명석한 미술가였기에 그림의 소재 선택에 내재한 암시를 모를 리 없었다. 그는 원래는 선반 위에 몇 개의 사과를 놓고 시작했지만 곧 "하나로 충분하다"는 사실을 깨달았다. 생각이 바뀔 만한 이유는 충분했다. 정물화의 제재로서의 사과는 세잔의 미술에서는 신화적인 상징이었다. 실제로 세잔은 사과가 나오는 백 개 이상의 작품을 그렸으며, 사과 한 개로 파리를 깜짝 놀라게 하고 싶다고 선언하기도 했다. 그리고 그는 정말로 전 세계를 놀라게 했고, 서양 미술의 역사를 바꾸어 놓았다. 그러나 세잔은 결코 사과 한 개만 있는 정물을 그린 적이 없었다. 자코메티의 그림에서는 그 한 개의 사과가 나타내는 완벽한 고독이, 다른 신화적이고 관능적이고 윤리적이고 형이상학적인 연상을 불러일으키면서 사과다움을 높여 준다. 이 역시 그가 모를 리가 없었다.

〈찬장 위의 사과〉는 세잔의 그림과 닮지 않았지만 20세기 미술의 아버지인 그가 떠오르는 것도 사실이다. 자코메티는 마치 예술이 없었던 것처럼 자연을 바라보려고, 즉 선입견에 사로잡히

• 실내 벽에 사각 프레임 형태의 패널을 덧대어 장식한 것

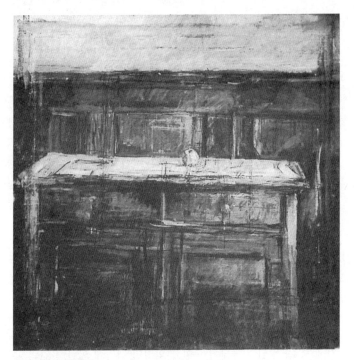

〈찬장 위의 사과〉(1937)

지 않은 순수한 눈으로 실재를 보려고 2년간이나 애를 썼다. 세잔역시 아무도 그린 적이 없는 자연을 그리고 싶다는 소망을 표현한 적이 있다. 그러나 어느 누구도 최초의 아침 햇살 속에서 아담이 보았던 대로 세상을 볼 수는 없다. 예술이 결코 존재하지 않는 듯이 자연을 보기 위해서는, 당연히 '잊힐' 수 있고 자신의 시각적경험을 전달하기 위한 개인적 스타일의 탐색의 결실을 맺을 제2의 천성, 즉 자연에 대한 훈련되고 포괄적인 지식을 가져야 한다는 사실은 그의 직업이 갖는 또 하나의 역설이다. 이런 추구 자체가 바로 자코메티의 스타일이 되었다. 이제 우리는 처음으로 〈찬장 위의 사과〉를 충분히 볼 수 있게 되었다. 사과에만 윤곽이 그려 있고, 찬장과 웨인스코팅 부분, 벽은 그렇지 않다. 그는 그것들의 형태를 명확히 표현하기 위해 반복해서 시도했던 흔적을 분명히 남겨 놓았다. 그의 망설임, 수정, 재검토, 확대는 시각적 소산의 일부이자 그 기원과 결과인 경험의 일부다. 형태에 대한 탐색은 형태에 대한 끊임없는 질문이다.

자코메티 회화 속의 사과는 그것의 존재 자체가 만들어 내는 공간에 푹 잠겨 있다. 5세기 동안 인위적인 시각에 의한 공간의 제시, 즉 원근법이 서구 미술의 전개에 핵심이었다. 그림의 공간은 현실 공간의 모방으로 간주되었고, 미술 작품의 질은 얼마나 환영을 잘 표현하는지에 달려 있었다. 그리고 세잔은 바로 이 두 가지를 잘 연결한 마지막 화가로 생각되었다. 그래서 그는 "화가에게는 두 가지 도구가 있다. 바로 눈과 마음이다. 이 둘은 서로 보완적이어야 한다. 그 둘을 함께, 즉 눈은 자연을 바라봄으로써 마

음은 표현 수단을 제공하는 조직화된 지각의 논리로써 발달시키면서 작업해야 한다"라고 말하기도 했다. 이후부터 자코메티는 이 두 가지 도구를 함께 발달시키려고 애쓰면서 위협적인 20세기 미술의 아버지의 진정한 후계자가 되었다.

〈화가의 어머니의 초상Portrait of the Artist's Mother〉에는 세잔의 유산이 그렇게 분명히 남아 있지는 않았다. 인물의 존재가 미학적인 면을 가려 버리기 때문이다. 그러나 매우 공공연하게 세잔이라는 근원을 떠오르게 하던 사과, 그리고 그 어떤 작품보다 아네타 자코메티의 불굴의 성격과 당당한 분위기를 효과적으로 전달하는 이 초상화가 같은 시기에 그려졌다는 것은 우연일 수가 없다. 실물보다 더 큰 강인한 성품의 가장이 우리 앞에 정면으로 앉아 있다. 검은색 옷을 입은 흰머리의 다부진 그녀가 침착하게 바깥을 응시하고 있다. 전체 그림은 그녀의 시선에 집중되어 있는데, 강렬하게 표현되어 있기는 하지만 명확하게 그려져 있지는 않다. 표정은 그 자체로는 무의미하지만 모호함을 활력으로 대체하는 효과가 있는 선과 형의 모호한 상호작용이 드러난다. 결국이 그림은 〈찬장 위의 사과〉와 똑같이 탐색하고 조사하고 망설이고 되풀이되는 스타일로 만들어진 것이다. 아울러 마치 의지가 있는 것처럼 마음대로 형태를 이루는 이미지는 최근에 발견한 조각가의 경험에 영향을 받은 것으로 추측된다.

이 그림은 '어려움'을 경험하지 않았다. 오히려 상당한 집중력이 요구되기는 하지만 자신의 표현력을 해방하고 모델의 개성에

직접적으로 반응하는 스타일을 발전시키는 계기가 되었다. 변화가 일어났다. 그것은 초현실주의 시절을 벗어나면서 발생한 모든 것을 아우르는 변화의 일부였다. 아네타 자체는 아들이 그린 것처럼 대단하고 장엄한 인물이 아닐지도 모르겠지만, 그녀는 아들이 자신을 그렇게 보았다는 사실만으로도 기뻤을 것이다.

조반니의 사망 이후 그녀의 인생에도 변화가 일어났다. 유언은 없었지만 가족들은 다툼 없이 웃으면서 유산을 분배했으며, 토지의 대부분은 아네타가 물려받았다. 또한 느리기는 하지만 꾸준히 가격이 오르고 있는 조반니의 그림이 계속해서 팔리고 있어서, 그녀는 넉넉한 생활을 할 수 있었다. 그래서 그녀는 필요할 때마다 장남을 도울 수 있었고, 두 사람은 그 점을 만족스럽게 생각했다. 그녀는 늘 그렇듯이 계속해서 그를 돌봐 주었으며, 스탐파나 말로야에 오면 옷을 손질해 주고 양말을 꿰매 주었다. 그녀는 포기하지 않고 그를 더 말쑥하고 단정하게 꾸미고, 그가 더 규칙적인 생활을 하도록 애썼다. 예컨대 식사 시간에는 항상 "알베르토, 와서 밥 먹어라. 밥 먹으라니까, 알베르토!"라며 끈질기게 작업실에서 불러냈다.

아네타는 칙칙하게 과거에 집착하는 사람이 아니었다. 남편이 떠난 직후 그녀는 부부가 함께 쓰던 큰방에서 나와 거실 맞은편에 있는 작은 방으로 침실을 옮겼다. 큰방은 아버지는 아니지만 이제 집안의 가장이 된 알베르토의 차지가 되었다. 그는 머리 쪽 나무에 조각 장식이 있고, 무엇보다도 그 자신이 잉태된 바로 그 침대에서 잠을 잤다.

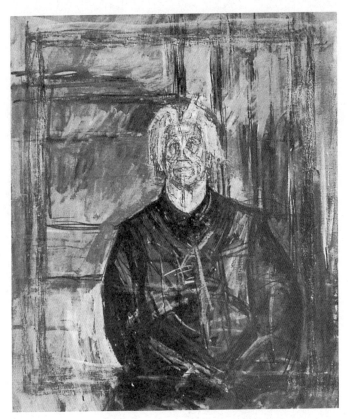

〈화가의 어머니의 초상〉(1937)

1937년 여름은 알베르토의 작품에 중요한 시기였을 뿐 아니라 그의 가족들에게도 기쁨의 시기였다. 오틸리아가 드디어 임신을 한 것이다. 결혼에는 만족했지만 엄격한 제네바의 생활이 즐겁지 않았던 그녀는 이상하게도 아이를 가지려 하지 않았다. 알베르토는 삼촌이 된다는 사실에 특히 기뻐하며, 말로야에서 휴가를 보낼 때 여동생의 배에 귀를 대고 기쁨의 소리를 질렀다. "소리가 들려! 소리가 들려!" 그러나 그가 들은 전조는 행복한 결말을 짓지 못했다.

아이의 출산일이 가까워지면서 잘못될 가능성이 점점 더 분명해졌다. 의사는 제왕절개를 제안했고 베르투 역시 그래야 한다고 주장했지만, 오틸리아는 단호하게 자연분만을 고집했다. 8월 8일에 진통이 시작된 후 의사의 예상대로 일이 진행되었다. 48시간이나 진통을 겪은 끝에 8월 10일에 사내아이가 태어나자 가족들은 안도하면서 기쁨을 나누었다. 아마도 아이의 생일이 그날 36번째 생일을 맞은 알베르토와 같다는 점이 행복의 조짐으로 보였을 것이다. 오틸리아는 아들을 팔에 안고, 알베르토가 나중에 말했듯이 아마도 그녀의 인생에서 가장 행복한 시간을 누렸다. 절망적으로 쇠약해진 젊은 산모는 아이가 태어난 지 다섯 시간 만에 사망하고 말았다.

남편과 가족들은 충격에 휩싸였으나 이 상실은 4년 전 몽트뢰의 산속에서 일어났던 죽음만큼 알베르토에게 충격적이지는 않았다. 그는 오틸리아의 침대 곁에 앉아서 학생들이 사용하는 공책에 그녀의 옆모습을 드로잉하며, 언제나처럼 경험과 시각을 동

일시하려고 애썼다. 그 그림에 전혀 생기가 없었음은 말할 필요도 없다.

이 비극은 가족이 함께 살아야 하는 한 생명이 등장하면서 끝났다. 당시로서는 실비오Silvio라는 이름의 이 아이가 아네타 자코메티의 유일한 손자가 될 운명임을 아무도 몰랐을 것이다. 그리고 그런 연유로 그는 의지가 굳세고 소유욕이 강한 어머니의 기묘한 운명의 산 증인이 되었다. 아네타는 자신의 노후를 활기차게 해 줄 손자 손녀가 많기를 원했다. 세 아들 중에서 첫째는 알다시피 그런 이유로 아이의 아버지가 될 수 없었지만 나머지 두 아들은 아이를 낳을 수도 있었는데 그렇지 못했다. 셋 모두 다양한 측면에서 창조적이었고 여자와 함께 살면서도 어느 누구도 아이를 낳지 않았다. 가족 중에서 유일하게 딸이 짝을 찾아 후손을 얻어 준 것이다. 아마도 알베르토는 여동생의 삶에서 가장 행복한 순간이 죽음과 함께 왔다고 말했을 때, 그런 결과를 이해하고 있었을 것이다.

아네타는 손자에게 홀딱 빠져, 세심한 보호로 엄마의 빈자리를 보상하려고 노력했다. 그녀는 삼촌들에게도 아이의 비극적인 상실을 잊지 말 것을 요구하고, 그들의 행복했던 유년 시절을 떠올리고 관심을 가지라고 간청했다. 그들은 모두 그 말에 따르려고 최선을 다했다.

29
혼란의 시작

자코메티는 만족스러운 두상이나 인물을 만들어 내려고 지속적
으로 노력했지만 둘 다 여의치 않았다. 두상은 전혀 실물 같지 않
았고, 인물은 점점 더 작아져서 손가락으로도 먼지처럼 부서졌
다. 실망스러운 결과였지만 좌절하지는 않았다. 무엇을 보는가보
다는 어떻게 보는가를 중요시하면서 창조의 목적 자체가 바뀌었
다. 개인의 고유한 시각을 추구함에 있어 그 시각을 구현하는 예
술 작품은 그러한 미학적 경험의 표현적 잠재력에 절대로 미치지
못한다. 절대적인 것에 대한 추구는 결국 실패하거나 소멸할 운
명이라는 것을 명확히 알 수 있었다. 이런 상황에서 예술 작품을
만드는 주된 이유는, 기본적인 전제로 인정받을 수 없는 것에 대
한 가능성이 지속됨을 보여 주는 일이다. 알베르토가 이런 고집
과 확신을 가지고 계속해서 작업할 수 있었던 것은 놀라운 일이

아니다. 그는 최종 성취 그 자체인 정신 상태에 이미 도달해 있었기 때문이다.

알베르토가 당시에 파리에서 그처럼 대단히 모순적인 정신 상태를 창조적 완성을 위한 기초로 보기 시작한 유일한 사람은 아니었다. 최소한 한 명은 더 있었는데, 아일랜드 출신의 30대 초반의 무명 작가 사무엘 베케트Samuel Beckett가 바로 그 사람이었다. 그는 자코메티 못지않게 자신의 모순적인 예술적 신념을 삶의 경험이 주는 혼란과 부조화에서 발견했다.

베케트는 "행복해지는 재주가 없다"라고 말했고, 자신이 행복하고 강하고 건강한 사람들과는 다르다고 인식하며 성장했다. 그러나 그는 뛰어난 학생이었고, 학위를 받은 뒤에는 파리에서 2년 더 공부할 장학금을 받았으며, 후에 고향의 교수가 되었다. 그러나 그는 교수가 되고 나서 곧바로 스스로도 확신하지 못하는 것을 타인에게 가르쳐야 하는 부조리에 부담을 느끼고 사임했다. 1933년 7월 마지막 주, 심장마비로 인한 부친의 사망은 스물일곱 살짜리 아들에게는 삶을 뒤흔드는 사건이었다. 그 후 그에게는 삶에 대한 일종의 불안감, 즉 외적인 사건들에 대한 의심과 명백한 행복에 대한 불신이 늘 함께했다. 그리고 그는 스스로 고향을 떠나 살려고 선택한 나라의 이방인이 되었고, 결국에는 모국어가 아닌 언어로 글을 쓰는 작가가 되었다. 일상에서 소외된 것보다 훨씬 더 성가신 일은, 의미 있는 관계, 특히 여성과의 관계를 지속하기가 어려웠다는 점이었다. 그래서 초기 작품 중 하나에서 그는 "스핑크스에서의 끔찍한 두려움"에 관해 말하기도 했다. 이런

두려움은 그의 상상력 풍부한 삶의 사실적이고 능동적인 한 가지 측면이었음이 분명하다. 그의 작품 전체에서 상기되는 무능함이라는 주제는 불모성이라는 동기와 짝을 이루기 때문이다. 키 크고 잘생기고 예리하면서도 호의적인 푸른 눈을 가진 베케트는 여성들에게 매력적인 인물이어서, 그에게 빠져드는 여성이 적지 않았지만 적극적인 연애를 할 수 없었다.

베케트의 타향살이의 처음 몇 년은 런던 거리를 배회하면서 아일랜드인에 대한 영국인의 경멸을 받으며 비참하게 보냈다. 나중에는 독일로 갔지만 그곳에서 역시 유대인 박해와 전쟁 준비로 견딜 수 없었다. 1937년 가을 파리로 간 그는 여기서 여생을 위한 집을 마련하게 된다. 그는 몽파르나스와 생제르맹데프레의 카페를 드나드는 예술가 및 작가 몇 명과 친분을 쌓고 프랑스어로 시를 쓰기 시작했다. 베케트의 생활은 안정적이고 균형 잡히려는 듯이 보였지만, 곧 발생한 한 사건은 그처럼 예외적인 상황이 얼마나 부조리하고 덧없는지를 상징한다.

친구들과 함께 오를레앙 대로를 걷고 있을 때 낯선 이가 베케트에게 말을 걸어오더니, 베케트가 자신을 밀었다면서 갑자기 칼로 가슴을 찔렀다. 그는 심장 근처를 찔렀지만 다행히 심장은 다치지 않고, 왼쪽 폐를 감싸고 있는 조직층에 구멍이 나 병원에 입원했다. 회복된 뒤에 그는 범인의 재판에 나가 왜 그런 무의미한 짓을 했는지 물어볼 기회가 생겼는데, 돌아온 대답은 "나는 모르오, 선생"이었다.

베케트의 예술은 일상의 경험에서 오는 상처에 대한 깊은 동정

심을 드러낸다. 누구와도 접촉하지 않는 고립되고 혼자이고 외롭고 소외된 사람이 가진 고독을 다루며, 피할 수 없는 죽음에 대한, 삶의 허약함과 덧없음에 대한 인식에 깊이 빠져 있다. 작품 활동 초기에는 자신의 경직된 예술적 신조에 대해 말하곤 했는데, 그것은 바로 "표현할 것이 없으며, 표현할 도구가 없으며, 표현할 소재가 없으며, 표현할 힘이 없으며, 표현하고자 하는 욕구가 없으며, 표현할 의무가 전혀 없는 표현"이었다. 예술은 예술가의 난국을 벗어나기 위한 수단이 아니다. 예술가가 되는 것은 실패하는 것이며, 그런 실패를 받아들이는 것이 바로 그가 성공하기 위한 주된 동기였다. 베케트의 작품 이력은 이처럼 으스스한 믿음의 진정한 정점이 되었다.

자코메티와 베케트는 카페 플로르에서 우연히 만났다. 서로를 이해하고 존경하면서 누구보다도 더 잘 맞았던 그들이 친구가 된 것은 필연적이었다. 그들의 우정은 어느 쪽도 위로받거나 보장받고 싶어 하지 않았기 때문에 매우 천천히 깊어졌다. 오히려 그들이 서로의 우정에서 궁극적으로 발견한 것은, 희망 없는 일에 착수하는 고귀한 가치에 대한 확인이었다. 그들은 대체로 밤에 자주 우연히 만나 함께 오랫동안 걸었으며, 특별히 갈 곳이 없을 때는 그저 그런 곳이 유일한 목적지였다. 매우 사적이고 비밀스러우며 신비로운 우정이었지만 엄중한 고찰이 결여된 적은 없었다. 그들이 가치 있다고 여기는 것을 다른 사람들도 — 사람들이 이해하지 못할지라도 — 가치 있는 것으로 인정하게 되었다. 오랜 시간이 지나 두 남자가 유명해졌을 때 그 둘을 모두 알고 있던 한

매춘부가 두 사람이 한 카페의 테라스에 같이 앉아 있는 것을 보고 안으로 들어가 주인에게 이렇게 말했다. "우리 시대의 위대한 인물 중 두 사람이 당신 가게에 있다니 운이 좋군요. 당신도 그걸 알아야 해요."

엘레프테리아데스Efstratios Eleftheriades는 제1차 세계 대전 중에 법률을 공부하러 프랑스에 온 영리한 그리스 사람으로, 곧 자신이 법률 지식보다는 예술에 더 관심이 있다는 사실을 알게 되었다. 유명해지려는 야심이 있던 그는 우선 이름을 프랑스식인 테리아드Tériade로 바꿔 부르기 시작했다. 그는 곧 못지않게 영리한 또 다른 그리스인 크리스티안 제르보스Christian Zervos와 친분을 맺고, 역시 예술에 관심이 있던 그와 함께 유력한 예술 비평지 『카이에 다르』를 창간했다. 그러나 두 사람은 곧 갈라서는데, 아마도 서로가 너무 영악하다고 여겼던 것으로 보인다. 잡지는 제르보스가 맡았고, 테리아드는 그 후 몇 년간 그저 그런 시간을 보낸다. 그러나 현대 예술 관련 출판인이 되겠다는 결심이 확고했기에 다시 같은 야망을 가진 스위스 출신의 젊은이 알베르 스키라Albert Skira를 만나는 행운을 얻고, 함께 미술 및 문학 비평지 『미노토르Minotaure』를 발간한다. 멋지고 아방가르드한 일이었으나 테리아드는 만족하지 못하고 자신만의 잡지를 발행하고자 했다. 그 결과 그는 『베르브Verve』를 창간한다. 혁신적이거나 모험적이지는 않지만 이 비평지는 그후 20년 동안 내용과 발행 부수로는 이전이나 이후의 어떤 경쟁지도 필적한 적이 없는 절대적인 수준을 유지했다. 파

리 유파가 마지막으로 가장 눈부시게 꽃을 피운 것도 『베르브』의 지면을 통해서다. 그러나 문화사에서 테리아드의 가장 뛰어난 기여는 당대의 가장 탁월한 화가들이 삽화를 그린 호화로운 책을 출판한 일이다. 마티스, 피카소, 보나르Pierre Bonnard, 미로, 샤갈Marc Chagall, 레제Fernand Léger, 르 코르뷔지에Le Corbusier, 로랑스 등이 테리아드가 출판하는 책을 위해 걸작을 새로 그려 낸 많은 화가 중 일부였다. 그러나 그 모든 것 중에서 자코메티의 책보다 더 중요하거나 더 감동적인 것은 없다. 그것은 그의 전 작품과 인생에서 특별한 의미를 가지게 되는데, 사후에 출간되어 일종의 유서와도 같은 역할을 했기 때문이다. 그리고 그것을 출판하기에는 테리아드가 적합했다.

테리아드가 자코메티를 처음 알게 된 것은 피에르 뢰브가 그의 초기 조각품을 소개했을 때였으나 두 사람이 친구가 된 것은 알베르토가 실물 작업을 다시 시작하게 되었을 무렵이다. 테리아드는 구상 작품을 좋아했기 때문에, 서로가 자극을 주고받으면서 더 견고한 신념을 가질 수 있었다. 두 사람 다 얘기하는 것을 매우 즐겼으며, 예술에 관해서는 특히 그랬다. 그들은 몽파르나스의 수많은 밤을 긴 대화로 지새웠다. 자코메티의 예술과 테리아드의 출판업은 함께 성숙했다.

당시 파리에는 대단한 경력을 가진 사진작가가 여러 명 있었다. 필라델피아에서 온 초현실주의자인 만 레이가 가장 연장자이자 가장 유명했고, 줄라 할라스Gyula Halasz와 엘리 로타르Elie Lotar라는 루마니아 사람들이 있었다. 할라스는 파리에 와서 이름을 브라사

이Brassaï로 바꾸고 미술가와 작가, 매춘부들과 친구가 되었고, 그들 모두를 기억할 수 있도록 사진으로 찍었다. 로타르는 투도르 아르게지Tudor Arghezi라는 유명한 루마니아 시인의 서자였다. 아버지의 명성 때문에 많은 어려움을 겪었던 그는 아마도 바로 그런 이유로 일찍 외국으로 나왔을지도 모른다. 재능이 뛰어나고 매력적이었던 로타르는 가능한 한 삶을 가볍게 다루는 경향이 있기도 했다. 루이 부뉘엘Luis Buñuel과 영화 몇 편을 같이 하기도 했고『베르브』에 사진들을 싣기도 했지만 그는 그리 큰 성공을 거두지는 못했다. 그러나 죽기 직전에는 알베르토의 도움으로 역사의 뒷문을 통해 매우 은밀하게 실패와 실수의 성공을 이루기는 했다. 앙리 카르티에 브레송Henri Cartier-Bresson은 무난하게 데뷔한 경우다. 유망한 사진작가 중 가장 어렸던 그는 부유한 집안 출신으로 원래는 화가가 되고 싶었기에 초현실주의 집단의 일원이 되어, 세상살이라는 긴 여행을 하는 동안 최초의 중요한 사진들을 찍었다. 그가 무서울 정도로 정밀하게 구체적인 경험을 사진으로 포착해 낸 사람 중에는 예술가도 많았다. 삶의 막바지에 있던 자코메티의 사진 역시 매우 뛰어난 작품이었다.

알베르토는 그 어떤 명성도 추구한 적이 없는 수많은 사람은 그렇다고 쳐도, 당대의 거의 모든 중요한 예술가·작가들과 친분이 있었다. 천재는 사람들의 마음을 끌어당기는 법이다. 알베르토는 그 누구보다도 많은 사람의 마음을 끌었는데, 자기 자신이 다른 사람들에 의해 저항할 수 없게 이끌렸기 때문이다. 천재가 사람들을 끌어당긴다고 하더라도, 비범함으로 그들과 벽이 있을 수밖

에 없다는 것을 알았던 그는 그들을 훨씬 더 정성껏 대했다. 이것이 바로 그가 절친했던 몇몇 지식인보다 무명의 대중에게 더 깊은 친근감을 느낀 이유의 일부였다.

유럽의 정세가 파국으로 치달으면서 세프턴 델머와 이사벨 델머의 결혼 생활 역시 같은 방향으로 흘러갔다. 델머는 특파원의 업무상 파리에서 떠나 있는 기간이 점점 더 길어졌고, 따라서 비싼 아파트를 유지하는 것은 실용적이지 못했다. 게다가 델머는 이사벨의 자유분방한 친구들에게 진저리를 치고 있었다. 집에 돌아와 파티가 진행 중인 것을 보고 손님들을 내보내라고 말한 적도 여러 번 있었다. 결국 델머 부부는 런던으로 이사했지만 이사벨의 입장에서는 마음에 들 리가 없었다. 예술가 친구들과의 우정을 포기할 수 없었던 그녀는 호텔에 머물면서 파리에서 많은 시간을 보냈다. 알베르토와의 관계는 그의 작업 결과처럼 지지부진했다. 그는 작품과 이사벨 둘 다에 전념하고 있었다. 고집스럽게 보일 정도로 끈질기게 그는 결국에는 거의 파괴하고 마는 두상과 작은 인물상에 몰두했다. 다른 여성들과의 관계를 끊은 것은 아니었지만 그 누구도 이사벨과 비교할 수 없었으며, 그 사실을 그녀에게 전하려고 애를 썼다.

매우 혼란스러운 시기가 되었고, 세상에는 작업이나 이사벨로 인한 좌절보다 훨씬 더 심각한 일들이 벌어지고 있었다. 1938년 9월의 마지막 날 뮌헨에서 독일·이탈리아의 지도자와 만난 영국·프랑스의 대표는 체코슬로바키아의 일부를 점령하겠다는 히

틀러의 요구에 굴복하고 만다. 이제 전쟁은 시간문제였다. 10월 10일은 이미 인생의 절반 이상이 지나가 버린 자코메티의 서른일곱 번째 생일이었고, 8일 후에는 그의 인생에서 결정적인 사건 하나가 일어날 예정이었다.

30
피라미드 광장의 사고

그날 오후는 우중충하고 서늘했다. 이사벨은 파리의 센강 오른편 호텔에 머물면서, 알베르토의 작업실에서 모델을 섰다. 그는 그녀가 움직이지 않고 서 있는 동안 앞뒤로 왔다 갔다 하면서 주시하더니, 갑자기 한쪽 다리에서 다른 쪽 다리로 무게중심을 옮기고 감탄하면서 이렇게 말했다. "사람이 두 다리를 가지고 얼마나 잘 걸을 수 있는지 보시오. 멋지지 않소? 완벽한 평형상태요." 그러나 속마음은 평형상태도 아니었고, 그다지 경이롭지도 않았다. 바로 앞에서 이사벨을 쳐다보고는 있지만, 그녀는 여전히 멀리 있고 위협적인 존재였다. 그는 그녀와의 관계가 어느 정도인지 도저히 알 수 없었다. 3년이나 지났지만 아무 일도 일어나지 않았다. 그녀를 사랑했지만 그들은 연인이 아니었다. 물론 전적으로 마음을 표현할 줄 몰랐던 자신의 잘못이었다.

그날 저녁 알베르토와 이사벨은 저녁을 먹은 후 생제르맹데프레로 갔다. 그곳에서 발뷔스 부부를 비롯한 친구들과 같이 있다가 자정쯤에 이사벨이 호텔로 돌아가려 하자 알베르토가 배웅을 했다. 함께 걸으면서 알베르토는 애매한 관계가 너무나 혼란스러워서 단호하게 절교를 선언해야겠다고 느꼈다. 자신의 감정을 분명하게 설명하려고 애쓰면서 그는 "완전히 잘못 짚었나 봐요"라고 말했다.

생제르맹데프레에서 이사벨의 호텔이 있는 생로크 거리까지는 걸어서 15분에서 20분 정도밖에 걸리지 않았기 때문에, 알베르토가 자신의 복잡다단한 심정을 조리 있게 설명하기에는 시간이 부족했을 것이다. 그는 호텔의 문 앞에서 이사벨과 작별하는 순간 그녀의 방에 발을 들여 놓지도 못했고, 분명하게 절교를 선언하지도 못했다. 차가운 어둠 속으로 돌아 나올 때 그는 분명히 매우 곤혹스러웠을 것이다.

생로크 거리는 남쪽 끝에서 리볼리 거리로 이어진다. 알베르토는 아케이드를 지나 왼편으로 돌아 튈르리 숲으로 이어진 피라미드 광장까지 왔다. 이곳은 프랑스 역사상 가장 위대한 활동가인 나폴레옹이 이집트에서의 승전을 기념하기 위해 만든 곳이다. 광장 정중앙에 있는 높은 단 위에는, 프랑스의 운명과 정신에서 또 하나의 망설이지 않는 전형인 잔 다르크가 말을 타고 있는 실물 크기의 동상이 있다. 금도금한 청동으로 만들어진 그 작품은, 지금은 잊힌 엠마뉘엘 프르미에Emmanuel Fremiet라는 19세기의 조각가가 만든 것이다. 그 순결한 전사이자 몽상적인 순교자가 갑옷

을 입고 말 위에 걸터앉아 있는 이 작품은, 전통적인 기법으로 만들었는데도 앞으로 향하는 듯한 묘한 느낌을 주고 있다. 받침대 둘레에는 너비 1.8미터 정도의 보도가 타원형으로 깔려 있다. 알베르토는 10월의 자정에, 이처럼 많은 것을 연상하게 만드는 장소에 도착해 조각상 바로 앞의 좁은 공간에 서 있었다.

그때 갑자기 리볼리 거리에서 자동차가 속도를 내며 달려오더니 차도를 벗어나 그가 서 있는 보도 쪽으로 올라오면서 그를 스치고 지나갔다. 차는 그대로 돌진해 굉음을 내면서 어느 가게의 창문을 부수고 멈추었고, 그는 바닥에 쓰러졌다. 알베르토는 바닥에 쓰러져 자동차가 충돌하는 장면을 보면서 마음이 편안해지고 차분해지는 느낌이 들었다. 그런데 자신의 오른쪽 발 모양이 이상하게 보였고, 신발도 멀리 떨어져 있었다. 무슨 일이 일어났는지 알 수 없었고 고통도 느껴지지 않았으나 발에 뭔가 문제가 생겼다는 느낌이 서서히 들기 시작했다.

사람들이 모여들고 경찰차도 사이렌을 울리면서 도착했다. 알베르토는 신발을 집어 들어 이상하게 변한 발을 강제로 신발에 집어넣으면서 심한 고통을 느꼈다. 부서진 차 속에서 구조된 운전자는 미국인 여자였다. 알베르토는 그녀가 반쯤은 미쳤다고 생각했으나 사실 그녀는 취해 있었다. 그는 집에 가려 했지만 경찰이 두 사람 모두 비샤 병원에 가서 상처가 얼마나 심각한지를 확인해야 한다며 경찰차에 태우고 병원으로 향했다.

밤거리를 매우 빨리 달렸지만 병원을 찾기가 어려워 보통 때보다 시간이 더 걸렸다. 알베르토가 자기를 다치게 한 여인에게 낯

설지만 생생한 느낌을 갖기에 충분할 만큼 긴 시간이었다. 그녀는 그에게 담배를 청했다. 끊임없이 담배를 피우고 언제나 담배와 함께한 알베르토에게는 특별히 문제가 되는 요구는 아니었다. 그러나 그는 깜짝 놀라면서 거절하고 그녀가 틀림없이 매춘부일 것이라고 생각했다. 그와 동시에 그는 마치 사랑에라도 빠진 듯이 그녀에게 강하게 이끌렸는데, 매우 괴상한 이루 헤아릴 수 없는 감정과 의미로 가득 찬 순간이었다.

시카고에서 온 넬슨Nelson이라는 이 여성은 취했음에도 불구하고 전혀 다친 곳이 없어서 치료가 필요 없었다. 그러나 알베르토는 심각한 상처를 입은 것처럼 보였고, 엑스레이를 찍어봐야 타박상인지 골절인지 알 수 있는 상태였다. 그는 2층에 있는 병실로 보내져 붕대로 발을 꽉 매고 있었는데, 왠지 잠이 오지 않았다. 새벽 네다섯 시경부터는 극심한 고통이 느껴지기 시작했다. 동이 터서야 그는 자신이 25명의 환자 중 한 명이라는 것을 알 수 있었다. 맹장 수술을 받았던 기억이 떠올랐으며, 발이 걱정되면서도 이상하게도 병원에 다시 있게 된 것이 싫지는 않았다. 간호사에게 부탁해서 장 미셸 프랑크에게 입원 사실을 알리고 오전에 엑스레이를 찍었다.

디에고는 점심 때쯤에 프랑크의 친구인 아돌프 샤노Adolphe Chanaux와 같이 병원에 왔다. 그 병원이 알베르토에게는 즐거웠을지 몰라도 별로 마음에 들지 않았던 그들은, 가능한 한 빨리 시설과 서비스가 좋은 개인병원으로 옮겨야 한다고 주장했다. 다음 날 아침에 거의 모든 분야에서 최고를 알고 있는 프랑크의 주선

으로 그는 비샤 병원에서 르미 드 구르몽 병원으로 옮겼다. 병원은 파리 제19구에 있는 아름다운 공원에 인접한 도로에서 떨어진 구역인 뷔트 쇼몽 근처, 같은 이름의 조용한 주거지에 있었다. 이 병원의 원장은 파리에서 가장 뛰어난 외과의사인 레이몽 라이보비시Raymond Leibovici 박사였다.

그는 오른발 발등의 뼈 중에서 두 곳이 으스러졌지만 수술로 교정을 해야 할 만큼 심각한 정도는 아니었다. 라이보비시 박사는 석고 깁스만 하면 되는 평범한 상처라고 진단하고, 10주에서 12주 정도면 상처가 완전히 아물고 더 이상의 후유증이 없을 것이라고 단언했다. 부러진 뼈들을 교정하고 석고 깁스를 하자 다음 날부터 기분이 나아지고 식욕도 좋아졌다. 병원이 마음에 들고 간호사가 예뻐서 기뻤지만 단 한 가지, 어머니가 걱정되었다. 걱정거리는 언제나 알리지 않았기에 그녀를 안심시킬 방법부터 생각해야 했다. 그러나 사실 확신이 필요한 사람은 알베르토 자신이었을지도 모른다. 아네타는 상상력이 매우 풍부한 아들보다 훨씬 더 분별력이 있었기 때문이다.

이사벨은 알베르토의 사고 소식을 듣고 곧바로 병원으로 왔다. 사고 직전에 그들의 관계와 관련된 얘기를 나누었는지는 알 수 없지만, 만약 그랬다면 알베르토의 심경에는 뚜렷한 변화가 있었을 것이다. 그는 더 이상 애매한 관계로 고통받지 않았고, 이후로는 이사벨의 교묘하고 위협적인 측면이 더 이상 문제가 되지 않았다. 발의 부상으로 상황이 바뀌어, 이사벨은 매일 병문안을 왔던 것이다. 그녀는 선물로 『몰 플랜더스Moll Flanders』의 번역서를

가져왔고, 차라가 누구에게 뭐라고 했고, 또 다른 사람이 차라에게 뭐라고 했으며, 발튀스의 최신작에 대해 그뤼버가 뭐라고 했는지 등 몽파르나스의 소식도 전해 주었다. 이런 얘기를 하면서 그들은 웃으며 한참 동안 즐겁게 시간을 보냈다. 병원에서 이처럼 즐거워하는 것은 유별난 일이었는데, 간호사들은 자신의 불운을 태연하게 행복으로 전환시키는 환자의 능력에 감명받았다. 알베르토는 발생한 일을 슬기롭게 극복하기 위해 노력했고, 비록 이유를 설명하지는 못했지만 약간은 고집스럽게 "사고 전보다 더 행복한 것 같아"라고 말하기도 했다.

이사벨과 웃으면서 이야기를 나누거나 책을 읽거나 다른 손님들을 만나고 있지 않을 때는 디에고가 가져다준 연필과 종이로 그림을 그렸다. 그가 병원에서 그림을 그릴 때 가장 흥미롭게 생각한 것은 간호사들이 약품이나 의료용품을 싣고 이곳저곳으로 밀고 다니는 약 수레였다. 호기심을 자아내는 일종의 수레는 뒤에 크고 고정된 두 개의 바퀴가 있었고 앞에는 작고 움직이는 바퀴가 두 개 있었다. 흰 옷을 입은 여성이 밀고 다니면 철제 선반의 유리병들이 철커덩거리고 딸랑거렸다. 그러나 아쉽게도, 많이 그렸다는 이 독특한 수레 그림은 단 한 점도 전해지지 않는다.

오른발의 부기가 빠지자 처음에 한 깁스를 제거하고, 부러진 뼈를 맞추기 위해 좀 더 무거운 깁스를 새로 했다. 라이보비시 박사는 환자에게 곧 퇴원하게 되며, 후유증은 없을 것이라고 말해 주었다.

이번 경험으로 단순히 심리학적 추측이나 미학적 인식 또는 이

사벨과의 좋은 시간을 얻었지만 현실적으로 고려해야 할 측면도 있었다. 이런 긍정적인 면들은 그렇다 치고, 손실, 특히 금전적인 손실은 물론 보상받아야 했다. 알베르토에게는 아무런 책임이 없는 사건이었기에 당연히 금전적인 보상을 받아야 했지만 가해자에게서는 아무런 소식이 없었다. 그는 가스통 베르제리Gaston Bergery라는 유명한 변호사를 고용했다. 조사 결과 시카고에서 온 그녀는 알베르토의 추측과는 달리 매춘부는 아니었지만 숙녀도 아니었다. 그녀는 사고 현장에서 사라진 후 그다음 날 파리를 떠나 버렸다. 여러 통의 편지를 보내 보상을 요구했지만 답장조차 없었다. 차는 근처의 정비소에서 빌린 것으로, 그곳마저 보험료를 계속 미루다가 곧 파산을 선언하고 사업을 접어 버렸다. 베르제리는 유능한 변호사였지만 법적으로 책임을 져야 할 사람이 사라진 이상 할 수 있는 일이 아무것도 없었다. 결국 많은 노력에도 불구하고 알베르토는 보상, 즉 재정적인 보상을 전혀 받을 수 없었다. 따라서 이 사건은 사건 자체에서 이로움을 찾을 수밖에 없었다.

병원에 입원한 지 일주일 만에 퇴원한 알베르토는 목발을 짚고 이폴리트맹드롱 거리로 돌아왔다. 그가 미래를 예측할 수는 없겠지만 자신의 삶이 전환기를 맞았다고 생각한 것은 옳았다. 그 사건을 통해 얻은 삶의 방식이 끝까지 변하지 않았기 때문이다.

31
성냥개비만 한 조각

그는 목발을 짚고 다니는 것이 재미있었다. 두 다리가 아니라 세 다리로 걸어 다니는 것 같았다. 알베르토는 팔을 휘두르면서 목발이 없었으면 가능하지 않았을 만큼의 넓은 보폭으로 성큼성큼 즐겁게 걸어 다녔다. 한 달 만에 석고 깁스를 풀자 뼈가 완벽하게 붙어 있었다. 라이보비시 박사는 자신의 예상이 맞았다며 흐뭇한 표정을 지었다. 약간의 부기와 뻣뻣함은 한 달에서 6주 정도의 물리 치료와 근육 재활 운동을 하면 사라질 것이다. 하지만 얼마간은 여전히 목발을 사용해야 했고, 그 기간은 그가 재활 치료를 얼마나 열심히 하는지에 달려 있었다. 라이보비시는 임무를 잘 마쳤다고 생각했다. 그들은 앞으로 25년 동안 다시 만날 일이 없을 것이다.

　가을이 가고 겨울이 시작되면서 한 해가 마무리되고 있었다.

1939년, 알베르토는 여전히 목발을 짚고 있었다. 아무도 그의 건강에 신경 쓰지 않았고, 그 역시 계속해서 치료를 미루고 있었다. 목발로 걷는 재미가 이유일 수도 있지만, 바로 그것이 더 심각한 재난의 징후였다는 것은 지나고 보면 알 일이다. 여하튼 다리를 절뚝거린다고 해서 해야 할 일들을 하지 않을 수는 없었다.

그는 조각으로 뭔가를 이루고 싶다는 욕구가 전보다 훨씬 더 강해졌다. 발의 부상이 그의 정서뿐 아니라 창작 활동에도 도움이 된 것 같았다. 목발을 지속적으로 사용한 것이 도움이 되었다고 느꼈을지도 모른다. 여하튼 그렇다는 느낌이 중요했다. 그에게 가장 중요한 것은 바로 작품을 만드는 일이었기 때문이다.

그는 마치 예술이 존재하지 않는 것처럼 작업함으로써 자신만의 새로운 예술을 하려고 시도하고 있었다. 3년 이상을 두상과 씨름하면서, 적어도 자기가 본 것의 진실한 대응물을 만들어 내려고 노력했지만 어느 것도 만족스럽지 않았다. 작업을 하는 동안 마치 실재에 대한 추구가 가시적인 것의 미립자로 시작해야만 하는 것처럼, 극도로 작은 면적으로 축소된 작은 형상만 만들어 냈을 뿐이다. 그것은 지극히 개인적인 시도였는데, 예술가에게 중요한 것은 세상의 본질이 아니라 그것에 대한 그의 반응의 본질이기 때문이다. 보는 것은 의미에 대한 추구인 것이다.

알베르토는 사고를 통해 (가능하다면) 완성은 반드시 자신의 작품을 통해 이루어진다는 것을 전보다 훨씬 더 분명히 느낄 수 있었다. 조각으로 뭔가를 이루려면 더 많이 노력해야 한다고 느낀 것은 놀라운 일이 아니다. 욕구는 절박했지만 성취는 때가 되어

야만 이루어진다. 언제나 실패할 가능성이 있다는 것을 살면서 배웠기에 실패가 두렵지는 않았고, 자신이 원하는 것이 매우 어렵고 오래 걸리며 고독하기까지 하다는 것도 알았다. 스스로 결정한 일이었기에 자신이 직접 헤쳐나가야 했다. 부상당한 발도 앞길을 막을 수는 없었다. 늘 하던 대로 존재와 무 사이의 경계선까지 자신을 몰고 가는 형상들에 매진하는 수밖에 없었으며, 거기가 바로 조각을 지속적으로 해야 한다고 스스로 통찰한 지점이었다.

어느 날 밤 알베르토는 카페 플로르에 있었다. 대부분의 손님이 하나둘씩 돌아갈 무렵 옆 테이블에 홀로 앉아 있던 한 남자가 갑자기 알베르토 쪽으로 몸을 기울이며 말했다. "실례지만 여기서 당신을 종종 보았습니다. 그래서 우리가 서로를 이해하는 종류의 사람이라고 생각합니다. 어쩌다 보니 돈이 하나도 없습니다. 제 술값 좀 대신 내 주실 수 있습니까?" 알베르토가 결코 거부할 수 없는 종류의 요청이었다. 그는 그 낯선 이의 술값을 지불하고 얘기를 나누게 되었고, 서로 대화가 통하는 느낌이 들었다. 이들의 우정이 이렇게 낙천적으로 시작되었다는 것은 회상할 가치가 있는 일이다. 그 남자는 바로 장 폴 사르트르Jean-Paul Sartre였다.

알베르토는 분명히 그의 이름을 들은 적이 있었고 사르트르도 마찬가지였다. 조각가와 작가는 조만간 만날 수밖에 없었고 일단 만났으므로 서로에게 끌리는 것 역시 피할 수 없었다.

자코메티보다 네 살 젊은 사르트르는 작고 땅딸했으며, 못생기지는 않았지만 잘생겼다고 할 수도 없었다. 무거운 안경을 쓴 데

다가 오른쪽 눈이 거의 보이지 않기 때문에 사람을 똑바로 쳐다보지 않으려는 듯한 바람직하지 않은 인상을 주었다. 안락한 부르주아 환경에서 성장한 그는 젊은 나이에 일찍이 저술을 시작했고 소르본의 재기 있는 철학도가 되었다. 그곳에서의 마지막 해 봄에 역시 부르주아 환경에서 자란 남달리 뛰어난 지성을 지닌 어린 여성 철학도를 만났다. 늘씬하고 예쁜 그녀는 어려운 학문에 부지런히 전념하여 평생 그녀를 따라다닐 '비버Beaver'라는 별명을 갖게 되었다. 처음부터 사르트르와 그녀가 서로에게 공감했으리라는 것에는 의심의 여지가 없다. 그녀의 이름은 시몬 드 보부아르Simone de Beauvoir였다. 드물기는 하지만 보통 사람들의 짝짓기를 야만스럽게 보이도록 하는 지성적인 만남의 전형적인 사례였다. 그들은 모든 것에 의견이 일치하는 것처럼 보였다. 그들은 결혼을 포함한 모든 부르주아적 기준과 관습을 모조리 경멸하고 거부했으며 선과 악, 옳고 그름, 진실과 거짓을 구별하는 자신들의 능력에 확신을 가지고 있었다. 오로지 이성의 명령에만 헌신했지만 즐거운 시간도 좋아했다. 친구들도 많았고, 특히 몽파르나스와 생제르맹데프레의 카페에서 저녁 내내 긴 대화를 나누는 것을 좋아했다. 심지어 농담을 할 때도 그들은 자신들의 비범한 지식이 객관적이라는 것을 과시했으며, 두 사람 다 상대를 언급하지 않고는 설명할 수 없었다. 예컨대 사르트르는 보부아르를 "냉장고 속의 시계"라고 부른 반면 그녀는 "사르트르는 오직 자기가 원하는 사람들하고만 교제한다"고 말했다.

원하는 사람들하고만 교제했던 사르트르가 가장 좋아한 사람

중 하나가 자코메티였다. 자코메티를 알았던 모든 사람처럼 사르트르 역시 한눈에 이 털 많은 조각가가 특출한 인물임을 알 수 있었다. 그는 뛰어난 철학자였기에 특급 지성인을 알아볼 줄 알았고, 현실에 대한 한 사람의 숙고가 다른 사람의 비전에 도움이 될 수 있다는 것도 이해하고 있었다. 알베르토의 지성은 논리 정연하고 체계적인 사고에 적합하지는 않았지만 기이한 직관력, 예측할 수 없는 관점 이동, 상상력의 모험적 도약에서는 특출했다. 그의 말솜씨는 독특했고 매혹적이었다. 작품에 전념하는 것과 똑같은 열정으로 모든 주제를 마치 한 번도 화제에 오른 적이 없었던 듯이 추구했으나 특별한 말솜씨보다 말하지 않는 성품이 더 주목할 만했다. 언제나 그는 상대의 말에 완전히 몰입해 버렸기 때문에 결과적으로 상대가 기분이 좋아지도록 만들었다. 사르트르는 그에게 감탄했다. 그중에서 가장 인상적인 것은 절대적인 것, 즉 실패할 것이 분명한 것을 탐색하는 점, 그리고 바로 그 이유로 알베르토가 헌신하고 있다는 점이었다. 그것이 바로 사르트르 자신이 살고 싶었던 방식이었고, 보부아르가 자기에게 기대했고 자기가 사귀는 모든 사람이 살고 있을 것이라고 기대한 삶의 방식이었다. 그는 이처럼 전부가 아니면 아무것도 아니라고 생각했다.

조각가와 철학자의 우정은 상쾌한 출발을 했다. 주변의 친구들은 그들이 나누는 재기발랄한 대화에 압도당했다. 알베르토는 사르트르의 사상에도 중요한 추상적 영향을 끼쳤다. 사르트르는 믿을 수 없는 현상들의 세상을 지나서 자신을 안전하게 이끌어 줄

추상성만을 신뢰했으나 알베르토는 추상성에 빠지지 않았다. 그는 자신의 일과 삶 모두에서 가공되지 않은 원재료를 최대한 상세하게 파악했고, 아울러 조각이 사람이나 그 자신을 구할 수 있을 것이라고 믿지도 않았다. 반면에 사르트르는 말은 그렇게 할 수 있고, 그렇게 해야 하며, 그럴 수 있을 것이라고 생각했다.

자코메티의 작품은 새로 사귄 친구들을 당황하게 만들었다. 그들은 아주 작은 형상들이나 두상들을 어떻게 생각해야 할지 모르면서도 기꺼이 배우려고 했는데, 특히 사르트르에게는 핵심적 수업이 되었다. 알베르토가 자신이 가고 있는 방향을 오로지 단계적으로만 이해한 데 비해 사르트르는 자신이 하고 있는 것과 그것이 무엇인지를 말하는 방법을 알고 있었다. 사르트르는 자신이 곧 쓸 『존재와 무 *L'Être et le Néant*』와 상당히 밀접한 이야기에 귀를 기울였다.

그들이 만날 당시에 알베르토는 목발을 짚는 대신 몇 달 만에 지팡이를 사용했다. 다리를 절뚝거리면서도 개인적인 사건을 공공연히 반복해서 얘기하던 평생의 습관으로 미루어 보아, 그는 자기가 다친 이야기를 분명히 했을 것이다. 그를 잘 아는 사람 중에 그가 이탈리아의 산속에서 한 노인이 죽어가는 침대 곁에 있었다는 것이나 밤에 피라미드 광장에 서 있다가 어떤 여자가 모는 자동차에 발을 심각하게 다쳤다는 사실을 모르는 사람은 없었다. 그리고 그리 오래지 않아 그는 친구들에게 영원히 다리를 저는 상태가 되리라는 사실을 알았을 때 기뻤다고 말하기 시작했다.

3월에는 나치가 체코슬로바키아를 침공했고 무솔리니는 알바니아를 공격했다. 영구 중립 상태를 유지하고 싶었던 스위스는 그 순간이 자신들의 전통적인 입장을 다시 확인할 기회라고 보았다. 1939년 여름에는 취리히에서 국가적인 규모의 전시회를 위한 조직위원회가 구성되었다. 이미 상당한 관심을 끌고 있던 촉망받는 젊은 건축가 브루노 자코메티가 스위스 직물 전시관의 공동 설계자로 선정되었다. 여러 전시관의 건축을 책임지는 건축가들이 전시할 작품도 선정할 예정이었기에, 브루노는 형의 경력에 조금이나마 도움을 주고자 했다. 취리히 측에서는 알베르토가 그리 유명하지 않다고 생각한 듯하지만, 브루노는 직물 전시관의 중앙 광장에 조각품을 전시하도록 초청해야 한다고 제안하고 동료들의 동의를 얻었다. 알베르토는 이 제안을 받아들였다.

조각가는 전시회가 시작되기 훨씬 전에 취리히에 도착했다. 작품을 실으러 역으로 트럭을 보내겠다는 설치 담당자에게 알베르토는 "그럴 필요 없어요. 내가 가지고 갑니다"라고 말했다. 그는 주머니에서 나온 약간 큰 성냥갑 안에서 겨우 5센티미터 정도의 작은 석고 형상을 꺼냈다. 브루노를 포함한 건축가들은 매우 놀라면서 불쾌함을 표현하기도 했다. 큰 정원 한가운데 있는 커다란 받침대 위에 그렇게 작은 형상을 놓으면 거의 보이지도 않기 때문에 시각적으로 타당하지 않다는 것이다. 브루노는 형을 설득하려다가 오히려 작품을 이해하지 못할 뿐 아니라 형을 믿지 못한다며 호된 꾸지람을 들었다.

알베르토는 그대로 해야 한다고 주장했고 건축가들은 반대했

다. 그들 중 한 사람이, 만약 그렇게 하면 전시회에 초대받은 다른 예술가들이 싫어할 것이라는 말을 해, 성격이 불같은 알베르토의 화를 돋우었다. 화가 나면 그는 얼굴이 붉어지면서 소리를 지르고 발을 구르고 팔을 휘젓고 손에 닿는 탁자를 쾅쾅 치는 일이 잦았다. 그렇게 길게 끌지 않고 뒤끝이 없다는 점이 그나마 다행이었는데, 가끔 후회를 하는 때도 있었다. 하지만 이번에는 약간의 앙금이 남았을지도 모른다. 여하튼 건축가들에게는 자신들의 방식이 있었으므로, 일에 관해서는 타협하지 않는 자코메티지만 그들의 의견을 받아들이고 말았다. 아마도 브루노를 더 이상 난처하게 만들고 싶지 않았을 것이다. 결국 1939년의 전시회에는 청동으로 만든 추상 조각 작품을 출품했다.

스위스의 관료들은 자코메티의 비전을 알지 못했지만 파리에는 그가 추구하는 것을 제대로 이해하는 사람들이 있었다. 그중에서도 피카소가 가장 통찰력이 있었다. 피카소는 그 자신이 조각가이자 미술계에 대단한 영향력을 가진 존재였으며, 알베르토가 본질적으로 완전히 새로운 조각을 만들어 내려고 몰두해 있음을 알고 있었다. 성격은 물론 예술적 야망 역시 근본적으로 달라 대조적이라고 할 수 있었지만 그들은 매우 닮기도 했다. 그들은 자기 회의와 실패에 대한 친근감, 모든 예술가를 따라다니는 무능함에 대한 공포를 공유하고 있었다. 자코메티는 피카소에게 압도당하지 않은 몇 안 되는 사람 중 하나였다. 다른 사람을 존경하는 그의 핵심 조건은 그 사람이 이룬 성취와 그 사람 자체를 분리하는 것이었다. 피카소는 예술과 삶 모두 변화무쌍하고 다양했으

며 다른 사람들에게 특별한 존재였지만 아버지뻘이었음에도 알
베르토에게는 자식과 같은 태도를 취했다. 다른 사람에게는 거
의 그런 적이 없으면서도 알베르토가 하는 말에는 세심한 관심을
보였고, 그의 판단에 경의를 표했으며, 아울러 그에게 깊은 감명
을 받는 것으로 보였다. 항상 다른 사람의 창조성을 재빠르게 간
파했던 그는 알베르토의 뛰어난 견해 중 많은 것을 받아들였고,
그것을 자신의 독창적인 견해인 양 반복해서 말하곤 했다. 마티
스 외에는 기꺼이 사귀고 싶어 하거나, 예술에 관한 자신의 견해
를 설명하고 그것을 동료들에게 이해시키려고 애쓰면서 의도적
으로 얘기하고 싶어한 사람이 없었는데, 알베르토에게는 그 이상
의 것을 원했다. 그는 당시 자신이 만들던 조각에 비평을 요청했
고, 그 비평에 따라 수정을 했다. 알베르토는 개인적인 감정에 흔
들리지 않고 미학적 신념을 권위 있게 표현할 수 있는 데다 피카
소 작품의 미흡한 점을 지적하고 더 나은 다른 관점을 제안하는
최초의 사람이었다.

　그러나 사실 피카소는 그다지 포용력이 있거나 솔직한 사람은
아니었으므로 자코메티의 비판을 받아들이는 동시에 앙금을 가
지고 있었다. 이런 양면성으로 인해 그는 뒤에서 알베르토를 조
롱하기도 했다. 알베르토가 큰 성냥갑에 넣어 가지고 다니는 그
작은 형상들이 조각의 역사에서 얼마나 중대한 혁신인지를 너무
나 잘 이해하고 있으면서도 그것들의 중요성은 결국 크기에 비례
할 것이라는 점을 넌지시 표현했다. 한술 더 떠서 그는 알베르토
의 분노와 좌절을 애써 무시하면서 "알베르토는 만들지도 않은

작품으로 우리가 후회하도록 만든다"고도 말했다.

　만약 이런 비아냥이 자코메티의 귀에 들어갔다면 그는 틀림없이 재빨리 변명거리를 덧붙였을 것이다. 냉소적인 빈정거림이라는 피카소의 취향은 그다지 관대하지 않은 방식으로 드러나기도 했다. 예컨대 알베르토는 피카소가 아버지로서 취하는 태도에 대단히, 수치스럽다고 여길 정도로 비판적이었다. 피카소의 큰아들 파울로Paulo는 문제였는데, 주원인은 아버지가 아들의 평범함을 받아들이지 못했기 때문이다. 그는 파울로가 이름에서뿐 아니라 실력에서도 피카소이기를 원했지만 소용이 없었다. 파울로는 어떤 식으로든 모호한 강박관념에 시달렸고, 한 번은 아버지에게 손목을 잡혀 여러 시간 동안 구걸을 하면서 샹젤리제 거리를 따라 오르내리려야 했던 적도 있었다. 바로 이런 행태는 예술적 천재, 특히 전 시대를 통틀어 가장 부유한 미술가가 된 사람에게 물질주의 사회가 제공하는 인위적인 지위에 대한 세련된 피카소식 삽화였다. 그러나 그것은 호사스러운 집에서 장난감 자동차를 가지고 놀며 평화롭게 머무르고 싶었던 외로운 소년에게는 또다른 어떤 것을 의미했다. 아버지 피카소는 자식의 응석을 받아 주지 않았다. 파울로는 용돈을 거의 받지 못하고 구질구질한 옷을 입고 다녔으며, 나중에는 문제를 일으켜 경찰서에 갇혀 있다가 아버지의 도움으로 빠져나왔다. 알베르토는 감옥에 가야 할 사람은 파울로가 아니라 바로 피카소라고 말했다. 그러나 당시에 말썽을 일으키는 부자들이 도피하는 장소인 제네바 부근의 은신처로 쫓겨간 사람은 다름 아닌 파울로였다. 알베르토는 분개했다.

아마도 피카소는 그의 비난을 알고 있었을 것이다. 피카소는 직관력이 대단했고 알베르토는 감정을 숨기는 데 소질이 없었다. 늘 자신의 사생활에 대한 비난에는 고약한 태도를 취했던 피카소였지만 아주 가깝다고 생각한 소수의 친구에게는 예외적이었다. 알베르토가 그중 하나였고 폴 엘뤼아르가 또 한 명이었다. 피카소는 애정과 존경의 표시로 알베르토에게 나름의 의미를 담은 커다란 드로잉 작품을 하나 주었다. 물론 거기에 심술궂고 변덕스러운 행동이 뒤따르지 않았다면 피카소가 아니었을 것이다.

알베르토와 이사벨은 생제르맹데프레에 있는 브라스리 리프에 자주 갔는데, 피카소와 도라 마르 역시 그곳의 단골이었다. 아름다운 여인들에 대한 유명한 찬미가였던 피카소는 알베르토의 화를 돋우려는 듯 이사벨을 뚫어지게 쳐다보곤 했다. 마치 그 점을 증명이라도 하려는 듯이 어느 날 그는 그들이 앉은 테이블에 와서 이렇게 말했다. "나는 그녀를 만들 줄 알아." 능력과 기술에 대한 이런 주장은 아마도 이사벨의 초상을 만드는 것만을 의미했을 것이다. 예술과 연애 둘 다에서 재주가 많기로 유명한 피카소의 이런 선언은, 그 둘 다에서 어려움을 맞을 각오가 되어 있던 알베르토와는 대조를 이루었다. 이 조롱에 근거가 없는 것은 아니다. 피카소는 실제로 이사벨의 초상화를 몇 점 만들기도 했다. 전부 기억을 통해 만든 것이기는 하지만, 피카소의 시각적인 기억력은 너무나 정교해서 모델 없이도 사진보다 더 실물처럼 만들어낼 수 있었다. 그러나 이 작품들은 〈게르니카〉 때부터 전후까지의 피카소 작품의 특징적인 스타일로 심하게 왜곡되어 있어 이사

벨인지 확인할 수 없을 정도였는데, 그저 눈이 언뜻 그녀라고 느끼게 만들었을 뿐이다. 그녀를 만드는 방법을 안다는 주장에도 불구하고, 눈에 보이는 대로 묘사하는 대신 불길하고 오만한 생물로서의 여성을 황량하게 묘사한 일련의 작품을 만들었던 것이다. 그리고 그는 이렇게 말했다. "여자들이 당신을 집어삼킨다!" 결국 그가 이사벨을 가지고 만든 것은, 여자들이 그렇게 할 수 있다는 것에 대한 자신의 견해를 보여 준 것이다.

자코메티도 여러 해 동안 성적인 잔혹함과 성애의 불안에 대한 기억할 만한 이미지를 만들어 냈고, 육체적 상해에 대한 환상을 표현했으며, 감정적인 언급에 대한 자신의 양면성을 드러내는 글을 발표했다. 감정을 승화하는 이런 방식은 이때부터 나왔을 것이다. 아마도 때맞춰 그의 가장 중요한 업적이 될 작은 형상들이 전개되었기 때문일 수도 있다. 그러나 이사벨과의 관계는 여전히 결론이 나지 않았다. 전 세계를 삼켜 버릴 충돌이 있기 직전이었지만 그 자신의 갈등은 해결될 기미가 전혀 보이지 않았다.

32
전쟁의 소용돌이

1939년 8월에 알베르토는 어머니와 함께하기 위해 말로야로 돌아갔다. 작년 가을 이후 너무나 많은 일을 겪었기 때문에 그는 매우 지쳐 있었다. 그렇다. 그의 삶은 근본적으로 바뀌었다. 그의 모든 행위가 그것을 증명했고, 그런 변화나 그 의미를 꿰뚫어보면서 살기에는 시간이 너무 짧다고 느낄 충분한 이유가 있었다. 그 당시 그는 오로지 쉬고 싶을 뿐이었고, 그래서 한동안 회화건 조각이건 아무 생각도 하지 않고 그저 푹 쉬겠다는 결심을 하고 고향에 온 것이다. 그러나 그는 이틀 후에 이탈리아 북부를 거쳐 베네치아로 가는 여행을 떠난다.

이렇게 갑자기 일정이 바뀐 이유의 일부는 아마도 말로야에 와 있던 디에고와 매제인 베르투의 권유 때문이었을 것이다. 운전을 배운 적이 없던 형에게 디에고가 자기 차로 기사 노릇을 해주겠

다고 말했던 것이다. 그러나 마음이 변한 이유보다는 오히려 여행 일정에 관심이 간다. 베네치아는 인간 정신의 배열에서 약간 떨어진 곳, 즉 죽음과 시간의 소멸이 잊을 수 없도록 존재하기는 하면서도 시간의 흐름과 동시에 죽음을 허용치 않는 예술의 잠재력이 다른 어떤 곳보다 충만한 장소다. 또한 베네치아는 자코메티가 처음으로 가 본 외국 도시이며, 일생에 걸쳐 정기적으로 되돌아가는 유일한 곳이었다. 따라서 그곳에는 이 지친 예술가에게 세계적인 재난이 벌어지기 직전에 말해 줄 결정적인 뭔가가 있었던 것이 분명하다.

여행자들은 일주일 후 말로야로 돌아와 체스를 하면서 불길한 소식을 예감하고 며칠을 보냈다. 드디어 독일군이 9월 1일에 폴란드를 공격했다. 다음 날 아침 6시에 알베르토와 디에고는 말로야를 출발해서 쿠어에 있는 부대로 갔다. 공식적으로는 파리에 거주하는 것으로 되어 있었지만 징집 대상이었기 때문이다. 디에고는 바로 적합 판정을 받아 수송 대대에 배속되었으나, 다리를 저는 알베르토는 달랐다. 재활치료를 제대로 받지 않아 다리를 약간 절게 되었고, 오른쪽 발등이 기형적으로 부풀어 올라 있었다. 군의관들이 적합하지 않다고 판정한 것은 대상자가 지팡이를 짚고 나타났기에 예상 가능한 결과였다. 스위스가 참전하지 않아 사망자도 없다는 사실을 당시에는 알 수 없었던 알베르토는, 언제나 두렵게 여기고 있던 상황에서 벗어나게 된 것에 안도했다.

혼자서 돌아온 알베르토는 고집스레 두상들과 작은 형상들을 가지고 고민하면서 얼마 동안 어머니와 함께 지냈다. 가을이 되

면서 불확실성과 불길한 조짐도 따라서 깊어졌다. 비가 내리고 안개가 산을 가리고 실스호를 덮었다. 알베르토는 왠지 기분이 좋지 않아 담배를 줄여 보려고도 했다. 파리로 돌아가고 싶었지만 이제는 비자를 신청해야 갈 수 있었으며, 현실적으로 얼마나 걸려야 나올지 알 수도 없었다. 그러나 이사벨이 런던에 있다는 것을 알고는 파리에 가고 싶은 마음도 사라져 버렸다. 그는 11월 중순이 되어서야 파리로 돌아갔다.

몽파르나스와 생제르맹데프레는 여전히 그곳에 있었고, 카페에 모여 같은 주제에 관해 끝도 없는 얘기를 나누는 사람들도 여전했다. 이상한 전쟁drôle de guerre[*]의 겨울이었으며, 어떤 이들은 어리석게도 더 심각한 상태가 되지는 않을 것이라고 믿고 있었다. 그러나 익숙한 얼굴들이 많이 보이지 않았다. 사르트르는 스트라스부르 근처의 기상관측소에 배치되어 있었다. 발뤼스도 한가한 전방에서 시간을 보내고 있었는데, 그곳에서는 독일군이 "쏘지 마시오. 당신들이 쏘지 않는다면 우리도 그렇게 하겠소!"라는 팻말을 세웠다고 한다. 피카소는 멀리 떨어진 해안가 마을 로양에 임시 거처를 만들었고 베케트는 파리에 있었지만 기분이 언짢았다. 이사벨이 런던에서 왔는데, 그녀의 도발적인 활력은 미래에 대한 우려에도 전혀 줄어들지 않았다. 장 미셸 프랑크는 전쟁으로 사업이 몰락했고 유대인에 대한 나치의 계획을 잘 알고 있었

[*] 히틀러의 폴란드 침공이 너무 쉽게 끝나는 바람에, 서로 전쟁 명분이 없던 독일과 프랑스는 전투도 하지 않고 1939년의 겨울을 보낸다.

기에 미국으로 피해야겠다고 말하곤 했다. 초현실주의자들은 조국을 지키기 위해 재빨리 모여 군복을 입고 무기를 들었다.

알베르토는 여전히 작업을 하고 있었지만 늘 그렇듯이 만족하지 못했으며, 석고 가루와 파편들만 작업실에 수북이 쌓이고 있었다. 성공하기에는 충분히 무르익지 않았던 것으로 보인다. 한편으로는 실패가 가능성이고 즐거웠던, 그러나 외로웠던 시기였다. 동생이 없었기에 더더욱 외로웠으나 이별의 기간은 생각보다짧았다. 디에고는 여러 해 동안 프랑스에 합법적으로 거주했던스위스인이었기 때문에 프랑스로 돌아올 자격이 충분했다. 절차를 거쳐 그는 크리스마스에 맞춰 파리로 돌아올 수 있었다.

어려운 일이라고 해서 주눅이 드는 법이 없는 디에고는 다른 사람들, 즉 알베르토만이 아니라 넬리가 자신을 중요하게 여기는것을, 자신의 중요성을 증명할 기회로 반겼다. 그는 프랑크의 사업이 몰락해서 일감이 없어지자 향수 병과 패션 장신구 디자인으로 관심을 돌렸다. 손재주가 점점 더 좋아지고 있던 그에게 알베르토는 석고본을 좀 더 완벽하게 떠 달라고 요구했다. 자신은 조각에서 섬세하고 노력이 많이 드는 부분을 익히는 수고를 할 마음이 전혀 없었기 때문이다. 점토로 작업을 할 때는 조각적인 미묘한 차이가 보다 더 분명하게 드러나기 때문에 가능하면 빨리석고본을 떠야 했다. 석고로 직접 만든 작은 두상들과 형상들은본을 뜰 필요가 없었지만 점토로 만든 것은 곧바로 석고를 뜰 수있게 준비해야 했다. 디에고는 자신이 기꺼이 가르쳐 줄 전문가를 발견해, 곧 흠 없이 섬세하게 대상을 본뜨는 법을 배웠다. 그는

자신의 능력을 시험하는 복잡하고 어려운 작업을 환영했다. 예컨대 한 번은 미로가 그에게 자두 파이를 본뜰 수 있는지 물었는데 거뜬히 해냈다. 이처럼 완벽한 솜씨는 자코메티 형제 모두에게 도움이 되었으며, 디에고는 어머니에게 자신이 "이처럼 굳건한 믿음의 대상이어서 자랑스럽다"라고 말하기도 했다.

아네타도 자랑스러웠겠지만 누구보다도 기뻐했던 것은 아마도 디에고를 그렇게 변화시킨 알베르토였을 것이다. 디에고가 파리에 온 지 어느덧 15년이 흘렀다. 세월이 흐르면서, 즉 형제가 나이를 먹어 가면서 그들의 관계에도 점차 역할의 전도가 뚜렷해지기 시작했다. 물론 디에고에 대한 알베르토의 걱정이 결코 사라진 것은 아니지만 ─ 전쟁 기간에 보통 때보다 더 많이 걱정하긴 했다 ─ 그 내용은 약간 변했는데, 바로 알베르토가 걱정할 것이 전혀 없어졌다는 사실이었다. 그는 디에고가 어떤 식으로든 디에고 본인에게 해로운 짓을 하지 않을까 걱정하지 않게 되었고, 이제는 가장 걱정하던 알베르토 자신이 손해를 보지 않을까 생각하기 시작했다. 그러나 누구보다도 인간의 윤리적 행동의 미묘한 차이에 대해 주의를 기울이는 그가, 동생의 손해가 자신에게는 이익이 될 수 있음을 예상하지 못했을 리가 없다.

고통스럽지만 영원히 계속될 이 딜레마는 형제의 서로에 대한 강한 애착과 예술에 대한 헌신의 고귀함을 증명해 주었다. 동생의 운명의 우연성을 자신의 것과 동일시했던 알베르토는 자연스럽게 디에고도 자기와 같은 방법으로 성취해야 한다고 생각했다. 습관적으로 하는 일이 제2의 천성이 되어 버리는 것처럼, 여러 해

동안 많은 작품과 장식품을 함께 만들었기 때문에 디에고는 스스로 창조적인 행위를 한다고 느낄 수 있게 되었다. 알베르토도 그에게 본인의 작품을 만들어 보라고 권했고, 그래서 그렇게 하기도 했다. 늘 동물에 관심을 가지고 있던 디에고가 말과 표범을 비롯한 다양한 생명체의 작은 조각상을 만들자 형은 높게 평가했다. 이렇게 창작을 하는 형에게 꼭 필요한 존재가 됨으로써 디에고는 자신의 작품을 만드는 단계로 한 걸음 더 나아가게 된다. 알베르토가 살아 있는 동안에는 가능하지 않았지만 그의 작품도 결국에는 상당한 경지에 이르게 된다.

이상한 전쟁은 겨우내 지속되다가 5월이 되어 나치가 네덜란드, 벨기에, 룩셈부르크를 침공하여 프랑스 방어선의 허를 찌르고 연합군을 케르크에 고립시켰다. 프랑스군은 저항할 능력이 없었고, 주민들은 독일군의 위협을 받자 실망하면서 달아났다. 그 소식을 들은 파리 사람들은 당황했다. 파멸의 분위기가 공황 상태를 예고하고 있었으며, 사람들은 달아날 준비를 했다. 장 미셸 프랑크는 알베르토와 디에고와 저녁 식사를 하는 자리에서 보르도로 가서 미국행 배를 탈 예정이라고 말하고, 10년간이나 같이 일한 친구들에게 함께 갈 것을 권했다. 형제는 대답을 못 하고 생각할 시간을 달라고 말했다. 그러나 시간은 거의 없었다.

알베르토는 이 절박한 때에 할 수 있는 단 한 가지 대책을 마련하고 최근에 만든 작품을 파묻기로 했다. 그는 작업실의 한쪽 구석에 커다란 구멍을 파고 거기에 지난 몇 년간의 작업에서 살아남은 두상들과 작은 형상들을 넣고 조심스럽게 흙을 덮었다. 그

런데 다락 위에 있던 초기 작품들은 죽을 때까지 보존하려고 신경을 썼음에도 불구하고 당시에는 아무런 보호책도 마련하지 않았다. 나름의 매장 의식을 치른 것은 오로지 최근에 만든 작품들뿐이었다. 그것은 보호하기 위해서라기보다는 신성화를 위한 의식 절차처럼 보였다.

이사벨은 남편과 함께 여전히 파리에 있었다. 런던으로 떠나는 마지막 민항기에 그녀의 자리를 겨우 얻어냈으나 알베르토의 만류에 따라 남기로 했다. 언제나처럼 그녀는 전시에도 남자들을 두려워할 이유가 없다고 느낀 것으로 보이지만 그 도시는 며칠 안에 점령될 운명이었다. 시간이 지나면서 최악의 상황이 예상되자 떠날 수 있는 사람들은 점점 더 많이 떠나기 시작했고 이사벨도 마침내 떠나기로 결정했다. 떠나기로 한 전날 밤 알베르토는 작별 인사를 하러 호텔로 찾아가 그녀에게 포즈를 잡아 달라고 부탁했다. 그녀는 옷을 모두 벗고 침대 위에 길게 누웠고, 그는 몇 장의 드로잉을 그렸다. 그리고 바로 그때, 그들이 헤어지기 직전, 그들 각자의 미래를 예측할 수 없는 바로 그 순간, 알베르토는 분명한 몸짓, 즉 그렇게 오랫동안 두려움과 갈망을 동시에 가져왔던 바로 그 행동을 분명히 할 의지를 발휘했다. 그들이 그날 밤에 한 행위는, 비록 그것이 어떤 것일지라도 두 사람 모두에게 이전의 어떤 것보다 더 많은 것을 의미했으리라는 점은 추측할 수 있다. 그녀는 다음 날 아침 파리를 떠났다.

알베르토와 디에고는 망설였다. 스위스인이었기에 점령군을 두려워할 이유가 없다고 생각했을지도 모른다. 그러나 상황이 어

떻게 될지는 아무도 알 수 없는 일이었고 소문은 끔찍했다. 그러는 사이에 친구들은 대부분 떠나고 그들은 머뭇거리다가 너무 늦어 버렸다. 결국 그들도 떠나기로 결정하고 다행히도 자전거라는 교통수단을 찾아냈다. 디에고와 넬리를 위한 2인용 자전거와 알베르토가 탈 1인용 자전거를 마련해 막상 타려는데, 알베르토에게 문제가 생겼다. 지팡이를 가지고는 자전거를 제대로 탈 수 없었다. 사람들이 죽어가고, 정부가 붕괴되고, 친구들은 모두 사라지는데, 알베르토는 지팡이를 걱정하고 있었다. 어이가 없는 디에고는 시간이 없으니 지팡이를 두고 가자고 말했다.

절뚝거리기는 했지만 지팡이 없이도 그런대로 걸을 수 있었으므로 알베르토는 그렇게 하기로 했다. 세 사람은 6월 13일 오후 미국에 가 있는 장 미셸 프랑크와 합류하기 위해 배를 타려고 보르도로 출발했으나 전쟁을 피해 달아나면서, 남아 있었던 것보다 훨씬 더 참혹한 전쟁 상황을 겪게 된다.

날씨는 화창했고 머리 위로 비행기가 지나갈 때는 가끔 하늘 위에 대공포가 작렬했다. 그들은 남쪽으로 향했지만 피난민 대부분이 그들보다 앞서가는데도 길이 붐벼서 빨리 갈 수 없었다. 그들은 파리에서 겨우 18킬로미터 떨어진 롱쥐모 부근의 숲에서 첫날밤을 보냈다.

적군이 수도를 점령하고 있던 아침에 그들은 에탕프를 향해 출발했다. 머리 위로 독일군 비행기가 그 마을을 공격하기 위해 날아갔다. 그들이 도착했을 때는 이미 폭격이 끝난 다음이었다. 잘린 팔 하나가 도로에 놓여 있었는데, 초록빛 돌로 만든 팔찌가 손

목에 걸려 있는 것으로 보아 여성의 것이었다. 조금 후에는 폭탄이 만든 넓고 얕은 구덩이 주변에 몸통과 잘린 사지가 흩어져 있고, 몸통에서 떨어진 수염 난 남자의 머리가 널려 있는 것을 보았다. 거리에는 피가 흥건했고 사람들은 비명을 지르고 있었다. 버스 한 대가 폭격당해 승객의 대부분인 아이들이 산 채로 불에 타고 있었다. 그들은 계속 페달을 밟는 것 외에는 아무것도 할 수 없었다.

에탕프에서 벗어나는 대로에는 사람들이 끔찍하게 많았다. 달아나는 시민 외에도 퇴각하는 프랑스군의 탱크와 트럭, 상황을 통제하는 차량들로 꽉 차 있었다. 오후 서너 시경에는 천둥 번개가 치는 와중에, 갑자기 독일군 비행기가 나타나 기관총 사격을 하고 폭격을 했다. 피난민들은 도랑으로 황급히 피했다. 알베르토는 머리 위의 나뭇잎으로 총알이 빗발치자 공포에 질려 버렸다. 공습이 끝나자 그들은 죽은 자들을 남겨 두고 계속해서 이동했다. 조금 후에 독일군 비행기가 더 많이 나타나자 사람들은 또다시 도랑으로 달려갔다. 하늘의 절반은 여전히 구름으로 덮여 있었고, 멀리서 으르렁거리는 천둥소리가 들리고 있었는데, 태양이 다시 나왔다. 알베르토가 엎어져 있는 도랑 근처의 나무 밑에서는 프랑스 군인들이 전투기를 향해 기관총을 발사하고 있었다. 주변의 많은 피난민에게 둘러싸여 있던 알베르토는 하늘을 쳐다보다가 갑자기 자신이 전혀 두려워하고 있지 않다는 사실을 깨달았다. 가슴이 저릴 정도로 아름다운 6월의 날씨와 주변에 사람들이 많다는 것이 그에게 용기를 주었을 것이다. 만약 누군가가 죽

어야 한다면 기꺼이 자신이어야 한다고도 생각했다. 언제나 죽음에 대해 생각하고 있었기에 죽는 것이 두렵지 않았고, 폭력에 의해 죽는다고 하더라도 마찬가지였을 것이다.

알베르토와 디에고, 넬리의 대탈출은 공포에 질리는 순간의 연속이었다. 그들은 4일 동안 겨우 290킬로미터를 갔을 뿐이다. 6월 17일 저녁에는 보르도 쪽으로 가는 길에서 멀리 떨어진, 알리에 강에 면한 물랭이라는 상당히 큰 마을에 도착했지만 다음 날 오후에 독일군이 들어왔다. 알베르토는 "가능한 한 빨리 파리로 돌아가야 해"라고 말했다.

그들은 아침에 출발했는데, 소름 끼치는 여행이었다. 도로변은 버려진 차들과 시체들, 짐 더미, 쓰레기, 파편들, 썩어가는 죽은 말들로 아수라장이었고, 악취가 코를 찔렀다. 도로는 축 처진 처량한 프랑스군 포로들을 앞으로 나아가게 하면서 행진하는 독일군 탱크와 군인들로 붐비고 있었다. 돌아오는 첫날 밤 그들은 길에서 멀지 않은 들판에서 지냈는데, 시체 썩는 냄새가 너무나 지독해서 잠들 수가 없었다. 그들이 파리에 도착한 바로 6월 22일 토요일에 프랑스와 독일 간에 휴전 협정이 이루어졌다. 파리에는 그들이 남기고 간 모든 것이 그대로 있었다.

이 열흘간 겪은 것이 알베르토가 경험한 전쟁의 모든 것이었지만 그는 그것을 평생 잊지 못했고 한동안은 생생한 꿈을 꾸기도 했다. 그러나 어머니에게는 전쟁을 그렇게 가까이에서 볼 수 있어서 행복하다고 말하기도 했다. 아마도 자기 시대의 핵심적인 경험을 공유할 수 있었기 때문일 것이다.

33
점령된 파리

점령된 파리에는 기괴함과 혐오스러움이 일상의 것들과 섞여 있었다. 대부분의 사람은 보통의 삶을 살며 늘 하던 일을 하고 싶어 했는데, 그처럼 환상적인 일을 위해서는 상당한 희생이 필요했다. 따라서 일상적인 것으로부터의 비참한 이탈이 매일 반복되는 일상이 되었다.

전장에 있는 동안 지팡이 없이도 아무런 문제가 없었던 알베르토는 파리로 돌아오자마자 다시 지팡이에 의지했다. 다시 일에 몰두하여 겨우 콩알만 한 두상들과 바늘 크기의 형상들과 씨름하고, 매일 밤낮에 만들었던 것 대부분을 부숴 버렸다.

전쟁으로 디에고의 일상에 여유가 생기자 알베르토는 아카데미에 등록해서 조각 실기를 배우도록 권했다. 그럴듯한 수순으로 보였으나, 알베르토가 정말로 동생이 언젠가는 자신과 같은 의

미의 예술가가 될 것으로 믿었는지는 의문이다. 아마 알베르토는 장인과 예술가의 차이점을 정확히 알았기 때문에 동생에 대한 비전이나 기대가 모호하지는 않았을 것이다. 또한 그는 천재였기에 디에고를 한 남자로서만큼이나 동생으로서도 잘 다루었다. 그러나 아무리 천재라고 하더라도, 한 사람을 예술에 겸손하도록 만들고 마침내 진정한 예술가로 만든 결단은 생각할수록 경이롭다.

디에고는 아카데미의 초보자 과정에 등록해서 실제 인물을 대상으로 공부를 했지만 인물상에는 흥미가 없고 오로지 동물에만 관심이 있었기 때문에 결과는 그다지 좋지 않았다. 그런데도 디에고가 계속해서 아카데미에 다닌 것은, 자신도 그런대로 만족했을 뿐 아니라 부분적으로는 형을 실망시키고 싶지 않아서였다. 알베르토를 만족시켜 주는 것은 그의 제2의 천성이 되었다.

아네타는 파리에 있는 아들들이 걱정되었다. 그녀가 아들들을 본 지도 2년이나 지났고, 그들이 정기적으로 찾아왔던 것에 비하면 편지를 받아 보는 것만으로는 만족스럽지 못했다. 그녀는 아들들, 특히 알베르토를 보고 싶어했다. 증명서가 있는 스위스인은 여행 허가서를 받을 수 있었다. 누가 갈지는 이론의 여지가 없었다. 현실적으로 보았을 때 알베르토가 가는 것이 자연스러웠다. 디에고는 넬리를 이처럼 불안한 상황 속에 혼자 둘 수 없었지만 어디로 가든 석고 한 포대만 있으면 작업할 수 있는 알베르토는 문제가 없었다. 또한 통행금지와 엄격한 배급제가 이루어지는 파리에서 삶의 고단함을 풀기 위해 늦은 밤까지 이리저리 배회하면서 수없이 많은 담배와 엄청난 양의 커피를 마셔 대는 형보다

는 디에고가 좀 더 잘 버틸 수 있을 것이라고 생각하기도 했다. 그러나 알베르토도 어려움을 피하고 싶은 생각은 없었다. 사실 파리는 성인이 된 이후 고향이나 마찬가지였기 때문에 시련의 시기에 그곳을 떠나야 한다는 것이 내키지 않았다.

그러나 고향에는 어머니가 있었고, 그녀의 평안이 그의 마음에 평안을 가져다주는 핵심이었다. 어머니는 건강은 좋은 편이지만 이미 일흔한 살인 데다 전쟁이 얼마나 지속될지 어떻게 끝날지는 아무도 알 수 없는 일이었다. 알베르토는 여행 신청을 했고, 1941년 11월 10일 3주 안에 출발해야 하는 허가서를 받았다. 그는 어머니가 엄마 없는 손자인 실비오 베르투를 돌보고 있는 제네바에서 두세 달쯤 머물 계획을 세웠다. 늘 마지막 순간까지 여행 계획을 바꾸던 알베르토가 디에고와 프랑시스 그뤼버에게 "덜 우스꽝스러운 크기의" 조각 작품을 몇 점 만들어오도록 노력하겠다면서 점령된 파리를 마지못해 떠난 날짜는 바로 출발 유효기간의 마지막 날인 1941년 12월 3일이었다.

34
제네바 생활

어머니와 아들의 재회는 즐거웠으며, 이번처럼 오랫동안 만나지 못한 적이 없었기 때문에 더욱 기뻤다. 다시 함께 있을 수 있다는 것은 확인이었을 뿐 아니라 위안이었다. 알베르토는 어머니가 아직 정정해 보여서 행복했고, 아네타는 그가 아직도 보살핌이 필요한 아이라는 사실이 행복했다. 할 이야기가 얼마나 많았겠는가! 그녀는 알베르토만큼이나 열정적이고 지칠 줄 모르는 재담가였다. 그들은 원래 서로에 관해 얘기하는 것을 매우 즐겨서 스탐파와 파리의 모든 소식을 주고받았다.

아네타는 마땅치 않은 것이 있어도 돌려서 말하는 사람이 아니었는데, 아들이 지팡이를 짚고 다니는 모습이 마음에 들지 않았다. 물론 사고 직후에 그런 모습을 본 적이 있기는 하지만 지금은 2년이나 지난 뒤였다. 실제로 알베르토가 약간 다리를 절기는 했

으나 절름발이라고 부를 정도는 아니고 지팡이를 짚을 필요도 없었지만 쇠약함의 상징으로서 의존했던 것이다. 그는 다른 때와는 달리 지팡이를 사용하지 말라는 어머니의 요구에 따르지 않고 계속해서 사용했다. 아마 이 시점부터 모자 간의 길고 심각한 갈등과 긴장이 시작되었을 것이다.

베르투 박사는 다섯 살 난 아들과 장모와 함께 셴 거리 57번지에 있는 넓은 아파트에서 살았는데, 당시에는 도시의 동쪽 끝이었지만 도심에서 걸을 수 있을 만한 거리였다. 1942년의 제네바는 아직 대도시가 아니었다. 처음에 알베르토는 매제의 아파트에서 얼마간 머물면서 스위스의 부유함에 놀라워했다. 고기와 페이스트리가 가게에 넘쳐 났고 미국 담배가 수북하게 쌓여 있어, 그는 『천일야화 *The Thousand and One Nights*』의 한 장면보다 더 환상적이라고까지 말했다. 동시에 그는 전쟁의 현실로부터 멀리 떨어져 있는 스위스보다 파리에서의 삶이 더 어렵지만 오히려 그곳에 있는 것이 더 명예로운 일이라고 느끼기도 했다. 되풀이해서 확인된 그의 의도는 명백히 어머니와 헤어져도 될 만큼 충분히 생활했다고 판단되면 곧바로 프랑스로 돌아가는 것이었다.

그러는 동안 그는 일을 하면서 파리에서와 비슷한 생활을 하려고 했다. 매제의 깨끗하게 정돈된 아파트는 작업을 하기에 적절하지 않았고, 관대하지만 비판적인 어머니 앞에서는 자기 방식대로 생활하는 것이 힘들었다. 자신만의 공간이 필요했던 그는 금방 원하는 곳을 얻을 수 있었다.

거리에서 우연히 만난 사람을 즐겁게 해 주는 직업을 가진 여

성들에게 방을 빌려 주는 제네바의 싸구려 호텔 중에서 가장 작고 초라하며 값도 가장 저렴한, 그런데도그런 만남이 이루어지는 구역에서 가장 멀리 떨어진 리브 호텔이었다. 장사가 잘되었을 리 없는 그곳의 방을 그는 월세 60프랑에 구했다. 좋지 않은 평판만큼이나 음산하고 불편했던 리브 호텔은 테라시에르 거리와 파르크 거리의 북서쪽 모퉁이에 있는 작은 3층짜리 건물로, 시내와 매제의 아파트의 중간쯤에 있었다. 1층에는 수수한 카페가 있었고, 위로는 작은 방이 12개나 빽빽하게 있으며, 다락에는 더 작은 방들이 있고, 뒤로는 이런 방들을 가로지르는 통로가 있어서 편했다. 알베르토의 방은 원형 복도의 꼭대기인 3층이었는데, 가로 3미터, 세로 4미터 크기였다. 남쪽으로 대로를 향한 창문이 하나 있었으며, 한쪽 구석에 유일한 가구인 철제 침대가 있었고, 작동하지 않는 구식 스토브, 세면대로 쓰이는 조잡한 나무 탁자, 의자 몇 개가 다였다. 싸구려 꽃무늬 벽지에 나무 바닥은 칠도 되어 있지 않았고, 복도에는 화장실과 찬물만 나오는 수도꼭지가 하나 있었다. 난로가 없어서 추운 밤에는 밤새 옷을 껴입고 있어야 했고 아침이면 주전자나 대야의 물이 얼어 버렸다.

바로 이곳이 자코메티가 택한 주거 및 작업 공간이었다. 대단한 몽상가였기에 그는 더 작은 곳을 구하려고도 했다. 적어도 이폴리트맹드롱 거리보다는 안락하지 않은 곳이어야 했다. 그곳이 몇 달 후 파리로 돌아갈 때까지의 임시 거처라고 생각했기 때문일 수도 있다. 그러나 프랑스를 떠나는 허가증은 받았지만 다시 돌아가는 허가증은 받을 수 없었다. 그가 돌아가려고 얼마나 노력

했는지는 알 수 없지만 그가 적어도 고난이나 물질적 궁핍을 피해 다니는 사람이 아니라는 것은 알 수 있다. 그런 것이라면 리브 호텔에서 3년 반 동안 충분히 겪었을 것이다.

제네바는 열아홉 살 이래 그에게 친숙했으나 마음에 드는 곳은 아니었다. 우선 파리와는 달리 수도가 갖추어야 할 문화적 공간이 거의 없었다. 몽파르나스나 생제르맹데프레를 대체할 만한 유일한 지역인 몰라르 광장 부근은 전시라시 최악의 상태였다.

자코메티의 제네바 도착은 주목을 끌었다. 현대 미술에 관심이 있는 사람들은 그의 초현실주의 시절의 작품들을 잊지 않았고, 덕분에 존경과 함께 환영을 받았다. 그를 가장 열렬히 맞이한 사람 중 한 명은 출판업자 알베르 스키라Albert Skira였다. 파리에 있을 때 친분이 있던 그는 자기 사무실이나 근처 카페에서 자주 만나는 사람들을 소개해 주었다. 이 예술가의 본질적인 고독은 온전히 남아 있었지만 친구들을 사귀는 데는 어려움이 전혀 없었다. 오래지 않아 그는 젊은 예술가들과 지성인들로 이루어진 작은 집단의 중심에 서게 되었다.

일을 시작하기 전에 낭비되는 시간은 전혀 없었다. 상황이 바뀌었다고 해서 조각가의 어려운 국면이 조금이라도 나아진 것은 아니었다. 형상들은 마치 눈에 보이는 것의 최소 공분모가 되려는 의지라도 있는 듯 점점 더 작아졌다. 석고 포대가 꾸준히 원형 계단 위로 운반되었지만 작품은 그에 합당한 양만큼 만들어지지 않았고, 오히려 조금씩 쌓여 가는 부스러기와 파편들로 작은 방이 아주 황폐해지고 말았다. 큰 덩어리, 작은 조각, 파편, 석고 먼

지가 방 전체에 쌓였고, 모든 틈새와 방 안에 있는 모든 것과 그곳을 이처럼 엉망으로 만든 사람의 모든 틈에 스며들어 그 역시 엉망이 되었다. 머리, 얼굴, 손, 옷이 석고 먼지에 찌들어 아무리 씻고 닦아 내도 완전히 제거할 수가 없었다. 심지어 리브 호텔 근방 450미터가량의 거리에는 그의 유령 같은 발자국이 찍혀 있었다. 알베르토는 예술가와 그의 예술은 서로 의존한다는 사실의 생생한 이미지가 되었다. 이 시기부터 궁극적으로 조각가와 그의 조각품을 동일시하는 외형적 유사성이 시작된다.

리브 호텔에서 작업을 시작한 지 며칠이 지났다. 오후가 끝나 갈 무렵이면 알베르토는 걷거나 전차를 타고 어머니와 조카, 매제를 만나러 셴 거리로 가곤 했다. 그가 도착할 때면 아네타는 리브 호텔에서의 작업의 흔적이 아파트를 더럽히지 않도록 바닥과 아들이 주로 앉는 의자에 신문을 깔아 놓았다. 아네타는 이처럼 귀찮고 성가신 먼지가 작은 형상들 때문이라는 것을 알았을지도 모른다. 그러나 지팡이뿐 아니라 먼지에 관한 일도 결국은, 언제나 만족시키지는 못했지만 그런 실패가 바로 어머니를 만족시키려는 의지가 매우 강하다는 것을 보여 주는 증거라고 할 수 있다.

그의 일상적인 방문은 행복하고 기운을 북돋는 일이었다. 그와 어머니는 서로에게 너무 중요해서 사이가 멀어질 수 없었다. 가족에 대한 유대는 평생 알베르토의 안정과 즐거움의 원천이었다. 그는 조카를 매우 사랑스러워했고 어린 실비오도 이 특별한 삼촌에게 헌신적이었다. 알베르토가 가족과의 관계에서 누리는 특별한 만족 한 가지는 주로 자기 방식대로 즐길 수 있는 자유로움이

었을 것이다. 결혼을 하지 않았기에 어떤 의무에도 구속받지 않으면서 마음대로 오고 갈 수 있었던 것이다. 셴 거리에서 나오면 그는 시내로 나가서 스키라의 사무실이나 근처의 코메르스 카페에서 친구들을 만나 커피나 아페리티프*를 마시면서 전쟁과 정치, 시, 회화, 철학을 논하며 시간을 보냈다.

몰라르 광장과 롱지말 광장 사이에 있는 겨우 150미터 정도의 뇌브 뒤 몰라르 거리는, 여지돌이 등화관제된 도시의 상서로운 어둠에 익숙해지기를 기다리면서 빈둥거리던 곳이었다. 그녀들은 부근의 셰 피에로, 라 메르 카스롤이나 페로케 같은 술집에 자주 드나들면서 신사들과 대화를 나누다가 마음이 통하면 근처의 엘리트 호텔로 가서 나머지 대화를 편안하게 이어 갈 수도 있었다. 알베르토와 그의 친구 대부분은 그런 술집의 단골이었으며, 특히 페로케에 자주 갔다. 알베르토는 검은색 벽에 걸려 있는 12개의 앵무새 그림의 미학적인 장점에 대해 장황하게 말하곤 했다.

어리석은 죄를 범하는 남자들의 성향이 칼뱅주의적인 제네바에서는 암묵적으로 인정되었지만 올바름은 약간의 속죄를 요구했다. 뇌브 뒤 몰라르 거리나 셰 피에로, 페로케를 배회하는 여성들은 가끔 경찰의 단속을 받았고, 함께 있다가 불법으로 스위스에 거주하고 있는 것이 드러난 몇몇 친구는 경찰서로 같이 가서 새벽까지 꼼짝없이 붙잡혀 있어야 했다. 경찰서의 담당자들은 그들 대부분을 이름까지는 아니지만 얼굴은 알고 있었고, 현실적

* 식욕 증진을 위해 식전에 마시는 술

으로 그들의 부도덕성은 의무 이행 같은 것이어서 경찰서에 실려오는 사람들은 거의 같은 사람들이었다. 알베르토는 한 번도 그렇게 잡혀간 사람들 사이에 끼지 않았는데, 소동이 벌어지는 와중에 책임자가 지저분한 조각가를 가리키며 "저 사람은 빼!"라고 소리쳤기 때문이다. 이것은 이처럼 주기적인 소동의 한 가지 특징적인 이야깃거리가 되었다.

그런데 알베르토는 경찰서에서의 하룻밤 구류에 끼지 못하는 것이 유감스러웠다. 아마도 그런 상황이 다른 것에 대한 무능의 상징적 암시처럼 보였을지도 모른다. 언제나처럼 마음에 드는 페로케를 드나들면서 그는 계속해서 어려움을 겪어야 했다. 이때가 바로 자코메티의 인생에서 실패와 가장 친밀하게 살아야 했던 시기였다. 그의 삶이 전개되는 모든 단계에서 그는 일상의 작업 원리뿐 아니라 그것의 사회적·물질적 맥락에서 실패를 경험했다.

그는 마흔이었다. 명성을 얻기 위해 성공을 좇은 적도 있었으나 원하는 것을 이룬 뒤에는 그것이 무익하다는 것을 깨달았고, 새로워진 비전에서 새로운 목적을 찾기 시작한 지 여러 해가 지났다. 그렇게 애쓴 보람이 있었는가? 남은 것은 작은 형상 몇 개와 먼지로 가득 찬 방 그리고 또 뭐가 있는가? 자신이 없었지만 알베르토는 최소한 언젠가 있을지도 모르는 기회에 미래를 걸어 볼 준비는 되어 있었다. 그것이 매우 모험적이지만 자연스럽게 느껴졌다. 많은 것을 걸지 않고 모험에 뛰어드는 것이므로 위험할 것도 별로 없었다. 이렇게 지내던 중 그는 제네바에서는 자신이 눈에 띄는 사람이라는 것, 즉 대부분의 사람이 자신을 반쯤은 미쳤

지만 유쾌하고 해롭지 않은 천재로, 초라하고 지저분하며 주머니에 몇 개의 작은 조각품을 가지고 지팡이를 짚고 돌아다니는 사람으로, 자신의 인간적인 매력과 지적 능력을 그처럼 하찮은 일에 낭비하는 우스꽝스럽고 애처로운 인물로 본다는 사실을 알게 되었다.

아네타 자코메티조차 그를 미심쩍게 여기고 있었다. 빈 석고 꼬대만 리브 호텔(이나 여름에는 발로야에 있는 작업실)에 쌓여 가면서 몇 주, 몇 달이 지나갔다. 파편이 점점 더 많아지고, 작품은 점점 더 작아졌다. 어머니는 걱정하기 시작했다. 그녀는 아들의 파리에서의 성공, 즉 전시회와 언론의 호평, 동료 예술가들의 찬미를 매우 자랑스러워했다. 그런 다음 갑작스러운 방향전환으로 보여 줄 것이 거의 없자 찬사는 물거품이 되고 말았다. 그녀는 그를 이해하지 못하고 비난했으며, 특히 작은 형상들에 극심한 혐오를 표현했다. "그게 얼마나 불쾌하고 곤란하게 만드는 물건인지 너는 모를 거다"라고 그녀는 말했다. "네 아버지였으면 절대 그렇게 하지는 않았을 거야!"

불안정한 물질적 상황 때문에 어려움은 더욱 커졌다. 알베르토는 돈이 없었고 벌 수 있는 방법도 없었다. 가까스로 살아남은 몇몇 작품을 누군가 사리라고는 기대할 수도 없었다. 꽃병 같은 장식품을 만들려고 시도했지만 디에고도 없고 장 미셸 프랑크 같은 중개상도 없어 거의 돈이 되지 않았다. 그는 돈이 많은 몇몇 지인에게 빌리려다 거절당했고 조국에 대한 숨어 있던 분노의 감정은 악화되었다. 스키라가 가끔 선금을 주어 도와주었으나 그 역시

지속적으로 후원할 처지는 아니었다.

따라서 알베르토가 기댈 수 있는 유일한 사람은 결국 어머니뿐이었다. 그녀의 논리는 그와 달랐지만 선택의 여지가 없었다. 물론 낭비를 위해서가 아니라 석고를 사고, 집세를 내고, 브라스리 상트랄에서 식사하고, 코메르스나 페로케 카페에서 술 몇 잔 마실 최소한의 용돈만 있으면 충분했다. 간단히 말해서 자기 좋은 대로 살 만큼의 돈을 원했던 것이다. 바로 이것이 문제였다. 그런 삶의 방식이 어머니에게는 못마땅하게 여겨졌다. 게다가 그녀가 그의 생활방식을 더 많이 알았다면 훨씬 더 실망했을 것이다. 그래서인지 알베르토의 제네바 친구들은 결코 아네타를 만난 적이 없었는데, 그들은 그 이유를 알 수 없었다. 특히 그가 언제나 그녀에 대해 이야기하고, 그녀의 성격을 격찬하며, "내 친구"라고까지 말했기 때문에 더욱 그랬다. 그들은 또한 그처럼 훌륭한 부모가 돈이 없어 절절매는 아들을 도와주지 않는 이유를 매우 궁금하게 생각했다.

아네타 자코메티는 조반니가 작업을 계속하고 아이들이 원하는 대로 성장할 수 있도록 근검절약으로 가계를 꾸려 가면서 형성된 습관이 있어 돈을 잘 쓰지 않았다. 알베르토는 분명히 자신의 것을 추구했고 얼마 동안은 수입이 있었지만 이제 상황이 달라졌다. 그 상황에 대한 아네타의 판단으로는, 그의 요구는 방종으로 보였고 그의 작품은 무능의 증거로 보였다. 그래서 아들은 더더욱 좌절할 수밖에 없었다. 그도 자신의 상황에 대해 신경이 쓰였으며, 그런 불안 때문에 평상시보다 훨씬 더 강하게 어머니

의 지원을 받고자 했을 수도 있다. 동시에 그는 자기 작품이 방종의 산물인 것이 확실하다면 기꺼이 그 사실을 인정할 수 있는 최초의 사람이었지만, 작업의 유일한 목적이 결과가 어떻게 되는지를 보려는 것이었기 때문에 그렇지 않다고 확신하고 있었다. 물론 절대적인 것은 존재하지 않는다고 믿었기에 자기만족을 위해서가 아니라 단지 비전 자체를 위해서 그랬던 것이다. 간단히 말해, 그는 자기가 보는 방식을 이해하고 싶었다. 성적 불능에 대해 말하자면, 여러 방식으로 그 사실을 밝혔지만 어머니에게는 말하지 않았다. 문제의 핵심은 어머니에게 있는 그대로의 자신을 보여 준 적도 없고, 보여 줄 수도 없으며, 결코 보여 주지도 않을 것이라는 점이었다. 그녀가 그의 인생에서 핵심이기는 했지만 이상하게도 그의 인생에서 멀리 떨어져 있었고, 가까이 있는 동시에 멀리 있는 연인이지만 그녀의 불굴의 성격, 강인한 성품으로 인해 위협적인 인물이기도 했다.

여하튼 알베르토는 불행한 상태였다. 아네타의 입장에서는 아들을 굶게 할 수도 없었고, 하던 대로 살아가도록 방치하는 것도 내키지 않았다. 게다가 그는 지팡이 문제에 대한 그녀의 바람을 계속 무시해 왔다. 결국 그녀는 돈을 주기는 하되 아주 조금씩 줘서 끊임없이 간청하게 만들고 그가 자신에게 의존하고 있음을 인정하게 했다. 동시에 그가 의지를 보이면서도 감사를 표현하도록 하고, 모순적인 감정이 매우 복잡하게 얽힌 속에서조차 그녀가 없으면 살아갈 수 없기 때문에 그녀가 옳다는 것을 암묵적으로 인정하도록 만들었다. 그러나 창조적인 충동은 이성의 영역을 넘

어서는 것이다. 그것은 아무리 고생스럽더라도 삶의 조건을 명령했으며, 어머니가 비합리적이라고 여기는 모든 것을 그의 입장에서 합리화해 주었다. 그녀는 동의하지 않았고 "내게 예술이 뭔지 말해 줄 필요는 없다!"라고 소리를 질렀다.

알베르토는 일종의 자포자기 상태가 되어 한 번은 아주 이상하게도 믿을 수 없는 방식으로 그것을 표현했다. 그는 어머니를 자극해서 공개적으로 말다툼을 하고 돈을 더 많이 요구하면서 자신의 요구가 합법적이라고 주장했다. 자신은 장자로서 당연한 권리인 유산을 받은 적이 없으므로 아버지의 죽음 이후 합법적인 자격이 있다고 주장하며 고집을 부렸던 것이다. 그녀는 크게 실망했다. 근거가 너무나 부실해서 말이 되지 않는 논쟁은 결국 두 사람 모두의 상황을 나쁘게 만들었다. 그들은 그것이 무슨 뜻인지를 알기에 서로의 얼굴을 마주볼 수 없었다. 아네타는 아들의 요구를 거부했다.

말하자면, 제네바 시절에 알베르토와 어머니 사이에 서 있던 작은 형상들은 아마도 그들 사이에 언제나 존재해 왔던 것의 상징처럼 보였다. 즉 너무나 강력해서 무시하거나 반대하는 것으로는 결코 깨뜨릴 수 없었던 유대, 그리고 너무나 강력해서 동정심으로는 극복할 수 없었던 장벽의 상징 말이다. 유대의 힘과 강력한 장벽은 그 예술가의 봉헌과 아들의 헌신에 기여했지만, 결국 봉헌과 헌신은 같은 것으로 드러났다. 알베르토와 아네타는 이처럼 화합할 수 없을 정도로 다르다고 느꼈을 때만큼 결합한 적이 없었다. 그 상징적인 형상은 불가능한 것을 성취함으로써 인간 한

계를 뛰어넘을 필요를 기념하는 일종의 기념비였다.

35
전차

어느 날 밤 이사벨은 어두운 건물과 그 위로 어둠이 어렴풋이 보이는 파리의 라탱구에 서 있었고, 알베르토는 멀리서 그녀를 바라보고 있었다. 제네바에서 몇 년을 보낸 뒤 그는 자신의 창조적인 충동이 생미셸 대로에서 그날 밤 그녀에 대해 가졌던 비전과 깊이 관련되어 있다는 사실을 깨달았다. 그녀가 바로 작은 형상이었고 작은 형상은 그녀를 상징하는 동시에 추상적인 여성성을 표현한 것이다. 작은 형상의 개념적인 핵심은 이런 모호함에 있고, 현존하는 동시에 도달할 수 없는 존재라는 상호 관련된 조건 속에 그 예술가의 본성에 완벽하게 어울리는 이중성에 있었다. 석고 형상을 만지면서도 실제 여성은 접촉하지 않았다. 멀리 떨어져 있음을, 자코메티는 이사벨에 대한 자신의 비전의 핵심으로 보았고, 그것이 받침대 위에 놓인 작은 석고 형상의 선행 조건이

었기 때문이었다. 그는 한 친구에게, 그 형상을 만족할 만큼 작게 만들 수 있다면 그것은 모든 차원에서 존재할 수 있을 것이고 여신의 모습을 띨 것이라고 말하기도 했다. 그 형상을 만질 때 그것은 그 자체의 존재를 가지고 있었다. 그것이 알베르토의 삶을 조종했지만 그가 그것을 조종할 수도 있었다. 만족스럽지 않으면 파괴할 수도 있었다. 그러나 그의 불만이 곧 그것의 힘이었고, 그가 계속해서 그것을 만들어 낼 수 있게 했다.

이 시기의 형상들은 그 후에 만든 모든 여성 형상처럼 누드로 만들어졌다. 곧바로 눈에 들어오지 않을지는 모르지만, 그것이 자코메티 작품 대부분의 의미와 중요성의 핵심이었다. 누드는 미술의 모든 주제 중에서 가장 진지한 것으로, 인간의 삶의 의미와 관련한 다양한 태도를 표현할 풍부한 기회를 제공한다. 서구의 위대한 미술가들은 모두 누드를 주제로 한 위대한 작품을 만들었고, 그것들 모두에는 성적인 것에 대한 자각이 담겨 있다. 다른 육체를 만지고 싶고 그것과 하나가 되고 싶은 욕구는 인간 본성의 기본적인 부분이어서 미적 즐거움의 본질적인 초연함을 흐트러뜨릴 수 있다. 그러나 성적인 욕구는 아득한 옛날부터 이미지로 승화해 왔는데, 그렇게 해서 욕망의 대상은 육체적인 영역에서 옮겨져 상상의 영역이라는 범접할 수 없는 장소에 놓이는 것이다.

자코메티의 형상과 거기에서 발달한 이후의 작품은 그런 초월의 원형이었다. 진정한 독창성을 지닌 모든 예술가는 하나의 '유형'을 만들어 내며, 그 스타일의 특성은 그의 예술의 구조를 결정하는 근원적인 본성과 일치한다.

젊은 시절 알베르토는 로마에서 매춘부들과의 성관계가 가장 만족스럽다는 것을 알게 된 이래 그런 생각을 결코 바꾸지 않았다. 그에게는 끝까지 환상과의 진정한 관계가 거부할 수 없을 만큼 강력한 것으로 남았다. 그래서 그는 "거리를 걷다가 멀리서 옷을 입고 있는 매춘부를 볼 때는 매춘부로 보이지만, 그녀가 방안에서 내 앞에 전라로 서 있을 때에는 여신으로 보인다"라고 말하기도 했다.

예술에서의 진실과 삶에서의 진실은 같지 않다. 그러나 중요한 결과를 낳을 수 있다면 창작 행위를 통해 그 둘을 결합해야 한다. 말하자면, 작품의 존재와 형태가 예술가의 삶의 진실을 구현할 때 한 예술 작품이 '삶에 충실'하다고 할 수 있다. 그럴 때 예술 작품은 그런 진실을 드러내는 부수적인 목적을 달성할 수 있다. 그러나 예술가는 자신의 진실 내부에 존재하고 있어서, 무언가 하는 행위를 통해서만 자신이 누군지를 알 수 있다. 그가 무언가 하는 행위는 실제적이라기보다는 영원히 잠재적이어서, 오직 죽음으로만 진정으로 자기 자신이 될 수 있다. 자코메티보다 이 사실을 더 잘 아는 사람은 아무도 없었다. 이것이 바로 그의 지칠 줄 모르는 작업 열망의 원천 중 하나이고, 또한 작은 형상들을 파악하기 힘들고 까다롭게 만든 실존적 딜레마의 일부였다. 그것들의 위대함의 정도는 크기가 아니라 느껴지는 것인데, 그 정도에 의해 전통적인 장엄함의 일부를 조각에 회복시켰다.

자코메티가 전시 동안 스위스에서 만든 조각은 한 점을 제외하고는 모두 작은 것이었다. 그 하나는 거의 실물 크기이며, 그것만

이 눈으로 볼 수 있는 최소의 크기로 줄어드는 것을 피할 수 있었고, 다른 모든 것을 먼지로 축소한 파괴적인 충동도 견뎌 냈다. 예외적인 크기만이 아니라 살아남았다는 것만으로도 그 작품은 특별한 주목을 받을 수 있는데, 그는 그런 주목을 통해 특별한 중요성을 나타내려고 했을 것이다. 작은 형상들이 많은 것을 표현하기는 하지만 모든 것을 표현할 수는 없었기 때문이다.

　조각가는 그 작품에 〈전차 The Chariot〉라는 이름을 붙였다. 늘 그렇듯이 형상은 꼿꼿이 서 있는 나체 여인으로, 팔을 옆에 꼭 붙이고 두 발을 모으고 커다란 주춧대 위에서 자세를 취하고 있다. 주춧대를 올려놓기에 충분한 단에는 각 모서리에 바퀴가 달려 있다. 이 작품은 1943년 여름 말로야의 작업실에서 작은 형상들처럼 석고로 만들었다. 작품의 목적에 핵심적인 바퀴 때문에 이런 이름이 붙었는데, 그것이 얼마나 핵심적인지는 20년 후 그 조각 작품을 청동으로 주조했을 때 일어난 사건으로 알 수 있다. 그 작품을 소장한 알베르토의 한 친구는 바퀴와 단이 필요 없다고 여기고 그것들을 제거한 후 주춧대를 바닥에 놓았다. 그런데 그것을 본 알베르토는 격분해서 원래의 상태로 되돌려 놓아야 한다고 주장했다. 바퀴 위에 여인상을 올려놓음으로써 자코메티는 작품의 정체성을 결정했다. 움직일 수 있어야 진정으로 그녀답다고 생각했다는 것이다. 그 형상의 핵심은 결국 바퀴였고, 그처럼 이례적으로 크게 만든 것은 바로 형상과 바퀴 간의 본질적인 관계를 표현하기 위해 필수적인 일이었다. 예컨대 형상이 작았다면 움직이는 힘이 약하게 느껴졌을 것이다. 게다가 형상은 마치

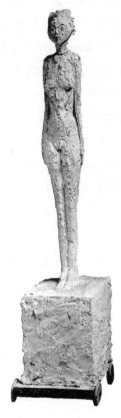

〈전차〉(첫 번째 버전, 1943)

작은 것이 확대된 것처럼 주춧대 위에 신성한 초월성을 지니면서 서 있다. 그가 말했던 여신의 모습과 비슷하다. 그런데 과연 바퀴가 신성함을 표현하는 데 꼭 필요했을까? 자코메티는 작품에 자신의 가장 심오한 경험의 중요성과 권위를 부여하는 능력이 있었다. 그는 그 능력이 전통적인 표현 목적에 형식적인 힘을 더해 주는 방식을 비로소 이해하기 시작했다.

회화는 단지 전쟁 때문에 스위스에 머무르던 시기에 그가 우연히 시작한 소일거리였다. 그는 가족과 친구의 초상화를 몇 점 그렸고, 드로잉은 점점 더 그의 작업의 중요 부분이 되었다. 전시에 그린 드로잉 작품 대부분은 과거의 작품을 모사한 것으로, 주로 책에 실린 사진을 보고 만들었다. 평생의 습관이 된 이 모사는 다른 예술가의 작품을 보는 수단일 뿐 아니라 자신이 일부이고 싶어한 전통과의 관계를 더욱 명백히 정립하는 수단이었다. 세잔 역시 평생 모사를 했다. 현존하는 드로잉 작품 중 3분의 1 정도가 모사한 것인데, 대부분은 조각 작품을 모사했다는 사실에 주목해야 한다. 알베르토는 '아버지' 세잔의 작품을 많이 모사했다. 나중에 그는 전시 동안 세잔의 야망과 업적에 관해 깊이 생각하며 지냈다고 말했다.

36
아네트와의 만남

1943년 가을 전쟁의 흐름이 나치에게 불리해지기 시작하던 때,
알베르토가 친구들과 저녁 식사를 하는데 한 친구가 제네바 근
교 출신의 어린 아가씨 한 명을 데리고 왔다. 그녀는 예술에 관심
이 있으며 자신의 부르주아적 환경에 반감을 품고 있었다. 날씬
하고, 맑고 검은 눈에 검은 머리, 깨끗한 피부를 가진 그녀는 매우
아름다웠다. 또한 새로운 것과 자극적인 것에 대한 열망을 가지
고 있었지만 경험이라는 시련을 겪지 않았기에 아직은 어줍은 매
력도 지니고 있었다. 겨우 스무 살인 그녀의 이름은 아네트였다.
그녀는 모피 깃이 달린 이브닝코트를 입고 깃을 세워 얼굴의 아
랫부분까지 감싸고 있었다. 따라서 소개받은 사람들은 주로 그녀
의 검은색 눈에서 첫인상을 느꼈고, 알베르토도 그녀를 쳐다보자
마자 시선의 특성에 충격을 받았다. 저녁이 깊어가면서 그는 그

녀에게 호기심이 생겼다. 대화에는 거의 끼지 않았지만 그렇다고 수동적이거나 무관심한 태도를 취한 것은 아니었다. 그녀가 주의를 기울일 만한 특별한 이유가 있었는데, 직관적으로 자기가 그 자리에서 가장 유명한 사람의 관심을 끌고 있다는 것을 알아차렸기 때문이다. 즐거운 시간을 보내고 나서 그녀는 부모님이 있는 교외의 집으로 가는 마지막 버스를 타기 위해 가 봐야 한다고 말했다. 그러자 알베르토는 가지 않고 머무르겠다면 자신과 리브 호텔에서 밤을 보낼 수도 있다고 제의했다. 그녀는 머무는 쪽을 선택하고, 어머니에게 상황을 설명하는 전화를 했다. 알베르토는 전화가 있는 곳까지 동행해 대화를 들었는데, 나이 어린 아가씨가 그럴듯한 거짓말을 전혀 어렵지 않게 해내는 데 깊은 인상을 받았다. 계속해서 많은 대화를 나눈 모임이 끝났을 때 그는 아네트가 정말로 자신과 함께 가기 위해 여전히 남아 있다는 사실에 약간은 놀란 듯이 보였으나 약속을 지키기 위해 함께 어두워진 거리로 나섰다. 그는 지팡이에 의지했고 아가씨는 그에게 기댔다. 바라보던 친구들은 깜짝 놀랐다.

그사이에 이사벨은 영국에서 바쁘게 즐거운 시간을 보내고 있었다. 폭탄이 쏟아지던 런던이 단조로운 제네바보다는 훨씬 흥미로웠을 것이다. 세프턴 델머는 심리전 부서에서 중요한 비밀 임무를 맡고 있어 계속 지방에 있어야 했지만 이사벨은 미술가, 작가, 음악가 친구들과 즐거운 시간을 보낼 수 있는 런던을 좋아했다. 그녀는 음악에 대한 감각이 있어서 많은 음악가를 알게 되었는

데, 몇몇은 탁월한 사람이었다. 그중 한 명인 작곡가이자 지휘자 콘스탄트 램버트Constant Lambert는 뛰어난 재능과 매력의 소유자였다. 이사벨보다 나이가 많은 그는 다리를 절어서 지팡이를 짚고 다녔고 음악가로서의 재능 못지않게 술을 많이 마셨다. 원하는 것을 붙잡는 능력이 있는 이사벨이 곧 그와 함께 살기 시작하면서 그녀의 첫 번째 결혼은 끝을 맺었다. 런던에서 최근에 사귄 사람과 함께 웃고 마시고 있었지만 그녀는 제네바에 있는 특별한 남자가 정신적으로 현존해 있다는 사실을 결코 잊지 않았다.

알베르토의 생각 속에 언제나 존재하는 또 다른 사람인 디에고는 도버 해협의 반대편에서 그리 좋지 못한 시절을 보내고 있었다. 식량은 부족했고 연료는 더 부족했다. 적군들이 카페에 앉아 있다가 밤에는 텅 빈 거리를 순찰했다. 유대인들은 체포되어 상상도 할 수 없는 곳이라고 소문난 곳으로 보내졌다. 레지스탕스의 활약이 과감해질수록 보복은 더욱 잔인해져, 인질들이 잡혀와 총살당하고, 혐의자들이 고문당하고, 보통 사람들이 밝은 대낮에 무시무시한 잔혹 행위를 했다.

디에고는 아침마다 어떻게 하면 자신과 넬리가 하루를 버틸 돈을 벌지를 궁리하며 잠에서 깼다. 장식품과 향수병, 장신구 등을 계속해서 만들었지만 판매는 끔찍할 정도로 줄어들었다. 성격에 맞지는 않지만 가능할 때는 돈을 꾸기도 했다. 피카소가 알베르토에게 준 드로잉 작품을 팔기도 했는데, 그렇게 비싼 값은 받지 못했다. 나중에 그는 디도 거리 근처에 있는 작은 주물 공장에서 일하면서 청동을 다루는 기술이 능숙해졌고, 특히 섬세한 녹청을

만드는 기술을 터득하게 되었다.

디에고는 일을 하든 안하든 매일 작업실이 안전한지 보려고 이 폴리트맹드롱 거리에 갔다. 전쟁 직전에 디에고가 전용으로 쓰려고 기존의 작업실 맞은편에 한 곳을 더 빌렸기 때문에 작업실은 두 군데였다. 그 건물 내의 다른 방들은 대부분 비어 있어 마치 비려진 곳 같았다. 집주인이 관리의 책임을 맡긴 사람은 다른 일거리로 정신없이 바빴다. 관리인은 토니오 포토칭Tonio Pototsching이라는 스위스인으로 르네 알렉시스Renée Alexis와 같이 살았는데, 그가 독일군에게 협력하러 가 있는 동안 그녀가 대신 일을 맡아서 했다. 포토칭은 노르망 해안에 방어선을 구축하는 데 책임을 맡은 조직에서 관리직으로 있었다. 그의 삶과 경력은 비참하고 하찮았으며 죽음 역시 그랬지만 우연한 일이 벌어지는 바람에 그의 이름이 기록되게 되었다.

어느 봄날 아침 디에고는 밤사이에 거미가 자기 방문 근처 가스 계량기 앞에 집을 지은 것을 발견했다. 아침 햇살에 반짝이는 섬세하고 완벽한 모양에 감탄한 디에고는, 단 하룻밤 만에 이 정교한 작업을 해낸 건축가를 찾아보았다. 그것은 겨우 쌀알만 한 크기의 작고 노란 생물이었다. 거미의 근면함과 재간이 보답받아 마땅하다고 생각한 디에고는 그것이 자기 집을 최대한 활용할 수 있도록 도와주기로 했다. 가혹하게도 그 봄과 여름 내내 디에고는 잼 접시를 들고 파리들을 유인해서 거미줄 안으로 들어가도록 했다. 이 운 좋은 거미는 한 번에 먹어 치울 수 있는 것보다 훨씬 많은 파리를 잡았다. 여분의 파리는 거미줄에 감겨 천장으로

운반되어, 마치 이탈리아 식품점의 서까래에 매달린 햄처럼 미래의 식량으로 매달려 있었다. 한 번은 가스계량기 검침원이 거미집을 없애려고 하자 디에고가 그대로 두도록 만류하기도 했다. 그러나 그가 유지하고 싶었던 아름다움은 결국 그의 관심 때문에 파괴되었다. 거미에게 호구지책은 제공할 수 있었지만, 그 거미집을 완벽하게 유지할 수는 없었다. 점점 더 많은 '햄'을 비축하고 점점 더 뚱뚱해진 건축가는, 결국 먹잇감을 포획하는 도구를 유지하려는 의욕을 상실하고 말았다. 거미집은 점점 낡아졌고 먼지가 끼었지만 비대해진 건축가는 폐허 속에서 만족하며 살고 있었다. 그리고 마침내 그 거미가 나이가 들어 죽자, 디에고는 그 섬세한 시체를 작은 상자에 담아서 먼지가 되어 부서질 때까지 보관했다. 그는 30년 후까지도 그 거미를 사랑스럽게 회상하면서, 거미가 우중충한 방에 하루 만에 짜 놓은 빛나는 구조물에 경탄하며 이야기했다.

그러는 사이에 제네바에서는 놀라운 일이 벌어졌다. 알베르토가 사랑에 빠졌다고 말하면 지나친 말일지도 모르지만, 그렇지 않다고 주장하는 것도 마찬가지일 것이다. 10월의 어느 저녁 브라스리 상트랄에서 만난 아네트가 그의 변함없는 반려자가 되었다. 친구들은 그가 그녀에게 꽤나 빠져 있다고 말했지만, 그녀의 입장에서는 그녀가 사랑에 빠졌다고 말하는 것이 훨씬 더 그럴듯하다. 모든 점에서 볼 때 그녀는 첫날 저녁부터 심각하게 빠져 있었다. 이는 놀라운 일이며, 알베르토를 주목시킨 검은 눈동자가,

제네바 교외에 사는 부르주아 집안 출신의 젊은 아가씨가 기대했던 것보다 훨씬 더 분별력이 있었다는 사실을 입증하는 것이다.

1923년 10월 28일에 태어난 아네트는 교사 앙리 암Henri Arm과 아내 제르멘Germaine 사이의 세 아이 중 둘째이자 외동딸이었다. 제네바 서부의 교외 도시 외곽에 있는 주택가 그랑 사코네에 있는 초등학교에서 교편을 잡고 있는 암 씨는, 고지식하고 보수적이지만 양심적이고 부지런했으며, 그이 이내도 마찬가지였다. 가난하지도 부유하지도 않은 가정생활은 평범하고 단조로웠으며, 가끔은 즐겁기도 했지만 대체로 지루했다. 소녀 시절 아네트는 오빠나 남동생보다 더 감수성이 예민하고 머리도 좋았다. 엄격하고 금욕적인 환경에서 자란 감수성 예민한 대다수의 젊은이처럼 그녀도 사춘기 시절에 심각한 감정적 어려움을 겪기도 했다. 집안에서는 어려움을 벗어나는 데 도움이 될 만한 공감과 이해를 얻을 수 없었기에 그녀는 그처럼 인습적인 환경에서 어떻게든 벗어나고 싶어했다. 그녀가 얼마나 열정적으로, 그러나 무분별하게 벗어나고 싶어했는지는 여러 번의 자살 기도로 알 수 있다. 나중에 그녀가 사랑에 빠지는 일본인 철학 교수는 그녀가 털어놓은 이 불행한 경험을 일기에 기록해 놓았다. 그녀가 실제로 목숨을 끊으려 했는지는 알 수 없지만 최소한 그녀에게는 산다는 것이 매우 심각한 문제였으며, 진지하게 그만 살려고 결정했던 적이 있었다. 자포자기라는 치기 어린 행위는 그녀가 평범하지 않다는 것을 보여 주며, 정확히 말해서 그녀가 일상적인 것을 거부했다는 점을 말해 준다. 그렇다면 그녀의 결심을 유지하는 데 알베르

토보다 더 이상적으로 들어맞는 인물은 없을 것이다. 그녀도 그렇게 느꼈을 것이고, 아마도 그 점이 그를 매력적으로 본 중요한 이유였을 것이다. 따라서 그 젊은 여성에게 알베르토는 처음에는 아마도 망각(실제의 망각이 아니라면 정신적인 망각)을 위한 천재일우의 대안이자 자신의 문제를 해결하기 위해 이상적이고 적합한 사람이었을 것이다.

그녀가 원한 것에 비하면 그의 나이가 거의 아버지뻘이라거나 돈이 없다거나 그의 관심사가 그녀가 알아 왔던 것과 완전히 다른 낯선 것이라거나 그가 아내를 원하지 않는다는 것 등은 그다지 중요한 사항이 아니었다. 사실 두 사람 사이의 모든 차이가 바로 그녀가 그를 의도적으로 선택했을 때 원한 것이다. 자살 시도는 원치 않는 환경에 대한 비합리적인 반응이었으나 그것에서 벗어나기 위해 그녀가 선택한 수단은 자유의지의 천명으로 자신의 미래를 스스로 책임지겠다고 선언한 것이다. 자신의 선언을 깊이 생각했다면 아마도 주저했을 수도 있지만 아네트는 천성적으로 생각이 깊거나 신중한 사람이 아니었다. 그녀는 다만 제약이나 규제 없이 살고 싶었을 뿐이고, 그러다가 위대한 한 남자와 사귈 행운이 주어졌을 때 그 기회를 주저 없이 붙든 것이다. 물론 그녀의 친구들은 그녀가 오랫동안 그런 행운을 찾아다녔다고 말하기도 했다.

알베르토는 자신의 삶 속에 뛰어든 그 낭만적인 인물을 기꺼이 환영했다. 그녀는 젊고 예쁘고 쾌활하고 감수성도 예민했다. 그녀는 그를 열심히가 아니라 열정적으로 따랐고, 그녀의 미숙함은

진실함의 증표가 되었다. 그 역시 같은 방식으로 그녀를 좋아했지만 미숙하지는 않았다. 그러나 그는 진실했고 친절했다. 그에게는 윤리적인 정직함이 중요한 문제였기 때문에 처음부터 아네트에게 현재가 아무리 즐거울지라도 미래를 보증해 준다고 생각해서는 안 된다는 점을 분명히 했을 것이다. 매달리는 여자를 싫어하는 그의 성향은 뿌리 깊은 것이고, 직업상 매달릴 수 없는 여자에 대한 그의 선호 역시 마찬가지였다. 그는 어머니를 제외하면 어느 누구에게나 자신의 삶의 방식대로 살아가겠다는 것을 숨기지 않았다. 그는 아네트가 그들의 관계가 일시적이라는 사실을 이해하고 받아들였다고 믿었다. 오래지 않아 그는 짧더라도 관계가 지속될 수 있다는 암시로 그녀에게 리브 호텔에서 함께 살도록 허락했다.

아네트가 관계를 지속하기 위해 필요한 모든 것을 받아들였음에는 의심의 여지가 없지만 그녀가 그것을 어떻게 이해했는지는 다른 문제였다. 사랑에 빠진 젊은이들은 자신들의 일시적인 감정을 변함없는 미래의 기대 속에 투사하는 경향이 있는데, 그것은 대부분 그 어떤 이성적인 훈계보다도 훨씬 더 강력하다. 알베르토는 보통 사람보다 이런 사실을 더 잘 알 수 있는 입장에 있었다. 그는 감정과 정신의 예상할 수 없는 상호작용을 수없이 겪은 사람이었고, 자신의 양면적인 감정적 기질을 곰곰이 생각해 볼 충분한 기회가 있었다. 그는 자신을 정확히 분석했고 정직했음에도 아네트가 받아들일 수 없는 관계 속으로 들어오는 것을 격려했다. 분별없고 무책임한 것처럼 보이는 행동을 한 것은 아마도 지

치고 외로웠기 때문일 것이다. 먼지 쌓인 호텔 방에서 몇 년간 힘든 시간을 보내는 동안 그는 물질적·도덕적으로 전혀 나아진 것이 없었다. 그런 상황에서 아가씨다운 웃음과 매력을 가진 그녀는 아마도 가상의 세계에서 기댈 수 있는 일종의 딸 같은 존재였으며, 그녀의 생명력과 헌신은 상징적인 망명 생활에서 비유적인 황무지를 헤쳐 나가는 위안이 되었을 것이다. 게다가 그녀의 이름이 주는 마술적인 환기성도 있었다.

암 부부는 매우 놀라면서, 선하기는 하지만 상상력이 없는 대부분의 부모처럼 당연히 딸의 치기 어린 행동은 시간이 해결해 줄 것이라고 믿었다. 그들은 자기 딸이 집을 나가 다른 곳도 아닌 제네바에서 공개된 죄인처럼 전혀 알지도 못하는 남자와 살아간다는 생각은 꿈에도 해 보지 못했다. 물론 그들도 소문을 들어서 웬만큼은 알고 있었다. 우선 그들은 베르투 박사와 약간의 안면이 있는 데다 제네바와 같은 작은 도시에서는 소문이 쉽게 돌았다. 그들이 알고 있는 것은 알베르토 자코메티가 초라하고 성공하지 못했으며 괴상한 데다가 생활고에 시달리는 중년의 예술가로 유일한 재정 지원자는 아들과는 달리 혼자 힘으로 명성을 쌓고 존경받을 만큼 성공을 거둔 조반니 자코메티의 부인이자 나이든 어머니라는 사실이었다. 아네트의 아버지는 자코메티를 직접 만나 보기로 작정했다.

아네트의 아버지가 분노했다는 사실을 안 알베르토는 어떻게든 그를 피하려고 애쓰면서, 공개된 장소에서 아네트를 만날 때는 친구들에게 미리 부근을 살펴 달라고 부탁하기도 했다. 그러

나 언제까지 피할 수만은 없는 일이었다. 암 씨는 합법적인 부모의 권리를 가지고 있었고, 자코메티도 그 사실을 잘 알고 있었다. 아직 어린 아네트는 여전히 비서 학교에 다니면서 부모의 경제적 지원을 받고 있었다. 그녀의 아버지는 권리가 있다고 생각했고, 특히 과거에 ─ 비록 그녀 자신의 짓이기는 했지만 ─ 그녀를 보호하지 못한 경솔함에 책임도 느끼고 있었다.

그들은 어느 날 저녁 식사 전에 한 카페에서 만나기로 했다. 알베르토는 자신이 도덕적으로 문제가 있는 행동으로 고발당한 대부분의 남자보다 더 취약하다는 것을 알고 있었기에, 암 씨가 도착한 순간 초조함을 감추기 위해 아네트와는 전혀 무관한 추상적인 주제에 관해 말하기 시작했다. 그 교사는 자코메티 같은 사람을 한 번도 만나 본 적이 없었으므로 깊은 인상을 받았고, 단번에 자기 딸과 더 이상 관계를 맺지 못하게 할 만큼 변변치 못한 나쁜 사람은 아님을 간파했다. 그렇다고 해서 즉시 마음을 바꿔 허락한 것은 아니지만 알베르토와 아네트의 문제를 논의하면서 예상과는 달리 담담했고, 심지어는 우호적이기까지 했다. 그들은 함께 나가서 스파게티로 저녁 식사를 하고 서로에게 나쁜 감정을 갖지 않은 채 헤어졌다. 그 만남을 알베르토는 "걱정할 게 전혀 없다"고 간략히 요약했다.

이후 암 씨 부부는 일체 개입하는 일이 없었고 아네트는 원하는 대로 살 수 있었다. 그녀는 천성적으로 자기가 하고 싶은 대로 하려는 기질이 있었다. 그러나 알베르토가 그녀의 풋풋한 아가씨다운 매력 이면에 있는 고집스럽고 방자한 성품을 알았다고 하더

라도, 그것은 오히려 그녀의 매력을 배가시키는 요소로 작용했을 것이다. 게다가 그녀는 충실하고 유순한 면도 있어서, 리브 호텔에서의 생활이 매우 불편했음에도 한 번도 불평한 적이 없었다.

그녀는 알베르토를 숭배하여, 그녀가 한 번도 가 본 적이 없는 알베르토의 고향 브레가글리아의 억양으로 말하기도 했다. 연인을 기쁘게 해 주기 위해 페로케 카페에서 그곳을 일터로 삼는 여성들을 흉내 내려는 어설픈 노력도 했다. 그러나 그녀의 기대와는 달리 알베르토는 조롱하듯이 "어떻게 하는지 정말로 모르는군"이라고 말했다. 어쩌면 그에게 칭찬을 받지 못했다는 사실이 그녀가 계속해서 그런 시도를 하게 자극했을 것이다. 이런 시도는 대단히 많은 암시를 통해 그가 조각하고 싶은 캐릭터를 보여 주었는데, 이런 점이 그의 마음을 끌었을 수도 있다. 그러나 알베르토는 가끔 일부러 까다롭게 굴고 집요하게 괴롭혀서, 그녀가 더 이상 재미를 위해 흉내를 내지 못하도록 해서 흥분하게 만들기도 했다. 주변 사람들은 어찌된 일인지 알 수 없었다. 알베르토의 인격의 힘은 자신의 행동에 자연의 법칙과 비슷한 것을 부여했는데, 자고로 자연은 심술궂기도 한 것이다.

그는 그녀를 "꼬마"라고 불렀고, 함께 걸을 때는 종종 지팡이로 그녀의 다리를 장난삼아 두드리며 "앞으로 행진!"이라고 소리치기도 했다. 그들은 꽤 행복해 보였다. 그녀는 리브 호텔에서 가능한 한 많은 시간을 보냈는데, 곧 그곳의 주인이 바뀌었다. 이탈리아 사람인 새 여주인은 그곳을 뜨내기들이 머물다 가는 장소로 운영하고 싶지 않아 했다. 그래서 1층의 카페를 식당으로 바꾸면

서도 알베르토와 그의 몇몇 친구가 위층에서 계속 머무르는 것은 허락했다. 심지어는 알베르토가 일하는 동안 할 일이 없는 아네트가 일을 방해하지 않고 먼지를 마시지 않은 채 머무를 수 있는 작은 다락방을 무료로 제공하기도 했다. 알베르토는 그녀에게 포즈를 잡아 달라고 부탁하지 않았으며, 두 사람 다 그것을 원치 않았다.

비서학교를 졸업한 아네트는 적십자 사무실에 일자리를 얻었는데, 우연히도 같은 사무실에 피카소의 아들인 파울로 피카소가 일하고 있었다. 그는 안전한 장소로 피난해 있는 중이었다. 동료 직원들은 사환으로 일하는 파울로에게 "어이 피카소, 담배 한 갑 빨리 사와"라고 말하는 것을 매우 즐거워했다. 그는 정식으로 채용되기에는 문제가 있었기 때문에 또다시 아버지의 막대한 영향력이 발휘될 필요가 있었다.

아네트는 일하는 것을 좋아하지 않았고, 물질적 성취를 존경하도록 교육받았음에도 불구하고 돈벌이에 인생을 바쳐야 한다고 느끼지 않았다. 자신이 중산층 주부가 되기를 바라지 않는 누군가가 언젠가는 자신이 잘살도록 책임져 줄 것이라고 기대하고 있었는지도 모른다. 그녀는 근무 시간에 일은 하지 않고 알베르토와 결혼해야 하는지를 고민하면서 보냈다. 그녀가 결혼을 고대했다는 사실은 놀랄 만한 일이 아니다. 사랑에 눈이 멀면 그 어떤 특이한 미래도 충분히 합리화할 수 있는 것이다. 오히려 놀라운 것은 결혼이 과연 적절한지를 고민했다는 점이고, 더더욱 놀라운 것은 그 이유 때문이다. 즉 알베르토의 나이가 훨씬 더 많다거나

그의 전망이 매우 불투명하다거나 결혼에 대한 그의 혐오 때문이 아니라 다리를 전다는 사실 때문에 주저했던 것이다.

외모에 대한 어리석은 걱정은 아네트가 명석하거나 사려 깊은 사람이 아니라는 증거였다. 그러나 그녀가 다리 때문에 주저했다는 것은, 예지자 수준으로 명석한 사람이 볼 수 있는 것과 정확히 같았다. 그녀의 인식은 매우 모호하고 잠재적이었으나 두 사람의 관계에 그들이 예상하거나 조절할 수 없었던 한 측면을 덧붙였다. 상징이라는 무자비한 잣대로 두 사람 모두를 재단할 것이기 때문이다. 알베르토가 절름발이가 아닌 것은 확실했다. 그의 절뚝거림은 공인된 것도 아니고 장애도 아닌 데다 가끔은 그 사실을 알아볼 수 없을 정도였는데도, 그는 심각한 사고의 희생자였음을 증명하려는 의도로 지팡이를 짚고 걸었다. 가끔씩 그는 병원에서 보낸 고통스러운 기간을 얘기할 때 그 사고로 얻었다고 생각하는 혜택을 과장해서 표현했다. 아마도 이런 점 때문에 그 기간에는 지팡이가 보이지 않으면 살기 힘들다고 느꼈을 것이다.

37
종전

1944년 6월 6일 동틀 무렵 연합군은 노르망디 해안에 상륙했고 10주 후에는 파리 인근에 이르렀다. 독일군에 협력했던 사람들은 신변 안전 문제로 불안해하기 시작했다. 멀리 떠나 있던 이폴리트맹드롱 거리의 관리인 포토칭도 상황이 끔찍하게 변한 것을 한탄하면서 돈이 가득 든 작은 가방을 들고 집에 나타나 어쩔 줄을 모르고 있었다. 디에고는 그에게 숨으라고 충고했고, 그도 자신이 변절했던 사실이 잊힐 때까지 피해 있으면 될 것이라고 기대하면서 달아나기로 결심했다. 그는 이전처럼 르네를 남겨두고 돈가방을 든 채 동쪽으로 떠났지만 파리의 그 누구도 그를 다시 볼수 있을 것이라고는 생각하지 않았다.

8월 24일에는 연합군이 남쪽과 남서쪽에서 진격하고 있으며 당장이라도 파리에 들어올 수 있을 것이라는 소식이 전해졌다.

다음 날 아침 일찍 일어난 디에고는 오를레앙 문으로 갔다. 프랑스군이 수도를 해방하려 한다는 말이 있었기 때문에 많은 사람이 모여 있었다. 오전에 첫 번째 차량이 도착하자 주변 건물 지붕에 숨어 있던 독일군 병사들이 총을 발사했다. 모인 사람들은 뿔뿔이 흩어지고, 디에고는 근처 카페 테라스의 탁자 아래로 뛰어들었다. 프랑스군이 이에 응사하고 약간의 부상자가 발생했지만 프랑스군의 진격은 계속되었다. 잠시 상황을 살피던 디에고는 골목길로 피했다. 저녁 무렵에는 사실상 전투가 끝났다.

제네바에서는 알베르토와 친구들이 의기양양하면서도 조심스럽게 라디오에 귀를 기울이고 있었다. 알베르토는 "그 바보가 위험한 짓은 하지 말아야 할 텐데"라는 말을 반복하고 있었다. 동생을 잘 알았기에 그의 걱정은 타당한 것이었다.

파리를 탈환한 이후 프랑스에서는 독일군을 소탕하려는 움직임이 빠른 속도로 전개되었다. 산산조각이 나고 굴욕당한 나라를 복원하는 거대한 일이 그렇게 시작되었다. 그것은 프랑스 국민만이 아니라 프랑스가 중요한 장소이고 필수적인 아이디어인 모든 사람과 관련된 일이었다. 자코메티야말로 정말로 그런 사람이었다. 스물한 살의 어린 나이의 그를 끌어당긴 곳이 프랑스였고 파리였다. 스위스, 스탐파, 어머니도 성공하는 데 핵심적이었지만, 그들이 가야 할 길을 결정해 주었다면 파리는 목표였다. 파리는 그의 운명에서 창조라는 지위를 얻어 낼 수 있는 곳이었다. 3년간이나 그곳으로 돌아가기를 기다린 그는 비자를 신청하고 허락이 떨어지기를 애태우며 기다렸다. 비자가 나오자마자 그는 출발을

선언하고 어머니와 친구들에게 인사를 했고, 스키라는 작별 만찬을 열어 주기도 했다. 그런데 정작 알베르토는 떠나지 못했고 어떤 강력한 욕구가 그를 제네바에 계속 머무르게 했다. 참으로 이상한 일이었다. 그를 머무르게 만든 주된 이유는 떠나려는 욕구와 밀접하게 관련되어 있었는데, 다름 아닌 그의 작은 형상들 때문이었다.

이사벨은 그에게 파리로 돌아오면 곧바로 만나겠다는 말을 전했다. 그는 그녀에게 작품을 '어느 정도는' 완성했다는 말을 할 수 있는 그 순간을 위해 오랜 기간을 기다려 왔다고 말하면서, 몇 년간 매일 그 생각을 하면서 살아왔고, 오직 자신의 마음의 눈에만 일시적으로 머무르는 '어떤 차원'을 얻고 싶은 욕구에 사로잡혀 있다고 답장을 썼다. 그러나 그 이상적인 차원은 단순히 형상들의 크기가 아니라 인간으로서 예술가로서 자신의 크기와 관계 있는 것이 분명했다. 작품의 복잡성과 새로움에 질서를 부여하는 것만으로는 충분하지 않았고 작품을 만든 사람의 삶을 어떤 식으로든 작품의 존재 및 의미와 일치시켜야 했다. 그는 이사벨에게 매일 조금씩 나아지고 있다고 안심시켰다. 절대적인 관점에서 보면 물론 털끝만큼의 진전은 무한히 가능한 것이고 알베르토의 결단은 영웅적으로 보이기 시작한다. 그러나 성공적으로 완수할 것이라는 확신 없이 끝없이 재개되는 작업과 분투, 고독한 유폐와 힘든 노동의 모든 것은 벌을 받고 있는 것처럼 보이기까지 했다. 물론 천재란 진리에 대한 헌신을 의미한다. 사람들은 그런 어려움이 작업뿐 아니라 제네바라는 장소에도 있었던 것이 아닐까 의

심한다. 그는 어머니를 만나기 위해 그곳에 갔고, 그래서 그곳에 있는 것이 행복했을지라도 어머니는 그가 하는 일을 만족스러워하지 않았다. 여러 해 동안 이사벨을 만나기 위해 파리로 돌아가기를 고대했지만 불가능했고, 정작 그것이 가능해지자 미루고 있었다.

다른 관계가 매우 모호하고 불확실했던 것에 반해 아네트 암과의 관계는 단순했다. 그녀가 있는 그대로의 상황에 만족했다면 — 실제로 그랬던 것으로 보이는데 — 그 역시 그랬고 그들의 미래도 애매할 것이 없었다. 알베르토는 파리로 혼자 돌아갈 생각이었고, 아네트는 그곳에서 그와 함께 있을 것이라는 기대를 할 수 없었다. 그녀 역시 비록 강하게 원하기는 했지만 이런 상황을 담담하게 받아들였다. 따라서 그녀는 자신이 '매달리고 있다'는 치명적인 느낌을 주지 않으려고 애썼다. 게다가 알베르토가 놀랄 만큼 친절하고 억압된 환경에서 벗어나 처음으로 자유롭고 편안한 삶을 살 수 있도록 해 준 것이 너무 고마워서 미래는 되는 대로 놔둘 수 있었다. 그는 아네트가 자신에게 집착하지 않는 이유가 착하기 때문이 아니라는 사실을 모를 리가 없었다. 결혼에 대한 그의 혐오는 부분적으로 예술에 헌신한 남자는 부인이나 자신에게 충실하지 못할 것 같다는 자각에서 나왔을 것이다.

알베르토는 제네바에 있으면서 파리에서 버티고 있던 디에고를 걱정했지만 동생이 살아 나가는 데 자기가 필수적인 존재라고 생각했다면 오산이었다. 디에고는 자신의 힘으로 수년간의 고통과 궁핍을 견뎌 냈다. 스스로를 믿는다는 것을 상징적으로 인정

하려는 듯이 전쟁은 그에게 최악의 지옥에서도 놀 수 있는 친구를 만들어 주었다. 그것은 바로 아우슈비츠의 여우였다.

디에고의 이웃 중 하나는 레지스탕스의 일원이었는데, 게슈타포에게 체포되어 고문을 받고 악명 높은 수용소로 보내졌다. 대부분의 예상과는 달리 그는 살아남았을 뿐만 아니라 그 잔혹한 곳에서 새끼 암여우 한 마리를 잡아 키우며 길들였다. 그는 수용소에서 해방되어 송환될 때 이 반려동물을 파리로 데려와서 자기 집에 묶어 두었다. 디에고가 그 암여우를 처음 본 것도 그 집에서였다. 화가 난 그는 수용소의 끔찍함을 견디며 살아남은 사람이 어떻게 야생동물을 집에서 1천3백 킬로미터나 떨어진 곳으로 데려와 어두운 아파트 안에 사슬로 묶어 둘 수 있느냐며 따졌다. 무안해진 그가 디에고에게 여우를 주자 디에고는 기꺼이 이폴리트 맹드롱 거리로 여우를 데려왔다. 그는 여우의 털 색깔을 따서 '미스 로즈Miss Rose'라는 이름을 지어 주고 두 작업실과 통로를 뛰어다니게 하는 한편, 혹시라도 밖으로 나갈까 봐 거리로 통하는 문은 항상 잠겨 있도록 세심하게 주의를 기울였다. 디에고와 단둘이 있을 때 미스 로즈는 유순하고 잘 놀았고, 그는 미스 로즈의 장난기와 총명함이 만족스러웠다. 가끔 미스 로즈는 바닥에 등을 대고 누운 채 눈을 감고 턱을 늘어뜨리면서 죽은 척하는 놀이를 했는데, 그가 굴려 보고 꼬리를 들어 보고 흔들어도 살아 있다는 표시를 내지 않았다. 만약 그가 몸을 돌려 관심이 없는 척하면 미스 로즈는 어깨로 뛰어올라 목덜미를 깨물었다. 그는 미스 로즈가 빗자루 손잡이를 앞뒤로 뛰어넘을 수 있게 훈련했다. 미스 로

즈는 그가 부르면 즉시 달려오고 낯선 사람이 작업실에 오면 뒤쪽의 석고 더미 아래 파놓은 굴로 도망을 갔다. 그러나 미스 로즈가 주는 모든 즐거움에도 불구하고 이름만큼 향기롭지는 않았다. 여우 냄새는 워낙 강해서 모든 것에 배어 들었고, 고기 조각을 자기 굴속에 숨겨 놓는 버릇 때문에 썩는 냄새가 날로 심해졌다. 그는 작업실이 폴란드의 들판이나 숲의 역할을 하기에는 너무나 부족하다는 것을 인정하고, 미스 로즈가 어떤 일을 겪으면서 살아왔는지를 곰곰이 생각해 보았다. 전쟁으로 수백만 명이 집을 떠나 끔찍한 운명 속에 빠졌으며, 미스 로즈도 마찬가지였다. 비록 하찮은 동물에 불과하지만 동물의 영혼에 민감한 디에고에게는 미스 로즈의 바로 그 하찮음이 비범한 의미를 부여했다. 반면 인간의 잔인함과 대조되는 동물의 미덕에 대한 느낌이 미스 로즈가 살았던 곳을 알면서 생겨 났다. 디에고는 천성적으로 소박하며 자신을 내세우지 않았고, 초연하고 과묵하며 충동적으로 어떤 애착에 자신을 내맡기지 않는 사람이었지만 형이 돌아오기를 기다리는 몇 달 동안 미스 로즈에 대단한 애착을 가지고 있었다.

알베르토는 여러 번이나 곧 도착한다는 전갈을 보냈고 그럴 때마다 디에고는 역에 마중을 나갔다가 허탕을 치고 돌아왔다. 그는 예측불가능한 형의 여행에 익숙해 있기 때문에 그렇게 놀라운 일이 아니라고 여기고 이해하며 기다렸다.

여름이 끝나자 알베르토는 다시 한 번 작별인사를 했다. 지난 3년간 그린 대부분의 드로잉을 불태우고 작은 형상들을 운반하기 좋게 성냥갑 속에 넣었다. 그러나 늘 그렇듯이 돈이 부족해서

문제가 되자 그는 어머니가 아니라 아네트에게 빌려 달라고 했다. 이것은 두 사람 모두에게 이상한 느낌을 주는 거래가 되었다. 알베르토는 아네트에게 제네바를 떠날 돈을 빌림으로써 그녀와의 관계를 끝내려 했는데, 그 일은 그녀가 가장 바라지 않던 것이다. 그러나 그녀의 도움을 받음으로써 그는 미래의 의무를 짊어진 셈이었는데, 이것 역시 그가 가장 바라지 않던 것이다. 처음에 연애를 시작한 것도 무책임한 일이었지만 깨끗하게 마무리짓지 못한 것은 더욱 나쁜 일이었다. 양면성이라고까지 말할 수는 없지만 모호함과 불확실성은 자코메티의 천성과 다름없었다. 그는 1945년 9월 17일에 어떤 사건으로 드디어 제네바를 떠났는데, 두 사람 누구도 미래에 매우 자주 보게 되리라고는 생각조차 하지 못했다.

그는 파리로 가는 밤차에 올랐다. 23년 전에도 기차를 타고 처음으로 이 목적지를 향해 출발한 적이 있다. 그러나 그 후 목적지, 즉 그 도시가 변했다. 그 역시 변했는데, 그런 변화가 어떤 결말을 가져올지는 아무도 모르는 상태였다.

자코메티 스타일의 확립
1945~1956

38
이사벨과의 사랑

흐리고 너무 따뜻하지 않은 평범한 날이었다. 디에고는 그날 아
침 전보를 받고 다시 리옹역으로 갔지만, 알베르토는 또다시 나
타나지 않았다. 그러나 그날 오후에 알베르토가 옷 가방을 들고
조용히 작업실로 걸어 들어왔는데, 이유를 모르는 연착 때문이
었다. 여하튼 그가 이곳에 왔다. 3년 9개월 만에! 최후의 이별 말
고는 가장 오래 떨어져 있던 기간이었다. 두 사람 다 변한 것이 전
혀 없었다. 알베르토가 떠나 있지 않았던 것처럼 느끼는 데는 그
리 오랜 시간이 걸리지 않았다. 이런 느낌 역시 동생 덕분이었다.
작업실은 떠날 때와 똑같은 상태를 유지하고 있었고 주머니칼도
1941년 12월에 두고 간 자리에 정확히 놓여 있었다.
　작업실이 그대로 유지되었다는 것을 알고 놀랍고 매우 기쁘고
마음이 편안해졌으면서도 그는 뭔가 다른 것, 즉 작고 친숙하지

않고 불쾌한 미스 로즈의 흔적을 눈치챘다. 어린 암여우는 형제가 상봉하는 동안 영리하게도 눈앞에 나타나지 않았다. 형은 동물을 좋아하지 않았으므로 디에고는 설명을 해야 했다. 형제는 하루 종일 습관적으로 이 작업실에서 저 작업실로 왔다갔다 할텐데, 여우가 있는 한 계속해서 문제의 냄새가 날 것이다. 설명을 들은 그는 도착하자마자 사소한 일로 문제 삼고 싶지 않았기 때문에 아무 말도 하지 않았다.

저녁이 되어 형제는 헤어졌다. 여느 때처럼 디에고는 넬리나 친구들과 저녁을 먹으러 갔고, 알베르토는 자기 갈 곳으로 갔다. 잠들기 전에 인사를 할 때 디에고는 미스 로즈가 길거리로 나가지 않도록 문을 꼭 잠가야 한다고 형에게 부탁했다. 그러나 다음 날 아침 일찍 그가 작업실로 왔을 때 거리로 향한 문이 조금 열려 있었다. 사라진 미스 로즈는 결코 다시 나타나지 않았다.

디에고는 슬프고 화가 났다. 아마도 동생의 부탁을 잊은 알베르토가 문을 열어 놓았을 것이다. 그는 미안한 마음을 분명하게 표현했지만 그렇다고 해서 미스 로즈가 돌아오는 것은 아니었다. 문제는 디에고가 이 사건을 단순한 실수라고 생각하지 않고 형이 불편한 존재가 사라져 버리기를 기대했을 것이라고 의심했다는 점이다. 그 의심은 가슴에 사무쳤으나 잊는 것 외에는 달리 할 수 있는 일이 없었기에 더욱 가슴 아팠다. 말다툼을 벌이지는 않았지만 미스 로즈의 실종 사건은 둘 사이에 좋지 않은 감정을 만들었다. 물론 그런 감정은 곧 사라졌으나 6년 후에 디에고가 형의 50번째 생일을 축하하기 위해 만든 바로크양식의 촛대 받침에는

작고 여윈 여우 한 마리가 힐끗 보였다.

　이사벨은 이미 파리에 도착해 있었다. 그녀는 콘스탄트 램버트와 전쟁을 피해서 함께 시간을 보내던 다른 사람들을 런던에 두고 떠나 왔다. 그녀와 알베르토가 헤어진 6월 이후 5년 이상의 세월이 흘렀지만 그만큼이나 그녀도 그날 오후에 일어났던 일을 잊을 수가 없었다. 그 순간에 할 수 있었던 약속으로 인해 두 사람 모두 그때부터 미래에 대해 생각했을 것이다.

　그들의 첫 만남은 낭만적인 기대로 가득 차 있었다. 다른 사람들 모르게 샹젤리제의 한 카페에서 만난 그들은 온통 상대만을 주목했는데, 서로가 얼마나 변했는지를 볼 수 있는 좋은 기회였다. 33세에 불과한 이사벨은 이미 윤기가 사라져 버렸고 5년간의 과음으로 얼굴이 부어 있었다. 그녀의 파리 친구들은 변한 모습에 충격을 받았다. 알베르토는 그녀보다 열 살 연상이었지만 외모나 건강에 신경을 써 본 적이 한 번도 없고 그런 것을 아주 무시해 버렸다. 깊게 팬 주름살이 얼굴과 이마에 나타나기 시작했으나 둘 중 누구도 육체적인 면에 의해 판단력이 흔들리지 않았다. 그들에게는 싸워야 할 더 중요한 우발적인 사건이 있었고, 그것 역시 전쟁을 겪으며 변화했다.

　그는 예전의 불확실성은 제네바에 남겨 두고 온 것처럼 보였다. 이제 그는 더 이상 7년 전 호텔 앞에서 결정하지 못하고 고뇌 속에서 작별 인사를 하던 사람이 아니었다. 그는 아직 지팡이를 짚고 있었지만 약간 달라졌는데, 그것은 그가 그사이에 했던 일과 관련된 것일 수도 있다. 그는 이사벨에게 함께 살자고 제의했고,

그녀는 그것을 받아들였다.

이폴리트맹드롱 거리와 물랭베르 거리 사이에 있는 다 쓰러져 가는 복합 건물에는 작은 정원이 있었고 여름에는 무화과나무 몇 그루가 그늘을 만들어 주었다. 이 푸른 나무가 보이는 방들은 물랭베르 거리 쪽에 있는 별도의 입구를 통해 들어갈 수 있었다. 그저 수수한 곳이었지만 반대편에 있는 방들에 비해 약간 더 쾌적했고 공동 욕실도 있었다. 파리로 돌아온 직후에 알베르토는 이 방들 중 한 곳으로 숙소를 옮겼다. 옆에는 포토칭이 사라진 뒤에도 계속해서 남아 있는 알렉시스의 방이 있었다. 바로 이곳에서 알베르토는 이사벨과 함께 살기로 했다.

그가 여성과 함께 결혼과 비슷한 상태로 산 것은 이번이 처음이었다. 그의 성향이 어떤지를 말할 상황은 아니었고, 이사벨 역시 성실한 배우자가 되려는 성향을 보여 준 적은 많지 않았다. 그들은 일시적인 불장난을 위해 5년의 세월을 기다린 것이 아니었다. 그들이 무슨 말을 했는지, 말하지 않은 것은 무엇인지, 또는 무엇을 당연하게 여겼는지는 알지 못한다. 우리가 아는 것은 10년 가까운 시간 동안 이사벨이 알베르토의 인생과 작품에서 결정적인 역할을 했다는 것과 여전히 그렇다는 것, 그리고 두 사람 모두 그것을 인정하고 있다는 것이다.

이사벨만 알베르토가 변했다는 사실을 안 것은 아니다. 그의 친구 중 예민한 이들도 그가 달라진 것을 감지했다. 모든 이가 알던 전쟁 전의 그의 성격은, 천재는 자신의 탁월함을 두드러지게 만든다는 가정하에 비범하고 당당했다. 동시에 그는 많은 예술

가, 즉 마티스, 피카소, 브라크, 로랑스 등의 윗세대의 유명한 예술가와 브르통, 엘뤼아르, 레리스, 사르트르 같은 일단의 작가들은 말할 것도 없고 미로, 막스 에른스트, 탕기, 마송, 발튀스 같은 예술가 중의 한 명이었다. 이들은 인상적인 동료들이었지만 자코메티는 그 안에서 어렵지 않게 자신의 위치를 확보했다. 그러나 전쟁 후에 사람들은 그에게 뭔가가 덧붙여졌다는 사실을 알게 되었다. 뭔가 특별한 기운이 그를 독특한 인간으로 두드러지게 만들었다. 이는 서서히 그를 전설적인 인물로 만들어 가는 창조력과 정신력의 굳센 결합의 시작이었다. 그러면서도 그는 언제나 유쾌하고 재치 넘쳤으며 파리로의 귀환을 환영하는 친구들에게 크게 고마워했다.

전쟁이 일어났을 무렵 사르트르는 평범한 교수였고 몇몇 사람에게만 작가로 알려져 있었는데, 알베르토가 제네바에서 돌아올 무렵에는 유명해져 있었다. 실존주의로 규정되는 그의 철학은 그 시기의 주도적인 지적·문학적 경향이었다. 그는 유명인사가 되었고 시몬 드 보부아르 역시 마찬가지였다. 현재 사건의 선두에 서 있겠다고 결정하면서 그들의 여정에 많은 변화가 생겼다. 당시 가장 중요한 과정은, 진실한 남자를 공산주의자의 동반자가 되도록 이끌 수도 있고 아닐 수도 있는 여정이었다. 많은 양심적인 사람들이 그 문제로 곤란해할 것이었다.

투우의 위대한 제사장인 파블로 피카소는 황소의 뿔을 잡았다. 전쟁을 거치면서도 — 심지어는 군복을 입은 나치 신봉자들의 방문에도 불구하고 — 별 문제없이 살아온 그 화가는, 이상하게도

적대적 행위가 끝난 뒤의 미래를 불안하게 생각하고 당파적인 의지를 드러낼 필요가 있다고 느꼈다. 오래전부터 증명된 반파시스트주의자였음에도 능동적인 정치 논쟁에서 거리를 두고 있던 그는 이제 논쟁 속으로 들어갔다. 그는 프랑스 시민은 아니었지만 1944년에 프랑스 공산당에 입당했다. 그의 입당 선언은 화젯거리가 되었고, 신의 뜻이었는지 전쟁 중에 만든 작품들을 내건 전시회와 맞물려 논쟁이 벌어진 덕분에 전시회를 널리 알릴 수 있었다. 피카소의 명성(그리고 그림의 가격)은 천정부지로 치솟았다. 신격화의 원리를 꿰뚫고 있던 그는 공산주의자가 되려는 자신의 결정은 단지 조국을 위해 망명할 필요가 있었다는 것과 정당한 혁명에 대한 혁명적인 예술가의 정신적인 반응에 불과하다고 주장했다. 과거의 피카소는 언제나 리더였고 가끔은 반역적이고 반항적이었지만 이제 그는 자신의 새 동지들이 뻔뻔스럽게 자신을 이용하는 것을 묵인했다. 이는 예측불가능하게 스타일을 바꾸는 그의 열정과 너무나 잘 들어맞는 전향이었다. 그가 새로운 신념을 얻었으니 다음 순서는 새로운 부인을 얻는 일이었다. 그는 전혀 젊지 않은 64세였고, 도라 마르 역시 거의 40세였다. 그는 프랑수아즈 질로Françoise Gilot라는 24세의 여성으로 마르를 대신하려고 마음먹었다. 그의 어떤 행동도 이제는 공적일 수밖에 없는 공인이었기에 이 일은 대중의 흥미를 상당히 끌면서 진행되었다.

이처럼 친구인 알베르토가 제네바에서 돌아와서 발견한 피카소도 전에 알던 그 사람이 아니었다. 두 사람은 서로를 다시 발견한 것이 행복했다. 아마도 피카소가 더 행복했을 것이다. 너무나

영리한 그는 자신이 열망한 찬사를 바치지만 신뢰할 수 없는 통찰력을 가진 사람들에게만 둘러싸여 가고 있다는 사실을 알게 되었기 때문이다. 알베르토의 솔직하고 예리한 판단에는 결코 불확실성이 적용될 수 없었다. 최신작을 너무나 보여 주고 싶어 했던 피카소는, 진보의 증거라는 알베르토의 평가에 안도감을 표현하기도 했다. 제네바에서 돌아온 뒤 얼마 동안 알베르토는 그랑오귀스탱 거리를 자주 찾았고, 피카소도 가끔 답례로 방문해 왔다. 그럴 때면 두 예술가는 근처 카페에서 얘기를 나누면서 커피를 마시고, 가끔은 가지고 온 포르노 잡지를 보면서 학생들처럼 즐거워하며 시간을 보냈다.

전쟁으로 인해 인간의 정치적 경험에 관한 자코메티의 관심이 커졌다. 자신은 초연하게 있었지만 아마도 부분적으로는 바로 그 점 때문에 그는 언제나 다른 사람의 삶을 주시했고, 인간의 삶 자체의 가치와 중요성에 대한 신념을 잃어버린 적이 없었다. 그러나 그와 동시에 그는 국제적인 분쟁의 시기 동안에 일상적이었던 혼돈과 배신을 분명히 목격하기도 했다. 스위스에 있을 때 어떤 공산주의 지식인 그룹이 그에게 동참을 권해 오자 그는 이렇게 말했다. "공산주의자들은 나의 모든 것과 내가 되고 싶어 하는 모든 것을 퇴폐적이라고 한다. 그런데 내가 왜 나 자신을 부정하는 입장을 취해야 하는가?" 결코 그럴 수 없는 일이었다.

앙드레 드랭은 전쟁을 거치며 피카소만큼의 재능과 당당한 태도를 갖추지 못했다. 예술가로서의 위신은 이미 빛을 잃었고, 점령기에 적군에 협력했다고 비판받고 있었기에 좋던 평판마저 점

점 퇴색해 갔다. 사실 그는 단지 비열한 기회주의자들이 그의 명성을 부풀려 이용하는 것을 허용했을 뿐이지만 명성에 대한 허기로 불명예라는 음식을 먹었다는 점은 부정할 수 없었다. 많은 친구가 그를 '부역자'라며 경멸했으나 알베르토는 그렇게 하지 않았고, 드랭에 대한 존경심을 결코 거두지 않았다. 오히려 세월이 흐르면서 선배 예술가의 명성이 점점 퇴색해 간 것에 반해 그의 존경의 표현은 더욱 적극적이 되었다. 예술에서 감동적인 것과 타당한 것이 무엇인지를 이해하지 못하는 사람들을 용서하지 않았던 알베르토가, 드랭에 대해서는 그렇게 하지 못한 일례를 보여 줬다. 여하튼 그는 시골에 있는 드랭의 집에 자주 찾아가 대화를 나누고 농담을 했으며, 아무 일도 없었다는 듯이 논쟁을 하기도 했다. 그 결과는 바로 우정이라는 미덕이었다.

1930년대 후반에 알베르토 주위에 모였던 발튀스, 그뤼버, 타이외, 탈 코트 같은 미술가는 모두 야망과 에너지를 멈춘 채 전쟁에서 살아남았다. 예상외로 가장 재능이 없어 보였던 타이외가 약간의 명성을 얻었다. 나머지는 언젠가는 자신들의 노력이 인정받을 때가 오리라고 기대하면서 모호한 가운데 꾸준히 작업했다. 이들이 알베르토의 파리 귀환을 반긴 것은 알베르토가 인정받을 때가 더 가까워진 것처럼 보였기 때문이다. 알베르토 역시 그들만큼 비참하고 궁핍하게 일했지만 조만간 그때가 오리라는 것을 전혀 의심하지 않았다. 그런데 적어도 그들은 그동안 일한 결과를 보여 줄 수 있었지만, 알베르토는 보여 줄 것이 거의 없었다. 가늘고 긴 조각 몇 개와 조각이라고 여겨지지 않는 몇 점의 석고뿐

이었다. 물론 몇몇 친구는 그것들이 그 무엇보다 훌륭하다고 느꼈을지도 모른다. 작은 형상들과 작은 두상들의 필요성은 그것들이 스스로 문제를 제기해서 필연성을 증명할 때에만 분명해질 것이다. 따라서 그 조각가는 계속해서 작업할 수밖에 없었고, 그러는 동안 그의 작업실은 점점 더 제네바의 호텔 방과 비슷해져 가고 있었다.

디에고는 점점 걱정이 됐다. 알베르토 자신이 덜 '우스꽝스러워 보이는' 작품을 만들지 못하면 돌아오지 않겠다고 말하고 떠난 지 4년이 지나 돌아왔지만 변화의 기미가 전혀 없이 형은 여전히 똑같은 것을 만들고 그 대부분을 부숴 버렸다. 디에고는 입장이 난처했다. 그의 역할은 방해가 아니라 도와주는 것인데, 도움이란 오로지 받는 사람의 입장에서 주어져야 하는 것이다. 그러나 아이러니하게도 그의 형은 결과를 걱정할 필요가 없었다. 알베르토는 결과를 만들어 내는 사람이었기에 그가 하는 일이 쓸모없지 않다는 것이 자명한 반면, 디에고는 결과에 의해 자신의 가치가 증명되기 때문에 걱정을 하지 않을 수가 없었다. 별 도움이 되지는 않지만 이것이 바로 핵심이었다.

디에고는 방해할 수는 없어도 끼어들 수는 있었다. 그는 어떻게든지 작품을 부수지 못하도록 만들면서 창조의 편에 서서 파괴를 반대하고 많은 작품이 먼지로 돌아가지 않도록 구해 냈다. 사실 그의 이런 노력은 알베르토의 한 가지 걱정거리와 일치했는데, 그것은 바로 돈이었다. 팔 수 있는 것이 전혀 없다면 대단히 작은 조각 작품을 만들고 부수는 일을 계속할 수는 없었기 때문이다.

그에게는 예전의 장 미셸 프랑크처럼 기댈 사람이 없었다. 이민을 만한 친구는 뉴욕으로 건너갔으나 전쟁에서 살아남지 못하고 불행한 최후를 맞았다. 한 미국인 소년과의 연애 사건으로 낙담해 있던 그는 멀리서 전쟁을 지켜보면서 공포가 점점 심해졌다. 그가 만약 조카의 딸이자 전쟁 뒤에 출간되어 세상 사람들에게 큰 감동을 준 『안네의 일기*Diary*』를 쓴 안네Anne Frank를 포함한 동포 유대인들이 점령지 유럽에서 겪은 최후의 운명을 알았더라면 더 큰 공포에 빠졌을 것이다. 여하튼 이미 충분히 겁에 질려 있던 프랑크는 1941년 절망에 빠진 나머지 세인트 레지스 호텔에서 뛰어내렸다. 그의 미적 감각은 그 시대의 세련된 유행의 전형이었지만 이제 그 순간은 지나갔고 그도 함께 사라졌다.

식품이나 의류 따위의 기본적인 물자도 구하기 어려운 힘든 시절이었다. 알베르토와 디에고가 20년이나 함께해 온 생활이 무너질 수도 있는 위기에 직면했다. 주로 빌린 돈으로 생활했으나 아무것도 마무리 짓지 못하는 예술가에게 돈을 빌려줘서 날리는 것은 아닌지 의심하는 사람도 많았다.

알베르토는 자신의 어려운 상황을 잘 알고 있었고 자신이 작품으로 생계를 해결하거나 작품 자체를 만족스럽게 만들 능력이 없다는 것을 이사벨에게 보여 주어야 하는 현실에 매우 절망했다. 개인적인 관계의 모호함은 조금 나아졌지만 그런 변화가 작업실의 일에까지 영향을 미치지는 못했다. 그는 가끔 자다 말고 한밤중에 일어나 이러다가 영원히 돈에 쪼들리며 사는 것은 아닌가 하고 겁에 질려 있었다. 자고 있는 이사벨 곁에서 그는 불은 켜 놓

은 채 몇 시간 동안이나 잠도 못 자고 걱정을 했다.

그렇지만 그는 자신이 제대로 하고 있음을 전혀 의심하지 않았고, 내일이나 다음 주에는 나아질 것이라는 확신을 가지고 있었다. 성과 없이 수많은 내일과 다음 주가 지나갔음에도 그는 결코 의심하지 않았다. 디에고와 이사벨을 포함한 다른 사람들이 아주 작은 일부라도 그런 확신의 증거를 볼 수 있는지는 전혀 중요하지 않았다.

한편 이사벨은 이 불확실하고 애매한 상태를 근본적으로 해결하고 싶어 했고, 그런 까닭에 알베르토는 그녀와의 관계를 명확히 해야 할 입장에 놓였다.

1945년 크리스마스에 타이외의 아내가 브리타니에서 딸을 낳았는데, 그는 파리에 있었기 때문에 그날 밤 바크 거리에 있는 어머니의 아파트에서 자축 파티를 열기로 했다. 알베르토와 이사벨을 포함해서 파티에 참석한 많은 화가, 작가, 음악가가 먹고 마시고 즐겼다. 밤이 깊어지자 갑자기 이사벨이 잘생긴 청년과 함께 방을 나가더니 아무 말도 없이 아파트를 떠났다. "무슨 일이야!"라고 알베르토가 큰소리로 물었다. 결국 그는 혼자서 이폴리트맹드롱 거리로 돌아왔다.

이사벨은 며칠 동안 모습을 보이지 않다가 나중에 옷과 물건을 가지러 왔다. 그녀는 타이외의 파티에서 만난 젊은이와 함께 살기로 결정했다. 알베르토가 이 사실을 어떻게 받아들였는지 알 수는 없지만 15년 전 플로라의 배신을 좋아하지 않았다는 것은 기억할 수 있다.

그 젊은이는 르네 라이보비츠René Leibowitz라는 음악가였다. 지휘자이자 음악학자인 그는 전위 음악에 탁월했으며 나중에는 덧없는 명성도 얻게 된다. 그녀는 전에는 진심 어린 관계를 유지하던 알베르토가 함께 사는 동안 냉담하게 대하자 놀라움과 괴로움을 느꼈다. 그의 순진한 면은 남의 연인을 차지한 라이보비츠의 뻔뻔함과는 대조적으로 보여 그녀는 당황스러웠을 것이다. 그래서 그녀는 알베르토에게 장문의 편지를 써서 라이보비츠를 파멸시키기 위해 같이 사는 것이라며 이해와 관용을 호소했다. 따라서 두 남자에 대한 그녀의 태도는 위험할 정도로 모호했지만 그녀의 동기는 다른 사람뿐 아니라 자신도 파괴하려고 했던 것으로 보인다.

알베르토는 이에 현혹되지 않고 그녀에 대한 애정을 1945년 크리스마스를 기점으로 영원히 끝냈다. 나중에 그는 이사벨을 "남자들을 삼키는 사람"이라고 말해 자신의 명석함을 과시했다. 그러나 그녀는 그의 인생과 예술에 큰 기여를 했다.

39
변화의 시작

알베르토는 지팡이를 쓰지 않기로 결정을 내리고 스스로 대단한 사건이라고 생각해 친구들에게 널리 알렸다. 이후 약간의 문제는 있었지만 그는 결심대로 했다.

제네바에 있는 아네트 암은 알베르토에게 가는 것을 생각하고 있었다. 그가 다리를 저는 것은 더 이상 문젯거리가 아니었고, 그녀가 원하는 것은 파리에서 그와 함께 있는 것이었다. 그가 그럴 수 없다고 말한 것도 문제가 되지 않았다. 그녀는 간절한 소망이 담긴 편지들을 보냈으며, 그 안에는 유순한 젊은 것이 아직도 '매달리고 있다'고 보이는 나쁜 징조도 포함되었을 것이다.

알베르토는 그냥 그곳에 있는 것이 더 낫다는 내용의 답장을 보냈다. 이사벨과 살고 있는 상황에서 다른 말을 할 수도 없었을 것이다. 그러나 나름의 열정이 있는 아네트는 능력이 증명되지 않

은 조연으로 지방 무대만을 전전하고 싶은 생각은 없었다. 그녀는 지치지도 않고 계속해서 편지를 보냈고 실연의 절망에 빠져 있지도 않았다. 그녀는 알베르토가 인도한 삶의 방식을 받아들여 계속해서 살아왔고, 그가 좋아하는 부류의 여성이 됨으로써 그와 다시 만날 수 있다는 희망을 유지하고 있었다. 그래서 그녀는 정기적으로 마들랜 르퐁Madeleine Repond, 마농 사초Manon Sachot 같은 친구들과 그와 함께 갔던 카페, 술집과 나이트클럽에 가서 즐거운 시간을 보냈다.

이사벨이 라이보비츠와 달아나자 상황은 달라졌다. 그 예술가는 자신이 오랫동안 해 오지 않은 방식으로 살고 있다는 것을 알게 되었고, 작은 호텔 방 먼지 속에서 지내던 시절에 교제했던 사람이 자신에게 위안과 휴식을 주었음을 떠올렸다. 그는 그녀에게 신발 한 켤레를 보내 달라고 부탁했다. 아마도 그녀가 자신에게 오는 것을 허락할 준비가 되어 있지 않았다면 그런 부탁을 하지 않았을 것이다.

그러나 이것은 지각없고 무책임한 일이었다. 전에 돈을 빌린 것도 좋지 않았지만 이것은 훨씬 더 나빴다. 단순히 실용적인 차원에서 그랬을지도 모른다. 파리에서는 괜찮은 품질의 신발을 구하기 어려운 데다 제네바의 한 신발 가게에 원하는 신발이 있었다는 생각이 떠오른 것이다. 그런데 문제는 하필이면 아네트를 신발을 구해 줄 적임자라고 느꼈다는 점이다. 어머니를 비롯해서 그곳에 있는 많은 사람이 그 일을 해 줄 수도 있었을 것이다. 정확히 알 수는 없지만 아마도 그녀가 믿을 만하다고 생각했을 수도

있는데, 사실 그것은 잘못된 선택이었다. 그는 길고 상세한 편지에서 원하는 신발을 정확히 묘사하면서, 치수와 그 가게의 위치, 자신에게 보내는 방법 등을 써 보냈다. 그리고 그 소포는 제네바에 있는 스키라에서 시작해서 파리에 사는 젊은 화가 로제 몽탕동Roger Montandon을 끝으로 손에서 손으로 전달되었다.

물건은 알베르토가 지시한 과정을 거쳐 어느 날 저녁 이폴리트 맹드롱 거리로 전달되었다. 포장을 열자마자 그는 고래고래 소리를 지르며 날뛰기 시작했다. 그것은 그가 원하던 신발이 아니었던 것이다. 아네트는 그의 의중을 전혀 이해하지 못한 멍청이었다. 그가 신발을 신어 볼 생각조차 하지 않고 밖으로 달려나가 신발을 쓰레기통에 처박자 몽탕동은 매우 놀랐다. 수년 동안 알베르토를 알아 왔기에 성미가 불같다는 것은 익히 알고 있었지만 이 정도로 심한 줄은 몰랐다. 비싸고 요긴한 신발을 가난에 찌든 조각가가 주저 없이 던져 버렸다는 것도 이해하기 힘들었다. 그러나 그의 충족되지 못한 분노는 상식적인 수준에서는 이해할 수 없었을 것이다.

어느 날 저녁 영화관에 간 알베르토는 영화를 보고 있다가 갑자기 미래가 현재를 밀어내듯이 현재가 과거를 없애는 자기 창조의 기적적인 순간을 경험하고, 그로 인해 세계와 자신의 예술에 대한 견해를 급격하게 바꾸게 된다. 그는 그것을 즉시 알아차렸고 나중에 반복해서 그것에 대해 말했다.

그는 그 사실을 이렇게 말했다. "한 영화관에서 내가 보는 것을

표현하고 싶게 만드는 진실한 추진력, 즉 진실의 노출이 발생했다. 뉴스 영화를 보고 있었는데, 갑자기 내가 지금 무엇을 보고 있는지 알 수 없게 되었다. 3차원적으로 움직이는 인물 대신에 검고 흰 반점들이 평평한 표면 위를 옮겨 다니고 있었던 것이다. 그것들 모두는 의미가 없었다. 옆에 있는 사람들을 쳐다보다가 갑자기 대조적으로 나는 전혀 모르는 광경을 보게 되었다. 환상적이었다. 그 미지의 것이 나를 온통 둘러싸고 있는 현실이었는데, 더이상 스크린에서 일어나고 있던 것이 아니었다! 영화가 끝나고 몽파르나스 대로로 나오자 마치 처음 보는 곳 같았다. 놀랍게도 완전히 달라진 낯설어진 현실이었다. 게다가 『천일야화』의 아름다움까지 느껴졌다. 모든 것, 즉 공간, 사물, 색채가 달랐고 침묵이 있었다. 공간에 대한 느낌이 침묵을 만들어 냈고 침묵 속에 사물이 잠겨 있었기 때문이다."

"그날부터 나는 세상에 대한 나의 시각이 모든 사람에게 그렇듯이 사진과 같다는 것, 그리고 사진이나 영화가 실재, 특히 3차원 공간을 제대로 전달 수 없다는 것을 깨달았다. 실재에 대한 나의 시각이 영화에서 가정하는 객체성과는 정반대라는 사실을 깨달은 것이다. 모든 것이 다르게 보였다. 완전히 새롭고 매혹적이고 변형되고 놀라웠다. 더 많이 보고 싶은 호기심이 들 정도였다. 내가 본 것을 그리거나 조각으로 만들고 싶은 마음이 간절했지만 불가능했다. 그러나 적어도 시도해 볼 수는 있었다. 이것이 시작이었다."

"나는 두상들을 허공 속에서, 즉 그것들을 둘러싸고 있는 공간

속에서 보기 시작했다. 처음으로 내가 보고 있는 머리가 시간 속에서 어떻게 고정될 수 있는지를, 즉 명확하게 움직일 수 없는 것이 되는지를 분명히 인식했을 때는, 내 평생 한 번도 경험하지 못한 공포로 진저리를 쳤고 등에서는 식은땀이 흘러내렸다. 그것은 더 이상 살아 있는 머리가 아니라 다른 모든 대상처럼 내가 바라보고 있는 대상, 다른 어떤 대상과 다르지 않은, 즉 살아 있는 동시에 죽은 것 같은 대상이었다. 나는 두려움에 울부짖었다. 지금 막 문지방을 넘은 듯했기 때문이고, 한 번도 본 적이 없는 어떤 세계로 들어가고 있는 듯했기 때문이다. 지하철에서, 거리에서, 식당에서, 친구들 앞에서 살아 있는 모든 것이 죽은 것으로 보이는 시각이 되풀이되었다. 브라스리 리프의 종업원은 나를 향해 몸을 기울인 채 정지 상태가 되었다. 이전의 순간이나 다음 순간과는 전혀 관계없는 부동의 상태로, 나는 입은 벌리고 눈은 완전히 고정되어 있었다. 그리고 사람들뿐 아니라 사물, 즉 책상, 의자, 옷, 거리, 심지어 나무와 풍경까지도 마찬가지로 변형을 겪었다.”

노출의 순간은 마치 맹인이 눈 뜨듯이 왔다. 알베르토의 환희는 처음으로 자신의 능력에 크게 기뻐했던 열여섯 살짜리 미술가 시절의 기억을 떠오르게 했다. 뭔가 결정적인 방법으로 새로 태어난 것처럼 느껴졌다. 그러나 축복은 이제 시각의 본질에 대한 냉정한 통찰력에 의해 제약되었다. 젊은이의 순수함은 이미 오래전에 사라져 버렸음에도 냉정한 통찰력이 목적을 분명히 하는 데 도움이 되었다. 눈이 멀었다는 것을 알고 난 다음 알베르토는 생각이 아니라 보는 것이 실재에 접근하도록 해 준다는 사실을 알

게 되었다. 인간적으로는 매우 중요하지만 미학적으로는 별 의미가 없는 것에 거의 10년간이나 자신의 시각을 집중함으로써, 그는 보는 행위가 한 가지 스타일의 기초가 될 수 있을 만큼 지각을 깨끗하게 만들었다.

영화관에 들어갔을 때 그는 실재에 대한 직접적인 경험과는 무관하지만 시각적인 것의 신빙성을 높이려고 고안된 상황에 전념하고 있었다. 사물은 보이는 그대로일 뿐 아니라 불확실한 세계 속에서 안정적으로 있을 수도 있다고 맹목적으로 믿는 대부분의 사람처럼 말이다. 그는 감각하는 과정 자체를 분석해서 그 결과를 창조적 목적에 사용하기 위해 안정적인 겉모습 너머를 오랫동안 주시해 왔다. 물론 이런 노력은 결실을 맺지 못했고, 다만 미지의 것과 개념적으로 대면하며 유지되어 왔을 뿐이다. 그런데 그것도 예술가의 의지에 의해서가 아니라 그의 시각적 변천 과정을 이용해서 그 자체의 의지로 왔다. 그리고 영화관은 이런 종류의 만남에 더없이 좋은 장소였다. 시각적인 것에 대한 표면적인 신빙성이 실재의 한 가지 국면일 뿐만 아니라 그 이상의 지각에 대한 한 가지 접근 경로인 가상을 활용하는 시각의 능력에 도전하기 때문이다. 그는 몇 년간 대부분의 사람에게는 무의미한 점처럼 보이는 작은 조각을 반복해서 만들어 왔다. 이제 겉모습이 모체 안에서 한 가지 이변을 일으켜 그는 자신의 조각을 실물처럼, 즉 그 자체와 비슷하게 보이도록 만들지 않을 수 없었다.

〈밤Night〉은 새로운 영역으로의 약진을 보여 주는 최초의 증거에 해당하는 조각 작품이다. 뼈만 남아 연약한 이 작품은, 발을 벌

리고 손을 들고 몸을 약간 앞으로 굽히고 표정 없이 움직이지 않는 걸음의 행위가 정지된 고독한 인물을 표현하고 있다. 직사각형의 받침대 위에 놓여 있는 〈밤〉은 인물뿐 아니라 받침대를 포함한 전체가 작품이다. 그의 다른 작품과 마찬가지로 받침대는 미학적인 장치일 뿐 아니라 개념적으로도 꼭 필요하다. 그것은 그 인물이 발을 딛고 서 있는 세상을 표현하기 때문이다. 이 날씬하고 기다란 존재는 작은 형상들의 직계 후손으로 역시 공간 속에 고립되어 있지만 이제 보다 더 긍정적인 목적지를 향해 가는 도중에 있다는 것은 분명했다.

조각가는 열정적으로 일을 시작했다. 10년간의 악전고투 끝에 그는 가장 깊은 자아의 표현적인 잠재력을 다른 방법으로 활성화하기 위해 다시 발견된 젊음의 에너지와 경험에 대한 훈련된 시각을 융합시키는 방법을 알게 되었다. 그는 주로 상상과 기억을 통해 작업했지만 실물 작업도 했으며, 이것 역시 한 가지 변화였다. 그리고 대체로 모든 점에서 변화가 변화를 이끌었다.

늘 그렇듯이 알베르토는 가장 가까운 사람에게 시선을 돌렸다. 우선 디에고부터 예전처럼 회화와 드로잉을 위한 포즈를 잡아 주었다. 사르트르와 아라공의 드로잉을 그렸고, 보부아르의 반신상 작업을 했고, 친구이자 『베르브』지의 편집인 테리아드의 초상화를 그렸고, 마리 로르 드 노아유의 반신상을 시작했으며, 피카소의 것도 시작했다. 아울러 그는 영감이 덜 분명한 조각 작품을 계속해서 만들면서, 작아지려는 이전의 경향에 대항해서 싸웠다. 그는 "더 이상 형상들이 1인치도 줄어들지 않도록 하겠다고 맹세

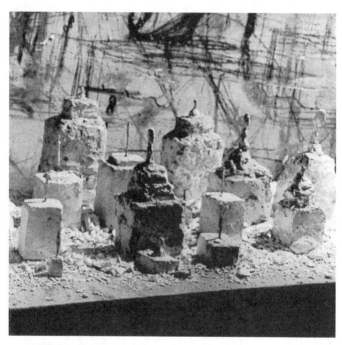

1946년 알베르토의 작업실에 있던 조각들

했다"고 말하기도 했다. 몇 달 전이었다면 이처럼 자신 있게 맹세하지는 못했을 것이다.

40
길고 가느다란 형상

1946년 부활절에 알베르토는 어머니를 만나러 제네바로 돌아갔다. 그동안 파리에서의 경험으로 모든 것이 달라 보였고, 그 자신도 달라졌다. 관점의 변화에 가장 큰 관심을 가진 사람 중 하나는 아네트 암이었다. 그녀는 파리에서 알베르토와 함께 살려는 기대를 단념하지 않았고, 무엇보다 해결되지 않은 재정적인 부채도 있었다. 아마도 그때 알베르토는 제대로 된 신발을 보내지 않았다고 그녀를 비난할 기회를 즐겼을 것이다.

그들은 서로를 바라보는 시각이 변했고, 아네트는 이제서야 알베르토의 모델이 될 수 있었다. 이로써 서로가 상대를 기대한다는 생각이 어렴풋이 들기 시작했다. 그는 그녀를 전혀 논리적이지 않은 것처럼 보이는 자신의 세계로 끌어들였다. 그러나 바로 그것이 예측 불가능하고 심술궂으며 충동적인 알베르토의 진짜

논리다. 그들은 그녀가 원하는 파리행에 대해 얘기를 나눴다. 그녀의 단도직입적인 요구에 그는 전혀 놀라지 않고 승낙했다. 그녀를 모델로 세우기 전에 이미 결정했던 것 같다.

갑자기 알베르토의 인생 지형 전체가 새로운 전망을 만들어 내고, 아무도 없는 곳에 인적을 남기면서 변한 것 같았다. 이 일은 그가 자신의 인생에 들어오고 싶어 하는 다른 사람의 욕망에 굴복한 유일한 사례였다. 있음직하지 않은 일, 사실 같지 않은 일이 결국에는 인간의 불완전함을 면하게 해 준, 이를테면 사랑 같은 소박한 덕목으로 자랐다.

변화된 지형을 재는 한 가지 좋은 도구는, 아네트 때문에 자신의 인생이 어떤 식으로도 바뀌지는 않을 것이라는 알베르토의 경고였다. 물론 그는 자신에게도 준비가 덜 됐다는 이유로 책임을 회피하지 말라는 경고를 했어야 했다. 그는 창조적인 충동의 파괴력을 너무나도 잘 알고 있었다. 창조성에 반드시 파괴력의 발휘가 요구되는 것은 아니지만 그처럼 손쉬운 파괴의 충동을 억누를 정도로 강인한 성격을 가진 사람은 거의 없다. 그럼에도 불구하고 알베르토는 충동을 억누르려고 애쓰는 것이 예술가의 성실성을 이루는 핵심이라고 알았고, 그렇게 믿었다. 그런데 중년의 나이에 그렇게 오랫동안 피해 왔던 구속의 약속을 했던 것이다. 아마도 아네트가 있더라도 자신의 인생이 바뀌지 않을 것이라고 믿었거나 그의 삶이 그녀를 바꾸지 않을 것이라고 생각했을 수도 있다. 하지만 어떻게 믿었든 결과적으로 이 일은 그저 단순한 실수가 아니라 심각한 잘못을 저지른 것이 되고 말았다.

그러나 앞으로의 상황에 대한 아네트의 견해는 전혀 달랐다. 그녀의 삶이라는 영토는 아직 미개척 지역이었기에 자신이 주도한 일의 결과가 어떠할지를 예견하거나 피할 수 없었고, 정확히 말하면 신경도 쓰지 않았다. 우연히 한 미술가의 삶에 빠지고 말았다고 믿는 것이 더 좋을 것이다. 알베르토가 그녀를 어느 정도 이끌었다면 그녀는 진심으로 따랐을 것이다. 그녀는 자신이 어디로 들어가고 있는지는 몰랐지만 어디서 빠져나오고 있는지는 꽤 잘 알고 있었다. 그녀는 이성적이 아니라 감정적인 여성이었기에 — 비록 그것으로 자기가 이룬 것을 판단하게 되겠지만 — 자신이 성장해 온 규범을 던져 버리기로 결심했다. 따라서 그녀의 가장 소중한 욕구는 가질 수 없는 것을 소유하는 일이었고, 그런 만족을 위해서라면 알베르토는 이상적인 동반자가 되겠다고 약속했다. 그가 그랬다면 그녀도 그랬을 것이다. 그리고 그런 관계가 우연이 아니었음은 아네트가 의도적이었다는 사실에서 알 수 있다. 그녀 못지않게 그도 경솔했지만, 그렇다고 그녀에게 문제가 없는 것은 아니었다.

파리에 돌아온 알베르토는 그 일을 곰곰이 되짚어보면서, 특히 아네트가 얼마나 잘 적응할지 의문이 들었다. 그녀의 의도적인 선택은 바로 그가 오랫동안 유지해 온 신념과는 다른 것이었다.

그의 파리 친구들은 제네바에서 만나던 사람들보다 수준이 높고 비판적이었다. 아네트는 그들과 함께 있을 때 기죽지 않는 법을 배웠지만, 피카소나 사르트르, 시몬 드 보부아르와 좋은 관계를 유지하는 것은 전혀 다른 문제였다. 게다가 알베르토는 발튀

스와 작가 조르주 바타유, 심리학자 자크 라캉Jacques Lacan 등과 그들의 부인이나 연인이 포함된, 모르는 사람을 반기지 않는 아주 특별한 집단에 속해 있었다. 그 밖의 사람으로는 칠레 출신의 화가로 초현실주의에 늦게 입문한 로베르토 마타Roberto Matta가 있었는데, 그는 거대한 유산을 상속받은 미국 여인 패트리샤 오코넬Patricia O'Connell과 결혼했다. 이 젊고 아름다운 마타 부인은 극도로 예민하고 고집이 셌으며 예술과 예술가에 대한 높은 식견을 가지고 있었다. 그녀는 알베르토를 매우 좋아했고, 그 역시 그랬다. 그는 그녀에게 비밀을 털어 놓곤 했다. 나중에 그녀는 그의 인생에서 나름의 역할을 하게 된다.

알베르토는 젊은 여성에게 적절한 집을 제공하는 문제를 심각하게 여기지 않았다. 아네트가 리브 호텔에서 행복하게 지냈으므로 이폴리트맹드롱 거리에서도 여전히 그럴 것이라고 기대했다. 적당한 숙소를 찾기는 매우 힘들었기 때문에 어려운 상황에서도 최선을 다해서 살 수밖에 없었다. 작업실이 있는 건물은 거의 쓰러질 듯했으며 점점 더 나빠지고 있었다. 마지막으로 수리한 것이 7년 전이었지만 당분간은 수리에 들어갈 조짐도 보이지 않았다. 그런데 놀랍게도 그곳을 돌볼 책임이 있는 사람이 기적적으로 돌아왔다.

어느 봄날 포토칭은 전쟁터에서 집으로 돌아왔다. 그는 영리하게도 적에게 협력했던 기회주의자들이 박해를 받을 위험이 적어질 때까지 기다렸다가 귀환한 것이다. 게다가 그는 스스로를 부역자가 아니라 희생자처럼 보이려고 애쓰고 있었다. 돈 가방을

들고 파리에서 도망친 그는 동쪽으로 향하다가 마침내 빈 부근에 이르렀다. 어떤 건물의 보석상 위층에 숨어서 상황이 결정적으로 전환될 시기를 기다리던 그는, 어느 날 아침 아래층에서 갑자기 유리창이 부서지는 소리와 고함 소리와 말발굽 소리를 듣게 되었다. 창문으로 보니 러시아 병사들이 아래층의 보석 가게를 약탈하고 있었다. 이러다가는 러시아군에 의해 생판 모르는 곳으로 보내질지도 모른다고 생각한 그는 차라리 살던 곳으로 가겠다며 어렵사리 서쪽으로 다시 와서 연합군에게 자신이 나치의 강제 추방자라고 밝혔다. 오래지 않아 본국으로 송환된 그는 진짜 강제 추방자인 척했으며, 한술 더 떠서 자기야말로 상황의 희생자라고 진심으로 믿었다. 집에 도착했을 때 그는 마치 죽음의 문턱에서 돌아온 것처럼 지치고 야위고 혈색이 나빴으므로 알렉시스와 자코메티 형제의 동정을 얻을 수 있었다.

젊은 애인에게 적합한 집을 구해 주는 문제는 알베르토를 괴롭히지 않았지만 재정적인 불안은 심각한 문제였다. 아네트는 자기 생활비는 알아서 책임지겠다고 했지만 책임진다는 말의 뜻을 그녀가 알고 있었다고 생각할 근거는 없다. 알베르토는 돈에 대한 고민이, 스스로의 삶의 방식을 정당화해야 하는 모든 예술가에게 필수적인 부분이라는 것은 잘 알고 있었다. 결정적인 문제는 하고 싶은 것만을 하면서 과연 원하는 대로 살 수 있을지 여부였다. 전쟁 이후 예술 작품 시장은 불경기였고 그의 작품도 팔리지 않았다. 그가 대중에게 뭔가를 선보인 지 10년이나 지났다. 무엇보다 그의 작품 자체가 달라졌는데, 전후의 취향은 추상적이었기에

여건이 좋지 않았다.

파리에서 알베르토의 최근 작품을 기꺼이 취급해 줄 유일한 화상은 피에르 뢰브였다. 그러나 예상대로 그는 뛰어난 감식안으로 예술에서 많은 이익을 얻었지만 모험을 위해서는 최소한의 금액만 투자하겠다고 밝혔고, 돈이 급한 알베르토는 동의할 수밖에 없었다. 그는 항상 부당한 대우를 받는 위치에 처하는 경향이 있었다. 어쩔 수 없이 그것을 받아들였던 측면이 없지는 않았지만, 스스로 계속해서 그런 처지를 자처하는 면도 있었다. 그래서 가끔 화를 내기도 했는데, 자기 자신도 그 대상에 포함되었다는 것에는 의심의 여지가 없다. 그러나 곧 뢰브는 더 이상 취향을 선도할 수 없게 되었고, 아울러 그가 아무런 명성이 없는 중년 예술가의 옹호자로 적합하지 않다는 점이 확실해지자 그들의 계약은 수포로 돌아갔다.

그 외에 그를 후원해 줄 다른 화상은 거의 없었다. 1934년에 최초로 자코메티 개인전을 열어준 피에르 콜은 미국으로 갈 준비를 하다가 출국 직전에 갑자기 죽었고, 잔 뷔셰도 이미 죽고 없었다. 자코메티의 작품을 찬미하는 루이 클라외Louis Clayeux라는 젊은이는 그에게 한 가지 가능성을 제시해 주려고 애썼다. 메신 거리에 있는 루이 카레Louis Carré의 일류 화랑의 조수인 클라외는, 자기 주인에게 이폴리트맹드롱 거리에 가 보라고 설득했지만 성과가 없었다. 카레는 오로지 이미 인정받은 작품들에만 관심이 있었다. 이제 파리에 남은 화상은 피카소의 작품을 취급하는 칸바일러 Daniel-Henry Kahnweiler뿐이었으나 그 역시 알베르토의 작품에 전혀

관심을 보이지 않았다. 그뿐 아니라 피카소처럼 독창적으로 경지에 이른 사람이 아닌, 보다 젊은 일류 미술가의 작품에는 관심이 없었다. 정말로 유일한 가능성은 파리 밖에 있는 화상인 피에르 마티스였다. 1936년에 〈걸어가는 여자〉를 구입한 이후 그는 작품을 사지는 않았지만 알베르토와 계속해서 연락을 하고 지내 왔다. 피에르는 더 이상 살 만한 작품이 없다고 신중하게 판단했다. 그는 파리 예술계의 대부분과 친밀한 관계를 유지해 왔기에 자코메티의 상황을 잘 알고 있었다. 그러던 중 1946년 초에 프랑스에 온 그는 살 만한 물건이 생겼는지 보기 위해 이폴리트맹드롱 거리로 갔지만, 결과적으로 사고 싶은 마음이 들지 않았고 사업적 결단도 내리고 싶지 않았다. 감정이 풍부하지 않았기에 감동적이지 않을 때는 지독히도 냉정했던 그는 자코메티에게 작품을 좀 더 크게 만들라며 떠나 버렸다.

그의 거만한 충고는 도움이 되지 않았다. 그것은 이미 알베르토가 스스로에게 했던 충고였다. 그는 조각 작품이 작아지지 않게 하겠다고 맹세했고 실제로 그렇게 했다. 그러나 문제는 높이를 유지하면 작품을 매우 가늘게 만들어야 한다는 사실이었다. 작품은 키가 커질수록 점점 더 가늘어졌고, 그에 따라 발은 비례에 맞지 않게 훨씬 커졌다. 작은 상들을 만들었을 때 '평범한' 비례를 따르지 않은 것과 마찬가지였다. 길고 가느다란 것으로의 이런 진화는 자코메티의 스타일을 확립하는 첫걸음이었다. 그러나 이미 예상 가능한 표현법을 떠오르게 하는 대단히 개성적인 스타일로 발전하는 것이 그 미술가의 목적은 아니었다. 자기만의 스타

일이 있어야 한다는 것은 당연한 말이지만 스타일의 핵심은 그것의 효과가 아니라 원인이어야 한다. 그리고 그는 오래전부터 자기 작품이 실재에 대한 자신의 시각을 구체적으로 표현할 수 있는 경우, 그렇게 나온 겉모양을 그대로 받아들였다. 그래서 그는 길고 날씬한 형상의 출현에 놀라기는 했지만, 그 존재를 자신의 실존의 대응물로 받아들였다. 그는 제네바의 먼지 구덩이 속에서 몇 년간 검토한 현상학적인 교훈을 제대로 이용하기 시작했다. 그것은 엄청난 이익으로 돌아왔다.

그것의 핵심은 드로잉이었다. 드로잉이 모든 창조적 행위 중에서 가장 즉각적이고 가장 심오하며 가장 보편적이기 때문이다. 드로잉은 알베르토가 예술적 자질을 드러내면서 처음으로 시도했던 것이며, 이제부터 생을 마감할 때까지 예술 행위의 기초가 될 것이다. 그로 인해 회화에 대한 관심이 새롭게 생기기도 했다. 아마도 그림을 그리면 더 쉬울 것이라고 생각하여 이미 그렇게 하기 시작했지만, 쉽다는 느낌이 곧 착각임을 깨닫고 당분간은 조각을 중심으로 작업을 했다.

자코메티는 곧 45세가 될 것이다. 간혹 한두 가지 문제로 고통을 받았지만 그의 건강은 괜찮은 편이었다. 애연가인 탓에 기침이 점점 많아졌고 가끔은 경련이 일어나기도 했다. 작업을 하면서 수없는 밤을 지새우기 때문에 만성피로도 문제였다.

41
뜻하지 않은 동거

1946년 7월 5일 아네트 암이 기차를 타고 제네바를 떠날 때는 교외 지역 출신의 낭만적인 아가씨이자 평범한 교사의 딸이었지만, 그것은 역사와 명성을 만날 장소로 가는 길이었다. 그러나 그녀는 그런 만족을 위해서는 그만한 대가가 따른다는 생각은 하지 못했다. 아마도 그녀가 그것을 알았다면, 최대한 빨리 기차에서 내려 알베르토가 자신을 영원히 빼내 주었으면 하던 곳으로 재빨리 돌아갔을지도 모른다. 그러나 안타깝게도 그녀는 원하는 길로 가고 말았다.

그녀를 맞으러 역에 나와 있던 알베르토의 인사는 사랑에 빠진 젊은 연인이 몇 개월 만에 만났을 때 듣고 싶었던 말이 아니었다. 그는 무심했고 냉정했다. 리옹역의 우중충한 플랫폼을 아름답게 보이도록 만들 낭만적인 흥분은 전혀 없었다. 제네바에서 아네트

의 청을 받아들인 것과 파리에서 그녀를 만나는 것은 전혀 다른 일이었다. 곤경을 자처한 것인지도 모른다고 고민하지 않았다면 알베르토답지 않은 일이었을 것이다. 지금까지는 매달리지 않았지만 앞으로는 그렇지 않을 수도 있다. 그는 아마도 스스로 제기한 문제로 매우 심각하게 고민했을 것이다.

알베르토는 이성에 매혹되곤 했다. 그 매혹은 늘 위험하고 절박한 느낌으로 가득 차 걱정 근심이 많은 사람이 그렇듯이 공격적인 성향을 보였다. 사람들이 자신을 이용하도록 하는 한편 자신을 제외한 다른 사람들을 언짢게 하지 않으려고 화를 참고 있었기 때문에 그는 실제로는 자신을 원망하면서도 마치 다른 사람에게 적의가 있는 것처럼 행동했다. 자기 자신과 함께 사는 것도 쉽지 않은 마당에 다른 사람과 함께 사는 것은 거의 불가능한 일이었다.

연인의 작업실과 숙소를 처음 본 아네트는 아마도 그림 같은 황폐함이 마음에 들었을 것이다. 그녀는 물질적인 환경이라면 무엇이든지 받아들일 준비가 되어 있었다. 그래서 그 외의 상황에는 기대할 여유가 있었다. 디에고와의 만남은 괜찮은 편이었다. 그녀는 그가 잘생겼다고 생각했고, 그는 그녀가 예쁘고 쾌활하며 잘난 척하지 않는다는 것을 알게 되었다. 알베르토에게는 그들이 사이좋게 지낼지가 중요한 문제였는데, 적어도 이런 점에서는 걱정할 필요가 없어 보였다.

알베르토는 그녀와 생제르맹데프레의 카페 되 마고로 가서 피카소, 발튀스와 함께 저녁 시간을 보냈다. 그녀의 파리 생활은 최

정상에서 시작한 셈이다. 알베르토는 곧 그녀를 모든 친구에게 소개했다. 그들은 그녀가 다소 멍청하고 교양도 부족하지만 사랑받고 싶어 하며 다른 사람을 기쁘게 해 주려고 노력한다는 사실을 알게 되었다. 그들은 그녀가 이사벨과는 매우 다르다는 사실에 놀라워했을 것이다. 그러나 아네트조차도 자신에게 어떤 능력이 있는지를 전혀 알지 못했다.

　간암에 걸린 토니오 포토칭은 차도가 없었다. 병원에 다녔지만 약으로 해결될 일이 아니었다. 안색이 점점 더 창백해져 마침내 누르스름한 상앗빛이 된 그는, 알베르토와 아네트가 있는 방의 옆방에 누워 있으면서 불평을 하고 욕설을 퍼부었다. 알렉시스 부인이 병간호를 하고, 가끔씩 이웃 사람들이 병문안을 왔다. 그의 죽음은 7월 25일 새벽 세 시에 찾아왔다. 혼자서 어쩔 줄 모르던 부인은 깨어 있을 것이라고 생각한 사람에게 도움을 청하러 왔다. 그때 조각가는 작업실에서 일을 하고 있었다.

　이렇게 해서 알베르토는 또다시 인간 생명의 보잘것없는 덧없음과 마주하게 되었다. "마치 구덩이 속에 팽개쳐진 고양이의 유해처럼, 그렇게 무의미하고 비참한 파편이 된 시체를 본 적이 없었다. 사지는 해골처럼 여윈 채 널브러져 있었고, 배는 거대하게 부풀어 올랐으며, 머리는 뒤로 꺾였고, 입은 벌린 채였다. 나는 침대 앞에 꼼짝도 하지 않고 서서 하나의 물체, 즉 크기를 잴 수 있고 중요하지도 않은 작은 상자가 되어 버린 머리를 바라보았다. 그리고 바로 그 순간 파리 한 마리가 벌린 입의 검은 구멍으로 다가

가서 천천히 안으로 사라졌다."

"나는 토니오에게 가능한 한 제대로, 마치 무도회 같은 멋진 모임에 가거나 긴 여행이라도 떠나는 듯이 옷을 입히고, 물건처럼 머리를 들었다 내렸다 하면서 넥타이까지 매 주었다. 옷 입은 모습이 이상했다. 모든 것이 보통 때처럼 자연스러웠지만 셔츠의 목 부분을 꿰매고 벨트나 멜빵도 하지 않았기 때문이다. 침대보로 그를 덮은 후 돌아와서 아침까지 작업을 했다."

"다음 날 밤 내 방으로 돌아갔을 때 우연이겠지만 이상하게도 불이 켜져 있지 않다는 것을 알게 되었다. 보이지는 않지만 아네트는 침대에서 자고 있었고, 시체는 여전히 옆방에 있었다. 불빛이 없는 것이 반갑지 않았다. 벌거벗은 채 남자가 죽어 있는 방을 지나 어두운 복도 끝의 욕실로 가려던 참이었기에 정말로 무서웠다. 정말로 그렇다고 믿지는 않았지만 나는 토니오가 모든 곳, 즉 침대 위에 있는 매우 하찮게 보이던 불쌍한 시체 이외의 모든 곳에 있다는 막연한 느낌을 받았다. 토니오는 무한해졌다. 얼음 같이 차가운 손이 내 팔에 닿는 듯한 공포에도 불구하고 대단한 용기를 내서 복도를 가로질러 침대로 돌아왔고, 아네트와 얘기를 나누며 뜬눈으로 밤을 지새웠다. 내가 그때 겪은 것은 몇 달 전에 살아 있는 것을 경험한 것과 정반대의 방식이었다."

예전의 경험은 바로 극장에서의 드러남의 순간이었다. 물론 뒤바뀐 경험으로 동일한 깨달음을 얻을 만큼 정반대는 아니었다. 전에는 살아 있는 사람의 얼굴에서 죽음을 보았다면 이번에는 죽음이 삶에 대한 진실을 드러낸다는 것을 한 번 더 본 것이다. 두 경

우 모두 공포를 느끼게 하는 광경이었다. 공포에 단련된 사람은 가능성이 있는 사람이다. 아무것도 기대하지 않기에 모든 것에 준비되어 있기 때문이다. 불안에 익숙한 사람은 세상을 경외심을 가지고 바라볼 것이다. 매일 탄생의 기적이 되풀이되기 때문이다. 그리고 부조리에 길들어 있는 사람은 삶의 중요성을 주장하는 데 점점 더 자유로워질 것이다.

여전히 어려운 시절이었고 사는 것은 궁핍했다. 아네트는 자신의 생활비는 스스로 책임지기로 했으므로 일자리를 찾고 있었다. 그녀가 할 수 있는 유일한 일이 비서 일이었으므로 알베르토는 초현실주의 시절에 사귄 나이 많은 친구로, 작가이자 영화평론가인 조르주 사둘Georges Sadoul의 비서 자리를 구해 주었다. 그녀는 매일 오후에 일을 했고, 그렇게 번 돈은 자신의 용돈과 그의 용돈의 일부로 사용되었다. 그런데도 그들은 지속적으로 돈을 꾸었고 굴욕스럽기는 하지만 종종 타인의 친절함을 이용하기도 했다. 아네트는 제대로 된 옷을 입지 못했지만 알베르토는 사 줄 형편이 되지 못했으므로, 할 수 없이 보부아르와 마타가 물려준 코트와 드레스를 받아 입었다. 빵과 카망베르 치즈만으로 저녁 식사를 할 때도 있었고, 알베르토가 친구들과 저녁을 먹으러 나가는 경우에는 그녀 혼자 알아서 해결할 때도 많았다. 한 번은 알베르토와 디에고가 비앙카 부부 및 파리에 와 있던 그녀의 동생과 함께 카페 플로르에 앉아 있는데, 아네트가 나타나서 저녁 먹을 돈이 없다고 말했다. 그는 돈을 빌려줄 만한 사람을 언급하며 그 사람에게 꾸어 보라고 말했고, 그녀는 이미 그 사람에게 부탁했

었다고 대답했다. 또다시 다른 사람을 말해 보았지만, 그 사람 역시 그녀가 이미 부탁했던 사람이었다. 그러자 알베르토는 짜증을 내면서 이렇게 말했다. "하여간 나는 친척들과 저녁을 먹을 거고, 더 이상 내가 해 줄 게 없어." 아네트가 섭섭함에 눈물을 머금은 채 돌아서 나가자 비앙카가 그에게 "돈도 주지 않고 보내면 어떡해요"라고 말했고, 그는 마지못해서 다리를 절뚝거리면서 그녀를 쫓아나갔다.

비앙카에게는 알베르토의 절뚝거림이, 다른 사람들의 동정심이 요구될 때 훨씬 더 눈에 띄는 것처럼 보였다. 그의 허약함은 필요한 경우에는 힘의 원천이 되기도 했다. 자기 스스로 일생의 가장 중요한 사건 중 하나가 피라미드 광장에서 일어났고, 그로 인해 병원에서 몇 주간 고통스럽게 보냈다는 사실을 몇 번이고 반복해서 말했으므로, 그를 아는 모든 사람은 그 사실을 다 알고 있었다.

사람들은 알베르토가 친구들 앞에서 아네트의 단순함을 웃음거리로 삼고, 사소한 것을 비판하며, 카페에서 졸기라도 하면 퉁명스럽게 자러 가라고 하는 등 일부러 까다롭게 군다고 생각했다. 그러나 그녀는 화를 내지 않는 것처럼 보였다. 그녀는 그와 함께 사는 어려움을 받아들였듯이 그의 가혹함을 받아들였다. 그녀의 인내가 결국 그녀의 즐거움이었다. 그녀에게 매정하게 대하는 것이 어쩌면 친절함을 베풀고 있는 것일 수도 있고, 그가 자기 자신에게 하고 있던 것도 같은 종류인지도 모른다. 그는 무정하거나 잔인한 사람이 아니었고 아네트에게 깊은 애착을 가지고 있었

다. 관심이 없었다면 아마도 정중하게 행동했을 것이다. 근원적인 이상함에도 불구하고 그들은 서로에게 대단한 애정과 호감이 있었고, 그런 이상함 중에는 다음과 같은 사례도 있었다.

알베르 스키라는 제네바에서 『미궁Labyrinthe』이라는 예술·문학 월간 비평지를 창간했다. 그는 잡지 일과 다른 출판 관계 일로 가끔 파리에 올 때마다 알베르토도 그 멤버 중 하나인 '몰라르 광장'의 가까운 친구들을 만나는 것이 큰 즐거움이었다. 1946년 10월의 어느 토요일, 스키라가 초대한 쾌활한 친구들이 점심시간에 한 식당에 모였다. 식사를 하며 포도주를 많이 마셨고, 잡지를 유지하는 일의 어려움이 화제가 되었다. 놀랍게도 알베르토는 그런 잡지를 당장 시작하고 싶은 욕망을 느꼈다. 기회를 재빨리 포착한 스키라는 그에게 『미궁』의 다음 호에 얼마 전에 들은 포토칭의 죽음에 관한 이야기를 써 달라고 부탁했다. 반신반의했지만 그는 의외로 승낙했다.

같은 날 오후 여섯 시에 그는 스핑크스가 곧 문을 닫을 것이라는 소식을 들었다. 그 유명한 색주가가 주변의 다른 곳들과 함께 영업 정지를 당했던 것이다. 미풍양속의 승리였다. 매춘부들은 마담의 보호를 받지 못한 채 술집이나 거리로 내몰려 뚜쟁이나 불량배 밑에서 일하게 되었다. 알베르토는 낙담했다. 매춘부들은 계속해서 존재하겠지만 그가 그렇게 오랫동안 찬양하고 즐겨 오던 그런 상황 속에서는 아니었다. 스핑크스는 다른 모든 것을 뛰어넘는 경이로움 그 자체였는데, 자신이 그렇게 많이 매혹적인 시간을 보냈던 장소를 다시 볼 수 없게 된다고 생각하니 견

딜 수 없었다. 그는 에드가퀴네 대로로 달려갔다. 점심에 와인을 너무 많이 마셔 취한 탓도 있지만 마지막이라는 생각에 그곳에서 할 수 있는 것을 최대한 즐겼다. 기억할 만한 작별 의식을 치른 뒤 그 예술가는 스핑크스와의 마지막 만남에서 중요한 후유증이 생겼다는 것을 즉시 알아차렸다.

그는 병에 걸렸다고 생각하고 감염의 증상을 관찰하기 시작했다. 우선 일주일 후인 금요일 밤늦게 우윳빛이 감도는 노란 고름이 나왔다. 당시에 그는 아무것도 할 수 없는 무기력증으로 고생하고 있었으며, 그 때문에 병을 완치하지 못했다. 쉽게 완치할 수 있었는데도 일종의 자기학대를 했던 것이다. 그래서 그는 다음과 같이 주장했다. "그게 무슨 종류의 병인지도 몰랐지만 내게 이로울 수 있다는 것을, 뭔가 도움이 될 것이라는 점을 모호하게나마 느꼈다." 그런데 바로 이런 생각, 즉 그 병이 유용할 수도 있다는 모호한 감정으로 인해 이점의 본질이 흐려졌다. 오로지 그것을 부정하기 위해서만 언급된 자기학대 가능성은 시간이 말해 줄 것이다.

그날 밤 잠자리에서 알베르토가 아네트에게 자신이 병에 걸렸다고 얘기하자 그녀는 웃으면서 보여 달라고 말했다. 연인의 그런 병에 관해서는 알아야 하는 것이 당연한 일이다. 처음부터 평범하지 않게 진행된 그들의 애정 관계를 고려한다면 그녀는 이 소식에 화를 내거나 놀라지 않을 것이라고 예상할 수 있다. 그러나 예상과는 달리 그녀는 웃음을 멈추고 정반대의 감정인 우울한 기색을 보였다. 알베르토의 모호한 감정이 아네트의 감정마저 모

호하게 만들었던 것이다. 그녀는 추상적이지만 잔인한, 전형적인 여성다운 반응을 보였다.

그들은 곧 침대 옆의 전등을 켜 둔 채 잠에 빠졌다. 알베르토는 꿈을 꾸었는데, 괴상하고도 당황스러워서 잠이 깬 후에도 계속해서 마음속에 남아 있을 정도였다. 그래서 다음 날 그는 그 일을 설명하는 글을 썼다.

"나는 겁에 질려서 침대의 발치에 있는 갈색 털이 무성한 커다란 거미를 보고 있었는데, 그것이 매달려 있는 거미줄은 베개 바로 위로 늘어진 거미집으로 이어졌다. 나는 '안 돼, 안 돼'라고 소리쳤다. '밤새도록 내 머리 위에 그런 거미줄이 달려 있는 건 참을 수 없어. 죽여. 죽여.' 그리고 나는 깨어났을 때뿐 아니라 꿈속에서도 그렇게 한다면 느꼈을 혐오감을 가지고 이렇게 말했다."

"그 순간 잠에서 깼는데, 안타깝게도 꿈속에서 깬 것이고 악몽은 계속되었다. 나는 여전히 침대 발치에 있었고, 스스로 '이건 꿈이야'라고 다짐하는 바로 그 순간 마침 무심결에 그것을 찾았을 때 알아차렸다. 마치 흙무더기 위에, 깨진 접시나 납작한 작은 돌무더기 위에 다리들을 뻗고 있는, 먼저 것보다 훨씬 더 끔찍하지만 더 매끄러운, 즉 매끄러운 노란색 껍질로 덮여 있고 뼈처럼 보이는 길고 가느다랗고 매끄러운 단단한 다리들을 가지고 있는 상앗빛 노란 거미 한 마리가 있는 것처럼 느껴졌다. 공포에 질린 나는 나의 연인이 손을 뻗어 거미의 껍질을 만지는 것을 보았다. 분명 그녀는 두려워하거나 놀라지도 않았다. 나는 소리를 지르며 그녀의 손을 밀어 냈고 꿈결에 그 생물을 죽여 달라고 부탁했다.

한 번도 본 적이 없는 사람이 긴 막대긴지 삽인지로 내리치자 나는 눈을 돌렸다. 껍질이 부서지는 소리가 들렸고, 부드러운 뭔가가 부서지는 듯한 알 수 없는 소리가 들렸다. 접시에 모아놓은 거미의 잔해를 보고 나서야 껍질에 잉크로 분명하게 쓰여 있는 글씨를 읽었다. 그것은 거미류의 한 종류로 설명할 수도 없고 기억할 수도 없는 이름이었다. 이제 내게는 개별적인 철자만 보일 뿐이었다. 상앗빛 노란색 위에 적힌 검은색의 글자, 박물관의 돌이나 조개껍데기 위에서 볼 수 있는 그런 글자들이었다. 나와 함께 살던 친구가 수집한 희귀종을 죽인 게 분명했다. 그 사실은 잠시 후 방에 들어온 나이 든 집주인의 불평으로 확인되었는데, 그녀는 잃어버린 거미를 찾고 있었다. 나는 먼저 그녀에게 무슨 일이 일어났는지 말해 주고 싶었지만, 기분이 좋지 않아 보였고 불편하게 느껴졌다. 나는 그 생물이 희귀한 것임을 알았어야 했고, 이름을 보고 알아차린 다음에 그녀에게 알리고 그것을 죽이지 말았어야 했다. 그래서 나는 모르는 체하고, 시치미를 뚝 떼고 잔해를 감추기로 했다. 나는 접시를 가지고 뜰로 갔다. 손에 들고 있는 접시가 이상하게 보일 수도 있어서 각별히 신경을 썼다. 나는 수풀 속에 땅을 파고, 누가 볼세라 조심하며 잔해를 구멍에 쏟고 혼잣말을 했다. '누군가 발견하기 전에 껍질들이 썩을 거야.' 그런데 바로 그 순간 집주인과 딸이 내 위로 말을 타고 지나가고 있었다. 그들은 멈추지 않고 내게 깜짝 놀랄 만한 말을 몇 마디 했다. 그리고 나는 잠에서 깨어났다."

잠에서 깨어나 겁에 질린 채 방을 둘러본 그의 등에서는 식은땀

이 흘러내리고 있었다. 의자 위에 늘 쓰던 수건이 걸려 있었는데, 그에게는 마치 생전 처음 보는 것처럼, 마치 무서운 정적 속에 매달려 있는 듯이, 즉 정적 속에서 실체가 없는 듯이 보였다. 더 이상 바닥 위에 놓이지 않거나 거의 닿지 않는 것처럼 보이는 다리들이 의자나 테이블과 전혀 관련이 없는 것처럼 느껴졌다. 깊이를 잴 수 없는 공허함이라는 심연으로 분리된 사물들 사이에는 더 이상 그 어떤 관련성도 없었다. 그는 다시 존재와 비존재, 즉 살아 있는 것과 죽은 것을 동시에 인식하고 있었는데, 영화관에서의 드러남 후에 경험한 적이 있는 것이었다. 그것은 그의 존재에 대한 시각적인 기원뿐 아니라 꿈으로 인해 가장 깊은 곳에서 불러낸 같은 종류의 물질적이고 형이상학적인 번민이었다.

그는 그 꿈에 사로잡혔다. 그것은 사실 삶과 죽음의 문제, 즉 인간이 종속되는 최초이고 가장 심원하며 피할 수 없는 불안과 갈등과 관련된 악몽이었다. 그로 인한 정신적 충격의 영향은 계속해서 중대한 결과를 불러일으켰다. 알베르토는 그날 몽탕동과 점심을 먹으면서 지난밤의 꿈을 자세히 설명해 주다가, 묘한 우연의 일치지만 죽은 거미의 매장으로 갑자기 어린 시절의 기억을 떠올렸다. 그는 숲 가장자리에서 수풀로 둘러싸인 빈터를 찾아내, 그곳의 눈을 발로 치우고 굳게 얼은 땅에 구멍을 파고 조금 뜯어 먹은 훔친 빵을 묻었다. 이미 충분한 것처럼 보이는 이미지와 생각의 결합은 그것이 전부가 아니었다. 훔쳐서 땅에 묻은 빵은 그에게 또 다른 기억을 떠올리게 했다. 그는 버리고 싶은 빵 조각을 쥐고 매우 어두운 작은 다리에서 던져 버리려 몇 번 시도했으나

성공하지 못하고 초조해하면서 베네치아에서 멀리 떨어진 한적한 동네를 지나가고 있는 자신을 보았다. 마침내 그는 악취가 나는 한 수로의 막다른 곳에서 물속으로 겨우 던져 버릴 수 있었다. 그는 그 순간까지 이르는 모든 사건을 기억해 내고, 폼페이로 가는 기차에서의 우연한 만남, 아버지뻘의 네덜란드인과의 여행, 비 오는 산 속에서의 죽음에 대해 몽탕동에게 말해 주었다. 또한 그들은 두상의 차원, 사물의 차원, 사물과 인간의 관계와 차이에 대해서도 이야기를 나누었다. 그것들은 ― 모든 사람이 그의 인생의 풍경을 끊임없이 재발견하게 하는 여정이라도 있는 것처럼 ― 그 꿈으로 다시 이어졌다.

점심을 먹고 나서 알베르토는 쥐노 대로 47번가의 허름한 건물에 있는 테오도르 프랑켈 박사에게 상담하러 갔다. 두 사람은 가까운 친구 사이였다. 프랑켈은 유달리 소심했고 모임에서도 여러 시간 동안 한마디도 하지 않고 앉아 있곤 했다. 알베르토는 그에게 믿음을 주고 그의 마음을 열어 느긋하게 자신에 관한 이야기를 하게 만들었다. 바로 이처럼 격려하고 고무하게 만드는 효과가 예술가와 의사의 우정의 바탕이었다. 의사는 필요할 때 충고와 약으로 그의 친절함에 보답할 준비가 되어 있었고 자주 그렇게 해 주었다. 프랑켈이 1930년에 명백한 맹장염을 오진했는데도 알베르토는 계속 그의 능력을 믿었고, 그를 파리에서 가장 훌륭한 의사라고 말하기도 했다. 만약 통찰력 있는 관찰자였다면 알베르토의 그런 열정이야말로 그 의사가 최악이라는 사실을 암시한 것이라고 결론지을 수도 있다. 그러나 이날 상담하러 온 불평

거리에 대한 의사의 처방은 적절하게도 설파제였다.

　프랭켈의 진료실에서 나온 알베르토는 길을 가로질러 몽마르트르의 중앙 약국으로 가는 숲 아래 언덕으로 내려갔다. 약국 앞 작은 광장에는 석물이 하나 있었다. 한때 알베르토 친구였던 드랭의 스승이자 애매한 그림을 그리던 평범한 화가 외젠 카리주 Eugène Carrière의 기념비였다. 석물의 받침에 있는 문구 중에는 이런 구절이 있었다. "우리의 감정의 원천을 재발견함으로써 언어를 새롭게 하는 것이 예술이다." 손에 약을 쥐고 약국의 문을 나서던 알베르토는 광장 맞은편을 쳐다보다가 멈칫했다. 그의 눈에 들어온 것은 바로 광장 맞은편에 있는 작은 카페의 간판이었는데, 이름이 '꿈'이었던 것이다.

　점심시간의 대화 도중에 떠오른 자신의 꿈에 대해 생각하면서 집으로 가던 길에, 그는 스핑크스를 마지막으로 방문하기 일주일 전에 스키라와 점심을 먹으면서 『미궁』지에 포토칭의 죽음에 관한 글을 써 주기로 했던 약속이 떠올랐다. 그러나 이제 쓰고 싶은 것은 그의 불행한 종말이 아니라 여전히 그를 사로잡고 있는 어젯밤의 꿈이었다. 다른 모든 것으로 이어지지만 다시 그것으로 되돌아가고, 그것을 통해 동시에 다른 모든 것을 이끌고 나가는 듯한 그 꿈에 대해서였다. 그래서 그는 그날 밤 그 꿈에 대한 원고를 쓰기 시작해서 "꿈, 스핑크스 그리고 T의 죽음 Le Rêve, le Sphinx et la mort de T."이라는 제목으로 발표하게 된다. 정식으로 발표된 24편의 자코메티의 글 중에서 이 글은 「어제, 흐르는 모래」와 함께 자전적으로 가장 중요하고 도발적이다. 이 글이 『미궁』에 실린 것

도 잘 어울린다. 그 꿈은 근본적으로 미궁이며, 반복적으로 그 자신에게로 파고든다. 그 꿈에서 다른 주제로 나아가지만 결국 그 꿈으로 돌아온다. 다른 주제로 인도되지만 결국에는 시간과 공간 속에서는 모든 것이 어떤 이해할 수 없는 연속체, 즉 삶 자체 안에서 동시에 존재하지만 파악하기 어려운 존재들인 것처럼, 무 nothing 속에서는 어떤 것도 분명한 종결이나 확실한 의미가 없다는 결론에 이른다.

꿈은 아주 오래전부터 인간의 실존에 매우 중요한 것으로 간주되어 왔으며, 최근에는 핵심적인 것으로 여겨지고 있다. 프로이트를 전후해서 꿈의 의미와 해석에 관한 수없이 많은 이론이 있었지만 그것이 심오하다는 사실에 의문을 제기하는 사람은 아무도 없었다. 자코메티의 꿈은 그가 지속적으로 의식하고 말했다는 점에서, 그것을 글로 썼다는 점에서, 무엇보다도 그것을 발표했다는 점에서 중요하다. 간단히 말해 자신의 인생과 작품에 관심이 있는 사람이라면 아무도 그의 꿈의 중요성을 무시해서는 안 된다는 사실을 분명히 하려고 했던 것이다.

꿈에 나타나는 거미는 대체로 여성의 질을 상징하는 것으로 해석된다. 특히 무섭고 위협적인 거미는 위험하고 게걸스럽게 먹어치우는 암거미를 표현하는 것으로 받아들여진다. 이런 상징은 암거미가 상대를 잡아먹는 성향이 있다는 사실에 의해 실증된다. 수컷이 더 작고 암컷의 식욕이 더 왕성하기 때문에, 수컷은 생명의 위험을 무릅쓰고 짝짓기를 위해 다가가고 볼일이 끝나면 잡아먹히는 일이 다반사다. 위험을 감지한 수컷은 조심스럽게 접근해

서 아주 가까이 가기 전에 몇 시간 동안 암컷 근처에서 기다린다. 이런 맥락에서 알베르토가 수년 동안 침대 머리 위 벽에, 나중에 〈밤에 자기 방에서 고통받는 여인〉과 〈목이 잘린 여인〉으로 발전하는 〈거미 모양의 여인〉이라는 조각 작품을 걸어 놓았다는 사실을 기억할 필요가 있다. 이렇게 이 작품들은 승화된 영적인 번민을 표현하는 동시에 성적인 폭력성, 여성에 대한 지독한 적의를 장엄하게 전달하도록 고안되었다. 알베르토는 꿈속에서 거미를 죽이고자 하는 욕구를 직접 실행하지는 못한다. 한마디로 말해서 그는 성적 불능인 것이다. 그래서 그 꿈은 꿈속에서 꾸는 꿈이 되어, 상황에 의해 야기된 불안이 너무 커서 꿈꾸는 이가 자신에게 "단지 꿈일 뿐"이라고 확신시켜야 한다는 것을 암시한다. 더 끔찍한 거미가 나타나자 아네트는 무서워하지 않고 그것을 쓰다듬었다. 따라서 그에게는 그것을 죽여야 할 다른 사람, 즉 대리인이 필요했다. 자기보다 힘이 더 세고 겁이 없는 다른 사람, 즉 성적인 능력이 있는 누군가를 원했던 것이다. 그러나 그 결과 그는 뭔가 귀중한 것이 사라졌음을 깨닫게 되었고, 매장이라는 절차를 통해 범죄의 증거를 소멸시키고 싶어 한다. 어린 시절 훔친 빵을 묻었듯이, 그리고 반 뫼르스가 죽은 후 베네치아의 수로에 빵을 던졌듯이 말이다.

어떤 사람의 꿈의 의미를 파악하려면 꿈꾸기 전에 그에게 무슨 일이 있었는지를 아는 것이 중요하다. 알베르토는 그런 정보를 제공하려고 각별히 노력했다. 매춘부와 관계를 가져 성병에 걸렸다는 사실을 애인에게 알리자 그녀는 웃으며 증상을 보여 달라고

했는데, 그런 반응이 모욕적이지는 않았더라도 굴욕적으로 느껴졌을 수는 있다.

악몽은 결정적인 발전의 시기에 자주 나타나며, 그런 변화와 연결된 갈등을 표현한다. 그러나 어떤 꿈의 본질적인 특징 중 한 가지는, 그 꿈을 꾸는 사람에게는 무의미하거나 이해할 수 없는 것처럼 보인다는 점이다. 알베르토가 자기 꿈의 의미를 이해했다면 그는 결코 그것에 관해 이야기하고 글로 쓰고 발표하려고 마음먹지 못했을 것이다. 그는 그 꿈이 자신의 내면에서 오랫동안 억눌려 왔던 어떤 충동을 — 예를 들면 그 네덜란드인의 죽음에 관해 글을 쓰고 싶은 욕망을 — 해방했다고 명확하게 설명했다. 그는 진실을 보고 말하려는 충동이 강했다. 그는 스스로를 드러낼 필요, 즉 자기가 누구이고 왜 그런지를 보여 줄 필요가 있었지만, 하나를 드러내면 다른 것도 불러내야 하므로 늘 완전한 이해는 무한하게 늦추어졌다. 창조성은 그런 악몽을 꿈꾸도록 하는 갈등에 대한 한 가지 대안이다. 꿈속에서 우리의 가장 강력하지만 가장 조심스럽게 은폐된 욕구, 즉 가끔은 의식과 일치하지 않는 면밀한 욕구를 지배하는 것과 똑같은 메커니즘이 예술 작품의 생성을 지배한다.

알베르토의 꿈에 담긴 함축이 끝이 없기 때문에 「꿈, 스핑크스 그리고 T의 죽음」이 『미궁』 12월호에 실렸을 때 그의 어머니가 받은 느낌까지 검토하고 고찰을 끝내려 한다. 그녀는 그것을 보지 않은 것 같지만 아들은 볼 수도 있다고 생각했다. 아네타가 여전히 머물고 있던 제네바에서 그 글이 출판되고 팔렸기 때문이

다. 알베르토와 관계가 있다는 것을 알았다면 그녀는 분명히 한 부 샀을 것이다. 알베르토는 이 점을 잘 알고 있었기에 글을 기고하기로 결심했을 때 그로 인한 결과를 감수할 각오를 했다. 아네트가 알베르토의 병을 알았을 때 웃으면서 흥미로워했을 것임을 예상할 수 있듯이, 아네타가 그런 사실과 의미를 알았다면 당황할 것도 예상할 수 있었다. 「어제, 흐르는 모래」로 놀라고 충격을 받은 그 고결한 부인은 자신을 그대로 드러낸 이번 글의 마지막 내용을 보았다면 정신을 잃었을 것이다. 어머니가 걱정할 만한 것은 어떻게든 모르게 하려고 남다른 노력을 해 온 그가, 위험한 줄 알면서도 어떻게 그런 모험을 할 수 있었는지가 궁금하지 않을 수 없다. 그런 위험성을 인식했어도 본성상 어쩔 수 없이 모험을 할 수밖에 없었고, 그런 시도는 그 꿈의 두려움, 열정 및 결실과 결합되었을 것이다.

자코메티의 조각은 계속해서 키가 커지고 날씬해졌으며, 발은 긴 덩어리가 되었다. 그는 이처럼 급격하게 비례가 변한 것에 처음에는 놀랐지만, 곧 기뻐하면서 친밀감을 느끼고 다시는 작은 형상들의 차원으로 돌아가지 않았다. 작은 형상들은 원래 인간의 이미지를 한눈에 온전히 인식할 수 있을 정도로 축소함으로써 시각의 정확함과 강력함을 전달하기 위해 만들었던 것이다. 그러나 이 극단적인 전체상은 진실하고 강력한 이미지를 만들어 내는 데 성공했음에도 불구하고, 다른 한편으로는 인간 존재의 표현력 전체를 발산하는 데는 실패했다. 따라서 문제는 지각의 직접성

을 전혀 잃지 않고 표현의 전체성을 이루는 것이었다. 단순히 형상을 확대한다고 되는 것도 아니었다. 그것의 핵심은 작다는 것이었고, 따라서 핵심을 유지하면서도 크기를 제공해 줄 등가물을 찾아야 했는데, 그것이 바로 가늘어짐이었다. 한눈에 형상 전체를 바라볼 수 있고 적절한 인물상이라는 인상을 줄 수 있는 동시에, 그런 인상이 예술 작품에서 나온다는 것을 그 스타일로 강조하고 있는 것이다.

길고 날씬한 형상은 그 이상의 효과도 있다. 작은 형상들에서는 이미지의 역동성이 그것들을 정당화해 주는 모든 것이었는데 반해, 길고 날씬한 형상에서는 재료의 역동성 자체도 생명력을 발생시킨다. 자코메티는 이때부터 계속해서 재료를 가지고 효과적으로 표현했다. 이전보다 더 생생하고 눈에 띄게, 즉 그 예술가의 손가락이 만질 수 있고, 창조와 비전이 지배하는 눈으로 알아볼 수 있는 방식으로 표현한 것이다. 그의 조각 작품은 거칠고 결이 있고 파이고 알갱이들이 있기도 했는데, 그래서 인간의 피부와도 달랐지만 스스로 희미한 빛을 내는 생기가 있었다. 이처럼 살아 있는 듯한 조각의 표면은 관객의 눈을 더욱 적극적으로 끌어들여서 작품의 부피를 더 크게 보이도록 하고, 그 자체의 생명력에 관심을 집중시킴으로써 인간의 이미지를 고정된 거리에 효과적으로 위치시킨다. 거의 대부분 여성상인 자코메티의 형상은 더 커지는 반면 조금도 더 가까이 오지 않았으며, 일상적인 삶의 기만적인 견고함도 얻지 못했다. 그것들은 크기는 했지만 물리적인 허약함의 전형이었고, 성용 문자* 같이 멀리 있어서 가까이하

기 어려웠다.

알베르토는 "중요한 것은, 주체의 시각에서 느껴진 것에 가장 가까운 감각을 전달할 수 있는 대상을 창조하는 일이다"라고 거듭 말했다. 물론 주체가 경험한 감각, 그리고 닮은 것이 분명하지만 대상을 통해 경험하는 감각은, 대상과 주체가 본질적으로 완전히 다른 만큼 비교할 수도 없기 때문에 간단한 문제는 아니다. 피할 수 없는 갈등의 극적 사건이, 주관적인 시각과 객관적인 시각이 조화를 이루는 것이 분명한 지각 과정을 주관한다. 형이상학적인 주고받기라는 맥락에서 드로잉과 회화는 그에게 점점 중요해져 갔다. 선형이라는 이차원적인 양태로 모든 작업의 불확실한 결과를 보다 더 직접적으로 경험하고 탐구할 수 있었다. 바로 그 불확실성에서 모순적인 권위를 지닌 하나의 스타일을 형성해 낸 것이다. 신경질적이고 허약한 선, 여러 번 반복해서 그려 낸 모양에는 결과를 회의적으로 보는 그의 감각이 가득 차 있다. 그의 드로잉들은 형태의 확실성이나 외양의 신빙성을 전달하기보다는, 오히려 그것이 실패의 증거이기에 확인되는 성취의 중요성을 전달하고 있다. 이 세계에서 사물에 대한 최종적인 시각은 있을 수 없다. 가능하다고 주장하는 사람들은 사서 고생하는 것이다. 알베르토는 그 모든 가능성을 부인하면서, 불가능한 것에 대한 새로운 공격으로 각각의 작품에 착수했다.

• 고대 이집트의 상형 문자를 흘려 쓴 초서체 문자

42
뉴욕에서 성공을 거두다

1946년에서 1947년 사이의 겨울은 혹독했다. 작업실 난방은 물론이고 취사용으로도 연료가 충분하지 않아서 작업을 하지 못한 날이 있을 정도였지만 그는 어머니에게 걱정할 필요가 없다며 안심시켰다. 하던 일을 언제든지 처음처럼 다시 시작할 각오가 되어 있었기 때문에 결국에는 필요한 만큼의 돈을 벌 수 있을 것이라고 말했다. 그러나 무력감과 막연하게나마 불행을 느끼고 있었기에 실제로는 자신이 없었을지도 모른다. 이런 상황에서는 창조적인 열망을 생산적으로 만들 수 있는 미래를 꿈꾸기 어려웠다.

패트리샤 마타와 그녀의 남편은 계속해서 알베르토와 아네트에게 많은 관심을 가져 주었다. 그들은 초기의 초현실주의 조각 작품을 몇 점 샀고, 최근의 작품도 그 이상으로 구입해 주어 자코메티의 재정에 도움이 되었다. 스스로 창조의 충동을 느낀 패트

리샤는 사진에 관심을 갖게 되었고, 덕분에 알베르토와 그의 작품 사진이 많이 남게 되었다. 한편 남편과의 관계가 나빠지자 그녀는 다른 누군가의 관심을 받고 싶어졌는데, 그에 걸맞은 적절한 재산과 환경을 가진 피에르 마티스가 준비되어 있었다. 그의 결혼 생활 역시 만족스럽지 못한 상황이었으므로 아름다움과 젊음, 재력을 가진 패트리샤는 매력적일 수밖에 없었으며, 아울러 예술과 예술가들에 대한 의욕적인 열정은 현실적인 가산점이 되었다. 그녀의 입장에서는 칠레 출신 화가를 떠나 프랑스계 미국인인 그 화상을 만난 것이 행복한 전환점이 되리라고 생각했다. 나이가 아버지뻘이라는 것이 조금 마음에 걸렸지만 피에르는 신사이자 멋쟁이이며 좋은 술을 즐기고 수준급의 농담도 할 줄 알았다. 그는 자신의 만족감을 위해 돈을 아낌없이 쓸 준비가 되어 있었으며, 스스로를 따뜻하고 매력 있게 보이는 방법도 알고 있었다. 그들이 결혼할 것이라는 소문이 돌기 시작했다.

버릇없고 이기적이며 근본적으로는 단순한 패트리샤지만 존경할 만한 장점 중 하나는 친구들, 특히 예술가 친구들의 처지에 진정한 관심을 기울인다는 점이다. 특히 알베르토에게 헌신적이었던 그녀는 자신의 구혼자에게 그의 장점을 설득력 있게 말했다. 물론 당시의 피에르는 설득당하기 쉬운 상태였으므로, 1947년 초 자코메티의 작품들을 보기 위해 이폴리트맹드롱 거리를 다시 방문한다. 게다가 세계관 자체가 최근에 급격한 변화를 겪은 그는 마음이 변해 세상을 달리 보고 있었다. 새롭게 본 작품들이 작년에 본 것들과 전혀 다르자 피에르는 매우 놀라면서 기분이

좋아졌다. 지난번에 자신이 충고했던 대로 키 크고 날씬한 작품들로 멋지게 승화되었다는 느낌에 우쭐하기까지 했을 것이다. 온통 만족감에 휩싸인 그는 곧바로 약식 계약을 하고, 양측이 합의하면 뉴욕의 피에르 마티스 갤러리에서 작품을 전시하고 판매하기로 약속했다.

적절한 시점에서 계약이 이루어졌다고는 해도 피에르가 돈 나가는 것을 꺼렸으므로 어려운 물질적 상황이 금방 호전된 것은 아니었다. 그러나 앞으로 더 좋은 날이 올 것이라는 희망은 가질 수 있었다. 또한 즉시 변한 것은 예술가와 작품의 관계, 즉 작품을 바라보는 방식과 작품의 전망에 대한 느낌이었다. 뉴욕 개인전 계획이 세워졌다. 자코메티는 10년 이상 개인전을 열지 않았다. 이곳저곳의 단체전에 최근에 만든 작품을 몇 점 출품하고『카이에 다르』에 작품 사진을 몇 장 실은 것만으로는, 그의 작품에 나타난 중대한 진전에 대한 포괄적이고 조리 있는 설명이 나올 수 없었다. 그러나 이번에 계획 중인 세계의 중심에서 열리는 커다란 전시회가 성사되면, 그런 것이 가능할 것이었다. 또한 그는 이번 전시회가 그의 능력을 정확히 판단할 기회가 될 것으로 기대했다. 마흔다섯이 될 때까지 업적을 증명하지 못한 사람은 이후에도 가능성이 없을 것이다. 걱정할 정도는 아니지만 그는 오래 전부터 전시회에 대해 상반된 생각을 가지고 있었다. 그는 자신이 이룬 가치에 대해서는 전혀 의심하지 않았다. 그러나 동시에 어떤 작품을 전시한다는 것은 최종적인 주장이라고 알고 있는데, 자신에게는 최종적인 주장이라고 할 만한 것이 없다고 생각하기

도 했다. 그는 창조 행위는 끝이 없으며 예측 불가능하고, 매시간까지는 아니더라도 매일 새로 시작하는 것이라고 생각했다. 그러나 그는 앞으로 나아갔다. 결과물이 있었고 그것은 조만간 기회를 얻어야 한다.

알베르토는 덩어리 모양의 커다란 발을 가진 키 크고 날씬한 여인을 가지고, 근본적으로 다른 형태와 내용을 가진 조각품을 자유롭게 만들었다. 근원적인 종류의 자유로움 역시 그처럼 긴 잠정적인 시기를 거친 후에 전시회라는 도전에 나섰다. 그 긴 세월 동안 모호함 속에서 일해 온 것이 힘을 얻었고, 그렇게 해 온 일이 가치 있었다고 증명하기 위해서는 또 다른 종류의 에너지가 필요했다. 자코메티에게 1947년은 놀랄 만큼 생산적인 해였다. 실물 크기의 여인상 몇 점, 둘 다 실물 크기인 걸어가는 남자 한 점과 가리키는 남자 한 점, 보다 작은 형상 여러 점, 받침대 위에 있는 반신상 몇 점, 입을 벌린 채 막대기 위에 꽂혀 있는 한 남자의 두상, 새장 안에 매달려 있는 터무니없이 늘어진 코에 찡그린 얼굴을 하고 있는 작은 두상이 있는 그로테스크한 조각 작품뿐 아니라 수많은 회화와 디에고와 어머니를 그린 초상화가 있었다. 이외에도 반신상들과 관련된 두상들을 연구했고, 그 이후 늘 그렇듯이 많은 드로잉을 만들어 냈다. 그리고 그해가 끝나갈 무렵, 뉴욕 전시회에 내놓을 작품을 고르러 온 마티스에게 보여 줄 작품은 풍부했다.

그중에서 가장 탁월한 것은 바로 그 날씬하고 발이 큰 여인들이었다. 조각가의 손에서 막 완성된 그 작품들은 분명히 매우 신비

로웠다. 에트루리아 조각이 어렴풋하게 떠오르기는 하지만 분명히 달랐고, 그보다는 오히려 이집트 신상의 영혼에 훨씬 더 가까웠다. 세상의 위대한 종교 미술은 항상 여성적인 원리와 관련되었으며, 그런 걸작품은 심오한 적막감에 휩싸여 있다. 그 신상들은 분발하거나 애쓰지 않고, 그저 있을 뿐이다. 그 신상들의 존재의 법칙은 아무것도 하지 않고 그냥 있는 것이다. 자코메티의 조각 작품 역시 같은 법칙으로 존재한다. 고대 이집트 시절 조각가는 "살아 있게 하는 사람"이라고 불렸다. 그들의 작품은 과거와 미래를 모두 시간의 흐름에서 분리하면서 영원의 개념을 표현하기 위해 만들어졌다. 그 작품들은 죽음의 '거짓'을 폭로하기 위해 삶에 '진실'했다. 그 작품들은 인간의 삶의 조건의 방식이나 이유를 말하지 않았을 뿐 아니라 영원하고 경험적인 무엇에 대해서도 전혀 언급하지 않았다. 알베르토의 여인들에게도 이와 똑같이 말할 수 있을 것이다.

1947년에 처음으로 남성 전신상이 그의 원숙한 스타일로 만들어졌다. 그의 조각에서는 대체로 구체적인 성적 특징이 모호하기는 하지만 남성상은 분명히 남성인 데다가 대부분 걷고 있는 등의 동작을 하고 있다는 점에서 여성상과 구별된다. 동작을 묘사하는 방향으로의 매우 조심스러운 첫걸음이 15년 전 한 여성상에서 나타난 적이 있지만 많이 움직였다고 할 수는 없는 반면 1947년에 만든 실물 크기의 남성상은 분명히 앞으로 움직이고 있다. 그의 자세는 움직이려는 힘의 출발점이었고, 그의 발걸음을 따라 걷고 있는 많은 남자가 큰 걸음으로 활보한다. 움직이고 있는 남

자들의 이런 동작은 미술가 자신의 걸음걸이가 다른 사람들과 같지 않다는 사실에 자극을 받았을 가능성도 있지만, 그렇다고 하기에는 너무나 잘 들어맞고 지나치게 분명했다. 간단히 말해서, 너무 쉬워 보인다는 말이다. 알베르토는 쉬운 것에 이끌리지 않았고, 가능해 보이는 것에 대해서는 더더욱 그랬다. 그는 단순한 문제의 해결 방법이 오히려 복잡하다는 것을 알았고, 아울러 천성적으로 해결할 수 없는 것들에 매력을 느꼈다. 그가 이상하게 부풀어 오른 발을 가졌지만 성큼성큼 걷는 남자들의 조각을 만드는 것으로 부상당한 발이라는 문제를 승화시키거나 해결하려 했다고 추측하는 것은 미학적으로 본말이 전도된 것이다. 상식이 있는 예술가라면 아무도 그렇게 하지는 않을 것이다. 그에게 불구가 된 발은 죽을 때까지 풀기 어려운 문제였을 텐데, 답을 알았다면 그것은 아마도 발생한 일에 대한 설명이 완전히 잘못되었기 때문일 것이다.

〈가리키는 남자Man Pointing〉는 1947년에 제작된 조각의 영어식 이름이다. 작가가 프랑스어로 지은 제목인 〈손가락을 가진 남자 Man with Finger〉가 더 평범하고 더 의미 있게 보이지만 뭔가를 가리키고 있는 것만은 분명하다. 그의 가장 중요하고 도발적인 작품 중 하나로 폭넓게 인정받고 있는 이 작품은, 실물 크기에 당당한 자신감을 보이며 똑바로 서 있다. 큰 발은 좁은 받침대 위에 놓여 있고, 오른팔은 어깨높이로 들어서 손가락을 뻗고 있다. 마치 밖을 주시함으로써 신호를 따르려는 듯이 들어 올린 얼굴은 손가락이 가리키는 방향을 보고 있다. 왼팔도 들어 올렸지만 팔꿈치

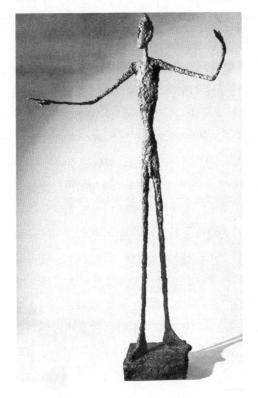

〈가리키는 남자〉(1947)

를 구부려 약간 앞으로 감싸는 자세를 취하고 있다. 이에 대해 그가 옆에 다른 인물상을 놓으려 했다는 견해도 있는데, 그랬다면 감싸는 왼팔 안쪽에 만들 예정이었을 것이다. 그러나 그곳은 비어 있으며, 작품 속의 남자는 기대했을지라도 영원히 혼자 서 있을 수밖에 없게 되었다. 그의 이런 자세와 가리킴은 우리 자신이 아니면 반응을 불러일으키지 않으며, 그 남자의 기원과 목적이라는 신비로움 자체로 되돌아간다. 한쪽 손으로는 허공을 보호하고 있고 다른 손으로는 가리키고 있는 세상에서 그는 벌거벗은 채 서 있다. 성기를 분명히 드러내고 있다는 점에서 이 작품은 자코메티의 모든 작품 중에서 적나라하게 벌거벗고 있는 유일한 작품이다. 성기 자체는 작품에 아무런 의미도 없다고 하지만 알베르토 자신은 〈손가락을 가진 남자〉의 성이 너무나 중요해서 자신을 포함한 어느 누군가의 상상력에 맡길 수만은 없다고 느꼈던 것이 분명하다. 청동으로 만든 작품의 면면을 자세히 살펴보면 ─ 적어도 그를 아는 사람들에게는 ─ 그것이 조각가를 닮은 것처럼 보인다. 간혹 그의 작품이 그를 닮는 경우가 있는 것도 사실이지만, 한편으로는 그 역시 부스스하게 헝클어진 머리카락과 울퉁불퉁하고 주름진 얼굴이 자기 작품의 인물을 점점 더 닮아 갔다. 결국 〈가리키는 남자〉는 그 자신의 실존 문제를 가리키는 것이고, 더 나아가 그를 만들어 낸 조물주를 가리키고 있다. 꼭 그래야 한다는 듯이.

키 크고 날씬한 여인상들, 〈걸어가는 남자Walking Man〉 그리고 〈가리키는 남자〉 외에도 함께 만든 작품이 많았는데, 그중 세 작

품이 특히 주목할 만하다. 그 작품들은 미적으로 탁월하며, 그가 여전히 자신에게 근원적으로 중요한 경험에서 독창성과 신념을 끌어낸다는 증거가 된다. 아울러 어떤 예술 작품의 순수하게 예술적인 부분이 누구의 작품인지를 판별해 주는 모든 것이어야 할 필요가 없음을 상기해 주기도 한다.

이 흥미로운 세 작품 중 하나는 〈장대 위의 두상Head on a Rod〉이다. 고문을 당해 놀라서 기괴하게 입을 벌리고 있는, 목이 없는 두상은 창에 꽂힌 듯 막대기 위에 놓여 있다. 입은 벌어져서 소리 없는 시커먼 구멍을 만들고 있고, 눈은 튀어나와 있지만 시력이 없는 죽은 사람의 머리다. 자코메티의 작품 중에서 인간이 먼지로 돌아갈 수 있다는 사실을 이처럼 노골적으로 드러낸 것은 없다. 알베르토의 그 유명한 선입관과 특정한 옛 기억의 후유증 속에 쉽게 안주하려는 성향과 더불어 〈장대 위의 두상〉은 옛 사건을 확인할 수 있는 죽음의 상징으로 여겨진다. 그러나 그보다는 포토칭의 비참한 종말을 떠오르게 하는 작품으로 보는 것이 더욱 그럴듯한 해석일 것이다.

두 번째 작품인 〈코The Nose〉는 죽은 반 뫼르스의 침대 곁에서 밤을 새워야 했을 때를 의미하는 것처럼 보이며, 그때의 경험은 얼마 전의 악몽으로 새롭게 다가왔다. 알베르토는 비극적인 측면, 즉 푹 패인 볼, 벌어진 입술, 볼수록 점점 길어지는 듯이 보이던 코를 묘사하려는 자신의 의도를 예리하게 기억해 냈다. 정말로 잊을 수 없는 이미지였다. 길고 끝이 점점 뾰족해지는 위험한 꼬챙이처럼 코는 터무니없게 비죽 튀어나왔다. 크게 벌리고 있는

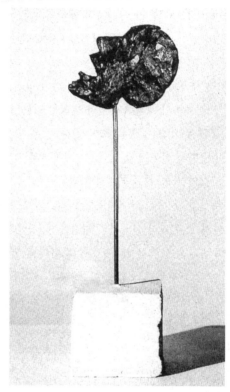

〈장대 위의 두상〉(1947)

입만이 인식할 수 있는 다른 유일한 부분이며, 생기 없고 움푹 파이고 볼록한 목이 있고, 균형감 있게 작은 머리, 즉 지바로 인디언의 전리품처럼 일그러지고 쪼그라든 머리에서 코가 튀어나와 있다. 이 괴상한 인간을 닮은 물건이 테두리 안에 전리품처럼 매달려 있다. 작가는 초현실주의 시절 이후 처음으로 당시에 사용하던 자극적인 효과를 위한 구성적인 장치로 되돌아갔다. 그러나 그 어떤 공상적이고 추상적인 요소들도 매우 진지한 〈코〉의 의미를 모호하게 만들지 못한다.

세 번째 작품 〈손The Hand〉은 앞의 둘과는 달라 보인다. 이 작품은 팔꿈치가 약간 구부러져 있고 너무 말라서 피골이 상접해 보이는 팔 전체를 묘사하고 있다. 한쪽 끝은 둥글고 반대편 끝에는 손가락들을 쫙 벌리고 있는 손이 있으며, 공중에 막대기로 고정되어 있어서 해부학적 연구 대상처럼 보인다. 이 작품은 그의 실존과 경험의 주요 국면에 관해 우연히 살아남은 몇몇 구절을 제외하고는 우리가 언제나 그것을 본 방식대로 만들었다. 그에게 가장 문제가 되었던 것은 우선 눈의 상대적인 중요성이었다. 그다음은 발이거나 이탈리아의 산속에서 죽은 채 누워 있던 암스테르담 출신의 노인의 벌어진 입이다. 그는 파리의 피라미드 광장에서 깔려 뭉개진 자신의 발을 생각했다. "아니면, 손가락들이 불에 타서…… 쪼그라들고…… 악취를 풍기는…… 청동으로 된 팔과 손?"(우리는 여기서 또다시, 아무리 정확히 하려고 해도 실수하지 않는 사람은 없다는 것을 알게 된다. 반 뫼르스는 헤이그 태생이지 암스테르담 출신이 아니다.)

그 네덜란드인의 죽음이나 그의 사고와 같은 수준의 설명이 요구되는, 손가락들이 불에 탄 청동 팔은 무엇인가? 몸에서 떨어진 팔, 쪼그라들고 악취를 풍기는 타 버린 손가락들은 무엇인가? 그것은 바로 알베르토가 7년 전 어느 아름다운 6월 아침에 에탕프의 한 마을에서 목격한 것이다. 이 작품은 이렇게 인간이 경험하는 공포의 한 가지인 불태워지는 것의 중요성을 담고 있다. 이로써 우리는 자코메티가 개인적인 것과 보편적인 것을 융합하는 방식을 다시 볼 수 있다.

피에르 마티스는 이렇게 대단한 창조력과 많은 결실에 감탄하면서 그를 찬양하는 전보를 보냈다. 그러나 알베르토는 찬사를 듣는 것을 결코 좋아하지 않았다. 칭찬에 대한 혐오는 만족이 예술가의 적이라는 인식보다 더 뿌리가 깊었다. 그는 거짓 겸손이 아니라 진심으로 자신을 칭찬하지 말아 달라고 요청하고, 그 대신 돈으로 보상해 주기를 바랐다. 피에르는 지출에 대해서는 여전히 신중했다. 찬사의 전보를 보냈어도 그는 이 신인의 가치가 증명될 때까지는 철저하게 관리할 생각이었다.

예술가로서 자코메티는 머나먼 뉴욕에서 일어나는 일에 자신의 미래뿐 아니라 과거까지도 걸 생각이었다. 작품 선택에서도 그런 의도를 분명히 볼 수 있는데, 그의 거의 모든 시기의 작품, 즉 1925년작 〈토르소〉에서부터 초현실주의를 거쳐 당시까지의 모든 작품이 포함되었다. 전혀 아는 바 없는 외국의 도시에서 자신의 일생의 작업을 대중에게 선보이겠다는 결심은 이상하게 보일 수도 있다. 1947년경에 뉴욕이 곧 파리를 대신해서 동시대 문명

의 중심지가 될 것임을 예측한 사람은 아무도 없었다. 그러나 유럽의 화상은 아무도 그의 작품에 관심을 갖지 않았으므로 결국 그로서는 이처럼 드문 기회를 반기지 않을 수 없었다. 아울러 미국에서의 기회를 위해 최선을 다해서 준비한 것은 선견지명이 있었다고 말할 수도 있다. 천재는 뭐가 최선인지도 알았을 것이다. 물론 알베르토는 단 한 순간도 다른 곳에서 살겠다고 생각해 본 적이 없을 정도로 파리를 사랑했다. 그런데도 그는 스스로에 대해서도 그렇듯이, 파리를 어떤 것의 시작이라기보다는 종말이라고 보았다. 그는 파리를, 정신적으로는 자신의 삶과 상상력에 상당히 큰 영향을 주었다고 생각하는 유일한 다른 도시, 즉 가장 뛰어난 예술적 무덤 도시인 베네치아에 비유했다. 그는 자신을 사라져 가는 전통의 마지막 주자 중 하나로 생각하는 동시에 자기 작품으로 그 전통을 다루고 싶어 했다. 오랫동안 자신의 예술과 타인의 삶을 관련시키지 않다가, 새롭게 시작하는 마당으로 신세계의 가장 큰 도시인 뉴욕을 선택함으로써 그는 미지의 세계로 손을 내밀고 있었다.

실질적인 준비가 재빠르게 진행되었다. 피에르 마티스는 확실한 판매 이전에는 돈을 지불하지 않는 인색함에도 불구하고 청동 작품들을 매우 좋아했으므로, 알베르토는 여덟 점에서 열 점의 작품을 말라코프 근교의 공장에서 주조했다. 전시회에 출품할 다른 작품 대부분은 석고였지만 구매자가 나타나면 곧바로 청동으로 만들어 낼 수 있도록 준비해 놓기도 했다. 포함할 만한 조각품 중에 미적인 중요성 이상의 의미를 가지는 것이 하나 있었는

데, 그것은 바로 피카소의 반신상이었다. 피카소는 당시, 특히 미국에서 가장 흥미롭고 논쟁의 대상의 되는 예술가였으므로 피에르는 그것을 전시하고 싶어 했다. 제2차 세계 대전은 미국 사람들의 예술적 관심을 억누르기보다는 오히려 자극했고, 피카소의 이름과 관련되면 거의 알려지지 않았음에도 명성을 가져다주었다. 피에르도 이런 효과를 노리고 있었을 것이다. 그래서 알베르토는, 누군가가 자신의 명성을 위해서 피카소의 반신상을 전시할 것이라고 생각한다면(그리고 그렇게 생각하는 사람들이 분명 있을 것이다) 정말로 불쾌할 것이라고 선언했다. 그렇게 된다면 전시회의 만족감을 완전히 망쳐 버렸을 것이다. 결국 그 반신상을 전시하지 않기로 함으로써 개인전에 대한 작가의 만족감은 손상되지 않았다. 피카소의 반신상은 폐기되었고, 그들의 우정도 그렇게 되었다.

알베르토와 사르트르의 관계의 완전함을 손상시킬 일은 (아직까지는) 생기지 않았다. 피카소만큼 유명하지는 않았지만 그 철학자 역시 세계적인 인물이었고, 그의 명성 또한 대중의 안목에 영향을 미칠 수 있었다. 그러나 사르트르가 자기 친구의 업적을 극구 칭찬하는 것이 온당하지 않다고 생각한 사람은 아무도 없었다. 그는 개인전 카탈로그의 서문으로 무려 4천 자의 글을 써 주었다. "절대적인 것에 대한 탐색The Search for the Absolute"이라는 제목의 글은, 자코메티가 만든 개념을 뼈대로 세운 명석하고 지적인 구조물로, 그의 노력을 실존주의적 참여의 탁월한 사례로 꼽았다.

자코메티는 작품으로 어떤 사상 체계를 표현하거나 설명하려

고 한 적이 없었는데도, 그의 작품은 "실존주의적 실체를 담은 예술An Art of Existential Reality"로, 즉 불확실하고 이해할 수 없는 우주 속 인간의 고독을 형태적으로 묘사하려는 노력으로 간주되었다. 이런 해석이 가능했던 것은 아마도 전후의 불안한 분위기 때문이겠지만, 알베르토 자신은 결코 당대의 영혼을 표현하려는 욕구 같이 분명한 어떤 것에 동기부여되는 사람이 아니었다.

뉴욕의 피에르 마티스 갤러리에서 열린 자코메티의 전시회는 1948년 1월 19일 월요일에 시작되었다. 서른 점 이상의 전시 조각품 중 3분의 2는 〈코〉, 〈손〉, 〈가리키는 남자〉, 크고 작은 서 있는 여인상 몇 점을 포함해 최근에 만든 것이었다. 아울러 1937년에 만든 중요한 회화 작품 두 점, 즉 〈화가의 어머니의 초상〉과 〈찬장 위의 사과〉를 비롯한 많은 드로잉 작품도 전시되었다. 그 전시회는 분명히 인상적이었고, 최근에 만든 청결한 흰색 석고로 만든 — 몇 점은 색이 칠해진 — 많은 조각품은 특히 그랬다. 이전에는 결코 본 적이 없는 신선한 작품들이었지만 그 사실을 알아챈 사람은 물론 많지 않았다. 피에르는 늘 한 예술가의 경력을 대중적으로 알리는 일보다는, 그 예술가의 작품에 드러난 개인적인 측면을 활용하는 것에 더 관심이 많았다. 그리고 그 당시 뉴욕 미술계의 관심은 또 다른 전시회에 집중되어 있었다.

우연의 일치라기에는 매우 흥미로운 일이었다. 알베르토의 자존심으로는 피카소의 반신상을 전시할 수 없었는데, 하필이면 당시 뉴욕 미술계의 모든 관심은 피카소의 최근 회화 작품들의 '세계 최초 전시'에 있었다. 피카소 자체가 뉴스거리였다. 그의 작품

과 개성은 그에게 격분하고 분노했던 사람들까지도 열광시켰다. 신문들은 정치적·윤리적·회화적으로 찬성과 반대의 의견으로 넘쳐 났고, 값비싼 유료 강연은 미술 전문가와 속물 모두를 흥분시켰다. 현대의 다른 어떤 예술가도 대중의 상상력을 그 정도로 사로잡은 이가 없었다. 피카소라는 인물과 그의 경력에 관해서는 출발부터 전설적인 구석이 있었고, 이제는 그 예술가의 정체성과 행위 자체가 전설인 것처럼 여겨지기 시작했다. 그러나 이런 모호함에 관련되지 않으려고 주의하는 자코메티의 통찰력은 역시 그답게 빈틈이 없었다. 그는 만족을 모르는 열망이나 망상으로 인해 자신의 일에서 주의가 흐트러진 적이 없었다.

널리 알려지지도 않았고 호평을 받지도 못했지만 그의 전시회는 성공적이었다. 영향력 있는 컬렉터와 큐레이터, 미술가들이 보고 이야기를 나누었으며 그의 작품들이 매우 중요하다고 선언한 것이다. 피에르가 그다지 열심히 팔려고 노력하지 않았는데도 작품은 꽤 많이 팔렸다. 화상으로서보다는 컬렉터로서 더 유능했던 피에르 자신이 최고의 작품을 많이 구입했고, 패트리샤 마타는 회화 한 점과 조각 두 점을 구입했다. 그 전시회가 전적으로 그녀의 사진에 대한 재능뿐 아니라 그녀의 안목과 매력 덕분이었다는 사실은, 전시회 카탈로그의 첫 페이지에 적혀 있는, 작품 사진은 '패트리샤'가 촬영했다는 구절로 넌지시 암시되어 있다. 그리고 그것은 또한 피에르 마티스가 패트리샤에게 얼마나 고마워하는지를 표현하는 또 하나의 방법이었을 것이다. 그들은 그 후 오래지 않아 결혼을 한다.

43
아네트의 초상

아네트는 비서로 일하는 것이 즐겁지 않았다. 일자리 때문이 아니라 알베르토의 연인으로 파리에 온 데다가 규칙적인 출근으로 예전의 부르주아적 분위기가 느껴지는 것도 그다지 마음에 들지 않았다. 스스로 생활비를 벌겠다고 했지만 더 벌기보다는 차라리 절약하며 사는 것이 나을 듯싶었다. 그녀에게도 궁핍하다는 것은 그리 큰 문제가 아니었고, 그런 점에서 그들은 생각이 같았다. 그녀가 알베르토를 먹여살리는 것처럼 보이는 것도 자연스러운 일이었고, 언제나 그런 것은 아니지만 좋아질 날이 있으리라고 기대하면서 현실에 최선을 다해야 한다는 것도 매우 자연스러운 일이었다. 이 모든 것을 종합해 볼 때 알베르토와 아네트는 잘 살고 있다고 봐야 한다. 그녀는 쾌활하고 성품이 좋았으며 편안했다. 심지어 그가 가장 심각하게 생각했던 상황도 그렇지 않게 받아들

인 것은 사실 그들 모두에게 이로운 방식이었다. 알베르토는 그녀에게서 이사벨에게 느꼈던 것과 같은 종류의 열정을 기대하거나 느끼지는 않았으며, 그것 역시 그들에게 이로웠다. 이사벨과 함께한 열정의 세월 동안에는 걸작이 많이 만들어지지 않았지만, 아네트와 함께 했던 시절에는 매우 걸작은 많이 만들었다.

그럼에도 불구하고 그들의 관계는 알베르토 때문에 대단히 복잡했다. 그녀는 그의 복잡함에 최대한 순응할 수밖에 없었다. 양면성을 보이면서 성가시게 굴거나 가끔은 가혹하게 대하면서도 알베르토는 아버지 같은 애인 역할을 원했을 것이다. 반면에 아네트는 그가 원하는 것은 무엇이든 즐겁게 했고 즐거워했다. 어쨌든 모든 것에 적응할 필요가 있었다. 그러나 알베르토가 그녀의 다양한 호의를 기꺼이 받아들인 이유가, 그가 보통의 만족을 충족시킬 능력이 없기 때문만은 아니고, 타인의 욕구를 반복적으로 증명할 때 자신의 욕구를 가장 만족스럽게 확인할 수 있었기 때문이라는 사실을 알고 나서는 당혹감을 느끼거나 충격을 받았을지도 모른다. 물론 이것은 추측에 불과하지만, 알베르토가 매춘부를 지속적으로 선호했다는 유명한 사실에 의해 부풀려지고 관심을 끌었던 것도 사실이다.

침실의 문이 닫혀 있을 때 두 사람이 무엇을 하고 있었는지는 당연히 그들만이 알 것이다. 그러나 방문이 조금 열린 상태라면 상황은 달라진다. 보이는 사람만이 아니라 보는 사람의 허락도 받아야 한다. 둘이라는 집단이 셋이라는 군중이 되면 집단적인 본능이 사생활의 특권을 파기한다. 위대한 능력을 가진 사람들의

그림자는 그만큼 짙어서 주변에는 늘 어두운 구석이 발견된다. 그것은 솔직함으로만 분명해질 수 있고, 얼마나 분명한지는 알베르토가 맨 먼저 인정할 우리의 볼 권리에 달려 있다. 그는 함께 생활하는 사람에게 똑같이 살 것을 강요하는, 같이 살기 어려운 사람이었다. 그러나 자기가 스스로에게 했던 만큼의 헌신을 그들에게 요구하지는 않았고, 자기 혼자 가야 한다는 것을 알고 있었다. 또한 물론 실패로 돌아갔지만 적어도 보통 사람만큼은 타인의 본연의 모습을 존중하려고 노력하여 그 흔적을 남기기도 했다. 다른 방식으로 아네트에게도 노력한 흔적이 보인다. 여자의 입장에서는 자신의 남자가 다른 여자에게서 욕구를 해결한다는 것은 이해하기 어려운 일이었을 것이다.

　20년간 떨어진 적이 없는 형제 사이에서 그녀의 자리매김은 쉽지 않았다. 디에고는 여자가 남자만큼 능력이 있다고 생각하지 않았고, 쉽게 친해질 수 있다고도 생각하지 않았다. 같이 살고 있는 넬리는 여전히 눈에 띄지 않는 곳에 머물러 있었다. 좋든 싫든 그녀는 자신의 위치를 알고 있었고, 자코메티 가문에서 받아들이려 하지 않는다는 사실도 느끼고 있었다. 그러나 아네트는 달랐다. 알베르토는 그녀를 받아들였고 자신의 삶 안에 그녀를 들여놓았다. 디에고와 브루노, 오데트도 그녀의 권리를 인정했지만 가족의 가장 중요한 한 사람은 그렇게 쉽게 받아들이지 않았다. 아네타는 사랑스러운 아들과 제네바 근교 출신의 젊은 아가씨 사이의 관계를 알고도 인정하지 않았다. 아네트는 이 까다로운 가장에게 자기 사진을 보내자고 제안했지만 알베르토는 디에고가

똑같은 방법을 쓰다 실패했다고 말했다. 그는 어쩔 수 없이 혼자서 어머니를 방문해야 했고, 그러는 편이 두 사람 모두에게 이로웠다.

알베르토는 계곡 바닥에 햇빛이 전혀 들지 않는 흐린 몇 달간의 스탐파 골짜기를 좋아해서 아네타가 "이런, 너는 그늘을 좋아하는구나"라고 말할 정도였다. 그러나 어머니는 아들의 인생이 그늘에 머물고 있는 것은 전혀 눈치채지 못했다. 그가 흐린 계절을 좋아하는 것을 아쉽게 생각하면서도, 그 때문에 아들이 브레가글리아로 되돌아올 때면 늘 그랬듯이 어머니가 되어 줄 수 있어서 기뻐했다. 그녀는 밥을 먹으라고 그를 채근하고 규칙적인 생활을 하도록 애를 썼다. 그가 아침에 너무 늦게까지 침대에 누워 있으면 거리낌 없이 문을 열고 들어가 창문을 소리 나게 여닫고 마룻바닥에 의자를 쿵쾅거리며 흔들어서 기어코 일어나게 만들었다. 그녀는 그가 단지 그곳에 있다는 이유만으로 그를 위해 최선을 다했다. 이처럼 놀라운 영원한 애정은 그녀의 미덕의 보증서였다. 간혹 아들이 자기를 위해 파리에 일을 남기고 왔다는 것이 마음에 걸리기는 했지만, 자기랑 있으면 휴식을 취할 수 있고, 더 나은 음식을 먹을 수 있고, 규칙적인 생활을 할 수 있을 것이므로 편하게 생각했다. 물론 그곳에서도 작업은 할 수 있었다. 스탐파와 말로야 두 곳에 아버지의 화실이 그대로 있었고, 마녀처럼 보인다고 불평하곤 했지만 어머니가 직접 초상화의 모델이 되어 주기도 했다.

사람들은 모자 간에 서로를 배려하는 표현에 깜짝 놀라는 일

이 많았다. 예컨대 1948년 겨울 그들은 파리 유파의 현대 조각 전시회가 열리고 있는 베른에 갔다. 그곳에 전시된 144점의 작품 중 자코메티의 작품은 6점이었고 아르프, 로랑스, 펩스너Antoine Pevsner 등의 작품도 있었다. 알베르토는 전시회 작품 설치를 까다롭게 하는 것으로 유명했지만, 이번에는 어머니의 주도하에 놀다가 숙제하러 불려온 학생처럼 그녀의 말을 고분고분 들어서 보는 사람들을 놀라게 만들었다. 아네타와 사랑하는 아들을 결속하는 절대적인 유대는 모든 이에게 당연하게 받아들여졌고, 어머니의 사랑이 그를 성공으로 이끌었다는 확신을 평생 유지했다는 것은 잘 알려진 사실이다.

디에고 역시 바로 그런 성공을 위해 배려하는 것을 자신의 천직으로 삼았다. 형이 얼마나 힘든지를 그보다 더 잘 아는 사람은 없었다. 그런 사실을 알고 살아간다는 것 자체가 필생의 사업이었지만 디에고는 그냥 알고 살아가는 것 이상으로 잘해냈다. 그는 알베르토의 조수 역할을 했기 때문에 이런 실질적인 도움은 점점 더 중요해졌다. 그는 조각의 뼈대를 준비했을 뿐 아니라 완성된 작품의 마지막 손질, 즉 청동을 고색창연한 녹청으로 부식시키는 작업까지 했다. 또한 형에게는 없는 현실 감각을 가지고 가격과 판매에 관한 요긴한 조언을 하고, 자주 초상화의 모델이 되기도 했다. 심지어 자기 작품을 몇 점 만들기도 했는데, 이것도 형의 성공을 위해 적지 않게 기여한 부분이었다. 그는 형의 젊은 애인이 어려운 살림살이를 개선하려는 노력을 하지 않는다고 느끼면서도 그럭저럭 잘 지냈으나 넬리는 그렇지 못했다. 디에고는 겉으

로는 불만을 드러내지 않았으며 입을 다무는 것이 형에게 도움이 될 것이라고 생각했다.

1948년의 어느 날, 그들은 이폴리트맹드롱 거리에 있는 알베르토의 작업실 옆방이 비자 그곳에 숙소를 얻어 이사를 했다. 그곳에는 욕실이 없어 개방된 통로 건너편의 공용 화장실을 쓰는 불편을 감수해야 했다. 새로운 침실에는 북쪽에 커다란 창문이 있고, 두 개의 찬장과 선반, 한쪽 구석에 찬물만 나오는 싱크대, 조리용 가스버너, 난방을 위한 석탄 난로, 전기 시설이 있었다. 알베르토와 아네트는 2인용 침대와 서랍장, 탁자 3개와 필요한 만큼의 의자를 추가로 구입하고 여전히 검소한 생활을 했다. 선택의 여지가 없었기에 아네트는 평소처럼 간소한 환경에 적응했고, 필요한 가사 일은 최소화했지만 그것으로 충분했다. 알베르토가 가장 바라지 않는 것은 바로 가정주부(모든 종류의 아내)였기 때문이다. 이폴리트맹드롱 거리에서는 사치스러운 식사가 준비된 적이 거의 없었다. 그런데 아이러니하게도 아네트의 진정한 꿈은 알베르토를 중심으로 안정된 가정생활을 하는 것이었다. 거의 실현 가능성이 없는 일이었으나 그 꿈은 스스로 만든 것이라서 누군가에게 기대할 수 있는 것도 아니었다. 그럭저럭 그녀는 자식처럼 잘 따르면서 형제와 자주 좋은 시간을 보내기도 했다.

화실에서 멀지 않은 알레지아 거리에 예전에 바스티유에서 옥살이를 했던 자크Jacques라는 사람이 운영하는 타마리스라는 식당이 있었다. 그곳은 좀도둑과 무뢰배가 죽치고 있어서 근처에서 무슨 일이 터지면 경찰이 우선적으로 들르는 곳이었다. 따라

서 머리카락에 석고를 붙이고 손톱 아래 진흙이 낀 초라한 두 예술가는 그곳에서도 주목받지 않을 수 있었다. 그곳의 음식은 매우 훌륭하지는 않아도 값싸고 영양이 풍부했으며, 밤이건 낮이건 주문할 수 있고 손님이 원하는 한 계속해서 자리에 앉아 있을 수 있었다. 알베르토와 디에고, 아네트는 타마리스에서 수백 번이나 식사를 했다. 알베르토는 종이로 된 탁자 덮개에 멋진 그림을 수백 장 그렸지만 종업원들이 전부 다 버리고 말았다.

그러는 사이에 그뤼버는 36세의 나이에 결핵에 걸려 부시코 병원에서 사망했다. 그는 디에고의 최고의 친구였고, 알베르토와도 절친해서 10년 이상 동료로서 친밀하게 교제했기 때문에 알베르토는 매우 아쉬워했다. 그뤼버는 살던 집 근처의 공원묘지에 묻혔다. 알베르토는 그에게 유달리 신경을 많이 써 나중에는 묘비를 디자인하기도 했으며, 잘 만들어졌는지 살펴보기 위해 토프리라는 시골 마을에 두 번이나 다녀오기도 했다.

없어진 친구가 다른 친구로 대체될 수 있는 것은 아니지만 자코메티는 새로운 친구들을 쉽게 만났다. 그뤼버가 사망했을 즈음에 그는 평범하지 않은 많은 친구 중에서도 두드러지게 특이한 올리비에 라롱드Olivier Larronde를 만난다. 언론인의 외동아들로 프랑스 남부에서 태어난 그는 전쟁 동안 파리 근처의 작은 마을에서 성장했다. 그는 언어에 천부적인 재능이 있어서 일찍부터 탁월한 시를 쓰기 시작했고, 이야기꾼으로도 뛰어난 경지에 이르렀다. 이런 천부적 재능 외에도 그는 빼어나게 잘생긴 외모에 벌꿀색 머리카락과 매혹적인 미소까지 가지고 있었다. 그러나 이 빛나는

젊은이에게는 어두운 전조가 드리워져 있었다. 그는 열네 살의 나이에 자살한 여동생 미리암Myriam의 기억에 사로잡혀 있었고, 매력적으로 보이고 싶어하기는 했지만 다른 사람에게 이용당하거나 강요당하거나 위축되는 일을 병적으로 두려워했다. 곧 그의 시를 감상하고 그 자체를 매력적으로 보는 사람들이 나타났다. 초기에 그를 주목한 사람 중 하나가, 당시에는 거의 알려지지 않았고 감옥에서 나온 지도 얼마 되지 않았지만 사람의 마음을 끄는 능력이 남다르며 뛰어난 재능을 가지고 있던 장 주네Jean Genet였다. 그는 행복하게도 그 젊은 시인을 한동안 품어 기르게 된다.

그 후 오래지 않아 올리비에는 장 피에르 라클로셰Jean-Pierre Lacloche라는 낭만적이고 자유로운 영혼을 가진 젊은 친구와 사랑에 빠지게 된다. 어둡기는 해도 역시 놀랄 정도로 잘생겼던 그는 시인은 아니었지만 공상적인 기사도의 분위기 속에 살았다. 전쟁 동안 안전한 미국에 있었지만 자유 프랑스군에 낙하산병으로 자원입대해서 자신의 용기를 행동으로 증명하기도 했다. 평화로운 시대에는 다른 종류의 의협심이 필요했다. 그와 그의 형 프랑수아François는 남아메리카 출신의 한량으로 록펠러John D. Rockefeller의 손녀딸과 결혼한 쿠에바스Goerges de Cuevas의 도움을 받게 되었는데, 그때부터 스탠더드 오일Standard Oil의 풍부한 재력의 일부가 라클로셰 형제에게 큰 도움을 주었다. 그러나 사치는 모험스럽지 않았기 때문에 그들은 마약의 도움으로 원하는 것을 얻었다. 장 피에르와 올리비에는 서로에게 끌리면서 둘 다 곧바로 마약에 중독되어 끊을 수 없게 되었다.

두 젊은이는 눈에 띄는 한 쌍이었다. 그들은 정원이 딸린 넓은 아파트에 살면서 화려하고 비싼 가구와 아름다운 의상, 호랑이와 표범 모피, 고대풍의 태피스트리, 금박 액자로 치장된 커다란 그림으로 그곳을 채웠다. 특이한 반려동물을 구입해 몇 년간 크고 작은 암수 원숭이를 많이 키웠으며, 서로에게 그랬던 것 못지않게 원숭이들에게도 큰 관심을 기울였다. 뱀에도 관심이 있어서 몇 마리 구입했고, 유리 수족관에 독이 있는 큰 전갈 몇 마리도 키웠다. 물건들이 어수선하게 꽉 찬 방에는 원숭이의 악취와 아편 향이 배어 있었다. 비싼 물건들이 넘쳐나는 사치스러움과 깨끗함은 별개의 문제였다. 따라서 그 젊은 연인들은 난해하고 세기말적이며 약간은 퇴폐적인 분위기의 삶을 살았다. 라롱드가 세기말에 유행한 모델, 특히 인습적인 구문과 전혀 명료하지 않은 모호하고 생략적인 말라르메Stéphane Mallarmé의 시구에서 자신의 시적 선례를 찾은 것은 그에게는 어울리는 생활방식이었다. 라롱드의 시는 까다롭고 화려한 미문체로, 내용의 중요성보다는 형식의 복잡성을 특징으로 한다. 1948년, 스물한 살 때 그의 첫 시집『신비로운 바리케이드The Mysterious Barricades』가 출판되었고, 자코메티의 삽화가 실려 있는 두 번째 시집『질서 있는 것은 없다Nothing There Is Order』는 10년 후에 나왔다.

시인과 조각가 사이의 친밀한 우정은 빈약해 보일 수도 있다. 관심사에 대한 허물없는 친교와 언제든지 자유분방하게 유쾌해질 수 있다는 것 외에는, 그들을 함께 묶을 만한 것이 거의 없었다. 그러나 그들의 유대감은 매우 깊었으며 시간이 흐를수록, 즉 올

리비에의 삶과 성격이 비참하고 무질서하게 타락해갈수록 우정의 본모습과 깊이는 더욱 분명해졌다. 그는 성격이 나빠졌고, 정신적인 복원력도 없어졌으며, 퇴폐를 도덕적 미덕과 정신적 힘으로 만들 육체적 힘도 사라지고 말았다. 그는 순수함과 미덕의 원천으로 죽은 누이에 대한 기억에 매달렸지만 별로 도움이 되지 못했다. 그리고 그는 자신은 할 수 없다고 생각한 것, 즉 가장 사소한 하찮음의 흔적이나 타락에서 자기 실존의 결정적인 원리를 구해 내는 자코메티의 능력에 이끌렸다. 알베르토는 라롱드의 실패로 인해 마음의 동요가 심했다. 사람들이 이해하기 어려웠던 그들의 우정은 정말로 크게 기대되었지만 그런 기대가 가치 있었다는 증거는 아마도 그것이 종국에는 전혀 쓸모없었다는 것일지도 모른다.

이사벨이 의도적으로 라이보비츠와의 관계를 끝내려고 했는지는 모르겠지만 일은 그녀가 말한 대로 진행되었다. 그들의 연애는 겨우 1년 만에 끝났고, 그녀는 런던으로 돌아가 1947년에 전쟁 중의 남자친구이자 술친구였으며 라이보비츠보다 훨씬 더 유명한 작곡가이자 지휘자인 콘스탄트 램버트와 결혼했다. 그 후 그녀는 자주 파리에 와 알베르토, 발튀스 등과 함께 카페에서 자지러지게 웃어 대며 술을 퍼마셨다. 이사벨을 남자를 해치우는 여자라고 규정했던 알베르토는, 과거의 연인이 자주 공유하는 특권적이지만 가끔은 약간 심술궂은 종류의 친밀감을 함께 나누는 것이 기뻤다. 콘스탄트 램버트는 계속해서 술을 마셔 대다가 결

혼한 지 4년 만에, 45세의 젊은 나이에 죽고 만다.

알베르토는 아네트에게 포즈를 잡아 달라고 요청하기 시작했다. 그렇게 만든 초상화들은 옷을 입었거나 벗었거나 앉아 있거나 서 있는 것들이다. 누드와 옷을 입은 것은 흥미롭게 구분된다. 옷을 입은 것은 다소 어색하고 볼품없어 보이고, 특히 아가씨 같은 어색함이 느껴지며, 그 점이 바로 알베르토가 그녀에게 만족했던 이유라고 생각할 수도 있다. 여하튼 그는 자신의 작품에서 추구한 것을 그녀에게서 보았다. 그런데 누드 초상화에서는 전혀 다르게, 그녀는 침착함과 힘, 자신의 성에 대한 자각으로 충만하고, 움직임은 없지만 설렘이 있고, 눈에 보이지만 만질 수 없는 하나의 온전한 여인으로 나타나고 있다. 이 작품들에 나타난 기법의 완성도와 비전의 자신감으로 자코메티는 처음으로 완전히 무르익은, 정점에 선 화가의 모습을 보여 준다.

알베르토의 모델을 서는 일은 조금도 쉬워지지 않았다. 작업 시간이 길어짐에 따라 꼼짝도 못하게 하는 요구는 점점 더 혹독해졌다. 그림 한 점을 만드는 데 드는 시간은 끝을 맺을 수 있는지와는 무관하게 무한정 길어질 수도 있었다. 자코메티도 세잔처럼 어떤 것도 분명히 끝났다고 느끼지 않았으며, 모델이 자기만큼 집중력을 발휘하지 못하는 것에 참지 못하고 짜증을 부렸다. 실수를 용납하지 않았기 때문에 그의 모델이 되는 것은 힘든 일이었다. 칭찬받을 만한 인내심과 침착함을 가지고 모진 시련을 이겨 낸 아네트는 그렇게 한 보람이 있었다. 힘든 만큼 명예로운 소

명에 대리로 참여하는 긍지로 자신의 위상을 높일 수 있는 이 일을 위해, 어느 정도 익숙해졌지만 지루하고 약간은 벅차다고 생각한 비서 일을 그만둘 수 있게 되었기 때문이다. 이로써 그녀는 전문 직업인으로서 짧은 경력을 끝내고, 어떤 여성도 그녀가 적합하다고 생각하지 않을 듯한 직업에 입문하게 된다.

44
결혼과 대작들

알베르토는 "불타고 있는 건물에서 나는 렘브란트의 그림 한 점보다 먼저 고양이 한 마리를 구할 것"이라고 선언한 적이 있다. 이것은 생명에 대한 경외감의 표현이기도 하고, 아울러 예술이 삶과 죽음의 균형을 맞추는 데 도움이 되지 않는다는 깨달음을 말하는 것이기도 했다. 그러나 삶과 죽음의 균형을 맞추려는 욕구를 충족하기 위해 자기 자신을 등한시해야 할 때도 예술 작업은 그런 욕구에 따를 것을 강요했다. 그리고 삶과 죽음의 유사성과 감정들은 그것들을 더욱 등한시하게 만들었다. 그에게는 이런 모순과 함께 최대한 잘 살아가는 것 외에는 다른 방법이 없었지만 (디에고를 제외한) 다른 사람이 그렇게 할 것을 기대하지는 않았다. 그래서 "내가 추구하고 있는 것은 행복이 아니다. 다른 어떤 것도 할 수 없기 때문에 이 일을 할 뿐이다"라고 말하기도 했다.

여하튼 그를 위해서는 매우 좋고 잘된 일이다. 그러나 자신의 행복에 거의 신경을 쓰지 않는 사람이 다른 사람을 행복하게 하는 것은 무리였으므로, 양심적인 사람이라면 그런 책임을 피하는 일이 매우 고통스러웠을 것이다.

아네트는 오랫동안 중산층 환경의 괴로운 익명성에서 자유로워지고 싶어했고, 그럴 수만 있다면 그런 목적에 합당해 보이는 정도까지는 묵묵히 견딜 준비가 되어 있었다. 사실 그것이 그녀가 가장 잘했던 일이고, 준비가 가장 잘되어 있던 것일 수도 있다. 그러나 자신의 배경을 효율적으로 벗어나기 위해서는 지적인 단호함과 바위처럼 굳센 성격이 필요한데, 아네트는 오로지 그러고 싶은 열망만을 가졌을 뿐이다. 그래서 자신의 환경에서 벗어나고자 꾸준히 노력은 했지만 마음대로 되지 않았다. 알베르토와 함께한 5년은 오히려 제네바 중산층의 기준을 만족시킬 만한 가정을 꾸미고 싶다는 그녀의 욕구를 강화했을 뿐이다. 그들의 관계는 서로에 대한 헌신으로 편안해지기는커녕 더 복잡해졌고, 사랑으로 연인의 허물을 덮어 줄 수도 없었다.

아네트는 결혼을 원했다. 알베르토는 생각도 할 수 없는 일이었지만 그녀는 달랐다. 인생에서뿐 아니라 일에서도 연인에게 중요한 존재가 되었기에, 이제 그녀는 자신의 가치를 시험해 볼 때가 되었다고 생각했다. 결국 그런 시험의 답은 분명 한 가지뿐인데, 그것은 그녀가 원하는 답은 아닐 것이기에 좋은 생각은 아니었다. 그녀는 그의 가치를 높이 평가하고 그를 사랑했으므로 가능성이 있다고 생각했지만, 사랑과 전혀 관계가 없었던 그의

의미를 그녀는 전혀 이해하지 못했다. 결과적으로 함께 사는 것의 근본이 흔들렸음에도 그녀는 고집스럽게 결혼이라는 형식을 원했고, 그가 회피하자 두 사람 모두에게 어려운 상황이 전개되었다.

알베르토는 결정하면 책임을 져야 한다는 사실을 잘 알고 있었다. 또한 어렸을 때부터 선택하거나 얼마나 만족스러울지 예측하거나 자신만이 아니라 다른 사람에게도 좋은 영향을 주는 지혜로운 결정을 정확히 내리는 데는, 그 누구도 완전할 수 없다는 사실도 알고 있었다. 게다가 올바른 인간관계의 상징으로서의 결혼 제도는, 아내의 자연스러운 기대를 충분히 만족시킬 수 없다는 것을 알고 있기에 더더욱 부담스러운 것이다. 남편이 되면 매우 성가신 일이 많아질 텐데, 해야 할 일이 있다고 생각한 그의 입장에서는 다른 일에 시간과 정력을 쓰는 것은 낭비와 다르지 않았다. 일은 누군가의 승인이나 애정을 요구하지 않았다. 그는 망설이면서 이렇게 말했다. "세상에서 가장 쉬운 일은 아내를 얻는 일이며, 가장 어려운 일은 아내에게서 벗어나는 일이다." 어머니의 입장을 고려해서 결혼을 해야 할 필요는 없었다. 아네타는 아들이 결혼하기를 바랐고 그것이 바람직하다고 보았다. 알베르토는 결혼식을 올리지 않는 한 애인을 어머니에게 데려갈 수 없다는 사실을 알고 있었다. 이제 그녀가 자신의 모델이 되었으니 브레가글리아에 데려가 어머니도 기쁘게 해 드리고, 솔직히 말해 아네트도 기쁘게 해 주고 싶었을 것이다. 그러나 타인들이 원하는 대로 하는 것과 자신이 해야 하는 일을 하는 것 사이에 반드시

필요한 균형을 어떻게 잡을 수 있겠는가? 그가 머뭇거린 것은 전혀 놀라운 일이 아니었다.

망설임은 위기를 불러일으켰으나 알베르토는 창조성과 천재성의 승인을 거쳐 좋다고 말함으로써 문제를 해결했다. 그는 늘 삶에 대해 좋다고 말해 왔다. "좋다yes"는 그 예술가의 답변, 즉 행함doing에 헌신한 한 남자의 대답이고, 긍정에 대한 그의 헌신의 증거였다. 결혼에 동의함으로써 그는 자신의 인간적인 역량을 강화하는 데 동의한 것이고, 아네트가 이미 자신의 역량을 강화하는 데 기여했음을 인정한 것이다. 47세의 예술가는 재탄생을 경험했고 자기의 일에 새로운 생명을 불어넣었다. 아울러 개인적으로 자신이 스물두 살이나 어린 여성의 숭배와 교제를 받아들일 준비가 되어 있음을 발견한 것은 놀랄 일은 아니었다. 그러나 그는 아무것도 변치 않으리라는 것을 분명히 이해시키고 싶었고, 결혼이라는 형식이 어떤 식으로건 그들의 관계를 변화시키거나 그의 행동을 바꿀 것이라고 생각해서는 안 된다고 아네트에게 주장했다. 전에도 그녀가 파리에 온다고 해서 변화가 있어서는 안된다고 주장했지만 모든 것이 얼마나 많이 달라졌는지를 보여 주는 자명한 증거가 있다. 그녀는 자신의 변신이 매우 급진적일 것이라는 사실을 알았기에 아무것도 달라져서는 안 된다는 로베르토의 주장에 쉽게 동의할 수 있었다. 언젠가 그들의 진실성 문제가 심각하게 평가될 것이다.

알베르토의 약혼은 주변 사람들에게는 놀라움 그 자체였다. 결혼과 관련한 모든 것을 반대하고 부인하던 그 많은 주장, 부부 간

의 정감을 하찮은 약속으로 치부하던 그의 냉소, 매춘부를 칭송하던 그의 찬가에 익숙해 있던 사람들에게 그 소식은 대단한 충격이었다. 디에고도 크게 놀라워하며, 몇 년이 지난 후에도 다음과 같이 곤혹스러움을 표현했다. "그녀는 그와 결혼하기 위해 그를 철저히 연구한 게 분명해." 그리고 그 일은 정말로 수수께끼였다. "좋다"는 아마도 삶에 대한 그 미술가의 대답이었을 수도 있지만 알베르토의 삶은 이미 예술과 맺어진 상태였다. 예술은 평범한 경험으로는 알 수 없는 질문을 했고, 그것의 약속은 어떤 구속력 있는 공식적인 맹세도 필요 없었다. 그러나 무한히 다양하게 선택 가능한 것들을 통해 성장하는 이 미술가의 존재의 핵심은 모순이다. 그리고 그의 존재만이 이처럼 무한히 다양한 대안들과 위태롭게 대치한다. 그래서 누군가 다른 사람을 그 안에 들어오게 하는 것은 위험할 수도 있는데, 그가 그것에 동의한 것도 바로 그 점 때문이었다. 여하튼 사람들은 그가 결혼한 이유가 궁금했다. 한 가지 설명은 10년 후쯤 아네트 대신 그의 삶의 중심에 섰으며, 그에게는 여성적 매력과 신비로움, 신성함의 최절정 화신이었던 여인에게 그가 직접 말한 것이다. 그녀가 그에게 결혼한 이유를 묻자, 동의하지 않으면 아네트가 자살하겠다고 말했다는 것이다. 그 말이 사실이라면 아네트에게 결혼은 정말로 매우 심각한 일이었을 것이다. 자신의 희망사항이 계속해서 미뤄지자 아마도 그녀에게는 예전부터 너무나 친숙했던, 도저히 벗어날 수 없는 절망감이 다시 생겨났을 수도 있다. 결혼을 거절하면 자살해 버리겠다고 선언함으로써, 그녀는 단순히 하고 싶은 대로 하

는 자아가 그에게 너무나 완전하게 의존해서 그의 거절이 완전한 부정 행위를 초래할 것이라는 자신의 믿음을 확인한 것일 수도 있다.

아네트가 무슨 말을 했고, 어떤 생각을 했고, 무엇을 느꼈든 결혼에 대한 긍정적인 약속은 알베르토 혼자만의 결정이었다. 그는 그것을 알았고 약속을 지킬 능력이 있었다. 비용에 관한 문제라면 대처할 의지와 능력이 있었지만, 그는 자신이 약속하도록 만든 사람의 능력에 의지할 수 있을지는 알아 낼 길이 없었다. 사실이 점이 바로 잘못된 지점이다. 결혼이 모든 것을 바꾸어 놓으리라는 것을 예상할 수 없었을 때, 알베르토는 그것이 결코 자신과 아내 사이의 모든 것을 바꾼다고 해석해서는 안 된다고 고집스럽게 주장함으로써, 결혼 생활 이상의 운명을 향해 똑바로 걷고 있음을 강조할 필요가 있었을 것이다. 이렇게 그는 자신의 지혜로움이나 사려 깊음도 도움을 줄 수 없는 영역으로 걸음을 내딛게 되었다. 그는 아네트가 파리에서 자신과 함께 사는 것을 허용하는 실수를 했고, 3년 후에는 결혼에 동의함으로써 실수를 가중했다. 그러나 그 실수는 결혼 약속처럼 전적으로 자기가 한 것이었으므로 결코 미루거나 회피하지는 않았다. 그가 치른 대가는 그의 예술에 더해진 가치만큼이나 대단한 것으로 판명되었다.

결혼에는 약간의 법률적 문제가 있었다. 프랑스에서의 결혼은 국적과 관계없이 모두 다 프랑스의 결혼법을 따라야 하는데, 문제는 결혼할 때 상대에게 자기 재산을 계약서상으로 확인받지 않는 한 나머지 모든 재산은 공동 소유가 된다는 점이다. 다시 말해

서 알베르토가 그런 계약을 맺지 않는 한 아네트는 아내로서 그의 작품에 대해 절반의 법적 권리를 갖게 된다. 그래서 그는 필요한 서류를 준비했지만, 신중한 결정을 실제로 적용할 때 자주 그렇듯이 일부러 애써서 추진하려고 하지는 않았다.

결혼 자체가 이미 충분히 의례적인 것 이상이었으므로, 조금이라도 의례와 관련된 것은 전혀 준비하지 않았다. 알베르토가 양보한 것은 한 가지였다. 1949년 7월 19일 화요일 아침 그는 일찍 일어나서 신부와 함께 오전 중에 가까운 14구 구청으로 가서, 증인인 디에고와 르네 알렉시스(그녀는 포토칭이 죽은 뒤 아파트를 관리하고 있었다)를 만나 그 절차를 밟았다. 아네트 암과 조반니 알베르토 자코메티는 이렇게 결혼했다. 결혼 신고를 한 뒤에 두 사람은 디에고와 함께 점심을 먹으러 갔고, 그 후에 알베르토는 이폴리트맹드롱 거리로 돌아와서 침대에 누웠다.

신혼여행은 생각조차 하지 않았으나 얼마 후 여름이 되자 신부를 말로야로 데리고 가서 어머니에게 인사시켰다. 두 자코메티 부인은 서로를 좋아하게 되었다. 특히 아네타는 아들이 아내를 딸처럼 대한다는 생각이 들기는 했지만 아네트를 '괜찮은 아가씨'라고 생각했다.

1949년과 1950년은 자코메티에게 경이로운 해였다. 제작된 작품의 수가 많고 다양할 뿐 아니라 완성도도 매우 높았다. 연이어서 매우 뛰어난 작품이 만들어졌는데, 그중 최소한 12점은 지금도 남아 있는 지극히 중요한 작품이다. 어떻게 이런 일이 가능했

는지는 다음과 같은 예술가 자신의 설명, 즉 다른 경우에도 그랬듯이 이 상황에 대한 통찰력 있는 발언을 들어볼 필요가 있다. "미술가가 의식하든 아니든 모든 미술 작품에서는 주제가 근본이다. 조형적인 특성이 더 많거나 적은 것은 미술가가 자신의 주제에 어느 정도 집착하고 있는지를 보여 주는 증거에 불과하다. 즉 형태는 언제나 그런 집착의 정도를 나타낸다. 그러나 추구되어야 할 것은 바로 주제와 그에 대한 집착의 기원이다."

따라서 그는 당연히 우리에게 우리의 지각을 통해서만 접근할 수 있도록 만든 의미를 창조성의 원리 속에서 찾도록 한다. 마찬가지로 그가 꾸며 낸 진리를 보려면 어떻게 해서든지 최대한 그의 삶과 작품을 연구할 필요가 있다. 통찰력이 충분하다면 우리 자신을 희미하게나마 볼 수도 있을 것이다.

1949년과 1950년에는 별도로 논해야 할 정도로 훌륭한 작품이 많이 만들어졌다. 그중에서도 그에게 비범할 것을 요구했다는 점에서 다른 것들보다 더 뛰어난 작품이 하나 있다. 그것은 또한 보는 이에게도 특별해질 것을 요구한다.

파리 제19구 구청은 파리 북쪽 막다른 골목에 있다. 나폴레옹 3세의 통치 기간에 급조된 청사는 거짓 위엄을 드러내는 외양이 두드러지며, 현관만이 보나파르트 1세와 더 강력했던 보나파르트 3세가 애호한 건축 양식을 생각나게 할 뿐이다. 청사 앞에 있는 광장의 남쪽은 뷔트 쇼몽 공원을 향하고 있다. 광장의 한가운데에는 제2차 세계 대전 이전까지는 장 마세Jean Macé라는 그다지 유명하지 않은 프랑스 교육자의 청동 조상이 있었다. 점령기 동

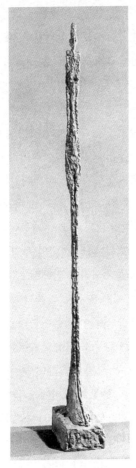

〈키 큰 인물Tall Figure〉(1949)

안 독일군은 프랑스 전역에서 마세의 것을 포함한 많은 동상을 녹여 버렸다. 전쟁 후에 프랑스 전국에 널려 있는 텅 빈 받침대들은 국가적인 수치의 상징처럼 생각되었다. 따라서 정부는 조각가들에게 그것들을 원래대로 복원해 줄 것을 요청했다. 마세의 동상은 우선순위가 높지 않은 편이었지만 그럭저럭 예산을 확보하고, 당시에 영향력이 매우 컸던 아라공의 요청과 티리옹André Thirion이라는 평범한 초현실주의자의 지지로 자코메티가 제작을 맡게 되었다. 관계자들은 그것이 상식적이지 않은 결정이라는 것을 알지 못하고 별문제가 없다고 생각했다.

알베르토는 작업을 시작했다. 잊힌 교육자에 대한 추도의 마음이 분명히 있었겠지만 그의 창조적 재능이 그처럼 소박한 기대에 부응할 리가 만무했다. 파리 시내의 광장에 놓을 대중적인 기념물을 제작하는 드문 기회라는 점에서 그는 상상의 나래를 펴고 작품을 만들었다. 이런 연유로 작품의 제작 조건과 초자연적인 유사성을 가진 예술 작품이 만들어졌다. 그런데 문제는 그 유사성을 조각가 외에는 아무도 인정할 수 없었다는 점에 있었다. 여성상으로 시작한 것은 그가 처음부터 장 마세에게 신경을 쓰지 않았다는 증거였다. 이 형상은 당시에 만들던 것과 비슷하게 커다란 발이 있고 길고 가늘었다. 한 가지 중요한 차이는, 길고 거미같이 가는 팔을 몸통에서 떼어 매달아 놓아 움직임이라는 놀라운 분위기를 만들어 냈다는 점이다. 또한 그 조상을 마차 위에 올려놓음으로써 극적인 혁신을 더했다. 조각에 작은 바퀴를 붙였던 1943년의 작품과는 달리 이번에는 진짜 전차였다. 이 작품의 전

차는 막연한 생각이 아니라 실물이다. 전차의 크고 높은 두 바퀴는 형상이 바퀴에 대해 갖는 중요성만큼, 형상에 대해 중요성을 가진다. 바퀴들은 축으로 연결되었으며, 그 위에 선 두 개의 버팀대가 단을 지탱하고, 그 위에 형상이 매우 안정적으로 똑바로 서 있다. 두 개의 바퀴가 달린 전차는 또한 고대의 전차와 신화적인 암시를 연상케 하는 의미를 담고 있다. 각각의 바퀴에는 네 개의 살이 있는데, 이는 그가 30여 년 전 젊은 시절에 이탈리아에 있는 한 미술관에서 빠져들었던 고대 이집트의 비슷한 탈것을 기억한다면 미학적으로 적절한 선택으로 보인다. 우리 시대의 것이 아니라 기억을 통해 개작했을 가능성이 더 사실에 가까울 것이다.

자코메티의 모든 작품 중에 〈전차〉가 가장 신성하고 신비로워 보인다. 공중에 떠서 균형을 잡고 있는 이 섬세하면서도 역동적인 형상은, 움직이지 않고 똑바로 서 있는 차분한 균형만큼, 범접할 수 없는 그녀의 위엄에 주목하게 만들고, 동시에 괴기스러울 정도로 경박한 동작을 떠올리게 한다. 같은 이름으로 전에 만들었던 무시해도 좋을 정도로 작은 바퀴가 달린 작품과는 전혀 다르게, 이 작품에서 바퀴 위에 올려진 훨씬 더 큰 여인은 대단히 모호하고 신비롭다. 전에 만든 것에서는 여인상이 암시하는 바가 파악될 법도 하지만 이 작품에서는 모든 것이 매우 신중하게 계산된 것 같았다. 그녀는 마치 멀리서 조용히 머물러 있으려고 애쓰는 듯하며, 팔의 위치와 바퀴의 크기와 형태 때문에 신비롭게도 보인다. 사실 그녀는 움직일 수 없지만, 그처럼 강력한 존재감을 나타내는 것은 바로 움직이려는 분위기, 위협, 협박에 의해서

다. 여하튼 그녀는 움직일 수는 없지만 움직이고 행동한다. 그녀의 정체성은 드러났을 때도 보이지 않고, 벌거벗었지만 금기의 아우라를 입고 있다. 마치 갑옷처럼 여성성을 입고 있는 것이다. 전차에 오른 그녀는, 비록 일상의 우연한 만남과 사건이 지나치는 길목에 있지만 그것들을 전혀 거들떠보지 않고 초월한다.

이것이 바로 자코메티가 혼자서만 진지하게 파리의 한 광장에 놓으려고 했던 기념 조각이다. 작품을 가지러 온 제19구 구청 관계자들은 충격을 받았고 작품은 거부당했다. 알베르토는 아무렇지도 않다는 듯이 태연했다. 더 이상의 기회는 없었다. 결과물은 자연스럽게 처리되었다. 그 석고 조각은 곧바로 청동으로 주조하기 위해 주조장으로 옮겨졌다. 그 자신은 검은 빛의 청동을 좋아했지만, 모두 여섯 개의 주물은 금색 녹청 빛이 나는 것이어서 볼 만했다. 〈전차〉는 역사의 여명기에 활용된 이래 영웅, 성인, 신의 상을 만들고 장식하기 위해 매우 자주 사용된, 인간이 가장 높게 평가한 금속과 제휴했다.

그러나 이것이 전부가 아니라 그는 설명을 할 필요가 있다고 느꼈다. 〈전차〉는 20점의 다른 조각, 회화, 드로잉과 함께 뉴욕의 피에르 마티스 갤러리에서 1950년 11월에 처음으로 공개되었다. 여러 작품에 붙여진 제목의 의미를 보다 분명히 하기 위해 카탈로그에 실린 설명 중 일부는 다음과 같다. "〈전차〉는 '약 수레'라고 부를 수도 있다. 왜냐하면 이 작품은 1938년에 비샤 병원에서 간호사들이 밀고 다닐 때 보고 감탄했던 작은 수레가 그 기원이기 때문이다." 아마도 그럴 수도 있겠지만 그가 드로잉을 그렸던 수

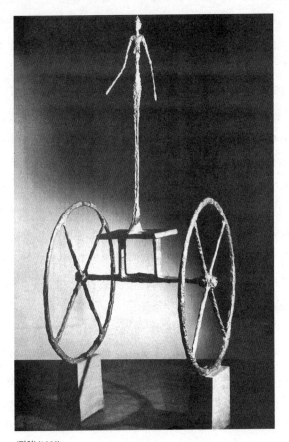

〈전차〉(1950)

레는 르미 드 구르몽 병원에 있는 것이었다. 물론 이런 사소한 착오는 우연일 수도 있다. 그는 또한 이렇게 말했다. "1947년에 나는 그 조각 작품을 마치 내 앞에 있는 것처럼 보았다. 그런데 1950년에는 그 전에 이미 내가 보았음에도 불구하고 그것을 만들 수가 없었다. 이것이 바로 이 작품을 만든 유일한 이유다. 〈전차〉는 그것을 더 잘 보기 위해, 그리고 바닥에서 정확한 높이 위에 놓기 위해, 빈 공간에 형상을 한 번 더 놓아야 하기 때문에 이 작품을 만들었다."

그 설명이 정말로 관객을 이해시키기 위해 준비된 것이었다면, 그리고 우리가 정말로 그 미술가의 집착의 강도를 통해 형태를 파악할 의도가 있었다면, 약 수레만으로는 별 효과가 없을 것이다. 언어의 뿌리에서 나오는 암시가 훨씬 더 빠르고 깊은 이해를 가져올 것이다. 프랑스에서는 차체 없이 한 사람을 실어나르는 바퀴가 둘 달린 금속 탈것을 "거미spider"라고 부르기 때문이다. 꿈에서처럼 〈전차〉는 불길하게 앞으로 나아가려는 것처럼 보일 때조차 안으로 움직이는데, 이 동작이 바로 이 작품이 우연히 만들어진 것이 아니라는 사실을 보여 준다. 예술은 생활을 활용하고, 그 활용 정도는 작품에 교훈을 준다. 그런데 〈전차〉는 보통 때보다 이런 상호작용을 더 자세히 나타낸다. 이것은 매혹적이지만 무섭기도 하다. 처음에는 아무것도 없는 곳에서 갑자기 모든 것이 생겨났다. 자코메티가 자신의 작품에서 알아볼 수 있는 의미는 식별의 증거로 골라 낼 수 있는 한에서만 찾으라고 명령한 것은 옳았다. 그리고 이것이 바로 "예술은 내게 매우 흥미롭지만, 진

실은 엄청나게 더 흥미롭다"고 말할 수 있었던 이유다. 그의 관심은 풍부하게, 특히 진실에 관해서 보상받았다. 그리고 다행스럽게도, 가치가 똑같지는 않지만 우리도 그럴 것이다.

알베르토는 "한 작품을 만드는 원동력은 스쳐 지나가고 있는 것에 어떤 영속성을 주는 것이 분명하다"라고 설명한 적이 있었다. 그리고 그는 계속해서 그런 원동력은 모든 이에게, 심지어는 일상의 사건을 겨우 친구나 가족과 관련시키는 사람에게도 효과가 있다고 말했다. 그 사건들이 대화 속에서 재창조되고 영속화되어 하나의 새로운 실재가 되기 때문이다. 그래서 그는 모든 사람이 나름의 방식으로 예술을 할 수 있고, 모든 이야기는 이야기될 때마다 매번 새롭게 창조된다고 말하기도 했다. 보통 사람의 일생에서 의미 있는 사건은, 우리가 그것을 스스로와 다른 사람들에게 관련시키기 때문에 끊임없이 흐르는 상태에 있다. 그러나 세계를 지배한 적이 있던 사람, 즉 그들의 행위가 역사의 재료인 사람, 예컨대 어제의 사실이 반드시 내일의 진실은 아니라는 점을 대부분의 사람보다 더 잘 알고 있던 카이사르나 나폴레옹 같은 사람조차, 자신에 대해 설명해야만 한다고 느꼈다. 알베르토도 그 점을 알고 있었고 자신의 방법으로 분명하게 설명했다. 그리고 그의 삶의 의미 있는 사건을 그 자체로 인지하는 능력은, 그 자신에 대해서가 아니라 그런 설명에 도움이 되었다. 그에 대한 의미의 상당 부분은 명확하게 설명하기 어려웠다. 그래서 그에게 도움이 된 것은 아마도 대단히 의미 있는 사건이 드물다는 점, 우리가 딱 두 개뿐이라고 말할 수 있을 정도였다는 점이었을 것이

다. 물론 수가 적기 때문에 거기서 무한히 많은 의미를 끌어 낼 수 있다는 것도 고려해야 한다.

알베르토는 인생이 끝나갈 즈음 사고에 관해서가 아니라 반 뫼르스의 죽음에 관해 정확히 기록하기 위해 28쪽짜리 글을 발표한 것으로 기록되어 있다. 현재까지 그 글은 발견되지 않았지만, 과연 내용이 얼마나 정확할지도 알 수 없고, 찾는다고 하더라도 사실을 확인해 주는 것 이상의 의미는 없을 것이다. 왜냐하면 알베르토는 그 일의 자세한 내용을 항상 마음속에 담고 있었고, 가끔 말을 하더라도 입안에서만 뱅뱅 돌 뿐 정확히 말하지 않았기 때문이다. 이는 마치 주목받는 것이 싫어서 다친 발을 절단해야 할지도 모른다는 두려움 속에서 보낸 병원에서의 고통스러운 몇 달을 반복해서 말하면서도, 정작 피라미드 광장에서 벌어진 사건 자체에 관해서는 일체 이야기하지 않은 것과 마찬가지였다. 그는 사고가 거의 자기 책임인 것처럼 말했지만 사고의 결과에 만족한다는 것을 분명히 드러냈다.

〈전차〉가 이즈음의 유일한 대작은 아니었다. 이 작품이 담고 있는 비범한 의미로 인해 가장 특별하다고 볼 수 있지만, 그렇지 않을 수도 있기 때문에 다른 작품들도 살펴볼 필요가 있다. 혼자나 여럿이 걸어가는 남자 조각이 몇 점 있는데, 그중 하나가 〈도시 광장The City Square〉이다. 〈도시 광장〉은 네 명의 남자가 서로 다른 방향으로 각각 걸어가고, 한 여성이 옆구리에 팔을 꼭 붙인 채 움직이지 않고 서 있다. 단 위에 여성상이 여럿 서 있는 작품도 몇 점 있으며, 어떤 작품에서는 남성의 머리가 여성상의 뒷부분이나 한

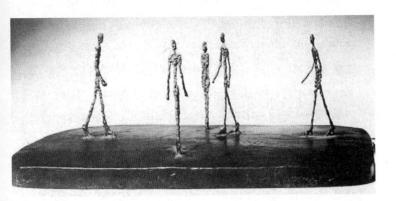

<도시 광장>(1949)

쪽 옆에 있다. 그는 한 작품에는 "숲속의 빈터The Glade", 다른 하나에는 "숲The Forest"이라는 제목을 붙였다. 지각할 수 있는 존재로서의 나무의 개념은 세월을 거쳤다는 것이고, 나무의 영혼에 대한 숭배의 흔적은 이사벨 램버트가 나중에 살게 되는 영국 마을을 포함한 다양한 지역에서 오늘날까지 지속되었다. 또 다른 조각 작품으로는 육중한 주춧대 위에 혼자 서 있거나 여럿이 서 있는 여성상이 있는데, 그는 여럿이 있는 작품은 스핑크스나 작은 호텔 방에서 만났던 매춘부들이라고 확인해 주었다. 그는 한 작품에서는 원하지만 접근할 수 없게 멀리 있고, 다른 작품에서는 매우 가까이 있기에 위협적으로 느껴지는 것을 표현했다고 말했다. 우리에게도 그렇게 보인다. 멀거나 가깝다는 거리는 매력의 문제가 아니라 열정의 산물이었다. 그중 어느 것도 그가 직접 본 것을 묘사하기 위한 노력의 결과로 생각되지 않는다. 오히려 내적 상태를 의식적·무의식적으로 구체화한 것으로 보이며, 그렇기 때문에 더 주목을 받았던 것이다. 자코메티가 자유롭게 쓸 수 있는 표현 수단과 형식의 힘이 상당히 많이 발달하고 깊어졌지만, 창조적 담론을 위한 핵심적인 주제는 20년이 지났어도 여전히 같았다.

이처럼 왕성한 작품 활동과 동시에 새롭게 생겨나는 미학적 개념에 고무된 알베르토는, 삶에서의 경험을 바탕으로 작업하면서도 설득력 있는 표현을 하려고 계속해서 노력했다. 아내와 어머니, 동생 또는 가끔은 친구가 모델을 서 주었다. 이런 노력은 주로 회화를 통해 시도되었으며 큰 어려움 없이 진행되었다. 이때 많

이 그린 회화 작품을 보면 시각적으로 대담해졌다는 것과 제작 기법이 점차 숙달되고 있음을 보여 준다. 이처럼 그의 예술적 발달은 몽상적인 자기반성과 객관적인 시각의 집중으로 거의 똑같이 나뉘었는데, 이런 나뉨은 표현된 것의 본질이나 사용 가능한 표현 재료에서도 가능할 수 있다. 그리고 단 하나의 창조적 정점은 바로, 통찰한 것과 의도한 것을 통합해서 표현하기 위해 회화와 조각이라는 두 가지 기술을 융합한 결과일 것이다.

이 시기의 회화 작품들은 모델들이 주변 환경과 물리적으로도 고립되지 않고 정신적으로도 문제없이 하나가 되었음을 보여 준다. 비평가들은 점차 자코메티의 조각들이 실존적 소외나 불안의 모델이 되어가고 있다고 말했으나 그런 것만은 아니다. 알베르토는 자신의 노력이 친구인 베케트나 사르트르에게서 영향받은 관념과 태도로 설명되는 경우를 종종 보았다. 그는 이 점에 대해 다음과 같이 이의를 제기했다. "작업하는 동안 나는 결코 고독이라는 주제에 대해 생각해본 적이 없고, 고독한 예술가가 되려고 해본 적도 없었다. 게다가 한 사람의 시민이자 생각하는 존재로서 나는 인생 자체가 전혀 고독하지 않다고 믿는다. 인생은 다른 사람과의 관계의 조직으로 구성되기 때문이다. 우리가 살고 있는 서구 사회에서는, 내가 고독하게 일을 한다는 의미에서만 고독이 필요했다. 오랜 시간 동안 사회와 고립되어 작업한다는 것은 어려운 일이었기 때문이다(그리고 인류에게서 고립되지 않기를 원한다). 전 세계에서 막연한 불안과 실존적 고민에 관해 마치 새로운 것이라도 되는 것처럼 할 얘기가 많은 모양이다. 그렇지 않다. 그

것은 모든 시기의 모든 사람이 느꼈던 것이다. 고대 그리스와 로마 시대의 작품들을 읽으면 다 알 수 있는 일이다!"

45
명성을 쌓다

초현실주의 운동의 마지막 중요 선언이, 라이트 은행 옆의 최신 유행 양식 건물에 새로 문을 연 에메Aimé Maeght와 마르그리트 매그Marguerite Maeght의 갤러리에서 1947년 여름에 발표되었다. 초현실주의자들이 그녀의 갤러리에서 한 일을 보고 매그 부인은 "우리는 이제 망했다!"라고 말하기도 했지만 실제로는 그 이벤트가 그곳이 성공한 계기가 되었다. 나중에 매그 부부는 타이밍이 잘 맞았고, 장소도 적절했다는 사실을 인정했다. 사실 그들이 그곳에 있었기 때문에 그것이 적절하지 않다거나 올바르지 않다고 의심할 수 없었을 것이다. 전쟁이 끝날 무렵 파리에는 그들의 행적을 아는 사람이 아무도 없었다. 내무부 장관은 20년 후에 그들의 행위를 높이 평가한 바 있다.

님에서 학교를 다니던 시절의 젊은 매그는 미술에 소질이 있

었으며, 특히 조각의 세밀한 기교에 뛰어났다. 군에서 제대한 뒤 칸에서 살면서 그는 마르그리트 드바예Marguerite Devaye라는 매력적인 젊은 여자를 만났다. 식품 사업을 하는 부모 밑에서 귀귀트 Guiguite라는 재미있는 별명으로 통했던 그녀는 리비에라의 태양만큼 쾌활한 성격의 소유자였다. 그녀는 또한 본능적으로 이재에 밝아 "나는 빈손으로 무인도에 떨어져도 돈을 벌 수 있을 거야"라고 말한 적도 있다. 그녀는 괜찮은 일거리를 찾아서 고민하던 중에 잘생기고 야심만만한 에메와 결혼했다. 부부는 라디오와 전기 설비를 파는 작은 가게를 시작했다. 가게 주인은 미술에 관해 완전히 잊은 것은 아니었지만 미술로 돈을 많이 벌 것이라고는 상상도 하지 못했다. 그런데 제2차 세계 대전이 영감과 기회를 가져다주었다.

해외로 피하지 못한 많은 유대인이 박해에서 벗어나기 위해 남프랑스로 몰려들었고, 일부는 고가의 미술 작품을 가지고 왔다. 매그는 은밀하게 그것들의 거래에 관계했고, 그의 표현에 따르면 전기 제품은 곧바로 매우 유망한 상품인 회화 작품들로 바뀌었다. 그렇다고 해서 작품을 안정적으로 공급받을 수 있는 것은 아니었지만 운명은 그에게 안정적인 공급원을 마련해 주었다. 조각에 재능이 있던 에메는 틈틈이 연습을 했고, 그렇게 만든 것들을 가게 진열대의 라디오와 토스터기 옆에 놓아 두곤 했다. 그런데 하루는 누추한 옷을 입고 엉성한 콧수염에 철테 안경을 낀 노인이 머뭇거리며 가게 안으로 들어왔다. 그는 진열대에 있는 조각 작품을 보고 기교가 뛰어나다며 작가가 누군지를 물었다. 자신이

직접 만든 것이라고 밝히자 그 사람은 자기도 미술가라며 판화 만드는 일을 도와 달라고 청했다. 그가 제의를 수락하자 노인은 기뻐했는데, 그 사람이 바로 피에르 보나르였다.

매그는 꾸준히 언덕 위에 있는 보나르의 평범한 집으로 갔는데, 그곳에는 걸작들이 아무렇게나 압핀으로 벽에 걸려 있었다. 그는 보나르를 도와주면서 보수를 사양하는 대신 사고 싶은 작품을 골랐고, 화가는 "좋지요"라고 말했다. 에메는 더 좋은 기회를 엿보고 있었다. 보나르의 벽에는 미술 작품이 가득 차 있지만 부엌의 찬장에는 식량이 부족하다는 사실을 그는 간파했다. 마침 귀귀트의 부모가 식품 도매상을 했기에 미술가의 저녁 식탁은 벽에 걸린 작품들만큼이나 풍성해질 수 있었고, 매그 부부는 보나르의 작품들을 모을 수 있었다. 그러던 어느 날 그 친절한 노화가는 이 사려 깊은 친구들에게, 방스에서 멀지 않은 곳에 사는 한 동료와 알고 지내면 좋을 것이라고 말했다. 그는 바로 앙리 마티스였다.

양쪽 모두 만족한 거래가 성사되었다. 최근에 대수술에서 회복한 마티스는 매그 부부가 가져오는 좋은 물건들을 환영했다. 마티스가 머물고 있는 빌라의 벽은 카네에 있는 작은 집의 벽보다 더 많은 대작으로 넘쳐났다. 전쟁으로 통상적인 판로가 막혀 버린 데다 아들 피에르도 멀리 있었기에, 마티스는 작품을 판매하라는 요구에 문을 열었다. 매그 부부에게 작품을 팔지 않을 이유가 없어 보였다.

그들 부부는 전쟁 후 파리 진출에 큰 도움이 될 것으로 예상하고 마티스와 보나르에게 좋은 식품을 공급하는 것을 아까워하지

않았다. 그들이 모아 놓은 화려한 재산은 파리의 가장 중요한 갤러리에도 어울릴 만한 것이었으므로 에메는 자부심이 있었다. 에메가 예술에 대해 진정한 관심이 있었는지는 늘 논란거리였지만, 그에게는 꿈이 있었고 과감하기도 했다. 그러나 지방에서 온 신출내기 화상이 자신의 갤러리를 초현실주의자들, 즉 오랫동안 무질서하고 반항적이라는 평판을 들어 온 사람들에게 맡기는 것은 다소 대담한 결정이었다. 아마도 스캔들이 갤러리 매그의 출발에 도움이 될 것이라는 계산이 깔려 있었을 것이고, 실제로도 그렇게 되었다. 그 후 사업을 지속적으로 잘하기 위해서는 대작들을 꾸준히 갖춰야 한다는 사실을 깨달은 매그는, 현명하게도 자기 혼자만으로는 어렵다고 판단하고 그 일을 함께할 적임자를 찾았다. 그 사람은 바로 루이 클라외였다.

화상들이 대개 그렇듯이 클라외라는 젊은이 역시 그 나름의 창조적 열정을 가지고 있었다. 그는 시를 쓰고 말솜씨가 뛰어났으며, 예술에 대한 날카로운 식견이 있는 데다 예술가 친구들과 즐겁게 지내고, 예술가들이 가장 흥미로워하는 화제, 즉 그들의 작품에 관해 대화를 잘 나누는 재주가 있었다. 클라외는 전후에 한동안 루이 카레의 조수 일을 하면서, 그와 함께 자코메티의 작업실에 간 적도 있었지만 작품을 구입하지는 않았다. 그는 독신으로 살면서 사생활은 주로 노모에게 헌신하고 있어서, 다른 사람에 비해 풍성한 성과가 약속되는 예술적 기획에 몰두할 준비가 되어 있었다. 바로 그때 매그가 나타났고, 두 사람은 서로가 마음에 들었다. 클라외는 미술 감독 자리를 제시한 연장자의 활기와

권위에 감격했고, 귀귀트는 그에게 행운을 빌어 주었다. 이제 세 사람은 가공할 만한 팀을 이루게 되었다.

이 젊은 감독은 발 빠르게 움직였다. 그는 브라크, 미로, 샤갈 등 많은 유명 작가에게 자문을 구하고 자코메티에게도 그렇게 했다. 자코메티의 뉴욕 전시회는 의미 있는 사건으로 간주되어 프랑스에서도 큰 관심을 보였다. 이 정력적인 사업가는 새 감독과 함께 이폴리트맹드롱 거리로 찾아갔다. 작업실에는 조각 작품이 가득 차 있었다. 크고 작은 석고 작품, 예컨대 〈가리키는 남자〉, 〈전차〉, 〈도시 광장〉, 〈숲〉, 〈숲속의 빈터〉 등이 있었고, 회화 작품과 드로잉도 많았다. 그들은 매우 흥분했다. 매그는 자코메티에게 작품의 절반은 피에르 마티스를 위해 남겨 놓는 대신 나머지 절반을 구입할 의사가 있음을 밝히고, 갤러리로 와서 얘기를 나누자고 제안했다. 그러나 물론 알베르토에게는 가격이 문제가 아니라 매그가 작품 자체를 어떻게 평가하는지가 중요했다. 그는 피에르가 조각 작품을 청동으로 주조하는 비용을 아주 조금만 마지못해 지불했던 사실을 기억하고 있었다. 알베르토는 보존성 때문만이 아니라 인간의 상상력의 발달에 핵심적인 역할을 한 고상한 실체성을 가지기 때문에 청동을 좋아했다. 따라서 그가 매그에게 작업실에 있는 작품 중에서 몇 개의 주물 비용을 댈 수 있는지 물었더니 매그는 이렇게 대답했다. "전부!"

현대의 메디치Lorenzo de' Medici로서 여유 있음을 과시하려는 것일 수도 있고, 아니면 미술 사업에 재능이 있는 인간의 도박일 수도 있지만 이것이 계산된 제스처인 것만은 분명했다. 무려 37점

의 조각을 주물 공장으로 보낼 준비를 하면서, 그 비용이 얼마나 큰 액수인지를 아는 디에고는 놀라워했다. 알베르토 역시 작업실에 있는 모든 작품을 한 번에 주조하려고 한 매그의 준비성을 결코 잊을 수 없었다. 이런 기억으로 인해 가끔 사이가 멀어질 수 있는 경우에도 알베르토는 그를 잘 대해 주었다. 그러나 알베르토를 감동시켜 15년간이나 그를 명예롭게 생각하게 만든 것은, 에메의 활력이나 후한 씀씀이뿐만이 아니라 클라외라는 존재였다. 그는 신중하고 기민하고 자신감 넘치는 클라외가 진정으로 감수성이 있는 사람이라고 느껴 곧바로 공감과 신뢰감을 가지게 되었다. 이는 클라외도 마찬가지여서, 머지않아 알베르토는 그의 양심의 시금석이 된다. 그들의 관계는 필요하지만 때로는 가혹한 모든 시련을 잘 견뎌 내면서 유지되었다.

이로써 알베르토의 재정 상태는 안정되어 갔다. 처음에는 수입이 많지 않았지만 적어도 저녁 식사 문제로 고민하거나 카망베르 치즈만으로 끼니를 때우지 않아도 되었다. 형편이 좋아지는 것은 흥분할 만한 일이어서, 드로잉 몇 장의 대가로 큰돈을 처음 받았을 때는 아네트와 디에고를 데리고 나가 그 돈의 절반을 써서 훌륭한 저녁 식사를 하기도 했다. 그리고 가장 기뻤던 것은 빚진 돈을 갚을 수 있다는 것과 궁핍한 시절이 끝났다는 것을 느낄 수 있었다는 점이었다.

갑자기 돈이 많아졌지만 알베르토가 사는 방식은 조금도 변하지 않았다. 그것은 돈이 많아졌다고 변할 수 있는 것은 아니었다. 사치는커녕 전혀 안락하지 않은 생활을 해 온 디에고 역시 돈에

는 관심이 많았지만 돈으로 살 수 있는 것에는 무관심했다. 그런데 아네트는 달랐다. 부자인 삼촌에게 경외심을 가지고 성장한 그녀는 가장 소중한 욕구가 부에 의해 해결되지는 않지만 적어도 도움이 된다는 믿음을 가지고 있었다. 그러므로 그녀는 남편의 재정적인 전망이 원하는 방향으로 변해 가자 기대를 가지고 지켜보았다.

자코메티의 위신은 명성과 함께 커지고 있었고, 그로 인해 빚도 갚을 수 있게 되었다. 동생 브루노는 베른의 관계자들에게서 1950년 베네치아 비엔날레에 스위스를 대표하는 미술가 중 한 명으로 알베르토가 참가할 수 있도록 해 달라는 부탁을 받았다. 그가 형에게 참가를 제의하자 그는 이렇게 말하며 거절했다. "스위스 미술가를 초청하라고 해."

당시에 그는 — 나중에는 가장 명예롭게 여기게 되지만 — 조국에 대한 감정이 좋지 않았다. 옛날의 분노와 원망의 앙금이 아직도 남아 있었던 것이다. 그런 감정은 잊히기 전에 공개될 필요가 있었을 수도 있다. 화해는 거의 없던 여유가 있을 때나 가능한 것이고, 그럴 때만 불행한 기억을 지울 수 있을 것이기 때문이다. 스위스에 대한 닫힌 감정과는 별개로 그는 스위스 친구들과의 우정은 지속했다. 과거에 충실했던 알베르토는, 시어스에 있는 동안 친해진 크리스토프 베르누이Christoph Bernoulli와 루카스 리히텐한 Lucas Lichtenhan과 아주 가깝게 지내면서 30여 년간 교제해 온 반면 당시에 그가 가장 소중하게 여겼던 시몽 베라르와의 연락은 끊겼다. 일생의 모든 경험과 관계를 본능적으로 유지해 온 알베르토

였지만, 아마도 베라르와의 관계는 기억하는 것만으로 충분했던 것처럼 보인다. 그와 베라르는 전쟁 후에 한 번 잠깐 만났으나 그와의 로맨스나 그의 멋진 외모에 대한 기억은 남아 있지 않았다. 두 사람은 할 얘기가 거의 없었고, 그 후 다시는 만나지 않았다.

루카스와 크리스토프는 바젤에서 전문직에 종사하면서 예술 관련 시민운동에도 헌신하고 있었다. 그들은 옛 친구의 작품전을 바젤에서 열고 싶은 간절한 소망을 가지고 있었고, 자코메티는 개인전이 아니어야 한다는 단서를 달아 동의했다. 그는 개인전은 자만과 야망을 불러일으킨다고 느꼈다. 그가 파리 미술 학교 출신의 미술가 중에서 최고의 친구인 앙드레 마송을 또 한 사람의 미술가로 요청하자 아무도 반대하지 않았다. 그가 친구 관계를 유지하긴 했지만 현재는 거의 만나고 있지 않은 마송을 공동 출품자로 선택한 것은 흥미로운 일이다. 예술적 운이 트이고 있는 자코메티에 비해 마송은 기울어 가고 있었다. 1930년대에 마송은 초현실주의 스타일의 작업을 계속했고, 제2차 세계 대전 중에는 아내와 두 아들과 함께 미국으로 피해서 활기 없는 반구상 스타일의 작업을 했지만 이전의 작품들에 비해 불안이 느껴졌다. 올바른 비교 근거가 없기 때문에 자코메티의 작품과 비교할 수는 없었다. 알베르토는 미학적 목적이 비슷하지 않은 작가들과는 결코 자신의 중요한 작품을 함께 전시하지 않았다. 누가 감히 그와 비교할 수 있는 대단한 작품을 만들 수 있겠는가! 하지만 이번 경우는 불쾌하지 않은 비교를 감행하겠다는 뜻이어서 주목할 만한 가치가 있다.

1950년 봄에 열린 바젤 전시회는 상업적으로 성공을 거두지는 못했다. 그는 최근에 만든 가장 중요한 작품을 포함한 15점의 조각을 출품하고, 10점의 회화와 드로잉 25점도 함께 전시했다. 가격이 저렴했음에도 팔린 것은 조각 한 점과 회화 두 점에 불과했다. 그렇지만 자코메티의 작품은 주목을 받았다. 특히 찬미자인 에른스트 바이엘러Ernst Beyeler라는 젊은이는 나중에 그의 고국 사람들의 감탄을 불러일으킬 특별한 기회를 만들게 된다.

스위스를 거부한 자코메티는 프랑스에 완전히 헌신할 태세를 갖추고 베네치아 비엔날레에 출품해 달라는 프랑스 당국의 요청을 받아들였다. 또 한 가지 수락 이유는 함께 초청받은 작가 중 한 명이, 옛 친구이자 지난 25년 동안 작품이 과소평가되어 왔다며 그가 높이 평가해 온 앙리 로랑스였기 때문이다. 그런데 그런 호의와 찬미가 문제를 만들었다. 베네치아에 도착해서 프랑스 전시관에 간 알베르토는 로랑스의 조각이, 그저 기술만 좋은 삼류 조각가인 오시프 자드킨의 작품에 밀려서 뒤쪽에 설치된 것을 알았다. 화가 난 자코메티는 전시회에 출품을 거부하고, 항의의 뜻으로 베네치아를 떠났다. 그에게는 명성보다 신의가 더 중요했던 것이다.

피에르 마티스는 칸에서 온 경쟁자들의 화려한 등장이 반갑지만은 않았다. 냉정하고 객관적인 시각에서 볼 때 매그 부부는 떠오르는 스타였다. 마티스는 몇 년간이나 그들의 대단한 활약을 지켜볼 수밖에 없다는 것이 참을 수 없을 정도로 싫었다. 부모의 식품 창고를 발판으로 사업을 시작한 그들이 아버지 앙리 마티

스의 작품을 꾸준히 구입했고, 다음에는 미로를 접수했으며, 이제는 자코메티에게까지 접근한 것이다. 물론 그들에게 도전 정신이 있다는 점은 인정할 만했다. 결과적으로 미로의 작품 가격의 주도권은 피에르가 아니라 매그 부부가 잡게 되었다. 또 알베르토에게 그들처럼 정성을 다해 접근한 화상도 없었다. 게다가 그들은 언제나 기꺼이 지불할 준비가 되어 있었는데, 피에르는 특히 이 점이 마음에 들지 않았다. 그들이 사업을 잘하는 것은 자신에게도 이익이 되었을 텐데도 이 왕자는 벼락부자에 의해 자신의 지갑이 두둑해지는 것이 — 특히 다른 사람들이 그 사실을 아는 것이 — 마음에 들지 않았다.

피에르 마티스 갤러리에서 열린 자코메티의 두 번째 개인전은, 갤러리 매그에서의 첫 개인전 이전에 열렸다. 피에르가 알베르토의 천재성을 대중에게 이해시키는 데 나름의 역할을 했다는 것은 아무도 부인할 수 없다. 알베르토의 천재성에 대한 피에르의 믿음은 매그의 믿음보다 더 고귀했을지 모르나, 그들의 동기가 돈을 버는 것이라는 점에서는 차이가 없었다. 자코메티의 작품이 돈이 된다는 것은 유럽의 화상들과 컬렉터들보다 훨씬 먼저 미국에서 증명된 바 있다. 당대 최고의 예술가 중 하나라는 자코메티의 위치는, 상업적·비평적으로 명성이 확인되어 전시된 조각 작품과 회화, 드로잉이 모두 다 팔린 1950년 11월 뉴욕에서 열린 두 번째 전시회에서 확립되었다. 유럽보다 먼저 미국이 자코메티를 신성시한 것은 매우 적절한 일이었다. 1950년경에 예술적 창조의 중심지가 대서양을 건넜기 때문이다. 뉴욕 유파의 작품과 알베르

토의 작품은 다른 종류의 정서에 바탕을 두었지만, 과거와의 급격한 단절을 확신한 미국 미술가들은 자신들에게 도움이 되지 않을 것이라는 점을 알면서도 알베르토의 작품의 진정성을 인식하고 존중했다. 미국인들은 자코메티의 작품에 있는 특별한 호소력, 즉 광대한 황무지를 가로지르면서 상식적인 경고에는 개의치 않는 사람들에게 영향을 준 열망을 떠오르게 하는 힘과 순수성을 느낄 수 있었다. 이렇게 자코메티라는 신화의 발생지는 신세계가되었다. 물론 피카소를 시대에 뒤진 조형미술로 간주한 급진적인 미술가들이 알베르토에게 그렇게 많은 찬사를 보낸 것은 아니지만, 그를 중요하다고 여기는 중요한 인물들이 있었다. 예컨대 가장 고집 센 추상표현주의자인 바넷 뉴먼Barnett Newman은 "그에게 경의를 표한다"고 말했다.

한국 전쟁이 터지자 전 세계 사람들은 세계 대전이 또다시 일어날까 봐 두려움에 떨었다. 파리 사람들은 붉은 군대에 의해 점령될지도 모른다는 조바심에 잠을 설쳤다. 피카소는 가족과 재산을 리비에라에서 스위스로 옮기는 문제를 심각하게 고민하기도 했다. 이에 반해 자코메티는 사건의 의미를 파악하려고 애썼다. 그는 올바른 대의에 자신의 삶을 바치기 위해서는 작업실에서 열심히 일하는 것이 최선이라고 판단했다.

갤러리 매그에서의 첫 번째 전시회는 1951년 초여름에 열렸다. 일생의 절반 이상을 산 파리에서 어렵고 불안한 19년을 보낸 후 열린 전시회였다. 그가 기다릴 줄 알고, 실패에서 성공을 위한 핵심적인 자원을 발견할 능력이 있었기에 가능한 일이었다. 그 전

시회에는 최근 3년간 만든 36점을 포함한 40점의 조각과 20점의 회화 그리고 많은 드로잉이 포함되었다. 이폴리트맹드롱 거리에 자주 왔던 몇 사람을 제외하고는 깜짝 놀랄 만한 사건이었다. 자신들이 볼 것을 오해한 사람들조차, 즉 실존주의 이론이나 당대의 불안을 기대하고 있던 사람들조차 익숙하지 않은 작품들을 보았다. 일부는 혼란스러움에 분노하기도 했지만 다른 사람들은 자코메티의 작품에서, 물질적이지 않은 영역에서 그의 경험을 지각하게 해 주는 형이상학적 가치를 지닌 이미지를 보았다. 예술가로서 그의 유일한 관심은 예술 작품이 뭔가를 성취할 수 있는지 알아보는 작업을 계속하는 것이었다.

46
피카소와의 갈등

나이가 들어가면서 그의 생활과 일은 점점 더 밤늦게 이루어졌다. 그는 어둠은 싫어했지만 어두워진 때는 사랑했다. 또한 경제적으로 여유가 생기면서 밝은 낮을 선호하지 않는 사람들이 모이는 아지트에 자주 들르게 되었다. 몽파르나스에 그런 곳이 없을 리 없었다. 알베르토는 그런 곳들을 잘 알고 익숙하게 드나들었다. 돔과 쿠폴 같은 큰 카페 말고도 수없이 많은 작은 바 중에서 그는 셰자드리엥을 가장 좋아했다. 큰길에서 떨어진 샛길에 있는 그곳은 전쟁 중에도 문을 열었다. 바로크식의 화려하게 치장된 꼬인 모양의 기둥들과 곡선 모양의 바가 있는 그곳은, 길거리에 서 있기를 좋아하지 않거나 그럴 수 없는 매춘부들이 선호하는 곳이기도 했다. 그 동네에는 겉만 번지르르하고 시끄럽기 짝이 없는 라 빌라 같은 나이트클럽도 많았는데, 그런 곳에서는 비

싸지만 일급 모델 수준의 매춘부도 만날 수 있었다. 익명의 고객들이 순간적인 만족을 얻을 수 있는 호젓한 호텔들도 주변에 많이 있었다.

늦은 밤까지 이곳저곳 돌아다니던 자코메티가 집에 돌아오면 아네트는 벌써 몇 시간 전부터 침대 곁의 스탠드를 켜 놓고 깊은 잠에 빠져 있었다. 이렇게 늦게 들어와도 그가 항상 그녀에게 바로 갔던 것은 아니다. 어두워지기 시작할 때 작업을 하던 그는 이제는 밤이 끝날 때까지 일을 하게 되었고, 날이 밝아오면 탈진한 상태로 침대로 갔다. 특히 조각 작품을 만들 때는 휴식을 취하기 어려웠다. 다시 만들고 고쳐 만들고, 또다시 만드는 지루한 과정이 반복되었다. 새벽 대여섯 시까지 외롭고 힘들게 모델을 서 줄 사람은 없었기 때문에 그는 대부분의 작품을 모델 없이 기억이나 상상을 통해 만들었다. 그는 눈만이 아니라 손가락으로 점토를 매만져 가면서 혼자 작업을 했다. 그의 손가락은 마치 그것만의 의지가 따로 있는 듯이 자유롭게 조각 작품의 표면을 위아래, 앞뒤로 만지며 지나갔다. 그런 터치의 순간마다 전에는 결코 존재하지 않았던, 반드시 더 좋지만은 않은 새로운 것이 만들어졌다. 그는 결국 형태의 변화를 통해 창작의 원리를 구체화한 것이다. 닿는 느낌, 즉 실재와 접촉하는 느낌, 그 사물에 대한 느낌, 말 그대로의 촉각 경험에 대한 느낌은, 우리가 자신과 세계의 관계를 맺는 기초가 된다. 이처럼 심오한 의미가 그의 손가락과 점토와의 접촉에 의해 형성되는 것이다. 반죽을 하고 도려내고 누르고 어루만지고 새기고 매끄럽게 다듬으면서 그는 자신의 가장 깊

은 욕망과 감정을 활성화하고 자유롭게 만들었다. 그것들을 그는 이미지에 덧붙여진 표면에 존재하는 자기 작품의 결에 전이했다. 그래서 그의 작품의 표면은 매우 모호하면서도 의미 있는 심오함을 곧바로 보여 준다. 손가락이 점토 위를 끝없이 달리는 고독한 여명에, 자코메티는 자신의 자아와 하나가 됐던 것이다.

어쩌다 디에고가 아침 일곱 시에 작업실에 올 때면 피곤하다 못해 창백해진 형이 수없이 피운 담배 연기가 가득 찬 가운데, 조각가의 손가락만이 고독한 과제를 계속하고 있고 정작 그 자신은 다른 곳에 가 있는 것처럼 느껴질 정도로 일에 몰두하고 있는 모습을 보았다. 그럴 때 디에고가 "뭐해? 잠 좀 자"라고 말하면, 그는 사실처럼 실감 나는 꿈을 꾸다가 깬 것처럼 깜짝 놀라면서 자기 자신으로 돌아왔고, 녹초가 되어 동생이 시킨 대로 했다.

이런 식의 생활이 몸에 좋을 리가 없었다. 그는 원인 모를 신체적 부조화와 통증으로 고통받았다. 어떤 사람들은 그저 골초의 마른기침일 뿐이라고 대수롭지 않게 말했지만, 정작 자신은 담배를 줄여야겠다고 마음먹기도 했다. 그러면서도 50대 초반인 그는 여전히 담배를 하루에 두 갑이나 피워 댔다. 또한 늦은 밤까지 무리한 작업을 계속한 결과 그는 만성피로의 증세를 보이기 시작했다. 몽파르나스 언덕보다 훨씬 더 높은 곳을 오르내리던 선조들을 둔 덕분에 특별히 건강한 몸을 가지기는 했지만, 하루도 쉼 없는 혹사는 몸에 무리가 될 수밖에 없었다. 얼굴의 깊은 주름과 진한 갈색에 가까운 피부색으로 인해 50대인 알베르토는 마치 60대처럼 보였다.

이 모든 고통에 대한 해결책은 프랭켈 박사를 방문하는 일이었다. 내과의사로서는 무능했지만 친구로서는 유능했던 프랭켈은, 아마도 알베르토의 고통의 원인을 알았지만 너무나 심각해서 의사로서 다루고 싶지 않았을 것이다. 친구는 그에게 아스피린을 처방했고, 원기를 돋우는 얘기를 몇 마디 나눈 뒤 그대로 돌려보냈다.

한국에서의 충돌이 또 하나의 세계 대전으로 돌변할 것처럼 보인 1950년 여름 동안 불안해했던 피카소는 그해가 끝나기 전에 차츰 안정을 되찾았다. 10월에 피카소는 영국 공산당이 주최한 평화회의에 참석했고, 11월에는 레닌 평화상을 받았다. 1951년 1월에는 〈한국에서의 학살Massacre in Korea〉이라는 꽤 큰 크기의 그림을 그렸다. 이 작품은 미국의 한국전 참전을 비방하려는 의도를 지닌 일종의 정치적 진술이었다. 위대한 예술의 명성으로 정당한 동정심을 유발하기 위해 그는 방어 능력이 없는 순진한 시민들을 잔인한 무기로 학살하는 장면을 묘사했다. 따라서 〈게르니카〉가 보여 주는 인도주의적인 숭고함이나 창조성과는 전혀 달랐고, 기껏해야 정치적 선동의 큰 혼란 속에서 희미한 푸념에 지나지 않았다. 이 작품은 이미 오래전에 가치가 소멸된 미학적 도구를 되는 대로 사용한 형식에 치우친 것이었다.

무슨 일이 있었는지 피카소는 이제 변했고, 예술적으로도 그랬다. 물론 정치적 목적을 위해 자신과 자신의 예술을 이용한 것이 이번이 처음은 아니었다. 피카소가 만든 〈평화의 비둘기Dove

of Peace〉라는 포스터가 유럽 전체의 절반쯤 되는 지역의 벽에 붙은 적도 있었다. 상식적으로 그런 원리를 그처럼 눈에 띄게 드러내는 것은 누워서 침 뱉기와 다르지 않다. 그러나 피카소는 폭풍우 위로 날아오르려 했고, 보통 사람들처럼 낮아질 수 없기 때문에 공중에 있어야 했으며, 그렇기에 그런 비상에 대해 다시 생각해 볼 수도 없었다. 더욱이 높은 곳에 함께 있던 사람들도 예술적으로 같은 수준의 사람들이 아니라, 더 이상은 대단한 성취의 순간이 없을 것임을 지적해 줄 수 없는 평범한 추종자들과 삼류 예술가들일 뿐이었다. 40년 전에 대단한 성취의 순간을 함께 경험했던 브라크는 "피카소는 위대한 예술가였지만 지금은 단지 천재일 뿐이다"라고 말하기도 했다. 스탈린이 사망한 1953년에 아라공은 피카소에게 죽은 독재자를 기념하는 초상화를 만들어 달라고 요청했다. 피카소는 초상화를 "우리가 스탈린에게 빚지고 있는 것What We Owe to Stalin"이라는 제목의 명예롭지 않은 애도가 담긴 긴 글과 함께 발표했다. 그러나 공산당원들은 마음에 들어 하지 않고 피카소에게 존경심이 부족하다며 거칠게 비난했다. 과찬에 젖은 귀에 거슬리는 소리가 울려 퍼졌지만 그 미술가는 평화롭기만 했다.

자코메티는 시간이 가면서 그랑 오귀스탱 거리에 있는 피카소의 작업실에 점차 발길이 뜸해지다가 마침내는 가지 않게 되었다. 반대로 종종 피카소가 이폴리트맹드롱 거리에 불쑥 모습을 드러내기 시작했다. 피카소가 주로 방문하는 정오쯤에는 알베르토가 막 잠에서 깨어날 때여서 그 도전적이고 교활한 방문객을

제대로 맞이하기는커녕, 아직 하루를 꾸려 갈 준비도 되어 있지 않았다. 피카소는 알베르토의 잔소리를 피하고 싶었지만 그에게 상당히 의존하고 있어 그럴 수도 없었을 것이다. 그는 적절하지 않은 장소에서 자코메티가 자기를 반기는지를 시험하려고 작업실에 찾아왔던 것으로 보인다. 피카소는 더 이상 뒤에서 알베르토를 비웃지 않았고, 오히려 그의 노력이 "조각에서의 새로운 정신"을 표현한다면서 눈치 빠르게 찬미했다. 그러나 피카소가 그의 작업실에서 찬미했던 작품은 항상 최악의 것이었다. 즉 반쯤 완성되거나 거의 파괴된 것들에 "당신이 지금까지 만든 것 중에서 최고!"라고 소리치며 대단한 기품을 가지고 칭찬했던 것이다. 알베르토가 화를 냈다면 그것은 오로지 피카소의 계략이 서툴렀기 때문일 것이다. 그러나 그는 나름대로 피카소를 알고 있었으므로 악의가 있다고는 생각하지 않았다.

두 사람이 그의 작업실에 있던 어느 날, 크리스티앙 제르보스가 연락도 없이 그의 작품을 구입하고 싶어 하는 프루아 드 안젤리 Frua de Angeli라는 이탈리아인 컬렉터를 데리고 왔다. 당시는 판매가 중요한 시기였기에, 수년 동안 두 미술가와 가까웠던 제르보스는 주저하는 구매자 앞에서 두 사람이 서로의 작품을 찬미하게 함으로써 세계에서 가장 유명한 화가의 존재를 이용할 생각이었다. 작업실에 있는 작품 중의 하나를 가리키면서 제르보스는 훌륭한 작품이라고 열심히 설명한 뒤 피카소에게 물었다. "그렇지 않아요?" 그런데 피카소는 아무 말도 없었다. 제르보스가 다시 물었지만 여전히 묵묵부답이었다. 당황한 편집자는 세 번, 네 번, 끈

질기게 피카소의 추천을 받아내려고 했으나 전혀 반응이 없었다. 피카소는 돌부처처럼 조용히 앉아 있었고, 이처럼 암묵적인 보증 거부는 예상할 수 있는 당연한 결과를 낳았다. 제르보스는 분별력이 더 있어야 했고, 이 점은 피카소도 마찬가지였다.

스탐파에서 어머니와 함께 즐겁게 머물고 있던 1951년 11월에 알베르토는 아네트와 함께 또 다른 그리스인 편집자이자 생장카 프페라에 수수한 별장을 가지고 있는 친구 테리아드를 만나러 남 프랑스로 갔다. 그곳에서 늦게까지 피어 있는 많은 꽃을 보고 감격한 그는 그것을 전부 그리고 싶었지만 만나야 할 사람이 있어서 그럴 수 없었다. 그들은 마티스를 만나러 가서 비록 침대에 누운 채였지만 장장 세 시간 동안이나 마음을 사로잡는 대화를 원기왕성하게 나눌 수 있었다. 다음 날에는 해변을 등진 언덕 중턱에 있는 작고 누추한 집에 부인과 두 아이와 함께 살고 있는 피카소를 방문했다. 요통으로 심한 고통을 겪던 피카소 역시 침대에서 그들을 맞았는데, 그날은 기분이 좋지 않았다. 그래서 그는 알베르토를 화풀이 상대로 생각했는지 "당신은 늘 그랬듯이 나를 좋아하지 않지요. 더 이상 보고 싶지 않군요"라고 말했다. 알베르토는 방문 횟수가 우정의 공정한 척도가 아니라고 항의하면서 자신이 리비에라에 살지 않고 여행도 거의 다니지 않기 때문이라고 말했다. 피카소는 인정하지 않았다. 진정한 친구였다면 자주 보러 왔을 텐데, 그렇지 않으니 진정한 친구가 아니라는 것이었다. 그 순간 알베르토가 피카소의 침실에 있다는 것은 적절하지 않은 일이 되었다. 피카소는 어쩔 줄 모르는 손님들을 무뚝뚝하

게 노려보고 있었다. 알베르토가 곧바로 이의를 제기하자 피카소는 무시해 버렸고 언쟁이 이어졌다. 성격이 불같은 두 예술가 사이에서 벌어진 최초의 공개적인 논쟁에 구경꾼들은 어찌할 줄 몰랐다.

그러다가 갑자기 피카소는 특유의 예측할 수 없는 변덕스러움을 보이면서, 알베르토에게 발로리스에서 함께 지내면 매우 좋겠다고 말했다. 우정의 표현이자 대단한 아이디어가 즉시 이루어지지 않은 이유는 무엇일까? 테리아드는 생장카프페라로 곧장 돌아가면 되고, 알베르토는 가방을 가져오면 되고, 아네트는 몇 킬로미터쯤 떨어진 칸이나 더 가까운 앙티브에 있는 호텔에서 지내면 될 것이다. 그런데 알베르토는 몰랐지만 그가 묵어야 할 곳은 건물 지하의 축축한 방으로, 바로 피카소가 최근에 재혼한 엘뤼아르와 그의 병약한 신부를 묵게 했던 곳이기도 했다. 결국 피카소의 초대는 가장 유치한 방식의 조롱이었고, 그런데도 그에게 기꺼이 받아들이도록 요구했던 것이다. 20년 전에 그들이 처음 만났을 때 알베르토는 피카소에게 자신이 무릎을 꿇지 않는다는 것을 확실히 보여 주고 싶어 했다. 피카소는 그가 그렇다는 것을 알았다. 그러나 그의 욕망은 세월이 흘러도 줄어들지 않고 더 오만해졌을 뿐 아니라 이제는 자코메티가 줏대 없이 자신을 따르도록 함으로써 능력을 보여 주고 싶어서 그는 안달을 했다. 피카소의 의도대로 되지는 않았다. 화를 잘 내기는 하지만 알베르토는 대단한 자제력도 가지고 있었다. 그는 피카소의 초대를 정중하게 거절했고, 그날의 방문은 빈약한 가식과 함께 우호적인 관계가

회복되지 못한 채 어설프게 마무리되고 말았다.

두 예술가 사이의 우정은 그날로 그렇게 끝나고, 둘 사이에는 감정의 앙금만이 남았다. 우정이 끝났다고 해서 앙금이 함께 사라지는 것은 아니다. 피카소를 아는 누구나에게나 피카소는 정말로 대단한 현상이어서 그에게 무관심해질 수 없었다. 비록 지독하게 비판적이기는 했지만 알베르토 역시 피카소에 대한 발언을 그치지 않았다. 예컨대 발로리스에서 뒤얽힌 오해가 있기 1년 전에도 다음과 같이 말한 적이 있었다. 파리의 현대미술관을 다녀온 뒤 그는 이렇게 말했다. "피카소는 아주 나쁘다. 겨우 절반만 이해되었던 입체파 때를 제외하고는 처음부터 나빴다. 프랑스의 예술가이자 삽화 기자인 뒤부Albert Dubout의 것보다 더 나쁘다. 채색이든 무채색이든 냉혹하고 감수성이 없는 구식의 저속한 작품들이다. 한마디로 말해서 별 볼일 없는 화가다."

그는 이런 최종적인 판단을 이후에도 경험을 통해 여러 번 확인했다. 한 번은 이렇게 선언하기도 했다. "피카소의 재능이 뛰어난 것은 확실하지만 그의 작품들은 단지 물건일 뿐이다. 피카소가 아프리카 가면을 발견했다면 그것은 그의 기원이 가면의 세계, 즉 물체였기 때문이다. 아프리카의 일부 가면이나 인형은 매우 아름답지만 그것이 전부이며 정체되어 있어 발전이 없다. 피카소의 그림들도 그렇다. 그것이 바로 피카소가 작품의 발전을 위해 — 한 가지 코스를 꾸준히 추구하지 못하고 — 자꾸만 코스를 바꾸는 이유다. 사물의 세계에 진보는 없다. 닫힌 세계이기 때문이다."

그런데도 피카소가 파리에 올 때면 두 사람은 가끔 만날 수밖에 없었다. 피카소가 그를 찾는 듯한 상황이 되면 그는 피카소를 만나고 싶지 않아 사라져 버리곤 했다. 그러나 그는 쉽게 마음의 상처를 입었고, 그 상처는 디에고만이 치유해 줄 수 있었다. 피카소가 다른 예술가를 찾는 경우는, 아마도 자기가 추구하는 것이 평범한 사람에게서는 얻을 수 없는 가치라는 의심이 들기 때문이었을 것이다. 만약 그렇다면, 그것이 바로 자코메티가 그들의 드문 만남에서 가능한 한 좋은 얼굴을 했던 이유다. 몇 년 후 피카소가 칸바일러의 갤러리에서 최근작을 가지고 전시회를 열었을 때 알베르토는 예의 바르게 개막일에 참석했다. 조각 작품이 많이 있었는데, 피카소는 그에게 그것들에 대한 의견을 물었다. 알베르토는 좋다고, 모두 다 좋다고 말했다. 공손한 대답에 미심쩍어하던 피카소는 염소의 해골과 병을 청동으로 만들어 색칠한 작품에 대한 느낌을 구체적으로 말해 달라고 졸랐다. 피카소는 나름대로 날카로운 질문을 던진 셈이었다. 알베르토가 칭찬할 마음이 없다고 말하자 피카소는 이유를 물었고, 알베르토가 설명하자 피카소는 재차 완강히 옹호했다. 서로의 창작관이 전혀 조화를 이룰 수 없었기에 그들의 우정 역시 평화를 유지할 수 없었다. 두 예술가는 신랄하면서도 예의 바르게 거의 한 시간 동안 대화를 나누었고, 그 후 자코메티는 다른 급한 볼일이 있다며 자리를 떠났다. 그러나 집에 도착한 알베르토가 현관 계단에서 발견한 것은 그들 무리에서 빠져나온 한 사람, 가장 중요한 한 사람, 바로 피카소였다. 자신을 추종하지 않는 자의 본거지로 논쟁을 가져와서

뭔가를 얻어 갈 수 있으리라고 기대하는 것은 슬픈 일이다. 그러나 피카소는 고집스럽게 물었다. 자신의 파멸에 동참할 것을 고집하는 사람에게 "아니"라고 말하는 것은 매우 어려운 일이었을 것이다.

그 후로 두 사람은 거의 만나지 않았다.

47
불화의 시작

어느 날 위대한 예술가의 아내가 되고, 그에 의해 걸작의 모델이되어 불후의 명성을 얻는 것이 어릴 적 아네트 암의 가장 멋진 꿈은 아니었을 것이다. 알베르토 자코메티 부인이 된 지금 그녀는 더 무모한 꿈을 키우고 있었다. 그녀는 엄마가 되고 싶었다. 아버지가 될 수 없는 이 남자와 결혼하지 못한다면 자살하겠다고 위협했다던 여인은 이제 그가 새 생명의 탄생을 도울 것이라는 경솔한 기대를 했다. 아내의 욕망이라는 관점에서 보면 남편의 불임 문제는 사소한 일이다. 그로 인해 그녀는 원하는 것을 이룰 수 없었다. 결혼한다고 해도 두 사람 사이의 관계에 어떤 변화도 있을 수 없다는 것에 동의했기 때문에 둘의 관계에 대해 뭐라고 말할 수도 없었다.

그러나 문제는 훨씬 더 복잡했다. 알베르토는 아이를 좋아하지

도, 원하지도 않았다. 그 점에 관해서 알베르토는 이미 편안해진 상태였다. 게다가 매우 어리고 순진한 아네트는 거의 딸이나 마찬가지여서 그들은 감추지 않고 맡은 바 역할을 했다. 그는 그녀를 "나의 조조트Ma Zozotte"라고 불렀는데, 조조토는 약간 어린애처럼 말하는 귀여운 어리숙한 아가씨를 의미한다. 적어도 초기에는 그녀 역시 그에 걸맞게 그를 존중했다. 부모 역할을 했기에 알베르토는 남자로서 예술가로서 자신의 행동을 훨씬 더 너그럽게 용서할 수 있었고, 아네트의 불평도 자연스럽게 받아들일 수 있었다. 그녀는 그가 만들었고, 모든 예술적 산물은 두 사람 모두의 자손이었다. 실제로 그는 이 일이 어떻게 될지 예견할 수 있을 만큼 통찰력이 있기도 했다.

그러나 그녀가 가장 원한 것이 모성 경험이었다면 그보다 더 단순한 일은 없을 것이다. 그녀는 다른 남자의 아이를 가질 수도 있고, 실제로 그가 그것을 권하기도 했다. 두 사람은 이 일에 관해 많은 대화를 나누었다. 이는 아네트의 관심을 다른 남자에게로 돌리려는 알베르토의 의도와도 맞아떨어지는 일이었다. 그들을 잘 아는 사람들에게는 그런 의도가 그녀에게 긍정적인 유인을 제공하는 것으로 보였는데, 그로 인해 가장 만족스러운 것은 그 자신이었다. 동시에 그는 자신이 양보했다는 것에 대해 화를 내기도 했으며, 그것은 마치 여자들이 표현한 모든 것에 매혹되면서도 그들과의 안전거리 유지를 정당화했던 것과 같다. 그들의 결혼 생활에는 문제가 생겼고, 불화가 시작되었다.

디에고의 가정생활도 원만하지 않았다. 넬리는 점차 노골적으

로 불평을 드러내고 있었다. 그녀는 자코메티 가문 안에서 적절한 자신의 자리를 찾지 못한 것이 못마땅했다. 물론 그녀 역시 가족이라는 느낌을 줄 수 있는 행동을 거의 하지 않았다. 그녀는 밤에는 몽파르나스에 있고 날이 밝을 때는 대체로 잠을 잔 데 반해 디에고는 작업실에 가기 위해 일찍 일어났다. 결국 두 사람은 점차 만날 수 없게 되었고 어쩌다 마주치면 사납게 싸우기만 했다. 몇 년간 이렇게 지내다가 넬리는 어느 날 갑자기 디에고의 삶에 들어올 때처럼 홀연히 사라졌고 논쟁은 영원히 끝나 버렸다. 디에고는 그 후로 여자란 기쁘기보다는 성가신 존재라고 생각하면서 평화롭게 살았다. 그러나 나중에 어려웠던 시기가 지난 뒤에는 그때의 성가심이 그리워지고 쓸쓸하다는 느낌도 갖게 된다. 처음에는 거의 투명했지만 점차 실체를 드러내면서 그의 감추어진 마음을 방어하는 동시에 구속하는 갑옷이 되고 만 고독이라는 덮개가 그를 둘러싸기 시작했다. 만약에 외로웠다면 그는 고독 속에서 위안을 찾았을 것이다. 그는 감정을 잘 표현하지도 않았고 외향적이지도 않았으며 그보다 불평을 덜할 사람은 없는 것처럼 보였다. 그리고 그에게는 알베르토가 있었다.

알베르토는 디에고의 존재의 근거이자 축이었고, 인간으로서의 가치를 보증해 주고 헌신이라는 장점을 발휘하도록 해 주었다. 알베르토는 그의 곁에 계속 남아 있었다. 알베르토는 정서와 결합한 이성이었다. 그러나 그 때문에 관련자들이 얽히고설켜 일생의 구조를 그려 내는 모든 관계에서처럼 점점 더 복잡해지기도 했다. 세월이 가면서 알베르토의 작품에 대한 인정과 수요가 더

많아지자 디에고는 형과 점점 더 떨어질 수 없게 되었고, 검증된 그의 기술은 더욱 요긴해졌다. 디에고만이 〈도시 광장〉이나 〈숲속의 빈터〉, 〈숲〉 같은 작품에 포함되는 작은 상들을 위한 보강재를 피아노선으로 거뜬히 만들어 낼 수 있었고, 정교한 석고본을 뜰 수 있었다. 20년 이상 형과 함께 일을 함으로써 그 조각가가 원하는 것을 본능적으로 알고 조각 작품이 서 있을 기초나 좌대를 만들었고, 〈숲속의 빈터〉와 〈숲〉 같은 작품에서는 아예 디에고가 형상들이 서 있게 마무리를 하기도 했다. 디에고는 알베르토의 모든 작품을 제작하는 데 일조했고, 그런 도움은 평생을 함께 살면서 형성된 믿음이 있었기에 가능했다. 마무리를 짓는 데 핵심적인 만큼 시작할 때도 디에고의 역할은 필수적이었다. 그렇게 된 것은 필연적인 일이었다. 젊은 시절에 장 미셸 프랑크와 함께 모델이자 낙천적인 협력자였던 디에고는 이제 어엿한 알베르토의 동료가 되었다. 형제 중 누구도 그럴 생각은 없었지만 그렇게 되었다.

 알베르토가 동생의 도움 없이는 일을 할 수 없다는 사실은 비밀이 아니었다. 그가 어머니에게 디에고가 자신의 일에 얼마나 중요한지를 여러 번 설명하자 아네타는 매우 기쁘게 생각했다. 그녀는 1952년 6월 디에고에게 쓴 편지에서 알베르토에 대해 이렇게 말하기도 했다. "언제나 형이 걱정스럽지만 그나마 너처럼 침착하고 잘 이해해 주는 동생이 있어서 다행이란다." 형제 중 한 명의 운이 좋다고 해서 다른 한 명의 운도 좋으리라는 보장은 없지만 일은 잘 풀려 나갔다. 디에고가 그를 잘 이해했다는 것과 일종

의 재료처럼 일생을, 심지어는 이해할 수 없고 모순적이기까지 한 종말을 맞이할 때까지 그들이 굳건하게 함께한 것은 사실이다. 디에고는 머뭇거리지 않았고 약해지지 않았다. 형이 죽은 뒤에도 그는 형에 대한 신뢰와 의존을 불가피하게 만든 정신에 충실했다.

알베르토의 재정이 안정되고 명성이 커지면서 디에고의 입장이 묘해지기도 했다. 디에고가 꼭 필요한 동료인지 그저 명령에 충실한 동생에 불과한지 분명하지 않았다. 알베르토는 이런 상황을 매우 만족스러워하면서 이런 장점을 극대화하고 싶었다. 인간으로서 형제로서 그들이 취할 수 있는 최선의 방법은 한 사람을 위한 최선이 곧 모두를 위한 최선이라는 믿음이었다. 물론 그들이 언제나 그런 믿음에 입각해서 행동한 것은 아니지만 몇 번의 실패가 오히려 영원한 성공을 보다 감동적으로 만들 수 있었다.

알베르토는 디에고에게 본인의 작품을 만들라고 끊임없이 요구했고, 그런 요구는 그럴 수 있는 시간이 부족해지면서 점점 더 심해졌다. 디에고는 알베르토를 위한 일, 즉 보강재를 만들고, 석고본을 뜨고, 주물 공장에서 끝없이 만들어 내는 청동 조각에 색칠을 하는 것만으로도 너무나 바빴다. 알베르토는 점토나 석고로 조각 작품을 만드는 데 집중하느라 청동으로 주조하는 일을 감독할 시간은 없었지만 주조가 끝난 작품들에 대해서는 까다롭게 점검했다. 특히 청동 조각의 분위기가 제대로 나와야 했는데, 제대로 된 것에 대한 그의 견해가 매번 달라지는 것이 문제였다. 결국 디에고의 경험에 의존하는 수밖에 없었지만 의도대로 정확하게

주조되지 못한 경우에는 크게 화를 내는 알베르토를 만족시키기는 여전히 어려웠다. 알베르토는 일에 대해서만은 강박적이었기에 다른 사람들이 정밀하게 처리하지 못하는 것을 이해하지 못했다. 수없이 많은 조각 작품이 만족할 수 있을 때까지 다시 칠해지고 또다시 칠해졌다. 그래서 디에고는 가끔 "그는 정말 구제불능이에요. 부정할 수 없어요. 참으로 힘든 사람이에요"라며 한숨을 쉬기도 했다.

바로 이런 이유로 디에고에게는 자기 작품을 만들 시간이 없었다. 그렇지만 알베르토는 여전히 디에고의 창작 능력이 모든 일을 만족스럽게 할 수 있는 핵심 사항이었다고 주장했다. 그것은 사실이지만 정작 디에고 자신은 그렇게 생각하지 않았다. 불행한 일은 그의 창작 능력의 증거가 형에게서 나왔다는 점이다. 디에고도 가끔은 공개적인 전시를 하기 위해 조각을 몇 점 만들기도 했다. 알베르토는 작업실에 온 손님들에게 동생이 최근에 만든 작품에 대한 칭찬의 말을 아끼지 않으면서 "디에고에게는 불태울 재능이 있어! 맞아, 그래. 활활 태울 재능이 있고말고"라고 반복해서 주장하기도 했다. 정말로 그랬지만 아쉽게도 그것을 증명하기 위한 증거나 불꽃은 너무도 늦게까지 나타나지 않았다. 그나마 주변의 몇 사람만 느낄 수 있었을 뿐이다. 그러는 사이에도 알베르토는 계속해서 "디에고에게는 불태울 재능이 있다"는 말을 해서 가끔은 당황스럽게 만들기도 했다. 가장 당황한 사람은 아마도 그것을 포용력 있게 받아넘겼을 디에고일 것이다.

알베르토는 누구보다도 동생의 솜씨 덕을 많이 보았으나 그런

혜택을 받았다고 해서 언제나 기꺼이 감사를 표하는 것은 아니었다. 알베르토는 디에고가 꼭 필요하다는 것을 알았고 디에고도 그것을 알고 있었다. 그들의 어머니도 알고 있었고 아네트도 알고 있었다. 그리고 몇몇 다른 사람도 역시 그럴 것이라고 생각했다. 그러나 그런 사람은 소수였고 그들 중에서도 소수만이 디에고가 실제로 하고 있는 일을 잘 알고 있었다. 알베르토의 입장에서 그것은 좋은 일인 동시에 좋지 않은 일이기도 했다. 디에고가 실수 없이 일을 해야 했기 때문이다. 천재는 비밀스러움만큼이나 유일성을 뽐내고 싶어 하는데, 알베르토도 예외는 아니었다. 그는 자기 작품에서의 디에고의 역할이 오로지 기술적 보조일 뿐이라고 분명히 선을 그었다. 자신만이 예술 작품을 만들며 동생은 아니라고 말한 적도 있다. 실제로 디에고가 한 일은 비슷한 수준의 다른 기술자들도 다 할 수 있는 일이었다. 또한 알베르토는 의문을 품은 비평가들을 향해, 알베르토 자코메티의 예술에 관한 글을 쓸 때 자기 동생의 도움을 감안할 필요는 없다는 점을 언급했다.

이처럼 양면적인 목소리가 들려오더라도 디에고는 군말 없이 받아들였을 것이다. 자신의 수족을 훼손하려는 사람은 그로 인한 고통도 함께 받을 것이기 때문이다. 디에고의 삶의 목적에 대해 말하자면, 존재 자체가 증거인 사람이 하루하루 그것을 확인해 가는 것을 의심할 수는 없다. 디에고는 자신이 알베르토와 그의 작품과 함께 어디쯤 위치하고 있는지를 잘 알았다. 자기 자리를 잘 안다고 해서 사는 것이 언제나 쉬운 것은 아니었고, 알베르

토 역시 쉽지는 않았다. 그리고 그런 어려움은 가치를 키워 주기
도 했다.

디에고는 1950년대 초에 청동 가구를 만들기 시작하면서 마침
내 명성을 얻게 된다. 장 미셸 프랑크를 위해 만든 것 중에 테이
블이나 의자처럼 큰 물건은 없었지만 그는 망설임 끝에 새롭게
그런 것을 만들어 냈다. 언제나처럼 알베르토의 많은 칭찬과 격
려에 힘입어 디에고는 천천히 조금씩 물건을 만들었다. 처음에
시작하게 된 동기는 물론 재정적인 이유에서였지만 곧 디에고가
제작하고 서명한 가구에 대한 수요는 대처할 수 없을 만큼 늘어
났다. 디에고가 자기가 만든 물건에 성이 아니라 '디에고'라는 이
름으로 서명하게 된 것은 알베르토가 고집해서였다. 혼동을 피
하기 위해서였던 것은 확실하지만 형제 간의 강한 애착과 복잡
한 사정 때문이기도 했다. 처음에는 팔 만한 작품이 드물었기 때
문에 고객도 적었지만 가구에 만족감을 느낀 몇몇 사람들이 주
변에 알리면서 고객이 늘기 시작했다. 어느 날에는 전혀 모르는
사람이 디에고 앞에 불쑥 나타나기도 했다. 작업실에는 아직 전
화가 없었다. 작업실 복도에서 낯선 이를 만난 디에고가 용건을
묻자 그 사람은 "자코메티 씨인가요?"라고 물었다. 이에 디에고
는 "아니오. 그 사람은 디도 거리 코너에 있는 카페에 있습니다"
라고 대답했다.

한편 알베르토의 작품을 간절히 사고 싶어 하는 고객도 적지
않았다. 매그와 피에르 마티스 외에 자코메티의 작품을 구입하
는 대서양 양편의 수많은 컬렉터 중에는 특별한 사람이 하나 있

었다. 펜실베이니아 피츠버그 출신의 자수성가한 백만장자 데이비드 톰프슨G. David Thompson이 가장 좋아하는 것은 돈이었지만 예술 작품도 광적으로 수집했다. 결과적으로 그는 둘 다를 엄청나게 많이 가질 수 있었다. 그는 20세기 거장들의 걸출한 수집 목록을 자랑했는데, 그중에서도 스위스 사람인 파울 클레Paul Klee와 알베르토 자코메티의 컬렉션이 특히 풍부했다. 마티스에게서 자코메티의 작품을 사기 시작한 톰프슨은 그의 작품을 점점 더 좋아하여 예술가와 직접 알고 지내고 싶은 마음이 들었다. 1954년 봄 파리에 온 그는 이폴리트맹드롱 거리로 사람을 보내 존경의 예를 표하면서 조각 작품을 몇 점 사고 싶다는 의견을 전했다. 영어 외에는 할 수 없었던 톰프슨은 며칠 후 독일 여성을 통역으로 데리고 작업실에 왔다. 알베르토의 작업실이 닫혀 있자 두 사람은 마침 열려 있던 디에고의 작업실로 들어갔다. 형제 중 누구도 만난 적 없는 톰프슨은 무작정 들어가서 디에고에게 캐멀 담배 한 상자와 캐시미어 스카프 한 장을 내밀면서, 자기가 제시하는 조건이 얼마나 명예롭고 좋은 기회인지를 과장하며 설명했다. 그러나 곧 독일인 통역이 톰프슨에게 사람을 잘못 찾아왔다는 것을 설명하자, 그는 디에고에게서 담배와 스카프를 빼앗아 작업실을 급히 나왔다. 이후 자코메티 형제는 톰프슨에 대해 많은 것을 보고 듣게 된다. 그 사건 이후로 톰프슨은 디에고에게 결코 친절한 적이 없었지만 알베르토에게는 끊임없이 간청하고 주목했다. 이 모든 것이 결국은 그와 멀어지는 이유가 되었다. 톰프슨은 물론 그들에게 선의를 가지고 대했고 때로는 순종적이기까지 했다. 그 사

업가는 알베르토에게 엄청난 약속들을 했지만 결국 제대로 지켜진 것은 없었다.

톰프슨 같은 부류의 사람에게 받은 모욕은 그저 우스갯거리로 여길 수 있지만 더 불쾌한 것은 이따금 디에고가 자기 자신에게 보이는 경멸이었다. 형의 믿음에 진정으로 충실해지는 것, 즉 자신에 대해 정말로 진실해지는 것이 아마도 디에고가 자기도 인간이라는 것, 다시 말해서 감정을 가지고 있고 고통을 느끼며, 그것을 표현하거나 필요하다면 감정적인 공격을 할 수도 있는 권리가 있다는 것을 증명하는 데 실패하지 않기 위한 핵심이었다. 그에게도 알베르토의 동생이라는 자신의 정체성을 참기 어려웠던 적이 몇 번 있었다. 말하자면, 자신에게서 스스로를 구해 내기 위해 그처럼 강하게 긍정하려 했던 형제 간의 우애를 부정한 일도 있었다. 디에고는 가끔 "알베르토의 조각에 대해 어떻게 생각하는가? 단지 허약하고 골격만 있는 청동 쪼가리가 아닌가?"라는 예상외의 질문을 받기도 했다. 술을 많이 먹은 늦은 밤에는 "그래, 아무것도 아니야!"라고 소리치기도 했다. "아무것도 아니고 누구나 할 수 있는 거야!" 그리고 자기도 하려고만 든다면 알베르토가 한 것을 완벽하게 해낼 수 있음을 증거로 내세웠다. 그는 형이 작품을 어떻게 만드는지 완벽하게 알고 있었고, 실제로 그것이 대단하지 않다는 것을 누구보다 훨씬 더 잘 알 수 있는 위치에 있었다. 또한 그는 알베르토가 섬뜩하고 으스러지고 왜곡되고 불쌍하고 찢겨진 모습으로 그린 자신의 초상화에 비하면, 웬만한 미술 대학생에게 한 번만 포즈를 잡아 주면 훨씬 더 자신과 비슷하게

그릴 것이라고 말하기도 했다. 그러나 디에고는 이미 일생의 절반을 그를 위해 포즈를 잡았다! 아마도 비참한 침묵이 그런 분노에 대한 유일한 반응이었을 것이다. 화를 내는 경우도 매우 드물었다는 점이 문제를 더 통렬하게 만들었다. 때가 되면 디에고 역시 훌륭한 작가로서 인정받게 될 것이다. 정말로 그렇게 되자 그는 "알베르토는 나의 행운이었다"고 말하면서 자신이 성장했음을 보여 주었다.

그 사건 이후 40년 이상이 지난 이 무렵에 디에고는 형에게 1908년 여름날의 '사고'에 관한 진실을 털어놓았다. 그는 결코 누구에게도 말한 적이 없었고, 형이 죽은 뒤 15년이 지날 때까지 마음의 짐을 덜지도 못했다. 얘기를 들은 알베르토는 깜짝 놀라서 혼비백산했다. 그처럼 비범하게 직관적이고 지적인 사람이 그 진실을 알지 못하고, 그것이 동생과 자신에게 어떤 의미인지 알지 못했을 리가 없다. 여섯 살짜리 어린 소년은 자신의 진정한 상처를 인정하고 자신의 고통을 보여 주기 위해 40년 이상을 기다려야만 했다. 언제나 방어적인 알베르토에게 그런 기다림은 참을 수 없을 만큼 잔인하게 보였다. 사고 당시 그 어린이의 침착함은 성인의 자기 통제에 비하면 쉬운 것이었다. 기다림의 길이가 모호한 동기에 대한 상상 가능한 모든 것을 고려하게 했다. 진실의 타이밍은 옳았다. 자기 자신에 관한 알베르토의 투명성을 승화할 수단은 많았지만 디에고를 위해서는 없었다. 따라서 두 형제의 서로에 대한 경험은 의존과 이해 이상의 차원에 이르게 되었다.

모호함이 가끔 모호해지기 직전에 동요하거나 이익의 추구가

착취의 순간으로 넘어갔다고 하더라도 아직까지는 왕성하고 행복한 시절이었다. 이폴리트맹드롱 거리에는 웃음이 넘쳐흘렀다. 알베르토는 농담과 음탕한 노래를 좋아했고 즐겁게 노는 법을 알았으며, 그렇게 하면서 장난기 있는 즐거움을 누렸다. 그와 디에고 그리고 아네트는 즐거웠다. 어려웠던 시절의 추억은 즐거운 변화만큼 여전히 생생했다. 원할 때는 언제나 좋은 식당에 가는 것과 택시를 타는 것을 두 번 생각할 필요가 없었다. 알베르토는 마티스, 매그, 특히 클라외와 가까운 친구가 되었고, 그의 작품 가격이 오를수록 점점 더 그들과 가까워졌다. 기자들과 평론가들이 모습을 보이기 시작했고, 그들의 글이 국내외 신문과 잡지에 실리기 시작했다. 알베르토는 지난 25년 동안 파리에서 비교적 유명한 편이었지만 그 정도는 세계적인 명성의 시작에 불과했다. 매우 보잘것없는 작업실에서 이루어진 것이 전 세계로 퍼져 나가기 시작했다는 점이 특히 만족스러웠다. 그러나 주로 작품에 대해서만 생각하는 알베르토가 그중 가장 덜 만족했을지도 모른다. 그럼에도 불구하고 그는 기뻤고, 디에고가 기뻐하는 것이 즐거웠다. 화상들이 돈다발을 주었을 때 그는 동생에게도 후한 몫을 나누어 주었으며, 검소한 디에고는 훗날을 위해 우량 증권에 투자했다. 돈에 초연했던 알베르토에게는 바로 이 점이 가장 흥미로웠다. 예술적 행위와 관련된 협상을 할 때 그는 언제나 디에고와 함께했고, 중요한 작품을 만들 때도 항상 디에고의 조언을 들었다. 동생을 천재의 작업에 눈에 보이지 않는 동료라고 생각했다면 알베르토는 보상에 신중했을 것이다. 디에고의 감정에 주의를

1952년 작업실에서. (왼쪽부터 시계방향으로) 알베르토, 디에고, 아네트

기울이지 않은 모든 우둔한 자들이여, 화가 있으라. 뒤따를 게 분명한 분노의 격발은 지독한 경험일 것이다.

청동 조각의 녹청 색조에 대한 알베르토의 세심한 배려는 까다로운 자기만족만이 아니었다. 그는 소년 시절에 조각 작품에 칠을 하려고 했던 적이 있었고, 그 후로도 비슷한 시도를 했다. 1927년에는 대충 깎은 돌 조각에 칠을 하기도 했고 가끔은 석고 모형에도 색칠을 했다. 녹청색, 황금색, 녹색, 갈색, 검은색 등 다양한 색상으로 실험하기를 즐겼지만 청동 조각에는 거의 색칠을 하지 않았다. 그러나 그 어떤 것도 마음에 들지 않으면 색칠을 시도했고, 곧 색칠된 조각 작품이 자기가 찾던, 시각적으로 덧없는 느낌을 주는 것을 향한 새로운 출발점이라는 사실을 알게 되었다. 무엇보다 그는 자기 작품을 주조하는 공장의 기술자들이 열광적인 반응을 보인 것이 기뻤다. 처음 칠해진 조각 작품은 〈새장〉, 〈숲〉, 〈숲속의 빈터〉, 〈높은 좌대에 있는 네 개의 작은 상Four Figurines on a High Base〉 등으로, 작은 입상들로 구성된 작품들이었다. 〈전차〉 중 하나에 색칠을 하기도 했다. 색칠된 조각 작품의 놀랄 만한 생생함과 기교는 자코메티의 걸작 중에서 별도의 자리를 차지한다. 물감은 힘을 덧붙였고, 이 미술가가 15년간 가려고 했던 방향, 즉 인간의 모습을 보다 높이 재현하는 방향을 정확히 제시했다. 그렇다고 칠하지 않은 청동 조각을 덜 만들었던 것은 아니다. 다만 칠해진 것들은 그 이상의 느낌을 표현할 수 있는 이점이 있었다.

48
고도를 기다리며

1953년 1월 4일 저녁, 수다스러운 부랑자 두 명이 파리에서 특이한 공연을 했다. 그들의 말은 두서가 없었고 가끔은 소리를 지르기도 했다. 그들은 아무도 이루어질 것이라고 믿지 않는 약속을 지키기 위해 누군가를 기다리고 있었고, 살기도 어렵고 발도 아프다며 불평을 해 댔다. 그들의 떠들썩한 공연은 난해했지만 흥행에 성공하여 세계의 주목을 받았다. 그들은 바로 사무엘 베케트의 〈고도를 기다리며Waiting for Godot〉의 주인공들이었다.

전쟁 중에 베케트는 친구인 자코메티보다 훨씬 더 힘든 생활을 했다. 독일군이 도착하기 이틀 전에 파리를 떠나 주로 걸어서 음식을 구걸하고 오솔길이나 공원 벤치에서 잠을 자면서 몇 주 동안 프랑스 전역을 전전했다. 그는 1년 반 이상이나 자신과 부인, 친구들에 대한 위험이 상존하는 가운데 첩보 활동을 했다. 그와

함께 활동했던 멤버들은 나치에게 체포되어 고문당하고 국외로 추방되었다. 베케트는 지하로 숨어들었다. 오랫동안 다락의 가짜 바닥 밑에 숨어 있었고, 그다음에는 인가에서 멀리 떨어진 곳에 있는 집에 숨었다. 거기서 고문으로 정신 이상이 된 동료 도망자가 창문에서 뛰어내려 죽기도 했다. 결국 그는 아내와 함께 걸어서 남쪽으로 피했다. 그들은 북부 프로방스의 황량한 시골에서 은신처를 발견하고 무려 2년 반이나 불편한 삶을 살았다.

베케트의 영혼은 거의 붕괴 직전이었다. 혼자가 아니었고 육체적으로는 안전했지만 생존 조건이 절망적일 정도로 불확실하다고 느꼈다. 그는 주변 시골 지역으로 험하고 목적 없는 도보 방랑을 했다. 목표가 없기 때문에 자각의 범위를 넘어 얻은 것이 있을지도 모른다. 그는 어떤 농부의 밭에서 많은 시간 자발적인 노동을 했다. 억지로 글을 쓰면서, 글을 쓰는 일이 전쟁의 광기 속에서 정신적으로 멀쩡하다고 주장하는 한 가지 수단이라는 사실을 깨달았다.

베케트는 전쟁이 끝난 뒤 최대한 빨리 파리로 돌아왔다. 숨어서 쓴 소설은 아무런 관심도 끌지 못했고, 출판사들은 작가에게 전쟁 경험에 대한 '사실적인' 설명이라면 크게 성공할 것이라고 충고했다. 그러나 베케트는 반박하며 이렇게 말했다. "나는 성공 이야기가 아니라 오직 실패에만 관심이 있다." 그는 몇 편의 소설과 희곡을 썼는데, 전부 조직 사회의 가장 밑바닥에 있는 캐릭터가 나왔다. 아내와 친구들에게는 작가 자신이 그런 인물 중 하나였다. 언제나 멀리 떨어져 있고 물러서 있는 그는 점점 더 그렇게 되

었다. 그의 재정 상황은 절망적이었으며, 낮에 잠을 자고 밤새도록 일을 했다. 쓸 만큼 썼다고 생각되면 나가서 거리를 거닐거나 밤늦게까지 여는 바에 들렀다. 알베르토를 만나면 두 사람은 몇 시간 동안 함께 앉아 있거나 걸으면서 예술가들의 부조리한 궁지에 관해 이야기했다. 이런 대화를 통해 두 남자가 공유하고 있는 형이상학적 불안에 대한 느낌을 확인할 수 있었고, 그것은 곧바로 그들의 우정의 상징과 실체가 되었다.

자코메티와 베케트는 각각 자기만의 방식으로 창조적인 인간에 대한 순수한 견해를 구체적으로 표현했다. 표현할 수 없는 것을 표현하려는 욕구를 가지고 의식적인 자아를 넘어섬으로써, 그들은 원통한 실패를 인정하는 것에서 아이러니한 권위의 욕구가 나온다는 것을 입증할 만한 힘을 발견했다. 베케트는 말에 생각이나 감정을 전달할 힘이 없다는 것을 배웠다. 이것은 자코메티가 물감이나 점토가 시각적 경험을 구체화할 수 없다는 것을 깨달은 것과 마찬가지였다. 그런데도 두 사람은 자기표현에 대한 자신들의 열정을 좌절시킨 표현의 가능성에 몰두해 있었다. 이는 단조로워지지 않으려는 매혹적인 노력이었지만 헛된 노력이었다. 그것의 목적은 예술 작품을 만들어 내는 것이 아니라 지각의 과정에서 극단의 재료를 얻어 내는 일이다. 인정받지 못하는 거의 조롱거리에 불과한 과제를 겸손하고 자부심 있게 수행했다. 그 결과 우연히 명성과 부를 얻을 수도 있겠지만 마음이 바른 사람은 그것을 성공의 징후로 해석하지는 않을 것이다.

이사벨 램버트는 남편을 잃었지만 결코 웃음을 멈추지 않았다. 명랑하고 당당하게 여전히 술을 마셨고, 가끔은 죽은 새나 건조된 채소들을 담은 정물화를 그리기도 했다. 그녀는 곧 결혼 상대로 가난하지만 역시 대단한 애주가에 눈에 띄는 작곡가인 앨런 로손Alan Rawsthorne을 찾아냈다. 그리고 그녀는 여전히 파리에 오가면서 예술가나 카페들과 친분을 유지했다. 그녀가 오래전부터 예술계의 감초 역할을 해 온 런던에서 가장 가까운 친구 중 한 명은 당시에는 그다지 알려지지 않았던 화가 프랜시스 베이컨Frances Bacon이었다. 강박감에 사로잡힌 도박꾼이자 대단한 술꾼이며, 하층민과 하층민으로서의 삶을 사는 젊은이들을 사랑한 베이컨은 강력하고 우울하지만 매력적인 인간성을 가졌다. 비록 웃음소리가 가끔 섬뜩하고 모호하게 들렸지만 이사벨처럼 그도 잘 웃는 사람이었다. 그는 로손 부인의 초상화를 수십 장 그렸는데, 많은 것이 섬뜩할 정도로 너무 비슷했다.

앙리 로랑스는 자코메티가 처음부터 함께했고 끝까지 가까운 우정을 유지한 이전 세대의 유일한 조각가였다. 그들 사이에는 경쟁심도 오해도 없었다. 1945년에 알베르토는 로랑스에 대한 존경의 글을 『미궁』에 발표했고, 1950년에는 나이가 든 그가 무시당하는 느낌이 들었을 때 베네치아 비엔날레에서 자신의 작품을 철수시키기도 했다. 그들은 사반세기 동안 서로를 존경하는 마음이 한결같았고, 아무 문제 없이 지냈다. 로랑스의 경력은 그처럼 겸손했다. 그는 행복한 소수를 위한 예술가였고 끝까지 그랬다. 1954년 5월 5일 그가 69세의 나이로 사망했을 때 사람들이 그

다지 관심을 표명하지 않자 알베르토는 분개했다. 그는 프랑스의 가장 훌륭한 조각가가 사망했는데, 아무도 그의 상실을 알지 못하는 것처럼 보인다고 말했다. 전통의 지극히 중요한 원천이 천천히 사라져 가고 있었다. 알베르토는 추억만이 남아 있을 때를 예견했다.

로랑스가 사망한 달에 얄궂게도 자코메티의 경력이 급속도로 상승하게 된다. 최근에 만든 많은 조각과 드로잉뿐 아니라 회화 작품도 상당히 포함된, 갤러리 매그에서 열린 두 번째 개인전이 계기가 되었다. 전시 작품 대부분은 생활 속에서 만들어진 것으로, 주로 아네트와 디에고의 초상화였다. 자코메티의 작품을 잘 아는 사람들에게조차, 조각가로서의 권위에 필적하는 화가로서의 등장을 보는 것을 놀라운 일이었다. 젊었을 때 그는 회화보다는 조각에 전념했는데, 입체적인 조각의 난제들이 훨씬 더 큰 자제력을 요구했기 때문이다. 이제 그것을 이루었기 때문에 그는 얼핏 양립 불가능해 보이는 해법으로 각각의 매체에 집중되었던 힘을 두 가지 일에 사용할 수 있었다.

자코메티는 자기 발견에 사로잡힌 다른 어떤 젊은이만큼 정직하게 인정과 갈채를 열망했다. 명성의 희롱은 충분히 정당화되었지만 아주 적었다. 그러나 명성의 유혹은 이제 시작되었고 알베르토는 그것에 현명하게 저항했다. 피카소의 경우는 묵인의 위험성을 명백히 보여 주었다. 알베르토의 옛 친구 드랭은 묵인으로 멸시당한 서글픈 사례를 보여 주었다. 그럼에도 불구하고 그는 현명함은 저항을 수줍어하는 것이고, 반면에 다른 이들에 대한

존중은 그들의 열정에 예의 바른 관용을 요구하는 것이라고 충고했다. 알베르토는 가끔 성공하는 가장 좋은 방법은 성공으로부터 도망치는 것이라고 말했다. 그럴 수도 있지만 그는 성공을 위해 아무것도 하지 않았고, 성공이 자아의 윤리적 중심에 위협적이라는 것을 알고 있었다.

그러나 자코메티의 중요성과 그의 경력에 대한 찬미는 그 자신만이 할 수 있는 것이 아니었다. 그의 찬미자 중에는 글을 아주 잘 쓰는 사람이 많았다. 사르트르와 레리스를 비롯한 여러 사람이 설득력 있는 찬사를 발표했다. 사르트르는 매그의 카탈로그에 주로 친구의 회화 작품에 바치는 글을 썼다. 거기서 그는 알베르토가 공간적 존재의 환영을 만들어 내기보다는 인간 형상이 견뎌 내는 실존적인 공허함을 표현하고 있다고 현명하게 지적했다. 지적인 추천사들은 모두 보다 덜 본질적인 가치가 문명에 자리 잡을 수 있다는 사실에 대한 훌륭한 기초를 제공했으므로 환영할 만했다. 이처럼 적절한 것들을 가지고 현실적인 기업가가 계산하는 이익은 무한했다. 여기가 바로 화상의 전문적인 능력이 힘을 발휘하는 지점이다. 그들 없이는 아무것도 이루어지지 않았고, 그도 그들이 없으면 시도하지 않았다. 그리고 일종의 보상으로 그의 작품이 아니라 그를 원하는 만큼 이용하게 했다.

갤러리 매그는 점점 더 발전했다. 에메, 귀귀트, 클라외는 미술가, 컬렉터, 다른 화상, 큐레이터, 비평가, 기자 및 감식가에게 대단히 큰 영향력을 가지게 되었다. 시도하는 모든 것을 성공시킴으로써 그들은 스스로 대단히 큰 영역을 마음에 품었다. 그들은

유럽이나 세계의 어떤 다른 갤러리보다 주도권을 더 많이 행사하고 더 많이 보상해 줄 수 있었다. 브라크, 샤갈, 미로, 자코메티, 콜더Alexander Calder, 칸딘스키Wassily Kandinsky가 그들의 고객이었다. 화상으로서 위대한 미술가들에 대한 명성이 강력해야 시장을 형성하고 큰돈을 만질 수 있다. 사업이 번창해 간 것은 매그가 일을 잘했기 때문이라는 사실을 인정할 수밖에 없다. 그는 허풍을 떨고 거짓말을 하고 잘난 척하기는 했지만 수전노는 아니었다. 그는 브라크에 대해서만큼이나 바젠Jean Bazaine의 영광을 구축해 내기 위해 아낌없이 투자할 준비가 되어 있었다. 그의 동기는 돈을 더 많이 벌면서도 현대의 메디치로서의 능력을 증명하는 것이었는지도 모른다. 여하튼 명성이 필요했던 바젠, 그리고 존경이 절실했던 브라크에 관해서는 한계가 없었다. 매그는 철저히 준비했고, 그의 가능성에는 한계가 없는 것처럼 보였다.

클라외는 불평이 없었다. 매그가 현대의 메디치라면 그는 고용주의 당당한 디자인과 자신의 선견지명 있는 수단에 의해 강화된 르네상스의 이상적 인간인 피코 델라 미란돌라Pico della Mirandola 쯤으로 봐야 할 것이다. 그는 자기에게 없는 매그의 성격인 불꽃 같은 추진력과 아낌없는 야망을 진정으로 높게 평가했다. 그들은 언제나 함께했고, 예술적 · 경제적 성취로 인한 흥분을 공유했다. 매그가 10년도 안 되어 스스로 이룬 성취에 대해 자부했다면, 클라외는 자신의 감식안이 그 성취의 핵심이었다고 확신했다. 두 사람의 친밀함은 이처럼 행복한 입증의 감각으로 조성되었음에 의심의 여지가 없다.

클라외는 무대 뒤에서 작업을 하면서 공식적인 일과 영광은 매그에게 돌리는 역할을 즐겼다. 미술가들과의 우정이 그의 영역이었다. 그는 미술가들의 작업실에 들러 작품에 관해 통찰력을 가지고 대화를 나누고, 실질적인 도움을 주고, 그들의 부인과 형제에게 신경을 쓰고, 자신을 호감이 가고 유용한 사람이라고 간주하게 만듦으로써 꼭 필요한 존재로 느끼게 했다. 알베르토에게 클라외는, 멀리 뉴욕에 있어 파리에는 1년에 두 번밖에 나타나지 않는 피에르 마티스 대신 거의 전적으로 흥행주로서의 역할을 했다.

매그와 미술가들의 직접적인 관계는 대부분 작품에 지불되는 가격을 결정하는 데 집중되었다. 손이 큰 후원자로서의 제스처를 잘하는 매그는 상품을 얻을 경우 대부분의 사업가처럼 최소의 비용으로 최대의 수입을 얻고 싶어 했다. 가장 손쉬운 상대인 알베르토에게도 그렇게 했다. 그것은 그가 마음속으로 돈을 두려워하고 경멸하는 데다 불공정하게 취급되는 일에 민감했기 때문이다. 물론 나중에는 뒤늦은 불평을 하기도 했다. 그는 자신의 분노를 풀어 줄 사람으로 클라외를 선택했다. 클라외는 그의 불평을 공감하면서 충분히 들어 주었고, 그에게 매그나 마티스에게서 합당한 가격을 받기 위해 권리를 내세워야 한다고 조언했다. 그는 이처럼 듣고 싶은 말을 듣고 진정되었지만, 그렇다고 실제로 화상들과 가격을 정하는 일에 도움이 되었던 것은 아니다. 클라외는 자코메티의 입장을 충분히 이해하고 공감했으며, 여전히 제값을 지불하지 않는 매그의 행태에 함께 분노했다. 알베르토는 클라외

의 이런 행위를 진심이라고 생각했고, 클라외의 판단력과 성실성과 말을 절대적으로 믿게 되었다. 그리고 클라외는 알베르토가 가장 고상한 추구를 하는 고결한 인격을 가지고 있다고 느끼게 되었다.

84세의 앙리 마티스는 1954년에 건강이 나빠졌다. 13년 전에 그는 심각한 복통으로 큰 고통을 겪고 악성 종양을 발견해 대수술을 받았다. 나름대로 죽음을 준비했지만 다시 힘이 솟아나는 느낌이 든 그는 의사들에게 반세기에 걸친 작업이 정점에 오르려면 5년이 더 필요하다고 말했다. 결국 그는 원하는 것을 얻었다. "끔찍했던 수술은 원기를 완전히 회복해 주었고 나를 철학자로 만들었다"라고 그는 말했다. "삶에서의 퇴출을 너무나 완전하게 준비했기에 나는 지금 두 번째 삶을 사는 것처럼 느낀다." 그러나 그는 완전히 회복되지 못하고 누워서만 지냈다. 그가 마지막 10년간 이른바 컷아웃cutout 작업, 즉 거대한 색종이를 가위로 오려 내는 작품을 만든 것은 부분적으로는 반은 환자인 그의 상태에 적합한 것이었다. 티치아노Tiziano Vecellio 이후 마티스처럼 행복한 노년을 보낸 미술가는 매우 적었다.

그렇다고 늙음이 영원할 수는 없었다. 프랑스 당국도 이에 주목하고 노화가의 초상을 담은 메달을 만들기로 했다. 마티스가 이에 동의하자 그 일을 의뢰할 조각가를 찾는 일이 남았다. 그는 미술을 처음 시작할 때부터 조각에 중요한 비중을 두어 왔다. 그는 자코메티가 포즈를 취하는 어려움을 받아 줄 사람이라고 느꼈

다. 알베르토는 마티스를 무조건 찬미했다. 너무나 존경해서 소유할 수 없었기에, 그의 손으로 직접 조각과 회화를 만드는 것이 불가능했던 유일한 예술가가 마티스였다. 그러나 알베르토는 초상을 시도하는 데 동의하고, 준비 작업으로 생활하는 모습을 담은 일련의 드로잉을 그리기로 했다. 그는 1954년 6월 마지막 날 스탐파와 제노아를 경유해서 니스로 갔다. 매우 더워서 숨이 막힐 것 같았던 그곳에서 그는 지루해하고 수줍어하는, 마치 모든 관심이 내면으로 향하고 있는 것 같은 한 노인을 만났다. 그러나 매우 위엄 있는 마티스는 젊은 동료를 예의 바르게 맞이하고, 성실하게 포즈를 취하는 노력을 했다. 마티스가 빨리 피곤해졌기에 포즈를 잡는 시간이 짧았고, 그래서 자코메티는 일주일 동안 여러 번 작업을 했다. 두 미술가는 이야기는 줄이고, 맡은 바 임무에 집중했다. 하루는 대화의 주제가 드로잉에 이르자 마티스는 갑자기 활기를 띠면서 "어떻게 그리는지는 아무도 몰라!"라고 큰 소리로 말했다. 잠시 침묵을 지키던 자코메티는 "당신도 모르지요. 당신은 결코 그리는 방법을 모를 겁니다"라고 덧붙였다. 그 젊은 이가 성심성의껏 동의한 판단이었다. 잠시 후에 마티스는 기분이 좋지 않다며 작업을 계속할 수 없다고 선언했다.

　두 달 후에 그는 마티스가 다시 포즈를 잡을 준비가 되어 있으니, 가능하면 빨리 다시 시작하고 싶다는 메시지를 받았다. 7월에 그린 드로잉은 늙었지만 지적인 기운과 불굴의 정신이 살아 있는 한 사람을 보여 주지만, 9월에 그린 드로잉은 시선이 흐리멍덩하고 이미 자아가 상실되어 용모가 황폐화된 죽기 직전의 소진된

80대 남자의 모습을 나타낸다. 그것들은 장엄하게 애처로웠고, 렘브란트의 말년처럼 비극적인 통찰과 허약함으로 가득 차 있었다. 어느 날 오후 포즈를 잡고 있던 마티스는 자코메티가 느꼈던 동요에 사로잡혔다. 나중에 그는 "나는 그리고 있는 동시에 드로잉에 포착될 수 없는 것을 관찰하고 있다"라고 말했다. 노인은 숨이 가빠지자 도움을 청했고, 그의 동반자가 옆방에서 재빨리 달려왔다. 곧 발작이 멈추자 마티스는 다시 포즈를 잡으려고 했다. 생활 속에서의 드로잉에 일생을 바친 그가 초상화가의 시선에 맞추려고 애썼던 것이다. 그러나 모델도 미술가도 작업을 계속할 수 없었으므로 그들은 그렇게 헤어졌다. 그리고 60일 후에 그 위대한 화가는 사망한다.

그 후 자코메티는 메달을 제작하기 위해 드로잉을 바탕으로 마티스의 프로필 두 개를 점토로 만들었는데, 거기에는 중요한 만남의 강렬함이 담겨 있었다. 바로 그 이유 때문에 조각가는 만족하지 못했고, 시작품의 청동 주물도 그가 죽기 전까지는 만들어지지 않았다.

드랭은 회춘을 즐기지 못했고 오히려 늙음은 생명력, 재능, 명성의 상실을 확인해 주었다. 그가 알았던 모든 예술가 중에서 — 실제로 매우 많은 예술가를 알았는데 — 그에게 끝까지 충실했던 사람은 자코메티와 발튀스, 딱 두 사람뿐이었다. 샹부르시에 있는 사유지에서의 일요일 점심 식사는 점점 더 침울해져 갔다. 드랭은 실패에 대한 위엄 있는 작별의 온당한 위안조차 받아들이지 않았다. 어느 날 그는 부주의한 운전자에게 교통사고를 당했는

데, 처음에는 그다지 심각한 부상으로 보이지 않았다. 알베르토 가 생제르맹앙레에 있는 병원에 몇 번 병문안을 갔을 때 그는 이미 마음이 떠난 것처럼 보였다. 그는 넋이 나간 상태에서 몇 주간을 간신히 연명했다. 기력이 약해졌을 때 원하는 것이 있느냐고 묻자 그는 "자전거 한 대와 푸른 하늘 한 조각"이라고 말하고, 그로부터 두 시간 후에 사망했다. 1954년 9월 8일이었다. 소수의 사람만이 그의 장례식에 참석했으며, 유일하게 참석한 유명한 미술가는 바로 알베르토 자코메티였다. 50년 전에 그처럼 다채로운 풍부함을 가지고 시작했던 열광적인 모험이 슬픈 종말을 고한 것이다.

49
고독한 천재

발튀스는 노동자에게 빵이 필요한 것만큼 자신에게는 포도주가 필요하다고 말했다. 멋진 말이기는 하지만 대부분의 사람은 바람직한 말은 아니라고 생각했다. 특히 부유해진 이후에도 금욕적인 생활을 유지한 알베르토는 그의 말이 농담이 아니라는 것은 알고 크게 화를 냈다. 포도주가 필요한 사람은 발튀스가 아니라 롤라백작Count de Rola이었으나, 이 둘은 동일인이기 때문에 그 진정한 예술가는 어쩔 수 없이 롤라라는 가상의 귀족 노릇을 해야 했다. 1950년대 초에도 프랑스답게 포도주는 매우 흔했지만, 그림이 전혀 팔리지 않는 발튀스에게는 단돈 한 푼도 없었다. 그는 고통과 회한 속에서 화상과 컬렉터로 구성된 단체에서 제공하는 최소한의 지원을 받으면서 목숨을 부지하는 형편이었다. 친구들의 비웃음과 비난에도 불구하고 시골에 값싸지만 자존심을 충족시킬 수

있는 집을 구하던 그는, 비록 롤라 백작이 원했던 수준은 아니지만 발튀스가 원했던 곳, 그래서 그 둘 모두를 만족시킬 수 있는 곳을 찾아 냈다. 기대하지 않던 환경에서 낭만적인 것을 원하는 성향의 사람이라면 아마도 그가 구입한 폭풍의 언덕*의 프랑스판인 샤시성Château de Chassy을 어렵지 않게 받아들일 수 있을 것이다.

작은 언덕의 경사면 아래쪽에 있는 성은 보통의 성과는 달리 그렇게 대단치는 않았고, 파리와 리옹 사이의 도로 옆에 있는 평범한 작은 계곡을 내려다보고 있었다. 모퉁이마다 거대한 탑이 있는 매우 큰 집으로 상당한 수리가 필요한 상태였다. 정원도 주차장도 분수나 품위 있는 가로수 길도 없었고, 접근로마저 평범한 농가 마당으로 훼손되어 있었다. 실내 장식도 없고, 난방도 되지 않고, 벌어진 문틈으로는 바람이 들어오고, 지붕에서는 물이 새고, 전화도 없고, 가장 가까운 마을은 몇 킬로미터쯤 떨어져 있었다. 샤시성에 있는 것이라고는 20세기의 혼란과 편견에서 벗어난 자유로운 눈으로 예술 작품을 볼 수 있는 텅 빈 공간뿐이었다. 백작의 성의 장엄함은 오히려 정신 상태에서 나왔다. 침울한 몽상에 빠지는 경향이 있는 완고하고 오만한 예술가에게 딱 알맞은 환경이었다. 백작이 히스클리프를 좋아했고 그 성이 폭풍의 언덕처럼 보이기를 원했으므로, 이 모든 것을 완성할 불행한 캐서린Catherine Earnshaw**의 역할을 할 소녀가 필요했다. 알베르토는 바로 그런 여성을 소개할 유일한 인물이었다. 알베르토는 가짜

* 소설 『폭풍의 언덕』에 나오는 저택 이름

백작의 거들먹거림뿐 아니라 "발튀스와 함께 다니는 어린 여자들 때문에 역겹다"면서 소녀들에 대한 발튀스의 집착을 비난해왔지만, 아이러니하게도 샤시성의 첫 번째 여주인을 발튀스에게 소개한 이도 알베르토였다.

그녀의 이름은 레나 르클레르크Léna Leclercq였다. 그녀의 부모는 전통에 의존하지 않는 비교적 자유로운 정신을 가진 농부였다. 그녀가 서출로 태어난 것도 그 때문일 것이다. 하지만 그런 출생 방식은 제2차 세계 대전 이전의 프랑스 시골에서는 쉽게 받아들여질 수 없는 것이었기에, 그녀는 외롭고 어렵게 성장할 수밖에 없었다. 열여덟 살이 되어 때가 됐다고 생각한 그녀는 파리로 갔다. 똑똑하고 예민한 그녀는 아름다웠으며 유명해지고 싶어 했다. 알베르토는 한 카페에서 만난 그녀와 곧 친해졌고, 얼마 후 그녀가 시인이 되고 싶어 한다는 것을 알고 문학을 하는 친구들에게 그녀를 소개해 주었다. 그녀는 나름대로의 시적 재능을 발휘하여 어느 정도 인정을 받게 되었지만, 가장 중요한 생계 문제는 여전히 해결하기 어려운 상황이었다. 바로 이때 발튀스가 샤시에 정착하려고 준비하면서 함께 갈 사람을 찾고 있었다. 그는 돈이 거의 없었기 때문에 사람을 구하기가 어려웠는데, 알베르토가 안주인으로 레나를 추천했다. 당시에 레나는 시를 쓰고 발튀스는 그림을 그리고 있었다. 그러나 그것은 매우 좋지 않은 선택이었고, 주변의 모든 사람이 부정적인 반응을 보였다.

•• 『폭풍의 언덕』에서 히스클리프와 불멸의 사랑을 나누는 여자 주인공

레나는 발튀스에 비해 나이가 약간 더 많았다. 그래서 알베르토는 그녀가 까다로운 백작의 농간에 휘말리지 않으리라고 생각했던 것 같지만, 결과적으로 이는 대단한 직관을 소유한 사람도 매우 단순해질 수 있다는 것을 보여 준 사례가 되었다. 잘생기고 오만한 미술가와 섬세하고 이상적인 시인은 우울한 성에서 매우 쾌적하게 생활했다. 그곳에 있는 동안 발튀스는 괜찮은 그림을 몇 점 그렸다. 그중 하나가 바로 그의 최고작으로 인정받는 〈생탕드레 통행로Le Passage du Commerce-Saint-Andre〉다. 레나는 요리와 청소를 하면서, 전혀 어울리지 않기에 슬프게 느껴지는 『정복되지 않은 시Unvanquished Poems』라는 시집을 냈다. 언젠가 발튀스는 그녀에게 역사적 인물 중에서 누구를 좋아하는지 물었다. 그녀가 "트로츠키Leon Trotsky"라고 대답하자 그는 "당신은 레닌Vladimir Ilyich Lenin을 택했어야 해. 적어도 그는 성공했거든"이라고 쏘아붙였다.

얼마 후 관찰력이 있는 그 화가는 자신의 형 피에르Pierre의 부인에게 전 남편과의 사이에 낳은 프레데리크Frédérique라는 매우 매력적인 10대 딸이 있다는 것에 주목하고, 그녀가 샤시성을 아름답게 관리할 수 있을 것이라고 제안했다. 레나를 제외한 관련된 사람 모두가 자신들만이 이해할 수 있는 이유로 만족스러워했다. 프레데리크의 소녀다운 발랄함으로 그곳의 폭풍의 언덕 같은 분위기는 조금 좋아졌다. 아마도 중년의 미술가에게는 유쾌한 변화였을 것이다. 괴로워하던 안주인은 고통을 끝내기 위해 자살을 시도했으나 실패로 끝났다. 구급차가 제시간에 와서 그녀를 네베르에 있는 병원으로 실어 갈 때, 발튀스는 구급차의 문에 프린트

된 소유주의 이름이 "세퓔크르Sépulchre"●인 것을 냉소적으로 주시하고 있었다.

알베르토와 아네트는 그녀에게 도움을 요청받았다. 알베르토는 뜻밖의 사고에 일말의 책임을 느끼고 있었으므로 최선을 다해 도와주었고, 발튀스에 대해서는 아무것도 할 필요를 느끼지 않았다. 이후로 알베르토와 아네트는 몇 년 동안 그녀를 도와주었지만, 개인적으로나 직업적으로나 그리 큰 도움이 되지는 못한 것으로 보인다. 그녀는 스위스 국경 근처 산골 마을의 초라한 집에서 시를 쓰고 양봉을 하고 정원을 가꾸고 산책을 하며 살았다. 알베르토는 집의 지붕을 수리할 비용을 대 주었고, 나중에는 그녀의 시집『잠든 사과Apple Asleep』에 삽화로 쓸 석판화들을 만들어 주어 시집 출간에 도움을 주었다.

이에 반해 발튀스에게는 샤시성에서 지낸 기간이 절정에 오른 때였다. 그는 그곳에서 사는 동안 — 불행히도 10년이 채 못 되었다 — 자신의 최고작들을 만들어 냈다. 프레데리크의 초상화도 많이 그렸으므로, 그녀는 스물한 살 이후에도 오랫동안 소녀로 남아 있었다. 그의 작품은 대개 성이 있는 작은 계곡에서 그린 밝은 시각의 연작이었다. 비범한 능력을 가진 화가가 평범한 곳에 숨어 있다는 사실을 사람들이 서서히 인정하면서 그림이 팔리기 시작했다. 뉴욕 현대 미술관이 1956년에 회고전을 개최했을 때 발튀스는 전시회를 위해 성을 떠나는 것이 귀찮지 않았을 것

● 프랑스어로 '무덤'이라는 뜻이다.

이다. 컬렉터들과 평론가들이 연락을 해 오고 찾아오기 시작했다. 그들은 백작이 작업실에서 기다리고 있다고 말하는, 금 장식의 흰색 옷을 입은 집사의 영접을 받았다. 방들은 세련된 가구로 가득 차 있었고, 바닥에는 동양풍의 카펫이 깔려 있었다. 알베르토와 아네트도 그 시기에 한두 번 방문했지만, 그렇게 융숭한 대접을 받지는 못했다. 발튀스가 가끔 파리에 나올 때는 문화부 청사에서 찬미자들과 친구들을 만났다. 이때 발튀스의 주 목적은 자신을 영원한 도시 로마의 가장 고상한 상징 중 하나인 장대한 빌라 메디치에 있는 프랑스 아카데미의 책임자로 임명한 옛 친구 앙드레 말로André Malraux를 만나는 것이었다. 이제 발튀스는 샤시성은 잊었고, 로마에서의 장엄한 생활은 모든 사람의 생각 이상으로 만족스러웠다. 왕자와 공주, 추기경, 대사들이 백작의 초대를 즐겼다. 하지만 귀족 노릇을 하느라고 너무 바빠서 그림 그릴 시간을 내지 못해 미술가로서는 만족스럽지 않았다. 결국 그는 자신의 야망으로 인해 전통적인 옛 질서를 지속하려는 하나의 창조물이 되고 말았다. 그의 그림들은 점차 단순했던 시기의 업적을 생각나게 하는 장식적이고 제멋대로인 것이 되었다. 발튀스는 알베르토의 동시대인과 친구 중에서 재능이 가장 뛰어났다. 파리 유파는 기울어 가고 있었고, 비전이나 목표를 비교할 수 없었음에도, 두 사람 모두 전통의 가치 있고 유익한 측면을 신봉하고 있었다. 그러나 이제는 알베르토 혼자 해야 했다. 발튀스는 로마로 가면서 알베르토의 삶에서 나간 것이다. 발튀스는 자신의 상상력에 사로잡혀 있는 사람들을 위해 그럴듯한 세계를 만들어 내던

옛 능력을 상실한 것처럼 보였다.

자코메티와 장 주네는 만난 적이 없었다. 알베르토는 가능하면 친구들과 따로따로 단둘이 만나는 것을 좋아했다. 친구들도 그것을 알았고, 가능하면 그렇게 해 주었다. 라롱드는 알베르토의 친구가 되기 전에 주네의 연인이었지만, 라롱드는 두 사람을 만나게 해 주지는 않았다. 1952년에 『성 주네, 배우 그리고 순교자 Saint Jenet, comedien et Martyr』라는 제목의 573쪽짜리 논문을 발표해서 주네 문학의 최고봉이 된 사르트르도 주네를 알베르토에게 소개하지 않았다.

1910년 파리에서 태어난 주네는 태어나자마자 어머니에 의해 공공기관에 버려졌다. 어머니의 이름을 받기는 했지만 한 번도 본 적은 없고, 아버지 역시 누군지 전혀 알려지지 않았다. 아주 어렸을 때 프랑스 중부 산악지대에 있는 농부 가정에 입양된 그는 부지런하고 경건한 생활을 했으며, 탄생의 불명료함으로 인해 당황했던 일 외에는 열 살 때까지 별문제 없는 삶을 살았다. 그런 그에게 파국이 닥쳤다. 절도로 고발된 그는 결백을 주장했음에도 비행 소년을 위한 기관으로 보내졌다. 1920년대 프랑스의 교정기관은 감옥이었고, 징벌이 규칙이었다. 그리고 소년은 그곳에서 은밀하거나 잔인한 강요로 인해 동성애에 빠지게 된다. 그런 곳에서 무려 6년을 보낸 주네는 일종의 지옥을 경험한 것이나 다름없었다. 치욕스러운 삶이라는 덫에 걸린 그는 결국 자신의 삶을 자유의 시금석으로 삼아서 도전하기로 결정한다. 절도로 고발되

어 도둑들 사이에 던져져서 도둑이 되었고, 절도는 그의 도덕률이 되었다. 남성 전용 수용 기관에서 동성애를 확인한 그는 남자들 사이의 사랑을 높이 찬양했다.

교정 기관에서 타락을 배우고 나온 그는 전쟁 전 유럽의 지하 세계에서 무려 15년간 좀도둑질을 하면서 감옥을 드나들었고, 고독한 선원이나 동료 도둑, 지하 세계 떠돌이의 품에서 사랑을 기대하면서 방황했다. 주네가 예술가로서의 삶을 시작한 것은 죽음의 세계를 엿본 후였다. 브리타니 북쪽 해안의 우중충한 공장 지대인 생브리외의 교도소에 있던 그는 1939년에 스무 살의 어린 죄인이 단두대에서 처형당하는 것을 보았다. 거기서 받은 공포와 연민은 곧 다가올 수백만 명의 죽음에도 비할 수 없을 정도로 큰 충격이었다. 그는 이 경험을 바탕으로 3년 후에 다른 교도소에서 첫 번째 시집인, 참수된 젊음에 대한 기억을 기리는 『사형수*Le condamné à mort*』를 발표한다.

반쯤은 문맹인 범죄자가 언어의 대가로 바뀐 것은 논리적으로 이해하기 어렵다. 물론 그의 시적 재능이 교도소에서 나온 것은 아니다. 주네 작품의 주된 주제는 삶의 덧없음에 대한 비극적인 인식이고, 그렇기에 그의 캐릭터는 범죄자와 반역자, 포주, 매춘부, 성도착자 같은 현대 사회의 천민이었다. 주네는 지하 세계를 그 위의 상징적인 세계만큼 사실적으로 그려 냈다. 그는 삶만큼 죽음에 대해서도 많이 다루었는데, 죽음과의 관계를 다루지 않는 것은 진정한 예술이 아니라고 말한 적도 있었다.

어느 날 알베르토는 상당히 흥분한 상태로 이폴리트맹드롱 거

리에 돌아왔다. 어떤 카페에서 장 주네를 보고 너무나 깊은 인상을 받아 그의 초상화를 그리고 싶은 마음이 간절했기 때문이다. 그는 특히 일찍이 벗겨진 주네의 대머리를 마음에 들어 했는데, 머리카락이 없어서 두개골의 구조가 잘 드러나 있었기 때문이다. 주네의 두개골은 훌륭했고, 특히 강인한 표정과 부드러운 시선이 매우 인상적이었다. 주네의 작품을 높이 평가했던 알베르토는 곧바로 작업에 착수하고 싶어 했고, 주네 역시 흔쾌히 모델을 서 주기로 약속했다. 알베르토와 모델들 사이에는 어렵지 않게 일종의 낭만적 친교 관계가 발생하는데, 남자를 사랑하는 경향이 있는 두 사람은 더 쉽게 친해질 수 있었을 것이다. 그와 주네는 매우 가까운 사이가 되었다.

알베르토는 주네의 초상화 두 점과 많은 드로잉을 그렸는데, 모두 평범하지 않은 두 개성 간의 만남을 강렬하게 표현했다. 주네는 나중에 그를 자세하게 묘사한 「알베르토 자코메티의 작업실L'atelier d'Alberto Giacometti」이라는 제목의 글을 발표한다. 자코메티에 대한 주네의 직관적이고 인상주의적인 서술은 둘 모두의 친구인 사르트르의 명료하고 지적인 설명과는 매우 달랐다. 사르트르의 글은 철저하게 관념적이었음에 반해, 주네의 글은 거의 느낌을 다루었으며, 매우 사려 깊게 그것의 의미 있는 탐색과 심연을 잘 표현했다. 주네의 글은 한 인간의 창조성의 본질이 성공적으로 다른 사람의 창작의 재료가 되는, 예술에서 드문 사례 중 하나다. 살아 있는 동안 자코메티에 관한 글이 많이 발표되었지만, 그에게는 주네의 45쪽짜리 책이 가장 의미 깊었다. 직관에 관한

한 부족한 것이 없었던 피카소 역시 그 책이 자기가 읽은 예술가에 관한 책 중에서 최고라고 말했다. 아마도 그 책에서 인용한 아래의 글이 그 이유를 말해 줄 것이다.

어떤 예술 작품이 가장 장엄한 차원을 담고 있다면, 그것은 만들어지는 순간부터 수천 년간을 그것에서 자신을 발견한 죽은 자들의 불멸의 밤을 끝없는 인내와 무한한 노력으로 다시 만들어 냈음이 분명하다.

그의 조각 작품들은 영원한 안식처를, 궁극적으로 고독함을 인정해야 하는 비밀스러운 약점을 지니는 최후의 피난처를 찾는다는 느낌을 준다.

물론 또 다른 느낌이 들기도 한다. 작품의 인물은 매우 아름다운 사람이기는 하지만, 그런데도 어딘가 마치 갑자기 알몸이 되어 버린, 그래서 자신이 왜곡되었음을 드러내는 동시에 그 사실을 자신의 고독함과 영광의 증거로 삼는 사람이 느낄 법한 슬픔과 고독이 내 가슴에 와닿는다는 말이다.

무엇보다 — 갈색 점토로 된 — 그의 작품들은 매우 크다. 그래서 그는 마치 정원사가 담을 타고 오르는 장미를 접목하거나 다듬을 때 하듯이, 작품들을 만들 때 손가락으로 어루만지고 쓰다듬는다. 손가락의 유희는 위아래로 훑으면서 이루어지고, 그러할 때 작업실 전체가 살아 있는 공간으로 변한다. 이미 완성된, 전에 만든 조각들이, 그가 전혀 만지지 않고 단지 비슷한 다른 작품을 만들고 있을 뿐인데도, 그의 존재만으로도 색다르게 느껴지는 신기한 경험도 했다. 그리고 반쯤은 지하에 있는 그의 작업실은 언제라도 붕괴될 것만 같았다. 벌레 먹어 구멍이 숭숭 뚫리고 회색 가루가 잔뜩 묻은 나무로

만들어진 작업실은, 석고 조각과 약간의 철사와 잡동사니, 미술재료상에서 사 왔지만 이미 오래전에 색이 바래고 만 회색의 캔버스로 가득 차 있었다. 이 모든 것에는 먼지가 잔뜩 쌓여 있었다. 곧 쓰레기로 처분될 것 같아서 모든 것이 불안하고 붕괴하기 직전인 데다 부패하여 아무렇게나 놓여 있었다. 그렇다. 이 모든 것이 마치 어떤 절대적인 존재의 소유물인 것 같았다. 그러나 작업실에서 나와 거리에 있을 때는 주변에는 사실적인 것이 전혀 없는 것처럼 보였다. 말해야만 하리라. 그 작업실에서는 어떤 한 사람이 서서히 죽어가고 있으며, 스스로를 소모하면서 자신의 손으로 여신들을 만들고 있는 것처럼 보인다.

자코메티는 같은 시대의 사람들을 위해서 작업하고 있지 않았고, 미래의 사람들을 위해 작업하는 것도 아니었다. 그는 단지 죽은 자들을 즐겁게 하기 위해 작품을 만들고 있을 뿐이었다.

그들은 서로를 깊게 이해하고 있었기 때문에, 작가는 조각가의 제작 의도를 알아채기 위해 지적인 노력을 할 필요가 없었다. 그들의 우정은 매우 각별해서, 카페에서 한동안 함께 지나가는 젊은 남자 중에서 동성애자들이 매력을 느낄 만한 사람을 고르는 놀이를 할 정도였다. 놀랍게도 그들의 판단은 한 번도 틀린 적이 없었다.

얼마 후 작가는 충분히 포즈를 잡아 주었다고 판단하고, 스스로 사물로 변하고 있다는 느낌을 받았다. 그러나 알베르토는 주네의 태도가 매우 문학적이라고 말했는데, 그런 결정의 이유를 이해하고 싶지 않았기 때문일 수도 있다. 여하튼 문학적이라는

말은 주네에게는 매우 중요한 결정이라는 뜻이기도 했다.

그 후 눈에 띄는 오해나 불화는 없었으나 그들의 우정은 소멸하고 만다. 어쩌면 주네가 몇 년간의 쓰라린 방랑과 수감 생활로 인해 사회적 토대를 받아들이는 애착심을 상실했기 때문일지도 모른다. 배신과 죽음이 절대적인 아름다움의 수준에서는 다르지 않다고 생각했을 정도의 상황에서는 우정을 유지하기가 어려웠을 것이다. 그에 반해 알베르토는, 그렇다고 그 안에 온통 들어가 살았던 것은 아니지만 관습적인 사회 구조에 더 가까웠다. 주네는 과거의 그를 만든 세계와 그곳에서 살았던 존재에게만 깊은 애착심을 가졌다. 알베르토는 지하 세계가 지옥과 같은 곳이라거나, 두 곳의 거주자들이 같을 것이라고 생각할 단계가 아직은 아니었다. 그런 생각은 나중에 때가 되면 저절로 알게 될 것이다. 아마도 주네와의 우정은 그럴 때를 대비한 좋은 준비가 되었을 것이다.

만성절인 1954년 11월 1일 이른 아침, 알제리 중부 산악지대의 지역 경찰과 주민들에 대한 무력 공격이 발생했다. 알제리 전쟁이 시작된 것이다. 이때 프랑스에 살던 사람 중에서 민족적인 양심의 문제로 고민을 하지 않은 사람은 아무도 없었다. 특히 사르트르와 시몬 드 보부아르는 국가 정책을 매우 강력히 비판했다. 그들은 여느 때처럼 노골적으로 말했다. "식민주의는 이미 소멸하는 과정에 있다. 우리의 역할은 단지 그 과정을 도울 뿐이다."

자코메티는 의견을 드러내지 않았지만 관심이 없었던 것은 아

니다. 다만 그는 자기의 책임 영역이 작업실이고, 시대적 사건에 대한 기여는 말하는 것이 아니라 사람들이 볼 수 있도록 만들어 내는 일이라고 생각했다. 그리고 그때 그는 마침 기본적으로는 관념적이었던 레리스나 사르트르, 보부아르 같은 친구가 사소한 일을 이론적으로 까다롭게 따지는 것에 싫증을 내던 참이기도 했다. 그래서 그는 "나는 일을 진척시키는 것에 관심이 있다"고 말하기도 했다.

그는 혼자서 해 나갔다. 간혹 고독한 천재가 경험하는 정신적 공황 상태에 빠지기도 했지만, 그렇다고 삶의 형이상학적 사실에 관해 이야기를 나눌 사람이 필요했던 것도 아니다. 그저 이색적인 생활방식으로 아네트를 당황하게 했던 라롱드나 라클로셰와 함께 웃고 지내거나, 거리 모퉁이에 있는 카페의 바텐더와 날씨 얘기나 하는 것으로 만족했다.

어느 날 이웃에 사는 어떤 노부인이 카페에 왔다가 알베르토를 쳐다보더니 바텐더에게 이렇게 말했다. "가난한 부랑자인가요? 저 사람한테 커피 한잔 사리다." 그러자 바텐더는 부랑자가 아니라 유명한 예술가이고, 자기 커피값 정도는 충분히 낼 수 있다고 말했다. 그런데도 그녀는 말귀를 못 알아듣고 알베르토에게 직접 "여봐요, 불쌍한 노인네, 커피 한잔 마시면 좋겠죠?"라고 말했다. 그는 좋다고 말하고 호의에 감사를 표했다. 적어도 그녀는 자기가 본 대로 말한 것이다.

그는 점차 하나의 일상의 틀을 형성했고, 그것을 생명이 다하는 날까지 지속했다. 예닐곱 시간 정도 잠을 자고, 오후 한두 시경에

밤샘 작업의 피로도 제대로 풀지 못한 채 일어난다. 씻고 면도하고 옷을 입은 후 5분 정도 걸어서 알레지아 거리와 디도 거리의 모퉁이에 있는 카페로 간다. 커피를 몇 잔 마시고 여러 대의 담배를 피운다. 담배는 나이를 먹어가면서 꾸준히 늘었으며, 거기에 맞추어 기침도 점점 심해졌다. 아침 식사를 하고 작업실로 돌아가 여섯 시나 일곱 시까지 일을 하고, 다시 카페로 돌아와 저녁 식사, 즉 삶은 달걀 두 개와 차가운 슬라이스 햄을 넣은 빵을 먹고, 와인 두 잔과 커피 몇 잔을 마신 뒤 담배를 여러 대 피운다. 혼자 있으면 여백에 드로잉이나 낙서를 해 가면서 신문이나 비평을 읽는다. 아네트나 친구들과 함께할 때는 잡담을 하거나 농담을 하고, 가끔은 원하는 만큼의 드로잉, 회화, 조각 능력이 없음을 한탄한다. 그러고는 작업실로 돌아와서 깊은 밤이 될 때까지 또는 그 이후까지 일을 한 다음 대충 씻고 택시를 타고 몽파르나스로 간다. 대개는 쿠폴에서 (가끔은 혼자서) 제대로 된 음식을 먹고, 그 후 근처의 바나 나이트클럽 중 한 곳(대개는 세자드리엥)에 가 한두 시간 정도 같이 보낼 낯익은 얼굴들을 만난다. 그곳의 아가씨들과도 자주 어울렸다. 그녀들은 그가 단지 약간의 지분거림만 기대한다는 것과 여차하면 그에게 돈을 빌릴 수 있다는 것을 알고 있었다. 동트기 몇 시간 전에 그는 택시를 타고 이폴리트맹드롱 거리로 돌아와서 — 근처의 모든 택시 기사가 그를 알았고, 많은 이가 그를 성이 아니라 이름으로 불렀다 — 해가 뜰 때까지 작업을 했다.

50
베네치아의 여인들

자코메티는 성인이 된 후 계속 프랑스에서 살아왔지만 정작 외국에서 그를 오래전부터 높게 평가했던 것에 비하면 프랑스는 그를 인정하지 않았다. 프랑스의 미술관들은 그가 살아 있는 동안에는 그의 작품을 전시하지 않았고, 파리 현대 미술관조차 그가 살아 있는 동안 단 두 점의 작품만을 가지고 있었다. 명예를 갈망하기는커녕 오히려 피하는 경향이 있는 그였지만 스스로에게 정직했기에 무시당하고 싶지도 않았다.

1955년에는 세 번의 크고 중요한 자코메티 회고전이 외국의 미술관에서 열렸다. 뉴욕의 구겐하임 미술관, 런던의 대영제국 예술평의회 갤러리, 독일의 세 군데 중요 도시의 미술관에서였다. 이 전시회들은 알베르토 자코메티가 생존해 있는 가장 중요한 미술가 중 한 명이라는 것을 확인해 주었다. 미술 평론가들과 문화

평론가들은 그의 작품이 20세기의 불안과 실존적 고독을 표현한 것이라고 해석하는 경향 속에서도, 창의적이고 독창적이라며 호평했다.

세 번의 외국 전시회에서 한 가지 흥미로운 점은 모두 같은 시기, 즉 그해의 6, 7월에 열렸다는 것이다. 이는 그 자신이 인정하는 것보다 작품을 많이 만들었다는 것은 의미한다. 그는 언제나 작업실에 볼 만한 작품이 없다고 말해 왔지만 자신의 평가와는 달리 작업실을 가득 채운 작품들은 아주 높은 평가를 받았다. 아마 그가 작품을 덜 파괴했다면 훨씬 더 많았을 것이다. 그가 소중히 여긴 것은 결과가 아니라 작품을 만드는 순간의 경험이었다. 점토나 물감 또는 연필로 실물 같은 이미지를 쉽고 빠르게 만드는 것은 놀라운 일이었다. 그는 오히려 자신의 그런 재능을 두려워했다. 불가능한 것을 추구했기에 그는 발견하지 못했다는 것에서 만족하려 했다. 따라서 매번의 노력은 성취의 갈망보다는 발견에 대한 관심으로 풍부해졌다.

자기가 선택한 나라인 프랑스에서는 그에게 공식적으로는 아무런 관심을 보이지 않았다. 물론 이것은 그가 원했던 대접은 아니었을 것이다. 그러던 중 1955년 가을, 그는 프랑스 국내가 아니라 다음 해 6월에 열리는 베네치아 비엔날레의 프랑스 전시관에 작품을 내 달라는 공식적인 초청을 받았는데, 이 일은 당시의 프랑스 사람들에게는 독특하게 받아들여졌다. 그는 출품을 수락하는 편지에, 초대받지 않았더라면 더 기뻤을 것이라고 쓰기도 했다. 아마도 그 엄청나게 복잡한 집단을 그가 개인적으로 대표한

다는 입장에서는, 자신이 선택한 나라를 대표하는 일이 별로 중요하지 않았을 수도 있다. 실제로 베네치아 비엔날레에서 조국을 대표하지 않겠다고 선언한 것은, 오직 국제적인 관점으로 자신의 작품을 봐 주길 원했기 때문일 것이다. 그의 모국 스위스는 마치 친어머니처럼 불편했지만 세계적인 아들은 모국을 무시하지는 않았다. 자코메티는 비엔날레와 같은 시기에 스위스 베른에서 대대적인 회고전을 열기로 동의했다. 그리고 이런 이유로 여러 중요한 작품이 베네치아에 출품되지 못했고, 비엔날레의 수상자 후보가 되는 것도 정중히 거절했다.

열 개의 여성 캐릭터로 구성된 유명한 〈베네치아의 여인들 Women of Venice〉은 베네치아 비엔날레에 출품할 목적으로 1956년 초 5개월 동안 집중적으로 만든 작품이다. 같은 보강재에 같은 점토를 가지고 작업한 자코메티는 똑바로 선 나체 여성상 하나에 특별히 집중했다. 그녀의 몸은 가냘프고 가늘고, 머리는 높이 쳐들고 있고, 팔과 손은 옆구리에 바짝 붙어 있으며, 비정상적으로 크게 만든 발이 좌대에 박혀 있다. 그녀는 실제 모델이 아니라 마음속의 눈으로 본 여성 형상을 바탕으로 만들었다. 어느 날 오후 몇 시간 만에 만든 이 형상은 조각가의 손가락이 뭔가에 사로잡힌 듯이 점토를 쓰다듬을 때마다 열 번, 스무 번, 마흔 번의 변형을 겪었다. 그러나 어느 모양도 완성된 것은 아니었다. 그는 미리 생각해 놓은 아이디어나 형태에 입각해서 작업하지 않았기 때문이다. 자신의 손가락들이 만든 유희의 결과에 대해 만족했다면, 그는 아마도 몇 시간이면 되는 석고 제작을 디에고에게 요청했

을 것이다. 그렇지 않았던 것은 그의 목적이 많은 모양 중에서 어느 하나를 결정하는 것이라기보다는, 자신이 본 것을 보다 더 분명하게 보는 일이었기 때문이다. 물론 석고로 만들면 점토보다는 더 분명히 보였겠지만, 그럴 경우에는 그것이 전체의 흐름에서 벗어나 보이는 것이 문제였다. 따라서 점토로 만든 많은 형태는 모호하기는 하지만 어떤 영원함을 보여 주고 있었다. 다만 그가 그중 하나를 청동으로 주조했다면, 그것은 원하는 형태를 얻었기 때문이라기보다는 단지 비교해 보고 싶은 호기심 때문이었을 것이다.

이렇게 해서 열 개의 형상으로 이루어진 〈베네치아의 여인들〉이 만들어졌다. 이 작품은 그가 10여 년간 만들어온 길고 가느다란 여성 형상들과 흐름을 같이하는 것이다. 물론 이후에도 그런 형상들은 매우 많이 만들어졌고 어떤 것들은 훨씬 크게 제작되었지만 이 작품은 자코메티가 발견한 핵심을 특정한 형태로 표현한 것으로 여겨진다. 이 작품은 살아 있는 모델을 보고 만든 것도 아니고, 베네치아인의 삶의 모습과도 무관하지만 알베르토가 실물 같은 조각을 만들려고 노력한 특색 있는 작품이다. 그가 특히 중요하게 여긴 부분은 바로 머리였다. 그래서 그는 "어떤 사람에 대해 생각할 때 우리는 항상 그 사람의 얼굴을 떠올린다"라고 말하기도 했다. 이 작품의 형상들의 머리는 상식적인 비례에 맞지 않을 만큼 작고, 몸은 길며, 언제나 그렇듯이 발은 지나치게 크다. 미학적으로 볼 때 이런 불균형은 생명력의 고양이라는 단 한 가지 효과를 내기 위한 것이라고 말할 수 있다. 형상 중 하나의 머

리 부분을 집중적으로 보면, 형상의 아랫부분은 거대한 발 위에 단단하게 박혀 있지 않은 것처럼 느껴지고 실물처럼 보이지 않는다. 형상들은 똑바로 바라보지 않아도 그 크기를 알 수 있고, 그로 인해 머리가 작다는 것을 상쇄하며, 가까운 몸체가 두 개의 긴 다리 사이에서 멀리 떨어져 있으면서도 순간적인 격정으로 생명을 싹트게 한다. 보는 사람의 시선을 위아래로 움직이게 하지만 그의 본능적인 지각 능력은 형상을 하나의 전체적인 이미지로 보게 만들어 자연스럽게 조각가의 손가락을 움직이게 만든 힘을 느낄 수 있다. 거대한 발들은 중력이 작용하듯이 좌대에 단단하게 고정되어 있으며, 그것은 형상의 물질성이 작가가 철저하게 계획한 창조성의 한 가지 측면임을 보여 준다. 그에 반해 창조성의 나머지 측면은 마음의 눈이라는 믿을 수 없는 것에 속해 있다. 발을 그렇게 크게 만든 이유가 무엇이냐는 질문을 받을 때마다 자코메티는 "모르겠어요"라고 대답했다. 이는 적절한 대답일 것이다. 예술적 효과의 강도는 아는 것이 아니라 하는 것에 달려 있기 때문이다.

알베르토가 높게 평가하는 장 주네 역시 그것을 직관적으로 이해하고 이렇게 말하기도 했다. "괴상한 발과 좌대! 나는 이것으로 돌아올 것이다. 조각 작품과 그것의 제작 규칙(공간에 대한 이해와 연출)에 대한 그 어떤 요구만큼이나 이 작품에서 자코메티는 절박하고 세속적이며 봉건적인 기초를 제공함으로써 개인적인 제의를 하는 것처럼 보인다. 이런 기초의 효과는 마술적이다.(형상 전체가 마술적이라고 말할 수도 있겠지만 그런 견해, 즉 그처럼 전설적인

내반족*에 사로잡힌 마력은 일반적인 생각이 아니다. 솔직히 말해서, 나는 바로 이 지점이 자코메티의 장인 정신을 모두 찬미하기는 하지만 이유가 정반대로 나뉘는 부분이라고 본다. 그는 머리, 어깨, 팔, 골반으로 우리를 깨우치고, 발로는 우리를 매혹한다.)"

똑같이 만들려고 하지는 않았지만 실물 같은 〈베네치아의 여인들〉은 그가 생활 속의 경험에 기초한 작품으로 한 걸음 더 나아갔다는 것을 나타낸다. 그는 자신의 야망을 포기하지 않게 되면서 점점 더 신중해졌다. 불과 6, 7년 전에 만든 〈전차〉, 〈새장〉, 〈숲〉, 〈도시 광장〉 같은 작품, 즉 인간의 경험에 대한 내면적인 견해이자 자신과 자신의 가장 내면적인 자아와의 관계를 표현한 작품은 더 이상 추구하지 않게 되었다. 전에는 믿지 않았던 자기만의 스타일을 위한 기술을 완전히 축적함으로써 그는 점점 더 많이 단순한 수단으로 옮겨 가고 있었다. 이는 그가 늘 원하던 가장 어려운 것과의 대면을 향해 나아가고 있다는 것을 보여 준다. 그리고 그런 진전에 어려움이 생기면 항상 드로잉에서 다시 시작했다. 이때부터 스탐파와 파리의 실내장식에 대한 연구, 의자, 테이블, 항아리와 병을 그린 많은 훌륭한 드로잉 작품과 디에고, 아네트, 어머니의 초상화가 빠르고 눈부시지만 조심스럽고 뛰어난 능력을 통해 만들어졌다.

회화는 가시적인 것에 반응하는 수단으로서 조각과 대체가능한 것이 되어 가고 있었다. 한 가지 행위의 이점과 문제점은 다른

* 발이 안쪽으로 휘는 기형

것에 대한 통찰력을 강화해 주는 힘을 발휘했는데, 이 점이 그의 위대함의 가장 완전한 증거라고 말하기도 한다. 그가 1950년대 중반에 그린 회화 작품들은 대체로 정확한 형상을 향하는 특징이 있었고, 특히 초상화에서의 제한적인 형태에 대한 탐구는 훨씬 더 실물 같은 느낌이 들게 했다. 조각 작품의 경우에는 일련의 디에고 반신상에서 그 특징이 드러났는데, 그것 중 일부는 가늘고 길게 만들어진 매우 왜곡된 형태를 가졌다. 이는 실물 같음에 일격을 가하기 위해 일부러 그렇게 만든 것이다. 이상적인 디에고에 대한 잠재의식의 연속적인 이미지로 여겨지는 이 반신상들은 더 심오하고 더 원대한 도식을 형성하는 것으로 나타난다. 그의 첫 번째 조각이 바로 동생의 초상이었던 것이다.

6월 초에 알베르토는 아네트와 함께 스탐파로 가서 며칠 지낸 뒤 혼자서 베네치아로 갔다. 그곳에는 이미 그의 〈베네치아의 여인들〉이 프랑스 전시관에서 기다리고 있었다. 그의 여행 가방에는 그가 최근에 만든 더 작은 자매들이 있었다. 그는 그 작품들 각각이 최대한 완전하게 다른 작품들과 조화를 이루면서 자리를 잡아야 한다고 주장했다. 물리적이고 형이상학적인 문제로서의 배치는 그가 늘 괴로워하던 것이었다. 완벽한 위치에 대한 연구는 한도 끝도 없지만 그것이 바로 그가 원했던 도전이다. 그러나 일주일 후 그는 비엔날레가 시작되기도 전에 급하게 베네치아를 떠났다. 그의 눈은 이미 다른 곳을 향하고 있었다.

베른의 회고전에는 최근에 만든 여성 형상의 석고 제작품 다섯 점을 포함해 일생에 걸쳐 만든 마흔여섯 점의 조각 작품이 전시

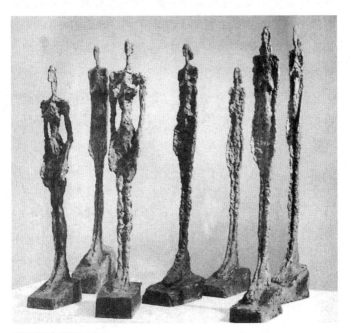

〈베네치아의 여인들〉(1956)

되었고, 그 밖에도 스물세 점의 회화와 열여섯 점의 드로잉이 포함되었다. 이 전시회는 이전에 했던 것과는 달리, 40여 년 전의 작품까지 포함되어 그의 예술 세계를 종합적으로 볼 수 있는 좋은 기회였다. 그는 결코 근본적으로 다른 출발점이 되는 정도의 거리를 두고 지각하는 것에 실패한 적이 없었다. 이 전시회는 명백히 하나의 전환점처럼 보였다.

아네트는 남편과 함께 전시회 오픈 행사에 참석하기 위해 스탐파에서 베른으로 왔다. 전시회를 기획한 사람은 젊은 미술사가인 프란츠 마이어Franz Meyer로, 그의 아내인 이다Ida는 샤갈의 딸이었다. 이들 부부는 알베르토와 오래전부터 친구 사이로 지냈기 때문에 공개적으로 존경을 표할 수 있는 기회에 기뻐했다. 자코메티는 이런 종류의 행사를 좋아하지 않았지만 점잖게 인내하면서 그들의 사회적 이익을 위한 의례적인 절차를 인정해 주었다. 아마도 자신에게 주어지는 명예가 어머니에게 큰 기쁨이 되고, 그것이 또 자신에게 매우 중요하다는 점도 만족스러웠을 것이다. 그는 전시회 개막식에 흔쾌히 참석했고 프란츠와 이다가 아파트에서 연 파티에도 참석했다.

아네타 자코메티는 여행하기가 어려운 상태여서 아들의 천재성이 빛나는 전시회에 참석하지 못했고, 그 후로도 브레가글리아를 떠난 적이 없었다. 그러나 전시장에 그녀의 초상화가 네 점이나 걸려 있었기 때문에 그녀는 전시회의 주인 역할을 한 셈이었다. 이에 반해 아네트는 남편의 성공을 즐기기 위해 참석했으나 그것을 즐길 준비가 되어 있었는지는 아직 의문이다. 알베르토는

이제 겨우 세계적인 수준의 예술가로 인정받기 시작했다. 물론 아네트도 그런 인정을 원했고 그것이 그녀의 정당한 몫의 일부라고 생각할 수도 있다. 그렇다고 그녀가 알베르토의 성공을 위해 인고의 세월을 겪었다고 말할 근거는 없다. 확실히 말할 수 있는 것은, 그랑 사코네 출신의 소녀가 자코메티 부인이 될 것이라고는 전혀 예상치 못했다는 점이다.

마이어 부부의 파티 분위기는 매우 좋았고, 전시회도 화려하게 개최되었다. 사람들은 작은 나라에서 위대한 예술가가 탄생한 것에 흥분하고 감격스러워했다. 1956년에는 과거의 약속이 미래에 실현될 것처럼 보이기도 했다. 알베르토도 마음껏 즐겼다. 유명해지고 싶었던 것도 빛나는 기회를 기대했던 것도 아니지만, 그것을 자신이 매우 즐거워한다는 사실은 알고 있었다. 그는 가끔 이런 기회가 주어지면 자신에게 충실해지기 위해 그것이 제공하는 모든 것을 즐겼다. 간단히 말해서 그는 언제나 자코메티가 되고 싶었고, 그렇게 될 수 있었다는 것은 매우 즐거운 순간이었다. 이처럼 즐거운 마음 상태는 저녁때쯤 매력적인 젊은 여성이 그에게 다가와 축하의 말과 진심 어린 찬사를 표현하자, 그가 흐뭇하게 그녀의 두 뺨에 키스하면서 절정에 이르렀다. 그러나 이 광경을 목격한 아네트는 분노해서 비명을 지르고 옆방으로 뛰어가 한 시간 이상 그곳에서 나오지 않았다. 파티의 주빈은 그녀를 달래려고 애썼지만 결국 파티를 망치고 말았다.

알베르토와 아네트의 친구들은 조만간 그들의 결혼 생활에 문제가 생길 것이라고 예상했다. 이 일은 그런 사실이 대중적으로

알려진 첫 번째 사건이었다. 그 사건에 관한 모든 것이 알베르토 자신에 의해서, 그리고 그를 위해서 이해되었다. 예술가들은 어떤 이유로든 존경, 능력, 부, 명성, 여인의 사랑을 얻고 싶은 갈망에 의해 동기가 유발되고, 그 승리를 키스로 확인하기 위해서는 아내의 뺨이 선택되어서는 안 된다. 그러나 그는 결혼 여부와 무관하게 자신에게 적합하다고 생각한 삶에 대한 자신의 해결책을 비밀로 한 적은 없으며, 실제로 그 해결책을 약혼의 조건으로 내세우기도 했다.

아네트의 분노가 이성적이지 않을 수도 있지만 이성적이라는 기준이 오로지 알베르토의 입장에서만 결정되는 것은 아니다. 알베르토가 그녀를 이끈 것은 분명하다. 그가 그녀를 작업실로 데려왔다. 거기서 그녀는 그의 요구에 전적으로 따랐으나 그녀가 갈망했던 것은 작품으로서가 아니라 여성으로서였다. 바로 그 점에서 불만의 씨앗이 뿌려졌다. 이런 모든 일을 용납해 줄 수 있는 것은 돈이었지만 알베르토는 바로 그 점을 두려워했다. 레오나르도 다 빈치Leonardo da Vinci는 "재산과 물질적 부에 두려움을 가져야 한다"고 말한 적이 있는데, 바로 알베르토가 그랬다. 그래서 그는 소유권과 소유물 같은 하찮은 것에 연연하지 않고, 어쩔 수 없이 거룩하게 보일 정도로 순수하게 금욕주의적인 삶을 살아야 했다.

그러나 분명한 것은 그가 이제 상당히 많은 돈을 벌기 시작했다는 사실이다. 클라외와 매그가 돈을 실어 날랐고, 피에르 마티스의 파리 대리인도 그 못지않았다. 그의 입장에서는 쌓이는 돈에

그저 놀라면서 어찌할 바를 모를 지경이었다. 알베르토가 나누어 준 상당한 돈으로 디에고는 꾸준히 저축을 했다. 알베르토는 몽파르나스의 바나 나이트클럽에서 만나는 소녀들에게도 돈을 듬뿍 쥐어 주었다. 아무것도 약속할 수 없이 작은 형상들을 만들던 그리운 시절을 떠오르게 하는 어머니에게도 충분히 보냈다. 그런데 이상하게도 아네트에게만은 최소한의 돈을 주었을 뿐이다. 남편으로서 그녀가 자기처럼 금욕적으로 사는 것이 가장 적합하다고 판단했겠지만 아네트의 생각은 전혀 달랐다. 가난할 때 최선을 다했는데, 부자가 되어서도 여전히 그래야 한다는 것은 이해할 수 없는 일이었다. 그렇다고 대단한 것을 원했던 것도 아니다. 다만 그녀의 부모와 친척, 친구들이 살았던 만큼만, 간단히 말해서 그녀가 그렇게 벗어나고 싶어 했던 환경에서 보통 사람들이 살았던 만큼만 안락하게 살고 싶었을 뿐이었다. 그녀는 그런 환경을 벗어날 수도 없었고 그럴 마음도 없었다. 부르주아 계급을 몹시도 싫어했던 사르트르와 보부아르조차 상당히 안락한 삶을 살았으니 그녀가 그런 생각을 한 것도 무리는 아니었다.

아네트가 원한 것은 그저 그런 수준의 안락함을 갖춘 가정주부였다. 그녀는 단지 부엌과 욕실, 실내 화장실, 냉온수가 나오는 수도, 즉 상식적으로 가정이라고 불릴 만한 곳을 원했던 것이다. 그러나 이폴리트맹드롱 거리 46번지, 즉 석탄 난로에 찬물만 나오는 수도, 실외 화장실은 결코 그런 곳이 아니었다. 그러던 중 길 건너편에 방이 서너 개 있고 작은 정원이 딸린 작은 노란색 집이 매물로 나오자 아네트는 남편에게 사 달라고 졸랐으나 거절당했

다. 그녀의 고집스러운 간청에도 그는 꿈쩍도 하지 않았다.

아네트도 멋진 옷을 좋아했을 것이다. 더 이상 패트리샤 마티스나 시몬 드 보부아르에게 옷을 물려받지는 않았지만 그녀는 여전히 값싸고 수수한 옷을 입었다. 문제는 패트리샤는 세련된 샤넬 브랜드를 입고, 예전에는 촌스러웠던 보부아르조차 우아한 프록코트와 모피코트를 입는다는 점이었다. 아네트의 개성이 패션 감각이 있는 여성이 되기에는 적합하지 않았는지도 모른다. 알베르토의 작품을 많이 수집하던 미국의 기업가이자 컬렉터 톰프슨이 아네트에게 야회용 드레스를 맞추도록 사치스러운 브로케이드 옷감을 한 필 선물하자, 알베르토는 그것을 받아 침실 벽에 못으로 박아 걸었다. 그는 자기 아내는 수수한 차림이어야 한다고 생각했고, 완벽하게 말쑥한 옷차림을 할 수 있을 것이라고 기대하지도 않았다.

언제나 똑같은 알베르토의 의상은 그의 개성의 한 부분이라서 단순한 옷이 아니라 마음 상태와도 같았다. 회색이나 갈색의 트위드 옷감의 스포츠 재킷과 길고 헐렁해서 가죽 허리띠로 졸라맨 플란넬 면바지 두 벌이 전부였다. 작업을 하든 외출 중이든 언제나 넥타이를 맸고, 날씨가 쌀쌀해지거나 비가 오면 개버딘 레인코트를 입었다. 모자는 쓰지 않았지만 비가 올 때는 가끔 코트에 붙은 모자를 썼다. 그림을 그리거나 조각 작품을 만들 때, 카페에서 삶은 달걀을 먹을 때, 피에르 마티스나 톰프슨과 비싼 레스토랑에서 만찬을 먹을 때도 그는 언제나 같은 옷을 입었다. 문제는 그의 옷 상태가 언제나 공원 벤치에서 잠이라도 잔 것처럼 보인

다는 점이었다. 그렇다고 깨끗하게 입으려고 노력하지 않았다는 말은 아니다. 저녁에 쿠폴이나 라세르로 가기 전에는 옷을 털고 신발에도 신경을 썼으며, 침실 구석에 있는 세면대에서 손과 얼굴을 씻었다. 그러나 이런 노력은 결과적으로 아무런 소용이 없었는데, 하는 시늉만 했을 뿐 그가 진정으로 원한 일은 아니었기 때문이다.

아네트는 불평을 했다. 그녀는 옷장을 채울 돈이 없었으며 깨끗하고 수수한 옷에 만족해야 했다. 그녀에 비해 절망적으로 너저분한 알베르토에게 이제 돈이 많아졌다. 그녀는 잔소리를 하고 작은 말다툼을 일으켰다. 예컨대 머리카락이 길면 아네트가 잘라주었지만 옷에 관해서는 영향력을 행사할 수가 없었다. 돈이 많아진 지금도 그는 1년에 한 번 정도 마지못해서 오페라 하우스 근처의 카퓌신 대로에 있는 '올드 잉글랜드'라는 가게로 택시를 타고 간다. 30분쯤 후에 그는 한 세트의 새 옷을 입고 나온다. 즉 재킷, 바지, 레인코트, 넥타이, 스카프를 완전히 새것으로 입고 나오는데, 이 모든 것이 그곳에 버리고 온 예전 것과 완전히 똑같다. 몇 주가 지나면 대단한 눈썰미를 가진 사람들만 변화를 알아챌 수 있었다.

암 부부는 한때 알베르토를 좋지 않게 생각했다. 나중에 그가 딸과 결혼하기로 한 뒤에는 화해했지만 알베르토와 딸의 관계를 비난했다. 결혼하는 것이 도움이 되지 않을 커플이라고 생각했고, 특히 아이를 낳을 수 없다는 것을 매우 아쉽게 생각했다. 그러나 그들의 관점이 바뀐 것은, 즉 그들의 불쾌함이 근본적으로 뒤

바뀐 것은 바로 그의 명성 때문이었다. 신문에 알베르토 자코메티에 관한 기사가 나오기 시작했을 때 이웃 사람들이 그 유명한 미술가에 대해 질문하기 시작했을 때, 그들의 어린 소녀가 위대한 사람의 부인이라는 것이 분명해졌을 때 부모의 태도는 마술에라도 걸린 것처럼 돌변했다. 아네트에게 바람직하지 않던 초라하고 변변치 못한 그 연인이 훌륭하고 장한 사위로 바뀐 것이다. 암 부부는 딸의 결혼에 자부심을 느끼기 시작했다. 그들의 자부심의 이유와 갈등을 느꼈던 이유가 상당 부분 일치한다는 것은 평범한 아이러니라고 할 수 있다.

재정적·직업적·예술적으로 성공한 위치에 서게 되었음에도 알베르토는 여전히 부족하다는 마음가짐을 지니고 있었다. 매그, 스키라와 많은 사람이 그의 작품에 관한 책을 출판하고 싶어했지만 그는 계속 미루었고, 찬미자들이 점점 더 고집을 피우자 외면해 버렸다. 전시회를 열자는 요청에도 묵묵부답이었다. 수많은 인터뷰 요청과 사진가들은 디에고가 돌려보냈다. 아네트로서는 그가 성공을 경멸하는 이유를 이해할 수 없었다. 다른 예술가들은 이 정도로 고집이 세지는 않았다. 피카소는 리비에라에서 호화롭게 살면서 아들인 파울로가 운전하는 택시 두 대 크기의 이스파노수이자Hispano-Suiza를 타고 다녔다. 브라크는 파리에 맨션이 있었고, 시골에는 넓은 땅이 있었으며, 롤스로이스를 타고 다녔다. 막스 에른스트는 루아르 밸리에 커다란 건물을 소유했고, 콜더도 마찬가지였다. 앙드레 마송은 파리에 훌륭한 아파트가 있었고, 액상프로방스에는 매력적인 여름 별장이 있었다. 심지어

발뒤스도 자신의 성을 가지고 있었다. 그런데 알베르토 자코메티(그리고 그의 아내)만이 궁핍하게 보일 뿐만 아니라 매우 불편한 곳에 살아야만 하는 이유가 무엇이란 말인가? 도저히 이해할 수 없었던 그녀는 오로지 불평하고 비난하는 것이 일이었다. 그러나 아네트는 매우 중요한 점을 이해하지 못했다. 알베르토의 자기 부정은 긍정에 대한 탐색이었고, 궁핍하게 지내기를 좋아한 것은 인생의 가장 큰 사치, 즉 정신적 자유를 누리기 위한 결심이었다. 물론 아네트에게는 그런 탐색이 웃기는 일인 동시에 잘난 척하는 것으로만 보였다. 그들은 관점과 목적 모두가 달랐기에 갈등이 계속될 수밖에 없었다.

남편과 아내는 매일 싸우는 것처럼 보였다. 이미 오래전부터 알베르토가 예술 작품 안에 포함하기 시작한 여성들에 대한 적대감은 아네트의 어리석음과 무지함, 옹졸함에 대한 격렬한 비난을 나타냈다. 그녀는 분노와 눈물을 사용해 최대한 반격했다. 가끔은 공개적으로 시끄럽고 고통스러운 장면을 연출했다. 알베르토는 심할 때는 장소를 불문하고 소리를 질렀고, 놀라서 힐끗거리는 옆 테이블의 사람들도 전혀 의식하지 않았다. 물론 이런 일은 그를 더욱 곤란하게 만들 뿐이었다. 아네트는 가끔은 울면서 자기주장을 되풀이했다. 남편의 반감에 포함된 비합리적인 부분을 알아챘다면 그녀는 아마도 약간은 합리적인 비난을 했을 것이다. 여하튼 그들의 언쟁은 매우 격렬했다.

그러나 아네트만 울었던 것은 아니었다. 알베르토는 매우 무정하기는 했지만 저급한 사람이나 바보는 아니었다. 여성이 숭배의

대상이었을 때조차도 여성들을 두려운 피조물로 간주했기에, 그는 각각의 여성을 본래의 모습이 유지될 경우에만 가치 있는 한 인간으로 인정했다. 그래서 그는 여성과 스스로를 미워했고, 그런 여성 중 한 명과 결혼을 했기에 더더욱 그랬을 것이다. 여하튼 그는 자신이 한 일을 못 본 척할 수는 없었을 것이다. 그는 아네트가 그와 그의 일, 그의 야망에 익숙해 있다는 것을 알았기에 본래의 성격보다 더 무정하게 대했다. 이는 곧 자신이 그녀를 기꺼이 이용하는 일에 익숙해 있다는 것을 알고 난 후에 생기는 연민 때문이기도 했다. 그러나 그가 알았다고 해서 용서받을 수 있는 것은 아니었다. 그는 진정으로 눈물을 흘렸고, 울면서 몇 번이고 중얼거렸다. "내가 그녀를 망쳤어, 내가 그녀를 망쳤어, 내가 그녀를 망쳤어." 아마도 이렇게 생각했기에 그는 두 사람 다 용서할 수 없었는지도 모른다. 여하튼 그는 책임져야 할 모든 일에 책임을 졌다. 경우에 따라서는 인정하기 어려운 적도 있었지만, 그래도 둘 다를 위해 책임을 졌던 것이다.

어느 날 알베르토와 아네트, 그들의 친구 부부가 디도 거리 모퉁이에 있는 한 카페에 앉아서 잡담하던 중에, 예술가는 세상에 홀로 있도록 운명 지워진 사람이라는 자명한 견해가 나오게 되었다. 알베르토가 "나처럼"이라고 말했다. 아네트가 지지 않겠다는 듯이 "나는 아니고?"라고 대답했다. 그러자 그는 "아, 당신. 나는 당신 이름이 어머니와 똑같은 아네트이기 때문에 결혼했을 뿐이야"라고 대꾸했다.

대화라고 보기에는 섬뜩했지만, 그보다도 여전히 그런 생각을

하고, 그런 생각을 할 수 있고, 그런 생각을 말했다는 것이 더 무서웠다. 누구라도 참을 수 없는 상황을 아네트는 잘 참아 냈다. 알베르토는 자신의 예술을 위해 살아야 했고, 다른 선택의 여지도 없었다. 따라서 아네트도 선택을 할 수밖에 없었다. 그녀 역시 그의 예술을 위해 살았고, 다른 선택의 여지도 없었다. 따라서 그 예술가보다는 그녀에게 손해가 더 컸던 셈이다.

그녀는 남편의 작업에 자신이 꼭 필요한 존재라는 것을 불평했다. 10년 이상이나 쉬지 않고 포즈를 잡는 것은, 그의 방식을 알면 가혹한 형벌이나 다름없었다. 그는 모델이 절대로 움직이지 못하도록 했고, 간혹 문틈으로 바람이 들어오는 그 작업실에서 몇 시간씩 알몸으로 포즈를 잡게 하기도 했다. 추울 때 난로를 피우는 것 역시 그녀의 일이었다. 그뿐 아니라 그녀가 꼭 필요한 존재였던 이유는 언제나 손쉽게 구할 수 있는 인내심 강하고 순종적인 모델이었을 뿐 아니라 진정으로 독창적인 표현의 핵심이 되는 알몸을 지속적으로 친숙하게 제공해 주기 때문이기도 했다. 심신이 완전히 소진되는 느낌이 들 정도로 힘든 역할은, 그녀가 자기 자신과 그림이나 조각 작품을 혼동했기 때문에 더욱 힘들어졌다. 그는 단지 자기 앞에 있는 형상을 보는 대로 정확히 재생할 수 없다고 느꼈을 때 욕구불만으로 격분했을 뿐이다. 심할 때는 절망에 빠져 소리를 지르거나 신음 소리를 냈다. 이러할 때 모델은 그의 노력에 핵심적이면서도 소모품에 불과했다. 다른 모델로 만든 그림이나 조각 작품에도 마찬가지로 자격지심으로 화를 냈다. 따라서 그에게 모델은 모든 것이자 아무것도 아니었다. 그녀는 한

사람의 인격체가 아니라 그가 추구하는 결과를 두 가지 점에서 침착하게 받아들여야만 하는 하나의 현상이었을 뿐이다. 하나는 강력한 개성에 대해 냉정을 유지할 수 있는지를 테스트받는 어려움이었고, 다른 하나는 알베르토가 가끔 부리는 특이한 억지와 관련한 곤란함이었다.

그는 머리카락을 좋아하지 않았고 가끔 "머리카락은 사기야!"라고 말했다. 머리카락 때문에 본질적인 것, 즉 머리나 얼굴의 표정이나 시선에·주목하기 어렵다는 것이다. 어느 날인가는 더 이상 참을 수 없다며 아네트에게 삭발을 강요하기도 했다. 너무나 터무니없는 제안이라고 생각한 모델은, 소녀 같은 즐거움과 여성적인 곤혹스러움이 섞인 목소리로 "오, 알베르토!"라고 소리쳤다. 그런데 바로 이런 반응이 알베르토의 호기심을 자극하여, 자기를 기쁘게 하기 위해 반드시 삭발을 해야 한다고 주장하기 시작했다. 그는 여러 이유를 대면서 그렇게 하는 것이 정상적이고 꼭 필요한 일이며, 거부하는 것은 웃기고 잘못된 일이라고 설득했다. 가장 멋지고 값비싼 가발을 사주겠다고 약속하기도 했고, 매혹적은 다른 유인책도 제시했다. 그녀가 거절할수록 그는 점점 더 집요해졌다. 처음부터 공정하지 않았던 게임은 늘 그렇듯이 약자의 패배로 끝났다. 결국 그녀는 완전히 지친 나머지 "좋아요, 알베르토. 알았어요. 당신이 원한다면 하겠어요"라고 말했다. 그러나 그는 그녀가 정말로 삭발하도록 하지는 않았다.

그들의 결혼 생활은 깊기도 하고 얕기도 하며, 알 수 없는 해류, 소용돌이, 조류가 있고, 가끔은 갑자기 폭풍우가 몰려오고, 순간

적으로 돌풍이 휘몰아치는 알 수 없는 바다와 같았다. 물론 바람이 잔잔할 때도 있고, 햇빛이 찬란한 지역도 있고, 지나가는 사람에게는 낙원처럼 보이는 작은 섬들도 있는 바다였다. 간단히 말해서, 대부분의 결혼 생활과 비슷했다는 말이다. 알베르토가 알베르토 자코메티가 아니었다면 평범한 결혼 생활이었을 것이다.

디에고는 얼마간은 형과 형수 사이에서 벌어지는 일들을 그저 말없이 차분하게 지켜보았다. 그는 아네트가 참을성 있는 아내라고 생각했지만 폭풍우가 몰아쳐도 반드시 참아야만 한다고 생각하지는 않았다. 여전히 세 명의 자코메티는 작업실 근처의 레스토랑에서 이야기를 나누고, 식사를 하고, 농담도 했다. 그럴 때마다 알베르토는 틈틈이 테이블보로 쓰는 종이 위에 온통 불가사의한 그림들을 그렸지만 이런 일들은 이제 옛날 일처럼 느껴지게 되었다.

돌이킬 수 없는 변화가 생겼고 시간이 갈수록 점점 더 일이 커졌다. 변화의 주된 원인 중 하나는 그들의 삶에 새로운 인물이 등장한 것이었다. 그 사람은 그의 영향이 멀리까지 미치는 것을 보여 주기라도 하듯 세계의 다른 편에서 왔다.

영광의 날들
1956~1966

51
일본인 친구

이사쿠 야나이하라Isaku Yanaihara는 1918년 5월 일본에서 태어났다. 아버지는 스무 살에 도쿄제국대학 경제학과를 졸업하고 나중에 그 학교의 교수가 되었다. 그러나 천성이 자유주의자인 그는 제국주의적인 시대 분위기에서 학교 당국과 자주 마찰을 빚어 결국에는 해고당하고 만다. 아마도 보기 드물 정도로 정직한 사람이었기에 국수주의적 분위기가 만연한 상황에서 저항했던 것으로 보인다. 야나이하라는 바로 이처럼 유별난 아버지 밑에서 자랐다.

엘리트 교육을 받은 야나이하라는 철학을 전공하고 1941년에 대학을 졸업했다. 그런데 일본은 그해 말에 독일, 이탈리아와 함께 전쟁을 일으켰고, 스물세 살의 야나이하라는 징집되어 해군으로 복무하다가 전쟁이 끝나자 돌아온다. 패전 후 일본의 분위기

는 수치심으로 가득 찬 동시에 인류의 자기 파멸의 가능성을 경험한 원자폭탄의 피폭으로 공포에 떨고 있었다. 뜻하지 않게 교수가 된 야나이하라는 결국 부친과 같은 길을 걸으면서 결혼해 두 딸을 얻었다. 그사이에 그의 부친은 그간의 용기와 성실함이 풍성한 결실을 얻어 도쿄대학에 명예롭게 복직되었고 1951년에는 총장이 되었다. 이사쿠는 가쿠신대학에서 처음으로 강단에 선 이래 오사카대학을 거쳐 나중에는 도시샤대학과 호세이대학에서 가르치게 된다. 당시 일본의 상황에서는 직장을 자주 옮기지 않는 것이 일반적인데, 이처럼 여러 대학에서 근무한 사실은 그가 활동적이고 완고하며 다소는 기인적인 기질이 있음을 암시하는 것일지도 모른다.

전후 일본의 분위기는 이전 세대의 경직적인 태도와는 근본적으로 단절되고 변화된 상황이었다. 야나이하라도 이런 분위기에 영향을 받는 동시에 그것에 기여하기도 했다. 그를 매혹한 사고방식은 바로 실존주의였다. 그는 키르케고르Søren Kierkegaard와 사르트르의 사상을 일본에 소개한 사람 중 한 명이었고, 알베르 카뮈Albert Camus를 유명하게 만든 『이방인L'Étranger』을 일본어로 옮기기도 했다. 따라서 그가 프랑스에서 온 사상과 삶의 방식에 매력을 느낀 것은 자연스러운 일이었다. 아울러 그가 프랑스 자체를 좋아하고 개인적인 취미와 학문적인 성취를 위해 프랑스에서 살고 싶다고 생각한 것 역시 당연한 일이었다. 그가 가족과 고향에서 멀리 떨어진 곳으로 가게 만든 어떤 동인이 있다면 그것은 아마도 실존적인 필연성이었을 것이다.

파리에서의 생활은 매우 즐거웠다. 그가 프랑스에 온 1954년은 외국인이 돈 없이도 살기 좋은 시절이었다. 자신의 즐거움 이외에는 신경 쓸 것이 없었으며, 값싸고 품질 좋은 와인과 먹을거리가 많았다. 야나이하라는 국립과학원에서 장학금을 받아 소르본대학에서 2년간 철학을 연구할 수 있게 되었다. 그러나 처음 몇 달이 지난 후부터는 강의실 이외에 곳에서 즐거움을 찾기 시작했고 점점 더 자주 카페, 극장, 박물관, 레스토랑과 새로 사귄 친구들의 아파트로 가게 되었다. 특히 그는 작가나 미술가를 좋아해서 열심히 사귀었다. 그가 파리에서 처음으로 알게 된 유명인 중에 장 폴 사르트르와 시몬 드 보부아르가 있었다는 것은 필연적인 일이었다.

어느 날 그는 알베르토 자코메티의 미술에 관해 글을 쓴 적이 있는 일본에 있는 한 친구에게서 편지를 받았다. 작품에 관한 정보가 필요하니 자코메티를 인터뷰해 달라는 요청이었다. 야나이하라가 이폴리트맹드롱 거리로 보낸 편지에 알베르토는 답장을 했다. 그들은 1955년 11월 8일에 카페 되 마고에서 처음으로 만났다. 대부분의 사람이 알베르토를 처음 만날 때와는 달리 야나이하라는 그다지 당황하지 않았고 오히려 크게 감동을 받았다. 헤어지기 전에 작업실에 방문해도 좋은지를 물어보자 알베르토는 흔쾌히 허락했다. 이후 야나이하라는 알베르토의 친구나 찬미자 대부분과 같은 습성을 가지게 되었다. 그는 작업실에 예고 없이 잠깐 들르거나 디도 거리의 모퉁이에 있는 카페에 불현듯 나타나기도 했다. 일정하지 않은 그의 방문이 부담스러웠다면 아

마도 그런 표현에 거리낌 없는 알베르토가 요령껏 말했을 것이다. 일본인 교수와 파리의 조각가 사이에는 우정이 싹트기 시작했다. 처음에는 감정에 끌리지 않는 편인 야나이하라보다는 알베르토의 사교적인 호기심과 호의가 우정을 키우는 데 도움이 되었을 것이다. 그러나 자코메티의 작업을 지켜보면서, 그의 이야기를 들으면서, 그가 말하는 방식을 보면서, 철학자는 자신이 놀랄 만한 인물을 대하고 있다는 느낌이 들기 시작했다. 그들은 대개는 아네트와 함께 식사를 했고 드물게는 디에고와 함께했다. 간혹 올리비에 라롱드나 장 피에르 라클로셰와 함께 식사를 하기도 했고, 함께 연극을 보거나 연주회에 가기도 했다.

겨울이 지나고 봄이 오자 야나이하라는 귀국 길에 이집트에 들러 유적과 박물관을 둘러보고 일본으로 돌아갈 계획을 세우고 있었다. 그러나 자코메티는 새 친구에게 자신의 작품에 모델이 되어 달라고 부탁했다. 야나이하라는 알베르토의 모델이 된다는 것이 어떤 의미를 가지는지를 잘 알고 있었다. 그러나 그는 알베르토와 주네가 친구가 되었을 때와 아네트가 남편을 위해 포즈를 취할 때의 상황을 알았기 때문에 선뜻 허락할 수는 없었다. 약간 망설였으나 그는 단순히 우정 때문이 아니라 정말 자코메티가 위대한 예술가라고 확신하고 있었다. 따라서 위대한 예술가의 모델이 되는 것은 문명화 과정에 참여하는 일이라고 생각하게 되었다. 알베르토는 스페인의 펠리페 4세Felipe IV는 벨라스케스의 모델이 되어 준 것 말고는 인류의 발전에 기여한 바가 없다고 즐겨 말하곤 했기 때문이다.

그는 이집트 방문을 연기하고 1956년 9월에 포즈를 잡기 시작했다. 자코메티가 그에게 부탁을 한 이유는 어렵지 않게 이해할 수 있다. 그는 큰 머리와 긴 턱, 넓고 완고해 보이는 이마, 작지만 날카로운 눈매, 잘생기지는 않았지만 당당하고 인상적인 얼굴을 가지고 있었다. 비범한 외모와 빛나는 눈매를 가진 데다가 오랜 시간 동안 미동도 하지 않고 앉아 있을 수 있었기 때문에 이상적인 모델에 가까웠다. 그러나 무엇보다 모델로 적합했던 가장 중요한 점은 바로 그들의 우정이었다. 자코메티는 모델과 교감을 나눌 수 있는 아주 친한 사이더라도, 보통 이상의 희생을 요구하면서 포즈를 잡아 줄 것을 부탁했다. 처음의 계획은 일주일 정도 재빠르게 캔버스에 스케치를 하고 모델을 고향으로 보내 주는 것이었다. 늘 하던 일이었기 때문에 충분히 가능할 것으로 생각했다. 야나이하라는 대학 기숙사에서 나와 이폴리트맹드롱 거리에서 가까운 몽파르나스의 라스파유 호텔로 옮겼다. 자코메티는 이른 오후에 작업을 시작하여 일본 교수의 초상화를 그려 나갔다.

그는 지난 40년간 초상화를 그려 왔다. 열세 살 이후 수많은 초상화를 그리고 초상을 만들었으며, 그중 상당수가 걸작이었다. 그러나 인물 묘사 그 자체가 그의 목적은 아니었다. 그에게는 모델의 개성에 대한 관심과 신체적이고 정신적인 유사성에 대한 확신과 함께 순전히 자신만의 스타일을 만드는 일이 중요했다. 게다가 하나의 미술 장르로서의 초상화는 이미 50여 년 전부터 내리막길에 있었다. 그런데도 자코메티가 창조적 모험의 마지막 국면에서 새롭게 시작한 일이 바로 초상화였고, 이 일은 다른 세계

에서 온 다른 인종의 사람과의 만남과 동시에 일어났다. 그는 야나이하라의 특징을 관조하면서 그 어떤 발견 여행만큼이나 비범한 경험을 시작하고 있음을 깨달았다. 처음에는 제법 진행이 잘되어 만족할 만한 이미지를 만드는 일이 어렵지 않았지만 그의 예술적 기질은 스스로 좌절할 수밖에 없는 과제를 찾도록 만들었다.

야나이하라의 겉모습은 계속해서 바뀌었고, 어떻게 설명할 수 없을 만큼 파악하기 어려웠다. 알베르토가 빈 캔버스에 붓질을 하면 순식간에 얼굴이 나타났다. 너무나 갑자기 그려 내서 마치 숨을 쉬고 있는 것처럼 보였지만, 재료 자체가 모방의 노력을 지탱할 수 없다는 듯이 재빠르게 얼굴이 사라지고 만다. 그는 초상을 그린다는 것이 실물 같은 이미지를 만드는 일이 아니라 모델의 존재를 느끼는 것과 마찬가지라고 생각했고, 야나이하라와의 작업에서도 그처럼 불가능한 일을 시도했다. 그가 만든 이미지가 그 자체이고, 초상화란 그에 대한 덧없는 유사물에 불과하다고 생각했기 때문이다. 야나이하라는 놀랄 만큼 인내심이 강했으며, 두 사람은 시간 가는 줄 모르고 작업에 몰두했다. 오후만이 아니라 저녁에도 포즈를 잡았고, 불을 켜고 그려야 할 때는 새로운 캔버스를 준비했다. 이제 애를 태워야 할 초상화가 두 개로 늘었다.

여러 주가 지나자 두 남자는 서로 매우 친밀해져 열정적인 집착의 국면을 보여 주었다. 그리고 그들의 우정은 작업실 옆방의 아네트에게도 영향을 미치게 되었다. 세 사람은 함께 포즈를 취하는 틈틈이 몽파르나스에서 식사를 하고, 카페에서 몇 시간씩 이야기를 나누고, 나이트클럽을 둘러보았다.

디에고는 냉담하고 과묵해 보이는 새 멤버와 알베르토만큼 친하지는 않았지만 형만큼 직설적이지 않았기 때문에 자신이 원하는 사람은 누구든 모델이자 친구로 삼을 수 있는 예술가의 권리를 문제 삼고 싶은 생각도 없었다.

아네트는 야나이하라에게 흥미와 당혹스러움을 동시에 느꼈다. 알베르토가 간혹 화상이나 평론가 또는 다른 친구들과 약속이 있어 단둘이 있을 때면, 일본어의 경쾌한 운율이 마음에 들었던 그녀는 야나이하라에게 몇 마디 배워 알베르토 앞에서 자랑스럽게 발음하곤 했다. 그러자 예술가는 철학 교수에게 "아네트가자네를 숭배하는군"이라고 한마디 했다.

야나이하라의 귀국이 몇 번이나 연기되자 일본에서 무시하기어려운 의무와 책임을 상기시키는 연락이 오기 시작했다. 그런데도 그는 파리를 좀처럼 떠나지 못하고 있었는데, 아울러 떠나지 못하는 이유를 고향 사람들에게 설명하는 일도 쉽지 않았다. 인간의 자유와 책임에 대해 연구하기 위해 프랑스에 왔기에 그는 현명하게 처신할 필요가 있었다.

11월의 어느 날 오후 알베르토가 약속이 있어 저녁 작업을 할수 없을 것이라고 말하자 야나이하라는 모처럼 자유로운 저녁시간을 가지게 되어 기뻤다. 마침 아네트가 콘서트에 함께 가자고 제안했기에, 그들은 흑인 영가를 잘하는 미국 흑인 그룹인 피스크 주빌리 싱어스Fisk Jubilee Singers의 노래를 들으러 가보 홀로 갔다. 그 후 그들은 생제르맹데프레에서 알베르토를 만나기로 했다. 음악회가 끝난 후 택시를 타고 약속 장소로 가던 도중 센강을

지날 때 야나이하라는 아네트의 어깨에 키스를 했고 열정적인 포옹이 이어졌다. 그때 알베르토는 카페 플로르에서 기다리고 있었다. 세 사람은 몽파르나스로 가는데, 거기서 알베르토는 편지를 써야 한다며 양해를 구하고 두 사람을 남겨 놓고 떠났다. 잠시 후 아네트는 "당신 방으로 가요"라고 말했다. 그의 호텔은 매우 가까웠다. 한 시간 후에 그녀는 "알베르토가 걱정할 거예요"라고 말하고, 옷을 입고 코트를 걸친 뒤 브래지어와 스타킹을 내밀면서 교활하게 말했다. "이것들을 알베르토에게 보여 주어야 해요."

다음 날 야나이하라는 알베르토에게 가면서 걱정이 들었다. 그는 놀라울 정도로 순진하게도 진실하고 싶었다. 그런데 화가 났느냐는 질문에 알베르토는 이렇게 대답했다. "아니, 매우 기쁜걸." 그날 저녁 작업이 끝난 후 알베르토는 써야 할 편지가 있다며 또다시 부인과 모델을 남겨 두고 떠났다. 야나이하라는 근처의 바로 한잔하러 가자고 했지만, 아네트는 호텔로 바로 가는 것이 더 좋겠다고 말했다. 그리고 얼마 후에 그녀는 이폴리트맹드롱 거리로 돌아왔다. 그다음 날도 마찬가지였고, 그다음 날도 그랬다.

알베르토는 질투는커녕 좋은 감정을 갖지 못한다면 더 어색할 것이라면서 매우 기쁘다고 공언했다. 아네트가 그녀의 헌신을 받을 가치가 없는 남자와 사랑에 빠졌다면 포기하라고 충고했겠지만, 자기도 좋아하고 찬미하는 사람이기에 기쁠 수 있다는 것이다. 그리고 이렇게 말했다. "그녀가 얼마나 행복해하는지 알아? 내가 그녀를 사랑하는데 기뻐해야 자연스럽지 않겠어?"

아마도 그랬을 것이다. 과거의 비슷한 상황에서의 반응을 생각해 보면 그의 공언은 오히려 사족에 불과했을지도 모른다. 그러나 이번 일은 상황이 달랐다. 아내와 일본인 친구 사이의 연분에는 자기 감정의 진정한 본질이 달려 있었다. 책임 문제를 따진다면 자신만의 개인적인 밤 생활을 멈추지 않고 있는 남편 측이 더 크다고 할 수 있다. 그렇다고 그가 아내를 사랑하지 않았다고 해석해서는 안 된다. 이미 그는 생활과 예술에서 그렇지 않다는 것을 증명한 바 있다. 자코메티의 본성의 양면성은 자기 자신을 포함한 그 누구도 이해하기 어려울 만큼 복잡했다. 실제로 그는 아내가 새롭게 발견한 행복을 진심으로 고마워했고, 나아가서는 그 일을 자신의 열정을 되찾기 위한 자극으로 삼기도 했다. 그러나 가까이 목격한 친구들에게는 알베르토 역시 질투하는 남편으로 보였다. 여하튼 이 일은 아네트가 다른 남자에게 진지한 관심을 보인 첫 번째 경우였다. 아울러 그 상황은 열정적인 관계에 빠진 예술가와 모델 사이의 비범한 친밀감에 의해 훨씬 더 복잡해졌다.

알베르토의 작업은 나빠지기 시작했고, 무슨 수를 써도 좋아지지 않았다. 점점 나빠지고 있다는 것을 느낀 그는 나중에 그 상황에 대해 "야나이하라와 일을 시작할 때는 조금씩 진척될 수 있을 것이라고 생각했는데, 생각과는 달리 점점 더 나빠져만 갔다"라고 말했다. 이것은 1925년에 어머니의 초상화를 그리려고 시도했을 때 경험했던 '어려움'과 비슷했다. 그때 이후 어려운 일이 있을 때마다 그는 "25년으로 돌아갔다!"고 외치곤 했다. 그렇다고 그

후 30년간의 작업 경험을 무시할 수는 없는 일이어서, 어려움에 빠질 때마다 그는 "내가 무엇을 할 수 있는지는 충분하지 않아. 내가 할 수 없는 것을 해야만 해"라며 다짐을 했다.

또다시 자코메티는 겉으로 보이는 스타일의 불확실성을 거부하고, 어떻게 보아야 할지에 몰두하기 시작했다. 작업에 성공하면 한 개인이나 사물의 겉모습은 그것이 실재의 한 가지 모습을 보여 준다는 것을 배울 수 있지만, 되풀이되는 실패는 훨씬 더 풍요로운 결실을 맺을 수 있게 해 준다. 겉모습을 자세히 살펴보면, 보는 것만으로는 믿을 수 없다는 사실을 알 수 있다. 결국 하나하나의 시각적 경험은 무한히 되풀이되는 추측일 뿐이다. 미술가는 진실하기는 하지만 서로 다른 수많은 대안을 가지고 작업해야 하고, 자립 가능한 이미지를 만들기 위해서는 대안들 사이에 가능한 수많은 관계를 창의적으로 주목해야 한다. 자코메티는 바로 이런 식의 주목에 대한 깨달음을 얻었지만, 55세의 나이에 자신이 대단한 능력을 가졌다는 것을 증명하는 일은 매우 힘들다고 느꼈을 것이다.

아네트는 그 어떤 죄책감도 없이 두 남자를 동시에 사랑할 수 있었기에 행복했고, 두 사람이 예술에 몰두하는 것을 참을성 있게 받아들였다. 야나이하라는 그녀를 위해 시를 지어, 그녀를 남편 곁에서 미소 짓고 있는 천사로 묘사했다. 야나이하라는 그다지 높은 수준의 시라고 생각하지 않았지만 받아들이는 사람은 깊은 감동을 받았다. 그래서 시인이 알베르토에게 그녀가 약간은 순진한 것 같다고 말하자 그는 전혀 그렇지 않다고 부정했다. 아

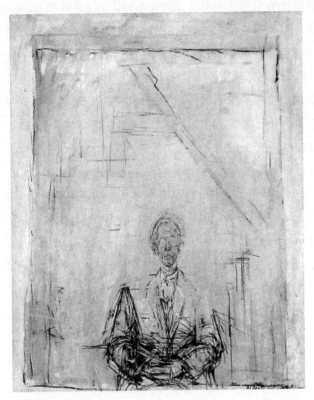

〈야나이하라Yanaihara〉(1958)

울러 그녀를 안 지 15년이나 되었는데 그녀는 순진한 것과는 정반대이며, 강력한 의지와 그것을 밀어붙일 능력이 있는, 원하는 것은 언제나 성취하고야 마는 사람이라고 대답했다. 그녀가 예쁘고 매력적이라는 것은 인정하지만 순진하지는 않다는 것이다.

그런데 그녀의 행복이 갑자기 깨지고 만다. 야나이하라는 더 이상 파리에 머무를 수 없었다. 그는 더 이상 귀국을 늦추면 치명적인 결과를 초래할 것이라는 독촉장을 받았고, 고향에서 기다리는 부인과 두 딸도 그가 돌아오기를 원했다. 12월 중순으로 출발 날짜가 잡히자 아네트는 슬픔의 나락으로 빠져들었다.

알베르토 역시 정서적인 삶의 큰 부분을 상실하는 것이고, 시각적 실재와의 변화된 친밀감을 표현했던 사람을 보내는 것이기에 매우 실망했다. 그는 야나이하라 덕분에 사람들이 전과는 다르게 보이기 시작했고, 미적인 선입견 없이 보는 관점에 익숙해지고 있었다. 이제 곧 떠나보낼 야나이하라의 존재는 이처럼 필연적으로 중요했다. 그는 "앞으로 디에고나 아네트와 일을 계속하겠지만 내가 정작 그리고 싶은 것은 바로 당신의 초상화야. 내가 뭔가 진전을 이룬다면 그것은 다 당신 덕분이야"라고 말했다. 야나이하라만 한 사람은 어디에도 없다는 뜻이었다.

그는 예술가 남편과 부인 모두에게 꼭 필요한 사람으로 생각되었다. 누가 더 많이 원했는지는 알 수 없지만, 야나이하라는 다음 해 여름방학 때 파리로 돌아올 것을 요청받았다. 알베르토가 비행기 요금과 생활비 일체를 대기로 했다. 이처럼 공평한 조치를 취하기 위해서 그는 현재보다 훨씬 더 많이 벌 필요가 있었다. 야

나이하라는 문제될 것이 없다며 만족스러워했다. 모델이자 친구인 야나이하라는 돌아올 것이고, 모든 사람에게 가장 소중한 일이 다시 시작될 것이었다.

52
맨해튼 광장

1956년에 세계적인 체이스 맨해튼 은행은 뉴욕에 본사 건물을 신축할 준비를 하고 있었다. 건축주는 맨해튼 거리에 일체식 구조로 60층 건물을 지으면서, 파인 거리에 접한 광장을 인상적으로 장식하고 싶어 했다. 건축 책임자 고든 번샤프트Gordon Bunshaft는 예술계의 상황에 정통하고 자코메티의 작품을 포함해서 예술 작품을 상당히 많이 소장하고 있는 다소 거만한 인물이었다. 체이스 맨해튼 광장에 걸맞은 대단한 조각 작품을 제작할 조각가를 선정하기 위해 위원회가 구성되었다. 맨 처음 예비 디자인을 내도록 요청받은 사람은 자코메티, 그리고 과장된 사지와 장식적인 '스테이빌stabiles'• 작품으로 최근에 인정받고 있는 알렉산더

• 금속판, 철사, 나무로 만드는 움직이지 않는 추상 조각

콜더였다.

자코메티가 그런 프로젝트에 관심을 가졌다는 것은 놀라운 일이다. 게다가 그의 작품은 그다지 크지도 장식적이지도 않았다. 아마도 건축가와 일부 위원들은 대부분의 조각가가 그 장소에 맞추기 위해 작품을 충분히 크게 만들 것이라고 생각했던 모양이다. 그리고 더욱 놀라운 사실은 알베르토가 그 계획을 자신의 야망과 상상력에 적합한 도전으로 진지하게 고려했다는 점이다. 그는 뉴욕에 가 본 적도 없고 매우 빠르게 발전하는 거대 도시에서의 생활을 전혀 알지도 못했다. 또 그는 고층 건물을 실제로 본 적이 없는 데다 고소 공포증이 있었으며 빈 공간을 두려워하기도 했다. 그는 땅 위에 두 발을 굳건히 딛고 있는 것을 좋아하는 사람이었다. 그런 그가 곧바로 그 제안에 반응을 보였다. 그는 거대 도시의 광장에 세울 조각 작품을 제작한다는 사실에 강렬하게 끌렸다. 도시적인 환경 속에 혼자 있거나 여럿이 함께 있는 사람들이라는 테마가 그에게는 오랫동안 중요했다. 또한 그가 언제나 브레가글리아의 높은 봉우리 아래에서 바늘보다 작은 형상을 보는데 익숙했던 것도 사실이다. 그의 성장에서의 결정적인 전환점은 한 번은 파두아에서, 또 한 번은 파리에서 겪은 도시 밤거리의 여성 형상에 대한 시각을 통해서였다. 알베르토는 어머니에게 이 프로젝트가 매우 흥미롭다는 편지를 썼다.

작품이 놓일 장소를 보러 대서양을 건너갔다 와야 한다는 논의도 있었지만 알베르토는 야나이하라가 떠난 뒤 하루에 네 시간 이상 아네트의 초상화를 그려야 하는 데다 디에고의 반신상도 시

작하고 싶었다. 따라서 체이스 맨해튼 은행처럼 유망한 고객의 일거리를 위해서도 뉴욕에 갈 시간이 없었다. 그래서 그는 작품의 크기를 가늠하기 위해 미니어처 건물과 광장 모형을 준비시켰는데, 아주 작은 것에 익숙한 그가 할 수 있는 매우 실질적인 조치였다. 그는 곧 아이디어를 떠올리고 미학적 관심사를 구체적으로 나타내는 두상, 여성상, 걸어가는 사람이라는 세 가지 조각 작품이 들어설 광장을 상상했다. 그러나 체이스 맨해튼 광장을 염두에 두고 작업했던 작품들이 실제로 설치된 것은 다른 장소였다.

알베르토가 체이스 맨해튼 광장에 놓일 작품들을 위해 궁리하는 동안 미국인 부자가 그의 집을 방문했다. 그는 바로 자코메티의 작품을 계속해서 수집하고 있던 데이비드 톰프슨이었다. 그는 현존하는 가장 크고 가장 좋은 컬렉션을 이루려는 목표를 세우고 — 가능한 한 최소의 경비를 쓰는 경향이 있었지만 — 나름대로 충분한 자금을 준비하고 있었다. 그는 매그와 피에르 마티스에게서 작품을 구입했고, 경매에서도 사들였다. 그 외에도 자코메티의 좋은 작품을 가지고 있는 모든 사람에게 구입 의사를 밝혔지만 최고의 작품을 가장 많이 소유하고 있는 사람은 당연히 자코메티 자신이었다.

알베르토는 나름대로의 원칙이 있어, 매그나 마티스와도 공식적인 계약을 맺은 적이 없었다. 그는 도덕적으로 책임지는 사람이었기에, 자신의 예술 세계가 발전하는 데 인간적·물질적으로 도움을 준 투자에 대해서만 보답할 생각이었다. 물론 그런 투자에 대한 보답이 일부 화상에게 독점되는 문제가 없는 것은 아니

었지만 그는 충분히 대가를 주는 것을 좋아했다. 계속해서 그런 기회를 제공함으로써 화상들이 그를 이용하려 들어도 그들을 이해하려고 애썼다. 그러나 그는 간혹 공식적인 경로나 공정한 가격을 무시하고 그에게서 직접 작품을 사고 싶어 하는 사람들은 언제나 거절했다.

톰프슨은 정말로 대단한 사람이었다. 철면피에 교활한 그는 위협하거나 매수할 수 없으면 감언이설로 유혹하거나 우는소리를 했다. 알베르토는 톰프슨 같은 부류의 파렴치한에게 당하지 않을 만큼 충분히 영리했지만 계속해서 그렇게 당해 주었다. 누군가가 자신이 믿고 있는 모든 것을 조롱하고 있는데도 계속해서 주시만 하고 있는 것과 마찬가지였다. 사실 톰프슨이 바로 그런 사람이었다. 심지어는 예술에 대한 톰프슨의 대단한 집착은 날조에 가까웠다. 그는 소장 작품에 대한 소유자의 권리로 원작자의 권리를 침해하기도 했다. 예컨대 호안 미로의 어떤 작품에서 약간 '비어 있다'고 생각되는 부분이 있으면 복구 화가에게 채워 넣게 한다거나 '따분해' 보인다고 생각한 부분을 밝게 덧칠하게 하는 등의 파렴치한 짓을 망설이지 않고 실행했다. 주물 공장을 하나 가지고 있으면서 그곳에서 자기가 가지고 있는 조각 작품의 복제품을 허락 없이 만들어 팔았고, 그중 일부는 강철(스테인리스)로 만들어 내기도 했다. 그 사실을 알고 분노한 알베르토가 부숴 버릴 것을 요구하자, 톰프슨은 알베르토와 아네트를 파리 최고급의 레스토랑으로 초대해서 아낌없는 사과를 하면서 그것들을 모두 녹여 버리겠다고 약속했다. 그래서 알베르토는 용서했지만 여전히

톰프슨은 약속을 지키지 않았다. 매사가 이런 식이었다. 그러나 예술가는 톰프슨의 무례함에도 불구하고 자신이 40년 동안 고집스럽게 내놓기를 거부했던 작품들을 사라고 강하게 요청했고, 수십 점의 드로잉을 개당 10달러씩에 팔았다. 그는 창고에서 초현실주의 시기와 그 전에 만든 조각 작품, 즉 아무도 본 적이 없는 독특한 석고 작품들을 가져와서 톰프슨에게 헐값에 팔아넘겼다.

한술 더 떠서 알베르토는 톰프슨의 초상화를 두 번씩이나 그리기도 했다. 알베르토가 이런 식의 관계를 맺은 것은 의심스러울 정도는 아니지만 사람들을 어리둥절하게 만들기에는 충분했다. 아마도 그에게는 선택의 여지가 없었을 것이다. 그는 그 컬렉터가 자기 작품을 수집하는 것을 막을 수 없었거나 그가 세상에서 자기 작품을 가장 많이 가졌다는 사실을 무시할 수 없었는지도 모른다. 여하튼 두 사람은 매우 특별한 상황에 놓이게 되었다. 그는 일생에 걸친 작품 중 대표적인 것을 단 한 곳, 예컨대 펜실베이니아의 피츠버그 같은 곳에 영구히 모아 놓을 수도 있다는 사실을 깨달았을지도 모른다. 죽은 뒤까지도 통일성이 유지될 수 있다는 생각은 창조적 활동을 위해 가장 강력한 유인 중 하나였다. 톰프슨이 약속한 것이 바로 영속성이었다. 그는 자기 소장품들, 특히 자코메티 작품들이 결코 사라지지 않을 것이며, 언젠가는 중요한 미술관에서 클레, 피카소, 마티스, 브라크 등의 작품들과 함께 핵심적인 작품이 될 것이라고 설득했다.

알베르토의 입장에서는 뭐라고 불평을 할 처지가 아니었다. 그는 톰프슨의 초상화를 그리는 데 동의했다. 아마도 언어 소통에

문제가 있었기 때문에 더 쉬웠을 수도 있다. 초상화를 그리는 일은 어렵지 않았다. 하나는 그저 그렇게 반쯤 그려지고 말았지만 다른 하나는 훌륭한 완성품이 되었다. 셔츠만 입은 무뚝뚝하고 완고한 표정, 두꺼운 허벅지 위에 손가락을 펼쳐 놓은 거대한 손에서 실업계 거물의 진면목이 보인다. 알베르토는 작업을 하면서 "손이 정말 크다!"고 감탄하고 "손가락들이 갈퀴처럼 생겨서 돈을 긁어 모을 수 있었군요"라고 말하기도 했다. 그는 모델의 본심을 전혀 의심하지 않았고, 그런 확신은 주로 톰프슨에게 이익이 되는 특별한 차원의 예술적 창의성에 기여했다.

그는 좋아할 수 없거나 찬미할 수 없는 누군가를 묘사하는 일을 어렵게 느끼지 않았고, 동시에 최근에 만났지만 상당히 좋아하고 찬미하는 사람을 묘사하는 일에도 어려움을 느끼지 않았다. 새 모델은 이고르 스트라빈스키Igor Stravinsky였다. 세계적으로 유명한 이 작곡가는 많은 미술가를 잘 알고 있었다. 이미 1920년에 피카소도 그의 초상화를 그렸고, 그의 발레 작품 중 하나에 무대 디자인을 하기도 했다. 전성기가 지나면서 직업적·개인적으로 금방 지루해지고 신랄해지는 인물의 전형이기도 한 스트라빈스키는 좀처럼 자신의 기대에 부응할 만한 미술가를 찾을 수 없었다. 그러던 중 자코메티를 중요한 작가로 인정한 미국의 미술관과 컬렉션에서 작품을 본 적이 있는 스트라빈스키는 시간을 내서 그를 만날 가치가 있다고 생각했다. 두 사람 모두의 친구인 러시아의 음악학자인 피에르 수프친스키Pierre Souvtchinsky는 자기가 묵고 있는 호텔에서 점심 약속을 주선했다. 그 일은 재빠르게 실행

되었다. 두 사람에게는 서로를 존중할 훌륭한 이유가 있었지만, 그렇게 함으로써 얻을 수 있는 즐거움이 얼마나 클지는 예상하지 못했다. 실제로 천재들이 자연스러운 동류 의식을 느끼는 것은 매우 즐거운 일이었을 것이다. 고독한 그들은 서로의 입장을 이해할 수 있었다.

그들이 만났을 때 스트라빈스키는 75세였고 알베르토는 그보다 스물한 살 어린 54세였다. 이런 경우에 후배 예술가가 선배에게 경의와 호의를 감동적으로 표현함으로써 존경을 표하고, 선배가 당연한 듯이 받아들이는 것은 자연스러운 일이다. 그 작곡가는 드로잉을 위해 포즈를 잡았고, 자코메티는 호텔로 연필과 화집을 가지고 갔다. 스트라빈스키는 참을성 있게 포즈를 취해 주었는데, 이는 죽음이 끝낼 때까지 지속될 예술과 예지에 대한 제의적인 존중의 시작이었다. 스트라빈스키는 파리에 있을 때면 언제나 바쁜 스케줄을 쪼개서 포즈를 잡아 주었다. 스트라빈스키의 방문은 언제나 짧고 불규칙했지만 1957년에는 작업을 끝맺을 수 있었다. 그 후에도 파리에 들를 때면 스트라빈스키는 항상 자코메티를 만났다. 그들의 만남에는 재기 넘치는 대화와 설득력 있는 제스처가 풍성했으며, 부수적으로 드로잉 작품 몇 개도 만들어졌다. 어느 날 저녁 어떤 파리 사람의 콘서트에서는 이런 일도 있었다. 그 콘서트홀의 로비에 있던 스트라빈스키는 멀리 있던 알베르토를 발견하고, 곧바로 물을 가르는 모세처럼 주변 사람을 뚫고 다가가서 인사하고 양 볼에 키스를 했다. 그리고 콘서트가 끝나고 관객들이 서로 부딪히며 로비를 통해 거리로 나갈 때 스

트라빈스키는 다시 사람들을 뚫고 알베르토에게 다가가서 잘 가라고 인사하며 다시 양 볼에 키스를 했다.

갤러리 매그에서의 자코메티의 세 번째 개인전은 1957년 6월에 있었다. 늘 그렇듯이 알베르토는 전시 예정 작품을 모두 완성할 수 있을지를 걱정했고, 늘 그렇듯이 개막 몇 시간 전에야 마무리 지을 수 있었다. 그는 작은 상들과 반신상들을 만들고 고치느라 새벽까지 깨어 있었다. 아침 여덟 시에 작업실에 도착한 디에고는 네댓 개의 새 조각 작품이 형의 메모와 함께 기다리고 있는 것을 발견했다. "오후까지 이것들을 주조해 줄 수 있겠지? 안 되면 전시회는 끝장이란다." 물론 디에고는 당연히 할 수 있었다. 알베르토는 언제나 최신작을 전시하는 것이 올바른 일이라고 생각했고 완벽한 근거를 가지고 평가받고 싶어 했지만, 가장 엄격하게 평가하는 것은 자기 자신이었기에 타인의 평가를 두려워하지는 않았다. 그러나 그가 절대적 기준으로는 실패했다는 것을 인정한 최초의 사람이었다면, 실제로는 성공의 상대적인 측면에 대해 놀라운 안목을 가졌던 셈이다. 그는 자신의 중요성을 알고 있었다.

어머니와 브루노에게 쓴 만족스러운 내용의 편지에서 그는 이번 개인전이 이전의 어떤 전시회보다 성공적이고, 중요하고, 통일성 있고, 모든 사람에게서 진심 어린 찬양을 받았으며, 한마디로 말해서 이번 시즌 파리의 모든 전시회 중에서 최고였다고 말했다. 그가 최소한 현대 미술에 대해 실질적인 기여를 한 것은 틀

림없었다. 전시회 카탈로그에는 장 주네가 쓴 긴 찬미의 글이 있었고, 신문 잡지에 실린 수많은 기사는 자신의 평가를 긍정적으로 확인해 주었다. 알베르토는 어머니가 기뻐할 것이라며 자신을 파리의 명사로 기술한 기사와 사진을 보냈다. 그의 어머니는 의심의 여지 없이 정말로 기뻐했다. 그러나 정작 알베르토 자신은 자기 작품에 너무 깊이 빠져 있어서 다른 어떤 것에서도 기쁨을 발견할 수 없었다.

개인전에는 개막일 전날 밤에 만든 것들 말고도 최근 몇 년간 만든 조각, 회화, 드로잉을 망라한 중요 작품 대부분이 전시되었다. 〈베네치아의 여인들〉과 아네트, 디에고, 야나이하라를 그린 초상화, 모델 없이 만든 작은 상과 반신상, 유화나 연필로 그린 정물화 그리고 몇 점의 풍경화도 전시되었다. 전시된 작품들은 매우 인상적이었다. 그처럼 강력한 느낌은 자신의 불확실성을 성취의 원동력으로 삼아, 놀랄 만한 통일성과 집중력, 훌륭한 자제력을 통해 자신의 신중한 스타일을 승화시켰기에 가능했다. 이 전시회를 통해 발휘된 예술적 권위는 사람들이 알베르토 자신의 존재에서 느낀 것과 똑같았다. 그와 그의 예술이 하나의 실체가 되었으며, 그 미래는 물론 전적으로 자신에게 달려 있었다. 잠시 성공이라는 어리석은 비즈니스를 즐길 수도 있지만, 그는 가끔은 좀 쉬라고 말하는 어머니에게 말했듯이 작업을 소홀히 하지는 않았다.

테에랑 거리와 메신 거리의 모퉁이에 있는 갤러리 매그의 전시실에서 환호성이 울려 퍼질 때, 마티스는 뉴욕의 이스트 57번가

41번지의 4층에서 침울하게 생각에 잠겨 있었다. 그는 갑자기 부각한 파리의 화상이 자코메티로 인해 정상의 자리를 차지하는 것이 두려웠고, 매그가 자신의 조각이나, 회화, 드로잉 작품을 자기보다 더 많이 소장할지도 모른다는 생각에 초조했다. 그는 자신이 당사자가 아닌 거래에 클라외와 알베르토가 흔쾌히 응했다는 것을 알았다. 거리가 멀다는 것도 도움이 되지 않았고, 현장에 있었을 때 그가 보여 준 우울한 기질 역시 도움이 되지 않았다. 최신 작들을 보기 위해 이폴리트맹드롱 거리에 들렀을 때 그는 말없이, 가끔은 "흠"이라고 중얼거리며 보다가 "점심이나 먹으러 갑시다"라고 말했고, 알베르토가 내놓은 모든 작품을 사 주었다. 이제 자코메티가 유명해지자 마티스는 친구인 동시에 화상으로서 접근했다. 마티스는 이런 식이었으므로, 갤러리의 작품보다는 미술가에게 더 많은 관심을 보여 주었던 패트리샤에게도 큰 도움을 받았다. 언제나 의심을 품은 피에르 마티스가 아무것도 계산하지 않았던 유일한 사람은, 유일한 예술가라고는 할 수 없지만 그의 아버지뿐이었다.

에메 매그는 자신의 이름을 사용한 갤러리의 설립자이고 소유자이며 원동력이었다. 그는 사업을 시작한 지 10년밖에 되지 않았지만 벌써 상당한 명성과 막대한 재산을 얻을 수 있었다. 명예를 맹목적으로 사랑함으로써 허영심을 키워 나가던 에메는 주저하거나 망설이지 않고 모든 것을 자신의 공로로 간주했으나 불행하게도 바로 그런 점 때문에 클라외와 갈등을 빚게 된다. 갤러리 매그의 책임자인 클라외가 갤러리의 발전에 상당히 큰 기여를

했다는 것에는 의심의 여지가 없었다. 고용주의 은총을 입으면서 수년간 미술가들의 작업실과 그 밖의 장소에서 갤러리의 발전을 위해서 열심히 노력했지만 이제는 갤러리 내에서의 입지가 점차 불안해지는 것을 느끼게 되었다. 만족스러웠던 가족적인 분위기는 점차 사라져 가고, 자신의 일을 돕기 위해 채용한 젊은 남자 직원들이 고용주의 주목을 받기 시작했다. 물론 매그 자신은 웅대한 계획에 사로잡혀 있었기 때문에 클라외의 불만을 알지 못했을 것이다. 그러나 그의 허세와 자만심이 사실일지라도, 그가 자신의 성공의 원천이나 그것을 가능하게 도와준 사람들, 즉 미술가들에게 입은 은혜를 결코 잊지 않았다는 것 역시 사실이다. 그리고 그는 자신을 포함한 모든 사람을 자랑할 준비가 되어 있었다.

그는 이전의 어떤 화상도 시도해 본 적이 없는, 유명한 모든 예술가의 작품을 모아 놓은 기념관을 구상하고, 커다란 조각 작품들이 있는 넓은 정원과 콘서트와 연극 공연 및 강연을 위한 공간도 고려했다. 장소는 이미 구입해 놓은 저택이 있는 생폴드방스의 리비에라 마을 근처에 있는 언덕이었다. 그곳을 채울 그림은 말할 것도 없고, 그밖의 모든 비용은 자신의 댈 계획이었다. 자신의 명성을 과시하려는 계획처럼 보였다면 아무도 공상적이라고 할 수 없을 것이다. 그럼에도 불구하고 상당히 많은 사람이 이 일을 "과대망상증"이라고 말했다.

야나이하라는 7월 초에 파리로 돌아왔다. 모든 것이 예전처럼 이루어졌지만, 이번에는 다른 입장에서 시작되었다. 1956년에는

우발적인 일처럼 보였던 것이 1957년에는 의도적인 일처럼 여겨졌다. 일본인 교수와 자코메티 커플의 친밀함은 널리 알려졌고, 일반적으로 인정되고 있었다는 것에는 의심의 여지가 없었다. 이 세 사람이 모두 선의지를 가지고 있어야 한다는 원칙이 알베르토의 작업에 궁극적으로 도움이 되었음은 물론이다.

그러나 언제나 작업이 원만했던 것은 아니다. 야나이하라는 이 폴리트맹드롱 거리에 매일 한 번이나 두 번 정도 왔다. 작업은 자정까지 틈틈이 쉬어 가면서 이루어졌다. 그들은 늘 하던 대로 작업했고 언제나 일이 끝나면 녹초가 되었다. 그러나 알베르토는 내일이면 원하는 것을 얻을 수 있으리라는 확신이 있었기에 계속해서 작업을 할 수 있었다. 야나이하라는 자신이 성취를 위해 중요한 역할을 하고 있다는 유쾌한 깨달음이 있었기에 계속 모델을 서 줄 수 있었다. 그러나 아네트가 계속할 수 있었던 것은 두 남자 간의 지적 관계와는 전혀 무관했다. 문제가 된 것은 그녀에 대한 그들의 관계였다. 그녀는 예술가의 좌절, 남편의 만족감과 친구의 헌신 사이에 어떤 관계가 있을 수 있다는 사실을 몰랐을 것이다. 아네트는 느낌, 그것도 자신의 느낌에 의해서만 살았는데, 그것에 의한 만족감은 예술이나 철학과는 무관했다. 세 사람이 모두 관련되었기 때문에 관계의 복잡함은 냉정한 판단을 어렵게 한다. 그러나 가장 큰 행복은 야나이하라의 초상화 속에 있었다.

어떤 사람은 자코메티의 가정의 근본이 품위 없게 바뀌고 있다고 생각할 수도 있다. 이를 가장 가까이 목격한 사람도 바보는 아니었다. 디에고는 이 상황을 그다지 긍정적으로 보지 않았다. 그

는 위대한 예술가의 동생에게 친밀한 제스처를 하는 야나이하라가 처음부터 마음에 들지 않았고 늘 오만하다고 생각했다. 그러나 이보다 더 싫었던 것은 아네트의 불만이었다. 그는 너무나 가까운 곳에서 벌어지고 있는 일을 편안하게 생각할 수가 없었다. 실제로 사건과 디에고 사이에는 아주 얇은 벽이 있을 뿐이었다. 알베르토의 침실에 붙은 그 방은 최근에 세를 얻어 고대하던 전화를 놓고 "전화 방"이라고 불렀다. 그 방은 자코메티 형제가 창고로 쓰면서 종일 들락거렸는데, 바로 옆의 침실에서 나는 목소리나 여러 소음을 그대로 들을 수 있었다. 그곳에는 아네트가 언제 주어질지 모르는 모델의 휴식 시간을 무작정 기다리고 있었다.

디에고는 도덕군자도 아니고 내숭을 떠는 사람도 아니었다. 55세인 그 역시 세속의 때를 묻혀 가며 보통의 삶을 살아왔다. 따라서 그는 성인들이 즐거움을 위해 개인적으로 하는 일에 놀라거나 충격을 받지는 않았다. 그러나 그 역시 어머니의 아들이었고 어머니라면 충격을 받을 것임을 잘 알고 있었다. 관능적인 일에 대한 그의 견해는 19세기의 사회적 관습에 의해 결정된 라틴 민족의 것과 비슷했다. 그는 남성은 여성의 행위를 지배하는 규범을 따를 필요가 없다는 확신을 가지고 있었다. 즉 충격을 견딜 수는 있지만 도덕적 분노는 참을 수 없었다. 유부녀인 형수의 그런 행위는 문제가 있어 보였고, 그것이 널리 알려졌다는 사실이 더더욱 수치스럽게 느껴졌다. 디에고는 알베르토가 그 문제에 관련되었다거나 책임을 져야 한다거나 또는 그가 용인했다는 것을 설명할 필요가 있다고 생각하지는 않았다. 알베르토는 남자였고 예술

가였다. 그래서 디에고는 불만을 감추고 있었지만 그렇다고 얼굴을 찡그리지 말라는 법은 없었다. 그리고 그의 찡그린 얼굴은 무정해 보이거나 침울해 보이는 정도는 아니었다.

창작의 고통을 겪고 있던 알베르토는 동생의 찡그린 얼굴의 원인을 찾거나 결과를 고려할 만큼 사려 깊은 사람이 아니었다. 디에고의 말 없는 비난에 그가 괴로워했던 것은 분명하지만, 수십 년간 맺어온 형제간의 우애는 일시적인 어색함으로 쉽게 훼손될 수 있는 것은 아니다. 여하튼 야나이하라는 9월에 일본으로 돌아갈 것이다.

그해 여름은 그 일을 빼놓고는 매우 평화롭게 지나갔다. 더 이상은 미룰 수 없어 돌아가야 했던 야나이하라는 그날 아침에도 한 시간 30분 정도 포즈를 잡은 뒤 자코메티 부부와 공항으로 갔고, 그곳에서 그들은 또다시 만날 수 있을 것이라는 약속을 했다.

다음 날 저녁 예술가와 그의 아내는 그들의 침실에 쓸쓸하게 앉아 있었다. 그녀는 불빛 아래에서 바느질을 했고, 그는 테이블에 앉아 어머니에게 편지를 썼다. 최근 몇 년간 그래 본 적이 없는 알베르토는 참으로 가정적인 장면이라고 생각했다. 그는 어머니에게 지난 몇 주 내내 전에 없이 열심히 작업했고, 결과가 매우 좋을 것으로 확신한다고 썼다. 지금은 매우 낙관적인 느낌이고 한 달 후쯤이면 성과가 눈에 보일 것이라고 설명하면서, 그때는 집에 갈 수 있을 것이라고 약속했다. 곧 우울한 계절이 될 것이다. 그는 아버지의 작업실에서 일하는 행복한 시간을 보낼 것이고, 어머니는 정해진 시간에 밥을 먹으라거나 옷에 관한 잔소리를 함으로써

그를 들볶을 것이다. 그리고 그녀도 아들을 위해 자세를 잡을 것
이고, 함께 산책을 하고 농담을 하고 대화를 나눌 것이다. 그녀는
86세였다. 알베르토는 이 모든 것을 낙관적으로 생각할 권리가
있었다.

53
사라진 색채

1957년 10월 4일, 소련의 과학자들이 인공위성 스푸트니크 1호를 쏘아 올려 인류 역사의 새로운 시대를 열었다. 우주 시대가 시작되었다. 실재하는 것으로서의 공간과 시간의 개념은 이미 관찰자가 임의로 선택한 참조 틀에 불과한 것이 되어 버렸다. 자코메티는 언제나 지각과 관련된 것으로서의 장소에 대해 면밀히 주목했고, 가장 뛰어난 지성인들처럼 우리가 살아가고 있는 무한한 연속체 안에서의 크기의 상대성에 열중해 왔다. "살아 있는 것들, 무엇보다도 인간의 머리 앞에서 내가 경험하곤 했던 느낌, 그런 존재들을 직접적으로 감싸고 있는 공간적인 분위기에 대한 느낌은 이미 존재 그 자체, 즉 한계가 어디까지인지를 정확히 알거나 정의 내릴 수 없는 차원에 대한 느낌이다. 팔 하나가 은하수만큼 넓고, 이런 표현법이 전혀 신비롭지 않다."

아네트와 디에고의 초상화를 그리고, 작은 조상과 반신상을 제작하고, 특히 체이스 맨해튼 광장을 위해 스케치를 하는 바쁜 가운데 1958년에는 조금 별난 작품 한 점이 만들어졌다. 〈다리The Leg〉는 엉덩이 아랫부분에서 발까지를 청동으로 만든 작품이다. 이 작품은 어떻게 보면 고목의 가지 같으며, 크고 분명한 발의 윗부분은 성장하지 않은 것 같다. 바로 이렇게 생긴 발이 작품 전체의 특성을 말해 준다. 작가 자신은 발 자체가 기초일 뿐 아니라 주제이며, 부분을 표현함으로써 전체를 나타내려 했다고 설명하기도 했다. 알베르토는 〈코〉, 〈손〉, 〈장대 위의 두상〉을 만든 1947년 이후 계속해서 이 작품을 만들려 했다고 말했다. 이 세 작품은 개인의 몸 전체를 구성하는 부분으로, 각각의 인상을 느끼도록 하기 위해 따로따로 배치되었다. 이 작품들은 인간의 일생에 대한 상징적인 원천을 은유적으로 가리키며, 〈다리〉는 그 원천의 실존적 기원을 공개적으로 보여 준 마지막 작품이었다. 그런 의미에서 이 작품은 예술가 자신보다 훨씬 더 큰 실재와 맞서기 위해 자유를 향하는 결정적인 발걸음이었는지도 모른다.

피라미드 광장에서의 사고 이후 20년이 지났지만 그 사건 자체는 그 예술가의 기억이나 대화 속에 드러나지 않았다. 사실 알베르토의 가장 심오한 감정과 경험이 우연한 것처럼 보이는 대화의 주제가 되는 과정에는 매우 신비로운 무엇인가가 있다. 그 사건의 자세한 내용은 그를 아는 모든 사람에게는 상식에 가까운 자코메티의 역사의 일부였다. 모든 사람이 자동차를 운전한 여인은 매춘부였고, 사실상 알베르토가 차에 뛰어들었다고 들었다. 그는

부상당한 발을 절단해야 할지도 모른다는 두려움에 떨면서 병원에서 몇 달간 고통을 겪었고, 몇 년 동안 지팡이에 의존해서 걸었지만 그로 인해 얻은 행복한 느낌은 우연이 아니라 필연이었다. 그 사건 때문에 작업에서 중요한 진전을 이룰 수 있었으므로, 피해보상을 받는 것은 부당한 이득이라고 생각해 노력하지도 않았다. 알베르토는 진실을 가볍게 생각하는 사람이 아니었지만, 진실은 그가 예상한 것보다 더 많은 것을 의미했다. 그 일로 그의 솔직함이 드러난 것은 분명하다.

야나이하라는 1958년 여름에는 파리로 돌아오지 않았다. 그가 올 것이라고 기대하고 기다렸던 알베르토와 아네트가 일본으로 전화를 걸어 확인해 보니 그는 재정상의 문제가 아니라 가정에서의 책임을 이유로 들었다. 이해할 수는 있지만, 겨우내 아무것도 하지 않고 기다린 사람의 마음이 편한 것만은 아니었다. 일본에서의 야나이하라와 파리에서의 야나이하라는 다른 사람이었다. 멀리 있는 그가 냉정하고 관심 없는 듯 보이자 아네트는 실망으로 화가 났다. 그로 인해 이폴리트맹드롱 거리는 어려움을 겪어야 했다.

좋은 결과가 기대되는 작품을 다시 시작할 마음에 들떠 있던 알베르토 역시 실망했다. 그는 언제나 시간이 너무나 부족했기에 기다릴 줄 알았지만 아네트는 점점 더 괴로워졌다. 그녀의 기다림은 작품과는 전혀 무관했고 기다릴 여유도 없었다. 가장 심각한 문제는 해야 할 일이 없고, 하고 싶은 일도 없으며, 그녀 자신

이외의 다른 어떤 것이 될 수도 없었다는 점이다. 과거의 그녀가 문제였다. 그녀는 알베르토 자코메티 부인이었지만, 예전의 아네트 암에게는 그 사실이 이미 오래전부터 적절하지 못한 일이었다. 그녀의 정체성은 남편에게서 왔고, 개인적인 성취는 아무것도 없었다. 그녀는 한 남자와의 결혼으로 예술과 맺어진다는 사실은 결코 알지 못했다. 알베르토는 상식적인 결혼 생활을 거부했고, 지난 35년 동안 더없이 좋다고 생각해 온 호텔에 다니는 것을 멈추지 않았다. 예술가 부인의 초상화가 박물관이나 저택의 벽을 장식하는 것이 그녀에게 위안이 됐을까? 그녀는 치장할 만한 값비싼 장식품이 전혀 없었고 평범한 옷을 입어야 했다. 평범한 이웃 사이에서, 현대적 시설이 전혀 없고 남편이 작업실이나 다른 곳에서 일하다 오기를 기다리면서 침대에 누워 있을 때 위로해 줄 게 아무것도 없는 평범한 숙소에서 살아야 했다. 그나마 위로가 되던 야나이하라마저 없어졌다.

도저히 만족이라는 것을 모르는 예술가를 위해 12년간이나 포즈를 잡아 주고, 침실과 스튜디오의 석탄 난로를 관리하고, 아주 오랫동안 돈을 빌려 가며 생활해 온 그녀에게는 실망감의 표현 이상을 할 자격이 있었다. 그녀는 35세였지만 남편은 56세였다. 스스로 널리 알린 것처럼 그는 사랑 행위에 능숙하지 못했고, 함께 살기로 한 여성에게 거의 관심을 가지지 못할 정도로 예술에만 열정을 쏟았다. 따라서 그녀는 온전히 자신만의 열정을 가지고 살아야 했다. 야나이하라가 와서 남편의 작업에 중요한 역할을 한 것은 그녀와 남편 모두에게 좋았으나 이제는 그것도 가능

하지 않았다. 함께 있었지만 혼자였기에 이제 부부는 열심히 싸울 수밖에 없었다. 그들의 결혼은 모호함의 바다에 있는 난파되기 쉬운 배처럼 보이기 시작했다.

올리비에 라롱드와 장 피에르 라클로셰는 여전히 퇴폐적이고 무절제한 삶을 살고 있었다. 좋지 않은 소문이 나기 시작했다. 시인은 이미 대부분의 나쁜 징조들을 보이고 있었는데, 약물과 알코올에 의존한 생활이 건강에 좋을 리 없었다. 서른 살의 올리비에는 마흔처럼 보였지만 대수롭지 않게 생각하는 것 같았다. 게다가 글을 쓰거나 발표하지도 않아, 결국 그의 예술적 가능성도 좋았던 외모와 같은 길을 밟고 있었다.

라롱드가 관심을 덜 끌게 되어서 자주 만나지 못했을 뿐 자코메티의 우정은 변함이 없었다. 그렇지 않았더라면 그들은 자주 만났을 것이다. 그는 자신의 우정이 친구들의 삶을 보다 더 의미 있게 만들 수 있다는 사실을 확실히 알았고, 실질적인 이익을 줄 수 있다는 것도 잘 알았다. 그는 저녁 시간을 함께 보내면서 올리비에의 초상화를 수십 장이나 그려, 다른 드로잉들과 함께 그에게 주었다. 또한 어떤 돈 많은 아마추어 출판인에게 자기가 그린 서른한 점의 드로잉 작품을 복사해서 책에 싣는다는 조건으로, 라롱드의 시집을 출판하도록 설득했다. 미술가의 명성이 시인의 시집을 알리는 데 도움이 될 것이라고 생각했지만, 그렇게 되지는 않았다. 삽화 때문에 구입한 사람들은 가치 있는 석판화나 동판화가 아니라 복사본이라는 사실에 실망했고, 라롱드의 탁월한

시도 그들을 만족시킬 수는 없었다. 시집은 거의 팔리지 않았고, 라롱드에게는 실패를 극복할 다른 방법이 없었다. 오로지 약간의 아편과 죽은 누이의 추억, 연인의 헌신만이 가능했다.

장 피에르 라클로셰는 할 수 있는 것을 다한 셈이었다. 시적인 아이러니지만 불행한 시인의 해로운 식생활은 연인에게는 놀라운 일이었다. 그는 젊은 시절에도 아름다웠지만 나이가 들면서도 놀랄 만큼 멋지게 변했는데, 특히 여성들에게 매력적으로 보였다. 여자친구 중 한 명에게서 아들을 얻기도 했으나 그는 여전히 올리비에에게 헌신했다. 그는 시를 쓰지는 않았지만, 결국에는 자신이 영감의 화신임을 입증했다.

알베르토는 '명성의 유혹'을 피하기 위해 노력을 많이 했다. 실제로 많은 함정을 피할 수 있었지만 본인만큼 신중한 유혹도 가끔 있었다. 자코메티와 작품에 대한 최초의 책은 설득력 있는 스위스 출판업자이자 사진가인 에른스트 샤이데거Ernst Scheidegger가 공들여 설득한 끝에 얇은 분량으로 출판할 수 있었다. 그 책에는 알베르토의 사진과 50~60장의 작품 사진이 실려 있으며, 도판에 적합한 글은 작가 자신이 쓰는 것이 가장 좋다는 샤이데거의 영리한 설득이 효과를 발휘했다. 이렇게 해서 1958년, 이미 발표된 자코메티의 가장 중요한 글과 그에 관한 모든 글 그리고 인터뷰가 작품 사진과 함께 출판되었다. 그는 공개적으로 그 책이 자신의 작품과 글의 복사본임을 인정했다. 자코메티의 삶에서 중요한 두 가지 텍스트가 이 책에 처음 실린 것은 우리 입장에서는 다행

이다. 하나는 「어제, 흐르는 모래」로, 어린 시절의 놀이, 동굴, 검은 바위, 시베리아의 환기, 어린 소년이 잠자리에 들기 전에 상상한 격렬한 판타지들이 묘사된 글이다. 다른 하나는 「꿈, 스핑크스 그리고 T의 죽음」으로, 스스로 만족스럽지 못하다고 여겼지만 표현할 수 없다고 주장하면서도 드러내야 하는 정서, 테마, 상징을 다룬 글이었다.

작지만 대단히 중요한 의미를 지니는 이 책은 취리히에서 출판되었다. 그곳에는 브루노와 오데트뿐 아니라 상당수의 다른 친척, 그리고 알베르토가 살아가는 동안 알고 지낸 친구들 대부분이 살고 있었다. 이미 성인이 된 그들은 망설이지 않고 책에 나온 폭로와 연루를 인정했지만 딱 한 사람만은 그렇지 않았을 것이다. 장남이 하는 일을 늘 염려하고 있는 그의 어머니가 이 책을 읽지 않았으리라는 보장은 없고, 아들의 글을 읽었다고 하더라도 어떤 생각을 했을지는 전혀 알 수 없다. 다만 엄격한 도덕관에도 불구하고 그녀 역시 활발한 삶을 살았고, 네 아이를 기르면서 세속적인 삶을 살았다는 사실은 알고 있다.

그녀는 아들에게 "나는 네가 허영심이 아니라 예술에 대한 열정 때문에 작업을 한다고 생각한다"라고 말했다. 그녀가 친밀하게 알고 지낸 미술가가 알베르토 하나는 아니었기에 그녀는 미술가에 대해 너무나 잘 알았고, 그래서 솔직할 수 있었을 것이다. 그녀는 "네가 훌륭한 성과를 이루었고 그것에 만족하고 있어서, 모든 것에서 스스로 자유로울 수 있는 가능성을 발견하지 못할 것 같아서 유감스럽다. 우선 더 차분하게, 천천히 여유 있게 생활하

도록 노력하면 더 잘할 수 있는 길이 보일 것이다"라고 말했다. 분명히 어머니로서는 흔하게 할 수 없는 탁월한 충고였다. 대개 "열심히 해라. 성공해야 하지만 그렇다고 너무 지나치게 하지는 마라. 그리고 너의 개인적인 삶에 약간의 평화도 가져야 한다"라고 말하기 때문이다. 그것은 실제로는 실천할 수 없을 정도로 매우 어려운 요구였으나 그녀는 아마도 고마움이 어려움에 비례한다는 사실을 결코 알지 못했을 것이다.

그녀는 이미 아흔에 가까웠기 때문에 감사해야 할 이유가 상당히 많았다. 본인도 그렇다는 것을 알았고, 실제로 감사하고 있었다. 그녀는 아들들을 "나의 보석"이라고 불렀고, 아들들에게 성공하려는 의욕만이 아니라 시민적 의무감을 고취한 그라치Gracchi가의 어머니와 자신을 비교했다. 그리고 "나는 나처럼 오랜 경험과 많은 나이를 가진 늙은 사람들이 얼마나 행복한지에 대해 늘 고맙게 생각한다"라고 말하기도 했다. 그렇지만 그녀는 사실 인생이 후딱 지나간다고 느꼈다. 그녀의 옛 친구들은 모두 죽었으며, 점차 힘이 부치고 어지러웠고 잘 들리지도 않았다. 그런 만큼 점점 더 자신의 방식에 집착함으로써 아주 사소한 변화에도 예민하게 반응했다. 오데트가 서둘러서 새 온수기를 설치했을 때도 아네트는 나흘 동안이나 말을 하지 않고 지냈다. 밤에는 침대에 누워 남편과 아들들에게서 받은 편지들을 다시 읽고 또 읽었다. 외로웠지만 그것을 불평하지는 않았다. 아들들은 알아서 가능한 한 자주 방문해 왔다. 이처럼 오랜 삶은 아들들에게 어머니의 체질과 기질이 강하다는 것뿐 아니라 그녀가 아들들을 한없이 사랑

하며, 그들이 그것을 영원히 원한다는 사실을 증명했다.

자코메티 가에 초상이 일어난 것은 1959년이었다. 아네타의 외동딸의 남편이자 유일한 손자의 아버지인 베르투 박사가 사망한 것이다. 멋지고 매력적인 손자인 스물두 살의 실비오는 어머니에게서 자코메티 가의 활력을 물려받았고, 나중에는 삼촌들 중에서 가장 유명한 사람과 매우 비슷한 모습으로 성장한다. 그는 의사가 되어 제네바 출신의 한 복음주의자의 딸과 결혼해서 세 아이를 두었다.

레리스가 자살을 시도했던 때도 1959년이었다. 청년 시절의 친구 중 하나인 레리스는 알베르토와 매우 친밀한 사이였다. 30년 전에 알베르토 자코메티의 조각에 대한 최초의 논문을 발표한 레리스는, 논문에서 그의 삶에서 고려되어야 할 유일한 요소는 위기라고 말했다. 가끔은 서로 화를 내기도 하고 견해 차이를 보이기도 했지만 그들의 우정은 중단되지 않고 지속되었다. 그들은 똑같이 안전한 성공을 경멸했고, 자기표현을 통해 자신의 존재를 확인하려는 모든 노력은 헛된 것에 불과하다는 확신을 가지고 선천적으로 화를 자초하는 기질을 가졌다는 점에서도 똑같았다. 결국에는 스스로에게 훌륭한 설명을 해 줄 사람의 마음을 열지 못하고 죽을 것이기 때문이다. 레리스의 문학적 추구는 자전적이었기 때문에 목숨을 끊음으로써 자신의 실존을 증명하려는 유혹을 알베르토보다 더 강하게 느꼈다.

그런 모순이 레리스를 더 자극했다는 것에는 의심의 여지가 없

다. 한때 친밀하게 지내기도 했던 사르트르처럼 그 역시 자신이 성장한 부르주아적 배경을 혐오했다. 그는 사회 정의 문제에 대한 자신의 입장을 밝혔고, 정부의 정책에 반대하는 선언문에 서명했으며, 아울러 학대받는 사람을 후원하는 행진을 했다. 그러나 동시에 그는 센강이 보이는 큰 아파트에서 하인들의 시중을 받으면서 돈에 구애받지 않는 사치스러운 생활을 했고, 우아한 의상은 너무나 독특해서 사람들의 입에 오르내렸다. 그래서 그는 육체적으로만이 아니라 정신적으로 물려받은 허약함이 가져온 치욕을 벗어나기 위해 노력했고, 언어적 제의가 이 목적에 동원되었다. 그러나 어느 봄날 그는 언어적 고행이 충분하지 않다는 것을 알고 당황했다.

어떤 연애 때문에 그는 참을 수 없을 만큼 자기표현을 하는 잘못된 방향으로 나아가 결과적으로 수면제를 과다 복용했으나, 다행히도 일찍 발견되어 기관 절개 수술을 받고 목숨을 구했다. 몸이 회복되는 데는 매우 오랜 시간이 걸렸고 고통도 심했다. 집에서 아내의 보살핌을 받으면서 요양한 끝에 일상으로 돌아온 그는 자살 사건을 일으키게 만든 연인을 다시 만난다. 몇 년 후 레리스는 그 일에 대해 다음과 같이 썼다. "되돌아보면 실패로 끝난 자살 사건은 멋지고 모험적인 순간이었다고 생각한다. 실존의 과정에서 한 가지 주요한 위험을 실질적으로 흔들림 없이 표현했기 때문이다. 그리고 그 순간은 삶과 죽음, 방종과 통찰, 열정과 체념이 하나가 되는 순간, 즉 절대로 확실히 소유하지 못했기에 언제나 추구한 놀라운 것을 확실하게 잡은 순간이었다. 내게는 사람들이

시의 성별이 의도적으로 여성으로 지정되었다고 믿는 것처럼 보였다."

레리스는 병원에 있을 때와 집에서 요양할 때 시를 많이 써서 "이름 없이, 한 줌의 재로 사는Living Ashes, Unnamed"이라는 제목의 시집을 출판하고자 했다. 그는 삽화를 덧붙이는 것이 좋을 것이라고 생각해 주변에서 그 일을 가장 잘해 줄 사람을 찾았고, 알베르토는 이에 동의했다. 이번에는 복사본을 사용하는 실수를 하지 않고 동판화로 그림을 만들었다. 알베르토는 주머니가 늘어질 정도로 동판들을 잔뜩 가지고 자주 레리스의 아파트로 가서, 요양 중인 시인의 초상화와 병실의 모양, 창밖의 풍경을 그렸다.

어떤 삽화가를 택할 것인지는 레리스에게 매우 중요한 문제였을 것이다. 분명히 말하지는 않았지만 그는 알베르토가 자신의 자살 시도에 공감하지 않는다고 느꼈고, 그것은 사실이기도 했다. 알베르토는 친구가 죽음에 이르는 불장난을 하도록 만든 연인이 정말로 시신詩神이었는지를 의심하면서, 절대로 그것을 인정하지 않았다. 그는 죽음과 예술은 장난을 치기에는 너무나 진지한 문제라고 생각하고 있었다.

알베르토도 가끔 자살에 대해 생각했고, 그것을 대화의 주제로 삼기도 했다. 그는 자신의 삶의 방식이 일시적인 형 집행의 유예에 불과하다는 것을 알았고, 그런 식의 생존은 달리 보면 작업의 원천에 대해 치러야 할 대가라는 것을 알았다. 그는 극단적인 상황에 대해 말하기를 좋아했지만 그렇다고 병적일 정도로 애착이 있었던 것은 아니다. 알베르토는 그저 즐거운 방관자였을 뿐

이다. 열아홉 살 이래 응시gaze할 준비를 해 왔고, 그런 오랜 응시는 결국 시각the vision이 되었다. 예술가의 재능이란 모든 것이 무nothingness에 대해 주의하도록 하는 능력이다.

체력이 매우 뛰어나다고는 해도 예순이 내일모레인 알베르토의 건강이 언제나 좋았던 것은 아니다. 심각한 병을 앓은 적은 없지만 꾸준히 소소한 질병과 고통에 시달렸고, 그런 잔병치레는 결국 만성적인 상태에 이르게 되었다. 충혈된 눈은 즉시 안경을 써야 했고, 불규칙한 식사로 식욕이 없어지고 자주 위장 장애를 호소했다. 암이 걱정되기도 했지만, 그러면서도 관심은 온통 작업에 집중되어 있었다. 그러다가 점점 더 기침이 심해져서 일상생활에 지장을 줄 정도가 되었고 안면 왼쪽이 떨리는 고통이 더해졌다. 그러나 이런 모든 질병에 대한 처치는 언제나 프랭켈 박사를 만나는 일이었다. 프랭켈은 환자를 만나 몇 마디 나눈 후 아무 문제도 없다고 말하고 알약 몇 개를 처방한 다음 가서 할 일을 하라고 충고했다. 이 치료법에 대해 환자는 매우 만족했고, 의사 역시 그랬다.

알베르토가 고통을 호소한 것 중에서 가장 심각한 것은 만성적인 피로였다. 그는 언제나 탈진할 때까지 일을 했고, 결코 충분히 자거나 쉬지 못했으며, 긴장을 늦추지도 않았다. 그는 종종 지쳐 죽을 것 같다고 말하곤 했다. 대부분 늦은 밤 바에서 쓴 편지들에는 탈진했다는 구절이 여러 번 적혀 있었다. 그런데도 그는 생활을 바꾸려는 노력을 하지 않고, 여전히 조금 쉬고 조금 자고 조금

먹었다. 알베르토는 실재와의 가상적인 관계를 저해하는 생리적 요구와 욕구를 최소한으로 줄였다. 그래서 한껏 고양된 각성의 상태가 계속해서 유지되었는데, 이는 스스로 자초한 고행의 결과였을 뿐이다. 동굴 속에서 도를 닦는 사람은 부분적으로는 영양부족과 불안감 및 고독감에서 야기된 신비로운 경험을 하고 열광적인 가상을 체험한다. 그의 유일한 목적은 스스로 신념인 동시에 신자인 종교에 대한 통찰이고, 이것이 바로 자신을 자발적으로 격리하는 이유다. 그런데 이와 비슷한 격리는 황홀한 느낌을 주기도 하는 일종의 도취 상태인 만성적인 피로에서 올 수도 있고, 모든 도취가 그렇듯이 중독의 위험성도 있었다. 알베르토의 피로는 그의 지구력의 일부였다. 그는 무모할 정도로 자신을 학대했다. 그로 인한 보상은 지칠 줄 모르는 결단력을 가지고 단한 가지를 응시함으로써 아주 넓은 곳에서 모든 것을 보는 것이었다.

그러나 자연스러운 소진 이상의 잘못된 뭔가가 느껴질 정도가 되어서야 알베르토는 조치를 취할 마음이 생겼다. 좌면신경 통증이 점점 더 심해져 도저히 참을 수 없는 지경에 이르자 그는 프랭켈을 벗어나 전문의를 찾아갔고, 쉽지 않은 치료 과정을 거쳐 힘들게 고통에서 벗어날 수 있었다.

1960년의 어느 날 그는 "오늘 나는 힘도 없고 식욕도 없고 허약하다고 느껴진다"고 썼다. "텅 빈 느낌이다. 아마도 지난 며칠간의 목 경련 때문일 수도 있고, 내가 먹은 알약 때문일 수도 있다. 나는 생명력을 회복시키고 싶고, 그렇게 될 것이라고 희망한다.

나의 일생은 약간은 공중에 떠 있는…… 아니다. 즉시 일로 돌아가고 싶다. 곧 진정되고 회복되리라고 믿지만 모든 것이 복잡할 뿐이다. 잠시나마 몸이 회복되기를 진정으로 원한다."

그는 자기 몸이 중요한 전투를 벌일 수 있을 정도로 강하지 않다는 것을 알면서도 싸워야 했고 해내야 했다. 그가 완전히 회복되지 않았다는 사실은 그저 거울을 통해 힐끗 보기만 해도 누구나 알 수 있는 일이었다. 그러나 이폴리트맹드롱 거리에는 거울이 거의 없었다. 작업실에는 아예 거울이 없었고, 침실에 작은 거울 두 개가 있을 뿐이다.

자코메티는 몸이 많이 약해졌다는 사실을 말하고 싶어 하지 않았고, 다른 사람에게도 그것을 지적할 권리는 없었다. 어떤 사람이 그에게 몰골이 말이 아니라며 의사에게 가 볼 것을 권하자 그는 퉁명스럽게 거절했다. 브루노는 그의 추레함에 호감을 가질 수 없다고 주장했다가 분노를 유발하기만 했다. 알베르토는 자신의 건강 및 그것과 관련된 모든 문제에 대한 저의를 알아채지 못하고 진지하고 뻔한 결론을 말했다. 그것이 바로 자신의 현재 모습이 최선이라고 생각하고 싶어했던 이유였다. 사진사들이 사진을 찍으러 왔을 때 그는 머리카락에 붙은 진흙을 털어 내고, 넥타이를 똑바로 하고 재킷을 털었다. 어머니에게 자기 모습이 그렇게 나쁜 상태는 아니라고 확신시키기도 했다. 그가 진정으로 원한 자신의 모습은 아마도 이미지 속에 있었을 것이다. 분명히 그랬다.

야나이하라는 1959년 여름에 뒤늦게 파리로 돌아왔으나 상황이 크게 바뀌어 모든 것이 예전과 같지 않았다. 기다린 사람들의 매정함을 떠난 사람 탓으로 돌릴 수만은 없었다. 알베르토의 친구들은 아네트가 야나이하라와 결혼하고 싶어 했다거나 그의 아이를 갖고 싶어 했다고 말했다. 그러나 야나이하라는 이미 결혼을 했고 아버지였기에 실현 가능성이 전혀 없는 일이었다. 일본인 교수는 가끔은 이해하기 어려운 행동을 하기도 했고, 초연한 듯이 보이기도 했으며, 술을 많이 마시기도 했다. 그가 가졌던 낭만적인 분위기는 사라진 것처럼 보였다.

아네트는 감정 기복이 심해서 명랑했다가도 금방 우울해졌다. 알베르토가 너무 피곤해서 힘들어한 반면 그녀는 반대로 너무 피곤하지 않아 힘들어했다. 그녀는 잠을 못 이루고, 술과 담배를 과용하고, 먹는 것이 줄어들고, 진정제나 흥분제를 지나치게 많이 복용하기 시작했다. 야나이하라와 알베르토 사이의 관계는 아네트가 감정 조절 능력을 점점 상실하면서 더욱 강화되었다. 이로써 상황은 더욱 나빠졌다. 두 사람은 확실히 그녀가 갖지 못한 높은 열정의 한 국면을 공유하고 있었다. 그녀는 우연히 미학적이거나 철학적이 되는 것만으로는 그들과 함께할 수가 없었다. 오히려 그 반대였다. 포즈를 잡아 주는 자신의 몫 이상을 함으로써 그녀는 관련된 정서를 이해할 수 있었고, 종국에는 감당할 수 없다는 사실을 알고 그것을 더 잘 이해할 수 있었다.

예술가와 현재의 모델 사이에서 모델은 사실상의 열정의 증거임이 분명했다. 따라서 주변의 많은 친구가 두 사람 사이에 분명

히 무슨 일이 있을 것이라고 추측했던 것은 전혀 놀라운 일이 아니다. 아네트가 두 남자를 공유했기 때문에, 또는 그들이 그녀를 공유했기 때문에 그녀 역시 이 일에 관련될 수밖에 없었지만, 그녀가 일이 그렇게 전개되는 데 결정적인 역할을 한 것은 아니다. 그녀는 열정과 관계된 것에서는 도와주는 역할을 좋아하지 않았다. 알베르토는 주인공으로서의 그녀에 익숙했다. 이폴리트맹드롱 거리에서 멀지 않은, 몽파르나스의 나이트클럽과 호텔에서의 유희에 그는 그리 많이 동참하지 않았다. 그곳에서는 아네트가 스타였고 그녀는 자신의 상대인 남자 주인공이 세계적으로 유명해졌음에도 상황의 변화를 인정하고 싶은 마음은 없었다. 이처럼 상황이 달라졌다는 것을 알려 주는 최초의 암시는 원래는 그녀의 가까운 친구 역할에서 나왔다. 물론 야나이하라가 대본을 고친 것은 아니다. 그는 단지 원래의 역할만을 하고 싶었을 뿐이다. 따라서 여주인공이 그에게 더 많은 역할을 부여했을 것이다. 어려운 결말이 다가오고 있었다.

그 어려움이 예술가에게는 큰 걱정거리였다. 자초한 일이기는 하지만 그로 인해 예술 창작과 관련된 고통이 배가되었다. 아네트와 야나이하라는 꼭 필요한 모델이었고, 두 사람의 친밀함이 예술적으로 보탬이 될 수도 있었다. 또한 자코메티는 그런 상황을 좋아하여 정당화하고 크게 칭찬하면서 상황이 나빠질 것이라고 생각하지 않았다. 알베르토가 제네바에서 아네트를 처음 만났을 때, 그리고 카페 페로크에서 그를 즐겁게 해 주려고 그녀가 그곳의 여자들을 흉내냈을 때 알베르토는 그런 어려움의 단초를 눈

치챘을 수도 있다. 물론 그랬더라도 책임감은 떨쳐 버릴 수 없었을 것이다. 그는 부담을 느끼면서도 조치를 취하지 않았기 때문에 어려움에 처할 수밖에 없었고 따라서 그 대가를 치러야 했다.

야나이하라는 언제나 빡빡한 스케줄에 따라 포즈를 취했다. 야나이하라는 매일 오후부터 늦은 밤까지 피곤한 초상화가와 얼굴을 마주했다. 알베르토가 그리는 이미지는 괜찮다가도 점점 더 나빠지고, 거의 죽은 것 같다가도 몇 번의 붓질로 생기를 되찾았다. 초상화들은 유화로 그릴 계획이었지만 평면에 3차원적인 사실적 효과를 낼 수 없었기 때문에 — 더 큰 어려운 일이 생기는 — 다음 해까지도 완성하지 못했다. 그러나 반드시 이루고 싶었기에 그는 계속해서 이미지들을 새롭게 그려 냈다. 어떻게 해도 만족스럽지 못했기 때문에 원하는 구도를 이루어 내기를 희망하면서 일의 강도는 점점 더 강해졌다. 그는 조각가로서는 자연스럽게 이루었던 그것을, 회화에서는 어떻게 이룰 수 있는지를 알아내기 위해 노력하고 있었다.

점차 늙어 가면서, 그리고 창조의 어려움이 점점 더 커지면서 알베르토의 작품에서 색채가 사라지기 시작했다. 흰색, 회색, 검은색의 모노크롬으로 변화하는 것은 미학적인 선택이 아니었다. 변화는 주변의 영향이 아니라 자신의 작품에서 일어났다고 봐야 한다. 그는 다른 방법으로 사물을 가질 수 있게 된 것을 매우 기뻐했다. 젊은 시절에 그는 그림을 그릴 때 색깔을 넘치도록 썼지만, 경험이 쌓여 가면서 색채 사용에 신중을 기하게 되었다. 색깔은 감각 기관을 사로잡아 직접적인 반응이 나오게 한다. 그것은 만

질 수 있는 것과는 별개이고 표현의 모호함에 눈뜨도록 한다. 자코메티는 모호한 것과 관련된 모든 것을 원하지 않았다. 단지 자신의 시각을 추상적인 것, 즉 최대한 실체적인 것으로 만들고 싶었을 뿐이다. 그래서 "색깔을 사용하려고 하지만, 구성 없이는 쓸 수 없다. 캔버스에 구성을 이루는 일은 이미 끝없는 과제다. 그런데 그 지점에서 색깔을 쓰는 것은 거의 불가능한 것으로 보인다. 어찌할 바를 모르겠다"라고 말했다.

알베르토는 점점 더 작품을 완성하기 어려워졌다. 끝을 맺었다는 것은 더 이상 손댈 것이 없다는 뜻이다. 회화나 조각 작품을 끝내지 않았으면서도 더할 것이 없다고 인정했다면, 그것은 아무것도 시작해서는 안 된다는 것을 받아들였다는 뜻이다. 그러나 자기 작품의 가장 중요한 부분은 다음에 만들어질 것이라고 오래전부터 생각해 온 사람에게 이런 상황은 아무 문제도 아니었다. 그는 바로 그 부분을 볼 수 있었고, 자신이 만든 조각과 회화가 자신이 본 것과 결코 닮지 않았다고 생각했다. 다른 사람들이 무엇을 보았든 관계없는 일이다. 그들이 그의 작품을 완성된 것으로 보든, 미완의 것으로 보든 그에게는 중요한 문제가 아니었다. 예술 작품은 근본적으로 그가 기대하고 있던 것이 아니었다. 그에게 있어서 파편 하나는 이미 무한한 것이고, 인간의 팔 하나는 은하수만큼 넓었다.

가을이 오자 야나이하라는 또다시 돌아가야 했다. 그는 다시 오겠다고 약속했지만 예전과 같이 모든 것을 다시 시작할 수 있을 것 같지는 않았다. 야나이하라는 비범했고 특별한 요령이 있

었다. 어려운 가운데서 많은 것을 이루었지만 변화는 분명했다. 눈이 있는 사람은 누구나 그것을 볼 수 있었다. 알베르토, 아네트, 야나이하라가 이별하면서 미래를 이야기하는 순간, 그리고 과거를 회상하는 바로 그 순간, 과거는 정리되고 있었다.

54
카롤린

10월의 어느 저녁, 쿠폴에서 늦은 식사를 마친 알베르토는 셰자 드리엥에서 한잔하려고 큰길을 건넜다. 사람이 그다지 붐빌 시간은 아니었다. 아가씨들은 바에서 심드렁하게 서서 수다스러운 흑인 바텐더 아벨Abel과 잡담하거나 모르는 남자 손님에게 샴페인을 한잔 사 달라고 조르고 있었다. 알베르토가 들어갔을 때는 분위기가 많이 좋아진 상태였다. 그는 언제나 친구들과 함께 셰자드리엥에 갔다. 그를 "알베르트 씨"라고 잘못 부르는 바텐더를 제외하면 모든 사람이 그를 성 대신 '알베르토'라는 이름으로 불렀다. 그들은 그가 무슨 일을 하는 사람인지 알지 못했고, 정확히 말하면 관심도 없었다. 그가 미술가라고 알려지긴 했지만 여기 몽파르나스 지역에서 미술가는 너무도 흔한 직업이었다. 여하튼 그곳에서는 개인적인 질문을 하거나 대답하는 일이 아주 조심스러

웠다. 아마도 돈을 많이 쓸수록 사람들이 쓸데없는 질문을 덜 했을 텐데, 알베르토는 돈을 아주 많이 썼다. 그런데도 그는 미술가 치고도 지나치게 추레한 차림새 때문에 부자로 인정받지 못했다. 아가씨들은 그런 미묘한 차이에 예민했기 때문에 알베르토라는 사람 자체를 즐겼다. 그녀들은 지분거리기는 하지만 그의 마음씨 따뜻한 농담과 격식을 차리지 않는 말투 그리고 허물없는 관대함을 즐겼다. 그래서 그녀들은 그를 마치 자기들 부류처럼 생각했고, 그에 대해 궁금해거나 신경 쓰지 않았다.

그날 저녁 알베르토의 테이블에 앉은 여자들은 다니Dany와 지네트Ginett였다. 알베르토는 둘 다 잘 알고 있었기에 대화는 순조로웠다. 바에는 두리번거리고 있는 다른 아가씨도 몇 명 있었는데, 그중 한 명은 이런 장소에 오기에는 유달리 어려 보였다. 그녀는 키가 작지만 몸매가 좋고, 아름답기보다는 갈색 머리카락과 갈색 눈을 가진 매우 예쁘고 귀여운 소녀였다. 전에도 본 적이 있는 그 소녀를 알베르토는 너무 어리지만 눈이 특히 매력적이라고 생각했다. 그 소녀도 알베르토를 알아보고 아는 척했다. 두 사람이 서로에게 호기심을 느낀다고 생각한 다니는 그녀를 테이블로 불렀다. 그녀의 이름은 카롤린Caroline으로, 회색 블레이저 코트를 입고 있었다. 그녀는 주저하지 않고 술을 받았지만, 약간 내성적인 분위기와 초연함이 느껴졌다. 어느 정도까지는 포기할 수 있어도 자신의 진정한 자아는 양보할 수 없다는 듯했다. 그녀는 가끔 대화에 끼었지만 적극적이지는 않았다.

잠시 후 그들은 근처에 있는 오케이라는 곳으로 옮겨서 뭔가를

먹기로 했다. 오케이에서 늦게까지 있다가 다니와 지네트가 돌아가겠다고 하자 알베르토는 — 함께 했던 시간에 대한 비용으로 — 접시 위에 한 움큼의 돈을 놓았다. 이제 카롤린과 단둘이 남은 그는 이런저런 이야기를 나누었다. 알베르토는 사람들을 끄는 방법을 알았는데, 유일한 비법은 그들을 있는 그대로 봐 주는 것이었다. 카롤린도 반응을 보였다. 그들은 아침 여섯 시에 밖으로 나와 이미 날이 샌 거리를 함께 걷다가, 몽파르나스 기차역 광장에 이르러 아직도 열려 있는 카페를 발견했다.

"들어가요. 커피 한잔 살게요"라고 카롤린이 말하자, 알베르토는 "왜 나처럼 늙고 못생긴 사람한테 커피를 사려고 하지?"라고 물었다. 그녀는 "그냥 그러고 싶어요"라고 대답했다. 그들은 커피숍으로 들어가 아홉 시까지 이야기를 나누었다.

두 사람 모두 그날 아침 아홉 시에 뒤퐁파르나스 카페에서 나올 때까지 앞으로 어떻게 할지는 계획에 없었다. 두 사람에게 우연한 만남은 일상적인 일이었다. 그러나 그들 각각은 나름대로 상황을 재빠르게 판단하고 있었기 때문에 희미한 암시가 있었을지도 모른다. 특히 몇 시간의 대화를 나눈 뒤 신뢰감이 생기고 거리감이 약해졌다면 그럴 수도 있었을 것이다. 그러나 그들에게 암시는 필요 없었다.

다시 만날 기회는 계획과는 무관하게 마치 자연 선택의 법칙처럼 왔다. 그리고 그런 법칙에 따라 그들 만남의 리듬과 목적은 그들을 빠르게 가까워지도록 만들었다. 그들이 언제 연인 사이가 되었는지는 분명하지 않다. 알베르토는 너무나 의도적으로 성적 만

족감의 모호함에 대해 말했지만 카롤린은 그 반대를 입증하는 데 명확한 관심을 가졌다. 그러나 핵심적인 종류의 만족감은 있었을 지도 모른다. 그것의 한 가지 측면은 의심의 여지 없이 성적인 것 이었다. 알베르토는 그 측면을 바뀐 시각에서 보게 될 것이다.

몽파르나스의 카페, 바, 나이트클럽은 작은 세계를 이루고 있었다. 이곳은 언제나 수상쩍고 모호해서 진실과 술책을 구분하기가 쉽지 않았기에 그것을 구분하는 안목을 테스트하는 곳이었으며, 알베르토도 물론 그것에 관심을 집중했다. 나중에 일어난 사건들을 보았을 때 그곳에서는 터무니없는 일이 벌어질 수 있었고, 카롤린도 마찬가지였다. 자기 자신에 대한 카롤린의 설명에는 언제나 의심할 여지가 있었지만 그녀는 자신이 누구인지에 대해 고집스럽게 설명했다. 알베르토가 그녀에 대해 얼마나 많이, 얼마나 빨리 알았는지는 알 수 없고 의심의 여지도 있지만, 알베르토는 카롤린의 삶의 진실들을 알게 된다. 카롤린이 과거에 어땠는지, 얼마나 많은 것이 진실인지는 관찰자가 임의로 선택한 판단 기준에 따라 다르기 때문에 ― 아무리 부지런하게 조사한다 하더라도 ― 영원히 알 수 없을 것이다.

카롤린은 본명이 아니라 '카롤린'이라는 딸을 가진 아는 남자가 붙여 준 가명이었다. 그와 그녀가 이 이름을 좋아했다는 것은, 분명히 그것이 평범한 여성을 의미한다는 사실에서 영향을 받았을 것이다. 카롤린의 진짜 이름은 이본Yvonne이었다. 이 이름은 카롤린처럼 생생하게 어울리지는 않지만 그런대로 괜찮은 이름이며 특별한 의미는 없었다. 그런데 이본이 카롤린으로 불리길 원했

다면, 그것 역시 그럴 가치가 있는 이름이다. 그녀는 1938년 5월 바닷가에서 멀지 않은 작은 시골 마을에서 태어났다. 적어도 그것만은 확실했으며, 그녀의 설명에 따르면 나머지는 언제나 달라질 수 있었다. 그녀에게는 형제자매가 많았다. 가족 간의 관계는 느슨해서 어린 소녀는 곧 원치 않는 존재라고 느꼈다. 일찍이 기숙학교로 보내졌지만 금방 그만두었고, 그사이에 부모는 파리 근교의 공단으로 이주했다. 그녀는 집에 잠시 들렀다가, 미리 예상이나 한 듯이 스스로 느긋하고 자유로운 삶을 살기 위해 가족을 떠났다. 느긋해지고 자유로워지고 싶었던 것에 비하면 턱없이 부족했던 준비로 인해 그녀는 곧 어려운 상황에 빠졌다. 그녀는 소년원에 보내졌는데, 거기서 벗어나는 길은 언제나 진지했지만 항상 실패로 끝난 자살 기도가 유일했다. 그녀의 아버지는 한술 더 떠서 바스티유 부근에서 포주 노릇을 하다 실패하자 마흔일곱의 나이에 가죽 허리띠로 목을 매달았다. 카롤린은 파리의 그다지 평판이 나쁘지 않은, 그렇다고 평판이 좋은 사람들이 몰려들지도 않는 지역으로 흘러들어 왔다. 알베르토가 셰자드리엥에서 그녀를 처음 보았을 때 미심쩍게 생각했다고 하더라도, 어린 나이에 몽파르나스의 바에 그녀가 나타난 것이 적합한지는 당국이 검증할 문제였다. 그러나 이는 당국이 쉽게 해결책을 제시할 수 있는 일도 아니었다. 이제는 스핑크스 시절과는 모든 것이 달랐으므로 문젯거리가 될 수도 있으나, 그녀가 미성년자인지 아닌지는 그녀 자신 이외에는 아무도 알 수 없었다.

58세의 미술가와 21세의 매춘부의 관계는 곧 자체적인 추진력

을 가진 사건이 되었다. 이것이 두 사람 모두에게 중요한 일이었는지 모르겠지만, 그들이 만나기 전에 중요하게 추구한 일에 큰 영향을 주는 사건이기는 했다. 알베르토는 계속해서 열심히 작업을 했다. 최근에는 체이스 맨해튼 광장을 위해 실물보다 더 큰 여성 조상 몇 점을 시작했다. 그것은 240센티미터 이상의 크기로 곧바로 석고로 만들어졌다. 조각가는 사다리를 오르내리며 석고를 뿌리고 긁어내면서 열심히 작업했다. 카롤린은 알베르토와 함께 있을 때가 아니면 최대한 편하고 자유롭게 생활했고, 누구도 상대방에게 책임을 요구하지는 않았다. 그들은 밤에 만났다. 알베르토는 이미 오래전부터 부인과 동생 그리고 친구들에게 해가 진 후에 완전히 자유로울 권리를 선언한 바 있었다. 그들이 점점 더 가까워질수록 사람들은 둘이서 과연 무슨 이야기를 나눌지를 궁금해했다. 옛날의 베네치아 총독만큼이나 섬세하고 교양 있는 그가, 배운 것 없고 예술에 대해 무지하며 관심도 없는 그녀와 어떤 얘기를 나눌지 참으로 궁금했던 것이다. 카롤린은 이미 증명된 바 있는 알베르토의 대화 능력에 매혹을 느꼈다. 그녀는 진실이 자신을 흥분시킨다고 말했다. 그녀가 흥분했다고 말하는 것은 언제나 모호하고 어렴풋했지만, 그녀는 나름대로 명예에 대한 개인적인 기준이 있는 데다 자신이 결코 쉬운 여자는 아니라고 주장했다. 여하튼 그런 가능성은 알베르토처럼 윤리적 식별력이 있는 사람에게는 놀랄 만한 것이었다. 카롤린에 관해 결과적으로 발견한 것을 고려해 볼 때 오히려 놀라운 점은 그가 그것을 끝까지 꿰뚫어보았다는 점이다.

스스로의 기준에 충실한 카롤린은 자신의 경험을 이야기했다. 알베르토는 그녀가 남자들의 관대함에 생계를 의존하는 것만은 아니라는 사실을 알게 되었다. 남자들에게 의존하는 것은 단지 겉으로만 그런 것이었고, 그녀는 지하 세계로 연결되는 정말로 수상한 사람들, 즉 갱이나 도둑, 장물아비와 연결되어 있었다. 그녀는 그런 사실에 괴로워하지 않았으며, 실제로 파리를 비롯한 여러 도시에서 수많은 강도질을 했다고 말하기도 했다. 그녀는 되도록 사용하지 않으려 했다고 주장하면서 소화기를 비장의 무기로 추천하기도 했다. 그녀는 칼로 목을 찌를 때 어디를 찔러야 좋은지를 알고 있었지만, 그렇다고 쉽게 난폭해지는 스타일은 아니었다. 물론 어쩔 수 없는 폭력으로 불행한 대가를 치르기도 했다. 알베르토는 이런 얘기들을 재미있게 들었다. 꾸며 낸 이야기였다고 하더라도 달라질 것은 없었다. 그녀는 알베르토 앞에 앉아서 말했고, 그는 그녀를 볼 수 있고 만질 수도 있었다. 따라서 그녀가 말한 것은 그녀의 진실이었고 그는 매혹되었다. 모든 사람의 추측과는 정반대로 그들에게는 공통되는 무엇인가가 있었다. 알베르토가 명예를 중요하게 여기면서 전문적인 방법들을 얘기하고 개인적 경험을 드러내면 카롤린은 기꺼이 들었다. 그녀는 많은 남자를 알고 있었기에 그가 남다른 사람이라는 사실을 이해할 수 있었다. 그가 '특별한 남자'라는 것을 알았기에 그녀는 자기가 중요하다고 생각한 기준을 그의 눈으로 검증할 기회를 충동적으로 붙들었다. 그래서 그녀는 과감하게도 자신과 여신 사이에서 선택할 것을 그에게 요구하기도 했다.

여신들이 매일 나타나지는 않지만, 이 여신은 현실의 여신이었다. 그녀의 이름은 마를레네 디트리히Marlene Dietrich였다. 여신으로서 그녀는 자신이 전적으로 상상의 산물이라는 걸 납득시키고 있었다. 그녀의 천계는 할리우드였고, 그녀의 사원은 값비싸고 번드르르한 것들로 만들어졌다. 그녀는 나이를 잊은 운명의 여인이었고 바다의 요정이었으며 남자들을 파멸시키는 신화적인 존재였다. 그녀에 대한 이런 이미지는 30여 년간 널리 퍼졌고, 마침내는 (그녀 자신이) 숭배의 대상이 되고 말았다. 열렬한 영화광인 자코메티 역시 그 점을 잘 알고 있었고, 영화가 어떻게 한 여성을 우상이자 예술의 대상이자 시각적 창조물이자 '실제' 인간으로 보이도록 만드는지 역시 알고 있었다.

디트리히는 실제 사람이었다. 그녀가 술책의 제단 위에 자신이 할 수 있는 것 이상을 바쳤더라도, 대중보다 더 현명한 사람은 없을 것이다. 그녀의 저속한 낙원 속에서 영화의 여신은 고독했고 환멸을 느꼈으며 염세적이었다. 그녀는 진정한 예술에 의한 위안을 갈망했다. 그래서 그녀는 "무엇보다도 세잔이 나의 신이에요"라고 말했던 것이다. 그녀는 세잔의 수채화를 수집해 집에 걸었고 화랑과 미술관을 정성스럽게 찾아다녔다. 그러던 어느 날 뉴욕 현대 미술관에서 알베르토 자코메티의 〈개The Dog〉를 본 그녀는 곧바로 그 작품에 매료되었다. 이 작품은 인간의 최고의 친구인 개를 우아하고 약간은 울적하게 환기하며 매우 매력적이다. 알베르토는 그것을 빗속에 홀로 걷고 있는 것으로 상상한 자기 자신과 동일시했다. 〈개〉에 감동한 디트리히는 작가를 알아야겠

다고 결심했다.

1959년 11월 20일 파리에 마흔네 개의 여행 가방을 가지고 도착한 스타에게는, 2백여 명의 기자가 마중 나와 있었다. 언제나처럼 오만하고 고고한 그녀는, 허약한 자를 성적으로 막강하게 만드는 황홀한 매력의 화신처럼 보였다. 이미 널리 알려진 만남은 레투알 극장에서 이루어졌다. 디트리히와 자코메티의 만남은 둘 다를 잘 아는 어떤 사람의 주선으로 이루어졌다. 몸이 단 사람은 여신이었다. 그녀는 직접 작업실로 가서 그가 사다리 꼭대기에서 큰 상에 회반죽을 바르거나 긁어 내는 작업을 하는 동안 먼지 속에서 기다렸다. 그리고 사람들은 노련한 글래머 스타가 그런 여성들이 마술적으로 만들어지는 과정을 어떻게 보았는지, 조각가가 높은 곳에서 내려다볼 때 그녀가 그를 어떻게 쳐다보았는지를 궁금해했다.

그들은 서로에게 끌렸다. 디도 거리 모퉁이의 카페에서는 아무도 그 유명한 여배우를 알아보지 못했으므로 그들은 짧은 시간이었지만 편안하게 이야기할 수 있었다. 그녀는 만나기로 한 약속을 지키지 못할 때는 "당신을 생각하고 있어요. 마를레네"라고 휘갈겨 쓴 메모와 함께 거대한 붉은 장미 다발을 알베르토에게 보내 주었다. 그러나 그녀의 생각은 정확히 말해서 놀라울 정도로 모호했다. 그녀의 감정은 푸른 초원처럼 진지하고 단순했다고 짐작되지만, 결코 권좌에서 내려와 그것을 화려하게 표현할 기회를 만들지는 않았다. 그녀는 대중의 열광적인 숭배로 인해 멀리서 애타게 만드는 존재여야 했다. 알베르토는 그녀에게 매혹되어 그

녀의 성격과 지적 능력을 높이 샀다. 그래서 친구들이 그녀와의 관계를 아는 것을 은근히 기뻐했고, 어머니에게 그녀와 '가까운 친구'가 되었다고 말할 생각도 했다.

카롤린은 그 예술가와 여배우 사이에 '무슨 일'이 일어날 가능성은 거의 없다는 것을 분명히 알았지만 은막의 여신의 뜻밖의 출현에 기분이 상했다. 또한 마를렌의 방문은 가상적인 것과의 친교를 의미했고, 그녀 역시 나름의 방식으로 그렇게 할 수도 있었다. 그런데 어쩌면 그녀는 그 점이 두려웠는지 그렇게 하지 않았고, 한술 더 떠서 그 이상을 했다. 무모하게도 알베르토에게 자기가 그 여배우보다 더 중요하다는 증거를 제시하라고 요구한 것이다. 그녀가 마를레네와 약속을 지키지 말라고 요구하자 놀랍게도 알베르토는 동의했다. 그의 동의는 그녀를 만족시켰으나, 그렇게 함으로써 여신을 권좌에 홀로 남겨 두었을 뿐만 아니라, 나락에 빠진 여인을 끌어올릴 준비를 하고 있었다는 것은 아무도 상상하지 못했다.

그렇다고 알베르토가 마를레네를 전혀 만나지 않았던 것은 아니다. 다만 만남의 횟수가 많지 않았고 그들의 우정 자체가 한 달 안에 끝나게 되어 있었다. 그럼에도 불구하고 그의 찬미는 진정이었고, 그렇다는 증거를 보여 주고 싶었다. 그녀가 시간을 충분히 낼 수 없었기에 초상화를 그릴 수는 없었지만 석고로 만든 작은 조각을 한 점 선물하기로 하고, 그는 어느 비 오는 일요일 오후 베리 거리에 있는 그녀의 호텔로 조각을 가져갔다. 48시간 후에 파리를 떠날 예정인 그녀에게 보내는 고별 선물이었다. 열흘이

지난 후 알베르토는 미국 라스베이거스에서 안부를 전하는 전보를 한 통 받았을 뿐 그 후로는 마를레네를 만나지 못했다. 그녀가 그를 생각하고 있었는지는 모르겠지만 아무런 연락도 하지 않았고 장미나 전보를 보내지도 않았다. 그녀는 4주 후에 다시 파리에 왔고 알베르토도 그 사실을 알고 있었지만 그의 말처럼 '다행히' 그녀에게서는 아무런 연락도 오지 않았다,

아네트는 이 새로운 여인들과 남편의 생활 모습을 나름대로 알고 있었지만 얼마나 많이 알고 있었는지는 알려지지 않았다. 또한 이런 일이 처음인 것도 아니었다. 알베르토는 언제나처럼 말하고 싶은 대로 말했지만 부인이 이를 얼마나 주의 깊게 들었을지는 알 수 없다. 아네트는 자신의 문제에 사로잡혀 있었기 때문에 타인의 일에 관심을 가질 여력이 거의 없었다. 실제로 야나이하라가 떠난 뒤 그녀는 너무나 힘들어서 아무 일도 손에 잡히지 않았다고 말하기도 했다. 물론 그것은 정신적인 탈진이었지만 그녀는 침실을 말끔하게 유지하는 것 이외에는 아무것도 하지 않았다. 잠을 잘 수도 제대로 먹을 수도 없었던 그녀는 어찌할 바를 몰랐다. 그저 어디론가 멀리 가고 싶었을 뿐이었는데, 다행히도 최근에 사귄 친구 덕분에 그녀는 여행을 떠날 수 있었다.

파올라 소렐Paola Thorel은 나폴리의 부유한 건축업자의 딸로, 남편인 알랭 소렐Alain Thorel 역시 부자였다. 위니베르시테 거리에서 호화롭게 살고 있는 그들 부부에게는 파리 근교의 시골에 토지가 있었다. 소렐 씨는 아내의 초상화를 발튀스에게 부탁하려 했지만 파올라가 교활한 백작 앞에서는 포즈를 취하고 싶지 않다고 하는

바람에 화가를 바꾸었다. 쾌활하고 아름다울 뿐 아니라 지적이고 예민한 파올라는 알베르토 자코메티에 관한 기사를 읽은 적이 있었고, 초상화를 그릴 일이 있으면 그에게 부탁해야겠다고 생각해 두었다. 1957년 가을 어느 날 이폴리트맹드롱 거리로 그가 찾아갔을 때 자코메티는 언제 끝날지 모르는 야나이하라의 초상화 작업으로 엄청난 스트레스를 받고 있었고, 따라서 아름답기는 하지만 모르는 사람의 초상화를 그려 줄 상황이 아니었다. 그래서 그는 부탁을 들어 줄 수 없는 이유를 설명하고, 아울러 그리려고 했던 것들조차 아직 완성하지 못했으며, 그것들도 처음에는 손대지 않으려 했다는 이야기를 했다. 초상화를 원한 것은 남편이었기에 파올라는 실망하지 않고, 알베르토에게 매력을 느껴 가끔 작업실에 찾아갔다. 그녀가 몇 번쯤 방문한 뒤 알베르토는 보통 때와는 달리 그녀에게 초상을 회화가 아니라 조각으로 만들고 싶다고 말하고, 포즈를 잡아 달라고 여러 번 부탁하기도 했다.

그녀는 장장 여덟 달 동안 일주일에 세 번씩 포즈를 잡았다. 자연스럽게 모델과 예술가 사이에, 그리고 모델과 예술가의 부인 사이에 친밀한 감정이 생겨났다. 특히 파올라와 아네트는 서로에게 특별한 호감을 가지게 되었다. 그들은 매우 자주 만나 함께 영화도 보고 식당과 카페에도 갔다. 많은 얘기를 나누면서 파올라는 알베르토와 아네트 사이의 얽히고설킨 갈등을 알게 되었다. 공감을 느낀 파올라는 자신의 경험을 아네트에게 말해 주었다. 알랭 소렐은 아내를 예술 작품으로 이상화하려는 열망은 있었지만 이상적인 남편은 아니었다. 이들의 우정이 깊어진 것에 비하

면 작품에는 그다지 큰 진전이 없었다. 결국에는 내심 체이스 맨해튼 광장을 위해 만들고 있던 네 개의 거대한 여성상과 두 개의 거대한 걸어가는 남자 그리고 디에고의 기념비적인 두상에 전념하기 위해, 알베르토는 파올라의 초상은 미완의 반신상으로 제쳐놓았다. 그러나 파올라는 여전히 그들과 좋은 관계를 유지했다. 위로받고 싶었던 아네트는 휴식을 위해 1959년 12월에 파올라의 시골집으로 떠났다.

어쩌면 아네트는 할리우드 여배우의 방문을 잘 몰랐을 수도 있고 별 관심이 없었을 수도 있다. 아네트는 알베르토가 점점 더 유명해지자 유명세를 당연하게 받아들이면서, 자기 자신 이외의 곳에서 벌어지는 일들에는 큰 관심을 보이지 않았다. 마를레네와 이별한 바로 그날 알베르토는 아네트와 파올라 부부와 함께 저녁을 먹고 하룻밤을 같이 지내기 위해 클레르몽의 작은 마을로 가는 기차를 탔다. 그는 그곳에서 만난 아네트가 정신적·육체적으로 많이 좋아진 것이 기뻤다. 그는 그녀에 대한 본질적인 친절함, 즉 그녀가 행복해야 한다는 책임감을 잃은 적은 결코 없었다.

1959년에서 1960년으로 넘어가는 겨울의 어느 날 알베르토는 처음으로 카롤린을 작업실로 초대했다. 이유는 달랐지만 그의 작업실을 처음 보고 놀라지 않은 사람은 없었다. 카롤린은 현실적이었고 현실적이지 않으면 아무것도 아니라고 생각했기 때문에, 그녀는 정신적인 풍요로움을 찾지는 않았다. 당시에 그녀는 몽파르나스 근처의 사치스럽지는 않지만 이폴리트맹드롱 거리보다

는 훨씬 더 편안한 세브르 호텔에서 살고 있었다. 예술가의 숙소를 본 그녀는 약간은 진지한 자문을 했다. 그가 셰자드리엥에서 돈을 얼마나 쓰는가와는 별개로 그게 그가 가진 전부라고 생각할 수 있다. 그러나 그녀는 처음부터 그가 돈 이상의 뭔가를 가졌다는 걸 감지한 것 같다. 갑작스러운 충동에 굴복되는 감정을 가진 그녀는 도박에 빠진 셈이었고, 따라서 돈을 따거나 잃는 것은 문제가 되지 않았다. 중요한 것은 절정의 순간을 맛보는 것이다.

디에고는 카롤린을 얼핏 보고 그다지 좋은 느낌을 받지 못했다. 그는 몽파르나스에서 35년을 살았으니 나름대로 아는 바가 있었을 것이다. 그녀가 대형 미제 승용차를 몰고 작업실에 자주 나타나자 디에고는 그 차를 훔친 것이라 확신하고 형에게 조심하라고 충고했다. 알베르토는 근거 없는 의심이라며 무시했지만 사실 동생의 충고가 맞을 가능성이 상당히 크다고 생각했다. 여하튼 카롤린은 어두운 시절의 체험담으로 그를 기쁘게 해 주었다. 가끔은 말도 없이 하루나 이틀쯤 사라졌다 나타나서는, 지방의 상점 몇 군데를 터느라고 그랬다고 말하기도 했다. 지하 세계의 삶을 전해 듣는 것에 매혹된 알베르토는 황홀해하며 더 많은 모험담을 이야기해 달라고 졸랐고, 그녀도 이야기해 주는 것을 즐거워했다.

아네트는 처음에는 카롤린을 그다지 눈여겨보지 않았고, 디에고와는 달리 그다지 위험하다고 생각하지도 않았다. 아마도 그 어린 여성이 이제는 자신에게 상실된 능력, 즉 모델로서의 역할을 잘해 낼 것이라고 생각했을지도 모른다. 서른여섯의 아네트는

내일모레 예순인 남편과 거의 20년을 함께 살아왔다. 따라서 스물한 살의 젊은 여자가, 즉 세자드리엥에서 주말 밤에 우연히 만나는 부류의 어린 여자가 두 사람 사이에 문제를 일으킬 것이라고는 생각하지 못했을 것이다. 문제의 핵심은 아네트가 카롤린에게는 꾸밈없는 외모 말고는 내세울 것이 없다고 생각한 것에 있을 수도 있다. 아네트는 천성이 착하고 일이 잘 진행되는 한 긍정적으로 생각하는 편이어서, 처음에는 그녀를 친절하게 대하고 가끔 책이나 작은 보석 상자 같은 선물을 주기도 했다. 그런데 보석 상자에 대해서는 신중히 생각하는 것이 좋았을 것이다. 상자에는 내용물이 필요한 법이기 때문이다. 카롤린의 작업실 방문은 점차 익숙한 상황이 되었다.

2월 말 알베르토가 스탐파에 사는 어머니를 만나러 파리를 떠났을 때 아네트는 같이 가지 않았다. 그녀는 쓸쓸한 계곡, 즉 엄한 시어머니가 사는 곳에 가기보다는 파리에서 신경과민을 치료하는 것이 더 낫다고 생각했다. 알베르토는 혼자 여행을 하면서 브루노와 오데트를 만나느라 취리히에서 며칠간 머물렀다. 그곳에서 카롤린을 만나기로 미리 약속했지만 그녀는 약속 시간에 나타나지 않았다. 일부러 약속을 어기는 것을 정서적으로 훌륭한 신뢰의 증거로 요구했던 사람에게, 카롤린은 믿을 수 없는 증명을 시작하고 있었던 것이다. 그녀는 이처럼 가끔 알베르토를 혼자 기다리게 만들었다. 그러나 그녀는 자신의 생계를 해결해 주는 이름 모를 사람들에 대한 핑곗거리가 언제나 있었고, 지하 세계의 갑작스럽고 우발적인 사건 때문이라고 둘러대기도 했다. 알베르토는

투덜대면서도 언제나 기다렸다. 취리히에서도 카페 오데옹에서 그는 마치 처음 사랑을 하는 젊은이처럼 카페 문에서 눈을 떼지 못하고 문이 열릴 때마다 깜짝깜짝 놀라면서 앉아 있었다.

언제나처럼 카롤린은 뒤늦게 도착했으나 알베르토는 이미 떠난 뒤였다. 그녀는 알베르토를 찾아 여러 호텔을 뒤지고 다녔지만 어디에도 없었다. 브루노에게 전화해서 형이 있을 만한 곳의 전화번호를 얻어 냈지만 그곳에도 알베르토는 없었다. 실망이 극에 달한 그녀는 무려 4일을 기다린 후 브루노에게 쌀쌀한 메모를 남기고 파리로 돌아갔다.

알베르토는 스탐파에 무사히 도착해 카롤린의 메모를 받았다. 1960년 3월 1일 늦은 밤에 답장을 쓰려고 자리에 앉았지만 쉽게 쓸 수 없었다. 그곳에서 편지를 쓰는 것이 정말로 어려웠다고 말하기도 했다. 스탐파의 관점에서는 확실히 파리 사람의 매력적인 모습으로 카롤린을 볼 수는 없었겠지만 그곳에서 그는 그녀를 떠올리고 그녀에게 말을 했다. 차에서, 길거리에서, 그저 그런 모든 곳에서. 3월이 지나기 전에 예술가는 파리로, 일로, 아내와 동생에게로, 카롤린에게로 돌아왔다. 다시 만난 연인은 짧은 헤어짐을 경험한 후 더욱 가까워졌다.

그런데 카롤린이 자취를 감추었다. 그녀가 우발적으로 사라진 적이 많았기 때문에 알베르토는 처음에는 이상하게 여기지 않았지만, 며칠이 지났는데도 나타나지 않자 수상하게 생각하면서 애가 탔다. 그녀가 이처럼 오래 나타나지 않은 것은 처음이라 점차 불안하고 두렵게 느껴졌다. 여기저기 찾아봤지만 헛수고였다. 세

브르 호텔의 지배인이나 종업원들도 아는 것이 없었다. 카롤린의 방과 몇 가지 소지품은 사라진 4월 첫 주와 달라지지 않았다. 대단한 정보통인 셰자드리엥의 바텐더도 전혀 아는 바가 없었다. 일주일이 지나고 2주일이 지나고 3주일이 지나자, 이제는 의심의 여지 없이 그녀가 실종된 것으로 보아야 했다. 알베르토는 모든 상상력을 동원해서 할 수 있는 모든 것을 하고 모든 곳을 뒤졌지만 헛수고였다. 점점 더 필사적으로 찾아다녔지만 마찬가지였다. 그녀는 마치 다른 세계로 감쪽같이 사라진 것 같았는데, 그 예술가는 그곳이 어딘지 도저히 알 수 없었다. 그런데 실제로 그런 일이 벌어졌다. 알베르토가 그런 가능성을 곧바로 생각하지 못한 것은 이상한 일이었다. 그녀는 수감 중이었다.

자코메티의 설득력은 대단했다. 위험해질 수 있는데도 끝까지 포기하지 않고 끈질기게 카롤린이 있을 만한 곳을 찾아다녔고, 결국 그들을 맺어 준 다니에게서 그녀의 소식을 들을 수 있었다. 다니가 지하 세계를 탐문해서 얻은 정보에 의하면, 카롤린은 3주도 더 전인 4월 초에 체포되어 몽파르나스에서 멀리 떨어진 도시 반대편에 있는 시립 여성구치소인 라 프티 로케트 교도소에 수감되었다. 1960년 5월 2일 그녀가 있는 곳을 알자마자 알베르토는 편지를 썼다.

사방으로 그녀를 찾아다닌 그는 그녀를 마지막으로 만난 바로 그 테이블에서 편지를 썼다. 그의 눈앞에서 지난 6개월의 만남이 주마등처럼 스쳐 갔다. 그는 자기가 친구라는 것을 강조하면서 살아 있는 동안 돌봐 주겠다고 약속하고, 그녀에게 얼마나 고마

운지 모를 것이라며 마무리를 했다. 그녀가 모를 리 없겠지만 성과 이름을 쓰고 주소를 적은 것은 그녀의 눈과 그 편지를 주목할 당국에 대한 서약의 증거였다.

감옥에 있었는데도 카롤린은 여전히 매우 침착한 태도를 보이면서 재빠르게 (그리고 매정하게) 답장을 했다. 그녀는 자기가 어디 있는지를 알아냈다는 사실과 그것을 도와준 사람에 대한 불쾌함을 표현했다. 카롤린은 우정이 절실한 상황에서도 그 진실성을 의심하는 성격이었다. 사기 치는 일이 생존의 조건인 세계에 익숙해진 카롤린이었기에, 알베르토의 우정의 가치를 전혀 몰랐을 수도 있다. 다양한 범죄를 저지른 카롤린에게도 상상력의 결핍은 어쩔 수 없었다. 그녀는 어떤 방법으로도 알베르토가 보여 준 우정을 이해할 수 없었을 것이다. 그가 그녀에게 얼마나 많은 빚을 졌는지를 그녀는 전혀 알지 못했지만 — 자코메티가 옳았다 — 그것은 시간이 해결해 줄 것이다. 당시에 그 고집 센 죄인이 우려한 것은 자신의 어려운 상황이 아니라 알베르토가 진실하지 않다는 의심이었다. 감옥에 갇히자 그녀의 의심은 더욱 깊어졌으며, 알베르토는 서둘러서 그녀를 안심시키고 설명하고 애원했다. 그는 잇달아 많은 편지를 썼으나 그중 일부만 보냈다.

알베르토는 다니에게 카롤린이 어디 있는지 알려 달라고 간청한 자신이 비난받아 마땅하다고 말했다. 배신에 대한 그녀의 의심은 부조리한 것이다. 그녀의 질투를 정당화해 줄 수 있는 일은 전혀 없었다. 아무도 그에 관해 질투할 수 없었고, 그녀 역시 그의 애정관이 남다르다는 것을 잘 알고 있었다. 물론 그녀를 다시 만

나야 그것을 잘 표현할 수 있겠지만 말이다.

시립 여성 구치소는 나중에 폐쇄되어 역사 대부분은 잊혔지만, 단 한 가지 사실이 관심을 끈다. 그처럼 오래된 도시에서 그런 곳은 죽음과 죄를 암시하던 특별한 장소였다. 당시에는 여성 범법자들이 갇혀 있었지만, 오래전에는 남성의 사악함에서 벗어나 오로지 신의 계율만을 따르기를 원하는 여성들을 보호해 주던 곳이었다. 과거의 수녀원 자리에 여성 전용 교도소를 세웠고, 20세기 직전까지는 정문 앞에서 공개 처형도 이루어졌다. 그곳에서 3백 걸음도 채 안 되는 거리에는, 유명한 사람이 여러 명 묻혀 있는 페르 라셰즈 공동묘지의 입구가 있다. 따라서 카롤린은 비범한 상상력이 요청되는 벽 안에 갇힌 죄수인 셈이었다.

밤에 그들이 함께 있던 시간에 알베르토는 가끔 라 로케트 거리의 구치소 앞으로 가서 서성거렸다. 구치소 입구와 거리 사이에는 가로등 불빛을 받아 나뭇잎의 그림자가 높은 담에서 출렁이는 플라타너스가 줄지어 서 있는 공원이 있었다. 아마도 그 예술가는 우거진 숲을 가로질러 빠르게 (또는 느릿느릿) 왔다 갔다 했을 것이다.

카롤린이 사법적인 절차를 밟지 않고도 그 정도 오래 갇혀 있다는 것은 현행범으로 체포되었다는 것을 뜻한다. 카롤린과 관련된 것 대부분이 그렇듯이 무슨 죄를 지었는지는 매우 모호했다. 공식적인 기록에 의하면 절도죄였지만 그녀는 말할 때마다 다른 이야기를 했다. 그녀는 죄를 지을 때보다 그것에 관한 이야기할 때 더 담담해 보였다. 여하튼 그녀는 어려운 과정을 거쳐서 석방되

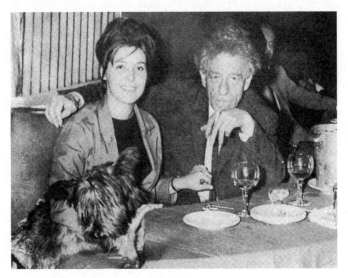

1963년 알베르토와 카롤린 그리고 그녀의 개 메를랭

었다. 알베르토는 그녀를 면회하려 했지만 면회는 가족에게만 허용되었다. 결국 그는 경찰국장과 군 복무 시절부터 친한 사이인 클라외의 도움을 받아 카롤린의 사건을 담당하는 치안 판사를 만날 수 있었다. 그는 예술가를 이미 알고 있었고 존경을 표했지만, 아울러 그 정도로 유명한 사람이 그런 사람 때문에 고통을 받고 있다는 것에 크게 놀라기도 했다. 알베르토는 경찰청 사람과 함께 카롤린 문제를 논하는 것이 더 낫다고 생각했다. 그는 자신이 이 사건에서 체면을 무릅써야 할 이유가 있다는 것과 카롤린이 나올 수만 있다면 무슨 일이든 하겠다고 정중하게 설명했다.

정의의 융통성을 언급하지 않더라도 자코메티의 명성, 그의 친구들과 그가 아는 사람들 정도면 죄인의 석방은 가능할 것이다. 그러나 노련한 담당 판사는 자코메티가 카롤린 같은 죄인을 위해 체면을 버리는 일의 대가가 그렇지 않은 사람들보다 훨씬 크다는 것을 알고 있었다. 자코메티를 감동적이고 호감이 가기는 하지만 순진한 몽상가라고 생각한 그는, 카롤린과 그녀의 공범들이 위험하고 파괴적이며 양심도 없는 사람들이라는 사실을 말해 주었다. 알베르토는 흥미로워하면서 예의 바르게 경청했다. 담당 판사와 예술가는 서로의 눈을 쳐다보지 않았다. 그들의 견해 차이는 교도소 자체의 역사로까지 확대된 셈이었다. 한 사람은 죄가 있다고 하는데, 다른 사람은 자비를 구하고 있었다.

카롤린은 아무런 혜택도 받지 못한 채 체포된 지 6주하고도 2일이 지난 1960년 5월 20일에 구치소에서 풀려났다. 그녀는 곧바로 몽파르나스로 가서 당당하게 모습을 드러냈다. 저녁 식사를

하러 쿠폴로 간 그녀는 알베르토가 피에르 마티스와 함께 들어올 때까지 먹을 것을 주문하지 않고 있었다. 그녀를 보고 놀란 예술가는 갑자기 마티스에게 다음에 보자고 말했다. 조각가와 창녀가 서로에게 완전히 빠져드는 것을 본 화상은 화가 나면서도 걱정스러운 표정을 지으며 자리를 떠났다.

따라서 알베르토와 카롤린 사이의 친밀함은 명확한 출발점이 있는 사건이었다. 5월의 그날 밤 이전에 시작되었다고 할 수는 없다. 시야에서 사라짐으로써 카롤린은 예술가에게 그녀를 되돌려 놓는 능력을 증명할 기회를 주었다. 두 사람 모두에게 일생일대의 기회였다. 그녀를 망각에서 다시 불러 낼 수 있었다면 그녀와 함께 영원해질 수도 있을 것이다. 그리고 그녀의 입장에서도, 그가 자신을 지하 세계로부터 부활할 수 있도록 함으로써 자기가 정말로 그곳 사람이라는 것을 증명한 셈이었다. 따라서 두 사람은 서로에게 원했던 존재가 됨으로써 스스로를 넘어선 것이 분명했다. 카롤린이 알베르토의 주 모델이 된 것은 바로 이때였다.

55
위험한 여신

카롤린이 정상의 자리를 차지할 때까지 전혀 눈치채지 못한 아네트는 격분했다. 하지만 아네트뿐만 아니라 아무도 일이 이렇게 될 줄은 몰랐을 것이다. 매춘부들에 대한 알베르토의 열정과 순수하고 경외심을 불러일으키는 여신이라는 찬사는, 항상 어떤 식으로든 창작 행위에만 도움이 되는 일종의 광기로 보였고 실생활에 영향을 미치지는 않았다. 그러나 이번에는 상황이 달랐다. 창녀가 작업실에 앉아 있고, 알베르토는 그녀가 왕좌에라도 앉아 있는 듯 바라보고 있었다. 이는 웃기는 일을 넘어 황당한 일이었다. 열정에 관해서라면 아네트는 거리의 소녀에게 주도권을 양보할 의사가 없었다. 격렬한 싸움이 있었고 당연히 반격이 이어졌다.

야나이하라가 마침 그녀를 위로할 수 있게 된 것도 별 도움이

되지 않았다. 일본인 교수는 파리에서 친구들과 같이 여름을 보내기 위해 1960년에 파리로 돌아왔는데, 친구가 둘이 아니라 셋이라는 사실을 알고 그가 얼마나 놀랐을지 상상해 보라! 그런데 그는 놀라기는커녕 즐거워했고, 이로써 아네트의 기분은 두 배로 나빠졌다. 감정이 상하게 된 것은 침대에서가 아니라 작업실에서였다. 야나이하라는 카롤린을 포함해서 그곳의 모든 것과 모든 사람을 받아들이고 찬미했다. 오사카에서 온 그 철학자도 카롤린에게 사로잡혔다. 그가 매혹당한 것은 자코메티다운 새로운 모험에 대한 심오한 이해 때문이었다는 것은 누구나 알 수 있는 일이었다.

질투와 한탄, 분노에 빠진 아네트를 그들이 무시한 것은 아니다. 남자들은 그녀의 불평에 관심을 보였고 온종일 그녀와 함께 있어 주었다. 그녀는 그들의 관심이 언제 갑자기 식을지 몰라서 두렵기도 했다. 실제로 야나이하라는 더 이상 자코메티의 유일한 모델이 아니었기 때문에, 전보다 훨씬 더 자주 오랫동안 그녀와 단둘이 있었다. 카롤린이 포즈를 잡는 밤에는 아네트와 야나이하라는 얼마든지 원하는 대로 즐길 수 있었다. 그러나 알베르토가 다른 여자와 얼굴을 맞대고 있다는 사실을 아는 아네트는 전혀 즐겁지 않았다. 그리고 그녀는 야나이하라가 나중에 나이트클럽이나 바에서 그들과 함께 시간을 보낼 것이라고 의심하기도 했는데, 그런 의심은 사실로 드러났다.

그녀는 점점 더 날카로워졌다. 그것이 자신과 다른 사람들에게 좋을 리 없다는 것을 잘 알았지만 어쩔 수 없었다. 불평을 하면 안

되는 줄 알면서도 점점 더 불평이 늘어났다. 그녀는 담배를 더 많이 피우고, 술을 더 많이 마시고, 각성제도 더 많이 먹었다. 자기도 모르는 사이에 일이 그렇게 전개되고 있었는데, 되돌리기에는 너무 늦었다.

그해 여름 자코메티가 완성한 야나이하라의 주요한 초상은 조각이었다. 이것은 과거와의 단절, 즉 다가올 것에 대한 암시였다. 높이 쳐든 머리는 꽉 찬 3차원의 양감을 느끼게 했고, 그것에서 그 모델의 인성이 느껴진다. 눈이 본 것과 손이 만든 것 사이에는 차이가 없었다. 결과적으로는 인간의 머리 그 자체를 복제함으로써 그 예술가는 자신이 본 것과 똑같이 보이도록 작품을 만들어 온 45년간의 노력을 이룰 수 있었다. 그는 실제 결과물들을 정확히 판단하고 있었다. 그는 "내가 실제로 머리 그 자체를 만들 수 있다면 실재를 지배할 수 있다는 것을 의미하고, 그렇다면 절대적인 지식을 얻는 것이고, 그렇다면 생명이 멈출 것"이라고 말했다. 그는 바로 그것을 원했다. "참으로 묘하다. 내가 보는 것을 그대로 만들어 낼 수가 없다. 그렇게 하려면 그것 때문에 죽어야만 한다"고 그는 덧붙였다.

야나이하라는 여름이 끝날 때쯤 4년 전에 자신의 등장으로 바뀐 것처럼 근본적으로 바뀐 상황을 뒤로 하고 일본으로 떠났다. 물론 그런 변화가 그의 책임이라고 말하는 사람은 아무도 없었지만 특이한 상황이 주목을 끄는 것은 사실이었다. 자코메티가 그를 모델로 만든 수많은 초상 중에서, 회화든 조각이든 (여섯 점 내지 여덟 점의 주형을 떴다) 그와 비슷하게 표현된 것은 단 하나도 없

었다. 야나이하라가 받은 많은 드로잉 중에는 비슷한 것이 있을 지도 모른다. 그러나 그 예술가를 어렵게 만들고 창작관을 바꾸도록 만든 작품은 하나도 없었다. 이것은 그런 어려움의 일부가 모델의 인성에서, 그리고 예술가의 눈에서만이 아니라 생활 속에 비친 그의 모습에서 나왔기 때문일 수도 있다는 것을 암시한다. 야나이하라가 자신의 초상화를 흔쾌히 인정하리라는 것을 알베르토는 결코 의심할 수 없었다. 그 선물은 그들의 모험의 위대함을 나타내는 멋진 제스처일 뿐 아니라 축배처럼 보였다. 아네트도 똑같은 말을 했지만 남편은 그 말을 그저 퉁명스럽게 무시하고 말았다.

자코메티는 1960년에 체이스 맨해튼 광장에 놓을 생각으로 만들던 거대한 조각 작품을 완성했다. 원래 그는 대단히 큰 머리를 가진 실물보다 더 큰 여성과 실물 크기의 걸어가는 남자를 만들 계획이었다. 그는 여성상 네 점과 디에고를 닮은 것이 분명한 두상 하나 그리고 걸어가는 남자 둘도 만들었는데, 마지막 것이 가장 인상적이었다. 180센티미터 정도 크기의 걸어가는 두 남자는 진정으로 영웅적인 모습을 드러내고 있으며, 조각가가 표현한 남성적인 역동성의 절정을 보여 준다. 딱딱하고 위엄 있으며, 껑충하지만 소박해 보이기도 하는 걸음걸이로, 잠재적인 능력, 기본적인 활력, 남성적인 원기를 전달한다. 예전에 만든 걸어가는 남자상, 예컨대 〈도시 광장〉에 있는 것들은 모호한 측면이 있어서 제작 의도가 무엇인지 알 수 없었다. 그러나 이번 것은 달랐다. 어

디를 가는지, 무슨 목적으로 무엇을 위해 가는지 분명히 드러나 있다. 또한 중성적으로 표현되었고 별다른 특징이 없는데도 그것은 의심의 여지 없이 남성이었다. 그것도 대담하고 적극적인 모습을 드러낸 남성이었다. 그들의 확고한 시선에는 보는 것이 도달하는 것이라는 확신이 들어 있는 것처럼 보인다.

대단히 큰 머리를 만든 것은 엄청나게 큰 공간에서 거리를 두고 보아야 하기 때문인데, 그로 인해 더 작고 정교한 것들과 비교되었으므로 어려움을 겪었다. 이 두상이 디에고와 닮은 것은 의도적이라기보다는 습관의 산물이다. 작품 전체의 분위기는 다소 서두르고 있는 듯한 느낌을 준다. 이 작품의 특징은, 자코메티가 만들었다는 것과 그가 만든 두상 중에서 가장 크다는 것 정도다.

그런 점은 네 점의 여성상도 마찬가지다. 그 작품들 역시 자코메티가 만든 가장 큰 작품이자 완성도가 가장 낮은 작품이다. 평계를 대자면 작가 자신의 제작 의도가 아니라 한 번도 본 적이 없고 상상할 수도 없는 장소에 놓을 필요성 때문에 크기가 커졌다는 것이 문제였다. 그가 알았던 유일한 내용은 거대한 마천루 사이에 버티고 서 있으려면 작품도 커야 한다는 사실뿐이었고, 그래서 어쩔 수 없이 크게 만들었다. 이상적으로 말한다면, 큰 조각 작품을 위해서는 그 자체를 담을 수 있는 무한대의 공간이 필요하다. 그런데 자코메티의 작업실에서는 그런 느낌을 가질 수 없었고, 겨우 일하고 숨쉬기에 적당한 공간, 즉 겨우 살아갈 수 있는 정도의 공간만 주어졌다. 그래서 그 작품들을 만들 때 작가는 다른 작품을 만들 때 가졌던 공간과의 관계를 느낄 수 없었다. 바닥

에서 보면 원하는 작업을 할 수 있는 것처럼 보이지만, 막상 사다리를 타고 올라가 보면 어떻게 해야 할지 전혀 알 수 없는 상태가 되었다. 따라서 네 여성상은 대부분의 사람이 가장 작은 것이 가장 위대하다고 말하는 더 작은 자매 작품들처럼, 신비로운 후광으로 둘러싸이거나 거리를 두고 있지 않았다. 네 여성은 존재감이 지나치게 많이 표현되었다. 작가 자신도 물론 그것을 알고 있었으므로, 놓을 공간을 미리 보지 못하고 작업을 하는 것은 불가능한 일이라고 고백하기도 했다.

자코메티는 제한적인 시선으로 볼 수밖에 없는 그 청동 작품들을 체이스 맨해튼 위원회에 보내지 않기로 결정했다. 그것들을 뉴욕에 보낸다면 앞으로 단 한 점의 조각 작품도 만들지 않겠다고 선언할 정도였다. 시간이 지나면서 그는 조금은 진정되어 그 작품을 — 물론 칭찬하지도 않았지만 — 비하하지는 않게 되었다. 나중에는 그 작품들 중 한두 점을 중요한 전시회에 출품하기도 했는데, 작가에 비하면 열정이 덜한 일부 감상자는 좋은 평가를 하기도 했다.

체이스 맨해튼 광장과의 관계는 그것으로 끝이었다. 그러나 실외에 설치될 거대한 조각 작품에 대한 미련이 없지 않았고, 그런 바람은 몇 년 후 맨해튼보다 더 좋은 장소인 남프랑스의 생폴 드 방스의 빛이 좋은 언덕 위에서 이룰 수 있었다.

에메 매그는 지중해가 내려다보이는 부지에 미술관을 건립하겠다는 웅대한 계획을 꾸준히 추진하고 있었다. 건축가 요제프 루이스 세르트Josep Lluis Sert가 설계를 맡았고, 부지 정지 작업도 끝

났다. 화상의 화려한 결심에 대해 주변 사람들은 비슷한 태도를 보였다. 매그에게 고용된 사람들은 대부분 이 일을 높이 평가했고, 남편의 개인적인 흥미에 불편해하던 귀귀트조차 뜻을 함께했다. 그러나 클라외는 좀 더 냉정하게 상황을 파악했다. 왕자는 자신의 만신전의 설계도를 꼼꼼하게 따져 보았지만 신하는 그것이 허울만 번지르르한 사업이라고 판단했던 것이다. 오랫동안 매그를 찬미하는 임무를 맡아 온 클라외의 반대는 난처한 일이었다. 따라서 매그는 권좌에서 조금 멀어졌을 수도 있다. 그것은 두 사람 사이의 소원함을 증명하는 일일 것이다. 슬프지만 이런 일은 보통 왕자에 대한 신격화와 동시에 일어나고, 실제로도 그랬다.

늙고 추해진 알베르토는 스스로에게 물었다. 카롤린처럼 젊고 예쁜 아가씨가 어떻게 자기 같은 사람에게 관심을 가졌을까? 그는 그 점에 대해 생각해 보았다. 거울은 그가 더 이상 1927년에 플로라 메이오에게 사랑받던 빛나는 젊은 청년이 아니라는 것을 증명해 주었다. 그는 고난의 시기와 어려운 일을 꾀부리지 않고 참아 냈으나 겉모습을 꾸밀 줄은 몰랐다. 그러나 그는 일생 사람들을 매혹했는데, 자신을 매력적으로 만드는 방법을 알았기 때문이다. 그렇게 그는 결코 늙지 않았다. 젊음의 진정한 아름다움은 무한한 가능성에 대한 확신이었고, 알베르토는 마지막까지 그것을 놓지 않았기 때문이다.

카롤린은 자기만큼 알기 어렵고 잘 속으며 야망 있는 — 실제로 그녀는 그 이상이었다 — 알베르토에 대한 감정이 진실하지 않다

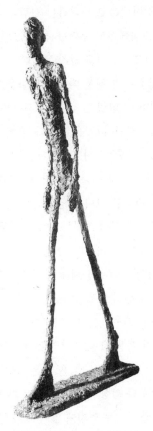

〈걸어가는 남자Walking Man I〉(1960)

고 의심해 본 적이 없었다. 그는 매우 노련해서 그녀가 자기를 진정으로 위하는 게 아니라고 생각하는 사람들을 구분할 수 있었다. 그러나 그가 그녀에게서 무엇을 찾고 있는지를 드러낼 필요는 없었다. 그녀는 그의 진가를 알지 못했다. 그녀 자신이 십자 퍼즐의 모체였기 때문에, 법칙을 따르고 현실을 만들어 내는 개인적인 우주를 이해할 수 없었을 것이고, 그런 우주에 나름대로 기여했다는 사실조차 알 수 없었을 것이다. 물론 그녀가 그런 것들을 알아야 할 필요는 없었으며, 그녀 자신의 개성만이 요구되었다. 그리고 다행히도 그것을 다른 사람에게 전하는 일은 불가능했다. 알베르토의 관심은 그녀를 당황하게 만들었고, 간혹 초조하게 만들기도 했다. 그래서 그녀는 이렇게 말했다. "당신은 나를 정말로 애타게 만들어요. 더 이상 어떻게 생각해야 할지 모르겠어요. 나는 언제나처럼 매우 불행해요. 당신은 너무 복잡하고 까다로워요. 원하는 게 뭔지 모르겠어요."

예술가는 당연히 그녀를 안심시키고자 까다롭게 굴지 않으려 노력하고 이해하기 쉬운 사람이 되려고 애썼다. 그가 얼마나 쉽게 설명했을지는 알 수 없다. 그들은 많은 이야기를 나누었다. 반쯤은 문맹인 매춘부와 최상의 교양을 갖춘 예술가는, 그녀가 밤마다 작업실의 값싼 등나무 의자에 앉아 그의 깐깐함에 진저리치면서 포즈를 잡는 동안 신뢰를 주고받았다. 그래서 그녀는 불평하거나 싫증 내지 않고 진정으로 즐겼다. 보는 대로 그릴 수 없다며 끙끙대고 헐떡거리는 그의 모습을 보고 "저것이 그의 즐거움"이라 생각하기도 했다.

그녀에게 돈을 주는 것도 그의 즐거움이었다. 그들은 그것으로 모든 것, 특히 서로에게 기쁨을 주고 있다는 확신을 얻을 수 있었다. 카롤린의 미제 승용차가 고장 나든 찌그러지든 도난당하든 어떤 이유에서건 바꿔야 했다. 그녀는 페라리를 원했지만 길고 오랜 이야기를 나눈 끝에 페라리가 아니라 뒷거리에서 아슬아슬하게 돌아다니기에 딱 알맞은 진홍색 컨버터블 로드스터를 그가 사 주었다. 그는 운전을 배우지는 않았지만 빨리 달리는 것을 좋아했는데, 이제 카롤린과 함께 바퀴 달린 고속 악마도 갖추게 되었다.

어느 날 두 남자가 이폴리트맹드롱 거리에 와서 알베르토에게 돈을 요구했다. 카롤린이 그의 작업실에서 많은 시간을 보내기 때문에 이에 걸맞은 비용을 내야 한다는 것이다. 예술가는 무슨 말인지 곧바로 알아들었다. 모델 사용료에 대해서라면 그가 더 잘 알고 있었다. 그는 그들과 함께 근처 카페로 자리를 옮겨서 차분하고 어렵지 않게 문제를 해결할 수 있었다. 카롤린은 몸이 자본이므로 그것으로 이익을 만들어 내야 한다. 꾀죄죄한 작업실에서 초라한 예술가와 함께하면서 보낸 몇 시간이라면 문제될 것이 없다. 그러나 자동차를 사 줄 수 있는 남자라면 얘기가 달랐으므로 시세대로 대금을 치러야 했다. 그렇지 않아도 소득이 줄어서 우울한 포주들이 불평하면서 본색을 드러내자 그 역시 지불할 능력과 의사가 있음을 밝혔다. 얼마나 주어야 하는지, 어떤 것이 타당한지 알지 못했지만 자기 마음속에서의 고귀한 위치뿐 아니라 그녀의 상업적 가치에 비한다면 비용 흥정은 대수롭지 않은 일이

었다. 잠시 후 금액이 결정되었고 세 사람은 기분 좋게 합의했다. 자코메티가 그렇게 합의한 것은 그녀의 시간적 가치가 자신과 똑같다고 진심으로 인정했기 때문이고, 가치를 인정했으면 대부분의 사람이 가장 중요하다고 평가하는 돈을 지불하는 것이 옳다고 여겨졌기 때문이다.

감옥에 있는 동안 카롤린은 예술적인 것을 해 보고 싶다는 묘한 갈망을 느끼고 피아노를 생각해 냈다. 석방되고 나서 그녀가 피아노를 가르쳐 줄 사람을 소개해 달라고 부탁하자 알베르토는 바로 이사벨이 버리고 간 라이보비츠를 생각해 냈다. 알베르토의 용서를 받았다고 생각한 그는 기뻐하면서 자신의 제자인 오스트레일리아 출신의 젊고 야심 있는 작곡가 로렌스 휘핀Lawrence Whiffin을 추천해 주었다.

카롤린은 휘핀에게 일주일에 두 번씩 레슨을 받았는데, 처음부터 전혀 가능성이 없는 학생이었다. 그녀는 음악에 관해 아는 것이 전혀 없었고, 쇼팽의 이름을 들어본 적도 없었으며, 재능이나 자제력도 전혀 없었다. 선생은 학생이 예민하기는 하지만 학습 의지나 배우려는 최소한의 열망도 없다고 생각했다. 그녀는 가끔 미리 연락도 하지 않고 레슨에 빠졌다. 휘핀은 변덕스럽고 믿을 수 없고 특별한 능력도 없는 학생을 가르쳐야 한다는 것이 화가 났지만, 돈이 필요했기에 어쩔 수 없이 참고 가르칠 수밖에 없었다. 그녀는 분명히 돈이 많았고, 레슨을 받든 그렇지 않든 꾸준히 수업료를 냈다. 그녀는 지갑에 든 거액의 돈을 자랑하면서 휘핀에게 돈을 빌려주겠다고 제의했고, 실제로 빌려준 적도 있다. 그

녀는 또한 알베르토 자코메티라는 유명한 예술가와의 우정에 대해 즐겁게 말하고, 어떤 때는 침묵을 지키거나 냉담해지기도 했다. 음악에 대한 헛된 욕구가 그녀에 관한 일 중에서 가장 이상한 것으로 보였다. 그녀 때문에 분통이 터지고 미칠 듯하면서도 휘핀은 점차 자기도 모르게 그녀에게 빠져들었다.

몇 달이 지난 후 그는 유부남이 구제 불능의 학생을 사랑하게 된 것을 곤혹스러워했다. 그녀에 대해 아는 것이 거의 없다고 생각한 그는 더 많은 정보를 얻고 싶어서 자코메티를 찾아갔다. 알베르토는 예의 바르게 그를 맞이해 호의적으로 얘기를 들어 주었다. 휘핀이 변변찮은 출신의 소녀에게 돈이 그렇게 많은 이유를 묻자 예술가는 "남자들이 준다"라고 말했고, 자기도 그중 한 명이며 다른 사람들 역시 그녀의 찬미자라고 말했다. 휘핀은 전혀 놀라지 않았는데, 아마도 조각가 못지않게 카롤린의 깨끗하고 순수한 후광에 마음을 빼앗겼기 때문일 것이다.

레슨을 받으러 온 어느 날 자리에 앉아 시름에 잠긴 듯한 표정으로 잠시 있던 카롤린은 갑자기 이렇게 말했다. "사랑받고 싶어요." 용기를 얻은 휘핀은 자기도 그렇다며 육체적으로 증명하자고 제안했다. 그녀는 그것이 아니라 다만 추상적인 이상을 말했을 뿐이라고 냉담하게 말했다. 카롤린은 그 불행한 젊은 남자에게 무뚝뚝하고 정중한 태도로 딱 한 번 자신과 사랑할 기회를 주었는데, 그의 시도는 결국 성공하지 못했고 그 후로는 호의를 베풀지 않았다.

카롤린의 연인이 될 수 없었던 휘핀은 점점 더 애가 탔고, 시간

이 갈수록 그의 열정의 천박함과 부조리는 상황을 더욱 악화시켰다. 가질 수 없었기에 그는 거의 제정신이 아니었다. 그러나 카롤린은 당당하고 태연하게 오가면서 절박한 열정의 표현을 경멸로 받아쳤다. 절망한 휘핀은 마침내 최후의 순간이 왔다고 생각하고 알약을 한 움큼 삼키고, 마지막을 기다리면서 아내에게 전화로 작별 인사를 했다. 그는 병원에서 깨어났다. 카롤린은 실패로 끝난 자살은 적절하지 못한 행위의 증거라며 병문안을 가지도 않았다. 그들의 관계는 그렇게 끝났다. 알베르토는 병문안을 한 번 갔었는데, 젊은 음악가에게 그의 네메시스Nemesis•를 만나게 해 준 것을 사과하는 셈 치고 동정의 말을 몇 마디 건넸다.

귀귀트는 보나르와 마티스에게 초상화를 그리게 했지만 자코메티를 위해서도 포즈를 잡고 싶었다. 기꺼이 수락한 알베르토는 1961년 봄에 세 점의 초상화를 그렸다. 전부 다 급하게 그린 티가 나기는 하지만 언제나처럼 모델의 생생한 유사성을 포착해 낸 것은 물론이다. 덕분에 손수레에서 채소를 판 적이 있지만 지금은 롤스로이스를 타고 다니는 날카로운 눈매의 빈틈없는 여성을 볼 수 있다. 그녀는 지난 12년간 그를 알아 온 만큼 그를 잘 안다고 생각했지만 어느 날 놀라운 일을 경험하게 된다. 포즈를 잡고 있을 때 갑자기 작업실 문이 열려 뒤를 돌아보니 문 앞에 카롤린이 서 있었다. 누군지는 알고 있었지만 귀귀트는 말할 기분이 아니

• 그리스 신화에 나오는 보복의 여신

어서 아무 말도 하지 않았다. 게다가 형식적인 눈인사만 한 카롤린은 더 이상 매그 부인을 마음에 두지 않고, 손에 팔레트와 붓을 들고 작업 의자에 앉아서 자신을 돌아다보고 있는 알베르토만 응시했다. 그녀는 작업실 안으로 들어오지 않은 채 알베르토를 응시하면서 문 앞에서 꼼짝도 하지 않고 서 있었다. 알베르토도 그녀를 응시했다. 그들 중 누구도 움직이거나 소리를 내지 않았다. 완전한 침묵 속에서 두 사람의 자아는 가장 본질적인 방식으로 섞이고 통합되기 시작했다. 그래서 다른 사람의 참여만이 아니라 존재조차도 배제하는 느낌이 들었다. 귀귀트는 마치 존재를 부인당하는 어떤 것에 끼어들고 있는 듯한 느낌이 들어서 불편해지기 시작했다. 이런 상태가 한 10분쯤 지속된 뒤 카롤린은 돌아서서 문을 닫고 그곳을 떠났다. 단 한마디의 말도 하지 않고 그녀의 뒷모습을 바라보던 알베르토는 돌아서서 작업을 다시 시작했다. 잠시 후에 예술가와 모델 사이에 대화가 이루어졌는데, 방금 벌어진 일에 대해서는 아무런 말도 하지 않았다. 그녀는 우연히도 인간이 할 수 있는 가장 원숙한 종류의 접촉의 증인이 되었다고 느꼈다.

자코메티에게 보는 것seeing과 존재하는 것being은 동일한 것이다. 그것은 마치 어린 시절부터 시각적인 것과 성적인 것이 동일하다고 느꼈던 것과 마찬가지였다. 그것은 그의 초기 작품, 특히 초현실주의 시기의 조각 작품에서 분명히 드러났다. 그러다가 그의 작품에서 그것이 점점 더 희미해지면서 작가 자신의 삶에 대해 더 많이 말하게 되었고, 그로 인해 더 표현적으로 바뀌었다. 본

다는 것 또는 주시한다는 것은 시각적인 것과 성적인 것의 통합적인 표현이었다. 알베르토를 잘 아는 사람들에게, 그가 다른 사람들의 신체적 친밀함을 통한 표현을 좋아했다는 것은 비밀이 아니다. 그것이 남자인지 여자인지는 그다지 중요하지 않았다. 그렇다고 자코메티를 관음증 환자라고 생각하는 것은 큰 오산이다. 우선 그는 보는 것을 좋아한다는 것을 감추지 않았고, 오히려 드러냈다. 물론 다른 사람들이 만족해하는 것을 관찰하면서 즐거움을 찾는 것은, 자기가 그렇게 하지 못한다는 것을 잘 알고 있다는 뜻이다. 하지만 그러한 의식은 성취라는 보다 숭고한 질서를 찬미하기 위해 필요한 제의가 될 수도 있다. 그로 인해 한 개인이 성행위의 궁극적인 목적이기도 한 이상적인 것과 연결되기 위해, 자기 자신과 자신의 도덕적 기능과 욕구를 넘어서기 때문이다.

알베르토와 카롤린 사이의 성적 관계는 처음부터 형식적이었다. 그녀는 언제나 기꺼이 원했는데, 이해할 수 없는 일이었다. 알베르토는 성행위에 대한 독특한 기운을 가지고 있었지만, 카롤린에게 너무나 순수해서 범할 수 없다고 반복해서 말했다. 그녀는 성처녀이고 여신이기에 찬미만 할 뿐 더럽혀져서는 안 된다는 것이다. 그러나 그들이 다른 사람과 함께 있을 때는 상황이 달랐다. 그들은 종종 쥘샤플랭 거리에 있는 빌라 카멜리아라는 눈에 잘 띄지 않는 호텔에 갔는데, 알베르토는 그곳에서 원하는 모든 것을 볼 수 있었다.

상상의 영역에서는 볼 수 있는 것과 만질 수 있는 것 사이의 경계가 없다. 보는 것은 이미 만지는 것이다. 그런데 두 가지 경험은

나름대로의 확인을 요청한다. 자코메티는 카롤린과 다른 남자들과의 관계를 알았다. 직접 본 것으로 많은 것을 알 수 있었고, 나머지는 그녀 자신이 묘사해 주었다. 그는 질투로부터 자유롭다고 말했으면서도 사실은 달랐다. 아네트와 관련된 질투로부터는 완전히 자유로웠지만 카롤린은 아니었다. 옛 친구들은 예술가가 카페 안에 있는 카롤린을 훔쳐보기 위해 몽파르나스의 가로수나 자동차 뒤에 숨어 있는 것을 보고 놀라곤 했다. 그녀의 모든 것을 자세히 알기 위해 셰자드리엥의 바텐더 아벨에게 물어보기도 했다. 상세히 알 수 없었던 그녀에 관한 일을 그는 가장 중요하게 생각하고 있었던 것이다.

그는 오직 자신만이 가질 수 있는 그녀의 한 부분을 원했다. 나머지 부분은 아마도 가장 폭넓은 상상력을 가진 사람에게 속할 것이다. 그는 그녀의 몸의 한 부분을 갖고 싶어 했다. 서로 동의해서 독점권을 가질 수 있고, 양도할 수 없는 소유권을 가지고 싶었던 것이다. 돈을 지불할 준비가 되어 있었고, 실제로 지불하겠다고 했다. 그가 갖고 싶었던 부분은 바로 그녀의 오른발의 일부로, 매우 특수한 부분이었다. 즉 아킬레스건이 움푹하게 들어간 뒤꿈치 바로 윗부분이었다. 이곳이 가장 약한 부분이라는 신화적인 가정이, 소유함으로써 불멸성을 주겠다는 생각을 가진 구매자의 욕구를 더욱 강하게 만들었을 수도 있다.

카롤린은 기꺼이 팔기로 했다. 그러나 두 사람 모두 그 물건의 가치를 제대로 평가할 수 없었다. 아마도 알베르토는 값으로 매길 수 없을 정도로 귀하다고 느꼈을 것이고, 카롤린이 그처럼 위

험한 신화를 아주 잘 보호해 왔다고 생각했을 것이다. 물론 그녀는 오로지 쓸 수 있는 재산에만 관심이 있었고, 그래서 두 명의 남자 포주보다 적정한 가격에 대한 흥정이 더 어려웠다. 예술가와 모델은 그것을 즐겼다. 그들이 마침내 합의한 금액은 50만 프랑, 당시 돈으로 1천 달러였는데, 상상력을 위해서는 너무 많지도 적지도 않은 금액이었다.

자코메티는 이렇게 말했다. "어느 날 어떤 젊은 소녀를 그리고 있는 동안 뭔가가 떠올랐다. 살아남을 수 있는 유일한 것이 시선이라는 깨달음을 얻었던 것이다. 머리에서 시선을 제외한 나머지 것은 해골에 불과하다. 결국 죽음과 개인을 구별해 주는 것은 시선이다. (⋯) 살아 있는 사람을 살아 있게 만드는 것은 의심의 여지 없이 그의 시선이다. 만일 시선, 즉 삶 자체가 핵심이라면, 핵심적인 것은 당연히 머리가 된다." 알베르토가 가장 높이 평가한 작품 중 하나가 그뤼네발트Matthias Grünewald의 〈이젠하임 제단화 Isenheim Altarpiece〉였다. 그 환상적인 그림에서 모든 것을 지배하는 것은 바로 예수의 시선이다. 그 시선의 불가사의한 생명력은 그의 부활뿐 아니라 영원에의 약속을 확인시켜 준다. 그뤼네발트는 그 약속이 어떻게 구체화되는지를 보았다. 자코메티도 바로 그렇게 되기를 열망했고, 그의 열망은 그런 가능성의 화신인 카롤린에게 집중되었다.

그러나 창조적인 행위에 집중할수록 점점 더 완성하기 어려워졌다. 물론 언제나 그런 어려움은 있었지만, 이제는 그것이 방해

가 되기보다는 도움이 되는 예술적 노력의 실체인 것처럼 보였다. 그리고 카롤린은 자신의 존재, 시선, 이야기, 자아를 그런 어려움에 제공한 것이다.

알베르토는 "늘 그랬지만, 작품을 끝내는 일이 점점 더 고통스러워진다"라고 말했다. "나이를 먹어갈수록, 내가 결국 혼자라는 사실이 점점 더 강하게 느껴지기 때문이다. 그리고 마침내는 완전히 혼자가 될 것이다. 결국 지금껏 해 온 것이 아무것도 아니고 (내가 만들고 싶었던 것에 비하면 아무것도 아닌 것으로 간주되고) 내가 지금껏 손댄 모든 것이 사라져 버리는 경험을 통해 지금까지의 모든 것이 실패했다는 것을 충분히 안다고 하더라도, 나는 내 일이 전보다 훨씬 더 즐겁다. 이유를 알겠는가? 나도 잘 모르겠지만 어떻게 해서 그렇게 되는지는 알 것 같다. 내가 만든 조각 작품을 앞에 놓고 보면 ─ 가장 완성도가 높은 것처럼 보이는 작품조차 ─ 파편에 불과하고 결국 실패작일 수밖에 없다. 그래, 실패작이란 말이다. 그러나 그 작품들에는 내가 언젠가는 만들고 싶은 것의 부분들이 존재한다. 한 작품에는 이것, 다른 작품에는 저것, 세 번째 것에는 앞의 둘에 없는 것이 있다는 말이다. 즉 내가 꿈꾸는 작품은 다양한 작품 속에서 고립되어 단편적으로 나타나는 모든 부분을 통합하는 일이다. 이로써 나는 노력하게 되고, 저항할 수 없는 열망을 가지게 되어, 결국에는 목표를 이룰 것으로 기대한다."

56
음향과 분노

1961년 5월, 고도를 기다리고 있는 두 사람의 수다스러운 인생 낙오자는 발이 아파서 불만스러운 얼굴을 다시 내밀었다. 그들은 여전히 어려운 상황이었지만 그들을 만든 사람은 세계적으로 유명해져 있었다. 그들이 끝없이 기다리는 장소는 이제 가설 무대가 아니라 국립 오데옹 극장의 무대였다. 작가인 베케트는 이 역설적인 작품 공연에 적합한 사람이라고 판단한 오랜 친구 알베르토 자코메티를 끌어들여야겠다고 생각했다. 베케트 못지않게 유명해진 자코메티는 기꺼이 부조리의 저울에 몸을 던졌다. 그는 명성은 "오해"라고 주장하면서 베케트가 했던 것처럼 그것을 받아들였다.

〈고도를 기다리며〉의 무대 장치는 삭막했다. 무대에는 단 한 그루의 나무밖에 없었다. 알베르토에게 이 나무를 만들어 달라고

부탁한 베케트는 부랑자들의 이상한 행위에 친구를 끌어들이고자 했다. 사실 알베르토는 베케트처럼, 그들과 비슷하게 오전 세시 무렵 황량한 거리를 배회하면서 우연히 고도를 만나지나 않을까 하고 기대했다. 작가는 이미 두 달 전에 조각가에게 부탁의 편지를 써서 "아마도 우리 모두에게 큰 기쁨을 줄 것"이라고 말하기도 했다. 그가 말한 "모두"란 자기 자신과 제작자, 연기자뿐 아니라 캐릭터들까지 의미하는 것으로 보인다. 그들에게 자코메티의 나무는 삶과 죽음을 상징했다. 인간이 목을 맬 수 있는 큰 가지는 재탄생을 상징하는 잎사귀들을 갖고 있었다.

베케트의 선택은 참으로 멋진 것이었고, 자코메티 역시 연극계에서 일한 경험은 없었는데도 흔쾌히 제안을 받아들였다. 그 작품은 작가와 조각가 사이의 우정에 적합한 봉헌식이었을 것이다.

알베르토는 디에고의 도움으로 회반죽을 사용해서 경이적인 곡선미를 나타내는 나무 모양의 창작물을 만들었고, 영원히 만족할 줄 모르는 그와 베케트는 계속해서 그것을 만지작거렸다. "어느 날 밤새도록 우리는 그 회반죽 나무를 크게 만들었다가 작게도 만들어 보았고, 가지를 더 가늘게 만들어 보기도 했다. 결코 제대로 된 것처럼 보이지 않아서 상대에게 '글쎄'라고 말하곤 했다"라고 알베르토는 말했다. 인간이 만든 것이라서 분명히 실제 나무처럼 보이지는 않을 것이다. 베케트와 알베르토는 그 사실을 알 필요가 있었다. 그들이 말한 "글쎄"는 모든 사람이 확신할 수 있는 유일한 사건을 기다리면서 세상 속에서 일어난 인간의 길고 괴로운 행로의 곤혹스러움을 표현한다. 어느 날 디에고는 트럭을

불러서 오데옹 극장으로 나무를 날랐다. 인간의 고립과 고독의 드라마 속에서 섬뜩한 존재로 서 있는 나무는 연극의 흥행에 도움이 되었다.

6월 2일에 갤러리 매그에서 열린 자코메티의 네 번째이자 마지막 전시회는 모든 면에서 대성공이었다. 언론의 반응은 풍부했고 이견 없이 호평 일색이었다. 전시회 포스터가 파리 전체의 기둥과 상점의 쇼윈도에 걸렸다. 갤러리는 프랑스뿐 아니라 외국에서 온 찬미자들로 가득 찼고, 매그와 클라외, 귀귀트는 매우 기뻐했다. 모든 작품이 첫날에 다 팔렸다. 다른 예술가들도 존경심과 시기심을 동시에 드러내면서 그가 위대한 예술가임을 인정했다. 이 모든 것의 주인공인 알베르토 역시 냉담할 수만은 없었다. 그는 처음으로 완성했다는 기분과 승리감을 느꼈다. 좌절을 잘 극복했기에 승리도 누릴 수 있었을 것이다. 알베르토는 명성 자체는 위험하지만 천재와 그의 작품을 위해서는 적절한 장치라는 것을 알았다. 명성이 높은 작품을 만드는 것은 그것이 알려진다는 것 외에는 그다지 좋을 것이 없고, 알려진다면 폭넓게 알려질수록 좋다. 그것의 존재가 합당하고 합목적적이라는 것이 알려짐으로써 명성이 높아지는 것이기 때문이다. 그리고 이런 점은 그런 작품을 만드는 예술가에 대해서도 마찬가지다.

그의 전시회에 온 사람들이 공통적으로 놀라는 한 가지는 그가 위대한 조각가인 동시에 화가이기도 하다는 사실이었는데, 이번에도 역시 그랬다. 그리고 이 해에 자코메티는 그의 지지자이자 그로 인해 많은 것을 얻고 있는 데이비드 톰프슨의 고향인 펜실

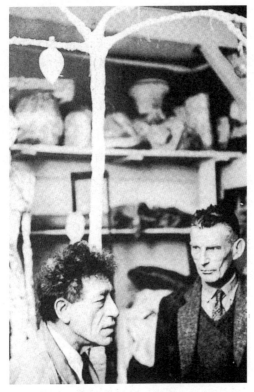

1961년 〈고도를 기다리며〉를 위해 만든 나무와 함께 있는
알베르토(왼쪽)와 베케트(오른쪽)

베이니아주 피츠버그에서 열린 국제 전시회에서 카네기 상을 받는 영예를 누린다. 그러나 카네기 상은 그의 조각에 대해서만 수여되었기 때문에 수집가들에 비하면 알베르토는 그다지 만족하지 않았다. 그는 미술을 처음 시작할 때부터 조각과 회화를 같이 했다. 전쟁 전에 유화로 걸작을 만들었고, 전후에도 종종 회화 작품을 만들었다. 야나이하라와의 만남이 결정적인 계기가 되어 생애 마지막 10년 동안에는 조각 못지않게 회화에 몰두한 결과 조각 작품 수준의 훌륭한 회화 작품이 나오게 되었다. 자신의 지각 경험을 마음대로 구분하는 보통 사람들은 그의 회화 작품의 중요성을 알지 못했지만 그는 자기가 하고 있던 것을 정확히 알았고, 그래서 대부분의 사람이 이해하지 못하는 것을 안타까워했다. 드가Edgar Degas, 마티스, 피카소는 회화가 우선이라고 분명히 한 상태에서도 의미 있는 조각 작품을 많이 만들어 냈다. 그러나 자코메티처럼 한 사람의 통합된 미학적 원천을 두 가지 매체로 동등하게 전달하기 위해 일관된 예술 작품을 만들려고 노력한 사람은 르네상스 당시에도 소수였고, 그 이후에는 거의 없었다. 이것이 바로 자코메티가 마지막 10년 동안 몰두했던 일이다.

매그의 전시회에서 발표한 46점의 작품 중 24점은 회화이고 나머지는 조각이었다. 조각에는 맨해튼 은행 광장을 위해 만든 네 개의 커다란 여성상 중 두 점과, 두 명의 걸어가는 남자와 기념비적인 두상이 포함되었다. 조금 작게 만든 서 있는 여성상 두 점을 제외한 나머지 조각은 청동이나 석고로 만든 다양한 크기의 반신상과 두상이며 ― 대부분의 두상은 디에고를 닮았다 ― 받침대가

있는 것도 있고 없는 것도 있었다. 그 작품들 중에서 자코메티가 이미 형성한 자기만의 스타일로 표현되지 않은 것은 하나도 없었다. 회화 작품도 마찬가지였다. 사과를 그린 세 점의 정물화와 한 점의 풍경화를 제외하면 나머지는 모두 초상화였다. 회화 작품 중 절반 이상이 그해에 시작해서 완성한 것인데 반해, 조각 작품 중에는 그해에 완성한 것이 8점밖에 되지 않았다. 이는 캔버스에 그린 작품이 그의 주된 관심의 대상이라는 것을 나타내며, 새로워진 표현력을 담고 있는 것이다. 그 증거가 갤러리 벽에 걸려 있었다. 야나이하라의 초상화 6점이 나란히 걸려 있었고, 그 옆에는 아네트의 초상화 1점, 매그 여사의 초상화 2점, 디에고의 초상화 2점, 아네트의 초상화 2점 더, 그리고 마지막에 '앉아 있는 여성'의 특별한 그림 6점이 있었다. 이것들이 바로 이 전시회의 핵심적인 작품이다. 이 작품들은 감정의 강렬한 분출과 상세한 조사에 새롭게 집중하고 있으며, 이전보다 더 높고 깊은 예술적 목적지를 향한 출발을 선언하고 있다. 그가 목적지를 바라보는 것은 전적으로 모델들의 시선을 통해서였지만 대부분의 사람은 그것을 보지 못했다. 얼핏 보기에 회화 작품들은 완성되지 않은 것 같았다. 야나이하라와 함께한 작품을 통해 자코메티는 매우 멀리 나아갈 수 있었고, 이제 그런 변화는 점점 더 깊어져 갔다.

아네트는 남편의 성공이 그다지 기쁘지 않았다. '앉아 있는 여성'의 중요성이 실제 생활에서의 중요성과 분명히 관련된다고 느꼈기 때문이다. 더더욱 좋지 않은 것은 '앉아 있는 여성'에 대해 모든 사람이 알고 있다는 것, 그리고 알베르토와 그 여성 사이의

관계 역시 매우 잘 알려져 있다는 사실이었다. 아네트는 흥분했고 분노한 나머지 눈물을 흘리기도 했다. 그녀는 부인의 자격으로 알베르토에게 헤어질 것을 요구했는데, 그녀가 옳았다. 결혼의 특권은 그녀에게 있었고, 12년 전에 그것을 약속하고 이해하고 동의한 바 있는 알베르토는 책임을 져야 했다. 그는 아네트가 한 요구의 윤리적 측면을 충분히 고려해서 가볍게 다루지 않았다. 그는 원한다면 카롤린을 만나지 않겠지만, 만약에 다시 만나게 된다면 아네트를 다시는 보지 않을 것이라고 말했다. 가혹했지만 이것 역시 알베르토의 권리였고, 그는 의심의 여지 없이 약속을 지킬 것이다. 애석하게도 결국 양보를 한 아네트는 크게 낙심했다.

애석한 것은 그녀가 기회를 잃었다는 사실이다. 아네트가 남편과 다른 여자와의 관계를 비난하자 남편은 그녀가 작품을 위해 꼭 필요하다고 대답했다. 공개적인 장소에서 소란스러운 상황이 전개되었다. 남편이 테이블을 무섭게 내려치면서, "내 예술을 위해 그런 거야, 내 예술을 위해서"라고 말하면, 아네트는 울부짖으며 다시 비난했다. 그는 아네트만이 아니라 다른 가족에게도 그녀와의 육체 관계는 대수롭지 않고 "작품을 위해 중요할 뿐"이라고 설명했다. 보다 더 큰 것을 얻기 위해 아네트와 신뢰를 유지하면서도, 카롤린에 관한 사사로운 진실에는 눈감은 그의 명석함이 무엇보다도 놀랍다. 그리고 그것은 아네트에게 대단한 기회의 척도이기도 했다. 그것은 그녀에게도, 진리에 기여하기 위해 신뢰를 유지하면서 눈감아 줄 만큼 명석해질 것을 요구했다.

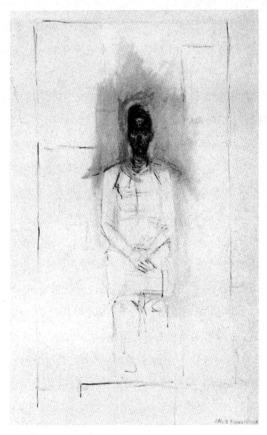

〈카롤린Caroline〉(1965)

공평하게 말하자면, 그 기회에서 동등할 수 있는 여성은 거의 없었을 것이다. 알베르토는 대단한 관념만큼이나 드문 대단한 정서를 지닌 사람이었으며, 생각하는 사람은 일상적인 경험 중 하나와 갈등에 빠지게 되어 있다. 그에게 관념과 정서는 하나이고, 그것은 자신을 정당화하는 행위에 대한 개인의 헌신을 신성하게 만든다. 알베르토가 아네트를 비난한 것은 그녀가 바로 이런 점을 이해하지 못했기 때문이다. 상식적인 도덕 관념을 가진 그녀가 비난받기보다는 동정을 받은 것은 물론이다. 알베르토도 그녀를 동정했는데, 그 때문에 오히려 상황이 악화되고 말았다.

아네트의 울화증은 점점 더 심해져서 남편은 그녀를 "음향과 분노The Sound and the Fury"라고 부르기 시작했다. 그는 이런 별명을 붙이면서도 얼마나 적절한 별명인지 몰랐을 수도 있다. 그것은 죽음의 전망에 대한 현자의 대답처럼 평범한 삶이 백치와 하찮은 존재의 중간에 있는 것과 같다. 아네트는 당연한 듯이 별명을 받아들였다. 휴식을 위해 시골에 머무는 동안 알베르토에게 편지를 쓸 때 그녀는 자기 자신을 "음과 분the s. and the f."이라고 적기도 했는데, 통제 불가능한 자신을 보호해 주기를 희망하면서 신중하고도 용의주도하게 덧붙인 것이다. 그러나 그녀를 구제할 방법이 없었기 때문에 가능한 일은 아니었다. 그녀의 육체적·정신적 불평은 점점 더 늘어가기만 했다. 그녀는 병적인 신경증, 소화불량, 가려움증, 뾰루지, 만성피로 등으로 아직 마흔도 되지 않았는데 늙었다는 생각에 사로잡혀 고통스러워했다.

알베르토는 걱정스러워하며 정신분석이 그녀에게 도움이 될

것이라고 생각했다. 지나친 자아 몰입의 이유를 알아내기 위해 아네트는 모든 말을 들어 주는 정신과 의사에게 갔다. 환자와 시어머니의 이름이 같다는 사실에 주목한 의사는, 환자의 처녀 시절 이름에서 약간의 이해하기 어려운 징조, 즉 그것이 팔만이 아니라 무기를 가리킨다는 것을 알아냈다. 그러나 이런 대화는 도움이 되지 못했다. 오히려 그로 인해 한바탕 소동이 일어나 상황이 더 악화했을 뿐이다. 그녀는 자신의 비난 목록에 카롤린뿐 아니라 알베르토의 삶의 방식, 즉 간소한 숙소를 개량하지 않는 것, 자기 자신을 돌보지 않는 것, 자신의 일을 방해하는 모든 것에 대한 그의 맹렬한 무시 등 그녀가 오랫동안 괴로워했던 것들을 포함했다. 그녀는 난폭해졌고 잔소리가 많아졌다. 스스로는 과도한 자존심이었다고 말했지만, 그것은 위대한 모험가들에게나 해당하는 것이다.

아네트는 품격 있는 곳에서 살고 싶다고 몇 년 동안이나 말해 왔다. 알베르토가 이폴리트맹드롱 거리를 결코 떠나지 않을 것임을 잘 알았기에 그녀는 자기가 있을 곳을 원했다. 카롤린이 밤에 오는 것도 보기 싫고, 훨씬 편안하고 안락한 곳에서 살고 싶었던 것이다. 지난 15년간 참아 왔지만 더 이상은 참을 수 없는 특별한 이유도 있었다. 그것은 밤에 침대 머리맡에 켜 있는 전등이었다.

대단한 직관력을 가진 부인은 알베르토의 침대를 떠날 수 있는 합리적인 이유가 되는 남편의 특이한 점을 하나 생각해 냈다. 그것은 그녀가 오래전에 장애인과 결혼할지도 모른다는 이유로 망설였던 것과 약간 비슷했다. 그녀는 자신의 반감을 이해하지 못

했던 것이 확실하다. 전등은 그녀가 태어나기 전부터 빛나고 있었는데, 그 이유를 알 것도 같았다. 그녀는 알베르토가 반 뫼르스와 함께 한 여행, 즉 산에서의 죽음에 관해 알고 있었다. 밤에 켜 놓는 전등은 그 여행의 한 가지 결과였고, 그로 인해 예술가가 그처럼 혹독한 내핍 생활을 하겠다고 결심했다는 것도 알고 있었다. 그녀는 더 이상 알려고 하지 않았지만 그 이상의 것이 있었다. 다행스럽게도 여자의 직관은 완전한 깨달음의 관대함을 제공했다.

알베르토는 밤에 대한 사랑과 어둠에 대한 두려움으로, 여명 직전의 고독한 몇 시간 동안 자신이 누군지를 확인함으로써 안심을 했다. 이는 어린 시절의 안전한 느낌으로의 복귀였다. 어둠에 대한 그의 공포는 매우 유아적인 것이었는데, 어둠 속에 갇혀 있을 때 아무것도 할 수 없었다는 것이 공포의 원인이었다. 어둠 속에 남겨진 어린이는 무서움 때문이라기보다는 볼 것이 없는 세계 속에서 자아를 상실했기 때문에 위로해 줄 사람을 갈망한다. 따라서 그때 빛을 가져다주는 사람이 세계 자체가 되는 것이다. 빛은 다음 세계로 가는 통로인 잠의 서곡인 어둠을 밝혀 주는 횃불인 동시에 하나의 존재이자 반응이다. 알베르토의 침대 머리맡의 전등은 중년 여행객의 사고사 이후 계속해서 켜져 있었다. 불을 켜 놓고 자는 것은 악몽에 대한 효과적인 대처법이다.

알베르토의 어머니는 살림하기에 적당한 곳을 원하는 며느리의 요구에 진심 어린 공감을 나타내면서 "그녀가 오래전부터 원했던 것"이라고 말하기도 했다. 그러자 아네트는 "처음부터 원했다"고 말했다. 여하튼 어머니가 상황 파악을 제대로 하지 못한

다는 것은 분명했다. 그녀는 알베르토가 새로운 숙소에서 며느리와 함께 살 것이라고 생각했다. 사실 그녀는 알베르토 옆에서 자는 사람이 아닌데도 불구하고 불을 켜 놓고 자는 것을 심하게 반대했다. 말로야에 있는 집에서 아들의 방과 어머니의 방은 바로 옆에 붙어 있었다. 그런데 방 사이의 벽에는 아들의 침대 옆에 있는 전등의 불빛이 어머니의 방에 비칠 정도로 커다란 틈이 있었다. 그녀는 잠을 잘 수 없어서가 아니라 전기 낭비에 대한 불만으로 잔소리를 했다. 혼자 있을 때는 절약을 위해 어둠 속에 앉아 있기도 하는 그녀는 아들의 행위가 낭비라는 생각이 들었다. 전등 빛과 함께 담배 연기가 들어오고 듣기 싫은 기침 소리도 들리기 때문에 그녀는 아들이 담배를 피우는 것에도 잔소리를 했다. 그러나 그녀의 반대는 대수롭지 않았다. 벽의 갈라진 틈은 또 한 가지 효과가 있었는데, 그곳을 통해 가끔 며느리가 아들을 사납게 몰아붙이는 소리가 들렸다. 당연히 그녀는 그 소리가 듣기 싫었다. 자기가 알베르토를 야단치는 것과 다른 사람이 아들을 비난하는 것은 별개의 문제였다. 자부심 있는 시어머니와 반항적인 며느리 사이에 냉기가 돌고 있었다.

아네타의 건강에 문제가 생기기 시작했다. 그녀의 소망은 브레가글리아에서 처음으로 백 살까지 사는 것이었지만 점차 사는 것이 피곤하다고 말했다. 그녀는 손자를 데리고 조반니의 묘비에 자기 이름을 어떻게 덧붙일 수 있는지 보려고 성 조르조의 공동묘지에 갔다. 지역 의사들이 그녀를 돌보고 있었는데, 한 사람은 그녀가 잘 아는 고향 출신의 남자였고, 다른 한 사람은 치아베나

에서 온 세라피노 코르베타Serafino Corbetta 박사였다. 코르베타 박사가 병약한 자코메티 부인에게 주목한 것은 유명한 장남 때문이었는데, 끈질기게 관심을 표현한 덕분에 어머니의 환심을 살 수 있었다. 그는 대개 선물을 들고 미리 알리지 않고 나타나, 어머니뿐 아니라 아들들에게도 원하든 원하지 않든 의학적인 조언을 했다. 그래서 아네타는 "아, 그 사람이 글쎄 디에고까지 신경 썼다니까!"라고 감탄했다. 우연히 알베르토가 집에 있을 때는 작업실에서 오랜 시간 즐겁게 대화를 나눈 덕분에, 코르베타 박사는 가끔 드로잉이나 다른 기념품을 가지고 병원으로 돌아갈 수 있었다. 몇 년 만에 코르베타는 상당한 수의 작품을 모았고 자코메티 가족과 친밀한 관계가 되었다. 하지만 예술가의 생사와 관계된 결정적인 사건이 없었다면, 그의 존재는 언급할 가치도 없었을 것이다.

1961년 8월 5일에 아네타 자코메티는 90번째 생일을 축하받았다. 모든 가족이 스탐파에 모여 그녀를 자랑스러워했다. 알베르토와 아네트, 디에고, 브루노와 오데트, 실비오와 약혼녀 프랑수아즈 등이 모두 참석했다. 아네타는 자기가 이룬 가족이 행복해하는 것을 보고 즐거워했다. 피츠 두안에서 열린 생일 파티에는 캐비아를 비롯한 각종 요리와 샴페인이 생모리츠의 플라자 호텔에서 공급되었다. 알베르토는 꽃다발을 안고 있는 어머니를 그렸다. 꽃들의 영원한 아름다움의 약속은 그날 받은 선물 중에서 가장 사랑스러웠다.

아네트는 파티가 끝난 뒤에 빨리 돌아가고 싶었다. 야나이하라

가 자코메티와의 우정을 위해 일본에서 와서 기다리고 있었다. 알베르토가 많은 시간을 집 밖에서 보냈기 때문에 그는 마지막 방문에서 비교적 포즈를 덜 잡았다. 야나이하라 이후 살아남은 주요한 초상화는 〈카롤린〉 스타일의 작품이었다. 모든 관심이 머리, 특히 시선, 눈에 집중되었고 인물의 나머지 부분은 대충 스케치된 채 캔버스의 대부분은 빈 공간으로 남았다. 만일 그것이 목적이었다면, 작별을 알리는 제스처로서 적합한 차분하고 고요한 이미지였다. 알베르토와 카롤린이 없는 상태였기에 아네트는 야나이하라를 독점하고 상당히 행복한 시간을 보냈다. 그리고 그녀는 자신을 위해 언제든지 편하게 쉴 수 있는 장소를 발견했다.

알베르토가 1960년 말에 그녀를 위해 사 준 레오폴로베르 거리 3번지에 있는 작은 아파트는 몽파르나스의 카페에서 3분 거리에 있었다. 같은 시기에 그는 디에고에게도 작업실 부근에 있는 작은 정원이 딸린 예쁜 집 한 채를 사 주었다. 그리고 얼마 후에는 카롤린에게 몽파르나스에 있는 아파트를 사도록 은밀히 돈을 주었는데, 그곳은 동생이나 아내의 숙소보다 더 크고 더 안락했다. 사랑하는 사람들을 위해 버젓한 숙소를 구입하고도 남을 만큼 충분한 돈이 있었는데도, 정작 그는 생애를 마칠 때까지 햇빛이 잘 들지도 않는 좁디좁은 작업실에서 살았다.

레오폴로베르 거리에 있는 아파트는 뜻하지 않은 행운이었다. 아네트는 드디어 독립해서 뭔가를 할 수 있었다. 창문이 두 개가 있는 거실, 작은 부엌, 욕실 및 침실로 이루어진 그곳은 전혀 부끄럽지 않은 곳이었다. 비록 4층이었지만 아네트는 그곳을 완전히

새롭게 리모델링하기로 했다. 의견과 충고를 요청받은 알베르토는 거의 참견하지 않았다. 그저 필요한 경비를 주었을 뿐이다. 비록 그에게는 1930년대에 가장 유명했던 실내 장식가인 친구이자 동료가 있었지만, 자신의 삶의 방식에 의하면 안락하고 좋은 환경을 만드는 것은 감히 생각해 보지도 않았으며, 그렇게 한다는 것은 불쾌한 일이었다.

리모델링은 시간이 오래 걸렸다. 아네트는 끊임없이 많은 요구를 하면서 언제나 그랬듯이 관심 있는 일에 관해서는 말이 많아졌다. 또한 개인적으로 사용할 곳이 아니라 친구들과 가족들을 초대할 숙소로 쓸 것이라며 들떠서 말했다. 이런 제안은 물론 마음에 들지는 않지만 유명한 남편의 보호 이외의 다른 것을 의도하거나 기대하지 않는다는 선언이기도 했다. 이처럼 위선적인 발언은 알베르토를 화나게 했다. 그는 그간의 경험을 통해 그것이 사실이 아니라는 것을 아주 잘 알고 있었고, 그런 사실을 낱낱이 밝혀 주는 기록도 있었다. 자코메티는 진지하지 않으며 습관적인 자아의 방종에 관해서는 냉혹하게 평가했다. 그는 레오폴로베르 거리에 거의 가지 않았고, 아네트는 거기서도 마음이 편하지 않았다.

가을이 되어 야나이하라는 몇 점의 드로잉과 석판화를 가지고 떠났다. 세 사람 모두 그날이 함께하는 마지막 날이라는 것을 막연하게나마 느끼고 있었다. 야나이하라로 인해 예술가와 부인의 삶에는 큰 변화가 있었다. 매우 큰 변화라서 그가 빠져나와야 할 정도였다. 일본인 교수에 대한 파리 남자의 모험이 대단하기는

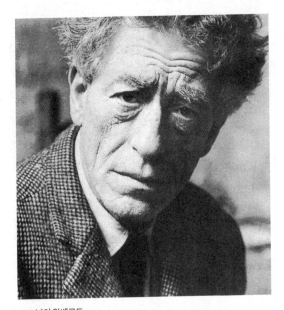

1961년의 알베르토

했지만, 그래도 그것은 단순한 모험에 불과했다.

10월의 어느 날 ― 아마도 10일이었을 것이다 ― 알베르토는 갑자기 자기가 예순 살이 되었다는 사실을 깨달았다. 충격을 받거나 놀라지는 않았지만, 무엇보다도 그런 발견 자체를 묘하게 느꼈다. 그는 나이가 들면서 남은 시간이 줄어든다는 생각을 한 번도 진지하게 해 본 적이 없었고, 오히려 반대로 마음대로 할 수 있는 시간이 매우 많다고 생각했다. 그는 자신의 과거 속에 빠져 있었는데, 그것이 곧 그의 현재였기 때문이다. 어머니, 형제, 어린 시절부터 뛰놀던 고향마을, 친구 그리고 그들과 맺은 관계는 현재까지 변함없이 지속되고 있었다. 그것이 사라진다 해도 현재가 사라지는 것뿐이다. 그래서 보들레르Charles Baudelaire는 이렇게 말하기도 했다. "천재란 자유의지로 되찾는 어린 시절이다." 그리고 그런 의지를 작동시키는 것 역시 어린 시절의 힘이다. 알베르토는 종종 "나는 내가 누군지, 아니 누구였는지 모른다"고 말했다. "점점 더 모르겠다. 나는 나 자신을 나로 확인하기도 하고 그렇지 않기도 하다. 모든 것이 완전히 모순이지만, 어쩌면 정확히 열두 살의 조그만 소년으로 그대로 남아 있는지도 모르겠다."

57
베네치아 비엔날레의 영광

카롤린 역시 실수를 잘하고 예측하기 어려운 인물이었다. 그녀는 1961년 가을에 결혼한 적이 있었다고 말함으로써 그런 사실을 입증하기도 했다. 물론 터무니없지만 재미있는 사건이었다. 알베르토는 믿고 싶지 않았다. 그러나 그녀는 자신의 모자람을 즐겁게 자랑하고, 문서상의 증거로 찬미자를 당황하게 만드는 못된 취미를 가졌다. 그는 크게 화를 냈다. 그녀와 부부라는 모험을 했던 남자는 매우 세속적이고 변변치 않은 지하 세계의 구성원이었다. 그가 교도소에 오래 들어가 있게 되자 카롤린은 그와 이혼했다. 그녀가 처음부터 왜 그와 결혼을 하는 수고를 했을까 하는 문제는 그녀를 둘러싼 미스터리의 또 다른 측면일 뿐이다.

알베르토는 그녀에게 그리자유La Grisaille•라는 별명을 붙였다. 실제로 회색조의 모노크롬 회화는 이제 작품의 특색이 되었고,

특히 그녀가 메인 모델이 되고 나서 그녀의 시선에 점점 더 집중하기 시작한 이후에 그렇게 되었다. 그래서 색이 사라졌다. 시선을 전하는 눈에 색이 없는 것은 아니지만, 전달된 시선에는 색이 없었다. 시선의 유사물을 만들어 내려고 시도함으로써 자코메티는 자주 상식은 말할 것도 없고 실재의 한계를 넘어서려는 것처럼 보였다.

그는 "사람들은 내가 회색으로만 그린다고 말한다"고 말했다. "동료들은 내게 '색깔이 있는 그림'을 그리라고 권한다. 그러나 회색은 색깔이 아닌가? 내가 모든 것을 회색으로 보고 있고 회색이 감동을 주는 유일한 색이며 전달하고 싶은 유일한 색인데, 왜 다른 색을 써야 하는가? 정말로 그렇다. 일부러 어느 특정한 한 색깔로만 그림을 그리려는 것이 아니기 때문이다. 작업을 시작할 때는 가끔 팔레트에 다른 사람들처럼 여러 색을 만들어 놓고 그리려고도 했다. 그러나 그리는 동안 색깔들을 차례차례 제외해야 했고, 결국에 가서는 단 한 가지 색만이 남게 되는데, 그것이 바로 회색! 회색! 회색이었다! 내 경험상으로는 그 색이 내가 느끼고 보고 표현하고 싶은 색이고, 삶 자체를 잘 나타내는 색이다. 다른 색을 쓴다면 완전히 파괴될 것이다."

그러나 그리자유 자신은 지나치게, 너무나 지나치게 화려했다. 그녀는 야수파적인 방종으로 자기 자신과 자신의 행실을 화려한 색채로 뒤덮었다. 그런 색깔이 그녀의 삶에 적합했는지는 모르겠

• 회색으로만 돋을새김처럼 그리는 장식화법

지만 효과에는 문제가 없었다. 그녀는 매우 생생해 보였고, 알베르토는 참으로 만족했다. 결혼 경력이나 허풍도 그녀의 생생함을 가릴 수는 없었다. 그녀의 이미지가 회색이라고 하더라도 그녀 자체가 반드시 회색이어야 할 필요는 없었다. 오히려 그럴수록 눈부시게 찬란해야 했다. 알베르토가 본 그녀의 존재 이유도 찬란함, 바로 그녀 자신이 원했던 눈부신 찬란함이었다. 자기를 희생해서 그렇게 될 수 있다면 그렇게 하지 않을 이유가 없다. 그녀의 습관은 찬사받는 것이고, 그것이 바로 그가 원하던 것이다.

심지어는 본질적으로 물질적인 차원에서가 아니라 예술적인 환희를 통해 그 자신도 모델을 찬미하게 되는 것이다. 그는 그녀에게 받은 편지가 받아 본 편지 중 가장 아름답다고 말했다. 자기가 쓴 것과 다른 모든 사람이 쓴 것은 그녀의 편지에 비하면 평범하고 공허할 뿐이며, 그래서 그녀가 가장 뛰어난 글솜씨를 가지고 있다고 말하기도 했다. 그가 처음부터 놀라움을 표현했지만 그녀의 편지는 상상을 초월하는 것이었다. 그것들은 그녀의 고매함을 관조할 때처럼 그를 작아지게, 매우 작아지게 만들었고, 그를 부드럽게 감싸 주었다. 그는 자신의 경외심을 말로 표현할 수 없었다. 그에게는 그녀가 존재한다는 것이 전부였다.

그는 자신과 그녀를 동일시했고, 생각이나 작업을 할 때 전적으로 그녀의 존재를 통해 자기 자신을 보았다. 고대 이집트 미술에서 의인화된 신들은 언제나 자신들이 만들어 낸 것, 즉 지상의 왕들과 매우 비슷하게 그려져야 했다. 그의 생각은 카롤린과 매우 비슷해서, 그녀에게 쓴 편지에서 그녀의 편지에 대한 최선의

응답은 그것을 한 자 한 자 그대로 베끼는 것이라고 말할 정도였다. 창작하는 사람과 그의 창작품 사이의 상호작용은 서로가 꼬리를 물고 있는 것처럼 보인다. 그녀는 무서울 정도로 영악했고 최선의 상태를 연출함으로써 좋은 상황을 만드는 방법을 감각적으로 아는 것처럼 보였다. 오랜 시간이 지나 모든 것이 다 끝난 뒤 그녀는 이렇게 말했다. "나는 그의 열광의 대상이었어요."

그녀는 두꺼비와 진주를 좋아했다. 그녀 자신이 알베르토에게 열광을 받았듯이 그녀가 열광하는 것 역시 상상의 산물이었고, 거기에 마법사적인 수법이 추가되었다. 그녀가 애지중지하던 애완 두꺼비는 모두 열세 마리이고, 메를랭Merlin이라는 개 한 마리와 고양이 한 마리, 언젠가 노르망디에 갔을 때 나무 위로 올라가 둥지를 흔들어 잡은 베코Becco라는 애완 까마귀가 있었다. 알베르토는 악취가 난다고 불평했지만 참아야 했다. 진주에 대한 열정도 참을 수밖에 없었는데, 그 열정은 다이아몬드로까지 발전했다. 그는 팔찌와 반지, 보석이 박힌 시계를 사 주었으며, 역시 가장 중요한 공물은 돈이었다. 알베르토는 친밀함을 위한 가장 일반적인 수단으로 기꺼이 돈을 주었다. 그러나 그런 거래의 가장 중요한 조건은 그것이 개인적으로 이루어져야 원하는 효과를 얻을 수 있다는 점이다. 타인의 면밀한 조사는 그것의 가치를 훼손할 수 있기 때문이다. 게다가 카롤린도 알베르토처럼 돈 자체에 대해서는 거의 신경을 쓰지 않았다. 룰렛 테이블에서 내기에 거는 것은 진짜 돈이 아니었기 때문이다. "감각이 있기 때문에 당신은 항상 이겨요"라고 그녀는 말했다. 무언가에 대한 감각도 다만

그녀의 신비로움의 또 다른 모호함에 불과했다. 그녀는 진주와 두꺼비와 돈을 사랑했고 사랑받기를 갈망했지만, 예술 작품에는 전혀 관심이 없었다. 이해할 수 없는 것은 예술이 그녀를 구속했을 때조차 빠져나올 수 있었다는 점이다. 아마도 그 안에 있었기 때문에 오히려 그것을 두려워하지 않았을 것이다.

디에고는 이 상황이 못마땅했다. 야나이하라가 나타났을 때도 상황이 좋지 않게 돌아간다고 느꼈는데, 이제는 카롤린까지 들락거리면서 훨씬 더 심각한 상태가 되었어도 아무것도 할 수 없이 다만 지켜봐야 했다. 아네트는 형의 인생에 다른 여자가 등장해서 그가 기뻐했을 것이라고 생각했지만, 꼭 그렇지는 않았다. 그는 아네트가 마음에 들지 않는다고 해서 다른 여자가 반드시 마음에 드는 것은 아니었고, 카롤린도 마음에 들지 않았다. 그는 일생을 살았던 몽파르나스 근처에서 흔하게 보이는 보통의 창녀나 천박한 사기꾼과 그녀가 다를 바가 없다고 보았다. 딱히 달리 생각할 합당한 이유도 없었다. 그래서 "그녀의 도도한 태도가 구역질 나!"라고 소리치기도 했다. 그는 그녀가 형의 작업실에 있으면 결코 나타나지 않았으며, 행복한 척할 수도 없었다. 동생의 얼굴을 평생 연구해 온 알베르토가 그 표정이 무슨 뜻인지 모를 리 없었다. 디에고는 형에게 조심하라고 일렀지만 이 예술가는 들은 것이 아니라 본 것만 조심했고 모델에 도취하는 것에만 집중했다. 그녀가 치명적인 여인femme fatale이라면 훨씬 더 좋을 것이었다. 그들 모두 그렇지 않았겠는가?

네 주인공의 삶이 풀 수 없게 뒤얽힌 혼란스러운 상황 속에서, 그들은 으르렁거리며 모두 다른 사람에게 책임을 묻고 있었다. 카롤린은 연인의 부인과 동생이 자기를 경멸하고 있는 것을 알고, 이처럼 적절치 못한 대우에 대한 나름의 대응책으로 그녀 역시 그들을 경멸하여 받은 대로 돌려주었다. 아네트는 그녀를 증오했고, 남편이 그녀에게 몰두하고 있는 것에 몹시 분개했으며, 시동생이 자신을 존중하지 않는 것에도 노여워했다. 디에고는 모든 것을 인정하지 않았지만 좋든 싫든 표현하지 않으려고 노력했으며, 상황이 점점 더 나빠지고 있다고 생각했다. 형의 행동을 도저히 이해할 수 없었지만 예술적 필요에 의한 것으로 생각해서 형에게는 아무 말도 하지 않았다. 두 여자와 관련되는 것을 피할 수 없었지만 두 여자는 디에고처럼 알베르토와 선천적인 관계는 아니었다. 그는 처음부터 형의 예술의 일부였고, 없어서는 안 될 존재였다. 지금이 혼란스런 상태이기 때문에 오히려 형제 간의 존경과 배려는 더 커지고 강해질 필요가 있었고, 그래서 그는 그렇게 하기로 했다. 형과 자신이 잘되기 위해서는 그렇게 하는 것 외에는 선택의 여지가 없었다.

가장 수동적인 역할이 부여된 디에고의 스트레스가 가장 컸을 것이다. 그는 과거로 무장된 거대하고 줄기찬 욕구에서 힘을 얻어, 기껏해야 언제나 해 왔던 일을 할 뿐이었다. 마치 중세에 대성당을 지은 이름 모를 사람들에게 영감을 준 것들처럼, 그는 자신과 형 그리고 형의 작품과의 관계를 그렇게 생각했다. 그에게는 충분히 그럴 권리와 이유가 있었다. 의심 많던 그의 젊은 시절이

었다면 자리를 절대 내어 주지 않았을 사람이 신성한 장소를 모독하는 것을 보는 실망감은 어떤 것이었을까? 세상은 잘못되었다. 슬픔에 잠긴 그는 평상시와는 다른 그답지 않은 행동으로 술을 마시기 시작했고, 밤에 집으로 돌아오는 데 어려움을 겪은 적도 있었다. 그러나 형의 작업에 필요하거나 형과 관련된 일을 하기 위해서 아침에 제대로 일어나지 못한 적은 한 번도 없었다.

1961년 10월, 60세 생일이 열흘쯤 지난 뒤 알베르토는 베네치아 비엔날레의 공식 초청을 받고 베네치아로 출발했다. 그러나 모국인 스위스로부터 받은 비슷한 초청은 작품을 준비할 시간이 충분치 않다는 핑계로 거절했다. 약간은 모호한 분노가 여전히 그의 마음을 괴롭히고 있었다. 그래서 어머니에게 그것이 스위스가 한 예술가에게 제공할 수 있는 최선의 것이었다면 아마도 감히 거절할 수 없었을 것이라고 말하기도 했다. 사실 스위스는 훨씬 더 잘해 줄 수 있었고, 그해가 끝나기 전에 그럴 계획이 있기도 했다. 스위스는 그렇게 함으로써 알베르토 자코메티가 당대 스위스의 가장 위대한 예술가라는 영원한 보증을 제공할 셈이었다. 따라서 그는 베네치아의 전시회를 준비하면서 동시에 취리히의 중요한 회고전도 준비하고 있었다. 잘 진행되고 있는 듯했지만, 사실 그는 베네치아 비엔날레에는 그냥 국제적인 관계자의 한 사람으로 참여하고 싶었을 뿐이다. 그러나 작품을 전시할 넓은 공간을 배정받았다는 것은 조각가나 화가에게 가장 영예로운 상을 수상할 주요 후보자로 간주되고 있다는 뜻이었다. 다음 해 여름

전시회가 이루어질 전시실을 세밀히 검토한 뒤 자코메티는 파리로 돌아왔다.

한 위대한 예술가의 능력을 충분히 보여 줄 목적으로 계획된 두 개의 전시회를 준비하는 데 반 년은 그다지 긴 시간이 아니었다. 얼마나 많은 대작이 나올지는 알 수 없었지만 60세의 예술가는 생존 여부가 달린 테스트를 매그, 클라외, 피에르 마티스의 도움을 받아서 준비했다. 베네치아에서 전시된 작품은 양적으로도 인상적이었다. 무려 42점의 조각과 40점의 회화, 12점의 드로잉이 출품되었으며, 대부분은 최근에 만든 것이었다.

공간이 아무리 넓다고 해도 배정받은 전시실에 그처럼 많은 작품을 설치하는 까다롭고 어려운 일은 늘 그렇듯이 디에고가 맡았다. 형제는 비엔날레 개막일 훨씬 전인 6월 초에 베네치아로 갔다. 언제나 적절한 비례와 장소에 매우 까다로웠던 알베르토는 나이를 먹을수록 점점 더 심해졌다. 디에고는 작품들이 환경에 적합하도록 조정했다. 북쪽 지역인 파리의 빛 속에서 보던 작품의 모습은, 남쪽 지역의 어슴푸레한 빛에서는 다르게 보였다. 알베르토는 작품들이 너무 어둡게 보인다는 생각이 들었고, 그래서 디에고는 분위기를 바꾸었다. 작품 중 많은 것이 자기 소유가 아닌데도 예술가는 페인트와 붓을 가지고 다른 작품들을 수정했다. 패트리샤를 비롯한 유명한 인사들과 함께 도착한 피에르 마티스는 자신의 물건이 바뀐 것을 보고 좋은 표정은 아니었으나 예술가는 달갑지 않은 의견을 일축하고 말았다. 그는 해리스 바나 그로토에 늦은 밤까지 앉아 있다가, 매일 아침 지친 채로 전시실로

와 어제 내린 결정을 바꾸어 버리곤 했다. 디에고에게는 말할 것도 없고 그에게 다행스러웠던 것은, 비엔날레 측의 일꾼들이 그를 일꾼 중 한 명인 줄 알고 요구를 기꺼이 들어 주었고, 매일 주춧대를 군말 없이 다시 만들어 주었다는 점이다. 형이 거의 신경질을 부리지 않고 긴장하지도 않자, 디에고는 알 수 없는 일이라며 이상하게 생각했다.

이미 국제적 유명인사인 자코메티에게는 골칫거리들이 따라다녔다. 이탈리아 전역에 사진기자들이 퍼져 있었다. 그는 그들에게 지나치게 신경을 많이 썼으며, 특히 신경이 거슬린 것은 수상 여부에 대한 질문이었다. 그들 사이에서는 그가 조각 부문에서 수상할 것이 거의 확실하다고 알려져 있었지만 그는 별로 마음에 들지 않았다. 그는 상을 받는다면 그 상이 조각과 회화에 관한 것이어야 하며, 그것 외에는 받아들일 수 없다는 주장을 굽히지 않았다. 그는 명성 따위의 비즈니스에 굴복한 적이 없었는데, 이번에는 마음이 급해져 정반대의 입장을 취했다. 상을 준다면 자기 작품 전체에 대한 것이어야 한다는 주장은 그의 삶 자체의 논리였다. 그 자신 전체가 아니라면 그는 아무것도 아니다. 따라서 그는 조각가이자 화가였다. 그는 비엔날레의 심사위원들에게 그 점을 주지시키고, 끝까지 생각을 바꾸지 않겠다고 맹세하면서 해리스 바의 테이블을 두들겨 댔다.

피에르 마티스, 패트리샤, 클라외 등이 적당히 하라고 설득했지만 알베르토에게는 불가능한 요구였다. 마치 대중적인 실패가 두려운 예술가가 더 이상 자기 작품을 옹호할 수 없을 때 그 곁을 떠

나지 않는 것과 비슷했다. 그리고 그는 예술가의 자부심을 문제 삼을 만큼 충분히 겸손했다.

디에고는 함께 일을 했기 때문에 어쩔 수 없이 형의 그런 주장을 충분히 들어 왔다. 그런데 알베르토는 비엔날레 개막 이틀 전에 베네치아를 떠나 스탐파로 향했다. 어머니의 건강 문제로 더 이상 말로야의 여름 집에는 갈 수 없었다. 아네타는 반세기 이상 살면서 세 아들을 키웠고, 이제는 평생의 헌신을 가끔 그들이 표현하는 존경으로 확인하는 가장 큰 행복을 느끼는 곳인 스탐파의 집에서만 1년 내내 지냈다.

자코메티의 예술적 승리가 40년 동안 자신의 개인적인 신화와 분명하게 관련시킨 도시인 베네치아에서 신성화될 준비를 하고 있는 동안, 모호한 곳에서 온 그의 친구는 이동 중이었다. 카롤린도 이탈리아에 있었던 것이다. 알베르토와 그녀는 만나지는 못했지만 그들은 함께 있다고 생각했다. 찬미자가 사 준 진홍색 자동차를 타고 홀로 여행하던 그녀는 시칠리아로 갔다. 무슨 일로 한여름의 지독한 더위 속에서 그 무법적인 섬에 갔는지는 모르는 것이 낫다. 그녀의 여행은 부분적으로는 예정된 것이었다. 알베르토는 그녀에게 파에스툼과 폼페이에 가 보라고 권했다. 그 자신은 1941년 4월 이후에는 가 본 적이 없고 그럴 마음도 없었지만 그녀에게는 가 봐야 한다고 주장했다. 물론 그녀가 그 지역의 신비로움에 빠질 것이라고는 생각하지 않았고, 완전히 자기중심적인 그녀 자신의 신비로움이 변할 리도 없었다. 그녀는 그곳에서 본 예술 작품에 감동하지도 않았다. 디오니소스 숭배와 관련

된 프레스코, 아폴로, 바쿠스, 목양신의 조상을 보았지만 별 감흥을 느끼지 못했다. 그녀의 눈을 사로잡은 유일한 것은 바로 베티의 집 현관에 있는, 신비한 힘을 가졌다는 평판이 자자한 거대한 남근을 가진 프리아포스Priapus•를 그린 그림이었다. 폼페이에서는 그 정도였다. 파에스툼에서는 한 번도 들어 본 적이 없는 신들에게 바쳐진, 2천 년간 자리를 지키고 서 있는 도리스양식 사원들을 보았지만, 아무것도 이해할 수 없었고 아무것도 상상할 수 없었다. 그녀가 얼마나 단순하게 생각하고 방문했는지 충분히 이해가 되었다. 그녀는 엽서를 사서 다음과 같이 짤막하게 흘려 썼다. "보다시피 당신의 충고대로 했어요. 여기가 바로 낡은 폐물들을 잔뜩 모아 놓은 곳이에요!?!"

자코메티에게 탁월함과 깊이를 열어 주었던 베네치아는 이제 시기적절하게 그를 명예롭게 만들어 주었다. 예술가의 상상력에 크게 기여한 이 도시에 그는 마지막으로 방문했다. 주 전시관에서 열린 자코메티 작품전은 훌륭했다. 방문객들은 뉴욕을 위해 만든 두 개의 커다란 여인들이 맞았다. 그다음에 두 개의 커다란 걸어가는 남자, 기념비적인 두상, 〈다리〉, 디에고의 반신상들, 아네트, 야나이하라, 카롤린을 그린 그림들이 있었다. 이 모든 것이 자코메티의 세계에 대한 종합적인 탐험이었다. 그는 조각 부문에서 수상하자 여러 차례 고함을 치고 항의를 했지만 상을 거절하지는 않았다. 회화에 대한 상은 틀에 박힌 추상주의자 알프레드

• 그리스 신화에 나오는 남성 생식력의 신

마네시에Alfred Manessier에게 돌아갔다. 자코메티는 후대에 상에 대한 관심이 얼마나 적어질지 잘 알고 있었다. 따라서 당시의 그는 자기가 시도했던 일의 넓이를 이해해 주기를 원한 것이었다. 물론 그도 완전히 알아 달라는 것이 아니었다. 시간이 많이 필요하다는 것을 알고 있었고 기다려 줄 용의도 있었다. 시상식이 끝난후에 알베르토는 명예로운 문서를 의자 위에 남겨 둔 채 가족과 친구들과 함께 자리를 떠났다. 그리고 나중에 "20년 전에는 정말로 의미 있는 일이었을 테지만 이제는 한갓 오락일 뿐이다"라고 말하기도 했다.

그해 말에는 취리히의 쿤스트 하우스에서 대규모의 회고전을 가지는 더 큰 명예가 그에게 주어졌다. 자코메티가 스위스가 예술가에게 제공할 수 있는 최상의 것을 원했다면, 이것이 바로 그것이었다. 이번에는 조각 106점, 회화 85점, 드로잉 103점 등 모든 시기를 망라한 249점의 작품이 전시되었다. 파손의 우려로 옮겨다 놓지 못한 초현실주의 시기의 나무 조각 몇 점을 제외한 중요한 모든 작품이 전시되었다. 베네치아보다 취리히에서의 전시회가 작가의 전 시기를 보여주는 훨씬 더 의미 있는 행사였다. 40년전에 만든 작품들의 자극적인 시각에서 최근에 완성한 것을 비교해 볼 기회를 제공했기 때문이다. 알베르토는 조국의 인정을 받았을 뿐 아니라 자신에게 실질적 관심을 가져 준 이번 전시회를 매우 고맙게 생각했다. 자국인으로서의 중요성과 그 예술가에 대한 관심은, 다른 곳에서는 결코 비교할 수 없는 정도의 성취감으로 융합되었다. 작품을 만들기 위해 조국을 떠났지만 그의 일생

의 업적을 포괄하는 작품을 볼 수 있었던 곳은 바로 조국의 가장 중요한 도시였다. 이처럼 포괄적인 전시는 매우 훌륭했고, 그 역시 그 점에 동의했다. 전시가 훌륭한 박물관의 실내에서 이루어진 것은 처음이었는데, 거기서 그는 역사적인 걸작들에 대한 도전적인 시각을 가지고 만든 자신의 작품들을 볼 수 있었다.

그가 주로 본 것, 오랜 시간 동안 우울한 통찰력으로 본 것은 자신의 고독함이었다. 선조들의 유산이 가치가 없어서가 아니라 자기 자리를 만들려고 시도하면서, 그는 선조들과 함께 있거나 선조들이 그와 함께 있었다. 그래서 그는 더 잘 보기 위해, 더 효율적으로 보기 위해, 그들과 함께 자기가 어디쯤 있는지를 더 잘 보기 위해, 일생 선조들의 작품을 주의 깊게 베꼈던 것이다. 그러나 그가 지금 서 있는 곳에서는, 슬프게도 함께 할 사람이 아무도 없었다. 자코메티는 자신의 자리가 세잔에서 렘브란트, 벨라스케스, 틴토레토, 미켈란젤로, 조토, 치마부에Cimabue, 비잔틴 양식, 고대 그리스, 더 나아가 고대 이집트까지 뻗은 전통의 한쪽 끝이라고 믿었다. 마지막 영웅적인 예술가를 세잔으로 보는 전통의 맥락에서 보면, 1962년에는 자코메티와 같은 수준이거나 그의 족적을 따르려고 시도할 만한 사람은 전혀 없었다.

그래서 그는 "아무도 나처럼 작품을 만들려고 하지 않는다. 하지만 모든 사람이 나처럼 작업을 해야 한다고 생각한다. 다시 말해서 사물의 진정한 모습을 보려고 노력해야 한다"라고 말했다. 또한 계속해서 이렇게 말하기도 했다. "요즘 미술가들은 자연을 충실히 베끼려 하지 않고, 주관적인 감정을 표현하려고만 한다.

독창성만 찾기 때문에 그것을 얻지 못하고, 새로운 것을 찾기 때문에 옛것을 반복한다. 무엇보다도 추상 미술이 그랬다. 그러나 세잔은 그렇게 하지 않았다. 독창적으로 되려고 애쓰지 않았는데도 세잔만큼 독창적인 화가는 없다."

세잔의 독창성은 그가 자주 그렸던 언덕들처럼 오래된 제재가 아니라 그의 성격에 있었고, 단순한 수단에 불과한 스타일이 아니라 그의 정신에 있었다. 자코메티의 독창성도 그와 같았고, 같은 친구들과 교제했다. 그는 전통적인 이념이 영웅주의에 대한 인간의 갈망을 자극하거나 키워 내는 데 실패한 전형적인 시기인 현대로 세잔이라는 영웅적인 삶을 이끌었다. 그러나 그가 그것에 관해 지나치게 칭찬하지 않았던 것은, 세잔이라는 신의 인간적인 결점이 그의 최상급의 창작품과 무관하다고 보는 실수를 하지 않았기 때문이다.

자코메티는 세잔처럼, 자기 시대의 모든 창조적인 경향과 예술적인 혁신을 연구해서 마음에 드는 것은 받아들인 다음에 자신만의 길을 갔다. 그러나 세잔은 매우 외롭다고 느끼기는 했지만 미술의 미래를 예견했고, 자코메티는 그렇지 못했다. 자신의 상황에 비관적이었지만 참아 낼 수는 있었다. 그와 같은 시대를 산 사람들이 그에 필적하는 힘을 가졌는지는 또 다른 문제였다. 그는 대부분의 현대 조각 작품보다는 장난감 가게의 납 병정을 보는 것이 더 만족스럽다고 말하기도 했다. 그는 자기 시대의 예술가들의 노력도 자신에게 적용한 것과 같은 엄격한 기준으로 판단했고, 그처럼 냉혹한 판단 결과 대부분은 역량이 부족한 것으로 평가했

다. 예컨대 추상 미술에 대해서는 다음과 같이 말하기도 했다.

"그것은 자기 완결적인 대상, 즉 그 자체를 넘어선 무엇인가에 대한 언급 없이 기계처럼 자기 완결적이고 완성된 대상을 추구하고 창조하려 한다. 이제 문제는 이 새로운 종류의 창조를 어떻게 규정할 것인가 하는 점이다. 사람들은 추상 조각과 추상 회화가 어떻게 될까를 궁금해한다. 시간이 지나면서 브랑쿠시의 조상이 얇게 깎았거나 부서진 것처럼 보이고, 몬드리안Piet Mondrian의 회화가 찢어지거나 어둡게 변한 것처럼 보이는 이유는 무엇인가? 사람들은 자신들이 칼데아•의 조각 작품과 같은 세계에, 즉 렘브란트와 로댕과 같은 세계에 속하는지, 혹은 기계의 세계와 가까운 별도의 세계를 형성하는지를 궁금해한다. 나는 더 나아가 그것들이 얼마나 조각이나 회화로 여전히 규정될 수 있는지를 묻는다. 그것들은 의미를 얼마나 많이 상실했는가?" 프로메테우스가 바위에 대해 그랬듯이 그는 그 의미에 집착하면서 붙들고 늘어졌다. 그리고 한참을 생각한 끝에 그는 이렇게 말했다. "우리가 알고 있는 것으로서의 회화? 우리 문명에서는 미래가 없다고 생각한다. 조각도 마찬가지다. 우리가 '별 볼일 없는 회화bad painting'라고 부르는 것, 그것에는 미래가 있다. (…) 아름다운 풍경화나 누드화 또는 벽에 걸린 꽃다발을 가지고 싶어 하는 사람들은 언제나 있을 것이기 때문이다. (…) 그러나 우리가 '위대한 회화great painting'라고 부르는 것은 끝났다."

• 바빌로니아 남부 지방의 고대 왕국

58
죽음의 문턱에서

펜실베이니아주 피츠버그 출신의 거만한 백만장자로 세계에서
가장 큰 자코메티 컬렉션을 가지고 있는 데이비드 톰프슨은 약간
은 이상한 사람이었다. 톰프슨의 아들은 당시 대부분의 미국 청
년처럼 병역 의무를 치렀다. 군대 동료 두 사람과 친해진 그는 삼
총사를 위해 자동차가 한 대 있으면 좋겠다는 생각을 하고 번지
르르한 중고차를 발견했다. 그는 자기 몫의 구입 자금에서 1백 달
러가 부족하자 피츠버그에 전화해서 돈을 빌려 달라고 요청했지
만 아버지는 허락하지 않았다. 어른의 거절에도 좌절하지 않은
세 청년은 값이 싼 차를 구입할 수밖에 없었다. 차는 좋아 보였지
만 브레이크에 문제가 있었고, 결국 급경사의 언덕을 내려오다
트럭을 들이받아 모두 즉사하고 말았다.

톰프슨은 아들의 죽음으로 망연자실해서 장례식에도 참석하

지 않았다. 엄청난 양의 수집품을 자랑하려고 미술관을 만들어야 겠다고 떨던 허풍이 더 이상 즐겁지 않았다. 약간은 망설였지만 그는 수집품을 모두 팔기로 했다. 그러나 그의 원래 성격은 전혀 변하지 않았다. 그는 돈뿐 아니라 위신과 방종 면에서도 수집품 을 최대한 활용하고 싶어 했다. 그는 욕심을 내는 사람들 앞에서 자신의 보물들을 자랑한 뒤 거래가 이루어질 만하면 마음을 바꿨 다. 이것이 바로 문제가 된 거래 방식이었다. 그는 오래전부터 자 코메티에게 관심이 있었던 바젤에서 온 화상 에른스트 바이엘러 에게 파울 클레 컬렉션을 팔았다. 이 뉴스는 즉시 미술계에 퍼졌 다. 얼마 후 톰프슨이 이폴리트맹드롱 거리에 갔을 때 알베르토 는 이렇게 말했다. "내 생각에 다음에 팔릴 것은 내 작품일 것 같 군요."

그러나 톰프슨은 자코메티 작품은 절대로 팔지 않겠다는 옛날 의 맹세를 되풀이했고, 약속을 증명하기라도 하듯이 그에게 작품 을 좀 더 팔라고 요청했다. 알베르토는 머뭇거렸지만 톰프슨은 계속해서 요구했다. 며칠 후 그 백만장자는 작업실에 다시 와서 디에고에게 "나쁜" 형에게 재능을 강탈당했다는 입에 발린 소리 를 하면서 올바른 판단을 내려 보라고 재촉했다. 그러자 디에고 는 형은 당신을 만나지도 않을 것이라고 쏘아 주었다.

일주일 후 그 컬렉터는 취리히에 있는 보르 오 락 호텔로 바이 엘러를 불러서 이렇게 물었다. "자코메티 작품들은 얼마나 줄 수 있나요?" 주의 깊게 계산된 거래였다. 그의 자코메티 컬렉션은 1925년에서 1960년 사이에 만든 60점의 조각(가장 훌륭한 것 대부

분과 고유한 것이 많이 포함되었다)과 회화 작품 7, 8점, 드로잉 20점 등 1백여 점으로 구성되었다. 그는 바이엘러 외에도 몇 사람과 흥정을 시작했다. 그중 한 사람인 취리히의 사업가 한스 베츨러Hans Bechtler는 값이 너무 비싸다고 판단하고 거래에서 빠져 버렸다. 그러나 그는 그 컬렉션이 스위스와 생존해 있는 스위스 출신의 가장 위대한 미술가를 위해 중요한 일을 할 절대절명의 기회라고 생각했다. 베츨러의 결정적인 역할 덕분에 톰프슨은 자코메티의 작품을 바이엘러에게 팔았다. 바이엘러 역시 이것이 중요한 기회라고 보았다. 그 예술가의 모국이 결국에는 훌륭한 아들을 위해 최선을 다했던 것도 주로 그의 사심 없는 노력 덕분이었다.

톰프슨은 2년 후에 심부전으로 사망했지만 미술계에서는 아무도 그의 죽음을 슬퍼하지 않았다.

'음향과 분노'는 시간으로도, 약으로도, 정신과 의사와의 상담으로도 진정되지 않았다. 카롤린이 남편의 작업실에 앉아 있는 한 어떻게 해도 아네트는 만족할 수 없었다. 다툼과 비난이 점점 더 귀에 거슬리고 거칠어졌으며 굴욕적인 일들도 있었다. 사생활 보호를 외치는 이웃들 앞에서도 온갖 말이 오갔다. 아네트는 알베르토의 몸이 다른 남자와 비교했을 때 늙고 주름이 많고 추하다며 조롱했다. 알베르토는 한숨을 쉬고 간혹 화를 내기도 했지만, 다른 사람이 아내에 대해 친절하지 않다거나 부정적으로 말할 때는 참지 않았다.

그런 상황을 만든 이유는 대체로 그에게 있었다. 예컨대 카롤

린에게는 수백만 프랑의 다이아몬드 팔찌와 진주를 사 주는 동안 아네트에게는 아무것도 사 주지 않았다. 그녀는 분명히 수많은 생각을 했을 것이다. 그의 재산이 얼마나 많은지 알고 있는데, 정작 자신에게는 전혀 쓰지 않는 것이 고통스러웠을 것이다. 물론 돈 때문만은 아니었다. 만일 돈 때문이었다면 아네트와 카롤린은 비슷했을 것이다. 두 사람 모두에게 돈은 상징적인 것이었지만 상징의 의미는 정반대였다. 아네트는 안정을 원했고 카롤린은 느낌을 원했다. 알베르토도 돈의 중요성을 알고 있었지만 실패에 투자해 온 것을 타협하기가 두려워 그것을 피했을 뿐이다. 그는 일생 즐거운 생활과 원하는 것을 할 수 있었던 은혜를 잊지 않았으나, 그 이상의 모든 것은 오히려 방해가 된다고 생각했다. 카롤린에게 돈을 준 것은 받을 만했기 때문이고, 아네트는 단지 부양하면 그만이었다. 아네트는 바로 이 점이 공평하지 않다고 생각했고, 그래서 화가 났던 것이다.

일본인 친구가 완전히 떠나는 바람에 더 이상 충족할 수 없었던 부분을 채워 줄 사람으로 아네트에게 장 피에르 라클로셰가 등장했다. 그는 동정심을 가진 인격적인 사람으로, 젊고 잘생기고 세심했으며, 아울러 알베르토를 찬미하면서도 부인의 고통에도 관심을 가졌다. 올리비에 라롱드도 반대하지 않았다. 술과 약물, 예술 작업의 부진으로 올리비에의 정신적·육체적 건강은 많이 나빠졌다. 그럼에도 불구하고 그는 릴 거리 77번지에서의 이국적인 상류 생활을 계속했다. 여하튼 아네트는 기뻤다.

그녀는 이폴리트맹드롱 거리에서 나오고 싶었지만 당장 그렇

게 한 것은 아니었다. 그러나 불을 켜 놓고 자야 하는 밤은 여전히 싫어해서 이곳저곳을 다니다가 돌아오곤 했다. 그녀는 스위스로 가서 한 시골에 머물면서 친구인 파올라Paola나 다른 친구, 즉 어떤 예술가에게 학대를 받은 적이 있는 — 롤라 백작의 성의 '안주인'이었던 — 여성과 함께 지냈다. 그녀는 스위스에서 자코메티에게 편지를 써 자기 아파트에 쓸 벽지의 종류를 물었다. 파리로 돌아와서는 잠시 사르트르의 아파트 부근의 안락한 지역인 라스파유 대로에 있는 애글롱 호텔에서 살았다. 그러다가도 그녀는 많지는 않지만 그녀가 소중히 여기는 개인 물건들이 있는 이폴리트맹드롱 거리로 돌아갔다. 그녀는 여러 번 레오폴로베르 거리에서 살아 보려고 시도했으나 번번이 무슨 일이 생겨 이룰 수 없었다. 그녀는 이미 준비된 곳은 너무 높아서 계단을 올라가기 힘들다며 불평하고, 무시무시한 등반을 하지 않아도 되는 곳을 원한다고 말했다.

그래서 그녀는 다시 살 곳을 찾기 시작해 곧 그런 곳을 발견했다. 작업실에서 약간 멀지만 생제르맹데프레에서 가까운 마자랭 거리의 작은 식당 위에 있는 아파트의 2층이었다. 거리 쪽을 향한 커다란 거실이 있고, 뒷마당 쪽으로 창이 있는 작은 침실과 부엌, 그리고 욕실이 있었다. 이곳이 바로 그녀가 마침내 결정한 집이었다. 그녀는 필요한 물건, 즉 책과 레코드판, 그림을 샀지만 취미에 맞거나 위안이 되는 것도 아니었다. 그녀답게 그저 되는 대로 구입했을 뿐이다. 그녀는 그곳에서도 다른 때보다는 더 오래 있었지만 잠시만 머물렀고 대부분은 작업실에서 지냈다. 아마도 자

신이 알베르토의 합법적인 부인이라는 사실을 알리려는 의도가 있는 듯했다. 그러나 언제나 낮에만 갔고, 1962년 이후에는 그녀는 그곳에서 거의 잠을 자지 않았다. 그녀의 자리가 위태로웠던 것은 결코 아니다. 1962년에도 그후에도 그녀는 자신의 권리와 인내심을 입증하기 위해 예술가의 모델을 섰고, 알베르토도 이를 막지 않았다.

라클로셰는 동정을 원하는 여인의 불만을 통감하고, 명예를 존중하고 용기가 있는 사람으로서 알베르토의 악행을 호되게 비난했다. 장 피에르는 그 부부를 12년간 알고 지내면서 그들 사이에 벌어지는 온갖 문제를 보아 왔으므로, 두려워하지 않고 그런 사실을 말할 수 있었다. 그래서 그는 알베르토에게, 지금 카롤린이 얼마나 숭고한지는 몰라도 그녀는 결코 아네트가 어려운 시절에 했던 것처럼 당신 옆에 있지 않을 것이라고 말했다. 아네트의 최근 행적에 관해서 언급하지 않은 것은 물론이다. 예술가는 그럴 것이라고 인정했다. 그러나 인내에 대한 시험은 단편적으로 일정한 시기에만 이루어지는 것이 아니라 평생에 걸쳐서 행해진다는 엄연한 현실을 알고 있었기에, 자코메티는 자신의 행위에 책임을 질 준비를 하고 있었다. 장 피에르는 아직도 더 배워야 했다. 좋은 외모와 행복이 사라졌을 때 단호하고 위엄 있게 가르침을 받아들여야만 하는 것이다.

그러는 동안 고집스럽게 동정심을 얻으려는 아네트의 태도를 보고 라클로셰는 그녀의 인내심에 다소 다른 의견을 가지게 되었다. 그가 가장 신경을 써야 할 사람은 다름 아닌 올리비에였다. 그

가 추구하는 영원한 해탈의 문제를 해결해야 했다. 사실 장 피에
르는 아편과 관련된 문제 때문에 당국에 의해 어려움을 겪었다.
알베르토는 기쁘지 않았다. 아편 문제는 칭찬받을 일이 아니었음
에도 그는 문제를 해결하는 데 필요한 돈을 보태 주었다. 이상의
여러 일로 볼 때 아네트는 자기 편이라고 행복하게 생각했던 동
정 여론이 더 이상 그렇지 않다는 것을 알 필요가 있었다. 풀이 죽
은 그녀는 또다시 자신을 "음향과 분노"라고 부르는 것을 매우 괴
로워했다.

　이사벨은 여전히 웃고 있었다. 세 번째 결혼이지만 풍요로운 그
녀의 유쾌한 웃음이 런던과 파리의 술집들에서 울려 퍼졌다. 알
베르토는 그녀가 작업실에 들어와 앉아서 정확히 25년 전에 했던
것과 똑같이 이야기하거나 웃는 모습을 보는 것이 자연스럽게 느
껴졌다. 아마도 위대한 예술가가 되었지만 자기 경험의 어느 한
부분도 무시하고 싶지 않았고, 아울러 과거의 경험이 결코 현재
를 방해하지 않을 것이라고 생각했기 때문일 것이다.
　가끔 있었던 로손 부인의 방문은 기분을 좋게 만들었을 뿐 아
니라 창조적인 인성을 가진 의미 있는 조상 작업을 할 수 있는 사
람을 우연히 만나 마지막 우정을 꽃 피울 기회를 주기도 했다. 어
느 날 알베르토가 그녀와 어떤 카페에 있을 때 갑자기 모르는 사
람이 그의 테이블로 와서 찬사를 하고 자신을 소개하면서 그와의
우정이 시작되었다. 그 사람은 프랜시스 베이컨이었다. 그의 자
발적인 공감은 자코메티가 저항할 수 없는 종류의 것이었다. 그

후 두 사람은 서로에게 매력을 느낀 수많은 일을 경험하게 된다.

1909년에 더블린에서 경주마 코치의 아들로 태어난 베이컨은 대체로 그렇듯이 평범하지 않은 과정을 거쳐 그림을 그리게 되었다. 그는 공식적인 교육에는 별 관심이 없었고, 거의 받지도 않았다. 16세가 되면서 방랑자로서의 삶을 살기 시작해 죽을 때까지 그렇게 살았다. 잘생긴 외모에 영리한 독설가인 그는, 비록 어떻게 살아야 할지는 결정하지 못했지만 잘 살기로 마음먹었다. 젊었을 때의 프랜시스는 동성애적 성향과 과도한 음주, 도박에 대한 열정으로 인해, 파리와 베를린이 찬란해지거나 타락해지기 쉬웠던 시절에 지하 세계는 아니지만 하층민의 생활을 하면서 떠돌아다녔다. 모든 곳에서 예술적 혁신이 있었지만 프랜시스는 별 관심이 없었다. 그의 재능은 실내 장식과 가구 디자인 쪽이었다. 천식을 앓고 있었기 때문에 병역을 치를 수 없었기에, 전쟁 기간에 열심히 그림을 그렸고 섬뜩한 권위를 가진 자신의 성향을 입증했다. 40대 후반이 되면서 그는 같은 세대의 대가 중 하나이자 대표적인 논객이 되었다. 그의 스타일과 제재, 빈틈없는 자기 관리는 일부 사람에게는 열정을 불러일으켰고, 다른 사람에게는 굴욕감을 느끼게 했다.

베이컨의 훌륭한 미술적 재능에 관해서는 논쟁의 여지가 없었다. 그는 논란을 유발하는 데 매우 뛰어났다. 그는 인물 형상에 집중해 끔찍할 정도로 그것을 해체하고 변형했다. 추상주의 시대에 구상적인 것을 공격했던 그는, 우울하고 섬뜩하고 방종한 것도 비난했다. 그는 재치 있게 반응하고, 냉소적으로 비평하고, 지속

적으로 그림을 그리고, 술을 마시고, 도박을 하고, 노동자 계층의 소년들과 사랑을 했다. 그가 좋아하는 이미지는 절규하는 남자, 희열보다는 고통과 비슷해 보이는 분위기를 나타내는 옷을 벗은 남성의 육체, 화장실에 앉아 있거나 세면기에 토하는 인물, 도살장 찌꺼기로 만든 고난 예수상, 사지와 얼굴이 소름이 끼칠 정도로 변형된 자화상을 포함한 많은 초상화였다. 그러면서도 유사성에 집착하고 있다는 것이 작품에서 드러나 있었다.

베이컨은 대개 사진을 모델로 그림을 그렸고, 살아 있는 모델을 보고 그린 경우는 거의 없었다. 그는 사진의 시각적 효과가 정확하지 않아 회화 예술의 가능성을 제한하기는커녕 확대시킨다고 본 최초의 한 사람이었다. 또한 그는 우연이라는 수단에 상당히 많이 의존했다. 제멋대로 그리는 것과 어쩔 수 없이 그리는 것의 차이는, 그의 친구들의 특징처럼 쉽게 사라졌다. 일부 사람을 혼란스럽게 만들었던 것은 무서운 제재라기보다는, 그림으로 그려진 비명이 고통의 신음 소리가 아니라 잘 구성된 아리아처럼 보였던 평이함 때문이었다. 그의 작품의 힘과 기교는 부인할 수 없었고, 그래서 그에 대한 평판은 매우 좋았다.

그가 그린 초상화 중 많은 작품이 이사벨을 그린 것이었다. 또한 베이컨은 웃음을 참지 못한 사람이었는데, 죽기 직전에 그르렁거리면서도 기쁨의 소리를 분명히 낼 정도였다. 물론 죽음에 대해 두려워하면서 다음과 같이 말하기도 했다. "인간은 이제 자신이 우연의 산물이고, 정말로 하찮은 존재이며, 이유 없이 게임을 그만두어야 한다는 것을 깨닫는다. 나는 인생이 무의미하다고

생각한다. 본래 무의미한 것인데도 우리는 살아가면서 의미를 부여하려고 노력하는 것이다." 이런 확신으로 그는 훌륭한 우정을 지속할 수 없었고, 자신도 믿을 수 없는 사람이라고 인정하기도 했다. 또한 그는 매우 유별난 사람이었으며, 매력적이고 영리하고 재치 있었다. 그는 "나는 진정한 친구들에게 샴페인을 주었고, 가짜 친구들에게는 고통을 주었다"고 말한 적이 있다. 실제로 그에게는 두 종류의 친구가 다 많았다.

이사벨은 샴페인만 마셨지만, 그녀를 그린 초상화는 그것을 너무 많이 마셔서 파괴된 결과를 보여 주기 위해 그린 셈이었다. 음주로 인해 그녀는 정신이 혼미해지고 단정하지 않은 행실을 보여 주었으며, 결국 젊음의 빛이 사라지고 말았다. 베이컨의 매력은 파멸, 분열, 소멸과 공감대를 이루었고, 그럭저럭 수많은 남자(그리고 여자)를 만났던 이사벨은 기쁜 듯이 황폐함에 취할 수 있었다. 그녀는 와인을 단숨에 마시고 큰소리로 웃어 댔다. 프랜시스는 그것이 좋았다.

알베르토는 베이컨을 좋아했고, 그의 남자 친구인 조지 다이어 George Dyer도 좋아했다. 그는 1965년 여름 테이트 갤러리에서 대대적인 작품전을 열기 위해 런던에 갔을 때 그들을 가끔 만났다. 어느 날 그들과 함께 택시를 타고 가던 알베르토는 조지의 무릎을 가볍게 두드리며 "런던에 있을 때는 내가 동성애자처럼 느껴지는군"이라고 큰 소리로 말했다. 프랜시스는 알베르토가 동성애를 좋아할 것이라고 믿었다. 하긴 아무도 모르는 일이 아닌가. 그러나 프랜시스의 삶과 작품을 보았을 때는 결코 그렇지 않았다. 그

는 알베르토에게 다음과 같이 말한 적도 있다. "동성애자가 위대한 예술가가 되는 일이 가능하다고 생각하십니까?" 그러나 알베르토는 그에게 아무 말도 할 수 없었다.

1962년의 어느 날 저녁 이사벨이 런던의 한 식당에서 저녁을 샀는데, 프랜시스는 술을 마신 채 예민한 상태로 뒤늦게 합류했다. 그는 알베르토와 회화에 관한 토론을 시작했다. 시작은 좋았지만 베이컨이 술을 점점 더 많이 마시면서 인생과 죽음에 관한 두서없는 독백으로 발전했다. 지나치게 마시는 법이 없는 알베르토는 잘 참으면서 들어 주다가 어깨를 으쓱이며 "누가 알겠어?"라고 중얼거렸다. 깜짝 놀란 프랜시스는 당황한 나머지 테이블 위의 접시, 유리잔, 은식기가 전부 다 바닥으로 떨어질 때까지 말없이 테이블의 한쪽 모서리를 점점 더 높이 들었다. 알베르토는 우주의 수수께끼에 대한 매우 훌륭한 답변이라며 즐겁게 소리쳤다.

인간적인 조화와 직업적인 일치는 서로 다른 일이어서, 미학적 목적과 관련해서 그들의 견해가 완전히 일치했던 것은 아니다. 알베르토는 프랜시스가 매우 좋아한 우연한 효과와 능숙한 솜씨를 좋아하지 않는다고 말한 적이 있고, 반면에 드로잉 작품은 그리지 않았던 프랜시스는 자코메티의 다른 능력은 모호하지만 데생만은 정말로 뛰어나다는 사실을 인정했다. 그런데도 그들의 우정은 그 무엇도 방해할 수 없었다. 연장자가 죽은 뒤에 남은 사람은 이렇게 말하기도 했다. "그는 내게 가장 경이로운 사람이었다."

이런 모든 일이 진행되고 있는 동안, 베네치아와 취리히에서 명예를 얻고 있는 동안, 톰프슨이 미쳐 가고 아네트가 극단적으로 변해 가고 있는 동안, 자코메티는 흔들림 없이 일과 삶을 하던 대로 지속했다. 여전히 잠을 조금 자고, 식사를 적게 하고, 담배를 많이 피우고, 밤낮을 가리지 않고 일을 했다. 당연히 그의 건강에 문제가 생길 수밖에 없었다. 아무리 체력이 좋더라도 영원히 그런 벌을 받을 수는 없었을 것이다. 알베르토의 몰골은 끔찍해졌다. 피부는 창백했고, 눈은 퀭하니 들어가고 핏발이 서 있었다. 발작에 가까운 기침은 점점 더 잦아져 거의 질식할 지경에 이르렀고, 담즙을 토해 내기도 했다. 그는 이미 몇 년간 복통과 식욕부진으로 고통받고 있었다. 복부의 고통이 점점 심해져 옛 친구인 의사 프랭켈을 만나러 가자 그는 약을 처방해 주며 별일 아니니 걱정할 필요 없다고 말할 뿐이었다. 알베르토는 일상으로 돌아갔고 여전히 고통스러웠다. 그는 심하게 두려워하며 몇 년간 밤에 잠들 때마다 아침에 깨어나지 못할까봐 불안해했다. 암에 걸린 꿈을 꾸기도 하고, 병에 걸려야 한다면 바로 그것이 원하던 것이라고 생각하기도 했다. 그런 중에도 할 일은 해야 했으므로 카롤린의 초상화를 계속 그렸고, 뜻밖에 아네트의 반신상 연작을 시작하기도 했다.

그때 마침 디도 거리의 브루새 병원에서는 말로야에서 온 젊은 레토 라티Reto Ratti가 의사가 되려고 수련을 받고 있었다. 오래전부터 자코메티 가족과 알고 지내면서 이익과 즐거움을 얻었던 그는 자주 이폴리트맹드롱 거리에 들렀다. 재치 있고 적극적이고

잘생긴 레토는 자코메티 형제에게 좋은 평가를 받고 있었다. 알베르토는 그에게 드로잉 몇 점을 주었고, 디에고는 가끔 자기 작업실에서 잘 수 있도록 허락해 주었다. 그러던 중 라티는 자코메티의 상태가 생각보다 심각하다고 느끼고 유능한 내과의사에게 가 볼 것을 권했다. 충고를 마음에 두고 있던 알베르토는 고통이 점점 심해지자 또다시 프랭켈을 만나러 쥐노 거리로 갔다. 의사는 이번에는 책임감을 느꼈는지 환자에게 임시변통의 약을 권하지 않고 한 외과의사를 소개해 주었다.

레이몽 라이보비시 박사는 르미드구르몽 거리에서 병원을 운영하고 있었다. 자코메티는 이미 24년 전 이곳에서 부러진 발을 치료한 적이 있다. 우연의 일치지만 다행한 일이었다. 알베르토는 그를 믿고 권고에 따를 준비가 되어 있었다. 라이보비시는 위와 장에 X선 검사를 해서 곧바로 환자가 암에 걸렸다는 사실을 알아 냈다. 위에 궤양으로 시작해서 10여 년 정도 진행된 것으로 보이는 커다란 악성 종양이 있었던 것이다. 고통이 매우 심했을 환자의 참을성에 놀라지 않을 수 없었다. 즉시 수술을 받는 것 외에는 다른 방법이 없었다. 환자가 겁을 먹어서 좋을 것은 없으므로, 매우 위험한 수술이었지만 환자에게는 사실대로 말하지 않기로 했다. 실제로 사실을 알고 난 뒤 자기 충족적 예언self-fulfilling prophecy에 빠져 저항할 의지를 상실하는 경우가 있기 때문이다.

라이보비시는 조각가를 병원으로 불러 X선 사진을 보여주면서 위궤양이 심해서 외과적 수술이 필요하다고 설명했다. 설명하는 동안 자코메티는 의사의 얼굴을 조심스럽게 살펴보고 감정의

동요 없이 진단 결과를 받아들였다. 라이보비시에게 암이 아닌지 물어보고 싶은 것을 참고 프랭켈에게 갔다. 이미 라이보비시와 비밀을 지키기로 약속했던 프랭켈도 그냥 궤양이고 그 이상은 아니라고 대답했다. 그러나 뭔가 미심쩍게 생각한 알베르토는 재차 부인과 어머니를 걸고 진실을 말해 달라고 요구했다. 프랭켈이 맹세하자 그제야 알베르토는 다소 안심했고, 라티 역시 그럭저럭 둘러 댔다. 결국 알베르토는 그 진단을 받아들였지만 실망한 것처럼 보이기도 했다. 그는 종종 이렇게 말했다. "만약에 암이라면 기꺼이 받아들이겠어. 왜냐하면 그것은 경험할 가치가 있기 때문이지. 그러나 이건 별거 아니야. 귀찮을 뿐이지."

자코메티 가족의 주치의가 되겠다고 스스로 약속했던 치아베나 출신의 원기왕성한 의사인 코르베타가 파리로 와서 라이보비시 박사를 만났다. 두 사람은 그 일에 관해 의견을 교환했지만 그가 할 수 있는 일은 아무것도 없었다.

환자의 몸 상태가 좋지 않은 편이라서 라이보비시는 수술 전에 몸을 회복하기 위해 며칠 전에 입원할 것을 권했다. 알베르토는 25년 전에도 거뜬하게 회복했던 곳이라는 것을 떠올리면서 입원했다. 같은 병원에 입원하는 것은 우연의 일치였지만, 불가피하고 필연적이라고 꾸며 낼 수도 있었다. 그렇다, 그것은 음모일 수밖에 없었다. 진실을 위해 첫 번째 작은 사고를 과감하게 재평가함으로써 두 번째 역시 필연적이라고 생각하도록 만들 수도 있었다. 하지만 예술가는 이번에는 어떤 모험을 하는지 알지 못했고, 속은 것을 알고는 매우 크게 화를 냈다. 물론 그런 게임을 완전히

감당할 수 있는 사람은 아무도 없을 것이다.

알베르토에게는 진실을 말하지 않았지만, 그렇다고 프랭켈이 비밀을 지킨 것은 아니었다. 그는 디에고에게 그 사실을 말해 주었고, 디에고는 곧바로 아네트, 브루노, 마티스, 매그 그리고 많은 친구에게 사실을 전달했다. 진실을 말해 줄 수 있는 유일한 사람은, 이상하기는 하지만 아네트였다. 아무리 사이가 나쁘다고 해도 그녀는 알베르토와 거의 20년을 함께 살았다. 그를 가장 잘 안다고 생각한 그녀는 사실을 알려 주어야 한다는 의무감이 들었다. 일생 죽음을 친밀하게 느꼈던 그가 사실을 알 권리가 있다고 느꼈고, 자칫 원망을 살지도 모른다는 생각도 들었다. 알베르토 자코메티는 진실을 알 권리가 있었고 그것을 위해 살았다. 그래서 아네트는 아무 말도 하지 말라는 라이보비시 박사에게 항의했으나 받아들여지지 않았다. 비록 그녀 성격에 맞지 않는 결혼이었지만 알베르토가 진실을 알 권리가 있다며 문제를 제기한 것은 그녀를 다시 보게 만든 일이었다.

1963년 2월 6일 아침에 그는 위의 절반을 제거하는 수술을 했다. 암 조직을 완전히 제거하기 위한 수술은 앙리 마티스가 20년 전에 했던 것과 비슷했다. 세 시간이나 걸린 수술의 경우 보통 넷 중 한 명 정도가 사망했지만, 수술은 매우 잘 끝났다. 조상에게서 물려받은 튼튼한 몸이 큰 도움이 되었다. 수술실 밖에서 초초하게 기다리던 디에고와 아네트는 안심했다. 그날 저녁에는 위험한 고비를 넘겼고, 다음 날에는 몇 분간이지만 침대 밖으로 나올 수도 있었다. 악성 종양이 사라지자 그의 몸 상태가 눈에 띄게 나아

졌다. 우선 얼굴색이 좋아지고 눈의 흰자위가 선명해졌으며, 몇 년 만에 처음으로 식욕을 느끼기도 했다. 그는 나무 상자에 작은 조상을 축축한 헝겊으로 싸 가지고 오게 해서 회복하는 동안 진흙으로 만든 상을 만지작거렸다. 이런 반응은 완쾌되고 있음을 증명하고 있는 것처럼 보였다. 유머 감각도 여전해서, 병문안 온 사람들에게 입고 있던 세련된 모직 실내복은 생전 처음 구입한 것이라고 주장하기도 했다. 카롤린을 포함한 많은 사람이 병문안을 왔고, 모든 사람이 눈에 띄는 호전에 놀라워했다. 수술 후 2주 만에 알베르토는 퇴원할 수 있었다.

그는 이폴리트맹드롱 거리가 아니라 안락한 곳에서 더 편하게 쉬기 위해 애글롱 호텔로 갔다. 그는 가능하면 빨리 스탐파로 가서 어머니의 도움을 받아 건강을 회복하고, 그녀의 초상화를 그리고 싶었다. 그러나 라이보비시 박사는 회복 기간에는 조심해야 한다고 말하면서, 위험하지는 않지만 재발할 가능성이 있으므로 앞으로는 상식에 입각한 생활을 하도록 권고했다. 즉 규칙적인 생활, 균형 잡힌 식사, 적절한 일, 피곤해지거나 화를 내지 말 것, 담배를 끊을 것을 요청했고, 충고를 따르지 않는다면 어떻게 될지 모른다고도 덧붙였다. 알베르토는 공손하게 듣고 나서 원했던 말을 듣기 위해 옛 친구인 프랭켈 박사에게 다시 상담했다. 프랭켈이 "담배는 피워도 돼요"라고 말하자 그는 의사의 말을 따르기로 했다. 프랭켈은 자코메티를 설득하려 들거나 분별 있는 생활을 강요하는 것은, 무슨 일이 있어도 자기 뜻대로 살 사람이기 때문에 바람직하지 않다고 생각했다. 물론 완전히 틀린 생각은

아니지만, 친구의 생존이 달린 문제에 그처럼 숙명론적인 주장을 하는 것은 히포크라테스 선서에 어긋나는 일이었다.

애글롱 호텔에서 3주간의 지루한 회복 기간을 보낸 뒤 그는 여행을 떠날 수 있었다. 라이보비시 박사는 큰 수술을 했는데도 건강과 자신감을 회복해가는 모습을 보고 매우 기뻐했다. 알베르토는 남쪽 길을 통해 고향으로 가기로 하고, 아네트와 함께 밤 기차를 타고 밀라노로 가서 택시를 타고 레코와 치아베나를 거쳐 스탐파로 갈 생각이었다. 점심에 치아베나에 도착해서 코르베타 박사를 만난 뒤 그는 곧바로 스탐파로 떠나기로 했다.

디에고는 그쪽 길로 가는 것이 바람직하지 않다고 생각하고 취리히, 생모리츠, 말로야를 거쳐서 가는 북쪽 길이 더 좋다고 말했지만 알베르토는 이미 마음을 정했다. 그는 아네트와 함께 3월 말에 파리를 떠났다.

유명한 예술가를 대접할 생각에 기분이 좋아진 코르베타는 알베르토와 아네트를 진심으로 환영했다. 점심 식사를 하는 동안 그는 친구를 치아베나에서 한 번 더 볼 수 있게 되었다는 기쁨에 매우 감동하고 있었다. 그래서 이렇게 말했다. "많이 걱정했는데, 이렇게 여기서 뵙게 되어 얼마나 기쁜지 모르겠어요." "무슨 걱정을 했는데요? 별일 아니었어요"라고 알베르토가 말했다. 그러자 코르베타는 "우리가 얼마나 많이 걱정했는지 모를 겁니다"라고 말했다. "뭐 때문에요?"라고 알베르토는 의아해했다. 그제야 그 의사는 "아, 아무것도 아니에요. 그냥 걱정했어요"라며 우물거렸다. 그러나 이미 늦어 버렸다. "도대체 뭐가 걱정이었냐"고 알

베르토는 채근했다. 그리고 "당신이 걱정했다니 중요한 것이었을 테고, 그렇게 걱정하다가 나를 다시 보게 되어 그렇게 기쁘다면, 당신이 걱정했던 것은 틀림없이 나를 다시 보지 못할 가능성이 있었다는 것이군요. 그렇지 않습니까?"라고 추론했다.

몸집이 좋은 그 의사는 곤란을 자초하고 어쩔 줄 몰랐지만 상황이 좋지 않았다. 의사가 환자를 다시 보지 못할지도 모른다는 두려움에 걱정했다면 죽음의 위험이 있었다는 것 외에는 다른 이유를 댈 수 없을 것이다. 코르베타는 얼버무리려고 했으나, 알베르토는 이렇게 덧붙였다. "내게 진실을 말해 주지 않는다면, 다시는 나를 보지 못할 것입니다."

그래서 코르베타는 매우 위험했다는 사실을 말해 줄 수밖에 없었고, 여전히 위험한 상태라는 사실도 알려 주었다. 이로써 인격만이 아니라 직업적으로도 믿음을 상실한 그 의사는 완전히 무너지고 말았다. 그는 라이보비시 박사에게서 받은 한 통의 편지를 꺼냈다. 파리의 외과의사는 지방에 사는 동료에게 수술에 대해 설명하고 환자의 강한 정신력에 대해 말했으며, 그가 몇 년간은 정상적인 삶을 살 수 있겠지만 언제나 재발의 위험이 있다는 내용이 담긴 편지를 보냈던 것이다.

점심 식사를 마친 후 치아베나를 떠나면서 알베르토는 즐거우면서도 동시에 매우 분개했다. 그의 분노는 한동안 매우 심했는데, 그 대상은 프랭켈 단 한 사람을 향한 것이었다. 그는 의사로서 실수를 자주 했지만 자신의 실수를 거의 인정하지 않았고, 게다가 전혀 잘못이 없는 체했기 때문에 그에게 진실의 맹세까지 요

청했다. 그런데 알베르토의 생애의 대단한 경험 중 하나가 믿어 온 프랭켈의 거짓말에 의해 별 볼일 없는 것이 되어 버렸다. 30년 동안 사귀어 온 친구가 진실을 속인 것은 용서할 수 없는 일이었고, 그래서 용서하지 않았다.

스탐파에 도착했을 때 알베르토는, 아들을 걱정하는 것이 평생 가장 중요한 일인 어머니를 걱정하게 만들까 봐 두려운 나머지 결국 진실을 말하지 않기로 했다. 그녀도 물론 아들이 심각한 수술을 받았다는 것은 알고 있었지만 좋은 모습으로 돌아와 매우 기뻐했는데, 그가 지나칠 정도로 활기차서 놀랄 정도였다. 그러나 알베르토의 입장에서는 긴 국제 전화로 일을 마무리하기 전까지는 여유 있고 안락한 고향 생활을 즐길 수 없었다. 이제 자기도 알고 있는 일을 다른 사람들끼리 쑥덕거리는 것이 싫었기 때문이었다. 그는 어머니가 듣고 있으므로 통화를 하면서 단어 선택에 신중을 기했다. 자신이 고집스럽다는 것을 증명하고 싶어서가 아니라 다만 진실을 원했을 뿐이다. 위험했다고 하더라도, 그것은 자신의 삶을 위축시키기보다는 더 훌륭하게 만들 것이기 때문에, 즉 모든 순간을 가치 있고 기억할 만하게 만들 것이기 때문에, 그는 매우 기뻤고 점점 더 그 기쁨은 커졌다.

그러나 아직 프랭켈과의 문제가 남아 있었다. 그는 화를 가라앉히기 위해 일부러 24시간이 지난 뒤에 전화를 걸어 맹렬하게 비난했다. 의사는 더듬거리며 핑계를 댔지만 전혀 통하지 않았다. 하긴 그 어떤 변명이나 사과로도 그를 달랠 수 없었을 것이다. 다른 것도 아닌 배신은 결코 용서할 수 없는 일이었다. 진실을 위

해 삶을 산 사람에게 믿었던 친구가 터무니없는 거짓말을 했다면 그 친구는 없는 것이나 마찬가지였다. 30년이나 함께 즐거워하고 공감과 이해를 함께했던 친구 프랭켈은 더 이상 존재하지 않았다. 두 사람은 결코 화해하지 않았다. 자코메티와의 우정을 상실한 프랭켈은 삶에서 어떤 묘미를 제거당한 것처럼 느꼈다. 실제로 그는 오래 살지 못하고 1년도 채 안 되어 뇌출혈로 사망했다. 끝까지 그를 용서하지 않았던 알베르토는 소식을 듣고 이렇게 말했다. "나보다 먼저 죽어서 기쁘군."

그는 자신의 삶의 묘미에 대해서는 전혀 의심하지 않았다. 살고 싶었고, 죽음이 다가오는 것을 알았기 때문에 새로운 흥분으로 삶을 이해할 수 있었다. 위험을 극복함으로써 그것에 대한 여유가 생겼고, 대담한 행동을 하면서 환희의 나날을 보낼 수 있었다.

그는 "아마도 한 달 안에 죽을지도 몰라요"라고 말했다. "병을 이겨 낼 기회가 있을 거예요. 3년만 더 살았으면 좋겠어. 아니, 1년이라도. 그런데 만일 내가 살 날이 두 달만 남았다면 매우 흥미로울 거예요. 죽어 간다는 것을 알면서 두 달을 사는 게, 모르면서 20년을 사는 것만큼 가치가 있을 게 확실하거든." "그러면 두 달 동안 무슨 일을 하고 싶습니까?"라고 대담자가 물었다. "아마도 하고 있던 것을 계속하겠죠. 여기와 도로 건너편의 여관 사이에는 보다시피 세 그루의 나무가 있는데, 이 정도면 죽을 때까지 충분히 바쁠 수 있을 겁니다."

예술가가 말한 세 그루의 나무는 창조적 충동의 유지를 의미한 것이다. 사람들은 이 일화에서 다른 예술가를 떠올리는데, 〈세 그

루의 나무Three Trees〉는 렘브란트의 대표작 중 하나였기 때문이다. 여름 동안 기력을 회복한 자코메티는 어머니의 초상화 연작을 그렸다. 노인의 평온하고 깊이 있는 정감을 표현한 초상화는 렘브란트를 떠오르게 했으며, 그와 견주어도 전혀 손색이 없었다. 어머니의 시선은 매우 생기 있어서 놀랄 만큼 생생하게 전달되었다. 1911년에 가족 소풍을 갔을 때 찍은 사진에서 보이듯이, 어머니와 아들을 묶어 준 매우 강렬한 시선과 똑같았다. 30년도 더 전에 아버지가 작업했던 그곳에서 알베르토는 작품을 만들었다. 창문으로 보이는 광경을 그리고, 기억에 의지해 디에고의 반신상을 몇 개 만들었는데, 얼굴의 특징을 강조해서 왜곡했지만 유사성의 효과가 매우 컸다.

남편이 잘 회복되고 있었기에 아네트는 더 이상 머무를 필요를 느끼지 못했다. 스탐파는 그녀를 진심으로 받아들이지 않았고, 부부 간의 귀에 거슬리는 언쟁도 도움이 되지 않았다. 알베르토는 다소 괴짜로 간주되기는 했지만, 세상에서 받은 것 이상으로 고향 계곡에서는 전설적인 인물이었다. 누군가가 돈이 필요하다는 것을 알면 기꺼이 거액의 돈을 내 줄 정도로 관대하면서도 자랑하거나 잘난 척하지는 않았다. 피츠 두안에 온 사람들은, 문을 닫은 다음에도 한참이나 찾아오는 사람 모두와 이야기하면서 머물러 있던 그의 테이블에 앉도록 요청받는 것에 자부심을 가졌다. 그래서 아네트는 그에 대한 어머니의 관심과 고향 사람들의 과찬 덕분에 미련 없이 남편을 떠날 수 있었다. 그녀는 파리로 돌아와 동정해 줄 사람을 찾는 욕구를 만족시켜 줄 또 한 남자의 주

목을 받게 되는데, 역시 남편의 친구이자 찬미자인 젊은 시인 앙드레 뒤 부셰André du Bouchet였다.

카롤린은 이 기간 내내 묵묵히 기다리고 있었다. 그녀에게는 무슨 일이 있어도 자신의 느낌이 있었고, 위대한 남자가 있었으며, 운명의 수레가 돌기 전까지는 그를 가질 수 있을 것이라는 확신이 있었다. 아마 운명의 수레를 자신에게 유리하도록 살짝 건드려야 한다면 그녀는 망설이지 않고 그렇게 했을 것이다. 그녀와 알베르토는 꾸준히 전화와 편지를 주고받았다. 아프고 멀리 떨어져 있어서 불편했지만 대화가 끊긴 적은 없었다. 두 사람 모두 함께 있으면 예술가와 모델의 관계가 회복되리라는 것을 당연하게 여겼다. 기다림이 지루하게 느껴질 때면 가끔 충동적으로 찬미자가 사 준 차를 타고 가까운 곳까지 찾아왔다. 스탐파까지는 오지 못하게 했다. 몇 번인가는 깜깜한 밤에 이웃 마을인 프로몽토그노까지 와서 알베르토를 만나 몇 시간 동안 다리 위에 앉아 대화를 나누고, 진홍색 로드스터를 타고 파리로 돌아갔다. 알베르토는 그녀의 방문을, 자신의 숭배가 잘못되지 않았다는 것을 증명해 주는 대단한 헌신으로 받아들였다.

죽음이 매일 모든 곳에서 끝없이 일어나고 있으며, 잔인하고 맹목적이고 치명적이라는 것을 결코 잊지 않았던 알베르토는 암이 재발할 수 있다는 것도 알고 있었다. 그러나 파리에서는 정직한 진단을 받을 수 없다고 생각하고 말로야 출신의 의대생인 레토 라티를 떠올렸다. 결정적인 질문을 받았을 때 과묵했던 것도 마음에 들었던 데다가, 생모리츠에서 취리히로 가는 길에 있는

쿠어의 주립병원에서 수련을 받고 있다는 사실을 알게 된 그는, 그해 10월에 검사를 위해 그곳에 입원하게 된다. 진단 결과 암의 흔적은 보이지 않았다. 그런 예후는 예술가가 스스로와 자신의 일에 대해 느끼고 보았던 부활의 느낌만큼이나 기운 나는 일이었다.

결코 포기한 적이 없었던 자신만의 삶의 방식을 회복할 것에 고무된 알베르토는 파리로 가는 기차를 탔다. 거기에는 늘 그렇듯이 디에고가 잘 관리하고 있는 자신의 작업실이 있었다. 동생은 변하지 않았고 아네트와 카롤린 역시 좋든 싫든 변함이 없었다. 그의 일, 습관, 자주 드나드는 곳, 친구 등은 프랭켈만 제외하면 모든 것이 똑같았다. 그리고 또 한 사람의 친구와 문제가 발생한다. 두 번째 배신은 성격이 조금 다른 문제였으며, 이해하기가 더 어려우면서도 중요한 일이었다.

59
어머니의 죽음

장 폴 사르트르와 시몬 드 보부아르는 1962년 6월에 러시아로 여행을 떠나, 그곳에서 얼마 전에 죽은 보리스 파스테르나크Boris Pasternak를 괴롭히고 파멸시킨 당원들에게서 좋은 대접을 받고 만족해했다. 따라서 일시적으로 부르주아에 대한 증오가 완화된 상태로 로마의 한 호텔 스위트룸으로 돌아온 사르트르는 그곳에서 앞으로 해야 할 일을 고민했다. 그는 평생을 글을 쓰면서 보냈고 작가의 소명을 스스로 정당화했다. 현실에 관해 쓰는 능력을 입증하기 위해 내적·외적으로 타협하기도 했다. 그는 글쓰기 자체에 대해서, 그리고 다른 작가에 관해서 상당히 많은 글을 써 왔는데, 이제 자기 자신과 자신의 말에 대해 쓰는 게 낫겠다는 생각이 들었다. 그래서 그는 자서전을 쓰기로 결심했다. 거기에는 어린 시절에 읽지 못하면서도 읽을 수 있는 것처럼 해서 읽기를 배

운 자신의 능력, 다른 작가들의 이야기를 표절해서 이야기를 쓴 것 등 생활에서 말이라는 불가침의 세계로 물러선 과정이 담겨 있다.

결국 그에게 말은 '사물의 정수'가 되었고, 그것이 가리키는 대상보다 더 진정한 것이 되었다. 그에 의하면, 말로 만들어진 그의 자서전은 지적인 것만이 아니라 심정적인 것에도 관심을 가졌다. 이는 인간 경험에서 언어의 의미를 연구하고 평가했다는 뜻이다. 그 책의 제목은 『말Le Mots』이다. 주로 어린 시절을 다루고 있는 이 책은 성인에 의한 어린이의 분석이고, 책에 대한 그 어린이의 맹목적인 찬미가 그 남자에게 끼친 영향에 대한 분석이다. 그는 문화가 사물이나 사람을 '구할 수' 없다고 보았기 때문에 그런 영향의 장점을 의심했지만, 말의 합당하고 합목적적 용도에 대한 헌신이 그를 유지해 준 힘이라는 것은 인정했다. 어린 시절의 상황을 관조하는 자서전 작가로서 사르트르는, 모든 것이 한 개인의 실존에서만 의미를 가진다는 것, 삶에서 진정한 우연은 없다는 것, 그리고 우연한 일처럼 나타날 수 있는 것이 실제로는 하나의 의도적 행위라는 자신의 믿음을 보여 주었다.

『말』은 순식간에 베스트셀러가 되어 즉시 열 개 이상의 언어로 번역에 들어갈 만큼 큰 성공을 거두었으며, 작가의 명성과 수입에도 크게 기여했다. 또한 사르트르는 일찌감치 노벨문학상 감으로 언급되기 시작했다. 스스로의 주장처럼 그 책은 자신의 실존의 기초적인 재료를 가지고 작업하는 건축의 장인이 만든 매우 인상적인 문학적 구성물인 것은 확실하다. 그러나 그것을 세우는

데 사용된 말이 행위와 모호한 관계를 맺는다면 내재적인 결함이 있을 수도 있다. 즉 한 작가가 말을 구성하는 열정이 상처를 입기 쉬운 작가의 자아와 그것에 무관한 세계 사이에 장벽을 세울 필요성에서 나온다는 것을 암시하는 것은, 그것이 직접 경험이 아니며 책임을 지지도 않겠다는 것을 의미하기 때문이다.

안 마리 사르트르Anne-Marie Sartre가 자서전을 읽고 나서 아들이 자기 자신의 어린 시절에 대해 잘 모르고 있다고 얘기한 것은, 말이 인간만큼, 어쩌면 그보다 더 오류에 빠지기 쉽다는 사르트르의 확신과 일치하는 의도적인 발언처럼 보이기도 한다.

예술이 예술가의 삶을 제어하고 예술을 그 자체의 필요에 딱 맞도록 형성해 내는 방법을 분석한 옛 친구의 글을 읽으면서, 자코메티는 그가 자신의 말뜻을 설명하기 위해 준비한 정교함과 자연스러움에 감동을 받았다. 그런데 그는 193쪽을 읽다가 큰 충격을 받았다. 작가가 놀라운 언어적 건축의 사례로 자코메티의 경우를 들었던 것이다.

"20년도 더 전의 어느 날 저녁 자코메티는 이탈리아 광장을 지나가다가 차에 치였다. 다리를 부상당해 의식은 분명하지만 감각을 느낄 수 없는 상태에 빠진 그는, 처음에는 '마침내 내게 뭔가가 일어나는구나' 하는 일종의 즐거움을 느꼈다. 나는 그가 과격하다는 것을 아는데, 그는 최악의 상황을 기대했다. 이것이 바로 그가 사랑한 삶이어서 다른 우연하고 어리석은 폭력으로 갑자기 파멸에 이르는 것을 원하지 않았을지도 모른다. 그는 '결론적으로 나는 조각가로 만들어지지 않았고, 살아남지도 않았다. 나는 어

느 무엇을 위해서도 만들어지지 않았다'고 생각했다. 그를 전율시킨 것은 갑작스럽게 가면을 벗고 나타난 위협적인 힘들의 질서였고, 도시의 불빛에, 다른 사람들에, 진흙 속에 쓰러진 자신의 몸에 쏟아진 급격히 변화된 생기 없는 시선이었다. 조각가에게 돌에 대한 통제는 매우 중요한 일이다. 나는 모든 것을 환영하는 그런 의지를 찬미한다. 뜻밖에도 그 사람은 세상이 놀라움을 위해 만들어진 것이 아니라는 사실을 드러낼 정도로 그처럼 드문 광휘의 발산을 좋아하는 것이 분명하다."

계속해서 사르트르는 이렇게 말했다. "열 살 때 나는 이런 것들만 좋아한다고 생각했다. 내 삶의 연결고리는 예상치 못했던 것, 즉 신선한 물감 냄새를 맡는 것이어야 했다." 이런 내용이 20쪽에 걸쳐 쓰여 있었다.

자코메티는 격변이 사물의 본질을 폭로한 것처럼 큰 충격을 받았다. 전율하지는 않았으나 그는 섬뜩해지고 화가 났다. 작가는 근거도 없이 자신을 공격한 것이다. 마치 자신에게 정신적인 문제라도 있는 것처럼, 즉 조작된 대중과 조작된 오류를 보기를 좋아하는 것이 삶의 일부인 것처럼 그를 공격한 것이다. 자신이 그 사고에 대해 반복해서 말했다는 사실은 아마 그의 친구라면 누구나 다 잘 알고 있을 것이다. 따라서 그 이야기를 했던 것까지는, 그것이 사실이고 그의 삶이기 때문에 문제가 없었다. 그러나 사고가 나던 시절부터 우정을 쌓아 온 사르트르는 순전히 자신을 위해 허락도 받지 않고 그 일을 왜곡했다. 그 사고는 이탈리아 광장이 아니라 피라미드 광장에서 일어났으며, 자코메티를 아는 사

람은 누구나 그가 그 일을 겪으면서 "나는 조각가로 만들어지지 않았고, 살아남지도 않았다. 나는 어느 무엇을 위해서도 만들어지지 않았다"고 반응했으리라고는 생각하지 않았다. 사실 그의 반응은 정확히 그 반대였다. 그 사고는 그의 창조적 인생과 개인적 삶에 충격적인 변화를 가져왔다. 사르트르는 감히 아무도 요청하지 않은 곳에 빛을 비춘 꼴이었다. 그것은 모욕이었으며 선의에 대한 배신이었다. 그 실존적 책임의 예언자는 선의를 기초로 해서 자신의 사상을 쌓아 갔기 때문이다. 선의를 가진 사람이 의도적으로 타인의 실존에 매우 중요한 사실을 왜곡할 수 있는가? 선의가 어떻게 타인의 진실을 생생한 거짓말로 무시할 수 있는가? 선의가 어떻게 화성인처럼 낯선 생각을 가진 타인의 마음속의 말을 알아 낼 수 있는가? 자코메티는 자서전 작가의 도발적인 글에 이런 의문을 가지지 않을 수 없었다.

알베르토는 자신이 경험한 사실을 사르트르가 개조해서 표현하도록 할 필요는 없었다. 조각가 자신이 이미 오랫전에 그런 사실을 정확히 드러냈기 때문이다. 알베르토는 인생이 사실이 아니라 의미이며, 어제의 사실이 내일의 진실을 만들어 내는 데 필수적이지 않다는 것도 대부분의 사람보다 더 잘 알고 있었다. 그가 기대하고 있었다는 것도 사실이다. 그러나 그의 거짓말은 자신이 말한 것이지, 사르트르가 함부로 고칠 만한 것은 아니었다. 그것에 관해 생각할수록 점점 더 화가 난 그는 선택의 여지 없이 이 우정을 끝내야 한다고 느꼈다. 자코메티가 분노했다는 소식이 재빨리 전해지자 사르트르는 깜짝 놀라 이폴리트맹드롱 거리로 전화

를 했지만 알베르토는 일부러 받지 않았다. 친구들의 중재도 소용없었다. 알베르토는 "그는 마치 나를 전혀 몰랐던 것 같아!"라고 소리쳤다. "상대의 가장 중요한 것을 이해하지 못한다면 25년이나 어떤 사람을 안다는 것은 무슨 의미가 있는가?"라며 그는 완강하게 거부했다. 게다가 그는 이미 보부아르의 자서전에서 드러난 정확하지 않은 사실로 인해, 그리고 그의 항의를 그녀가 무례하게 무시한 일로 인해 화가 난 적이 있었다. 그런데 이제 사르트르마저 같은 실수를 저지른 것이다. 두 사람은 서로에게 더 이상원하는 것이 없었고, 따라서 화해하지 않았다. 그 후 그들은 한두번 우연히 만났지만 우정은 이미 물 건너간 뒤였다.

사르트르는 이를 이해하지 못했다. 오래전에 보부아르가 농담삼아서 사르트르는 이해해 주는 사람과만 친교를 맺는다고 말한 적이 있었는데, 이제는 그를 가장 정확하게 이해해 주는 사람중 한 명이 친교를 거부했다. 무슨 이유 때문이었을까? 하찮은 단한 단락의 실수 때문이었다. 분명히 후회스러운 일을 돌이킬 수는 없었을까? 이성의 옹호자는 매우 난처했다. 그의 화해 시도에도 자코메티는 고집스럽게 냉담했다. 그래서 후회하던 철학자는조각가의 입장에서 이해하지 못했다는 차원에서가 아니라, 그 일전체에 대해 어찌된 일인지 검토해 볼 수밖에 없었다. 실수error했다는 것과 틀렸다wrong는 것은 같지 않다. 그렇지 않은가? 게다가그는 사고 뒤에 숨은 교활한 의도를 알았음에도 불구하고, 자코메티가 교제를 끊은 것을 비난했다. 그는 알베르토가 자기를 싫어했다고 말했다. 지성 체계의 결함이었다. 모든 것을 오해함으

로써 그는, 종합적인 진실에 의해 조명되지 않는 한 의미가 단순한 사실에 불과하다는 것을 보여 주었다. 알베르토가 사망한 뒤, 다들 다른 곳에서 발생했다는 것을 아는데 왜 이탈리아 광장에서 일어났다고 했는지 묻자 사르트르는 어깨를 으쓱하며 말했다. "그건 아마도 내가 이탈리아 광장을 특별히 좋아하기 때문일 겁니다."

사르트르가 1964년에 노벨상을 받게 되었을 때, 스웨덴 학술원의 결정에는 『말』이 큰 영향을 끼쳤으리라고 널리 추측되었다. 그러나 사르트르는 아무 말도 하지 않다가 소문이 무성해질 무렵 상이 주어진다면 거부할 것이라고 선언했고, 그 약속을 지켰다.

알베르토는 한때 뛰어나고 창조적인 사람들과 사귀고 싶었고 그들과 즐겼지만 이제는 눈에 띄지 않는 평범한 사람, 늦은 밤 바에서 만나는 매춘부, 떠돌이, 익명의 주민과 있는 것이 마음이 더 편했다. 유명한 사람들이 오갔지만 그는 결코 자신이 그들을 필요로 한다는 인상을 주지 않았다. 수술한 지 1년도 지나기 전에 그는 이미 예전의 생활방식, 즉 규칙적이지 않고, 매우 늦은 시간까지 깨어 있고, 충분히 자지 않고, 하루에 네 갑의 담배를 피우고, 되는 대로 식사하고, 셀 수 없이 많이 마시던 커피를 그대로 다시 시작했고, 카롤린의 요구로 술을 전보다 더 많이 마시게 되었다. 그는 탈진과 과로 상태에서 신경이 날카로워졌다. 그는 자주 "너무 짜증이 나서 길길이 날뛰고 싶다"고 말했고, 실제로 가끔은 그렇게 하기도 했다. 피로가 몽상적인 지각을 위한 통로라고

는 해도 너무 지나치게 피곤했다. 아네트에게 몸을 돌보지 않는다고 잔소리를 듣는 것은 당연한 일이었다. 끊임없이 싸우면서도 그녀는 그에게 마자랭 거리에서 함께 안락하게 살자고 했다. 그러나 그는 화를 내며 거절했다. 그녀는 디에고에게 완고한 형을 설득해 달라고 부탁했으나, 그는 "형이 사는 곳이 곧 그의 일터예요"라며 가볍게 무시했다. 아네트는 점점 더 무시당하고 부당하게 취급받는다고 느끼게 되었는데, 다행히도 그녀에게는 공감하며 이야기를 들어 주는 젊은 시인이 있었다.

아네트보다 한 살 어린 앙드레 뒤 부셰는 프랑스 남자와 러시아인 의사의 아들로, 아버지는 일찍이 정신병원에 입원해 있다가 죽었다. 과묵하고 도도한 부셰는 시인이 되고픈 갈망이 있었다. 부셰는 한 세대 위의 당대 시인들 중에서 그가 숭배하며 탐닉했던 우상 르네 샤르René Char가 자기 아내와 도망치자 매우 화가 났다. 부셰는 시에서 위안을 찾았지만 거의 위로가 되지 않았다. 그는 "내 안에서 무언의 호흡 자체가 일치할 때까지" 여전히 빈약한 단편들을 수확하려고 노력하고 있기는 하지만 시적 완성은 불가능하다고 믿고 있었다. 창조적 보상이 가능하지 않다고 보는 그의 견해는 알베르토와 상당 부분 비슷했다. 여전히 우상화할 대상을 찾으면서 부셰는 자코메티와 친해졌는데, 늘 그렇듯이 알베르토는 뭔가를 원하는 사람에게 원하는 대로 해 주었기 때문이다. 알베르토는 부셰의 빈약한 운문집 두 권에 삽화를 그려 주었고, 원한다면 '음향과 분노'가 안정을 찾을 수 있도록 도와주라고 격려했다. 그런 노력은 감정을 담아서 이루어졌다. 일부 사람

들에게는 우상에 대한 젊은 남자의 헌신이 보다 더 의미 있는 감정인 반면, 숙녀에 대한 배려는 우상에게 존경을 증명하는 수단에 불과한 것으로 보였다. 그러나 그는 감정을 담아서 노력했다. 그래서 일본인 교수와의 일에서 보였던 혼란스러운 감정을 생각나게 하기도 했다. 예술가들의 냉정한 마음에 점점 더 화가 나고 신경질적이던 그 숙녀에게 바람직한 일은 아니었다. 부세는 자기 마음이 부드럽다는 것을 보여 주려고 할 필요도 없었다.

브레가글리아의 노부인은 점차 쇠약해져 갔다. 현대보다는 중세에 더 가까운 과거와의 살아 있는 연결고리인 그녀가 없어진다는 것은 상상도 할 수 없는 일이었다. 그곳의 모든 사람이 알고 있고 모두에게 존경받고 있는 그녀는, 그 자체만으로도 지속적인 행복을 보장받는 것처럼 보였다. 그런데 건강에 문제가 생기기 시작했다. 그녀는 평범하고 좁은 침대에서 잠을 잤는데, 침대 머리 쪽 벽에는 3년 전 90세 생일 때 큰아들이 그린 꽃 그림이 걸려 있었다. 가족들이 모여들었다. 그녀는 "내 침대가 밤 사이에 옮겨졌다"거나 "그 문이 어제는 다른 곳에 있었어. 그 문은 어디로 통하니?"라고 말하는 등 모호한 분위기를 만들었다. 누군가가 답해 주면 그녀는 "그래, 나도 안단다"라고 말했다. 그녀가 요청한 목사가 와서 요한복음을 읽어 준 것은 1964년 1월의 첫 번째 주였다. 모든 가족이 그녀가 곧 세상을 뜰 것이라고 생각했고 그녀 자신도 그렇게 생각했지만 그녀는 좀처럼 떠나지 못했다. 가족들은 슬픔에 잠겨 기다렸다.

현대적인 위생 시설이 갖추어지지 않은 집에서 몸져 누워 있는 노부인을 돌보는 것은 쉽지 않았다. 그녀는 억지를 부렸고 다루기 어려웠다. 그 계곡에서는 전문적으로 간호해 줄 수 있는 사람을 구할 수 없었다. 게다가 그런 일은 어머니 시대의 관습에 따라 이루어져야 했으므로, 이처럼 부담스러운 일의 대부분은 브루노의 착한 아내인 오데트에게 돌아갔다. 가족의 죽음을 기다리는 일은 가족의 의무였다. 아네트가 죽어 가는 시어머니를 자발적으로는 돌보지 않자 남편은 경멸의 소리를 질렀다. "당신은 뭘 해야 하는지 모르고 있어. 부끄럽지도 않아?" 세 아들은 어릴 때 앉아 있던 거실에 앉아서 기다렸다. 알베르토는 드로잉을 하면서 시간을 보냈다.

어느 이른 새벽에 아네타는 순간적으로 제정신으로 돌아와 가족들이 모두 모여 있는 것을 보고 말했다. "아니, 여기서 모두 뭐 하니?" 그들이 대답을 못하자 그녀는 이렇게 말했다. "무신론자들!" 그 후 그녀가 혼수상태에 빠지자 가족들은 밤을 지새웠다. 93세의 나이에는 치명적인 유행성 독감이 돌았다. 1월은 그 계곡이 1년 중 그림자 속에 가장 깊게 빠져 있을 때였다. 1964년 1월 25일 저녁 여섯 시에 평화로운 임종이 있었다.

알베르토는 장례를 치르고 작업실로 돌아갔다. 그의 작업실은 일생 그의 성소였고 은신처였다. 어머니가 살아 있는 동안 그는 결코 그곳에서 완전히 홀로 있지 않았다. 따라서 그녀가 사망했다는 것을 이해할 수 없었고 용서할 수 없었으며 받아들일 수도 없었다. 그는 그녀를 큰 소리로 불렀으나 그녀를 부른 목소리는

자신을 부르고 있는 그녀의 목소리였다. "알베르토, 와서 밥 먹어라!"라며 그는 울었다. "알베르토, 와서 밥 먹어라! 알베르토, 와서 밥 먹어라!"

그의 울부짖음을 들은 아네트는 작업실 문 밖에서 그 소리를 들었지만 안으로 들어가지는 않았다. 그녀는 급히 돌아가 다른 사람들에게 남편이 어머니의 죽음으로 혼란스러워하며 미쳐 가고 있다고 말했다. 물론 그는 결코 미칠 수가 없는 사람이었으므로 걱정할 필요가 없었다. 그는 다만 어머니의 목소리로 밥 먹으라고 자신에게 소리침으로써, 태어났을 때부터 그녀가 그에게 준 음식을 이제 스스로 먹도록 환기한 것뿐이었다.

아네타는 한겨울에 사랑하는 아들이 디자인한 비석 밑에서 30년간 기다리면서 누워 있던 조반니의 무덤에 합장되었다.

알베르토는 내적·외적으로 나이를 먹었다. 그의 오랜 친구 중 두 명과 사이가 멀어진 것, 수술의 충격, 그의 삶의 대부분이었던 사람의 상실 등 이 모든 것이 영향을 끼쳤고 흔적을 남겼다. 62세로 나이가 많았지만 그는 위엄 있게 헤쳐나갔다. 그의 강인한 성격은 브레가글리아의 산들처럼 견고했다. 그는 시대에 앞서 늙었지만 결국에는 새로운 표현 수단을 발견한 천재들의 집단에 포함되었다. 사람들은 51세에 죽은 발자크Honoré de Balzac에 대해, 57세에 죽은 베토벤Ludwig van Beethoven에 대해, 63세에 죽은 렘브란트에 대해 생각한다.

만년의 작품이 언제나 한 예술가의 가장 훌륭한 작품인 것은 아니다. 본질만 남기고 덧붙인 모든 것을 벗긴 인간의 모습을 볼 수

있도록 만드는 것은 쉽지 않았다. 아네트와 디에고의 동상들은 카롤린의 초상화들과 마찬가지로 '미완성'이다. 이처럼 솔직하게 완성되지 못한 모습은 인위적으로 만들었음을 확인하는 것인 동시에 예술의 피상적인 만족에 굴복하지 않겠다는 거절이다. 회화에서 캔버스의 비어 있는 부분이 했던 역할을, 동상에서는 금속 덩어리에서 위로 치솟은 머리가 한다. 머리는 모든 것이고 모양이고 시선이다. 그 예술가의 존재는 내적이고 폭발적인 에너지이며, 없던 것을 갑자기 활기 있게 만들어 생명을 가지게 하는 것이다. 제멋대로의 붓질이거나 형태가 뚜렷하지 않은 청동 덩어리처럼 보이는 것이, 자기가 본 것을 포착하겠다는 자코메티의 결정으로 생명을 가지게 된다. 그는 짐짓 개성의 명령을 거부하는 듯했지만, 그의 모델들은 자체의 권리를 가지고 무한하게 존재한다. 그들 역시 나이를 먹은 것처럼, 즉 유기적 존재의 하찮음과 결별한 것처럼 보인다.

그 시절부터 그는 아홉 개 내지 열 개쯤 되는, 모두 다 똑같은 진흙으로 만든 아네트의 특별한 반신상들을 만들기 시작했다. 괴로운 여성성을 냉혹하게 환기하는 그 작품들은 예술가와 모델이자 아내 사이의 대단히 소원했던 측면을 보여 준다. 실제로 아네트가 얼마나 많이 얼마나 자주 포즈를 취했는지 정확히 알 수는 없지만 그것은 중요하지 않다. 디에고가 그랬듯이 그녀의 얼굴은 남편의 스타일의 한 측면이 되었고, 그래서 그는 자신이 하고 있던 것을 보기 위해 물질적인 상기물이 필요하지 않았다. 알베르토는 "사실과는 다른 비례를 가진 머리가 사실적인 비례보다 더

생생하게 보인다"고 말했다. 아네트가 제정신이 아닌 것처럼 보이는 반면, 수많은 반신상으로 동시에 만들어진 디에고는 관용과 체념의 분위기를 나타내고 있다.

만년에 했던 주요한 일 중에는 예술가의 심정과 특별히 가까운 것이 있다. 그것은 그를 옛 친구와 만나게 했고, 그가 알베르토 자코메티가 될 수 있도록 도움을 준 그 도시와 연결되었다. 그의 실존의 버팀목이었던 파리에 대한 기념물을 만들고 싶은 알베르토의 바람은 『베르브』의 편집자인 친구 테리아드가 인쇄하고 발간한 150점의 원판 석판화집으로 결실을 보았다. 『영원한 파리*Paris sans Fin*』라는 제목의 이 작품집은 테리아드에게는 하나의 이정표이자 마지막으로 펴낸 대작이었다. 이 두 남자는 초현실주의 시절 이후 계속해서 친밀한 우정을 유지해 왔다. 알베르토는 이 그리스인 출판인의 초상화를 두 점 그렸고, 지중해에 있는 그의 별장을 방문했다. 테리아드는 당시 최고 수준의 미술가 대부분의 석판화집이나 동판화집을 발간했지만 자코메티의 화집은 그때까지 펴내지 못했다. 그것은 알베르토에게 급하게 해야 할 다른 일이 많았기 때문이다. 그러나 테리아드와 시대의 재촉을 받고 그는 마침내 책의 내용과 제목을 자신이 정한다는 조건으로 화집을 내는 데 동의했다. 『영원한 파리』는 유작으로 출간되었다. 일종의 유서와도 같은 이 책은 예술가, 인간, 도시가 함께 모여 사랑의 행위를 증명한다.

150점의 석판화에는 자코메티가 파리에서 했던 모든 경험이 포함되었다. 그는 인쇄된 판들을 직접 선택했고, 각각에 번호를

붙여 가면서 질서 있게 정리했다. 표지 그림은 앞으로 뛰어내리는 한 여성의 나체상이었고, 파리의 다양한 거리를 표현한 그림들이 뒤를 이었다. 그다음에는 예술가에게 익숙한 내부, 그의 작업실, 그가 자주 들렀던 카페, 마자랭 거리에 있는 아네트의 아파트, 멘 거리에 있는 카롤린의 아파트, 디에고, 카롤린, 아네트, 셰자드리엥의 소녀, 카페에 앉아 있는 모르는 사람, 지나가는 사람, 주차된 자동차, 생쉴피스의 탑, 센강의 다리, 에펠탑이 보였다. 책의 끝부분에 있는 네 장의 즉석 스케치는 인간 감정의 가장 내밀한 표현을 보고 싶은 예술가의 욕구를 솔직히 인정한다. 150점의 판화와 함께 20쪽의 주석도 쓸 계획이었지만 도저히 쓸 수 없어서 취소했다. 그는 말하는 것을 열정적으로 사랑하는 사람이었지만 『영원한 파리』는 다른 상징이 필요했기에 눈을 보고 너무 많이 말했다.

유명해진 알베르토는 가끔 인터뷰도 했고 비평가들이나 저널리스트들과도 기꺼이 대화를 나누었다. 그가 말한 것들은 본질적으로 생활과 작품을 포괄하는 것으로 거의 비슷했다. 그는 이렇게 말했다. "내게 있어서 실재는, 누군가가 처음으로 그것을 표현하려고 시도했을 때만큼 순결하고 개척되지 않은 것으로 남는다. 따라서 그것에 대한 모든 표현은 단지 부분적인 것이었을 뿐이다. 나는 머리나 나무 같은 외부 세계를 현재까지 표현된 것들로 보지 않는다. 부분적으로만 옳은 과거의 그림이나 조각이 놓치고 있는 것을 나는 보는데, 내가 보는 것을 처음 시작했을 때부터 그랬다. 스크린을 통해 과거의 예술을 통해 보았기 때문이다. 그러

다 나는 점차 스크린을 넘어서 보게 되었고, 알려진 것이 알려지지 않은 것, 절대 알려지지 않은 것이 되었다. 그래서 나는 감탄했지만 그것을 묘사할 수는 없게 되었다."

"예술은 매우 흥미롭지만, 진실은 훨씬 더 흥미롭다. 작품을 많이 할수록 사물들은 점점 더 다르게 보인다. 즉 모든 것이 매일 위엄을 얻고, 점점 더 미지의 것이 되며, 점점 더 아름다워진다. 가까이 갈수록 위엄 그 자체이고, 멀어져도 마찬가지다. 따라서 다른 사람들에게는 별로 중요하지 않게 보여도, 단순히 나 자신의 시각에서는, 즉 외적 세계나 사람들에 대한 나 자신의 시각에서 볼 때는 그것은 해 볼 만한 가치가 있었다. 그러나 그것을 묘사하거나 머리를 잘 표현하려면 (…) 얼굴을 볼 때 목덜미를 보지 않는다. 그렇게 해서는 깊이에 대한 이해가 거의 불가능하기 때문이고, 목덜미를 볼 때는 얼굴은 잊는다! 가끔 나는 하나의 모습을 포착할 수 있다고 생각하지만 곧 그럴 수 없게 되고, 그래서 나는 처음부터 다시 시작해야 한다. 이게 바로 내가 서두르는 이유다."

"나는 내가 매일 진전을 이룬다고 믿는다. 거의 그렇다고 느끼지 못할 때도 그냥 그렇다고 믿는다. 그리고 날이 갈수록 매일만이 아니라 매 시각 진전을 이룬다고 믿는다. 그것이 바로 내가 점점 더 빨리 달리는 이유이고, 전보다 더 많이 일을 하는 이유다. 나는 내가 한 번도 해 본 적이 없는 것을 하고 있다고 믿지만 어젯밤이나 오늘 아침에 만든 조각은 쓸모없다고 확신한다. 나는 이 조각 작품을 오늘 아침 여덟 시까지 만들었고, 지금도 만들고 있다. 비록 그것이 별 볼일 없는 것이라고 하더라도, 내게는 과거의 그

것보다 더 나은 것이고 언제나 그럴 것이다. 결코 후퇴하지 않을 것이다. 어젯밤에 했던 것은 결코 하지 않을 것이다. 작품을 만드는 것은 긴 행진이다. 그래서 내게는 모든 것이 일종의 즐거운 흥분이 된다. 대개 특별한 모험과 매우 비슷하다. 미지의 나라로 배를 타고 출항했는데, 처음 보는 섬과 예상치 못했던 주민이 점점 더 많이 나타난다면, 그것이 바로 내가 지금 하고 있는 것과 정말로 닮았다고 말할 수 있다."

"그 모험은 실제로, 그리고 진실로 나의 것이다. 따라서 성과가 있거나 없는 것은 전혀 중요한 문제가 아니다. 한 전시회에 출품한 작품이 훌륭한 것이든 아니든 내게는 모두 다 똑같다. 내가 보기에는 모두 다 실패한 것이기 때문에, 아무도 관심을 가지지 않는 것이 매우 자연스러운 일이라고 생각한다. 내가 원하는 것은 다만 맹렬하게 전진하는 것이다."

60
갈등의 심화

'음향과 분노'는 계속되었고 점점 더 심해졌다. 그녀는 자신의 아파트에서 오로지 자신만을 위한 삶을 살면서도 여전히 자기가 원했던 것이 아니라고 생각했다. 그녀가 원한 것은 20년 전의 알베르토, 즉 그 사람을 온전히 차지하는 일이었다. 야나이하라가 등장하기 이전의, 카롤린이 나타나기 이전의 알베르토를 원했지만, 결코 그럴 수 없었음은 물론이다.

그녀는 거의 매일 작업실에 가 먼지를 털고, 걸레질을 하고, 세탁을 하고, 침대를 정리하고, 주부의 일상적인 허드렛일을 했다. 그녀는 마치 안주인이 존재한다는 것을 보여 주기라도 하려는 것 같았다. 아주 가끔은 포즈를 취하기도 했다. 사람들이 부부가 따로 떨어져 사는 것을 이상하게 생각하자 알베르토는 이렇게 말했다. "동정심이 있는 남자는 자기 삶에서 여자를 억지로 밀어내지

않지만, 그 여자는 가야 할 때를 알아야 한다." 아네트는 자기가 가졌던 것을 점점 더 포기하지 못하는 경향을 보이고 있었으나, 시간은 자기 것이라고 말할 수 있는 것이 거의 없음을 보여 주었다. 이혼에 관한 말이 오갔지만 실제로는 아무 일도 벌어지지 않았다.

잔인하게도 돈이 갈등을 심화시켰다. 현금이 물밀듯이 들어오고 있었고, 먼지 나는 작업실에 우두커니 서 있는 작품들의 가치도 꾸준히 증가하고 있었다. 알베르토는 평생에 걸쳐 사회의 구성원 각자에게 부여된 책임을 피하려고 했는데, 이것이 바로 그가 피하고 싶었던 것 중 하나였다. 그는 생활을 단순한 생존의 문제로 만들려는 강박 충동에 기초해서 돈과 타협하려고 시도했으며, 돈이 부족한 경우에는 결핍에 적응하여 해결하려고 했다. 그러나 그 점에서는 실패했다고 할 수 있는데, 돈이 쏟아져 들어왔기 때문이다. 미다스의 손을 증오했지만 그의 손이 바로 미다스였다. 은행들에게 시달리자 그는 작업실이나 침실에 돈을 감추었고, 지폐 뭉치와 금괴를 경험 많은 빈집털이가 가장 먼저 볼 만한 곳에 숨겨 놓았다. 돈이 쌓이는 것을 감출 수 없었다. 문제는 그 막대한 돈이 정작 예술가나 동생 또는 부인이 아닌 다른 사람의 즐거움을 위해 사용되고 있다는 사실이었다. 아네트가 분노한 한 가지 이유가 그것이다. 그녀는 다른 사람들이 어떻게 생각하는지에 관심이 있었고, 그래서 가끔 이렇게 말했다. "사람들은 내가 돈 때문에 알베르토와 산다고 생각하겠지?" 그러나 그것은 본인만이 알 수 있는 일이다.

명성과 돈은 함께 온다. 세계적으로 유명한 예술가와 결혼했기에 아네트는 기대가 매우 컸지만 현실은 그렇지 않았다. 카롤린이 아니라 남편의 명성이 아네트에 대한 관심을 더 떨어뜨리고 있었다. 아네트가 작업실에 가 보면 그곳은 찬미자, 비평가, 화상, 큐레이터, 컬렉터에게 점령당한 것처럼 보였다. 예술가는 그들 모두에게 평소처럼 매우 친절했다. 부인은 남편과 단둘이 아주 짧은 시간도 함께 있을 수 없어서, 옆방에서 기다리다가 가끔은 그냥 돌아가야 했다. 자코메티 작품의 대규모 회고전을 런던의 테이트 갤러리와 뉴욕의 현대 미술관에서 1965년에 동시에 여는 것을 논의하고 있을 때 그녀는 무슨 생각을 하고 있었을까? 그녀는 그가 자기 아파트로 오기를 원했고, 그곳에서 전등 갓에 대한 그녀의 속마음을 말해 주고 싶었다. 그러나 그에게는 그럴 시간이 없었다. 그녀는 불평했고, 자코메티가 일 이외에는 전혀 관심이 없고 자만심에 가득 차 있다고 비난했다. 그는 그럴 때면 어깨를 으쓱하며 그녀에게 참으로 안됐다는 반응을 보였다. 그러면 그녀는 남편의 자만심과 다른 사람에 대한 관심의 결여의 증거로서, 그가 자신의 건강을 무시하는 것을 들었다. 수술받기 전보다 훨씬 더 무질서한 생활을 하고 있기 때문에 용서할 수 없다는 것이었다. 그는 "아팠던 사람은 수없이 많고, 나보다 더한 사람도 매우 많아"라고 말했다. 아네트가 "누군데?"라고 묻자, 알베르토는 "드골Charles De Gaulle 장군"이라고 대답했다.

　아네트는 잠을 잘 이루지 못했다. 잘 때는 낮에 당한 자극을 덜기 위해 수면제를 먹고 귀마개를 했다. 그녀가 꾸는 꿈이 가끔 문

제가 되기도 했다. 어느 날 밤에는 방에 낯선 침입자가 있다는 모호한 느낌이 들어 잠에서 깼다. 약을 먹어 매우 졸린 상태에서도 누군가 창문에서 손짓을 하고 있는 것처럼 보였다. 그런데 가만히 보니 침입자는 바로 카롤린이었다. 소스라치게 놀란 아네트는 재빨리 침대 옆의 불을 켰다.

귀마개를 빼내면서 아네트는 이해할 수 없는 방문의 의미가 매우 궁금했다. 아내에게 문제가 있다고 생각하는 알베르토 대신 왔다며, 카롤린은 장황하게 얘기를 시작했다. 달밤의 무모한 행위에 기가 막힌 아네트는 도대체 어떻게 들어올 수 있었냐고 물었다. 초대받지 않은 방문객은 별일 아니라는 듯이, 뒷마당에 있는 작은 창고의 지붕을 타고 어렵지 않게 창문을 통해 들어왔다고 대답했다. 상당히 많은 욕설과 고성이 이어진 후 결국 아네트는 손님을 내보내고 다시 잠을 청했다.

다음 날 오후 그녀는 남편에게 사생활 침해라며 거칠게 항의했고, 야밤의 침입은 불쾌할 뿐 아니라 위험한 짓이라고 말했다. 희미한 불빛 속에서 창고의 지붕을 타고 오르다가 그녀가 다칠 수도 있다는 것이다. 그런데 알베르토가 빈정대며 말했다. "위험하지 않아. 떨어졌다면 내가 받았을 거야."

그렇다면 그는 아내의 치욕의 증인이 된 셈이었다. 그 뜻하지 않은 일은 예술가의 부탁으로 했던 것인데, 대리인이 모욕적인 행위를 함으로써 결혼의 악몽을 훨씬 더 끔찍하게 만들었다. 도저히 참을 수 없는 도발로 상황이 더욱 나빠졌다. 알베르토가 공정하려고 노력했다고는 해도, 그의 윤리의 요점은 그가 했던 것

만이 아니라 그가 만든 것에 있었다. 그리고 그런 제작은 제작자가 만들거나 죽는 것 외에는 선택의 여지가 없었던 존재 방식을 요구했는데, 그것은 사실상 속임수였다. 그래서 그는 "계속 이렇게 했으면 오래전에 뻗어 버렸을 게 분명해"라고 말하기도 했다.

아네트는 신들의 환락을 공유할 힘도 상상력도 없었다. 그 농담은 전적으로 그녀에 대한 것으로 보였고, 그래서 참을 수 없었다. 그녀는 긍정적으로나 부정적으로나 받아줄 수밖에 없는 남편을 비난했다. 물론 그는 예술만이 즐거운 영역인 것처럼 보이는 이상한 상황을 바꾸려는 시도를 전혀 하지 않았다. 아내로서의 좌절은 울화증을 가중했고, 울화증은 절망의 행위로 이어졌다. 어느 날 작업실에서 부부 싸움을 하던 중 알베르토의 침착함에 화가 치솟은 아네트는, 그녀가 그렇게 고집스레 주장했던 결혼을 상징하는 반지를 손가락에서 빼내서 옆에 있던 망치처럼 생긴 도구를 가지고 모양이 완전히 파괴될 때까지 세차게 내려쳤다. 그것이 일종의 제의적인 자기파괴였다면, 그녀 자신이 그것을 육감적으로 발견했다는 추측은 피할 수 없는 것으로 보인다.

알베르토 덕분에 카롤린은 공기보다 더 자유롭다는 느낌이 들었다. 그것이 지속적인 분쟁의 한 요인임에는 의심의 여지가 없었다. 그녀가 교도소에서 풀려나면서부터 알베르토는 물질적인 걱정을 전혀 하지 않고도 살 수 있게 해 주었다. 그녀가 언제나 원했던 자유로운 삶이었지만 너무 쉽게 이루어졌다는 것이 문제였다. 그녀와 그녀의 옛 친구들은 슬슬 예술에 대해 계산해 보기 시

작했다. 그들 눈에는 거의 아무것도 투자하지 않았는데도 알베르
토가 무한한 보답을 해 주는 것으로 보였던 것이다. 기회가 왔다
고 생각되자 그들은 신속하게 행동에 옮겼다. 알베르토는 카롤린
에게 직접 여신과 같다고 반복해서 말했고, 언제나 단순한 매춘
부가 아니라고 말했다. 그리고 여신에게는 가능한 한 최고의 대
가를 지불해야 한다는 것도 알고 있었다. 그녀가 돈을 더 많이 요
구하자 그는 군말 없이 원하는 대로 주었다. 그녀는 점점 더 많이
강요했다. 찬미의 증거로서의 금액이 아니라 거의 강탈에 가까웠
고, 그래서 심각한 문제가 발생했다. 알베르토가 그녀에게 엄청
난 액수의 돈을 준다는 소문이 나기 시작했다. 알베르토는 다른
사람들의 치사한 관심을 받는 것이 달갑지 않았고, 그에 반해 자
신의 '감각'을 믿고 있던 카롤린은 전혀 신경 쓰지 않았다.

그녀는 자신이 어쩔 수 없는 힘에 좌우되는 인질에 불과하다고
자백했다. 그녀가 그런 상황을 만들지 않은 것은 분명했지만 자
코메티는 그녀를 정확히 그녀가 있던 곳으로 보냈다. 그러나 그
는 그녀가 우연히 저속한 인간들에게 당한 것이라고는 생각하지
않았다.

어느 날 어떤 젊은 미술가가 알베르토를 방문했을 때 갑자기 작
업실의 문이 열리며 카롤린이 들어왔다. 그녀 뒤에는 험악하게
생긴 두 남자가 찌푸린 얼굴을 하고 문간에 서 있었다. 그리고 그
녀는 "돈이 필요해요. 가진 것을 다 주세요"라고 말했다.

자코메티가 돈다발을 가져오기 위해 비밀 장소를 뒤지는 동안
문간의 어깨들이 노려보고 있었는데, 젊은 미술가는 자리를 피

할 수도 없고 그렇다고 모르는 척하고 있을 수도 없었다. 카롤린이 당황한 기색도 없이 태연하게 그 장면을 보고 있는 데 반해, 알베르토는 분명히 쩔쩔매고 있었다. 돈을 받은 카롤린은 고맙다는 말도 없이 같이 온 사람들과 작업실을 나갔다. 자코메티는 매우 혼란스러웠다. 황당한 목격자는 자신이 이해할 수 없는 일을 오해할 기회를 가졌다. 비록 그 이유를 알고 싶어한 사람은 없었지만, 알베르토가 카롤린을 자기 예술의 핵심으로 만들었다는 것은 누구나 기꺼이 받아들였다. 그러나 아무도 어떻게 바뀌었는지를 알려고 하지는 않았다.

그녀가 인질이었다면 그녀는 그들에게 내몰린 것이다. 그들이 가려고 준비했던 여정은 그 게임의 규칙이 아니라 게임에 대한 자신들의 존중에 관해 말해 준다. 어느 날 오후 알베르토는 엉망이 된 작업실 모습에 깜짝 놀랐다. 조상, 좌대, 의자가 엎어져 있었고, 서랍에서는 물건들이 쏟아져나와 흩어져 있었고, 그림, 드로잉들이 되는 대로 널려 있었고, 책, 종이, 팔레트, 붓들은 제멋대로 나동그라져 있었다. 작업실을 정리하고 살펴보니 없어진 것은 아무것도 없었고 강제로 들어온 흔적도 없었다. 간단히 말해서 예술 파괴의 만행이 벌어진 것이다. 알베르토는 카롤린이 자신이 준 열쇠를 가지고 있다는 사실을 알고 있었다. 그리고 진작부터 많은 사람이 작업실이 너무 허술하다고 말해 왔다. 어린 학생이라도 깡통 따개만 있으면 마음대로 들어올 수 있을 정도였지만, 이것은 어린이의 소행이 아니었다.

짐작되는 바가 있는 알베르토는 너무나 분해서 동생에게도 사

태를 직접적으로 말할 수 없었다. 물론 디에고도 알고는 있었지만, 아무도 다시 올바르게 되돌릴 수 없다고 생각할 만큼 상황이 나빠졌다는 불행한 느낌을 확인했을 뿐이다. 알베르토는 훌륭한 판단력을 가졌다고 믿는 클라외에게 이 일을 말했다. 조금 굴욕감을 느끼면서도 그는 대담하게 말했다. "이놈들아, 모두 부숴 버려!"라고 그는 소리쳤다. "그게 문제의 해결책일 거야. 그렇게 되면 가치 있는 것이 없어질 테니까." 그 자신은 두렵지 않았으나, 디에고가 카롤린을 혐오하는 것 못지않게 카롤린도 그를 혐오했기에 동생이 걱정되었다. 클라외는 신중한 대책을 제시했다. 경찰이 불규칙한 간격을 두고 순찰을 돌도록 미리 짜 놓고, 아무 일이 없는지 살펴보게 하자는 것이었다. 그러나 알베르토는 지나친 자신감으로 받아들이지 않았다.

알베르토는 자신을 비난하지 않고는 도저히 카롤린을 비난할 수 없기에 그녀 대신 아네트를 비난했다. 그는 오히려 계속해서 카롤린을 칭찬하고, 이런 시련을 운명의 시험으로 생각했다. 카롤린이 위험한 것은 사실이지만 그것은 동시에 날조된 것이기도 했다. 형제는 모두 카롤린의 양면성을 알고 있었고, 그것을 서로에 대한 이해를 유지해 준 예술에 덧붙였다. 카롤린이 알베르토의 일생에서 유일한 여자는 아니었다. 그녀가 중요한 위치에 있었던 것만은 분명하지만 많은 여자가 그를 따랐다. 그들의 노력은 대체로 행복한 결말을 맺지 못했으나 알베르토는 그들을 실망시키지 않았다.

야심 있는 한 스위스 조각가 아가씨는 초대받지 않았는데도 작

업실에 나타나, 알베르토의 작업실 문밖의 바닥에서 며칠 밤을 자면서 특별한 관심을 받고 싶어했다. 그녀는 그를 따라 스탐파로 가 피츠 두안에 방을 잡았다. 그녀는 그가 자신의 존재를 인정해 주지 않는다고 생각되자 여관방의 벽장을 부수고 그 안에 있던 것을 길거리로 내동댕이치는 등의 행패를 부렸다. 제네바가 고향인 그녀는 나중에 정신병원에 수용되었는데, 그 후에 그녀의 어머니가 자코메티에게 도덕적인 책임을 져야 하며, 그녀가 파리에서 함께 일할 수 있도록 해 주어야 한다는 책망이 담긴 편지를 보내기도 했다.

베를린 출신의 어떤 아름다운 발레리나는 취리히의 한 파티에서 알베르토를 만났다. 그녀는 그에게 어떤 잡지에서 오린 그의 사진을 자기 사진 옆에 간직하고 있다고 말했다. 알베르토는 이렇게 말했다. "실물은 어때요?" 그들은 빗속에서 반나절 동안 손을 잡고 취리히의 옛 도심을 걸으면서 24시간이나 지속된 연애를 했으나, 그녀의 부적은 그녀의 삶을 그다지 오래 지켜 주지는 못했다. 1년도 못 되어 심한 우울증에 걸린 그녀는 함부르크 오페라 하우스의 천장에서 무대 위로 뛰어내려 죽고 말았다.

다른 사례들은 덜 불행했지만 알베르토는 그들의 관심에 보답하는 것이 즐거웠다. 그리고 그의 즐거움은 자신의 명성이 — 그는 자기 자신과 자신의 성공을 구별하지 못하는 바보가 아니었다 — 카롤린의 열의를 시험하는 데 도움이 되었다는 사실로 더 커졌을 것이다. 자신을 극단적으로 시험함으로써 그는 기꺼이 그녀가 스스로를 증명하도록 했다. 결론적으로 그녀는 그녀 나름의

교활한 방식으로 소유욕이 매우 강했다. 그녀는 그가 자기를 확실히 잡았다고 생각하도록 만들었는데, 그가 잡았다는 것이 그녀의 믿음에 핵심적이었기 때문이다. 그녀는 그런 믿음을 가진 것에 만족했고 점점 더 그렇게 되기를 기대했다. 그녀는 그를 가지고 싶었고, 다른 어떤 여성보다도 그에게 소유되고 싶었다. 그녀는 그런 희망을 가질 만큼 충분히 여성적이었다.

그녀는 그의 아이를 갖고 싶어 했다. 그는 자연의 섭리에 의해 아버지가 될 수 없다고 설명했지만 그녀는 무슨 방법이 있을 것이라고 주장하기도 했다. 그래서 의사와 상담한 결과 어떤 수술을 하면 가능성이 있다고 했으나 그것이 사기였음은 물론이다. 카롤린의 입장에서는 물질적인 것보다 훨씬 더 우월한 것으로 그와 결합되는 것이 최상이었을 것이다.

몽파르나스의 밤 생활의 그늘진 흐름 속에 떠돌아다니던 사람 중에는 사진작가인 엘리 로타르Elie Lotar가 있었다. 그는 수십 년간 무엇 하나 제대로 한 것이 없었지만 사교적이고 재능이 있었기에 주변 사람들은 도움을 주려고 노력했다. 테리아드는 그에게 일거리를 주었고, 카르티에 브레송은 카메라를 주고 암실도 쓰게 해 주었지만 헛수고였다. 그는 일을 하려 들지 않고 카메라를 전당포에 맡긴 채 술과 여자에 돈을 낭비했다. 그는 그저 돔이나 셰자드리엥 같은 바에서 인생을 허비하고 싶을 뿐이었다. 그러다가 옛 친구인 알베르토를 만나자 도움을 받을 수 있을 것이라 생각한 로타르는 돈을 달라고 했다. 아마도 운수 좋은 날이었는지 거절하는 법을 모르는 예술가를 만난 것이다. 결국 로타르는 습관

적으로 그의 작업실에 들러, 그곳에서 자신에게 도움이 되는 모호한 쇼를 보여 주곤 했다. 담배나 신문을 산다거나 미술 용품점에서 배달을 하는 등의 용건을 가지고 잠깐 들르기도 했다. 무엇보다 그는 알베르토가 카롤린과 함께 전날 밤에 갔던 곳들에서 그가 도착하기 전이나 후에 일어난 모든 일을 이야기해 주었다. 로타르와 카롤린은 매우 친해졌다. 그녀의 세계는 자신과 달랐지만 점차 거기에 빠져들었고, 그래서 알베르토에게 그녀가 언제 누구와 어디서 무엇을, 아마도 어떻게 했는지를 말할 수 있게 되었다. 그는 그들 관계에서 밤의 의식을 관장하는 매개자이자 비품이자 친숙한 영혼이 되었다. 가끔은 알베르토가 카롤린의 초상화를 그리는 동안 옆에서 구경하기도 했고, 그들과 함께 이곳저곳을 다니기도 했다.

로타르는 점차 중요하고 불가피한 존재가 되었다. 그 식객을 모델로 활용하는 것은 매우 가치 있는 일이었다. 로타르가 작업실에서 같이 생활했기 때문에, 그의 초상은 그곳에서의 마지막이자 가장 훌륭한 시기의 구체적인 표현이었다. 외국에서 온 위대한 시인의 서자이자 가난한 알코올 중독자인 이 사진작가는, 그 슬픈 시선이 자코메티의 최후의 걸작에 표현됨으로써 하찮은 인생에서 빠져나올 수 있었다.

알베르토는 옛 친구들에게 친절했다. 유명해진 뒤 가끔 그랑드 쇼미에르의 동창들이 나타나서 성취의 결과물을 약간 맛볼 수 있도록 요청할 때 한 번도 거절한 적이 없었다. 예외라고 한다면 메

이오의 경우일 것이다. 어리석게도 미국에서 고되고 실망스러운 체호프적인 삶을 30년간 산 뒤 그녀는 '새로운' 생활을 할 수 있을 것이라는 기대를 가지고 파리로 돌아왔다. 그러나 그녀는 파리에서의 생활도 그렇게 쉽지만은 않다는 것, 결국 고독하고 빈궁한 노년이 기다리고 있다는 것을 깨닫게 되었다. 그녀의 편지를 받은 알베르토는 그녀를 작업실로 불렀다. 변한 것이 없었지만 그들의 관계는 변했다. 그는 그녀에게 갤러리 매그에서 최근에 발간한, 긴 찬미의 글이 실린 그의 작품집에 서명을 해서 주고 저녁 식사에 초대했다. 추억의 향연은 오히려 초라함을 느끼게 해 줄 뿐이었고, 알베르토의 친절은 그녀의 운명을 잔인하게 보이도록 만들었다. 오래전에는 그가 그녀 때문에 고통받았지만 이제 그녀는 가난하고 늙은 여인에 지나지 않았다. 그는 그녀에게 자신의 삶이 헛되지 않았다는 것을 보여 주었다. 그들은 그 후 다시 만나지 않았고, 얼마 후 캘리포니아로 돌아간 그녀는 정신착란에 걸려 홀로 생을 마감했다.

61
지지 않는 열정

에메 매그는 박물관 건물을 완공했다. 드라마틱한 테라스와 잔디밭, 소나무 정원의 한가운데 세운 건물은 공간이 넓고 당당했다. 그 화상은 주 출입구 바로 앞에 있는 중앙 뜰을 자코메티가 직접 결정하고 설치하는 조각 작품으로 완전히 채우기로 결정했고, 아울러 넓은 실내 갤러리는 그의 일생에 걸친 드로잉, 회화 작품 및 조각 작품으로 꾸미기로 했다. 매그의 동기를 알베르토가 어떻게 생각했는지는 모르지만, 이상적인 조건으로 작품을 전시할 수 있는 기회였으므로 신경을 쓸 수밖에 없었을 것이다. 그는 기꺼이 생폴로 가서 〈베네치아의 여인들〉뿐 아니라, 체이스 맨해튼 프로젝트를 위해 만든 커다란 조각 중 몇 개를 중앙 뜰에 놓기로 했다. 정원 구석구석에 콜더와 미로, 아르프의 조각 작품이 있었고, 브라크와 샤갈은 수영장과 벽을 위해 모자이크를 디자인했다. 갤러

리는 마티스, 보나르, 칸딘스키 등의 작품들로 채워졌다.

에메가 현대의 메디치가 되려고 했다면 개막식은 그런 목표를 향한 인상적인 첫발이었다. 그 화상과 그의 자선 사업을 존중하기 위해 프랑스 전역과 외국에서 손님들이 몰려왔다.

알베르토는 — 당연히 디에고의 도움을 받아 — 자기 '물건들'을 최종적으로 설치하기 위해 스탐파에서 왔다. 아네트도 같이 왔지만 카롤린이 보이지 않는다고 해서 그녀의 기분이 좋아진 것은 아니었다. 성대한 행사를 기다리고 있는 동안 자코메티에게, 한동안 못 만났지만 결코 잊을 수 없는 한 친구에게서 온 메시지가 전달되었다. 그는 오늘의 축제에 참여하지도 않았고 특별히 바라는 것도 없었지만, 자신이 빠진 영광스러운 장면을 경멸하면서 바라보고 있었다.

피카소는 알베르토가 자신을 방문해 주면 기쁘겠다는 메시지를 보냈는데, 그것은 12년 전의 모욕적인 '초대'에 대한 변명처럼 들렸다. 나이 먹고 외톨이가 된 고집쟁이 군주는 권력의 남용으로 스스로 족쇄를 찬 꼴이었다. '매표소'의 줄은 끝도 없이 길어졌지만, 기다리고 있는 사람 중에 그 유명한 광대에게 관심을 보이는 이는 거의 없었다. 그의 인생과 작품은 뒤틀린 길을 돌아서 제자리로 돌아왔다. 초기에 그는 민속놀이, 곡예사와 어릿광대를 자주 묘사했는데, 최근의 작품도 다시 한 번 서커스적인 형상들로 가득 차 있었다. 그리고 전 세계의 언론은 가면을 쓰고 광대 짓을 하는 기만적인 80세의 늙은 예술가에 대한 기사들로 아주 바빴다. 소송을 통해 발매를 금지하려고 시도했던, 그의 아이를 둘

이나 낳은 전 부인이 최근에 펴낸 회고록에 자세히 묘사되었듯이, 그의 사생활은 대중적인 곡예나 마찬가지였다. 자신의 명성을 유지하기 위해 법정에 가야 했기에 체면이 손상되는 느낌을 가질 수밖에 없었을 것이다.

피카소는 일생 지속적으로 예술가와 모델이라는 주제로 돌아갔지만 한때 평온한 올림포스 신과 같은 창조자를 그렸던 적도 있었다. 이제 그는 그로테스크한 인물, 즉 조롱과 비웃음의 피조물로 비쳤다. 구원받지 못했다는 것을 잘 알고 있는 피카소의 뛰어난 두뇌 자체가 운명의 복수인 셈이었다. 그래서 품위 없는 늙은 광대는 야단법석을 떨고 얼굴을 찡그릴 수밖에 없었다. "중요한 것은 예술가가 만드는 것이 아니라, 그가 어떤 사람인지 하는 것이다!"라고 오래전에 스스로 말하기도 했지만, 누구보다도 자신의 어리석은 짓을 잘 알고 있기에 매우 씁쓸했으리라는 점은 분명하다.

피카소는 자코메티가 어떤 사람인지 잘 알고 있었기에 늘 존경하면서도, 시기심을 감추고 그런 자코메티가 스스로를 어떻게 드러내는지에 주목했다. 그는 자코메티가 자신을 냉담하게 대했다고 생각하지는 않았다. 알베르토는 피카소에 대해 "참으로 놀라운 사람이야"라고 말하곤 했다. "마치 괴물 같아. 아마 자기도 그렇다는 것을 알걸?" 그러나 긍정적인 의미에서 진실한 존경을 회복하기에는 너무 늦었고, 친절하고 싶은 마음도 들지 않았다. 피카소의 고독이라는 잔인한 아이러니를 이해하면서도 그의 명예심은 연민에 의해 흔들리지 않았다. 그는 만날 수 없다는 말을 전

했고, 그 후로는 피카소를 본 적이 없었다.

1964년 7월 28일 목요일에 박물관의 성대한 개관식이 있었다. 하늘은 맑고 상쾌했으며, 별이 반짝거렸다. 150여 명의 손님이 호화로운 연회를 즐겼다. 이날의 주빈은 문화부 장관인 앙드레 말로였다. 값비싼 음식과 와인으로 충분히 즐겼을 때 매그가 일어나 판에 박힌 연설을 하고, 이 특별한 사업의 성공적인 출발을 위해 재능과 열의, 시간과 에너지를 아낌없이 바친 모든 예술가, 친구, 동료, 직원에게 감사의 말을 전했다. 한 사람씩 이름을 호명하고 박수를 쳐 주면서, 인정하고 보답한다는 느낌이 가득했다. 그러나 그때 매그는 분명히 일부러 중요한 한 사람의 이름을 언급하지 않았다. 참으로 이상하게도 그 사람은 바로 매그의 성공을 위해 적어도 같은 정도의 노력을 했고, 실제로 그 이상으로 기여한 클라외였다. 대부분의 사람이 인정하는 사실이었기에 참석한 사람 중 일부는 뭔가 이상하다고 느끼기도 했다. 그러나 누구보다도 클라외 자신이 가장 큰 모욕감을 느꼈을 것이다.

매그가 연설을 마치자 말로가 일어나 그의 장기인 기품 있는 문화적 치사를 하기 시작했다. 이 사업을 당대에는 비교 대상이 없는 것으로 묘사한 뒤 그는 이런 은혜를 베푼 이에게 감사의 말을 전했다. 그다음에 선사 시대의 예술, 파라오 시대의 예술, 비잔티움 예술, 태양왕의 궁정의 예술과 연계되는 선상으로 이 행사를 규정하고, 우리가 예술이라고 부르는 인간의 행위가 언제나 있었고, 있어야만 하는 영역, 즉 초자연적인 것의 영역에서 이루어진다는 것을 명심해야 한다고 말했다. 이런 내용은 자코메티 같은

이에게 들으라고 한 말이었지만, 정작 그는 "허풍떨고 있군"이라고 중얼거렸다.

클라외는 매그의 영광을 위해 애정을 가지고 열심히 일해 왔음에도 이유 없는 모욕을 받았다고 느끼고, 수치스럽고 의도적인 그의 처사에 거칠게 항의했다. 그러나 매그는 어깨를 으쓱하며 실수 그 이상은 아니며, 따라서 기분 상하게 할 의도가 없었다고 말했다. 그 말에 만족할 클라외가 아니었다. 화상의 태연함에 더더욱 화가 난 그는 친구들과 있을 때 매그의 처사를 맹렬하게 비난했다. 클라외가 이 사업에 반대했던 것은 사실이고, 그런데도 재단의 설립에 기여했다는 감사의 말을 듣고 싶었다면 다소 문제가 있다고 봐야 한다. 그러나 재단이 존재할 수 있었던 것은 전적으로 갤러리 매그 덕분이었고, 그것은 곧 클라외에게 상당 부분 의존했다는 뜻이 된다. 그런데도 승리의 순간에 적절한 감사의 표현이 나오지 않았다는 것은, 결국 승리의 주역이 계속해서 능력을 발휘할 필요가 없다는 말이다.

다음 날 알베르토와 아네트는 피에르와 패트리샤 마티스의 호화 빌라가 있는 카프 페라로 가서 전날의 일에 대해 많은 얘기를 했다. 알베르토는 직선적으로 "클라외가 떠난다면 나도 떠난다"고 말했다. 피에르 역시 생폴의 벼락부자를 경멸했고, 아네트도 매그가 손님들에게 자기가 자코메티를 '키웠다'고 허풍떠는 것을 들었다면서 남편에게 매그와 손을 떼라고 재촉했다. 물론 매그에 관한 얘기만을 했던 것은 아니고 늦은 시간까지 상당히 많은 이야기가 오갔다. 아네트의 신경과민도 중요한 화제였으며, 아내로

서 할 만한 불만의 소리가 해변 정원을 가득 채웠다.

그러는 사이에 클라외는 그리스로 떠났고 알베르토는 스탐파로 돌아갈 것이라고 말했다. 마티스 부부는 요트를 타고 여행을 떠날 준비를 했고, 아네트는 태양 속에서 홀가분하게 있는 것이 신경과민을 치료하는 데 도움이 될 것이라며 홀로 남겠다고 했다. 피에르는 당연하다는 듯이 예의 바른 얼굴을 하면서 닻을 올리고 성미가 급한 부인과 함께 항해를 떠났고, 알베르토는 기차를 타고 스탐파로 떠났다.

라 푼타 빌라에서 호사를 누리던 아네트는 급속도로 기분이 좋아지고 있다고 느꼈다. 게다가 할 일도 전혀 없었고, 필요하다면 다정한 관심을 보여 줄 사람도 가까운 곳에 있었다. 할리우드에서 온 프랭크 펄스Frank Perls라는 화상이 바로 옆의 한 호텔에서 휴가를 보내고 있었던 것이다. 마티스 부부와는 아주 가까운 사이였던 그는 자코메티 부인이 편안히 쉬고 있는지 종종 방문하겠다고 했다. 프랭크는 능력 있는 화상이자 게으른 사람이기도 했다. 결혼을 세 번이나 한 불행한 그는 다정한 사람이 그리운 유명한 조각가의 부인에게 들를 준비가 되어 있었다. 낮 동안에는 그녀가 패트리샤의 크리스 크래프트 보트를 타고 만을 스치듯이 건너는 것을 볼 수 있었다. 외롭다고 느낀 그는 점점 더 자주 그녀를 찾았고, 그럴수록 그녀에게 더욱 관심이 갔다. 이 모든 것이 아네트가 원했던 것이다. 즉 누군가가 그녀에게 관심을 가져 주고, 말을 들어 주고, 동정심을 표현해 주었으면 했다. 삼촌처럼 친절하고 세상 물정에 밝은 프랭크 펄스는 기꺼이 그녀의 말을 들어 주었다.

이는 우연히 만난 고독한 남자와 여자가 서로에게 냉정한 세상에서 받은 상처를 위로해 준다는 뻔한 스토리의 영화와도 같았다. 리비에라에서 돌아왔을 때 아네트의 신경과민은 몇 년 동안 그 정도로 완화된 적이 없을 만큼 좋아졌다. 반면에 프랭크는 그곳에서 만들어졌을지도 모르는 좋지 않은 기분으로 할리우드로 돌아갔다.

클라외는 그리스에 있으면서 매그 및 '그의' 갤러리와의 관계를 끝내기로 결심했다. 그래서 갤러리가 문을 닫았으면 좋겠다고 생각하고, 자신이 도와주었던 동료와 친구들이 행동을 같이해 주기를 바랐다. 단결해야만 가능하다고 생각했지만 현실은 달랐다. 클라외는 정직한 사람일 뿐이었지만 매그는 그 세계의 제왕이었고, 그의 갤러리와 관련된 예술가들의 운명을 결정할 수도 있는 사람이었다. 그러나 단 한 사람만은 아니었다. 알베르토는 클라외가 떠난다면 자기도 떠날 것이라고 말했고, 그 말을 실천했다.

그는 자신의 결정을 알리는 긴 편지를 매그에게 썼다. 이때 디에고는 취리히에 있으면서 그곳의 최상급 식당의 내부를 장식하는 일을 계약했다. 알베르토는 전화로 그에게 편지 내용에 관한 의견을 물었다. 용의주도하고 현실적인 동생은 "내일 파리로 돌아갈게. 내가 도착할 때까지 편지를 보내지 마. 좀 더 이야기를 해야겠어"라고 말했다. 마음이 급해진 그는 다음 날 돌아오자마자 곧바로 알베르토의 방으로 갔는데, 형은 수줍게 웃으며 이렇게 말했다. "편지는 보냈어. 너랑 얘기하면 보낼 수 없을 것 같거든."

에메와 귀귀트에게는 날벼락 같은 소식이었다. 그것은 비상식적인 소동처럼 보였다. 귀귀트는 눈물을 흘리기도 했고, 에메는 이유가 뭔지 이해하려고 애썼다. 직원들을 보내 애원해 봐도 아무 소용이 없었다. 알베르토의 결심은 확고했다. 알베르토는 갤러리 매그를 떠나겠다고 말했고, 실제로 그렇게 했다. 나머지 이야기들은 잡음이고 성가신 일일 뿐이다.

자코메티가 주장했던 원칙의 요점이 흥미로운데, 그 자체보다 중요한 것이 이면에 있었을지도 모른다. 매그는 결코 프랭켈이나 사르트르와 같은 종류의 친구가 아니었다. 이 심각한 거래 중단 사태는 갤러리와의 일이었지, 실제 사람으로서가 아니라 유명인으로서만 영향력 있는 갤러리 소유자와의 일은 아니었다. 매그 갤러리가 그 예술가와 세상의 관계를 대표하고 자코메티의 경력에 매우 중요한 역할을 한 것은 사실이기 때문에, 그곳과의 거래 중단은 그에게 치명적인 결과를 초래할 수도 있었다.

피에르 마티스는 테에랑 거리의 벼락부자가 자기를 능가할지 모른다는 것을 걱정할 필요가 없었다. 매그에게는 알베르토가 모든 것이었지만, 피에르의 갤러리는 그와 직접적인 관계를 맺지 않았기 때문이다. 알베르토는 시장의 냉정한 사업가였던 매그를 잘 알고 있었기 때문에 과감한 거래 중단을 통해 영향을 끼치려고 했다. 그로서는 지나치게 많은 현금과 부담스러운 명성의 훼손 외에는 잃을 것이 없었고, 그나마 작업을 잘하기 위해서는 그것들을 잃는 것이 더 나았다.

문제없이 작업을 잘 진척시킬 수 있을 것이라는 판단은, 한편으

로 그에게 과연 작업할 수 있는 시간이 얼마나 남아 있는지가 확실치 않다는 새로운 문제를 제기했다. 어쩌면 우정의 시각에서라기보다는 그런 맥락에서 매그와의 단절을 파악하는 것이 더 정확할지도 모르겠다. 신중해야 한다는 동생의 호소는 전혀 고려되지 않았지만, 그렇다고 알베르토가 디에고의 충고를 무시한 것은 아니었다. 클라외는 은퇴해서 학술적 연구와 희귀 필사본 수집에 몰두하면서 행복해 보였다.

1964년의 가을과 초겨울에 알베르토는 짧은 여행을 했다. 먼저 그는 다음 해 여름 뉴욕의 현대 미술관과 동시에 대규모의 회고전을 열 계획인 테이트 갤러리의 전시실을 보기 위해 런던으로 갔다. 그곳에서 이사벨과 프랜시스 베이컨을 만나고 부유한 수집가들과 좋은 시간을 보냈다. 11월 초 그림자가 계곡을 덮을 때쯤에는 스탐파로 갔다. 그곳의 가장 중요한 존재는 이제는 사람이 아니라 어머니에 대한 추억이었다. 그는 12월 중순에는 1년에 한 번 하는 정기 검진을 받으러 쿠어에 있는 주립 병원으로 갔다. 암은 재발하지 않았지만, 건강에 문제가 없는 것은 아니었다. 라티 박사는 여전히 그곳에 있었는데, 알베르토의 안색이 좋지 않다고 판단하고 그렇게 말했지만 예술가는 그 말을 좋게 받아들이지 않았다. 알베르토의 건강에 문제가 있다는 것은 그 자신이 제일 잘 알고 있었다. 몇 년간 건강이 점차 나빠지고 있다는 것을 체크하고 있었고, 극단적인 피로, 아니 그 이상의 상태에서 삶을 살아왔다는 것도 그는 매우 잘 알고 있었다. 그는 하루에 네 갑의 담배를

피웠고, 셀 수 없이 많은 커피를 마셨으며, 누구보다도 술을 많이 마셨다. 그래서 그는 이 모든 것의 끝을 충분히 예측할 수 있었다.

그렇기 때문에 많은 것을 가진 사람이, 특히 그것들 전부를 스스로 만들어 낸 사람이, 자신의 소유물의 처분 방법을 생각해 보리라는 것도 충분히 예측 가능한 일이다. 간단히 말해 유언장을 언급한 것이다. 알베르토에게 정리할 때가 되었다고 말해 줄 수 있는 사람은 주변에 얼마든지 있었다. 또한 그가 자신에게 도움을 주었던 사람들의 공과를 공정하게든 아니든 평가할 입장에 있는 것도 사실이었다. 그러나 그는 유언장을 만들려고 하지 않았다. 그것과 관련된 어떤 말도 무시했고, 선의의 조언자들의 말도 듣지 않았다. 그의 양친 모두가 유언을 하지 않고 죽었어도 재산 분배에 잡음이 없었다는 것은 사실이지만 그의 경우에는 상황이 달랐다. 그에게는 아내와 두 명의 동생, 조카 하나와 연인이 있는데, 이들 모두는 합법적으로 '기대'할 수 있는 입장이었다.

알베르토가 사망한 뒤 그의 재산과 그것을 취급할 '도덕적인' 권리는 거의 전적으로 부인에게 갔고, 두 동생과 조카에게는 겨우 18퍼센트만 돌아갔다. 알베르토는 예술가의 부인이 재정적 어려움에 처한다는 사실을 잘 알고 있었고, 자기 아내에 대해서도 잘 알고 있었다. 아네트는 카롤린이 '나중에' 과거는 기억하지도 않을 것이라고 말했지만, 알베르토는 "당신은 그녀를 몰라. 오히려 정반대야"라고 대답했다. 그럼에도 불구하고 그는 아네트에게 그의 일생이 담긴 재산권과 명성, 힘을 물려주었다. 그의 작업에 평가할 수 없을 정도로 크게 기여한 디에고에게는 주로 유품들이

돌아갔다.

그 문제를 깊이 생각한 알베르토는 그들 각자에게 느낀 책임뿐 아니라 연민을 상대적인 입장에서 비교했다. 그는 디에고가 이름뿐인 자코메티가 아니라 그의 정신이 동상들만큼 영속성 있고 당당하다는 것을 알고 있었고, 곧 그것을 증명할 것이라고 기대했다. 따라서 그에게는 그 자신의 능력 이외의 권위나 명성 또는 재산 따위가 필요하지 않다고 생각했다. 그러나 아네트는 달랐다. 가진 것보다 더 많이 주어 버리는 그녀에게는 생존을 위해 줄 수 있는 한 많이 주어야 했다. 자코메티 부인이 되지 못하면 자살하겠다던 그녀가, 알베르토의 죽음 후에 살 가치가 있는 삶을 살았다고 주장하기 위해서는, 죽은 예술가의 부인으로서 많은 능력이 필요할 것이다. 알베르토가 살아 있는 동안에도 자코메티 부인으로 살기가 어려웠겠지만, 죽은 후에 자코메티 부인으로 살아남기 위해서는 물질적·도덕적 능력이 더더욱 필요할 것이라고 판단했다. 그리고 그것을 통해 그녀는 아네트 암이 알베르토 자코메티와 결혼함으로써 보람이 있었다는 것을 증명할 수도 있을 것이다.

그가 자기 '물건들'의 최종 처분에 관해 어떻게 느끼거나 예상했든 한 가지 확실한 것은, 형제 간의 서운함이나 미망인의 권리는 그렇지 못하겠지만 작품들은 살아남을 것이라는 점이다. 그리고 작품들에 대한 세상의 무분별한 관심도 사라져 버릴 것이고, 다만 올바른 일에 쓰일 작품만이 남겨질 것이다.

카롤린과 그녀의 미래에 대해서도 고민했는데, 그것은 전적으

로 현재에 달려 있었다. 그녀에게는 알베르토의 죽음이, 매일 밤 낡아빠진 등나무 의자에 앉아 이야기를 나누면서 힘든 일을 했던 것에 비하면 그다지 어렵지 않을 것이라고 보았다. 그녀는 그에게도 상당히 많이 줄 수 있을 만큼 나름대로의 감각이 있었다. 물질적 상속을 받는 것은 문제가 아니었다. 그녀는 자신을 주었고, 비록 터무니없을 정도로 많은 관심을 보이기는 했지만 물질적인 보답만을 원했던 것은 아니었다.

　로타르는 기대할 것이 없었고 추억도 매우 적었다. 그의 얼굴을 물끄러미 바라본 것은 실패에 대한 냉정한 증거였다. 그렇다고 위협을 느낀 것도 아니다. 술을 마시기는 했지만 눈도 깜빡거리지 않고 쳐다보며 대답했다. 그는 아침 식사 때 스카치위스키와 콜라를 마시고, 저녁을 기다리면서 별 볼일 없는 일들을 진지하게 준비했다. 루마니아에 사는 그의 아버지는 나이가 85세였는데, 자신의 명성에 비하면 자식 농사를 잘못 지은 것을 한탄하고 있었다. 그러나 정작 로타르는 불만이 없었다. 이미 실패를 운명으로 받아들이고, 그것이 자신의 본래 모습이라고 생각했다. 자코메티는 이런 태도를 높이 평가했다. 거기서 그는 일생 찾아 왔던 인간의 경험의 측면을 볼 수 있었기 때문이다. 로타르는 자코메티의 마지막 작품을 위한 이상적 모델에 가까웠고, 알베르토는 그를 묘사하기 위한 이상적인 예술가에 가까웠다. 두 사람이 이렇게 호흡이 잘 맞았기 때문에 기대했던 것보다 훨씬 더 좋은 작품들을 만들어 낼 수 있었다. 이로써 예술에 필요한 것은 예술이 공급한다는 것을 다시 한 번 증명했다.

자코메티는 로타르의 반신상을 세 점 만들었다. 앞의 두 개는 1963년 말이나 1964년 초에 시작해서 거의 1년 동안 매일 조금씩 만들었다. 간혹 중단해야 할 때는 진흙에 젖은 헝겊을 덮어서 부드러움을 유지할 수 있었다. 첫 번째 것은 머리와 몸통을 표현했으며, 몸통에는 팔의 징후가 조금 보인다. 두 번째 것은 어깨를 암시하면서 머리만 만들었다. 두 작품은 겉모습과 느낌이 비슷해서 교대로 만들었다는 것을 알 수 있다. 표정은 진지하고 근엄하며 집념이 보이고, 또한 평온하고 진취적이며, 그래서 단호하고 완고하며 장려한 느낌을 준다. 한마디로 말해서 영웅적인 분위기가 있는데, 약간은 레포렐로Leporello가, 일부는 산초 판차Sancho Panza가, 조금은 로타르가 보인다. 그 작품들은 예술가의 발전을 구체적으로 보여 준다. 그가 보이는 것만이 아니라 알려진 것을 나타내려고 노력했기 때문이다. 스타일에 대한 노력은 실제로 존재하는 인간의 머리에 대한 구체적인 표현에 종속된다. 상상할 수 있는 가장 정교한 여정을 밟아온 자코메티는, 열세 살 때 디에고의 첫 번째 두상을 만들면서 부딪힌 것과 비슷한 표현적인 불가피성을 이해하게 되었다. 물론, 이 두 가지 불가피성은 세월이 많이 지나고 고유한 신화적인 내용이 덧붙여져서 서로 다르기는 했다. 인물의 묘사는 제의적인 행위가 되었고, 결과적으로 나온 작품은 그런 행위를 정확히 상징했다. 그것은 바로 진정한 인간의 가치를 구체화하려 했던 열정이었다.

로타르의 세 번째 반신상은 조금 달랐다. 첫 번째 것과 다소 비슷한 모양이었지만, 훨씬 더 발달된 팔과 심지어는 손의 징후를

보이고 있고, 엉덩이와 손이 놓인 장딴지까지 표현되었다. 그러나 그 이상 비슷한 점은 없었다. 특히 느낌이 완전히 달랐다. 이 작품은 그의 최후의 진술이었다. 최후의 작품이라는 뜻은 그 자체에서 나오는 것이지, 제일 마지막에 작업했다는 것은 아니다. 그것은 최후의 진술이고, 그렇기 때문에 끝없이 말한 무수한 말들을 아무 소용도 없게 만들어 버린다. 앞의 두 초상이 진지하고 진취적인 데 비해, 이것은 우울하고 내향적이다. 눈에 보이는 모든 것, 즉 모든 깨달음이 안으로 향하는 것처럼 보인다. 그리고 눈과 빰과 입이 가라앉았다. 나이를 먹을 만큼 먹은 노인이지만 영원히 살 것처럼 보이는 사람의 얼굴이다. 이 이미지는 궁극적이라는 의미에 표현 불가능한 관용과 체념을 부여하고, 참을성에 대한 무한한 능력도 떠오르게 한다. 마지막이었지만 그것으로 끝이 아니었다. 자코메티는 초상이나 상징은 끝나는 것이 아니라 살아 있는 것이라고 말했다. 예술 작품으로서는 미완성이지만, 사람들이 일시적인 것의 보상으로 추구하고 부적절한 노력의 죗값으로 갈구하는, 완성되지 못한 것의 핵심을 그는 표현했다.

자코메티는 일생 불가능하다는 것을 잘 알면서도 자신의 생생한 경험을 조각으로 그대로 표현하려고 노력했다. 궁극적인 것을 추구하는 이런 노력을 통해 그는, 마치 그것이 가장 가치 있는 것이라고 증명이나 하듯이 새로운 시작을 만들어 냈다. 오로지 궁극성만을 담고 있는 작품을 시작한 것이다. 로타르의 마지막 반신상을 바라보면, 다른 마지막 조각 작품, 즉 미켈란젤로가 여든아홉의 나이에 죽기 며칠 전까지 몰두하고 있던 〈론다니니의 피

에타The Rondanini Pieta〉의 이미지가 떠오르는 것을 막을 수 없다. 두 작품의 의도나 모습은 비교할 수 없지만, 둘 다 인간의 노력으로 예술 작품을 매듭지을 수 없다는 궁극성에 대한 비슷한 느낌을 불러일으킨다. 두 작품 모두 내면으로 향하고 있다. 〈피에타〉는 죽음에 대한 용인을 나타내고 로타르의 반신상은 그것을 예증한다. 둘 다 순수하게 시각적 경험으로의 통로를 제공한다. 자코메티는 〈피에타〉에 대해 이렇게 말했다. "미켈란젤로가 자신의 마지막 조각인 〈피에타〉를 만들었을 때, 그것은 새로운 시작이었다. 〈피에타〉를 만든 뒤에, 천 년을 더 살았더라도 반복하지 않았을 것이다. 뒤로 후퇴하지도 않았을 것이고, 언제나 당당하게 앞으로 나아갔을 것이다." 그 자신에게도 같은 말을 할 수 있을 것이다. 4백 년이라는 시차가 있지만 두 사람은, 수많은 작품을 만들어 어떤 경지에 이른 예술가는 인류의 역사에 마지막 통찰을 남기면서 죽는 것 외에는 더 이상 할 일이 없다고 주장하는 것처럼 보인다.

62
영원한 파리

스위스가 한 사람의 예술가를 위해 할 수 있었던 최선의 사례는, 1963년 여름 에른스트 바이엘러가 톰프슨의 예전 자코메티 컬렉션을 바젤에 있는 자신의 갤러리에서 전시한 일이었다. 스위스 최고의 예술가의 독보적인 컬렉션을 모국에 영원히 두기 위해 그가 막대한 예산을 사용한 것이다. 20세기의 또 한 사람의 위대한 스위스 출신 미술가인 파울 클레는 이미 베른의 클레 재단에 의해 고향에 모셔졌다. 공적 기금과 사적 기부로 만든 취리히의 자코메티 재단 역시 당연히 해야 하는 명예로운 사업이었다. 그 컬렉션에는 조각 59점과 회화 7점, 드로잉 21점이 포함되었다. 총액은 3백 만 스위스 프랑 또는 70만 달러였다. 당시로서는 합리적인 액수로 생각되었으나, 현재 시점에서는 매우 적다고 볼 수 있다.

알베르토 자신이 이 일로부터 거리를 둔 것은 잘한 일이었다.

비용이 많이 든다는 이유로 약간의 소란이 있었기 때문이다. 한 나라의 문화적 유산을 위한 예산이 그 정도로 적다는 것은 사실 말이 되지 않는 일이었다. 우여곡절 끝에 알베르토 자코메티 재단이 출범했다. 결과적으로 톰프슨의 뻔뻔스러움은 헛된 것만이 아니었다. 작품들은 취리히, 바젤, 빈터투어에 분산 전시되었고, 알베르토는 죽기 전에 2점의 조각과 9점의 회화, 7점의 드로잉을 기증하기도 했다.

1955년의 런던 전시회와 마찬가지로 정확히 10년 후 같은 곳에서 열린 회고전도 대영제국 예술평의회의 후원을 받았다. 최근의 취리히 전시회만큼 작품 범위가 넓지는 않지만, 세계적으로 유명한 박물관 중 하나인 테이트 갤러리에서 열린 회고전으로 자코메티는 다시 한 번 위대한 선조 및 같은 시대 사람들의 작품과 자신의 작품을 비교해 볼 기회를 가졌다. 디에고의 첫 번째 반신상에서 시작해서 로타르의 최근 반신상 중 하나로 마무리한 이 전시회에는, 모두 95점의 조각과 60점의 회화, 45점의 드로잉이 전시되었다. 효과는 확실했다. 이 전시회는 현대 문화를 이해하는 사람들에게, 자코메티가 자신의 시대를 심오하고 폭넓게 대표하는 일련의 작품을 만들어 냈다는 사실을 분명히 보여 주었다. 난해하고 진지하며 때로는 가까이하기 어려운 작품이었으나, 아무도 그것의 존재에서 나오는 힘이나 부드럽고 서정적인 창작의 아름다움을 부정할 수 없었다.

알베르토는 작품 설치를 감독하기 위해 개막일 훨씬 전에 디에고와 같이 런던으로 가서, 박물관 지하에 전시 직전까지 석고 작

업을 하거나 동상에 칠을 할 수 있는 임시 작업실을 만들었다. 피에르와 패트리샤가 축하하고 도와주기 위해 파리에서 왔고, 클라외를 비롯한 많은 친구도 왔다. 이미 런던에는 이사벨과 베이컨 등 헌신적인 찬미자들이 있었다. 그들은 올드 컴프턴 거리에 있는 휠러스 레스토랑에서 매우 유쾌한 시간을 보내고, 즐거운 대화를 마음껏 나눴다. 자코메티 가족들은 빅토리아역 근처에 있는 세인트 어민스 호텔에 묵고 있었다.

어느 날 알리지도 초대하지도 기대하지도 않았던 카롤린이, 갑자기 세인트 어민스 호텔의 알베르토의 방 앞 복도에 나타났다. 그녀가 어떻게 오게 되었는지, 무슨 까닭으로 왔는지는 아무도 몰랐지만, 알베르토만 그녀를 본 것은 아니었다. 그가 그녀의 갑작스러운 등장에 깜짝 놀라면서 당황하는 것을 디에고는 분명히 보았다. 두 사람은 그의 방으로 들어가 그곳에 잠시 있었다. 그리고 카롤린이 사라졌는데, 여덟 점의 훌륭한 그녀의 초상화가 그에 대한 찬미를 증명하고 있는 테이트 갤러리 근처로 가지 않고, 어딘지 모르지만 그녀가 온 곳으로 돌아갔다. 그가 그녀의 방문에 당황했던 것은 분명하다. 그가 당황했다는 것은, 그를 놀라게 하기 위한 것이 아니었다면 그들 사이의 약속이 지켜지지 않은 것이고, 그렇게 오랫동안 비밀을 지켜 왔던 기본 원칙이 무너지기 시작했다는 뜻이 된다. 그러나 그는 여전히 무슨 일이든 할 수 있으며, 무조건 받아들이는 것이 카롤린과의 관계의 규칙이라고 생각했다.

런던에서의 성대한 개막식으로 예술가의 기분은 매우 좋았지

만 그런 기분은 파리를 거쳐 스탐파로 돌아오면서 사라진다. 그는 8월이 다 가기 전에 런던으로 다시 돌아가서 전시회를 마무리지을 때까지 작품 하나하나를 생각에 잠겨서 관조했다. 파리와 고향을 빼고는 여행할 여유가 없던 알베르토는, 이처럼 멀고 긴 여행을 다녔다.

뉴욕 현대 미술관에서의 회고전은 모든 면에서 영국과 비교되었다. 그의 모든 발전 단계를 대표하는 140점의 조각, 회화, 드로잉이 모두 정리되어 있었다. 자코메티가 그 전시회 때문에 대서양을 건널 것이라고 기대한 사람은 아무도 없었으므로, 그가 10월 초쯤 도착할 사실을 한여름에 갑자기 밝히자 사람들은 매우 놀랐다. 그는 비행기를 타지 않으려 했기 때문에 배를 이용할 수밖에 없었다. 그는 함께 갈 계획인 아네트와의 선상 생활이 낙관적일 것이라고 생각했고, 의견 차이를 수습하고 일종의 참을 만한 일시적인 타협을 시도할 수 있는 기회라고 보았다. 피에르 마티스와 패트리샤가 중재 역할을 하기로 했다. 네 사람은 퀸 엘리자베스호를 타고 항해를 같이해 10월 6일에 뉴욕에 도착하지만, 예술가와 부인은 겨우 8일 만에 프랑스호를 타고 귀국길에 오른다.

아네트는 알베르토가 자신을 동반한 이유가 단지 카롤린이 남 앞에 내놓을 만하지 않기 때문일 것이라고 추측했다. 그러나 이는 적어도 알베르토의 견해에 의하면, 카롤린을 잘못 아는 것이다. 결코 '내세울 만하지 않기' 때문이 아니라 그녀는 그녀 자체로 완전하다고 생각했다. 세인트 어민스 호텔에 모습을 보인 뒤 그녀가 누구였는지는 그다지 중요하지 않은 일이 되었다. 아네트의

생각은 요점에서 벗어난 것이었다. 그보다는 힘이 미치지 못하는 위협적인 모델로 인해 아네트는 자신에 대해 점점 더 긍정적으로 느끼기 시작했다. 게다가 미국에 있는 프랭크 펄스도 참석할 것으로 예상되었다. 그곳에 있는 동안 그녀는 대체로 즐거웠던 시절의 마음씨 착한 아네트처럼 행동한 반면 가장 먼 나라에 왔기에 많은 기대를 했던 알베르토는 크게 바뀐 모습으로 나타났다. 그곳에 있고, 그렇다는 것도 알고, 의심의 여지가 없는 뉴욕임에도 불구하고, 그에게는 마치 다른 어떤 곳인 것처럼 느껴졌다. 그가 3개월 후에 사망할 것이라고 예상한 사람은 아무도 없었다.

뉴욕은 자코메티의 천재성을 처음으로 인정한 곳이다. 미국의 비평가, 큐레이터, 컬렉터들은 유럽 사람들보다 훨씬 더 그의 독창성을 잘 이해했다. 그는 맨해튼에서 배를 내리면서 그런 것들을 떠올렸지만, 그래서 감동받았다는 표시는 하지 않았다. 현대 미술관의 미술감독과 큐레이터가 존경심과 경외심을 가지고 그를 환영했다. 그 미술관에서 열린 그를 찬미하는 리셉션에는 미국의 유명한 미술가들이 초대되었는데 ─ 예컨대 로스코Mark Rothko, 데 쿠닝Willem de Kooning, 마더웰Robert Motherwell, 라우셴버그 Robert Rauschenberg ─ 그들 역시 존경과 경외의 눈빛으로 그를 대했다. 자코메티가 표현한 것이 그들이 거부하던 전통의 마지막 흔적이며, 그들의 업적을 위해 만든 미술관에서 그를 환영하는 것이 그들 자신의 근거에 대한 거부의 표현이라고 느낀 사람은 아무도 없었다.

알베르토는 자신의 전시회에 두 번 방문했다. 전시회는 대단

한 성공을 거두었고 군중들의 찬미와 비평가들의 칭송이 자자했으나, 정작 당사자는 그다지 감동받지 못했고 그저 호기심이 약간 생겼던 것으로 보인다. 이는 마치 꿈에서 만든 작품들을 눈여겨보는 것 같았다. 사실 이번 뉴욕 방문은 거의 백일몽과 다름없었다. 거대한 미술관에 갔지만 정리되어 있는 대작들을 대강 훑어보았을 뿐이다. 그는 "나는 렘브란트와 사이가 나쁜데"라고 중얼거렸고, 문 닫을 시간에 필사적으로 서두르는 사람처럼 행동했다. 그는 결국 "미술관들이 필요 없게 되었다"고 말했다.

그를 흥분시킨 유일한 것은 체이스 맨해튼 광장이었다. 깎아지른 듯한 고층 건물 앞에 서 있을 조각은 아직도 선택되지 않은 상태였다. 그는 자신이 아직도 그처럼 압도적인 장소에서 꺾이지 않고 버틸 수 있는 작품을 만들 수 있다고 생각하고 있었다. 그는 낮과 밤에 그곳을 몇 번 방문해서 자리를 살펴보기라도 하듯 앞뒤로 왔다 갔다 하고 위아래를 쳐다보았다. 파리로 돌아와 그는 커다란 형상, 즉 전에 만든 것보다 훨씬 더 큰 형상을 만들겠다고 말하기도 했다. 돌아오자마자 디에고에게 굉장히 큰 틀을 용접하라고 했지만, 틀을 중심으로 살이 붙어 커졌을 작품은 힘에 부쳐 마음속에만 남아 있게 되었다. 객관적으로 봐도 힘들었을 것이다.

일주일 만에 뉴욕의 예술가들과 지식인들은 자코메티가 줄 수 있는 만큼 얻을 수 있었다. 8일 전보다 약간 흰머리가 늘고 더 수척해 보이기까지 한 알베르토는 짐을 싸서 아네트와 함께 집으로 가는 프랑스호에 올랐다. 그는 언제나 많은 물에 위협을 느꼈고, 그래서 수영도 배우지 않았고 욕조에 들어가는 것조차 예민했다.

미국에 갈 때는 마티스 부부와 즐겁고도 괴로운 시간을 보내는 바람에 바다를 느낄 겨를이 없었지만, 아네트와 단둘이 오면서는 바다를 느끼고 두려움에 휩싸였다. 인간이 바다를 두려워하지 않게 된 것은 겨우 현대에 들어서였는데도, 알베르토는 고대로부터 그대로 내려온 두려운 느낌을 여전히 가지고 있었다. 파리를 떠나기 전에 그는 뒤러의 〈기사, 죽음 그리고 악마〉가 담긴 책의 재판본 서문을 써 달라는 요청을 받고, 오가는 바다 한가운데서 쓸 계획이었지만 원하는 글이 나오지 않았다. 늘 그렇듯이 그는 본 것만을 표현할 수 있었다.

"나는 이틀 전, 뉴욕의 한 지점이 수평선에서 점점 희미하게 사라지던 ― 섬세하고 미묘하며 덧없는 ― 그 순간부터 바다를 거의 보지 않았다. 마치 세상의 처음과 끝을 보고 있는 듯한 느낌이었다. 내 마음은 괴로움으로 가득 찬다. 내 주변의 바다만을 느낄 수 있기 때문이다. 그러나 거기에는 둥근 지붕, 즉 인간의 머리 위의 거대한 둥근 천장도 있었다."

"뭔가에 집중하는 것이 불가능하기 때문에 큰 바다는 모든 것을 삼키는 것처럼 보인다. 수백만 년 동안 이름이 없던 그것은, 오늘 내게 나타났듯이 언제나 맹목적이고 야생적으로 존재할 것이다. 여러 대륙의 이곳저곳에 존재하는 덧없이 곧 사라질 예술 작품, 썩고 분해되어 나날이 시들어가는 그것들, 그리고 그것 중 많은 것은 ― 내가 좋아하는 것들을 포함한 ― 이미 모래, 땅, 돌 아래 묻히고 사라졌다. 그런 예술 작품들에 관해 내가 무슨 말을 할 수 있겠는가? 그것들 모두는 같은 길을 간다."

일생의 가장 긴 여행에서 돌아오자마자 자코메티는 또 다른 먼 목적지를 향해 출발했다. 이번에는 코펜하겐이었다. 테이트 갤러리에서 전시했던 많은 작품을 코펜하겐의 북쪽 32킬로미터쯤 떨어진 곳에 새로 멋지게 지은 미술관에 다시 모았기 때문이다. 결국 자코메티는 석 달 동안 커다란 전시회를 열기 위해 세 번의 긴 여행을 한 셈이었다. 원래 그는 자기 전시회를 찾아다니면서 자신의 성취를 평가할 기회를 추구하는 사람이 결코 아니었다. 그러나 이번에는 익숙하지 않은 환경에서 자신의 창작 방법에 대한 깨달음을 얻고, 예민해진 눈으로 자신이 축적한 업적을 보기 위해 ― 정확히 말해서 상당히 먼 거리에서 숙고하기 위해 ― 위대한 여행을 떠났다. 그는 그것을 위해서는 일생이 필요했다는 것을 충분히 인식하고, 그것이 필요로 한 일생이 어떤 것이었는지를 의식하면서 필생의 작품을 찾고 있었다. 그는 필생의 작품을 끝까지 찾고 있었지만, 사람들은 그의 추구가 최대한 이루어졌으며 그것으로 충분하다고 인정했을 것이다.

알베르토가 예전과 다름없이 파리 생활을 다시 시작했을 때 '음향과 분노'도 곧바로 그곳으로 돌아왔다. 카롤린은 모델을 서고 돈을 받기 위해 작업실의 등나무 의자에 앉아 있었다. 늘 그렇듯이 돈 문제가 타락의 근원이었고, 그로 인해 분위기가 나빠졌다. 아네트는 과연 스위스 칼뱅파의 딸이었다. 그녀에게 현금의 손실은 품위의 상실이었다. 그녀는 욕을 하고 소리를 지르면서 그들이 완전히 갈취하고 있다고 말했다. 카롤린만이 분노의 원천인 것이 아니라 로타르에게도 돈다발이 규칙적으로 전해졌다. 알

베르토가 그의 숙식비와 옷값, 심지어는 술값까지 대 주었다. 아네트는 타당하지 않은 일이라고 주장했지만 알베르토는 이렇게 말했다. "내가 로타르의 조각 작품을 얼마나 많이 만들었는데? 드로잉은 얼마나 많고? 조각 작품 하나의 가치가 얼마나 되는데? 드로잉 하나는?" 그는 종이에 숫자들을 세로로 써 가며 합계를 냈다. "이제 얼마나 되는지 알 거야. 내가 로타르에게 받은 것은 내가 준 것보다 백 배 이상의 가치가 있어. 결국 내가 착취하고 있는 거지. 그 반대는 아냐. 내가 무자비하게 착취하고 있다고."

마지막 몇 달간, 특히 마지막 몇 주의 작업은 로타르의 마지막 반신상과 카롤린의 초상화 한두 점에 바쳐졌다. 회화 작품은 반신상처럼 완성작이라는 느낌이 들지 않았고, 역사에 남은 작품만큼 뛰어나다고 말할 수도 없었다. 그러나 그 작품들의 힘은 비교할 수 없을 정도로 강했다. 그것은 시각적인 경험에 위축되지 않도록 애썼다는 증거이기도 한데, 똑바로 보기 어려운 그 작품들의 시선은 깊이를 헤아릴 수 없다. 그러나 그것은 얻을 수 있는 모든 것을 가진 사람은 카롤린이 아니라 자코메티라는 사실을 보여 준다. 그는 10월인가 11월 초쯤에 어떤 잡지 표지에 자신에게 쓰는 수많은 메모 중 하나를 흘려 쓰고, 그다음 날 모든 조각, 회화, 드로잉 작품을 분명히 확인하고 싶었다고 말했다. 그러나 이미 모든 것이 다 끝났다. 물론 어땠어야 했다는 확인은 미래의 몫이었지만 분명한 것은 과거였다.

그것은 알베르토의 친구이자 시인인 올리비에 라롱드에게도 마찬가지였다. 우스꽝스러운 복장이 잘 어울린 그는 술 취한 노

숙자처럼 보이는 허름한 옷을 입고 대낮에 생제르맹 대로를 중얼거리며 어슬렁거렸다. 그가 서른여덟의 나이로 릴 거리의 아파트에서 죽은 1965년 11월 1일은 만성절의 축복처럼 보였다.

이 일은 장 피에르 라클로셰에게도 시적 열정이 있다는 것을 보여 줄 기회이기도 했다. 죽은 친구의 우상이 말라르메라는 것, 그리고 그 상징주의 시인의 무덤이 퐁텐블로 근처 작은 마을의 공동묘지에 있다는 것을 알게 된 그는, 올리비에를 위해 말라르메의 무덤 옆에 터를 구입하고 자랑스럽다는 듯이 "내 생애의 가장 큰 거래"라고 말했다.

라롱드가 센 강변 둑 위에 있는 조용한 공동묘지에 매장되던 날 참석한 몇몇 사람 중에는 알베르토와 아네트도 있었다. 간결한 의식이 끝나자 하관을 한 후 참석자들은 정문을 향해 비탈길을 내려갔다. 그러나 정문에 이르렀을 때 갑자기 알베르토는 뒤로 돌아 자갈길을 가로질러 라롱드에게로 가서, 그곳에 혼자 서서 잠시 아래를 바라보며 생각에 잠겨 있다가 인부들이 관 위로 흙을 던지기 시작했을 때 고개를 가볍게 끄덕였다. 겨우 1, 2분 사이에 벌어진 일이었다. 그러고 나서 다른 사람들과 합류한 그는 아무 말도 하지 않고 파리로 돌아가는 차에 올랐다.

그해 가을은 이상할 정도로 바빴다. 그처럼 긴 여행의 피로는 명성이라는 불편한 책임만을 양산했을 뿐이다. 예컨대 어떤 성실한 스위스인 영화 제작자 부부는, 매일의 일에 몰두하는 예술가의 사는 모습, 즉 말하는 것과 일하는 것 일체를 기록하는 다큐멘터리 영화를 컬러로 만들기도 했다. 알베르토가 그것을 허락한

것은 참으로 다행스러운 일이다. 이로써 우리는 전설적인 인물을 보고 듣고 느낄 수 있다. 덕분에 그를 알고 있다고 생각한 사람들도 한순간에 그를 믿을 수 있게 되었다. 11월 중순에 자코메티가 프랑스 정부로부터 예술대상을 받자, 프랑스 국립미술관들은 마침내 그의 작품을 몇 점씩 구입하려고 준비했다. 프랑스의 경의와 배려에 뒤지지 않게 스위스에서도 연락이 왔다. 지난여름 친구이자 베른의 화상인 코른펠트Eberhard Kornfeld가 베른대학교에서 명예박사 학위를 주면 받을 의향이 있느냐고 물어 오자, 알베르토는 마지못해 동의했다.

10년 전에 그는 이렇게 말했다. "이제 겨우 시작했을 뿐인데, 그처럼 많은 주목의 대상이 되는 것이 신기하다. 내가 뭔가를 이룬다면, 그건 단지 그게 뭘까 하고 바라보기 시작했기 때문이다. 따라서 나중에 차분하게 일할 수 있으려면 처음부터 방해받지 않도록 명예를 피하는 것이 더 좋을 것이다."

베른에서의 행사는 1965년 11월 27일 일요일 아침에 있었다. 알베르토는 금요일 밤 기차를 타고 파리를 떠날 생각이었지만 기분이 좋지 않았고, 혼자서 여행하는 것도 달갑지 않았다. 게다가 아네트가 오후에 친구와 페르 라셰즈 공동묘지에 갔다가 밖에서 문이 잠기는 바람에 작업실로 늦게 와서 애를 태웠다. 그러나 그녀 역시 남편의 기분을 맞춰 줄 여유가 없었다. 그가 선의의 삶을 살지 않았더라면 아마도 짜증을 냈을 것이다. 그는 혼자서 베른으로 가는 길에 취리히에 들러서 브루노를 만났다. 그는 형에게 하던 대로 하라고 조언하면서도, 그를 존경하고 싶어 하는 사

람들에 대한 책임이 있기 때문에 그것을 존중해야 한다고 주장했다. 브루노는 긴급한 일이 있어서 행사에 참석하지 못하고 오데트만 갈 것이라고 말했다. 알베르토는 가방에 몇 가지 물건을 넣고 취리히역으로 갔다.

베른에서 코른펠트를 만날 것으로 기대했지만, 일요일 아침 일찍 내린 플랫폼에는 친구가 없었다. 비가 쏟아지는 와중에 무거운 가방을 든 알베르토는 다른 승객들을 따라 개찰구로 나가다가 갑자기 가슴 한복판에 망치로 맞은 듯한 고통을 느끼고 멈춰 서서 숨을 쉬기 위해 애썼다. 그는 가방을 떨어뜨리고 그 위에 주저앉아 헐떡이다가 정신을 놓았으나 아무도 도와주지 않았다. 1분쯤 지나자 발작이 멈추고, 숨을 쉬고 걸을 수 있게 되었다.

코른펠트는 그때 역에 있었으나 기차가 예정된 선로로 들어오지 않았다. 기차가 들어온 선로로 갔을 때는 이미 알베르토가 역사로 들어간 뒤였다. 그곳에서 난간에 기대 숨을 헐떡이고 있는 알베르토를 발견하고 자기 아파트로 데려갔다. 그는 거기서 아침을 먹은 후 행사가 시작되기 전까지 몇 시간 쉴 수 있었다.

오데트는 귀빈들이 대학교 강당으로 들어올 때 객석에 앉아 있었는데, 알베르토를 보는 순간 뭔가 심각하게 잘못되고 있다는 것을 알 수 있었다. 그녀가 신호를 보내자 알베르토는 입장하던 행렬에서 벗어나 그녀에게 다가가, 가족을 만나게 되어 얼마나 행복한지 모르겠다며 키스하고 "좋지 않아, 몸이 좋지 않아"라고 덧붙였다. 그럼에도 불구하고 그는 귀빈석으로 돌아가 자기 자리에 앉았다. 행사는 길게 이어졌고, 알베르토는 차례가 되자 침착

하게 찬사의 말을 듣고 명예박사 학위를 받았다. 마음이 편치 않던 오데트는 마침 그곳에 저명한 내과의사가 있는 것을 발견하고, 행사가 끝나자마자 알베르토와 함께 그에게 갔다. 그는 알베르토에게 즉시 입원할 것을 권했다. 그러나 알베르토는 공식적인 연회에 수상자가 참석하지 않는 것은 예의에 어긋나는 일이라고 고집했다. 그는 모든 공식 행사가 다 끝나고 코른펠트의 아파트로 돌아온 다음에야 쉴 수 있었다. 드로잉을 몇 점 그리기도 했는데, 마지막에 그린 것은 디에고가 만든 가구들이었다. 그래서 그는 "이것 봐, 디에고를 베끼고 있다고!"라고 소리쳤다.

파리로 돌아온 뒤 기차역에서의 심장 발작이 마음에 걸린 그는, 암이 재발했을지 모른다는 두려움을 느끼고 가능한 한 빨리 쿠어에 가서 검사를 받아야겠다고 생각했다. 가족과 친구들은 지금 당장 파리의 의사에게 가 볼 것을 권했다. 그는 그런 의견을 무시하고 거부하다가 끌려가다시피 뒤 바크 거리에 있는 병원으로 갈 수밖에 없었다. 입원 다음 날 정돈되지 않은 침대 끝에 앉아 담배를 피우던 그는 의사로부터 걱정할 이유가 없다는 말을 들었다. 만성 기관지염으로 고통받고 있지만 이미 잘 알고 있는 일이었고, 심장이 약간 커졌지만 걱정할 정도는 아니라고 했다. 그런데 알베르토는 잠시 후 같이 있던 친구에게 조용히 말했다. "지금 당장 죽을까 봐 매우 괴로워." "터무니없는 소리 하지 마"라고 그를 강제로 병원으로 데려온 친구가 말했다. "어째서?"라고 알베르토가 말했다. "터무니없는 소리가 아니야. 실제로 많이 괴롭거든. 그리고 마무리 지어야 할 중요한 일이 많아서 그래."

그는 지난 몇 주간 『영원한 파리』에 실을 글을 쓰려고 노력했다. 비록 완성하지는 못했지만 틈틈이 메모를 많이 했다. 그가 마지막에 쓴 메모는 다음과 같다.

"오전 세 시가 지났다. 조금 전에 쿠폴에서 저녁 식사를 했다. 책을 읽고 싶지만 이미 잠에 빠져들고 있다. 읽으려고 했던 신문 몇 줄이 왜곡되고 변형되는 꿈을 꾸었다. 눈이 감기고 있다. 추운 날씨와 졸음은 나를 집으로 가서 자도록 했다. 잠에 빠지는 것에 대한 두려움에도 불구하고……."

"적막한 이곳에 나는 홀로 있다. 밖은 어두웠고, 움직이지 않고 잠자고 있는 모든 것이 내게로 옮겨졌다. 내가 누군지도 모르겠고, 뭘 하고 있는지도 모르겠으며, 원하는 것이 무엇인지도 모르겠다. 내가 늙었는지 젊은지도 모르겠다. 나는 아마도 죽을 때까지 수십만 년을 살았을 것이다. 나의 과거는 심연으로 사라진다. 나는 뱀이었고 입을 벌리고 있는 악어였을지도 모른다. 나는 입을 딱 벌리고 슬금슬금 다가오는 악어였다. 비명과 신음이 들려온다. 그리고 여기에 불붙은 성냥들이 있고 저기 마루 위에는 회색 바다 위에 떠 있는 군함들이 있었다."

알베르토가 쿠어로 떠난 날은 뒤 바크 거리에 있는 의사에게 갔다 온 지 3일이 지난 후였다. 3일 동안 그는 일을 하고, 친구들을 만나고, 카롤린에게 한두 번 모델을 서게 하고, 몽파르나스에서 밤늦게까지 있었다. 떠나기 전날인 토요일 오후에는 미술 재료 가게에 가서 몇 가지를 사 택시를 타고 작업실로 돌아왔다. 돌아올 때는 몽파르나스 공동묘지를 가로지르는 길로 왔는데, 그때

그는 갑자기 주먹으로 무릎을 사정없이 치면서 "불가능할 것 같아!"라며 울부짖었다. 같이 갔던 친구가 물었다. "뭐가?" "어떤 머리를 내가 본 그대로 만드는 것 말이야. 불가능할 것 같아, 조만간 착수하겠지만."

언제나처럼 그날 밤도 알베르토는 카롤린, 로타르 그리고 한두 명의 친구와 함께 보냈다. 다른 때처럼 서로 대화를 많이 나누지는 않았다. 아무도 말할 기회를 잡지 못하는 것처럼 보였다. 쿠어로 가는 것 때문에 마음이 무거운 그는 그날따라 늦은 밤이 이상하리만치 슬프게 느껴졌다. 출발해야 한다는 것이 대화할 마음을 덮었고, 늦은 밤이 왠지 슬퍼 보였다. 그들은 새벽 네 시에 흩어졌다.

파리에서의 마지막 날인 1965년 12월 5일 일요일, 알베르토는 오후에 잠시 로타르의 반신상을 매만졌다. 디에고는 난방이 안 되는 작업실에서 겨울을 보내면 진흙이 얼어 터져 버릴 것이므로 현 상태로 석고를 떠야 한다고 주장했다. 그러나 알베르토는 이렇게 말했다. "아니야, 아직 완성되지 않았거든." 밤 열 시에 그는 파리 동역에서, 43년 11개월 전에 왔던 길을 돌아가기 위해 기차를 탔다. 파리 생활은 끝이 났다. 파리는 영원하겠지만 그는 그렇지 않았다.

63
마지막 나날들

월요일에 점심을 먹기 위해 집에 온 레나토 스탐파Renato Stampa는 거실에 알베르토 자코메티가 앉아 있는 것을 보고 깜짝 놀라 기쁘게 맞이했다. 예술가가 쿠어역에서 그의 부인인 알리스 스탐파 Alice Stampa에게 점심 식사를 같이 하자고 말했던 것이다. 알베르토 는 아마도 익숙하고 정감 있는 얼굴들이 그리웠을 것이다. 그러 나 레나토는 알베르토가 병원에서 머물 것 같다는 소식에 놀라지 는 않았다. 그가 "며칠만 쉬면 될 테니까"라고 말했기 때문이다.

쿠어 주립 병원은 도시 외곽의 언덕 위에 있는 큰 콘크리트 빌 딩이었다. 자코메티는 제일 꼭대기 층 병실에 들었다. 작은 발코 니에서는 메마른 나무들이 있는 지역을 거쳐 얼마간 떨어져 있는 산 쪽으로 도시의 낮은 지붕들이 보였다. 입원실 자체는 매우 단 순했고 개성이 없었다. 침대는 환자용만 있었고 세면대, 흰색 플

라스틱 덮개를 씌운 의자 하나, 높이를 조절할 수 있고 바퀴가 달린 테이블, 침대 곁의 스탠드, 작은 옷장 두 개가 전부였다. 침대에서 보이는 벽에는 액자에 넣은 어떤 유화의 복제품이 걸려 있었는데, 평범한 알프스 경치였다. 알베르토가 "그런 것만 하고 살 수 있다면 좋겠다!"고 말하던 종류의 진부한 그림이었다.

주립 병원의 내과 과장은 마르코프N. G. Markoff라는 유명한 의사였다. 마르코프의 형이 브루노와 동창이었기 때문에 자코메티 가문을 알고 있던 그는 세계적으로 유명한 환자에 대해 잘 알고 있었다. 전에 몇 번 검사를 했기 때문에 사전 정보를 가지고 있던 의사는, 환자가 입원한 날 오후에 비교적 정확한 진찰을 할 수 있었다. 그는 진찰을 하면서 충격을 받았다. 알베르토는 이미 탈진 상태였고, 숨쉬기가 어렵고 심부전과 순환기 질환의 증세를 보이고 있었다. 즉시 강심제와 강장제를 처방하고 산소 호흡기를 달도록 하자 알베르토는 곧바로 조금 나아졌다.

"암인가요?"라고 알베르토가 물었다. 검사 결과로는 재발 흔적이 없었고 입원 며칠 후부터는 상태가 호전되었다. 기운이 돌아온 환자는 동생들과 아내, 친구들에게 걱정할 것이 없다며 밝은 목소리로 전화했다. 그는 일어나서 병원 안을 돌아다녀도 좋다는 허락을 받고 마침 엄지발가락 수술을 받아서 입원해 있던 라티 박사를 만났다. 그의 입원실이 알베르토와 같은 층에 있었기 때문에 서로 오갈 수 있었다.

세계적인 예술가의 입원은 주립 병원에서는 특별한 의미가 있는 일이었다. 도착한 날부터 자코메티는 VIP 대접을 받았다. 몸

자체야 다른 환자들과 차이가 없었지만 그는 사회적 지위로 구별되는 사람이었기 때문이다. 의사와 간호사는 말할 것도 없고 다른 환자들도 다 그를 알고 있었다. 손님들도 많이 찾아왔다. 쿠어에 사는 레나토 스탐파 부부는 물론이고, 브루노와 오데트도 취리히에서 왔다. 디에고는 파리에서 와서 하루 종일 있다가 안심을 하고 이폴리트맹드롱 거리로 돌아갔고, 카롤린도 이틀간 머물렀다. 아네트가 제일 먼저 왔다 간 것은 카롤린과 마주치기 싫었기 때문이다. 그러나 일주일쯤 후에 아네트는 급하게 가방을 꾸려 다시 쿠어로 왔다. 이 한산한 스위스 시골 마을에서 오래 있고 싶어서가 아니라, 틈을 봐서 부셰의 애정 어린 관심이 기다리고 있는 빈으로 갈 계획이었다. 병원에 의무적으로 들른 아네트는 그와 잡담을 하거나 언쟁을 벌였다.

병원에 있는 동안 알베르토는 거의 작업을 하지 않았다. 스케치를 몇 장 하고, 그림을 몇 장 베끼고, 상자에 넣어 가져온 네 개의 작은 입상을 만지작거렸지만 상징적인 행위였을 뿐이었다.

크리스마스 며칠 전에 환자의 상태가 갑자기 악화되었다. 순환기가 매우 나빠지고, 심근이 점점 약해지면서 늑막과 간에 심각한 울혈을 유발했다. 그러나 아직 위급한 정도는 아니었다. 알베르토는 여전히 브루노, 디에고, 카롤린, 피에르 마티스 부부 등에게 걱정할 만한 일은 없다고 전화했고, 그들은 친숙한 쉰 듯한 목소리를 듣고 안심했다.

그러나 입원실에 누워 있는 당사자는 자신의 상태가 치명적이지는 않더라도 심각하다고는 느끼고 있었고, 따라서 알베르토 자

코메티로 알려진 인물이 더 이상 존재하지 않는 미래에 대해 생각해 보지 않을 수가 없었다. 불과 몇 년 전에 그는 이렇게 말했다. "세상에서 자신이 죽어야 한다는 것을 믿을 사람은 분명 아무도 없을 것이다. 죽기 직전이 아니고서는 믿지 않는다. 어떻게 그럴 수 있는가? 살아 있다는 것은 하나의 사실이다. 그는 살아 있는 것이고, 죽기 직전이라도 살아 있는 것이다. 따라서 그는 결코 죽음을 의식할 수 없다." 그러나 그는 완전히는 아니지만 의식할 수 있는 가능성이 있다고 주장했다. 알베르토는 그것을 알기 위해서 최선을 다했고, 지금 거의 성공하기 직전이었다. 그래서 그는 크리스마스이브에 라티에게 "사람이 살려는 의지가 없으면 죽을 수 있을까?"라고 말하기도 했다.

아네트는 쿠어에 있는 것이 정말로 싫었다. 병원에서는 즐겁지 않고 딱히 할 일도 없는 데다가 책을 읽으면 금방 피곤해졌고 마을에는 오락거리도 거의 없었다. 극장이 딱 두 군데 있었지만 알아들을 수 없는 독일 영화만 상영했다. 그리고 무엇보다 매우 추웠다. 그녀가 있던 호텔은 매우 작고 시설도 별로여서 바와 카페에 앉아서 시간을 보냈다. 그래서 알베르토는 신중하게 행동하라고 경고하기도 했다. 그가 "여기는 몽파르나스가 아니라 스위스의 마을이야. 그들은 이해하지 못해"라고 말하자 즉각 신경질적인 반응이 뒤따랐고, 고함 소리와 문을 세차게 닫는 소리가 났다. 병원의 의료진과 다른 환자들에게 충격을 주는 행동이었다. 마르코프 박사는 예술가 부인의 행태를 완고하게 비난하기도 했다. 원하는 모든 것이 빈에 있는 아네트는 쿠어에서 곤경에 빠진 것

이 너무나 분했다. 그러다가 시동생의 부인이 시어머니의 마지막 날들을 슬기롭게 대처했던 기억이 떠오른 그녀는, 즉시 브루노에게 오데트가 쿠어로 와서 병약한 예술가 옆에 있어야 한다고 말했다. 그러나 오데트는 알베르토 부부 사이에 말려들고 싶지 않았고 "자코메티 가문에 진절머리가 났다"는 그녀의 말을 듣는 것도 지겨웠다. 아네트는 어쩔 수 없이 계속 그의 옆에 있어야 하는 현실에 더더욱 화가 치밀었다.

디에고가 형을 보기 위해 밤차를 타고 다시 왔는데, 형의 몰골이 말이 아니었다. 디에고는 최악의 상황이 걱정되기 시작했다. 파리로 돌아온 그의 두려움은 알베르토가 정말로 괜찮은지를 걱정하고 있던 주변 사람들에게 전해졌다. 그래서 패트리샤는 휴가 중인데도 불구하고 파리를 떠나지 않고 혼자 남아 있었고 1월 7일까지 미국에 있을 예정인 남편에게는 서두르는 것이 좋겠다는 전화를 하기도 했다.

12월 31일에 마르코프 박사는 자코메티가 위험한 상태는 아니라고 생각하고 일주일의 휴가를 얻어 쿠어를 떠났다. 그러나 의사가 떠나자마자 환자의 상태는 급속도로 나빠지기 시작했는데, 그 이유를 알 수 없었고 아무런 설명도 할 수 없었다. 의사들은 난감한 상황에 빠져 휴가 중인 상급자를 불러야 하는지, 아니면 허락 없이 취리히의 다른 전문가에게 도움을 청해야 하는지 망설였다. 라티가 있었지만 간섭할 권리가 없었다. 걱정하던 라티는 의사들과 대화를 나눈 뒤 신체적인 것 외에 부분적으로 다른 이유가 있을 것이라고 짐작하고, 의사에게 협조하지 않으면 건강을

회복할 수 없다고 알베르토에게 말했다. 그랬더니 예술가는 이렇게 말했다. "더 이상 협조할 수 없네."

새해 첫날 카롤린이 다시 쿠어에 왔다. 그녀 역시 끔찍할 정도로 형편없는 몰골을 한 친구의 모습에 깜짝 놀랐다. 그는 피골이 상접했고 안색은 극도로 창백했으며, 실제로 한 달 전에 병원에 입원했을 때보다 무려 9킬로그램이나 살이 빠지기도 했다. "매우 피곤해 보여요"라고 카롤린이 말했다. 그는 "아냐, 피곤하지 않아. 하나도 피곤하지 않아"라고 주장했다. 그러자 그녀는 "그래요? 그럼 침대 밖으로 나와 봐요"라고 말했다.

그는 침대 밖으로 나왔지만 매우 힘들어하며 몇 분 만에 다시 주저앉고 말았다. 카롤린은 하루 종일 그와 함께 있었다. 그들은 이런저런 얘기를 나눴고 웃음소리도 들렸다. 그녀가 갈 때쯤 알베르토는 조금 나아 보이기도 했다. 그녀는 그가 회복할 것이라고 믿으면서 파리로 돌아왔다. 그가 아무리 쇠약해 보였더라도, 그리고 실제로 쇠약했더라도 이제 겨우 예순넷이었기 때문이다.

아네트는 카롤린의 방문에 대해 분노했다. 자신이 병원에서 있는 것은 그렇게 싫어했으면서도, 병든 남편이 다른 여자와 있는 것은 원하지 않았다. 병약한 남편에게서 그녀가 무엇을 원했는지는 신만이 알 수 있을 것이다.

이제 스스로 아무것도 결정할 수 없는 상황에 있다는 것을 알게 된 알베르토는 자신의 작품과 일에 대해 생각하기 시작했다. 사실 시간이 있을 때 조치를 취했어야 했지만, 이제는 시간이 부족한 느낌이 들었다. 그는 브루노에게 전화를 해서 신변을 정리해

달라고 부탁하면서도 그 말이 무슨 뜻인지는 정확히 밝히지 않았다. 또한 피에르 마티스를 가능하면 빨리 만나야 한다고 말하고, 그래서 파리로 돌아가고 싶어하기도 했다. 그는 "일주일만 있으면, 잘 마무리할 수 있을 텐데"라고 되풀이해서 말했다.

1월 6일 목요일에 휴가를 마치고 돌아온 마르코프 박사는 환자의 상태가 심각하다고 판단했다. 자코메티는 숨쉬기가 점점 어려워졌다. 만성적인 기관지염으로 수십 년간 기침을 해 댔기 때문에 심장 근육이 매우 약해져 있었다. 가슴 왼쪽에 쌓인 물을 빼내기 위해 긴급 외과 수술을 해 구멍을 뚫고 2리터의 물을 빼냈다. 알베르토는 암의 흔적이 있는지 물었고, 없다고 대답하자 안심하는 듯한 표정을 지었다. 항상 걱정하고 있던 암의 재발 흔적이 없다니 다행스러웠을 것이다. 1월 7일 금요일 밤늦게까지는 그나마 환자가 회복될 것이라는 희망이 있었다.

브루노와 오데트가 쿠어로 와서 호텔에 묵었다. 일주일에 한 번씩 오던 디에고는 원래는 다음 월요일에 기차를 타고 올 예정이었다. 알베르토는 대부분의 시간을 선잠을 자면서 보냈고, 가끔 "일생 동안 내가 만든 헛된 문제가 얼마나 많은가. 일생 동안 내가 만든 헛된 문제가 얼마나 많은가!"라고 반복해서 중얼거렸다.

실제로 스스로 만든 문제가 정말로 많았다. 일생 동안 그랬다. 그것을 추구하거나 그것에 가치를 부여하는 것 외에는 아무것도 하지 않았을 정도로 헛된 일이었지만 영광스러운 일이었음은 물론이다. 그래서 "맞아, 내가 지금 있는 여기까지 할 수 있는 모든 것을 확실히 했어"라고 한 친구에게 전화로 말하기도 했다. 간호

사 중 한 명에게는 "내가 미쳐 가는 것 같고, 내가 누군지도 모르겠어. 더 이상 일할 의욕도 없소"라고 말했다.

토요일에 그는 파리의 카롤린에게 전화했다. 그의 음성은 멀리 떨어진 곳에서 들리는 듯 가냘프고 부자연스러웠다. 그녀는 깜짝 놀랐다. 다음 날 그녀는 그와 통화하려 했으나 환자가 전화를 치웠다는 말을 들었다. 그녀는 월요일 밤 기차를 타고 쿠어로 가기로 했다.

알베르토는 계속해서 일이 걱정되었고, 남프랑스에 있는 자기 집에 돌아온 피에르 마티스에게 부탁할 것이 있었다. 예술가는 의사에게 자기가 파리로 일주일, 아니면 며칠 정도는 여행할 수 있을 만큼 건강이 좋아졌다고 주장했지만, 좋지 않은 결과를 예상하고 있던 의사는 상황이 매우 심각해서 여행을 허락할 수 없다고 설명했다. 알베르토는 아무 말 없이 그의 판단을 받아들였다. 숨쉬기가 점점 더 힘들어졌고, 질식사할지도 모른다는 생각이 들었다. 또다시 일요일과 월요일에 두 번이나 가슴에서 물을 빼냈다. 그럴 때마다 알베르토는 암의 흔적이 있는지 물었고, 없다는 대답을 듣고 또다시 안심하는 듯했다.

1966년 1월 10일 월요일 늦은 오후에 병실에 마르코프가 혼자 있을 때 알베르토는 "곧 다시 어머니를 만날 겁니다"라고 말했다. 정확히 2년 전에 아네타는 스탐파에서 임종을 맞았고, 이제는 자기 차례였다. 본다는 것이 언제나 존재하는 것과 같았던 그에게 어머니를 다시 본다는 것은 자기가 했던 모든 것, 자신의 삶이 끝났다는 확인이었다. 그가 처음 본 것이 그녀였고, 일생 동안 그녀

에 대한 그의 시각은 그녀의 실재에 대한 반복적인 확인이었다. 영원한 시야 속에서 그녀와 함께하는 것이 죽어 가는 그의 소원이었다.

브루노는 침대 옆에 있는 의자에서 밤을 꼬박 새웠다. 그들은 번갈아 잠이 들었고 고향의 말인 브레가글리아어로 틈틈이 잡담을 했다. 알베르토는 위험해 보이지 않았고 혼자서 일어나 화장실에 갈 수도 있었다. 아침에는 얼굴이 편안해지고 밝아졌다. 예정대로 디에고가 쿠어역에서 곧바로 왔는데, 그가 보기에는 상태가 조금도 좋아지지 않았다. 그러나 느낌이 좋았던 알베르토는 동생들에게 오데트가 혼자 있는 말로야에 가라고 강하게 주장했다. 알베르토가 너무나 고집을 부리는 바람에 브루노는 친구에게 산을 넘어 차를 가져오게 해서 타고 가겠다고 했다.

그러는 동안 피에르 마티스는 최후의 순간에 대비하기 위해 아내의 등에 떠밀려 니스에서 취리히로 가는 비행기에 올랐다. 그는 취리히에서 사업상 저녁 식사를 하고 쿠어에는 수요일 아침에 갈 생각이었다.

아네트가 병원에 도착해서 남편이 — 또다시 이해할 수 없는 이유로 — 위독한 상태에 빠진 것을 알았을 때 디에고와 브루노는 그다지 멀리 가지도 못했다. 산소 공급을 위해 환자의 코로 관이 삽입되었고 정맥으로 포도당 주사가 흘러 들어가고 있었다. 한 달 만에 책, 잡지, 편지, 신문이 무질서하게 흩어져서 점차 자코메티적인 분위기를 띠어 가던 병실은 갑자기 응급 장치들로 가득

차게 되었다. 침대 위의 수척한 환자는 거의 죽기 직전의 모습이었다.

오전에 아네트는 알베르토의 병실을 나와 복도를 지나 계단을 내려가려다가 갑자기 카롤린이 앞에 있는 것을 보게 되었다. 카롤린은 디에고와 같은 기차를 타고 왔지만 병원으로 직접 오지 않고 먼저 호텔 방을 잡았다. 두 여인은 말없이 서로 쳐다보고 있었다. 그들은 서로가 어떤 관계이고 이 아침에 그곳에서 만난 이유가 뭔지를 잘 알고 있었기 때문에 말없이 스쳐 지나가는 것이 좋았을 것이다. 그런데 마침내 아네트가 먼저 "알베르토가 죽어가고 있어. 너도 알아야겠지만, 네가 안다는 것을 그가 알게 해서는 안 되고 거기 와서도 안 돼"라고 말했다. 카롤린은 소리를 지르기 시작했다. "그를 죽인 사람은 바로 당신이에요. 당신이 그를 죽이고 있단 말이에요."

부정할 수 없는 사실이었지만 폭탄 발언에 충격을 받은 아네트는 카롤린의 얼굴을 때리고 몸싸움을 했다. 짧지만 격렬한 싸움이 있은 뒤 그들은 마음을 가라앉히고 몇 분 후 같이 알베르토의 병실로 갔다. 카롤린은 자신이 본 광경에 소름이 끼쳤다. 코에 꽂은 관, 정맥주사 등 죽음과 관련된 장비들 때문이었다.

그녀를 보자 알베르토는 "카롤린, 카롤린"이라고 중얼거리면서 그녀의 손을 잡고, 아네트에게 카롤린과 둘이 있겠다고 말했다. 아네트는 극단적인 상황에 마음이 약해진 예술가에게 카롤린이 의심스러운 문서에 서명하도록 설득하지나 않을까 하는 두려움에 나가고 싶지 않았지만, 알베르토의 고집도 만만치 않았다.

둘만 남겨 놓은 아네트는 나름대로 시간을 보내기 위해 마을로 내려갔다. 그 사이에 부셰가 파리로 돌아갔기 때문에 빈으로 가려던 계획은 빗나가 버렸다. 그날 오후는 호되게 추웠고 아무래도 눈이 올 것 같았다.

알베르토와 카롤린은 둘만 남게 되었다. 그녀는 그의 침대 옆에 앉아서 약간의 대화를 나눴다. 그는 그녀를 보았고, 예전에 자주 그랬듯이 그녀는 그의 시선에 빠져 버리고 말았다. 그는 깜빡깜빡 졸다가 깨면 다시 그녀를 바라보았다. 그는 그녀의 손을 잡았다. 생명의 느낌이 끝날 때까지 연인의 손길을 느끼는 것보다 죽기에 더 편안한 것은 없을 것이다.

디에고와 브루노는 말로야에 도착해서 기다리고 있던 오데트를 만났다. 그들은 급하게 점심을 먹고, 다시 생모리츠의 산을 넘어가려고 차를 탔는데 눈이 내리기 시작했다. 처음에는 희미한 빛을 내면서 부드럽게 떠다니는 얇은 조각들처럼 눈이 조금씩 내리다가, 시간이 지나면서 점점 더 많이 내렸다. 급기야는 저녁이 되기 전에 쿠어에 도착하지 못할지도 모른다는 걱정이 들 정도였다.

아네트는 해 질 무렵 병원으로 돌아와 병실에서 카롤린을 만났다. 창문 너머 어둠은 소용돌이치는 바람 속에서 점차 짙어지고 있었다. 무사히 도착한 디에고와 브루노 부부도 병실로 들어섰다. 그들은 즉시 아침부터 환자에게 갑자기 생긴 긴박한 변화를 알 수 있었다. 알베르토는 침대 주변에서 자신을 바라보는 다섯 사람을 보더니 이렇게 말했다. "다 모였군. 내가 죽을 거라는 뜻이

겠지." 아무도 대답할 수 없었다.

마르코프 박사는 가족을 불러 몇 시간 남지 않았다고 말했다. 병실로 돌아오자 알베르토는 디에고에게 "내가 곤경에 빠진 것 같구나"라고 말했다. 디에고는 복도로 나가 "말도 안 돼. 형이 이렇게 비참하게 죽어 가다니 말도 안 돼"라고 중얼거리며 서성거렸다. 그러나 어쩔 수 없는 일이기에 그는 남프랑스에 있는 패트리샤 마티스에게 전화를 했다.

잠을 못 잔 데다가 하루 종일 운전을 해서 피곤한 브루노는 쉬기 위해 오데트와 호텔로 돌아갔다. 디에고는 자기가 오늘 밤 환자 옆에서 밤을 샐 것이라고 말했다. 일생을 형 옆에서 살았기 때문에 자연스러운 일처럼 보였지만 알베르토는 그것을 원하지 않았다. 그의 쉰 목소리는 희미하고 멀리서 들리는 것 같았으나 의지는 여전히 강했다. 격렬하지도 신랄하지도 않은 마지막 논란이 있었고, 디에고는 이의를 제기했지만 결국 병실을 나와 복도 맞은편에 있는, 환자의 가족과 친구를 위한 작은 응접실에서 대기하기로 했다. 그리고 복도에는 카롤린이 있었다.

아네트 혼자서 알베르토와 남아 있다가 그가 피곤해서 조용히 쉬고 싶다고 말하자 그녀도 나갔다. 알베르토는 "내일 봐"라고 말했는데, 이것이 그의 마지막 말이었다. 그는 언제나 이튿날이 무한한 약속이라고 느꼈다.

일곱 시경에 환자는 식물인간 상태가 되었다. 브루노와 오데트가 호텔에서 돌아왔다. 다섯 가족은 희미하게 숨을 쉬고 있는, 여전히 형이자 남편이자 연인이자 당대의 위대한 예술가 중 한 사

람이 누워 있는 침대 옆에 서 있었다.

그러는 동안 피에르 마티스는 취리히의 보르 오 락 호텔에서 뉴욕에서 온 동료 화상인 유진 소우Eugene Thaw와 저녁 식사를 하려던 참이었는데 전화가 왔다. 패트리샤는 전화로 서두르지 않으면 늦을 것이라고 말했다. 그는 리무진과 운전사를 즉시 호출해, 꾸준히 쌓여 가는 눈과 돌풍 속에서 120킬로미터 떨어진 쿠어로 출발했다.

병실에 있던 다섯 사람은 복도 건너편의 응접실로 갔다. 이리저리 서성거리기만 했을 뿐 그들 사이의 관계나 현재 상태로는 이야기를 나눌 수 없었다.

열 시경에 카롤린은 전화를 걸기 위해 병원 로비로 내려갔고, 나머지 네 사람은 병실에 있었다. 열 시 10분쯤에 환자의 몸에 경련이 일더니 잠시 똑바로 앉았다가 뒤로 넘어졌다. 입이 열리고 숨이 멈추었다. 알려지고 사랑받은 사람, 찬미받고 숭배된 알베르토 자코메티라는 이름의 예술가는 더 이상 존재하지 않았다. 그는 이제 하나의 몸, 하나의 대상, 즉 평범한 사물 그 자체가 되었을 뿐이다. 그가 사라진 바로 그 순간에는 아무도 움직이지 못했다. 마치 자신이 존재한다는 사실을 잊은 것처럼 보였다. 그러다가 아네트가 그의 몸을 만지려는 듯 다가가자 디에고는 그녀를 잡고 가까이 가지 못하게 했다. 그녀는 잠깐 버둥거리다가 병실을 나갔다.

카롤린이 바로 그때 전화 통화를 끝내고 복도에 나타났다. 알베르토가 죽었다고 말하자 그녀는 병실로 달려가 문을 열어젖히

고 아네트처럼 침대 옆으로 가서 예술가의 손을 잡으려고 팔을 뻗쳤다. 그러나 이번에는 아네트가 막으셨다. 또다시 다툼이 있었지만 카롤린이 결국 망자의 손을 잡았다. 잠시 후 다른 사람들은 밖으로 나갔고 그녀만이 알베르토와 남아 있었다. 그녀의 눈에는 그가 마치 그의 조각 작품, 예컨대 토니오 포토칭을 추모해서 1947년에 만든 장대 위에 놓인 입을 벌린 사람의 두상처럼 보였다. 그녀는 죽은 예술가의 입을 부드럽게 닫아 주었다. 간호사가 와서 거즈 붕대를 머리와 턱 아래에 두르자 입이 사후 경직이 일어난 것처럼 닫혔다.

피에르 마티스는 돌풍 속에서 안전하게 오느라고 너무 늦은 열한 시나 되어 도착했다. 그는 복도에서 서성거리고 있는 카롤린을 보았고, 망자의 침대 곁에 서 있는 다른 사람들을 만났다. 서 있던 사람들은 가끔 한 사람씩, 마치 알베르토가 아직 할 말이 더 있을 것이라고 기대하는지, 아니면 실수가 있었던 것은 아닌지 확인하려는 듯 가까이 다가가거나 내려다보았다. 그러나 그럴 리 없었다. 더 이상 들을 말도 없었고 해야 할 일도 없었다. 그들은 코트와 장갑을 챙겨 병원을 떠났다.

여전히 눈이 내리고 있었다. 그날 밤 쿠어 지역 전체에 많은 눈이 내렸다. 쿠어 시내로 들어올 때 브루노와 오데트, 피에르 마티스는 브루노의 차를 탔고 디에고, 아네트, 카롤린은 택시를 탔다. 도중에 카롤린은 호텔에서 내렸다. 그녀가 눈보라 속으로 내릴 때 아네트는 곧바로 파리로 돌아가 조용히 있으라고 경고하고, 예술가의 장례식은 며칠 내로는 열리지 않을 것인데, 카롤린은

있어 봐야 환영받지 못할 것이라고 덧붙였다.

다음 날 자코메티의 사망 소식이 전 세계에 알려졌다. 약간의 소란이 있었고, 자코메티의 일생과 업적을 상세히 다룬 긴 사망 기사가 언론에 발표되었다. 주로 그가 목표를 추구하면서 보여 준 인내력과 자제력을 격찬하면서 스타일의 독창성을 강조했다. 이미 살아 있을 때 전설적인 인물이었던 알베르토는 사망과 동시에 그 전설이 사실임을 증명했다. 또한 죽음으로써, 그는 한 방울의 물이 바다에 떨어져 섞이듯이, 한 예술가의 가장 위대한 창작품에 그 자신이 녹어 들어 있는 것이라는 사실을 입증했다. 또한 천재성이란 그것의 소유자가 죽고 나서야 활기를 띠는 추상적인 개념이라는 것도 증명했다. 그래야만 그의 창조물들이 마치 생명이라도 있는 듯이 살아나기 때문이다. 즉 그의 작품들은 그가 세상을 볼 때 서 있던 곳을 차지하고 있고, 그것을 보는 방법을 아는 사람들에게 그가 본 것, 그가 대표한 것, 다른 사람들이 보도록 만든 것에 대한 시각을 제공하기 때문이다.

살아남은 자들의 존경심은 대단해서, 몇 달 동안이나 유명하거나 그렇지 않은 사람들이 존경과 조의를 증명하는 수백 쪽의 헌사를 발표했다. 알베르토의 생명은 그의 찬미자들의 삶으로 들어갔다. 그들의 생존과 존중은 그가 그렇게 원했던 그의 관대함이 되었고, 그것은 또한 그가 모욕했거나 그를 모욕했던 사람들, 즉 모든 사람에게로 확장될 것이다. 알베르토는 예술 작품이 진리를 얻는 것은 스타일을 통해서라고 말했고, 아울러 예술은 흥미롭고 진리만이 지속적인 중요성을 갖는다고 덧붙였다. 그는

전력을 다한 오랜 노력으로 그의 것, 다른 누구의 덕분도 아닌 그만의 것으로 바로 확인되는 하나의 스타일을 만들어 냈고, 스스로 찾아낸 진리를 그것을 통해 우리에게 전해 주었다. 그것은 온전히 그의 유산이었다. 왜냐하면 그는 아무에게도 '영향'을 미치지 않았고, 따르는 사람도 없으며, 소수의 모방자들만 있을 뿐이기 때문이다.

부검 결과 밝혀진 것은 예상할 수 있었던 것, 즉 알베르토 자신이 자투리 종이에 갈겨쓰면서 스스로에게 권고했던 것, 즉 잠을 더 자야 하고, 담배를 줄여야 하고, 건강에 더 유의해야 한다는 경고로 알 수 있는 것이었다. 사인은 심장마비였으나 일반적인 심장마비는 아니었고 색전증이나 혈전증도 아니었다. 만성 기관지염으로 인해 심장 근육의 섬유질에 염증이 생긴 것이 원인이었다.

알베르토가 죽은 다음 날 해야 할 중요한 일이 있는 디에고는 다시 밤차를 타고 쿠어에서 파리로 갔다. 목요일 아침 기차역에서 나와 택시를 타고 행선지를 말하자 기사가 말했다. "자코메티 씨 집 아닙니까?" 그는 자주 밤늦게 알베르토의 집까지 운전을 했다고 기억했다. 알베르토가 잘 잊히지 않는 사람인 것은 사실이었다.

작업실은 지난 일요일부터 난방을 하지 않아 꽁꽁 얼어붙어 있었고, 로타르의 마지막 반신상들을 덮은 헝겊들도 얼어 버렸다. 디에고는 난로를 피우고 작업실이 너무 빨리 더워지지 않도록 조심하면서 천천히 온도를 높였다. 고난도의 기술과 끈기가 필요했지만 그는 형의 마지막 부탁을 지키고 싶었다. 아주 조심스럽게

헝겊들을 벗겨 내자 다행히도 진흙은 깨지지 않았다. 알베르토의 마지막 작품이 살아남은 것이다.

디에고의 손은 일생 형과 형의 작품을 위해 전력을 다했고 끝까지 실망시키지 않았다. 알베르토의 재산을 분배하는 슬픈 일이 끝났을 때 디에고는 후대를 위해 그가 구해 낸 마지막 작품의 청동 주물을 상속받았고, 나중에 그것을 형의 무덤에 갖다 놓았다. 그리고 그 옆에는 디에고가 청동으로 만든 작은 새가 있었다.

장례식은 예술가의 고향에서 토요일인 1월 15일에 열렸다. 그날은 예외적으로 아름답고 맑았지만 아주 추웠다. 그 계곡이 깊은 그림자에 빠져 있을 시기는 알베르토가 가장 좋아한 계절이었다. 디에고가 가끔 말했듯이 그 계곡이 일종의 연옥이었다면 그날이 특히 그랬고, 그날의 빛 없는 깊은 어둠이 그랬다. 반면에 눈에 덮인 봉우리는 반짝거렸고 하늘은 얼음처럼 새파랬다.

예술가의 관은 스탐파의 작업실에 놓였다. 그곳은 젊은 시절의 알베르토가 예술이 무엇이고, 무엇을 해야 하며, 세상을 정복할 방법과 대부분의 사람이 꾸지 못한 꿈을 이룰 방법에 대한 깨달음을 어렴풋하게나마 얻은 곳이었다. 원래는 아버지의 작업실이었던 그곳에, 조반니 알베르토 자코메티의 세속의 유체를 무덤으로 가져가기 전에 마지막 작별을 위해 놓은 것이다. 안쪽에 야자수 잎이 새겨져 있고 청동 다리가 달린 정교한 떡갈나무 관은 알베르토가 경험한 가장 우아한 휴식처였다. 뚜껑에 있는 나무로 만든 작은 직사각형 창을 열면 유리창을 통해 안에 있는 얼굴을 볼 수 있었다. "봐! 병원에서보다 훨씬 더 좋아 보여"라고 디에고

가 말했다.

그러나 대중과의 마지막 대면을 위해 그를 치장한 사람들은, 그가 허름하게 입고 다녔지만 예절에 맞는 옷차림을 얼마나 존중했는지를 알지 못했다. 그는 조상들을 만나러 가는데 넥타이를 매어 주지 않은 것이다. 그래서 그가 초상화를 그려 준 적이 있는 늙은 집사 리타 스토파니Rita Stoppani는 "그런데 나는 넥타이를 매지 않은 알베르토를 본 적이 없어요"라고 계속해서 말하기도 했다.

스탐파라는 작은 마을이 '이방인들'로 가득 찼다. 마지막 존경을 표하기 위해 유럽 전역에서 사람들이 몰려들었다. 실비오와 친척들을 포함한 가족 모두가 참석했다. 처가 사람들이 제네바에서 왔고, 레리스, 부셰, 라클로셰가 참석했다. 매그, 클라외, 코른펠트, 바이엘러뿐 아니라 피에르 마티스도 물론 있었으나 유명한 예술가들은 없었다. 아네트의 충고에도 불구하고 완전히 검은색 옷을 입은 카롤린도 참석했다. 프랑스 정부와 스위스 정부는 대표단을 보냈고, 이탈리아, 스위스, 프랑스의 미술관 관계자들도 참석했다. 보낸 사람의 이름이 적힌 넓은 리본을 단 화환과 꽃다발이 넘쳐났다.

오후 두 시에 여섯 명이 든 관이 작업실 밖으로 나와 교회로 가기 위해 마차에 올려졌다. 가족과 조문객이 걸어서 뒤를 따랐다. 신문기자들과 사진기자들도 많이 왔다. 그들이 왔다는 것이 약간 거슬렸지만 그것 역시 알베르토가 처음부터 착수했던 모든 것의 또 다른 국면일 뿐이다. 그 행렬은 눈 덮인 풍경을 지나 8백 미

터쯤 떨어진 보르고노보에 있는 교회로 향했다. 경사지를 천천히 올라갈 때는 남자들이 합창을 했다.

평범한 성 조르조 교회는 회반죽을 칠한 벽이 스산하고 잡목으로 만든 평범한 의자들이 있을 뿐이었다. 관은 교회 안으로 옮겨져 돌로 만든 제단에 놓였다. 사람들도 뒤를 따라 들어갔는데, 너무 많아서 상당수가 서 있어야 했다. 그에게 종교적 확신은 없었지만 기독교식으로 장례를 하는 것이 자연스러워 보였다. 아마 장례식이 다른 방식으로 치러졌다면 고향 사람들이 큰 충격을 받았을 것이다. 브레가글리아에서 장례식은 중요한 일이었고, 알베르토는 많은 사랑을 받았기 때문이다. 그러나 디에고와 브루노가 미리 긴 설교는 적절하지 않다고 넌지시 말하자 목사는 예의 바르게 동의했다.

첫 번째 연사는 스위스 미술관의 대표였는데 독일어로 연설했고, 다음은 스위스 정부 관리였는데 이탈리아어로 했다. 그다음에는 브레가글리아 문화협회의 대표인 28세의 젊은이가 이탈리아어로 했다. 그리고 앙드레 말로의 대리인은 프랑스어로 죽은 천재가 프랑스에서 이룬 엄청난 업적을 높이 평가했다. 마지막으로 알베르토의 친척인 로돌포 자코메티Rodolfo Giacometti가 브레가글리아 언어로 감정이 풍부한 연설을 했다.

자기 앞에 있는 관 속에 누운 사람의 업적과 인품에 대한 다섯 사람의 격찬을 들은 뒤에 성 조르조 교회의 목사가 설교를 하려고 자리에서 일어났다. 가족들과 약속을 하기는 했지만 죽은 예술가에 관한 훌륭한 표현을 들으면서 그의 마음은 변했다. 자기

만 짧게 해야 할 이유가 없다고 생각한 그는 인생의 무상함에 대해 나름대로의 생각을 가지고 있었기에, 인간의 행위가 공허하고 헛되다는 것을 환기하고 싶었다. 마흔 살쯤 된 그는 검은 예복을 입었고 잘생기고 강인한 인상과 울림이 좋은 목소리를 가졌다. 그는 추운 교회의 의자에 앉은 귀빈들에게 기죽지 않고 이승에서의 영광이 헛되다며 인간의 죄스러운 오류를 비난하는 긴 설교를 했다. 그는 청중에게 이처럼 고통스럽고 짧은 이승에서의 기만적인 쾌적함을 포기할 것을 권했고, 매일 모든 곳에서 죽음이 지독하고 맹목적이고 치명적으로 일어나므로 구원을 얻어야 할 것이라고 말했다.

아마도 알베르토가 제일 먼저 동의했을 것이다. 그 목사는 자신의 긴 권고가 먼저 했던 찬사들보다 얼마나 더 적절했는지는 생각도 못 했을 것이고, 죽은 예술가가 그것을 들었더라면 얼마나 타당하다고 생각했을지는 상상도 할 수 없었다. 그 목사는 약간은 수상쩍고 문제가 있는 과거를 지니고 있었다. 시칠리아 출신의 정통 가톨릭교도인 그는 신학교에서의 첫날부터 가톨릭 당국과 충돌했고, 그래서 어쩔 수 없이 몇 군데의 다른 학교에서 자신의 소명을 수행했다. 우여곡절 끝에 신부가 된 그는 레조 칼라브리아에 있는 어떤 가난한 마을로 배치되었는데, 그곳에서 신도 중 한 처녀에게 아이를 갖게 했다. 성난 마을 사람들을 피해 북쪽으로 도망친 그는, 신을 덜 두려워하는 것은 아니지만 덜 엄격한 개신교로 개종해 도피처를 찾았다. 알베르토를 내세로 인도해 주겠다는 사람의 자격에 그처럼 문제가 있었다는 것을 그가 알았더

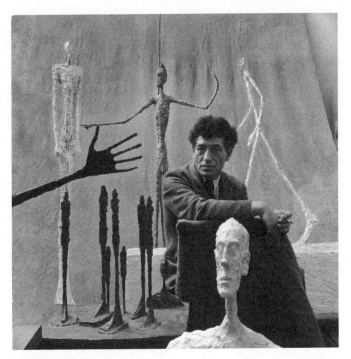

자코메티와 그의 조각들

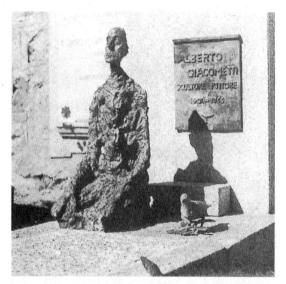

보르고노보 묘지에 있는 알베르토의 무덤. 로타르의 마지막 흉상과 함께

라면 참으로 재미있어했을 것이다.

설교가 끝난 후 관은 교회 옆에 있는 공동묘지로 옮겨졌다. 고 약한 날씨와 또다시 내리는 눈 속에서 구덩이를 깊게 팠다. 관을 내리는 동안 가족, 친구, 찬미자, 관리, 목사가 둘러서 있었다. 그 는 부모 근처에 묻혔다.

어린 시절 알베르토는 눈 속에 혼자 들어갈 만한 크기의 구멍을 비밀 장소에 만들어서 겨울의 어둠 속에서 행복하고 안전하게 있 겠다는 희망을 가진 적이 있었다. 그래서 여러 차례 시도했지만 그 희망은 성공한 적이 없었다. 나중에 그는 "아마도 외적 조건이 나빴기 때문일 거야"라고 설명했다. 그러나 지금은 모든 것이 좋 았다. 다시는 밥을 먹으러 집으로 가야 할지를 걱정하지 않아도 되기 때문이다.

일꾼들이 관 위에 흙을 뿌리기 시작했을 때 몇몇 사람이 마지막 모습을 보려고 구덩이 가로 다가왔다. 그중에는 아네트와 오데트 도 포함되었지만 디에고는 그렇게 하지 않았다.

묘지에서는 더 이상 할 일이 없었고 사람들은 흩어지기 시작했 다. 가족들과 아주 가까운 친구들과 유명인사들은 스탐파로 돌아 가 먹을 것과 마실 것이 준비된 피츠 두안으로 갔다. 카롤린이 따 라오자 사람들은 그녀를 피했기 때문에 어색한 순간이 있었다. 그녀를 환영해 줄 유일한 사람은 지금 1.8미터 아래 땅속에 묻혀 있었다. 언제나 멋쟁이인 라클로셰가 생모리츠로 택시를 타고갈 때 초대받지 않은 여인을 태워 주면서 문제를 해결했다. 알베르 토 자코메티의 장례식에 참석하기 위해 특별히 브레가글리아로

왔던 다른 사람들도 곧바로 떠났다. 이제는 고인이 인간적인 의미의 어떤 차원에서 지상의 자연스러운 장엄함에 기여했는지를 검토할 차례다.

참고 문헌

알베르토 자코메티의 글과 인터뷰

1. "Objets mobiles et muets." *Le Surréalisme au service de la révolution* (Paris), No. 3 (Dec. 1931), pp. 18-19; ill. by Giacommetti.

2. "Charbon d'herbe." *Le Surréalisme au service de la révolution* (Paris), No. 5 (May 1933), p. 15; ill. by Giacometti.

3. "Poéme en 7 espaces." Ibid.

4. "Le rideau brun." Ibid.

5. "Hier, sables mouvants." Ibid., pp. 44-45.

6. [Replies by numerous artists to] "Recherches expéimentales: A. Sur la connaissance irrationnelle de l'objet: Boule de cristal des voyantes; B. Sur la connaissance irrationnelle de l'objet: Un morceau de velours rose; C. Sur les possibilités irrationnelles de pénération et d'orientation dans un tableau: Georgio [sic] de Chirico: L'Enigme d'une journée; D. Sur les possibilités irrationnelles de vie à une date quelconque; E. Sur certaines passibilités d'embellissement irrationnel d'une vie." *Le Surréalisme au service de la révolution* (Paris), No. 6 (May 1933), pp. 10-19.

7. [Replies by numerous artists to] "Enquête: pouvez-vous dire quelle a été la rencontre capitale de votre vie? Jusqu'à quel point cette rencontre vous a-t-elle donné, vous donne-t-elle l'impression du fortuit? du nécessaire?" by André Breton and Paul Eluard. *Minotaure* (Paris), No. 3-4 (1933), pp. 101-16.

8. [Le palais de 4 heures.] Ibid., pp. 46-47.

9. "Le Dialogue en 1934" [André Breton and Alberto Giacometti]. Documents (Brussels), Nouvelle série No. 1 (June 1934), p. 25.

10. "Un sculpteur vu par un sculpteur: Henri Laurens." *Labyrinthe* (Geneva), No. 4 (Jan. 15, 1945), p. 3.

11. "A propos de Jacques Callot." *Labyrinthe* (Geneva), No. 7 (April 15, 1945), p. 3.

12. "Le rêve, le Sphinx et la mort de T." *Labyrinthe* (Geneva), No. 22-23 (Dec. 15, 1946), pp. 12-13; ill. by Giacometti.

13. Letter to Pierre Matisse reproduced and translated in *Alberto Giacometti* (exhibition catalogue). New York: Pierre Matisse Gallery, 1948. See Bibl. 89.

14. Excerpts from a letter to Pierre Matisse and notes on the significance of titles in relation to the work in *Alberto Giacometti* (exhibition catalogue). New York: Pierre Matisse Gallery, 1950. See Bibl. 90.

15. Charbonnier, Georges. "Entretien avec Alberto Giacometti." Paris: ORTF, March 3, 1951. Published as "Entretien avec Alberto Giacometti" in *Le Monologue du Peintre*, Paris: René Julliard, 1959, pp. 159-70.

16. "1+1=3." *Trans/formation* (New York), 1 (No. 3, 1952), pp. 165-67; ill. by Giacometti. Reprinted from Bibl. 6 and Bibl. 11.

17. Taillandier, Y[von]. "Samtal med Giacometti." Interview in *Konstrevy* (Stockholm), 28 (No. 6, 1952), pp. 262-67; ill.

18. "Témoignages." [In thematic issue subtitled "Nouvelles conceptions de l'espace." *XX^e Siécle* (Paris), Nouvelle série No. 2 (Jan. 1952), pp. 71-72. Prose poem illustrated by Giacometti.

19. "Gris, brun, noir···" [On Georges Braque]. Derriére le miroir (Paris), No. 48-49 (June 1952), pp. 1-2, 5-6.

20. "Mai 1920." *Verve* (Paris), 7 (Jan. 15, 1953), pp. 33-34. Illustrated by Giacometti with drawings after Cimabue and Cézanne.

21. "Derain." *Derriére le miroir* (Paris), No. 94-95 (Feb.-March 1957), pp. 7-8.

22. [Replies by numerous artists to] "A chacun sa réalité: Enquête par Pierre Volboudt." *XX^e Siécle* (Paris), Nouvelle série No. 9 (June 1957), p. 35.

23. "La voiture demystifiée." *Arts* (Paris), No. 639 (Oct. 9-15, 1957), pp. 1, 4.

24. Watt, Alexander. "Paris Letter: Conversation with Alberto Giacometti." Interview in *Art in America*, 48 (No. 4, 1960), pp. 100-2; ill.

25. Schneider, Pierre. "'Ma Longue Marche' par Alberto Giacometti." Interview in *L'Express* (Paris), No. 521 (June 8, 1961), pp. 48-50 and cover; ill.

26. Text from an invitation to the exhibition "Gaston-Louis Roux." Paris: Galerie des Cahiers d'Art, 1962.

27. Parinaud, André. "Enteretien avec Alberto Giacometti: Pourquoi je suis sculpteur." Interview in *Arts* (Paris), No. 873 (June 13-19, 1962), pp. 1, 5; ill.

28. Schneider, Pierre. "Au Louvre avec Giacometti." Interview in *Preuves* (Paris), No. 139 (Sept. 1962), pp. 23-30; ill.

29. Dumayet, Pierre. "La Difficulté de faire une tête: Giacometti." Interview in *Le Nouveau Candide* (Paris), June 6, 1963.

30. Drôt, Jean-Marie. "Alberto Giacometti." Interview for television, Paris: ORTF, Nov. 19, 1963.

31. "31 août 1963" [Homage to Georges Braque]. *Derriére le miroir* (Paris), No. 144-46 (May 1964), pp. 8-9; ill. by Giacometti.

32. Maugis, Marie-Thérèse. "Entretien sur l'art actuel: Marie-Thérèse Maugis avec··· *Alberto Giacometti*: 'Moi, je suis à contrecourant.'" Interview in Les Lettres Françaises (Paris), Aug. 6-19, 1964, pp. 1, 14; ill.

33. Kessler, Ludy. *Alberto Giacometti*. Interview for television. Lugano: Televisione della Svizzera Italiana, Summer 1964.

34. Sylvester, David. Interview for television. London: BBC Third Programme, Sept. 1964.

35. Dupin, Jacques. Interview, 1965, for film "Alberto Giacometti." Zurich: Scheidegger-u. Rialto-Verleih, 1966.

36. Lake, Carlton. "The Wisdom of Giacometti." Interview in *The Atlantic Monthly* (Boston), 216 (Sept. 1965), pp. 117-26; ill.

37. "Tout celà n'est pas grand'chose." *L'Ephémère* (Paris), No. 1 (1967), p. 102.

38. Paris sans fin. Texts, from Giacometti? notes dated 1963-65, and 150 lithographs by the artist. Paris: Tériade, 1969.

연구서

39. *Alberto Giacometti, dessins* 1914-1965. With poems by André du Bouchet. Paris: Maeght Editeur, 1969.

40. Brenson, Michael. "The Early Work of Alberto Giacometti, 1925-1935." Unpublished Ph.D. dissertation. Baltimore, Md.: Johns Hopkins University, 1974. Bibliography.

41. Bucarelli, Palma. *Giacometti*. Rome: Editalia, 1962. Bibliography.

42. Coulonges, Henri and Alberto Martini. *Giacometti peintures*. No. 55 in the series "Chefs-d'oeuvre de l'art: Grands Peintres." Milan: Fabbri; Paris: Hachette, 1967.

43. Dupin, Jacques. *Alberto Giacometti*. Paris: Maeght Editeur, 1962. Bibliography.

44. Genet, Jean. *L'atelier d'alberto giacometti*. Photographs by Ernst Scheidegger. Décines: L'Arbalète, 1963.

45. *Giacometti: A Sketchbook of Interpretive Drawings*. Text by Luigi Carluccio; notes by the artist "on the copy-interpretations." New York: Harry N. Abrams, 1967.

46. Hohl, Reinhold. *Alberto Giacometti: Sculpture, Painting, Drawing*. Stuttgart: Verlag Hatje, 1971. (Lavish illustration and documentary matter; extensive bibliography. The definitive monograph thus far.)

47. Huber, Carlo. *Alberto Giacometti*. Lausanne: Editions Rencontre, 1970. Bibliography.

48. Jedlicka, Gotthard. *Alberto Giacometti als Zeichner*. Olten: Bücherfreunde, 1960.

49. Lord, James. *a Giacometti portrait*. New York: The Museum of Modern Art, 1965.

50. _____. *Alberto Giacometti: Drawings*. Greenwich, Conn.: New York Graphic Society, 1971.

51. Meyer, Franz. *Alberto Giacometti: Eine Kunst existentieller Wirklichkeit*. Fraunfeld and Stuttgart: Verlag Huber, 1968.

52. Moulin, Raoul-Jean. *Giacometti: Sculptures*. No. 62 in the series "Petite Encyclopédie de l'Art." Paris: Fernand Hazan, 1964.

53. Negri, Mario and Antoine Terrasse. *Giacometti sculptures*. No. 131 in the series "Chefs-d'oeuvre de l'art: Grands Peintres." Milan: Fabbri; Paris: Hachette, 1969.

54. *Quarantacinque Disegni di Alberto Giacometti*. Preface by Jean Leymarie. Turin: Einaudi, 1963.

55. Rotzler, Willy and Marianne Adelmann. *Alberto Giacometti*. Bern: Hallwag, 1970.

56. Scheidegger, Ernst, ed. *Schriften, Fotos, Zeichnungen*. Zurich: Verlag der Arche, 1958.

57. Soavi, Giorgio. *Il mio Giacometti*. Milan: All'Insegna del Pesce d'Oro, 1966.

58. Sylvester, David. "Alberto Giacometti." Unpublished monograph. Includes an interview with the artist.

59. Yanaihara, Isaku. *Alberto Giacometti*. Tokyo: Misusu, 1958, Ill.

60. _____. *Friendship with Giacometti*. Tokyo: Chikuma Shobo, 1969.

전시회 카탈로그

암스테르담

61. Stedelijk Museum (Nov. 5–Dec. 19, 1965), *alberto giacometti: tekeningen*. Bibliography.

바젤

62. Galerie Beyeler (July–Sept. 1963). *Alberto Giacometti: Zeichnungen, Gemälde, Skulpturen*. Letter to Pierre Matisse (Bibl. 13) reproduced; excerpts from an interview by André Parinaud (Bibl. 27). Catalogue reissued as a monograph in 1964 with a preface by Michel Leiris.

63. Kunsthalle (May 6–June 11, 1950). *André Masson, Alberto Giacometti*. Text by Giacometti reprinted from Bibl. 13.

64. _____ (Aug. 30–Oct. 12, 1952). *Phantastische Kunst des XX. Jahrhunderts*. Essays by H.P., W.J.M., and St. Bibliography.

65. _____ (June 25–Aug. 28, 1966). *Giacometti*. Introduction by Franz Meyer; essay, "Giacometti als nachbar," by Herta Wescher.

베를린

66. Kunstkabinett (1965). *Giacometti-Zeichnungen*. Catalogue by Lothar Lange.

베른

67. Klipstein & Kornfeld (July 18–Aug. 22, 1959). *Alberto Giacometti*.

68. Kunsthalle (Feb. 14–March 29, 1948). *Sculpteurs contemporains de l'Ecole de paris*. Introductions by Jean Cassou and Arnold Rüdlinger.

69. _____ (June 16–July 22, 1956). *Alberto Giacometti*. Introduction by Franz Meyer.

브뤼셀

70. Palais International des Beaux-Arts (April 17–Oct. 19, 1958). *Exposition Universelle et Internationale de Bruxelles 1958: 50 Ans d'Art Moderne*. Text by Em[ile] Langui.

시카고

71. The Arts Club of Chicago (Nov. 4–Dec. 1, [1953]). Exhibition announcement with checklist: *sculpture and paintings by Giacometti*.

제네바

72. Galerie Krugier et Cie. (May 30-July 15, 1963). *Alberto Giacometti.*

하노버

73. Kestner-Gesellschaft (Oct. 6-Nov. 6, 1966). *Alberto Giacometti: Zeichnungen.* Introduction by Wieland Schmied; essays by Wieland Schmied, Christoph Bernoulli, and Jean Genet. Bibliography.

훔레백

74. Louisiana Museum (Sept. 18-Oct. 24, 1965). *Alberto Giacometti.*

어바인

75. Art Gallery, University of California (May 17-June 12, 1966). *Five Europeans: Bacon, Balthus, Dubuffet, Giacometti, Morandi: Paintings and drawings.* Introduction by John Coplans.

카셀

76. Orangerie (July 11-Oct. 11, 1959). *documenta '59: Kunst nach 1945: Internationale Ausstellung.* Essays by various authors, that concerning Giacometti, "Skulptur nach 1945," by Eduard Trier. Cologne: Verlag M. DuMont Schauberg Köln, 1959.

77. Alte Galerie (June 27-Oct. 5, 1964). *documenta III: Internationale Ausstellung.* Cologne: Verlag M. DuMont Schauberg, 1964.

크레펠트

78. Kaiser Wilhelm Museum (May-Oct. 1955). *Alberto Giacometti.* Essay by Paul Wember. Bibliography. Exhibition traveled to Statischen Kunsthalle D seldorf and Staatsgalerie Stuttgart. Bibliography.

런던

79. The Arts Council Gallery, Arts Council of Great Britain (June 4-July 9, 1955). Introduction, "Perpetuating the Transient," by David Sylvester; two poems by the artist.

80. New Burlington Galleries (June 11-July 4, 1936). *The International Surrealist Exhibition.* Introductions by André Breton and Herbert Read.

81. The Tate Gallery (July 17–Aug. 30, 1965). *Alberto Giacometti: Sculpture, Paintings, Drawings, 1913–65*. Introduction and essay, "The residue of a vision," by David Sylvester. London: The Arts Council of Great Britain, 1965.

루체른
82. Kunstmuseum (Feb. 24–March 31, 1935). *thèse, antithèse, synthèse*. Foreword by Dr. Paul Hilber; brief essays by various authors. Bibliography.

루가노
83. Museo Civico di Belle Arti (April 7–June 17, 1973). *La Svizzera Italiana onora Alberto Giacometti*. Introduction by Aurelio Longoni; essays by Giorgio Soavi, Giancarlo Vigorelli, Franco Russoli, Piero Bianconi, and Giuseppe Curonici. Bibliography.

밀워키
84. The Milwaukee Art Center (1970). *Giacometti: The Complete Graphics and 15 Drawings*. Text and catalogue raisonné of the graphics by Herbert C. Lust. Exhibition traveled to Albright-Knox Art Gallery, Buffalo; The High Museum of Art, Atlanta; The Finch College Museum of Art, New York; The Joslyn Art Museum, Omaha; The Museum of Fine Arts, Houston; and the San Francisco Museum of Art. Catalogue reissued as a monograph in 1970 with an introduction by John Lloyd Taylor.

뉴욕
85. Alberto Loeb & Krugier Gallery (Dec. 1966). *Alberto Giacometti & Balthus: drawings*. Introduction by James Lord.
86. Art of This Century Gallery (Feb. 10–March 10, 1945). *Alberto Giacometti*. Texts, reprinted from various sources, by Andrè Breton, Georges Hugnet, Julien Levy, and the artist.
87. Julien Levy Gallery (Dec. 1934). Exhibition announcement with checklist: *Abstract Sculpture by Alberto Giacometti*.
88. Knoedler Gallery (Dec. 1967). *Space and Dream*. Text by Robert Goldwater. New York: Walker and Company, in association with M. Knoedler & Co., 1968.
89. Pierre Matisse Gallery (Jan. 19–Feb. 14, 1948). *Alberto Giacometti*. Introduction, "The Search for the Absolute," by Jean-Paul Sartre (see Bibl. 285); letter from the

artist (Bibl. 13) reproduced and translated.

90. _____ (Nov. 1950). *Alberto Giacometti*. Includes excerpts from a letter from the artist and notes on the significance of titles in relation to his work (Bibl. 14).

91. _____ (May 6–31, 1958). Illustrated exhibition announcement. *Giacometti: sculpture-paintings-drawings* from 1956 to 1958.

92. _____ (Dec. 12–30, 1961). Exhibition brochure with checklist: *Giacometti*. Text by the artist reprinted from *XXᵉ Siècle* (Bibl. 22).

93. _____ (Nov. 17–Dec. 12, 1964). *Alberto Giacometti: Drawings*. Text by James Lord.

94. The Museum of Modern Art (Dec. 1936–Jan. 1937). *Fantastic Art, Dada, Surrealism*. Catalogue edited y Alfred H. Barr, Jr. Essays by Georges Hugnet.

95. _____ (April 29–Sept. 7, 1953). *Sculpture of the Twentieth Century*. Catalogue by Andrew Carnduff Ritchie. Statements by the artists reprinted from various sources. Bibliography. Exhibition opened at the Philadelphia Museum of Art and traveled to The Art Institute of Chicago.

96. _____ (Sept. 30–Nov. 29, 1959). *New Images of Man*. Catalogue by Peter Selz. Statements by the artists. New York: The Museum of Modern Art, in collaboration with The Baltimore Museum of Art, 1959. Bibliography. Exhibition traveled to the above institution.

97. _____ (June 9–Oct. 10, 1965). *alberto giacometti*. Introduction by Peter Selz. Letter to Pierre Matisse reproduced (Bibl. 13); additional noted by the artist. New York: The Museum of Modern Art, in collaboration with The Art Institute of Chicago, Los Angeles County Museum of Art, and The San Francisco Museum of Art, 1965. Bibliography. Exhibition traveled to the above institutions.

98. _____ (March 27–June 9, 1968). *Dada, Surrealism, and Their Heritage*. Catalogue by William S. Rubin. Bibliography. Exhibition traveled to the Los Angeles County Museum of Art and The Art Institute of Chicago.

99. Sidney Janis Gallery (Nov. 6–30, 1968). *Giacometti & Dubuffet*.

100. The Solomon R. Guggenheim Museum (June 7–July 17, 1955). Exhibition brochure with checklist: *Alberto Giacometti*.

101. _____ (Oct. 3, 1962–Jan. 6, 1963). Modern sculpture from the Joseph H. Hirshhorn Collection. Bibliography.

102. _____ (Jan.–March 1964). *Guggenheim International Award 1964*. Essay by Lawrence Alloway.

103. World House Galleries (Jan. 12–Feb. 6, 1960). *Giacometti*.

파리

104. Galerie Claude Bernard (May 1968). *Alberto Giacometti: Dessins*. Text by Andrè du Bouchet.

105. Galerie Maeght (June 8-30, 1951). *Alberto Giacometti*. Text, "Lierres pour un Alberto Giacometti," by Michel Leiris. Paris: Editions Pierre à Feu, 1951.

106. _____ (May 1954). *Giacometti*. Text, "Les peintures de Giacometti," by Jean-Paul Sartre. Paris: Editions Pierre à Feu, 1954.

107. _____ (June 1957). *Alberto Giacometti*. Introduction, "L'atelier d'Alberto Giacometti," by Jean Genet. Paris: Editions Pierre à Feu, 1957.

108. _____ (May 1961). *Giacometti*. Essays, "Alberto Giacometti dégaine," by Olivier Larronde; "Jamais d'espaces imaginaires," by Léna Leclercq; and "Pages de journal," by Isaku Yanaihara.

109. Musée de l'Orangerie des Tuileries (Oct. 24, 1969-Jan. 12, 1970). *Alberto Giacometti*. Introduction by Jean Leymarie. Texts, reprinted from various sources, by André Breton, Jean Genet, J[ean]-P[aul] Sartre, and the artist. Paris: Ministère d'Etat, Affaired Culturelles, Réunion des Musées Nationaux, 1969.

피츠버그

110. Department of Fine Arts, Carnegie Institute (Oct. 27, 1961-Jan. 7, 1962). The 1961 *Pittsburgh International Exhibition of Contemporary Painting and Sculpture*. Introduction by Gordon Bailey Washburn.

프로비던스

111. Museum of Art, Rhode Island School of Design (Spring 1970). Giacometti: Dubuffet. Preface by Daniel Robbins; introduction and biographical note on Giacometti by James Lord. Catalogue published in the *Bulletin of Rhode Island School of Design, 56* (March 1970).

로마

112. Accademia di Francia, Villa Medici (Oct. 24-Dec. 14, 1970). *Alberto Giacometti*. Introduction by Jean Leymarie reprinted from Bibl. 109; texts by André Breton, Jean Genet, Jean-Paul Sartre, and the artist, reprinted from various sources; essay by Palma Bucarelli reprinted from Bibl. 179.

튀빙겐

113. Kunsthalle (April 11–May 31, 1981). *Alberto Giacometti:* Zeichnungen und Druckgraphik. Essays by Reinhold Hohl and Dieter Koepplin. Stuttgart: Hatje, 1981. Exhibition traveled to Kunstverein Hamburg; Kunstmuseum Basel; Kaiser Wilhelm Museum, Krefeld; and Museum Commanderie van Sint Jan, Nijmegen.

토리노

114. Galleria Galatea (Sept. 29–Oct. 25, 1961). *Alberto Giacometti.* Text by Luigi Carluccio.

베네치아

115. (June 16–Oct. 21, 1956). *XXVIII Esposizione Biennale Internazionale d'Arte.* Essays by various authors, that on French sculpture by Raymond Cogniat. Venice: Alfieri Editore, 1956.

116. (June 16–Oct. 7, 1962). *Catalogo della XXXI Esposizione Biennale Internazionale d'Arte Venezia.* Essays by various authors, that on Giacometti by Palma Bucarelli.

워싱턴 D.C.

117. The Phillips Collection (Feb. 2–March 4, 1963). *Alberto Giacometti:* A Loan Exhibition. Introduction by Duncan Phillips.

취리히

118. Kunsthaus (Dec. 2, 1962–Jan. 20, 1963). *Alberto Giacometti.* Essays, "Zum Werk Alberto Giacometti," by Eduard Hüttinger; "Les peintures de Giacometti," by Jean-Paul Sartre, reprinted from Bibl. 106; interview with the artist by André Parinaud excerpted from Bibl. 27. Bibliography.

일반서

119. Bair, Deirdre. *Samuel Beckett: A Biography.* New York: Harcourt Brace Jovanovich, 1978.

120. Barr, Alfred H. Jr., ed. *Masters of Modern Art.* New York: The Museum of Modern Art, 1954.

121. Barzun, Jacques. *Berlioz and the Romantic Century.* Boston: Little, Brown, 1950.

122. Beauvoir, Simone de. *La Force de l'âge*. Paris: Gallimard, 1960, pp. 499-503.

123. _____. *La Force des choses*. Paris: Gallimard, 1963, pp. 83, 85, 95, 99-100, 106, 108, 143 passim.

124. _____. *Tout compte fait*. Paris: Gallimard, 1972.

125. Becker, Ernst. *The Denial of Death*. New York: Free Press, 1973.

126. Beckett, Samuel. *Proust and Three Dialogues with Georges Duthuit*. London: John Calder, 1965.

127. Berger, John. *The Moment of Cubism and Other Essays*. New York: Pantheon, 1969.

128. Breton, André. *L'Amour fou*. Paris: Gallimard, 1937, pp. 41-57.

129. _____. *Le surréalisme et la peinture suivi de Genèse et perspective artistiques du surréalisme et de fragments inédits*. New York and Paris: Brentano's, 1945.

130. Brill, A. A., ed. The Basic Writings of Sigmund Freud. New York: The Modern Library, 1938.

131. Char, René. *Recherche de la base et du sommet suivi de Pauvreté et privilège*. Paris: Gallimard, 1955, p. 142. English translation in Bibl. 95.

132. Clark, Kenneth. *The Nude: A Study of Ideal Art*. London: John Murray, 1956.

133. Craft, Robert. *Stravinsky: Chronicle of a Friendship, 1948-1971*. New York: Alfred A. Knopf, 1972.

134. Delmer, Sefton. *Trail Sinister, Black Boomerang*. London: Secker and Warburg, 1961.

135. Giedion-Welcker, Carola. *Contemporary Sculpture: An Evolution in Volume and Space*. New York: George Wittenborn, 1955. Bibliography, pp. 96-107.

136. Gilot, Françoise and Carlton Lake. *Life with Picasso*. New York, Toronto, London: McGraw-Hill Book Company, 1964.

137. Gombrich, E. H. *Art and Illusion: A Study in the Psychology of Pictorial Representation*. Princeton, N.J.: Princeton University Press, 1960.

138. _____. *The Story of Art*. Oxford: Phaidon Press, 1950.

139. Guggenheim, Peggy. *Confessions of an Art Addict*. London: Andre Deutsch, 1960, pp. 73-74, 105, 141.

140. Huxley, Aldous. *The Doors of Perception and Heaven and Hell*. New York: Harper & Row, 1956.

141. Kohler, Elisabeth Esther. *Leben und Werk von Giovanni Giacometti, 1868-1933*. Zurich: Fischer-Druck und Verlag, 1968.

142. Kramer, Hilton. *The Age of the Avant-Garde: An Art Chronicle of 1956-1972*. New

York: Farrar, Straus and Giroux, 1973.

143. Lasonder, L. *Levensbericht van Mr. P.A.N.S. van Meurs*. Leiden: E. J. Brill, 1922.

144. Leiris, Michel. *Fibrilles*. Paris: Gallimard, 1966.

145. Liberman, Alexander. *The Artist in His Studio*. New York: Viking, 1960.

146. Mack, John E. *Nightmares and Human Conflict*. Boston: Little, Brown, 1970.

147. Madsen, Axel. *Hearts and Minds: The Common Journey of Simone de Beauvoir and Jean-Paul Sartre*. New York: William Morrow, 1977.

148. Man Ray. *Self Portrait*. Boston and Toronto: Little, Brown, 1963.

149. Maupassant, Guy de. "Etudes sur Gustave Flaubert." Introduction to Vol. VII (*Bouvard et Péuchet*) of the collected works of Gustave Flaubert. Paris: A. Quantin, 1885.

150. Merleau-Ponty, Maurice. *L'oeil et l'esprit*. Paris: Gallimard, 1964, pp. 24, 64.

151. Nadeau, Maurice. *Histoire du surréalisme*. Paris: Seuil, 1945.

152. Panofsky, Erwin. *The Life and Art of Albrecht Dürer*. Princeton, N.J.: Princeton University Press, 1943.

153. Read, Herbert. *The Art of Sculpture*. New York: Pantheon, 1956, pp. 102-3.

154. _____. *A Concise History of Modern Sculpture*. New York: Praeger, 1964, pp. 158-60.

155. Sanchez, Leopold Diego. *Jean-Michel Frank*. Paris: Editions du Regard, 1980.

156. Sartre, Jean-Paul. *Les Mots*. Paris: Gallimard, 1964.

157. Selz, Jean. *Modern Sculpture: Origins and Evolution*. New York: George Braziller, 1963.

158. Seuphor, Michel. *La sculpture de ce siècle*. Neuchâtel: Editions du Griffon, 1959, pp. 116-18, 169, 270-71.

159. Soavi, Giorgio. *Protagonisti: Giacometti, Sutherland, de Chirico*. Milan: Longanesi, 1969.

160. Soby, James Thrall. *After Picasso*. Hartford: Edwin Valentine Mitchell; New York: Dodd, Mead, 1935, p. 105.

161. _____. *Balthus* (exhibition catalogue). New York: The Museum of Modern Art, 1956.

162. _____. *Modern Art and the New Past*. Norman, Okla: University of Oklahoma Press, 1957, pp. 123-26.

163. Waddington, C. H. *Behind Appearance: A study of the relations between painting and the natural sciences in this century*. Cambridge, Mass.: MIT Press, 1969, pp. 228-34.

164. Waldberg, Patrick. *Mains et merveilles: peintres et sculpteurs de notre temps*. Paris: Mercure de France, 1961, pp. 52-69.

165. Zervos, Christian. *L'Art des Cyclades*. Paris: Editions Cahiers d'Art, 1935.

기사

166. "Alberto Giacometti: Sculptures et dessins réents." *Cahiers d'Art* (Paris), 20-21 (1945-46), pp. 253-68; ill. Photographic essay.

167. Althaus, P[eter] F. "Zwei Generationen Giacometti." *Du* (Zurich), 18 (March 1958), pp. 32-39; ill.

168. A[lvard], J[ulien]. "Les Expositions: Giacometti." *Cimaise* (Paris), 4 (July-Aug. 1957), p. 32.

169. Ashton, Dore. "Art." *Arts & Architecture* (Los Angeles), 75 (July 1958), pp. 10, 31.

170. _____. "Art: New Images of Man." *Arts & Architecture* (Los Angeles), 76 (Nov. 1959), pp. 14-15, 40; ill.

171. Berger, John. "The death of Alberto Giacometti." *New Society* (London), 7 (Feb. 3, 1966), p. 23.

172. Bernoulli, Christoph. "Alberto Giacometti: Ansprache, gehalten bei Anlass der Ausstellung im Kunsthaus Zürich." *Neue Zürcher Zeitung*, Dec. 9, 1962, Section 5, p. 1; ill.

173. Boissonnas, Edith, "Connaissance: A propos d'Alberto Giacometti." *La Nouvelle Revue Française* (Paris), 13 (June 1965), pp. 1127-29.

174. Boudaille, Georges. "L'interview impossible." *Les Lettres Françaises* (Paris), Jan. 20-26, 1966, pp. 14-15; ill. See Bibl. 256.

175. _____. "Alberto Giacometti à l'Orangerie: La réalité des apparences." *Les Lettres Françaises* (Paris), Oct. 29-Nov. 4, 1969, p. 23 and cover; ill.

176. Bouret, Jean. "Alberto Giacometti." *Arts* (Paris), No. 315 (June 15, 1951), p. 5.

177. Boustedt, Bo. "Quand Giacometti plaçait lui-même ses sculptures." *XXᵉ Siècle* (Paris), No. 33 (Dec. 1969), pp. 21-36; ill.

178. Brassaï. "Ma dernière visite à Giacometti." *Le Figaro Littéraire* (Paris), Jan. 20, 1966, pp. 16, 12; ill.

179. Bucarelli, Palma. "The Sculpture of Alberto Giacometti." *Cimaise* (Paris), 9 (Sept.-Oct. 1962), pp. 60-77; ill.

180. Buhrer, Jean-Claude. "A la Kunsthalle de Bâle: Rétrospective Alberto

Giacometti." *Le Monde* (Paris), Aug. 12, 1966, p. 7.

181. Cabanne, Pierre. "La vraie sculpture n'est plus dans la rue." *Arts* (Paris), No. 825 (June 7-13, 1961), p. 1; ill.

182. Caglio, Luigi. "Alberto Giacometti a Venezia." *Quaderni Grigionitaliana* (Poschiavo), 37 (April 1968).

183. C[ampbell], L[awrence]. "Giacometti by Giacometti and Giacometti by Herbert Matter." *Artnews* (New York), 60 (Jan. 1962), pp. 41, 57; ill.

184. Carluccio, Luigi. "L'Amico di Giacometti: La collezione di Serafino Corbetta a Chiavenna." *Bolaffiarte* (Turin), 1 (Oct. 1970), pp. 42-46; ill.

185. Cartier-Bresson, Henri. "Giacometti: A Touch of Greatness." *The Queen* (London), 220 (May 1, 1962), pp. 26-31; ill.

186. Cassou, Jean. "Variations du dessin." *Quadrum* (Brussels), No. 10 (1961), pp. 27-42; ill.

187. _____. "Giacometti chez Gulliver." *Les Nouvelles Littéraires* (Paris), Jan. 20, 1966, p. 11; ill.

188. Causey, Andrew. "Giacometti: Sculptor with a Tormented Soul." *The Illustrated London News*, 248 (Jan. 22, 1966), pp. 26-29; ill.

189. Chabrun, J.-F. "Paris déouvre Giacometti." *L'Express* (Paris), No. 311 (June 7, 1957), pp. 22-23; ill.

190. Chastel, André. "Alberto Giacometti est mort." *Le Monde* (Paris), Jan. 13, 1966, pp. 1, 9.

191. Chevalier, Denys. "Nouvelles conceptions de la sculpture." *Connaissance des Arts* (Paris), No. 63 (May 1957), pp. 58-65; ill.

192. _____. "Giacometti." *Equilibre* (Paris), July 1966.

193. Clay, Jean. "Giacometti's dialogue with death." *Réalités* (Paris), No. 161 (April 1964), pp. 54-59, 76; ill.

194. _____. "Giacometti: un sculpteur à la recherche de la vie." *Lectures pour tous* (Paris), March 1966.

195. _____. "Giacometti à l'Orangerie." *Réalités* (Paris), No. 285 (Oct. 1969), pp. 124-29; ill.

196. Coates, Robert M. "The Art Galleries: Candy and Cupids." *The New Yorker*, 23 (Jan. 31, 1948), pp. 42-43.

197. C[ogniat], R[aymond]. "Mort d'Alberto Giacometti." *Le Figaro* (Paris), Jan. 13, 1966, p. 21.

198. Cooper, Douglas. "Portrait of a Genius But." *The New York Review of Books,* 5 (Sept. 16, 1965), pp. 10, 12-14; ill.

199. Courthion, Pierre. "Alberto Giacometti." *Art-Documents* (Geneva), No. 10-11 (July-Aug. 1951), p. 7; ill.

200. Courtois, Michel. "La figuration magique de Giacometti." *Art International* (Lugano), 6 (Summer 1962), pp. 38-45; ill.

201. C[urjel], H[ans]. "Ausstellung: Zurich: Alberto Giacometti." *Werk* (Winterthur), 50 (Jan. 1963), pp. 14-15.

202. _____. "Offentliche Kunstpflege: Eine Alberto Giacometti-Stiftung." *Werk* (Winterthur), 51 (April 1964), p. 80.

203. Devay, Jean-François. "A l'ombre de Giacometti ce Diego qu'on ignore." *Paris-Presse,* June 9, 1961.

204. *Dojidai* (Tokyo), No. 19 (1965). Special number in homage to Giacometti. Texts by various authors, including an interview by Jiro Koyamada and Noritsugu Horiuchi.

205. D[rexler], A[rthur]. "Giacometti: a change of space." *Interiors* (New York), 109 (Oct. 1949), pp. 102-7, ill.

206. *Du* (Zurich), 22 (Feb. 1962), Special number in homage to Giacometti, edited by Manuel Gasser. Texts by Christoph Bernoulli, Manuel Gasser, C. Giedion-Welcker, Albert Skira, and others.

207. Dumayet, Pierre and Patricia de Beauvais. "Les Giacometti." *Paris March,* No. 1079 (Jan. 10, 1970), pp. 39-45; ill.

208. Dupin, Jacques. "Giacometti: sculpteur et peintre." *Cahiers d'Art* (Paris), 29 (Oct. 1954), pp. 41-54; ill.

209. Duthuit, Georges. "Skulpturer i Paris 1950 och tidigard." *Konstrevy* (Stockholm), 27 (No. 1, 1951), pp. 38-45; ill.

210. Eager, Gerald. "The Missing and the Mutilated Eye in Contemporary Art." *Journal of Aesthetics and Art Criticism* (Cleveland), 20 (Fall 1961), pp. 49-59; ill.

211. *L'Ephémère* (Paris), 1 (Winter 1967). Special number in homage to Giacometti after his death, edited by Yves Bonnefoy, André du Bouchet, Louis-René des Forêts, and Gaëton Picon. Texts by Yves Bonnefoy, André du Bouchet, Michel Leiris, Ga on Picon, and the artist.

212. Esteban, Claude. "L'espace et la Fièvre." *La Nouvelle Revue Française* (Paris), 15 (Jan. 1967), pp. 119-27.

213. Estienne, Charles. "Giacometti et ses frères" France Observateur (Paris), No. 580 (June 15, 1981), p. 19; ill.

214. Freund, Andreas. "Giacometti Exhibition Opens in Paris." *The New York Times*, Oct. 24, 1969, p. 44; ill.

215. *La Gazette de Lausanne*, No. 12 (Jan. 15-16, 1966). Special number in homage to Giacometti after his death, edited by Frank Jotterand and André Kuenzi. Texts by César, Jean Leymarie, Franz Meyer, Jean Paulhan, Gaëton Picon, and others.

216. Genauer, Emily. "The 'Involuntary' Giacometti." *New York: The Sunday Herald Tribune Magazine*, June 13, 1965, pp. 31-32; ill.

217. Giacometti, Guido. "Introduzione ad Alberto Giacometti." *Quaderni Grigionitaliani* (Poschiavo), 37 (April 1968), pp. 143-49.

218. Giedion-Welcker, Carola. "Alberto Giacomettis Vision der Realität." *Werk* (Winterthur), 46 (June 1959), pp. 205-12; ill.

219. _____. "New Roads in Modern Sculpture." *Transition* (The Hague), No. 23 (July 1935), pp. 198-201.

220. Grafly, Dorothy. "Contemporary Sculpture: 'Form Unlimited.'" *American Artist* (New York), 18 (March 1954), pp. 30-35; ill.

221. Grand, Paule-Marie. "Today's Artists: Giacometti." *Portfolio and Artnews Annual* (New York), No. 3 (1960), pp. 64-79, 138, 140; ill.

222. _____. "Les certitudes imprévues de Giacometti." *Le Monde* (Paris), Oct. 30, 1969, p. 17.

223. Greenberg, Clement. "Art." *The Nation* (New York), 166 (Feb. 7, 1948), pp. 163-65.

224. Grenier, Jean. "Sculpture d'aujourd'hui." *Preuves* (Paris), 10 (July 1961), pp. 66-68.

225. Guéguen, Pierre. "Sculpture d'aujourd'hui." *Aujourd'hui* (Boulogne), No. 19 (Sept. 1958), pp. 12-31; ill.

226. Gurewitsch, Eleanor. "A Bit of a Ruckus in Zurich." *The New York Times*, Feb. 21, 1965, p. B21.

227. Habasque, Guy. "La XXXIᵉ Biennale de Venise." *L'Oeil* (Paris), No. 93 (Sept. 1962), pp. 32-41, 72-73; ill.

228. H[ess], T[homas] B. "Spotlight on: Giacometti." *Artnews* (New York), 46 (Feb. 1948), p. 31; ill.

229. _____. "Giacometti: the uses of adversity." *Artnews* (New York), 57 (May 1958), pp. 34-35, 67 and cover; ill.

230. _____. "Alberto Giacometti, 1901-1966." *Artnews* (New York), 65 (March 1966), p.

35.

231. Hohl, Reinhold. "Zeichnungen von Alberto Giacometti." *National-Zeitung* (Basel), Aug. 1959.

232. _____. "Alberto Giacometti im 'Du': Werkaufnahmen mit Tiefenunschärfe." *Neue Zürcher Zeitung*, Feb. 28, 1962, Section 4, p. 1.

233. _____. "Alberto Giacomettis Wirklichkeit." *National-Zeitung* (Basel), March 1, 1963.

234. _____. "Alberto Giacometti: Kunst als die Wissenschaft des Schens." *Die Ernte 1963: Schweizerisches Jarhbuch*. Basel: Verlag Friedrich Reinhardt + AG, 1963.

235. _____. "Auge in Auge: Giacometti-Ausstellung in der Kunsthalle Basel." *Neue Zürcher Zeitung*, Aug. 5, 1966, Section 4, p. 1.

236. _____. "Was jede Erniedrigung des Menschen überlebt: Zur Giacometti-Ausstellung in der Pariser Orangerie." *Frankfurter Allgemeine Zeitung*, Nov. 22, 1969, Section "Bilder und Zeiten," p. 1; ill.

237. Hunter, Sam. "Modern Extremists." *The New York Times*, Jan. 25, 1948, p. B8.

238. "An Interview with Jean-Paul Sartre." *The New York Review of Books*, 15 (March 26, 1970), pp. 22–31.

239. Jedlicka, Gotthard. "Alberto Giacometti: Zum sechzigsten Geburtstag: 10. Oktober." *Neue Zürcher Zeitung*, Oct., 10, 1961, Section 4, p. 1.

240. _____. "Alberto Giacometti: Fragmente aus Tagebüchern." *Neue Zürcher Zeitung*, April 5, 1964, Section 4, p. 1.

241. _____. "Begegnung mit Alberto Giacometti." *Neue Zürcher Zeitung*, Jan. 16, 1966, Section 4, p. 2; ill.

242. Jewell, Edward Alden. "The Realm of Art: Current Events and Retrospects: One-Man Shows." *The New York Times*, Dec. 9, 1934, Section 10, p. 9.

243. Jouffroy, Alain. "Portrait d'un artiste (VIII): Giacometti." *Arts* (Paris), No. 545 (Dec. 7–13, 1955), p. 9.

244. Keller, Heinz. "Über das Betrachten der Plastiken Alberto Giacomettis." *Werk* (Winterthur), 50 (April 1963), pp. 161–64, ill.

245. Kohler, Arnold. "Alberto Giacometti ou l'obsession de l'image." *Coopération* (Basel), Jan. 29, 1966, p. 8; ill.

246. _____. "Alberto Giacometti à Bâle." *Tribune de Genève*, July 18, 1966.

247. Kramer, Hilton. "Giacometti." *Arts Magazine* (New York), 38 (Nov. 1963), pp. 52–59, ill.

248. _____. "The Anguish and the Comedy of Samuel Beckett." *Saturday Review* (New York), 53 (Oct. 3, 1970), pp. 27-28, 30, 43.

249. _____. "Bourdelle: The Age of Innocence." *The New York Times*, Nov. 29, 1970, p. B25.

250. _____. "The Sculpture of Henri Laurens: The Ripening of Forms." *The New York Times*, Jan. 24, 1971, p. 21.

251. _____. "Pablo Picasso's Audacious 'Guitar.'" *The New York Times*, March 21, 1971, p. B21.

252. _____. 'Alberto Giacometti's Moral Heroism." *The New York Times*, Jan. 18, 1976, p. B29; ill.

253. Lanes, Jerrold. "Alberto Giacometti." *Arts Yearbook* (New York), 3 (1959), pp. 152-55; ill.

254. Leiris, Michel. "Alberto Giacometti." *Documents* (Paris), No. 4 (Sept. 1929), pp. 209-14; ill.

255. _____. "Alberto Giacometti en timbre-poste ou en méaillon." *L'Arc* (Marseilles), 5 (Autumn 1962), pp. 10-13 and cover; ill.

256. *Les Lettres Françaises* (Paris), Jan. 20-26, 1966. Special number in homage to Giacometti after his death, edited by Aragon. Texts by Aragon, Georges Boudaille, César, Michel Leiris, Jean Leymarie, Pierre Matisse, Henry Moore, Jacques Prévert, and others.

257. Liberman, Alexander. "Giacometti." *Vogue* (New York), 125 (Jan. 1955), pp. 146-51, 178-79; ill.

258. Limbour, Georges. "Giacometti." *Magazine of Art* (Washington, D.C.), 41 (Nov. 1948), pp. 253-55; ill.

259. _____. "La Guerre de Giacometti." *Le Nouvel Observateur* (Paris), Jan. 26, 1966.

260. Lord, James. "Giacometti." *La Parisienne*, No. 18 (June 1954), pp. 713-14.

261. _____. "Alberto Giacometti, sculpteur et peintre." *L'Oeil* (Paris), No. 1 (Jan. 15, 1955), pp. 14-20; ill.

262. _____. "Le Solitaire Giacometti." *Arts* (Paris), No. 824 (May 31-June 6, 1961), p. 2.

263. _____. "In Memoriam Alberto Giacometti." *L'Oeil* (Paris), No. 135 (March 1966), pp. 42-46, 67; ill.

264. _____. "Diego, sculpteur." *Connaissance des Arts* (Paris), No. 364 (June 1982), pp. 68-75; ill.

265. _____. "Giacometti and Picasso: Chronicle of a Friendship." *The New Criterion*

(New York), 1 (June 1983), pp. 16-24.

266. Markoff, Nicola G. "Alberto Giacometti und seine Krankheit." *Bunder Jahrbuch* (Chur), No. 9 (1967), pp. 65-68.

267. Mellow, James R. "Extraordinarily Good, Extraordinarily Limited." *The New York Times*, Nov. 2, 1969, p. B29; ill.

268. Moholy, Lucia. "Current and Forthcoming Exhibitions: Switzerland." *The Burlington Magazine* (London), 105 (Jan. 1963), p. 38.

269. Monnier, Jacques. "Giacometti: A propos d'une sculpture [Groupe de trois hommes, 1948-49]." Pour l'Art (Lausanne & Paris), No. 50-51 (Sept.-Dec. 1956), pp. 12-14; ill.

270. Negri, Mario. "Frammenti per Alberto Giacometti." *Domus* (Milan), No. 320 (July 1956), pp. 40-48; ill.

271. Palme, Per. "Nutida Skulptur." *Paletten* (Göteborg), 20 (No. 3, 1959), pp. 68-81; ill.

272. Ponge, Francis. "Joca seria: Notes sur les sculptures d'Alberto Giacometti." *Méditations* (Paris), No. 7 (Spring 1964), pp. 5-47; ill.

273. _____. "Réflections sur les statuettes, figures & peintures d'Alberto Giacometti." *Cahiers d'Art* (Paris), 26 (1951), pp. 74-90 and one-page illustration, unpaginated; ill.

274. _____. "Die Szepter-menschen Giacomettis (Les spectres-sceptres de Giacometti)." *Augenblick* (Stuttgart), 1 (No. 1, 1955), pp. 1-5 and one-page illustration, unpaginated; ill.

275. "Portrait of the Artist, No. 167: Giacometti." *Artnews and Review* (London), 7 (June 25, 1955), p. 1.

276. Preston, Stuart. "Giacometti and Others: Recently Opened Shows in Diverse Mediums." *The New York Times*, Dec. 17, 1950, p. B8; ill.

277. _____. "giacometti Surveyed." *The New York Times*, June 13, 1965, p. B25; ill.

278. Prossor, John. "Paris Notes: Giacometti at the Galerie Maeght." *Apollo* (London), 65 (July 1957), pp. 301-2; ill.

279. Raynal, Maurice. "Dieu-table-cuvette: Les ateliers de Brancusi, Despiau, Giacometti." *Minotaure* (Paris), No. 3-4 (Dec. 1933), p. 47; ill.

280. Régnier, Gérard. "Giacometti à l'Orangerie." *La Revue du Louvre* (Paris), No. 4-5 (Oct. 1969), pp. 287-94.

281. _____. "A l'Orangerie: Une vision infernale." *Les Nouvelles Littéraires* (Paris), Oct. 23, 1969, p. 9.

282. Roger-Marx, Claude. "Giacometti et ses fantômes." *Le Figaro Littéraire* (Paris), Oct. 20-26, 1969, pp. 33-34, ill.

283. Rosenberg, Harold. "The Art World: Reality at Cockcrow." *The New Yorker*, 10 (June 10, 1974). pp. 70-84.

284. San Lazzaro, [Gualtieri di]. "Giacometti." *XXe Siècle* (Paris), Supplement to No. 26 (May 1966), unpaginated.

285. Sartre, Jean-Paul. "La recherche de l'absolu." *Les Temps Modernes* (Paris), 3 (Jan. 1948), pp. 1153-63; ill. English translation is introduction to exhibition catalogue, Bibl. 89.

286. Schneider, P[ierre]. "His Men Look Like Survivors of a Shipwreck." *The New York Times Magazine*, June 6, 1965, pp. 34-35, 37, 39, 42, 44, 46; ill.

287. _____. "Giacometti est parti sans répondre." *L'Express* (Paris), No. 761 (Jan. 17-23, 1966), pp. 43-44, ill.

288. Scott Stokes, Henry. "A Japanese Model Recalls Giacometti and Paris." *The New York Times*, March 15, 1982, p. C13.

289. Seuphor, Michel. "Giacometti à la Galerie Maeght." *Preuves* (Paris), 4 (July 1954), pp. 79-80; ill.

290. _____. "Paris: Giacometti and Sartre." *Arts Digest* (New York), 29 (Oct. 1, 1954), p. 14.

291. Sibert, Claude-Hélène. "Giacometti." *Cimaise* (Paris), 1 (July-Aug. 1954), p. 16.

292. "Skeletal Sculpture: Artist Whittles Men to Bone." *Life* (Chicago), 31 (Nov. 5, 1951), p. 151-53; ill.

293. S[kira], A[lbert]. "Alberto Giacometti: Copies d'après un bas-relief égyptien-Conrad Witz-André Derain-Une figure grecque." *Labyrinthe* (Geneva), No. 10 (July 15, 1945), p. 2; ill.

294. Soby, James Thrall. "The Fine Arts: Alberto Giacometti." *The Saturday Review* (New York), 38 (August 6, 1955), pp. 36-37; ill.

295. Staber, Margit. "Schweizer Kunstbrief: Giacometti in Basel und Genf." *Art International* (Lugano), 7 (Sept. 25, 1963), pp. 102-3; ill.

296. Stahly, François. "Der Bildhauer Alberto Giacometti." *Werk* (Winterthur), 37 (June 1950), pp. 181-85; ill.

297. Stampa, Renato. "Per il Centenario della nascita di Giovanni Giacometti." *Quaderni Grigionitaliani* (Poschiavo), 37 (April 1968), pp. 4-47.

298. Strambin. "Alberto Giacometti." *Labyrinthe* (Geneva), No. 1 (Oct. 15, 1944), p. 3; ill.

299. Tardieu, Jean. "Giacometti et la Solitude." *XXᵉ Siècle* (Paris), No. 18 (Feb. 1962), pp. 13–19; ill.

300. Trier, Eduard. "Französische Plastik des 20. Jahrhunderts." *Das Kunstwerk* (Baden-Baden), 9 (No. 1, 1955–56), pp. 34–40; ill.

301. Tummers, Nico. "Alberto Giacometti." *Kroniek van kunst en kultuur* (Amsterdam), No. 2 (1959), pp. 16–25; ill.

302. Vad, Poul. "Giacometti." *Signum* (Copenhagen), 2 (No. 2, 1962), pp. 28–36; ill.

303. Veronesi, Giulia. "Cronache: Parigi: Alberto Giacometti." *Emporium* (Bergamo), 114 (July 1951), pp. 36–37; ill.

304. Watt, Alexander and Marianne Adelmann. "Alberto Giacometti: Pursuit of the Unapproachable." *The Studio* (London), 167 (Jan. 1964), pp. 20–27; ill.

305. Wehrli, René "Rede über Alberto Giacometti." *Werk* (Winterthur), 50 (Feb. 1963), pp. 80–81; ill. Transcript of speech, given Dec. 1, 1962, at the opening of the exhibition "Alberto Giacometti" at the Kunsthaus Zurich.

306. Wescher, Herta. "Giacometti: A Profile." *Art Digest* (Geneva), 28 (Dec. 1, 1953), pp. 17, 28–29; ill.

307. Zervos, Christian. "Quelques notes sur les sculptures de Giacometti." *Cahiers d'Art* (Paris), 7 (No. 8-10, 1932), pp. 337–42; ill.

옮긴이의 글

정보가 너무 많다. 인터넷 검색을 해 보면 자코메티에 관한 자료가 생각보다 훨씬 많이, 수준 높게 정리되어 있어서 놀랄 정도다. 이 책을 처음 번역하기 시작한 20여 년 전과 비교해 보면 우리 사회의 문화적 수준이 매우 높아졌다는 생각이 들어 흐뭇하기도 하다. 게다가 몇 년 전에 한 일간지가 창립 기념 행사로 자코메티 전시회를 개최한 것이, 많은 사람이 자코메티에 관심을 된 계기가 됐을 것이다. 조각가의 작품들이 경매 최고가를 기록하고, 전시되는 작품 전체의 가격이 어마어마하다는 등 자코메티가 들었으면 실로 어이없어했을 홍보 문구도 한몫하지 않았을까.

개정 번역판을 내기 위해 정말로 오랜만에 이 책을 펼쳤다. 20여 년 전의 막막함이 새삼 느껴졌다. 번역하던 중 그의 작품과 삶이 마음 깊숙이 와닿지 않아서, 파리에 보름간 머물며 매일같이 이폴리트맹드롱 거리에 있는 자코메티 작업실에 들렀던 일, 자코메티의 고향인 스위스 스탐파를 다녀오면서 눈으로 볼 수 없는 뭔가를 느껴보려고 애썼던 기억도 떠올랐다. 정보도 매우 많

아졌고, 그를 세계적인 예술가로 만든 실존주의는 이미 우리 삶에 알게 모르게 스며들어 있어 크게 어렵지 않은데, 정작 그가 어디를 향해 '걷고'〔〈걸어가는 남자〉(1960)〕 있는지, 왜 그렇게 계속해서 '걷고' 있는지, 얼마나 빨리 '걷고' 있는지 알 수가 없었기 때문이다. 그리고 그는 지금도 계속해서 걷고 있다. 사실 아직도 그가 왜 어디로 얼마나 빨리 걷는지 잘 모르겠다. 어쩌면 자코메티 자신도, 이유는 정확히 모르지만 여하튼 어딘가로 가야만 한다고 생각했을지도 모르겠다. 이유나 방향을 알기 위해서는 우선 걷고 있어야 한다고 생각했을 수도 있다. '시동'이 걸려 있어야 어디론가 갈 수 있을 테니 말이다. 이것이 초판에서 '섣부른' 역자 후기 싣지 못한 이유였다.

우리가 그를 단편적으로만 보고 있는 건 아닌가 싶다. 초현실주의 진영에서의 활동과 그때 만난 브레송과의 우정, 대표적인 실존주의 철학자인 사르트르 및 소설가 카뮈와의 관계, 모델을 서기도 하고 그 경험을 뛰어난 예술론으로 만들어 낸 작품인 『아틀리에의 자코메티 *L'atelier d'Alberto Giacometti*』를 쓴 장 주네 등과 관련지어 만들어진 자료들은 단편적일 뿐만 아니라 그 관점조차 조금씩, 그리고 상당히 다르다. 바로 이런 점이 자코메티에 대한 선명한 이해를 어렵게 만드는 점이라고 생각한다.

이럴 때는 숲을 보면 도움이 될 듯하다. 이 책이 그런 역할을 하지 않을까 기대해 본다. 그와 수십 년간 대화하고 그림의 모델이되기도 했던 저자가 15년간의 노력 끝에 쓴 이 책은 8백여 쪽의긴 책이지만 예순세 꼭지로 나뉘어 있다. 자코메티의 조부모 시

절부터 그의 사망까지를 다루며, 그에게 영향을 준 많은 사람에 대해, 오로지 '작품을 만드는 이유'에만 집중했던 그의 삶에 대해, 때로는 흥미롭게, 간혹 진지하고 실감 나게 그려 냈다. 이 책을 통해 독자들은 자코메티가 온 삶을 다해 작품을 만들어 내는 이유와, 그가 근본적으로는 존재의 이유 외에는 관심이 없었다는 사실을 잘 알게 될 것이다.

나는 자꾸 좀비가 떠오른다. 자코메티가 조각해 낸 인물들을 보면 '피로 사회'에서 '부화뇌동'하면서 '자발적'으로 자신을 착취하는 우리의 모습이 느껴진다. 그래서 자코메티는 이미 70여 년 전에 무언가를, 어딘가를 또는 누군가를 '가리키면서'(〈가리키는 남자〉(1947)) 우리에게 계속 "걸어야 한다"고 권했던 것은 아닐까 싶다. 점점 '피곤해지는 사회'에서 우왕좌왕, 갈팡질팡하기도 하고, 먼 길을 갔다가 돌아오기도 하지만, 또 가끔은 좌절해서 '불멍'이니 '물멍'이니 하며 멍 때리고 싶어 하지만, 그럼에도 우리는 그가 권한 것처럼 계속해서 걸어야 한다. 삶은 주어진 대로 그냥 사는 것이 아니라 내 생각대로 능동적으로 살아내야 하는 것이기 때문이다. 그리고 뭘 해야 할지 잘 모르더라도 어떻게든 '광장'(〈광장〉(1948))에 모일 수 있도록 노력해야 한다. 혼자 사는 게 아니므로 보고 나누고 배워야 하기 때문이다. 그러므로 걷다 지쳐 잠시 쉬는 한이 있더라도, 꾸준히 걸어야 한다. 속도는 전혀 중요하지 않고, 천천히 가야 방향도 쉽게 바꿀 수 있다. 다만 나름의 이유를 갖고 소신 있게 걸어 내야 한다.

이 책을 품은 '현대 예술의 거장' 시리즈야말로 '나름의 이유가

있는 소신 있는 걸음'이 아닐까 싶다. 이 어려운 시기에 이렇게 묵직한 책의 새로운 판을 내기로 결정한 을유문화사와 관련된 모든 분에게 고마움과 존경심을 전한다.

2021년 6월
신길수

찾아보기

스트라빈스키, 이고르Stravinsky, Igor 569, 570

ㅇ
아라공, 루이Aragon, Louis 110, 178, 387, 454
아르프, 한스Arp, Hans 110, 185, 437, 721
알렉시스, 르네Alexis, Renée 350, 372, 394, 451
암, 앙리Arm, Henri 352, 355, 356, 541, 542
암, 제르멘Arm, Germaine 352, 355, 356, 541,
 542
야나이하라, 이사쿠Yanaihara, Isaku 551~563,
 565, 572, 574~577, 581, 582, 593~597, 609,
 620~623, 642, 643, 650~652, 659, 665, 709
에렌부르크, 일리야Ehrengurg, Ilya 240
에른스트, 막스Ernst, Max 176, 180, 235, 237,
 373, 542
엘뤼아르, 폴Eluard, Paul 178, 179, 235, 314, 373
엘리옹, 장Hélion, Jean 262
엡스타인, 제이콥Epstein, Jacob 247, 248, 254
〈여자Woman〉 155
〈옆으로 눕는 여자Reclining Woman〉 182
와인스타인, 조르주Weinstein, Georges 206, 207
〈이집트인The Egyptian〉 269
〈인간Personage〉 155
〈인물Figure〉 164, 201

ㅈ
자코메티, 디에고Giacometti, Diego 7, 10, 20, 24,
 25, 31, 33, 36~39, 41, 47, 48, 54, 55, 59, 60,
 62, 63, 66, 67, 94, 104, 117, 132, 140~144,
 158, 160, 161, 187, 190, 191, 201, 205, 206,
 209, 210, 219, 227, 231, 249~252, 264~267,
 270, 300, 302, 316, 317, 319~323, 325~328,
 336, 349~351, 360, 361, 363~365, 369,
 370, 377~379, 387, 399, 402, 420, 435, 437,
 439, 445, 449, 451, 470, 479, 486, 489~500,
 506, 530, 533, 534, 539, 542, 547, 554, 557,
 562, 565, 571, 572, 575~577, 580, 610, 611,
 623, 624, 639, 642, 643, 650, 651, 659, 660,
 662~665, 671, 682, 684, 686, 690, 692, 700,

704~706, 716, 722, 729~731, 733, 737, 738,
 741, 748, 750, 753, 755, 757, 759~764, 766,
 767, 769, 773
자코메티, 브루노Giacometti, Bruno 5, 32, 39, 41,
 88, 103, 117, 118, 143, 219, 227, 228, 310, 311,
 435, 471, 571, 585, 592, 613, 650, 684, 746,
 747, 752, 753, 755~757, 759, 761, 762, 764,
 769
자코메티, 비앙카Giacometti, Bianca 81~85,
 88~91, 116, 133, 135, 136, 151, 152, 218, 402,
 403
자코메티, 아네타Giacometti, Annetta(스탐파,
 아네타Stampa, Annetta) 22~25, 31, 32, 38~41,
 51, 55, 67, 103, 117, 129, 133, 136, 140, 151,
 199, 226, 227, 266, 278, 284, 287, 301, 320,
 327, 329, 333, 336~339, 413, 414, 435~437,
 447, 451, 491, 536, 587, 649, 650, 664, 702,
 703, 758
자코메티, 아네트Giacometti, Annette 7~9,
 347, 351~356, 358, 359, 363, 366, 381~383,
 390~394, 398~403, 405, 412, 417, 433~435,
 438, 439, 443, 446~451, 470, 471, 478, 483,
 484, 488, 489, 494, 499, 500, 506, 518, 519,
 526, 527, 534, 536~547, 554, 557~560, 562,
 565, 567, 572, 575, 576, 580, 581, 586, 593,
 594, 597, 608~612, 620, 621, 623, 635, 643,
 644, 646~648, 650~652, 659, 660, 672,
 673, 675, 676, 681, 684, 686, 690, 692, 700,
 702~706, 710~713, 716, 722, 725~727, 730,
 731, 739~743, 745, 746, 753~756, 759~764,
 768, 773
자코메티, 안토니오Giacometti, Antonio 78, 81,
 92, 104, 152
자코메티, 에벨리나Giacometti, Evelina 78, 81, 83
자코메티, 오데트Giacometti, Odette(뒤프레트,
 오데트Duperret, Odette) 219, 435, 585, 586,
 612, 650, 702, 747, 748, 753, 755, 757, 759,
 761, 762, 764, 773
자코메티, 오틸리아Giacometti, Ottilia 25, 39, 41,

지은이 제임스 로드 James Lord
제2차 세계 대전 때 미군 정보요원으로 복무하기 위해 스물한 살의 나이로
프랑스에 첫발을 디딘 후 파리에 거주하면서 자코메티를 비롯한 유럽의 유명 예술가들과
교류하며 많은 영향을 받았다. 1985년에 쓴 이 책은 미국 도서비평가상 National Book
Critics Circle Award에 노미네이트되었다. 저서로 『작업실의 자코메티 *A Giacometti Portrait*』,
『피카소와 도라 *Picasso and Dora*』, 『여섯 명의 특별한 여인들 *Six Exceptional Women*』,
『눈에 띄는 남자들 *Some Remarkable Men*』, 『찬사받을 재능 *A Gift for Admiration*』 등이 있다.
프랑스 문화에 기여한 공로로 '뢰종 도뇌르(명예훈장)'를 받았다.

옮긴이 신길수
서울대학교 대학원 미학과에서 박사 과정을 수료하고 서울대, 서울교대, 이화여대 등에서
미학, 예술학, 예술 철학, 서양미술사 등을 강의했다. 실존주의 미학과 상상력에 관한 논문들을
발표했으며, 역서로 『비합리와 비합리적 인간-실존주의 미학 입문』(공역), 『서양무용사상사』,
『스타일의 전략』이 있다.

현대 예술의 거장 시리즈
우리에게 새로운 세상을 열어 준 위대한 인간과 예술 세계로의 오디세이

구스타프 말러 1·2, 프랭크 로이드 라이트, 알렉산더 맥퀸, 시나트라, 메이플소프, 빌 에반스,
앙리 카르티에 브레송, 조니 미첼, 짐 모리슨, 코코 샤넬, 스트라빈스키, 니진스키, 에릭 로메르,
자코메티, 프랭크 게리, 글렌 굴드, 루이스 부뉴엘, 트뤼포, 페기 구겐하임, 조지아 오키프,
에드워드 호퍼, 잉마르 베리만, 이브 생 로랑, 찰스 밍거스, 카라얀, 타르코프스키, 리게티,
에드바르트 뭉크, 마르셀 뒤샹 등

현대 예술의 거장 시리즈는 계속 출간됩니다.